PREFACE
前言

　　中國的工藝美術在世界美術史上占有重要位置。這是因為中國的工藝美術歷史悠久、內容廣泛、種類繁多、技藝精湛。除此之外，更重要的還在於中國的工藝美術品民族風格強烈，與中國歷史的變遷同步發展。原始彩陶、商周銅器、秦漢漆器、漢唐雕塑、宋元瓷器、明清雕刻，都集中反映了那個時代先民的智慧和創造力，是我們中華文化博大精深、源遠流長的實體反應。中國歷史上的典型的工藝美術雕塑及器物作品體現著中華民族生生不息的生命力、非凡的創造力和強大的凝聚力。現在博物館中的常見器物在過去的生活中深深地影響著中華兒女的思維方式、行為方式和價值觀念。

　　工藝美術的範圍包括人們的衣、食、住、行、用等生活的方方面面。工藝美術品的基本屬性具有實用的功能，並且還具有美觀的形式。有了良好的功能和形式，便從精神和物質兩個方面滿足了人們的需求。因此在歷史上，工藝美術品是和人們的日常生活與信仰崇拜緊密結合的。

　　我與工藝美術專業的結緣開始於 1974 年我考入南京藝術學院美術系裝飾設計專業。當時這個專業的主要教學內容為玻璃、陶瓷、印刷、金屬工藝設計等方面的知識，課程涵蓋了平面與立體造型設計兩個方面。我需要感謝我們這個教研組的吳山和張道一兩位教師，是他們把我帶入到工藝美術的學術領域內。中國的工藝美術知識浩如煙海，尤其是一些名詞，光看字面，無法理解。如果不是在南京藝術學院跟吳山、張道一先生一點點地學、一個單詞、一個單詞地問，自己簡直就沒法進入工藝美術這個行業內。因此我也理解，傳統的師傅帶徒弟的方法是最有效的工藝美術教學方法。

　　但是，並不是所有的老師都像吳山、張道一先生那樣博古通今、滿腹經綸，並且有這麼深厚的實踐知識。假如學習工藝美術只能通過「面授」，而不能通過「函授」，那就大大限制了工藝美術知識的傳播。有沒有別的方法能使人在條件有限的前提下學到和掌握一些工藝美術方面的基礎知識呢？我想，編寫一本圖解詞典應該可以部分地幫助那些想學習工藝美術的人解決一些這方面的實際問題。

　　我的恩師吳山先生曾經於 1987 年 9 月主編了一本《中國器物圖解詞典》，那是一本厚達 1385 頁的大書。26 年後的今天，作為學生的我每次看這本書時，都對先生的敬業和博學尊敬有加。限於本書的篇幅，我沒有把當代工藝美術的一些詞條內容納入這本書中。另外像書籍裝幀、搪瓷、塑料、燈具、美術字和當代名匠、名師、名家等方面的詞條我都沒有收錄到本書之中。

　　我編撰的這本體量不大的書主要聚焦於一些特定方面的內容。詞條收錄主要聚焦於一些博物館的藏品、石窟寺院的現存雕塑作品等具有視覺形象的工藝美術作品方面，而迴避了工藝美術加工、生產等環節的技術名詞。這是因為這本書是「圖解」名詞條目的。技法類的詞條假如用「圖解」的模式十分困難，即便可以用「圖解」闡述的內容，往往也是需要用連環畫的形式逐步說明。因此，這本書更像是器物、構件和雕塑的圖解詞典。瑕瑜互見、良莠並存是客觀的真實反映。不當之處還請讀者批評指正。

王其鈞
2014 年 5 月 24 日
於中央美術學院

CONTENTS
目錄

第二章　夏、商與西周

第三章　春秋和戰國

第四章　秦漢

第五章　魏晉南北朝

第六章　隋唐

第七章　五代遼宋西夏金

第八章　元

第九章　明

第十章　清

CHAPTER ONE ｜ 第一章 ｜

新石器時代

時期 / 器形	白陶	紅陶	黑陶
仰韶文化 約西元前 4900 ～ 前 3000 年			
仰韶文化廟底溝類型 約西元前 4000 ～ 前 3500 年			
仰韶文化半坡類型 約西元前 4900 ～ 前 4000 年			
裴李崗文化 約西元前 5300 ～ 前 4600 年			
馬家窯文化 約西元前 4200 ～ 前 3300 年			
齊家文化 約西元前 2200 ～ 前 1900 年			
大汶口文化 約西元前 4200 ～ 前 2600 年			

時期 / 器形	灰陶	彩陶	
仰韶文化 約西元前 4900 ～ 前 3000 年			
仰韶文化廟底溝類型 約西元前 4000 ～ 前 3500 年			
仰韶文化半坡類型 約西元前 4900 ～ 前 4000 年			
裴李崗文化 約西元前 5300 ～ 前 4600 年			
馬家窯文化 約西元前 4200 ～ 前 3300 年			
齊家文化 約西元前 2200 ～ 前 1900 年			
大汶口文化 約西元前 4200 ～ 前 2600 年			

時期 / 器形	白陶	紅陶	黑陶
龍山文化 距今約 4000 年			
山東龍山文化 約西元前 2600 ～ 前 2000 年			
中原龍山文化 約西元前 3000 ～ 前 2000 年			
大溪文化 約西元前 3825 ～ 前 2405 年			
屈家嶺文化 約西元前 3000 年前後			
河姆渡文化 約西元前 5000 ～ 前 3000 年			
馬家濱文化 約西元前 5000 ～ 前 4000 年			
崧澤文化 約西元前 4000 ～ 前 3300 年			

時間 / 器形	灰陶	彩陶	
龍山文化 距今約 4000 年			
山東龍山文化 約西元前 2600 ～ 前 2000 年			
中原龍山文化 約西元前 3000 ～ 前 2000 年			
大溪文化 約西元前 3825 ～ 前 2405 年			
屈家嶺文化 約西元前 3000 年前後			
河姆渡文化 約西元前 5000 ～ 前 3000 年			
馬家濱文化 約西元前 5000 ～ 前 4000 年			
崧澤文化 約西元前 4000 ～ 前 3300 年			

時間 / 器形	白陶	紅陶	黑陶
良渚文化 約西元前 2750 ～ 前 1890 年			
磁山文化 約西元前 5400 ～ 前 5100 年			
辛店文化 約西元前 3400 年			
夏家店文化 約西元前 2000 ～ 前 300 年			

時間 / 器形	灰陶	彩陶	
良渚文化 約西元前 2750 ～ 前 1890 年			
磁山文化 約西元前 5400 ～ 前 5100 年			
辛店文化 約西元前 3400 年			
夏家店文化 約西元前 2000 ～ 前 300 年			

紅陶雙耳三足壺

　　新石器時代裴李崗文化，陶塑。1987年河南新鄭裴李崗村出土，中國國家博物館藏。裴李崗陶器以紅陶為主，多採用泥條盤築法，手工製作，因此器壁多薄厚不均。壺體腹部呈球狀，小口，兩耳，壺底有三足支地，為古代的盛貯器。壺表面磨光，表皮多有剝落，壺口處帶有裂痕。

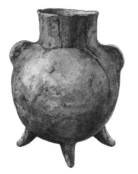

陶獸形壺

　　新石器時代大汶口文化，陶塑。1959年山東泰安出土，山東博物館藏。高21.6公分，獸體形肥胖，腿短、粗而壯，頭向上仰，耳鼻塑出造型，眼和口都穿孔洞而成，尤其是口部被塑造為流口。背上有拱圓提梁，最後部有上翹的短尾，在提梁與尾部之間塑圓柱筒，可向內注水，前面張口的嘴是水倒出的地方。整件器具經過打磨拋光，並在表面塗施朱紅色，外觀形象及整體造型都顯得活潑生動。

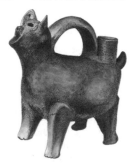

白陶鬶

　　新石器時代大汶口文化，陶塑。1959年山東泰安出土，高14.8公分，海外收藏。是一種三足的煮器，有柄有流，可以在溫熱食物或酒水後直接端上桌使用，陶體表面和胎骨均為白色，呈現出光潔的外觀形象。 腰部有編織紋柄，頸圓潤挺直，敞口上有流，向外有細卷邊裝飾，造型獨特。

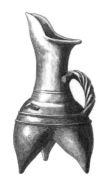

豬紋黑陶缽

　　新石器時代河姆渡文化，陶塑。口邊長21.7公分，寬17.5公分，高11.7公分，浙江餘姚河姆渡出土。夾炭黑陶，手工製作，缽壁較厚，胎質較粗，製作水平還處於初級階段。缽體上的豬採用雙線刻和草葉紋表現，向人們展示了古代豬的形象。

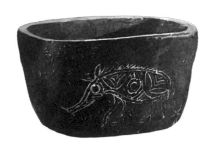

莪溝陶塑人頭像 >>

新石器時代裴李崗文化，陶塑。1978年河南莪溝北崗出土，河南省文物考古研究所藏。殘像高4公分，陶質灰色。頭像臉呈方形，鼻子大而臃腫，額頭寬平，兩眼緊閉，其整體形象是一位眉頭緊鎖的老人。整件雕塑雕技稚拙，反映了中國早期雕塑的古樸風格。這件作品是迄今中國發現的最古老的圓雕人頭像，也是新石器時代中期的陶塑佳作。

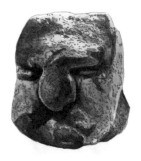

牙雕鳳鳥匕形器 >>

新石器時代河姆渡文化，象牙雕。1977年浙江餘姚河姆渡出土，長15.8公分，中國國家博物館藏。早期匕形器多作為取食器，其作用類似於匙，但這件將前端雕刻成鳥形的象牙匕顯然不是實用器，而是一種按照實用器製作的禮器，因為鳥身上有打孔以供串繩。匕形器以帶彎尖喙的鳥頭為柄，鳥身刻有雙翅收束，鳥尾被誇大為扁圓的匕身部分。同墓出土有多件鳥形紋飾的其他用具，顯然帶有早期自然圖騰崇拜的印記。

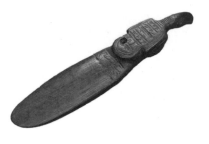

洛南人首形口陶壺 >>

新石器時代仰韶文化，陶塑。1953年陝西洛南出土，西安半坡博物館藏。陶壺通高23公分，為泥質紅陶。由下部鼓腹壺身和圓雕人頭組成，造型別緻。壺下部形體圓潤，頸部有褶皺，向後塑有圓筒形口；向上接圓雕人頭，為雕塑的重點。頭像眼口作鏤空，鼻梁挺直，頭上凹凸不平雕出頭髮形象。人物表情淳樸、生動。將實用器具與人物形象雕塑結合，是中國早期雕塑藝術手法的一種，反映了當時人們藝術創作表現對象的傾向。

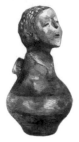

姜西村陶塑人面像 >>

新石器時代仰韶文化，陶塑。1959年陝西扶風姜西村出土，中國社會科學院考古研究所藏。這是一件陶盆口沿下的浮雕裝飾殘片，所餘陶盆殘片使作品呈現怪異而奇特的造型。作品為夾砂紅陶質，表面粗糙。依盆沿口向下的人面中間鼻梁突出並向下微勾，眼和嘴是簡單的劃線紋，面部形象充滿動感，作品以粗糙的表面形象向人們展示了生動的人面形象。

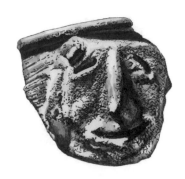

鸛魚石斧圖彩陶缸

新石器時代前期仰韶文化，陶塑。1980年河南省臨汝縣（今汝州市）閻村出土，中國國家博物館藏。陶缸高 47 公分，口徑 32.7公分，底徑 20.1 公分，為夾砂紅陶質，其外壁繪有站立的鸛鳥口銜魚的形象，以及一把獨立的石斧。此類多見於成人墓葬之中，應是具有特殊含義的象徵物，據有關專家推測為鳥族戰勝魚族的象徵。斧頭採用寫實手法表現了石斧頭捆綁在木製手柄上的形象，為人們了解和研究當時石製工具的發展情況提供了重要參考。

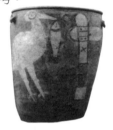

北首嶺陶塑人面像

新石器時代仰韶文化，陶塑。1958 年陝西寶雞北首嶺出土，中國社會科學院考古研究所藏。高 7.3 公分，寬 9 公分，為器物裝飾件。像為平頭形象，以鏤空雕刻孔洞表現眼睛和嘴，眉毛、鼻梁及嘴巴周圍以黑彩描繪出眉鬚。在人物兩耳部都有穿孔，似為固定人像之用。作品以不同的表現手法展示出完整的人面形象特徵，是中國早期雕塑與繪畫相結合的代表。

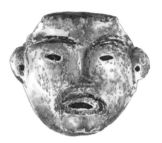

高寺頭陶人頭

新石器時代仰韶文化，陶塑。1964 年甘肅禮縣高寺頭出土，甘肅省博物館藏。頭像高 12.5 公分，寬 8.5 公分，採用堆塑與錐鏤相結合的技法塑造。額頭上部用泥條堆塑並壓成節狀紋，如髮辮的形象，鼻子為堆塑突出，眼睛和嘴為鏤空，耳垂上有洞孔，面部飽滿圓潤。作品頭部略微向上揚，並側傾，表現出一位神情悠然的人物形象。頭像五官比例及表現出的裝飾特徵展現了當時人們的審美和風俗習慣。作品表現細膩，手法寫實，但底部殘缺，考慮到此時有人頭形器皿的做法，因此推測此人頭可能為某器皿蓋的一部分。

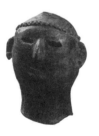

船形彩陶壺

新石器時代仰韶文化，陶塑。1958 年陝西省寶雞市北首嶺出土，中國國家博物館藏。壺高 15.6 公分，長 24.8 公分。這件兩頭出尖錐狀角的壺被認為是對當時獨木舟形象的模仿。壺中間有突出的豎口，兩角狀突出物上有環可供穿繩提拉，壺腹兩面繪斜向網格紋，紋飾兩側又設連續三角形飾邊。

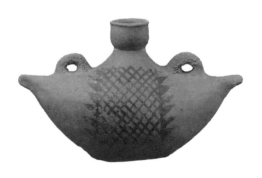

大地灣人首形口彩陶瓶 >>

　　新石器時代仰韶文化廟底溝類型，陶塑。1973 年甘肅秦安大地灣出土，甘肅省博物館藏。泥質紅陶，高 31.8 公分，口徑 4.5 公分，底徑 6.8 公分。器體呈兩頭尖的梭形，鼓腹。瓶口塑成少女形象，頭部有劉海，陰線刻齊耳短髮，鼻頭隆起，面部輪廓呈三角形，眼、鼻、嘴均為鏤孔形式。兩耳有穿孔，可穿繩。瓶體碩長，布滿樹葉形圖案裝飾，為墨繪。作品整體造型典雅，構思巧妙，是集裝飾與實用於一體的原始雕塑精品。

楊家圈陶塑人頭像 >>

　　新石器時代龍山文化，陶塑。1978 年山東棲霞楊家圈出土，山東省文物考古研究所藏。像長 2.5 公分，寬 2 公分，灰陶質。造型簡單，形象概括。眼、口均為鏤空，鼻梁向上挺起，有鼻孔。嘴呈圓廓狀，整個頭部形象塑造相當簡約，似初加工後還未細雕琢的半成品。

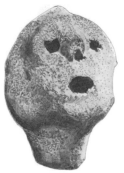

陶鷹鼎 >>

　　新石器時代後期仰韶文化廟底溝類型，陶塑。1958 年陝西華縣太平莊出土，中國國家博物館藏。高 35.8 公分，口徑 23.3 公分，通體呈灰黑色。鷹底部雙腿與尾部形成三足，其腿部粗而健壯。雙目圓瞪，神態專注。尖喙向前彎曲，似在捕捉食物，前胸飽滿壯實，突顯力量感，器口開在鷹的背部。作品形神兼備，充滿動感並具有強烈的生命氣息。將動物闊大的腹部作為使用部分，使藝術形象與實用功能充分結合，這與早期一些小型的動物陶塑以及造型簡單的實用器都不相同，是技藝水平提升的象徵。

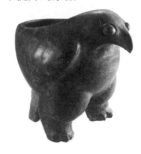

玉鳳 >>

　　新石器時代末期石家河文化，玉雕。1955 ～ 1956 年湖北省天門石家河羅家柏嶺遺址出土，中國國家博物館藏。同墓出土一龍一鳳，共兩件玉環，鳳形環最大徑 4.9 公分，厚 0.6 ～ 0.7 公分。鳳首與鳳尾端相交成環，雙面雕，但今僅一面圖案清晰。鳳鳥的眼、冠和羽毛均為淺浮雕形式，有長短二尾相套，身體尾部外沿有一穿孔。

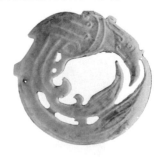

蟬形佩

新石器時代末期石家河文化，玉雕。1955～1956 年湖北省天門石家河羅家柏嶺遺址出土，中國國家博物館藏。石家河文化遺址中出土較多的玉蟬形象，圖示長 2.9 公分，寬 1.8 公分，厚 0.6 公分，是同墓出土的多件玉蟬之一，同墓多件玉蟬造型基本相同，只在形狀尺度和細部紋飾上有所差異。圖示玉蟬總體為一瘦長方形玉片，頭部頂端和圓眼略有突出，通過刻飾有卷線紋和凹凸弦紋的頸部與底部帶雙翅的蟬身相連。蟬翅與身體刻寫實性紋路，整體造型逼真。此類玉蟬多在首、尾部有穿孔，應是供穿繩懸掛式佩戴之用。

江豚形灰陶器

新石器時代良渚文化，陶塑。1960 年江蘇吳江梅堰遺址出土，南京博物院藏。高 11.7 公分，長 32.4 公分，泥質灰陶。體態肥碩，被認為是模仿長江中的白鰭豚而塑造。頭部有圓雕尖嘴，陰刻圓眼中有豎線為睛，造型生動。這件豚形器整體如梭形，只是尾部並不像頭部那樣呈尖形，而是開有圓形口，並向上翹起，腹部中空，可儲水。腹下有三足作支撐。以水生動物為題材的雕塑作品的出現，說明了早在新石器時代晚期，在長江中下游地區就有江豚活動。

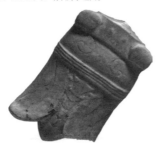

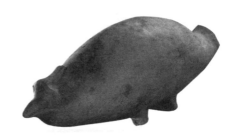

陶塑房屋模型

新時器時代大汶口文化，陶塑。1966 年江蘇邳縣（今邳州市）大墩子出土，南京博物院藏。高 8.3 公分，紅陶質。造型精巧，形象寫實。上部有三角形屋頂，屋頂下出簷為方形。簷下正面開方門洞，兩側及後部均開窗。模型中的建築以半穴居地上部分與地下空間相結合的形式，展示了當時人們的住宅形式。

八角星紋彩陶豆

新石器時代大汶口文化，陶塑。1978 年山東泰安大汶口遺址出土，山東省文物考古研究所藏。陶豆高 28 公分，口徑 26 公分，足徑 14.5 公分。這件陶器是大汶口文化中期的作品，此時彩陶以紅、白、黑三色最為普遍，豆體本身為紅陶，豆口沿外撇，為白底加黑線飾，豆腹為雙豎線以八角星紋間隔，八角星紋中間另有紅陶塊，豆足為成對的彎月紋飾。豆腹與高足上的圖案都為白色以黑線勾邊形式，其紋飾簡潔，色彩搭配醒目。

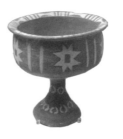

鏤孔獸形灰陶器　>>

　　新石器時代，陶塑。1973年江蘇省吳縣（今蘇州市）草鞋山遺址出土，南京博物院藏。高10.5公分，長21公分，泥質灰塑。以模仿獸類形象塑造，體形碩長，整器呈圓筒形，一端開圓口，另一端封閉，兩端出尖角。器上部略顯平整，至尾部略向上翹起，兩側腹部有圓形和三角形鏤刻裝飾，下有四足支撐。圓口上部有長方形和三角形紋飾，形似鼻子和眼睛，兩側對稱有三角形紋飾，象徵鬍鬚。作品造型抽象，但形象生動。

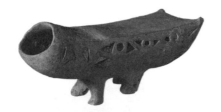

豬形陶壺　>>

　　新石器時代，陶塑。1933年江蘇高郵龍虯莊遺址出土，南京博物院藏。泥質灰陶，圓形敞口，頸部較短，鼓腹。腹前部捏塑豬的面部形象，眼、鼻、嘴等部分都十分逼真，腹下還設有四足，造型更加活潑。同時出土的七件作品，造型各異。豬在古代是財富的象徵，因此豬形器物在古代十分流行。

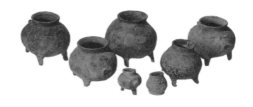

鄧家灣陶塑人像　>>

　　新石器時代青龍泉三期文化（也稱石家河文化），陶塑。1976年湖北天門鄧家灣出土，荊州博物館藏。陶塑人像，其中一件高9.5公分，另一件高8.7公分，均為泥質紅陶。人像製作較為粗糙，造型簡潔，雖然人像的五官與身體的比例明顯失衡，但卻通過捏塑，使作品整體表現出了人的形象，具有特殊的情趣。這組人像是現今保存較為完整的原始社會時期圓雕人物全身像。

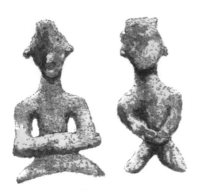

陶塑裸體女像　>>

　　新石器時代後期紅山文化，陶塑。1982年遼寧省喀喇沁左翼蒙古族自治縣東山嘴出土，遼寧省博物館藏。像為泥質紅陶，陶質堅硬，表面呈棕紅色，頭部、手臂、足部均殘缺。腹部圓大，臀部寬厚，身體殘高7.8公分。雕塑對孕婦形象的塑造，具有極高的寫實性。這一形象的孕婦雕塑同時出土多件，由於其出土地點是一處被認為是原始宗教建築的基址，因此也不排除這些小型雕像具有濃厚的原始宗教內涵，可能是祈求豐產的紀念物。

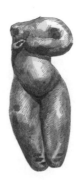

陶鳥 >>

新石器時代後期屈家嶺文化，陶塑。1976 年湖北鄧家灣出土，荊州博物館藏。高 3.4～4.8 公分，長度約 6.8 公分，都是泥質紅陶。作品均以立鳥為形象進行塑造，身體和尾部的比例為 1:1。尾部造型誇張，呈「V」字形略向上翹。屈家嶺文化以種植和養殖為主，因此在墓葬中出土大量此類陶鳥、陶雞和陶狗形象的陶器小品。

陶象 >>

新石器時代青龍泉三期文化，陶塑。1976 年湖北鄧家灣出土，荊州博物館藏。像高約 7 公分，長 9.5 公分，泥質紅陶。大象的形象塑造抽象而生動，頭部著重表現長牙和鼻子，身體也被簡化而著重表現四肢。像前足粗壯，後足顯弱，身體呈向前傾的趨勢，頭部是塑造的重點。作品形象完整、統一，造型簡潔、概括。

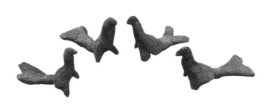

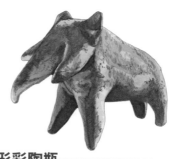

牛河梁泥塑女神頭像 >>

新石器時代紅山文化晚期，陶塑。1983 年遼寧凌源、建平交界處牛河梁出土，遼寧省博物館藏。像高 22.5 公分，寬 16.5 公分。像接近真人頭部尺度，是採用草禾粗泥為裡，細泥罩面的方式雕塑而成，作品表面飾紅彩。頭像面部輪廓呈方圓形，額部寬而平，五官比例適中，眼睛凹陷，眼眶大而明顯，眼角上揚，以青色扁圓狀玉片鑲嵌作眼珠，面部表情更加生動逼真。像鼻梁殘缺，嘴巴咧開，唇部造型逼真。作品寫實性強，是對當時人頭部結構及形象特徵的成功塑造。

筒形彩陶瓶 >>

新石器時代大溪文化，陶塑。1975 年四川省巫山縣大溪遺址 114 號墓出土，四川博物院藏。高 17.7 公分，口徑 6.2 公分，底徑 8.3 公分。陶瓶為泥質紅陶，筒形，陶體細膩，上細下粗，腰微束，底部呈喇叭形外撇，平底。瓶表面打磨光滑，施紅陶衣，在中上部繪以黑色的平行紋和彎曲的波浪紋作為裝飾。彩陶瓶造型簡潔概括，風格素樸且不失藝術趣味。

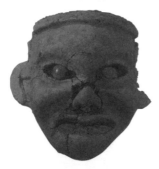

彩陶碗 >>

　　新石器時代大溪文化，陶塑。1975 年四川省巫山縣大溪遺址出土，四川博物院藏。高 9.9 公分，口徑 13.5 公分，足徑 8.2 公分。泥質紅陶。碗為直口，不卷邊，弧腹體形飽滿，碗底為覆口的喇叭形足。碗壁很薄，表面施有褐色彩繪。腹部圈飾平行紋，在平行紋間還飾有三種不同形狀的幾何紋樣，分別呈菱形、方格形和箭頭形。在大溪遺址的出土物中，多為素面的紅陶器，這種滿飾彩紋的陶器極為少見。

彩陶背壺 >>

　　新石器時期大汶口文化，陶塑。1959 年山東省泰安市大汶口墓出土，中國國家博物館藏。高 16.9 公分，口徑 7 公分，底徑 6 公分。陶壺圓口，漏斗形長頸，闊肩，深腹，平底，腹兩側各有一環耳，方便穿繩使用。壺體表面敷紅色陶衣，並以黑白彩繪裝飾。頸部繪黑白彩等距同心圓，肩部飾有黑底白彩渦紋，腹部為黑彩白邊上下交錯的三角紋飾，腹底部及足部繪以黑底白色連珠紋。背壺是大汶口文化中的一種具有特色的盛水器，其腹部一面圓鼓，一面扁平，以便於人們背水。

乳釘紋紅陶鼎 >>

　　新石器時期裴李崗文化，陶塑。河南新鄭裴李崗遺址出土，河南博物院藏。陶鼎是裴李崗文化中最具代表性的陶器之一，用作炊具。裴李崗的乳釘紋陶鼎是中國目前發現的中國最古老的鼎。鼎高 22 公分，口徑 23 公分，足高 6 公分，為侈口，深腹圓底，底下有三條扁足，足尖稍向外撇，器腹設三圈扁圓乳釘紋飾。製作過程中，在陶胎中還有意加入許多粗砂，使其在高溫下不易出現崩裂。鼎造型概括簡潔，器形簡單，器身無紋飾，這也是裴李崗文化陶器的特徵之一。

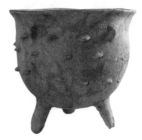

鯢魚紋彩陶瓶 >>

　　新石器時期，陶塑。1958 年甘肅甘谷西坪出土，甘肅省博物館藏。高 38.4 公分，口徑 7 公分，底徑 12 公分。瓶口較小，短頸，腹部為柱形，上部兩側有兩耳。瓶身通體呈黃褐色，腹部有彩繪的鯢魚紋，頭似人面，頜下有鬚，身體似蛇，以斜格紋飾。這種擬人化的魚紋形象被認為是華夏文明始祖伏羲氏的雛形。作品整體造型簡潔，彩繪紋樣簡練，線條自然，風格質樸。

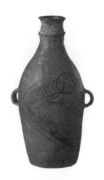

鴛鴦池石雕人面像 >>

新石器時代馬家窯文化馬廠類型，陶塑。1973 年甘肅永昌鴛鴦池出土，甘肅省博物館藏。像高 3.8 公分，寬 2.5 公分，白雲石質。人面像橢圓形，頭頂部開洞作穿孔，兩眼、鼻孔及嘴部均凹陷，並用黑色膠質物填充，以環狀白色骨珠鑲嵌。這種採用鑲嵌技法使雕塑形象更生動、更誇張的做法，在原始社會時期各文化遺址中發現的同類面具飾中並不多見。

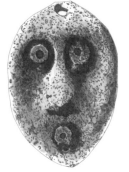

彩陶雙耳壺 >>

新石器時代辛店文化，陶塑。甘肅臨洮辛店遺址出土，臺北歷史博物館藏。高 62.5 公分。壺為圓柱形長徑，侈口，肩部飾有兩環形耳，腹部圓鼓，向下漸漸收成平底。器體外磨光，施紅色陶衣為底，其上用墨線勾勒紋飾。口沿處飾一段黑帶紋，頸部飾連續的變體回紋及日紋、鳥紋，壺肩部飾以單線雙勾紋和太陽紋。壺造型簡潔，輪廓粗獷，風格質樸。

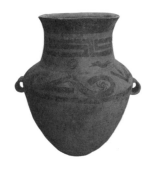

武安石雕人頭 >>

新石器時代早期磁山文化，石刻。河北武安出土，邯鄲市博物館藏。人面部及頭部輪廓呈不規則狀，面部五官誇張卻能表現出真實的面部形態。兩段凸弧形連在一起形成的雙眉細而長，眉下眼窩凹陷，卻又以兩個凸起的圓球突出眼睛的形象。鼻子被忽略，嘴巴扁而寬，兩端長到耳際，嘴中斜刻短紋，像是外突的牙齒。作品形象憨厚，表現手法誇張。其頭頂中央穿孔，顯然為穿繩佩戴或懸掛之用，因此人頭像也為具有特徵意義的象徵物。

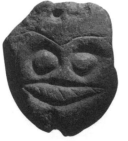

石錛 >>

新石器時代仰韶文化半坡類型，石製工具。陝西西安半坡遺址出土。選用好石料，打製成石器的雛形，再進行磨製、打孔，製成複合工具，是早期勞動人民為提高勞動效率製作工具的步驟。同一地點出土的除石錛外，還有石斧、石鋤等農用工具，其形象與現代民間使用的斧頭、鋤頭形制相似。

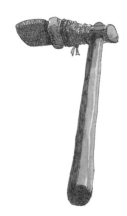

大溪石雕人面

新石器時代大溪文化，石刻。1959 年四川省巫山縣大溪遺址 64 號墓出土，四川博物院藏。高 6 公分，寬 3.6 公分，中間厚約 1 公分。通體由漆黑色火山灰岩雕刻而成。平面為橢圓形，正反兩面的中心位置採用陽刻的手法雕出人面的造型，雙眼鏤雕圓洞狀，鼻梁高挺，口呈「O」形。背面的裝飾與前面大致相同。頂部邊緣左右各有一橢圓形穿孔，作穿繩佩掛用。石雕人面從一個兒童墓出土，鑑於同時期不同地區的墓中多有此類小型玉片式人面出土，推測為巫文化的一種表現，可能為死者佩戴以求神靈庇護之意。

六合玉雕人頭像

新石器時代石家河文化，玉雕。1981 年湖北鍾祥六合出土，荊州博物館藏。高 3.7 公分，整體造型為一個類面具式人面紋。正面刻出五官，鼻部突出，其餘部分以線刻為主。頭兩側有角，耳下有雙環。人面下有蹄狀的足，使整個形象極具神話色彩。作品表面光滑，顯示出嫻熟的技藝水平，是新石器時代不可多得的玉雕作品。

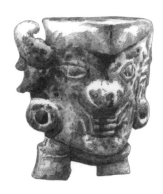

大型玉龍

新石器時代紅山文化，玉雕。1971 年內蒙古翁牛特旗三星他拉村出土，內蒙古博物院藏。高 26 公分，體形卷曲呈「C」形，通體磨光，中部有孔，應作串繩用。這件「C」形器為豬首蛇身形式，下頜有線刻的鬍鬚，頭頂有形如馬尾的長鬃向後自然彎曲並呈揚起狀。作品雕刻簡潔明快，富有內在的氣勢和動力，是中國古代龍形象的早期範本。而且此龍背部穿孔提繩之後，龍頭與龍尾恰能處於同一水平線上，顯示出較高的技術水平。

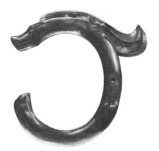

玉琮

新石器時代良渚文化，玉雕。1982 年江蘇省武進寺墩出土，南京博物院藏。高 4.1 公分，上端外環直徑為 7.4 ～ 7.5 公分，內環直徑約為 6.7 公分；下端外環直徑 7.2 ～ 7.3 公分，內環直徑約 6.6 公分。環外壁均刻四個凸起塊，被凸塊分隔的四個區域又自在中部和上部設置凹凸的直棱，並加雕獸面，分上下兩節。上節較簡潔，為橫紋冠，下節較複雜，形象誇張，為亦人亦獸的面形紋。作品紋飾細膩而結構講究，外觀精美，造型雅致。

獸面紋玉琮

　　新石器時代良渚文化，玉雕。1977 年江蘇省吳縣（今蘇州市）張陵山出土，南京博物院藏。高 3.5 公分，直徑 10.2 公分，孔徑 8.2 公分。這件玉琮為圓筒形，沿圓孔邊沿刻一圈臺階紋，外圈玉壁以陰線刻畫出四個對稱的獸面，獸面紋理清晰，造型抽象。尤其是獸面眉部的刻畫十分特別。作品玉質透明，質地較好，應是當時社會一件極為珍貴的裝飾物品。

黃玉鳳形佩

　　新石器時代紅山文化，玉雕。天津市藝術博物館藏。長 15.4 公分，寬 9.6 公分。這是在紅山文化的考古中發掘的第一塊玉鳳。玉鳳造型概括簡潔，輪廓清晰，在較薄的玉片上先打磨出凹槽，再施線刻紋。紅山文化遺址中出土的一些抽象的玉佩，學界對其紋飾的解讀還存在一些分歧，主要有雲氣紋和動物紋兩種觀點。

青玉雙鳥形佩

　　新石器時代紅山文化，玉雕。天津市藝術博物館藏。高 5.4 公分，寬 16.5 公分。這件佩飾造型抽象、形象概括，且十分精巧，玉佩為兩卷曲的鳥相背而立構成的，玉佩兩側面為鳥頭，鳥冠、喙和喙下垂飾明顯，身體則採用鏤雕和線刻紋形成對稱的漩渦狀紋飾。玉佩上端為鋸齒狀，下端正中有一小孔，可穿繩繫掛。玉質呈青綠色，略有褐色沁斑。這種具有抽象性造型的玉佩，為紅山文化考古發掘中的珍品。

青玉鷹攫人面佩

　　新石器時代龍山文化，玉雕。天津市藝術博物館藏。高 6.9 公分，寬 4.7 公分。玉佩造型怪異，上部有一展翅欲飛的鷹，兩爪下抓一人首，人首下為一獸首。整個玉佩採用鏤雕手法表現紋飾，使玉佩通體有玲瓏剔透的美感。考古發現與史籍記載驗證，龍山文化有崇拜鳥類的信仰，因此鷹形紋飾的出現也是這種原始崇拜的一種表現。玉佩通體由青玉雕琢而成，造型抽象，風格樸拙，鏤雕技藝成熟，是龍山文化玉器中的精品。

帶齒獸面紋玉飾　>>

　　新石器時代紅山文化，玉雕。臺北故宮博物院藏。高6.9公分，長19.1公分，厚0.2～0.3公分，重62.51克。玉飾為半透明狀，呈青綠色，局部帶白沁斑。眼睛、眉為鏤空雕刻，並以淺浮雕雕出五官及面部輪廓，兩端似角，並雕有鬃毛形象，正反面圖案相同。下端以鏤空雕出一排齒紋，整體造型突出別緻。紅山文化中有較多動物形象的玉佩，但多是真實的動物形象，而像圖示這種抽象的紋飾則不多見。

玉龜　>>

　　新石器時代，玉雕。遼寧阜新胡頭溝墓出土，遼寧省博物館藏。長4.8公分，寬2.8公分，厚0.5公分（右）；長3.9公分，寬3.6公分，厚0.6公分（左）。這組玉龜為兩件，左邊的玉質呈青綠色，體型近似六角形，頭部及四肢雕刻細緻，甚至龜爪都清晰可見。右側的玉龜呈淡綠色，體形瘦長。兩玉龜造型簡練，均無精雕細琢，形體一大一小，被發現於墓主人手部，被認為是長壽的象徵物。

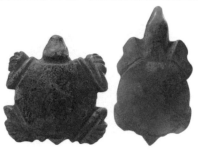

馬蹄形玉箍　>>

　　新石器時代，玉雕。遼寧省牛河梁紅山文化墓出土，遼寧省博物館藏。高18.7公分。玉箍為筒形，扁圓體，一端平口，兩側壁有孔，另一端斜口無打孔。玉呈青綠色，箍外壁平滑無飾，內壁有斜道琢痕，表示是採用管鑽法製作而成。關於此器用途尚無定論，因其發現於墓主人頭部，因此有專家推測其為束髮箍。

勾雲紋玉佩　>>

　　新石器時代，玉雕。遼寧凌源三官甸子出土，遼寧省博物館藏。勾雲紋玉佩目前只有紅山文化遺址中較大型的墓中出土，造型多為長方形或方圓形的板狀，兩面雕飾，也有的只在正面雕飾。這件勾雲紋玉佩呈井字形，正中鏤孔作勾雲狀，四周刻出與紋樣相對應的淺凹槽紋，背面則鑽四鼻孔。線條圓潤流暢，風格質樸自然。

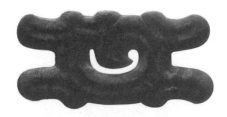

玉豬龍　　　　　　　　　　　>>

新石器時代，玉雕。牛河梁紅山文化遺址出土，遼寧省博物館藏。玉雕的造型為蜷曲狀，頭尾相連成圓形，頭部用線刻出五官形象。玉雕通體無飾，背部有一個圓形小孔，可穿繩繫掛作裝飾。中國龍的形象即源於紅山文化中的豬首蛇身神獸形象，此飾物成對設置在墓主人胸前，是其生前社會地位和財富的象徵。

玉錐形器　　　　　　　　　　>>

大汶口文化，玉雕。1987 年江蘇新沂花廳遺址出土，南京博物院藏。通長 35.5 公分，寬 1.2 ～ 1.5 公分，厚 1.1 ～ 1.3 公分。此錐形器一端呈立體錐尖形，另一端為圓柱形榫狀。此器玉色呈湖綠色，圓柱形的榫端套有一長形玉管，管壁徑 0.4 ～ 0.8 公分，壁厚僅0.2 ～ 0.3 公分，可見當時製作者高超的技藝。錐體上部用陰線刻畫裝飾有 8 節神人獸面紋，每節都有縱橫雙向的短棱構成。

玉蛙　　　　　　　　　　　　>>

早期良渚文化，玉雕。1977 年江蘇省吳縣（今蘇州市）張陵山出土，南京博物院藏。長 4.2 公分，寬 3.2 公分。玉蛙採用圓雕與線刻相結合的手法，由整塊玉精雕細琢而成，色黃，有沁斑。頭部呈三角形，上面兩個較大的圓孔代表雙眼，前端兩個小凹點代表鼻，前尖後寬，前薄後厚。蛙身正面以凸出的形狀和刻線勾勒出四肢的輪廓，形象較為概略。製作蛙形象徵物的做法從新石器時期即有，這種玉片蛙的形式以良渚文化為最早。

何家灣骨雕人頭像　　　　　　>>

新石器時代仰韶文化，骨雕。1982 年陝西西鄉何家灣出土，陝西省考古研究院藏，是目前中國發現年代最早的骨雕。殘高 2.5 公分，用獸骨雕製而成。人頭像下端較窄，上端較寬，正好符合人的面部結構。頭像正面雕出五官形象，眉橫平，眼睛圓突，鼻梁隆起，嘴部較為平緩，五官位置對應適當。雕刻手法概括。

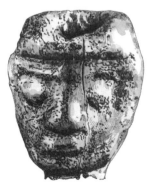

人頭形柄銅匕 　　　　　　　　　　》

　　青銅器時期齊家文化，銅鑄。甘肅省廣河縣齊家坪出土，甘肅省博物館藏。長 14.6 公分。銅匕柄端飾有一圓形人面紋，高鼻，圓眼、厚唇，形象概括簡潔，表情怪異，極具神祕色彩。作品風格粗獷，手法古拙、早期銅匕因使用功能不同而分為多種形式，因大多數銅匕為食器，因此造型多樣，並多在柄上有飾紋。

銅鏡 　　　　　　　　　　　　　　》

　　新石器時代晚期齊家文化，銅鑄。1977 年青海貴南尕馬臺出土，為銅石並用時代齊家文化遺物，青海省文物考古研究所藏。直徑 9 公分，厚 0.3 公分。銅鏡繞中心鈕和外邊緣各設一圈凸弦紋，在兩圈弦紋之間設置斜道紋和留白的多角星紋。以簡單的幾何形圖案構圖，使整個畫面產生規律的節奏感。

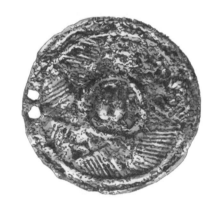

璧 　　　　　　　　　　　　　　　　》

　　新石器時代晚期良渚文化，玉雕。臺北故宮博物院藏。外徑約 23 公分，孔徑 4.1 ～ 4.5 公分，厚約 1.3 公分，重 1643.8 克。玉璧是一種祭祀用品，為圓形片狀物，中有一孔。此璧為墨綠夾赭色玉，中間有一圓孔，邊緣為內凹狀。這種自兩邊打孔的做法是良渚玉璧的特徵之一。良渚玉璧以素面璧為多，帶有紋飾的玉璧數量不多。

玉人頭

新石器時代，玉雕。1976年陝西神木縣出土，陝西歷史博物館藏。此玉器為中國古代最早的玉雕作品之一。玉呈青白色，通體打磨光滑，造型為扁平的側面人頭像，眼、鼻、耳、嘴、髮髻，一樣不差，栩栩如生。這件玉人頭眼部和嘴部均為線刻，在臉的下方還有一圓孔，可能為鑲嵌在另一件物品上的飾物。此器造型概略，刻畫風格簡潔，表情溫和，裝飾性較強。

玉鷹攫人首佩

玉雕。北京故宮博物院藏。長9.1公分，最寬5.2公分，厚2.9公分。此玉器為青黃色，局部有褐色沁斑，兩面圖案紋樣相同。作品以鏤雕和剔地陽紋手法刻一鷹抓兩個人頭。鷹位於上部，鷹頭側向一邊，勾嘴，圓目，雙翅和雙腿都橫向展開，雙爪下垂各抓一人頭部。兩個人頭背向設置，頭部的形式、大小相同，蓄短髮，閉口、長鬍鬚。此佩圖案較複雜，紋飾用了較多的鏤雕手法。

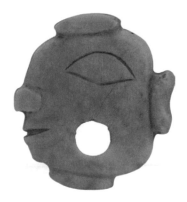

雙鳥朝陽紋牙雕

新石器時代河姆渡文化，牙雕。1977年至1978年浙江餘姚河姆渡出土，浙江省博物館藏。長16.6公分，殘寬6.3公分厚1.2公分。以陰線雕刻出兩隻小鳥圍繞太陽的圖案，圖案正中心刻出一輪太陽，太陽內線刻多圈同心圓，太陽周邊還以短斜線刻出太陽的光芒和火焰紋，兩側小鳥回首相望。此象牙雕刻已斷，略呈長方形的器身在兩長邊緣有孔，上四、下二，應作穿繩佩飾之用。整件作品雕刻手法簡練，刀法嫻熟、生動。

CHAPTER TWO ｜第二章｜
夏、商與西周

功能	食器			
時期 / 器形	鼎	方鼎	鬲	甗
商早期				
商中期				
商晚期				
周前期				
周中期				
周晚期				

功能	食器			酒器
時期 / 器形	簋	盨	簠	觚
商早期				
商中期				
商晚期				
周前期				
周中期				
周晚期				

功能 時期 / 器形	酒器				
	斝	盉	爵	尊	壺
商早期					
商中期					
商晚期					
周前期					
周中期					
周晚期					

功能	酒器			
時期 / 器形	卣	罍	觥	角
商早期				
商中期				
商晚期				
周前期				
周中期				
周晚期				

功能	酒器	水器		兵器	
時期 / 器形	尊	盤	鑒	戈	鉞
商早期					
商中期					
商晚期					
周前期					
周中期					
周晚期					

功能	兵器	禮、樂器		
時期／器形	矛	鐘	鏡	
商早期				
商中期				
商晚期				
周前期				
周中期				
周晚期				

白陶爵

夏代（西元前 2070 ～前 1600 年），1991 年伊川縣南寨出土，河南省文物考古研究所存。白陶由類似瓷土的泥土製成，其質堅硬，因此多被當時社會上層所使用，這種器形仿自青銅器的爵即為其中的代表。

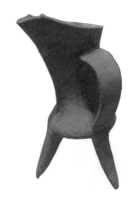

二里頭龍紋陶片

二里頭文化時期，陶塑。1960 年河南偃師二里頭出土，中國社會科學院考古研究所藏。殘高 19.5 公分，殘寬 20.5 公分。泥質灰陶，是一件陶器的殘片。殘片一端為弦紋收口，陶片上刻有龍首，龍眼採用浮雕手法向外突出。龍首處向外刻有兩身，向上呈弧形張開，下部刻有雲紋，使龍的形象氣勢生動。龍身上方，器身刻有一隻仰臥獸面紋，頭小耳長，形象生動。作品線條柔和，雕刻線內以朱砂填充，眼部塗成翠綠色，外觀色彩豐富。

黑陶象鼻盉

二里頭文化時期，1984 年河南偃師出土，中國社會科學院考古研究所藏。器為頭、腹鼓，細頸形式，高 26 公分。頭部眼、鼻俱全，直長的象鼻為流，頭後部有開口，並有扁形鋬從開口根部伸出，接於腹上部。器無細刻紋飾，只有頸、腹和器足部飾弦紋。史籍記載中國黃河流域有大象，甲骨文記載有商王捕象的歷史，這一點也從夏商早期出土的象形陶器和青銅器中得到驗證。

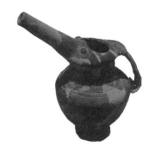

殷墟陶塑人像

商代後期，陶塑。1937 年河南安陽殷墟出土，由臺灣的歷史語言研究所收藏。灰陶，同時出土的器物造型有男有女，此造型應為女像。像頭頂盤髮，眼睛扁而小，口大，嘴角向下，鼻大而突出，雙手向前，似戴梏（古時木製的手銬），左臂已殘，下身裹裙似與上衣相連。頸中戴項圈應為枷鎖，此人像為商代奴隸或戰俘形象。同時出土的男像，為雙手向後戴梏狀。

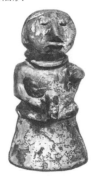

獸面紋陶母範

周代,陶塑。1960 年山西侯馬牛村出土,山西省考古研究所藏。長 32.2 公分,寬 22.2 公分。採用深浮雕的手法,依陶體表面進行雕刻。獸面呈長方形構圖,上部雕出兩角,並有鱗紋裝飾,中間呈漩渦狀,角上伸出兩隻小爪,向下夾住呈橫向「S」形的兩角,兩角之下為獸面,眼下嘴兩旁向外伸出鬍鬚,形象怪異。整件雕刻內容豐富,造型多變,表現手法多樣。

原始青瓷尊

西周,陶製。1959 年安徽屯溪西周墓葬出土,安徽博物院藏。高 17.3 公分,口徑 15.9 公分,腹徑 13.4 公分,足徑 11 公分。瓷尊口為喇叭狀,頸稍向內側斜,腹部圓鼓,高圈足。瓷尊胎體灰白通體施灰白釉,但釉質含鐵量高,因此器表呈青褐色,釉層部分脫落。在瓷尊的口緣、肩部堆貼有卷雲紋,頸部、腹部飾有水波紋和斜方格紋,紋飾線條自然舒展,造型古樸端莊。

獸頭陶母範

周代,陶塑。1960 年山西侯馬牛村出土,山西省考古研究所藏。長 10.5 公分,寬 8 公分。這是一件圓雕作品,形似豬頭,頂部有耳為桃形,內有鱗紋及「S」形紋裝飾。耳下布滿螺旋紋及鱗紋裝飾,線條優美,雕刻細膩。面部眼睛周圍和短鼻上,下頜處均刻細密紋飾,線條流暢自然,形象生動逼真。 牛村所在地為東周時期晉國青銅業手工業區,此地出土了大量生產、生活及雕塑的陶範。

石鴞鳥

商代後期,石刻。20 世紀 30 年代河南安陽侯家莊出土。由臺灣的歷史語言研究所收藏。高33.6 公分,寬24.8 公分,白色大理石質。作品最突出的特點是通體線刻雕飾,頭部和背部刻鱗紋,腹部前方及雙足雕飾獸面紋,雙翼雕蛇形和鳥的圖案。像頭生冠角,圓眼突出,雙耳向後,鼻略尖,嘴呈下斜狀,表情呆板,從像形上看應是仿自當時的青銅器,具有中國早期石雕作品古樸、原始的特徵。

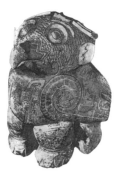

婦好墓戴冠跪坐石人像 >>

商代後期，石刻。1976 年河南安陽婦好墓出土，中國社會科學院考古研究所藏。婦好被認為是商王武丁的王后，約葬於西元前 13 世紀末到前 12 世紀前期。婦好墓是目前發現的唯一一座未被盜掘、保存完整的商代王室墓。墓中隨葬品數量、品種眾多，其中跪坐人像有玉質和石質兩種。這尊跪坐石人像，高 9.5 公分，採用白石雕造。人像為雙膝跪坐像，頭頂盤髻戴冠飾，腦後有髮辮。像臉形略長，前額突出，眉毛濃密，雙眼圓瞪，顴骨高出，嘴唇豐厚，具有蒙古族人的特徵。作品寫實，造型生動。

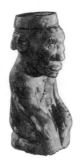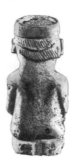

石牛 >>

商代後期，石刻。1976 年河南安陽婦好墓出土，中國國家博物館藏。長 25 公分，高 14.5 公分，寬 11.5 公分，白色大理石質。作品整體採用圓雕，並以浮雕和線刻相結合，塑造出壯實、憨厚的牛的形象。前肢跪地，後肢前屈，呈俯臥狀。牛角向後，昂首向前，張口露齒，眼睛微閉，神態安詳悠閒。塑像通體飾以獸面和卷雲紋，下頜處刻有「后辛」二字，是石牛所屬的標誌物。整件作品雕琢樸實，風格簡樸，形象端莊，造型完整統一。

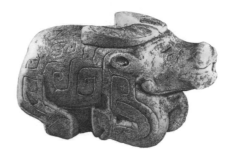

玉鹿 >>

西周中期，玉雕。陝西寶雞出土，寶雞市博物館藏。作品採用浮雕與線刻相結合的手法。以浮雕雕出鹿的外輪廓和動態。鹿角或豎直，或彎曲，力求變化，塑造出形態逼真的鹿角形象。此玉雕小品為組雕，由多件不同造型的鹿組成一個場景，鹿角形象更是各具特色，作品造型優美，生動寫實，充滿濃郁的生命氣息。

玉鳳佩 >>

商代後期，玉雕。1976 年河南安陽婦好墓出土，中國國家博物館藏。長 13.8 公分，寬 3.2 公分，厚 0.8 公分，通體呈黃褐色，為雙面雕。玉鳳形象獨特，回首欲飛，整體看上去猶如一輪彎月，更加烘托出鳳鳥的優美氣質。作品在雕琢上十分簡潔，僅雕琢出鳳鳥大致的輪廓，羽翼上飾以陽刻花紋，整體雕刻以簡潔線條為主。頭部的花冠及尾部的鏤雕，充分顯示出商代匠師的高超雕琢水平。

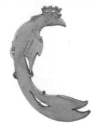

梳辮跪坐玉人像

商代後期，玉雕。1976年河南安陽婦好墓出土，中國國家博物館藏。高8.5公分，雙手撫膝，雙膝跪坐。上身略微向前傾，方臉尖頷，鼻大口小，作品頭部較大，下身較小，頭部約占全身比例的四分之一。玉人頭頂正中梳短辮垂於腦後，頭頂一圈短髮雕琢細膩。衣飾蛇紋和雲紋裝飾，其中胸部雕有獸面圖案，紋路清晰，凹凸感強。雙腿纖細、短小，與上身尤其是頭部形成對比。商代這一時期的玉器作品除實用工具以外，不僅玉雕的題材豐富，人物及動物的雕刻技術水平也大幅提高。此種人物雕像在同墓中出土多件，並且可經由衣飾的不同區別身分。

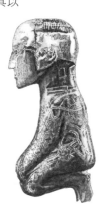

婦好墓玉人

商代後期，玉雕。1976年河南安陽婦好墓出土，中國國家博物館藏。高12.5公分，肩寬4.4公分，厚1公分，為站姿人像。像為雙面，一面為男，一面為女。像兩面均頭梳雙角狀高髻，女像彎細眉，目略凹，嘴扁，唇薄，兩手扶在腹部。男像一面，額頭留短髮，眉粗而直，鼻大，嘴厚，雙目微突，雙手置胯間。兩面人像遍身刻花紋，雙肩略向上聳，肩下鏤空；中間為身體，兩側為臂膀。雙腿略粗，向內屈。像採用透雕與線刻相結合的手法，雕工精緻，構思巧妙。人像腳下有突出的短榫，可作插嵌。在薄玉人上刻淺浮雕和線紋，對刻作者要求較高，這件作品雙面雕刻，且細部紋飾較多，顯示出較高的技藝水平。

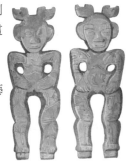

青玉踞坐人佩

商代後期，玉雕。1976年河南安陽婦好墓出土，河南博物院藏。通高5.6公分，寬2.8公分。人形佩為踞坐姿，雙手自然扶膝，面部方圓，五官清晰，為猴面形象。頭頂梳短髮，髮紋細密。頭與肩部連接，頸下有小孔，可穿繩。作品由青玉雕刻而成，形象生動，代表了商代晚期的玉雕工藝水平。

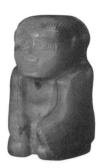

玉龍

商代後期，玉雕。1976年河南安陽婦好墓出土，中國國家博物館藏。長8.1公分，高5.6公分，通身為墨綠色。龍頭較大，口張開，牙齒外露。頭頂眼珠凸起，兩角向後伏於背上，脊部雕扉棱，雙足前屈立地，尾向前卷曲成漩渦狀，龍身遍布雙線勾菱形紋。作品結構簡單，造型別具一格。

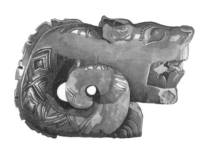

玉象

商代後期，玉雕。1976 年河南安陽婦好墓出土，中國國家博物館藏。同時出土為兩件，其中一件為深褐色，長 6.5 公分，高 3.3 公分；另一件為黃褐色，長 6 公分，高 3 公分，兩件成對。玉雕小象造型寫實，但身體部分的比例被誇大，短腿，身體敦實，四肢粗短，除長鼻單獨雕刻之外其餘部位都採用線刻或淺浮雕手法表現。雖無精雕細琢，但造像頗具有生命氣息。象身雕飾雲紋和節狀紋。作品手法簡潔質樸，造型小巧圓潤，是商代後期極為優秀的玉雕作品。

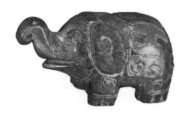

玉鷹

商代後期，玉雕。1976 年河南安陽婦好墓出土，中國社會科學院考古研究所藏。高 6.2 公分，厚 0.2 公分，兩面雕，通體為深綠色。鷹翅雙展，作飛翔狀；鷹頭向一側，嘴及眼部雕刻細膩。雙面玉雕紋樣各不相同，一面為單線，一面為雙線，似有正反之分。作品造型精緻，形象生動。鷹為展開翅膀飛翔狀，此類造型的鷹在東北地區的紅山文化玉雕中也有發現，來源可能是人們仰望飛鷹所獲得的形象。

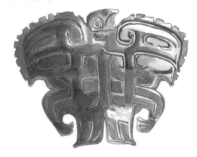

玉怪鳥

商代後期，玉雕。1976 年河南安陽婦好墓出土，中國國家博物館藏。高 5.5 公分，通體呈深褐色，形象獨特、怪異。像為站姿，軀體短而粗壯。頭頂有三股粗大的彎角，線刻出雙眼，頭前有巨大喙鉤向內彎曲。雙翅緊貼身體以浮雕紋雕出，雙足和尾巴均較短，形成底部天然的托座。鳥胸背上飾有線刻羽紋，背和頭上均有孔洞，可作穿繩掛佩。婦好墓出土了大量此類型的動物玉雕，如 、熊等，有真實的動物形象，也有怪異的神話動物形象。

玉人

商代後期，玉雕。1976 年河南安陽婦好墓出土，中國國家博物館藏。玉人像高 7 公分，通身黃褐色，圓雕作品。人像呈跪坐狀，雙手扶膝，大鼻小口，頭頂戴有圓箍形裝飾物，腦後梳髮辮，向前盤成圓形髮髻。人像身穿交領衣，長袖，腰束帶，腹前懸「蔽膝」。衣飾雲紋、回紋裝飾，腰後飾以卷雲形寬柄飾物，似具有某種象徵意義。作品突出飾、髮飾和冠飾等細節表現，並以此來顯示人物的社會地位。

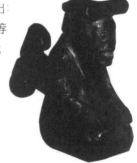

新幹玉羽人像

商代後期，玉雕。1989年江西新幹大洋洲出土，江西省博物館藏。羽人高8.7公分，厚1.4公分，三環通長4.6公分，足部殘缺，通體呈紅褐色。作品形象怪異，造型獨特，具有較強的裝飾效果。羽人雙手上舉，拱於胸前，屈膝向上呈半蹲坐姿態。面部形象怪異，頭頂有高冠，鳥喙，下半身和腿部如羽狀紋飾，為神獸面造型。其頭頂高冠後有穿孔，墜有三個橢圓形套環，這種形制的商代玉製品為首次發現，反映了當時雕刻技術較高，可以鏤刻三個活環。

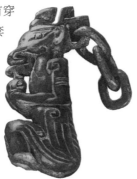

圭

商代，玉刻。臺北故宮博物院藏。長30.5公分，寬7.2公分，厚1.2公分，重600克。此玉呈赭色，上面布滿土斑，色澤多變。圭在商代有平首和尖首兩種形式，圖示為平首圭。圭兩面均有紋飾化的鳥紋和動物紋飾。圭上窄下寬，顏色由上到下逐漸變深，中上部有一圓孔，圓孔上部刻有清代乾隆年間加刻的「五福五代」印璽，下部刻有乾隆帝的御題詩。

玉人形鏟

西周早期，玉雕。甘肅靈臺出土，甘肅省博物館藏。作品高17.6公分，裸身像，無性別之分，體形消瘦，肩下垂，雙臂位於身側，兩手扶於腹部；下身雙腿膝部明顯，雙腳隱去站於鏟形基座上，底部有斜刃。人像臉部雕刻較為細膩，高顴骨、扁鼻和凸嘴的細節表現明顯，身體部分則以雕出人體外部輪廓線為主，通體幾乎不做任何裝飾，唯頭頂雕螺旋形髻，似蛇狀。玉人底部為鏟形榫，可能插於其他器物上。此件玉人於1996年被國家文物局定為國家一級文物。

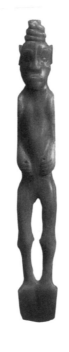

雕花骨

商代，骨雕。河南安陽小屯村出土，臺北歷史博物館藏。通高35.3公分，上寬7.5公分，下寬13公分。器物上有流口，應為注水容器。作品表面刻滿獸面紋飾，刀法俐落，紋飾清晰，構圖複雜，紋飾外觀細密，顯示出商代雕刻技藝的高超水平。

夔鋬象牙杯

商代後期，牙雕。1976 年河南安陽婦好墓出土，中國國家博物館藏。同時出土的為三件象牙杯，其一為口沿處帶流，側面虎形鋬的造型，另兩件造型相同，為觚形杯身與夔龍形鋬的造型。造型相同的象牙杯其中一件杯高 30.5 公分，口徑為 10.5 ～ 11.3 公分；另一件杯身高 30.3 公分，口徑為 11.2 ～ 12.5 公分。整件作品分兩部分進行加工，由兩面雕的器鋬和淺浮雕的杯體組成。器鋬兩面雕刻，上部為變形的怪鳥形象；中部為淺雕獸面；下部高浮雕龍首，整體看來為蛇身夔龍形，通體鑲嵌綠松石，造型生動。杯身用象牙根製作而成，通體雕滿花紋，並以獸面紋及獸面組合紋為主。在杯口及底部有綠松石帶鑲嵌，並將整個杯體分作幾個部分，而且各部分圖案也各不相同。杯身和鋬上均用雲雷紋襯底。整件作品布局緊湊，造型精緻、典雅，具有較高的觀賞價值，作品極為珍貴。

帶流虎鋬象牙杯

商代後期，牙雕。1976 年河南安陽婦好墓出土，河南殷墟博物館藏。此為同墓出土的三件象牙杯中的一個，器形仿青銅器雕刻而成，高 42 公分，杯壁厚 0.9 公分。杯為象牙根部雕刻而成，杯身不像其他兩件那樣鑲嵌綠松石，而是只雕刻饕餮紋、夔紋、鳥紋和雲雷紋，其上有流口，鋬上部為饕餮紋，下部為立虎。

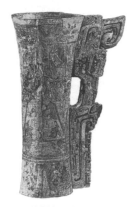

夔鋬象牙杯　　　　　　帶流虎鋬象牙杯

青銅汽柱甑

商代後期。1976 年河南安陽婦好墓出土，河南博物院藏。器高 15.6 公分，口徑 31 公分，汽柱高 13.1 公分。這件甑是與其他炊具組合使用的汽蒸鍋，其中空柱蓮花頭有漏孔以散發蒸汽。器腹靠近底部設置對稱的耳，器外壁上下分飾夔龍紋和倒三角形蟬紋，內壁刻有「好」字的銘文。

龍頭提梁卣

商代後期。1976 年河南安陽婦好墓出土。器高 36 公分，口徑 8.8 公分。器為長徑，小口，鼓腹，圓圈足。腹上部兩側向上設高圈形提梁，提梁底部各有一對柱形飾。器頸、腹、圈足前後都設扉棱，且棱兩側對稱設孔釘，形成獸面紋飾，器體以饕餮紋和雲雷紋為底紋。頂蓋上鑄一立鳥，立鳥底部由夔龍紋和鳥紋的連接件與提梁上的環相接。

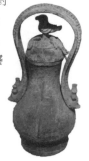

人面銅盉

商代後期，銅鑄。相傳為河南安陽出土，出土時間不詳，美國弗利爾美術館藏。通高18.5公分，頂部蓋作深浮雕人面像，像面朝上，五官突出。像頭頂生兩角，造型特別。頭像向下為圓形盉體，人面頸後部通過連貫的紋飾與盉體上的龍身相接。盉體周身雕飾花紋，有菱格紋和鱗紋構成的龍身，還有變形的獸頭和夔龍等圖案，造型豐富。盉體一側開有壺嘴式的直流口，另一側又開有一個短流口。除流口之外，盉底還設圓孔以供穿繩提拉。底部圓孔有三處，分別為直口流下及其兩側，而蓋上的人面雙耳也有孔與底端的孔相對應，以便穿繩供提拉。

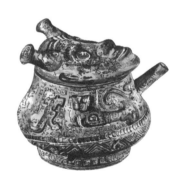

「婦好」青銅鴞尊

商代後期。1976年河南安陽婦好墓出土，藏於中國國家博物館。尊高45.9公分，足高13.2公分，蓋高13.2公分，口徑16.4公分。銅尊以鴞為形，作昂首站立狀。雙足與寬尾形成穩固的三個支點。銅尊通體布滿雕飾，以雲雷紋為底，喙面飾蟬紋、胸部飾蟬形獸面。背部白鋻面飾有獸面紋樣，鋻下與尾部飾鴟鴞。同時，在銅尊的頂部後端還開有一個半圓形口，上有蓋，並鑄有立鳥和夔龍為提手。整件作品綜合運用了線刻、浮雕與圓雕手法，紋飾清晰、變化豐富，結構緊湊，增強了作品的完整性與統一性。在尊口內壁刻有「婦好」字樣，同墓出土銅鴞尊為兩件。

二郎坡銅鴞卣

商代後期，銅鑄。1956年山西石樓二郎坡出土，山西博物院藏。通高19.7公分，長15公分，口長徑12公分，短徑8.6公分。造型為兩隻站立的鴞鳥背部相對，正面為一隻站立的鴞鳥，蓋為鴞頭，彎眉，環形眼，眼下部出尖喙，卣腹為鴞身，飾對稱的螺旋紋，下雙足略內收。側面分別為兩隻鳥的側面像，構思巧妙，造型獨特。

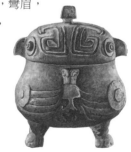

豕卣

商代後期，銅鑄。上海博物館藏。高14.1公分。這件器物的造型為兩隻豬背對的形象，器身圓鼓為豬身，在其兩頭都設豬頭和兩斜向前蹄，由此從兩面看都是完整的豬身形象。豬頭部眼、耳各自鑄出，口鼻為一體，拱唇向前。器物全身雕飾雲雷紋，其上再飾耳、眼等形象，紋飾主次突出。

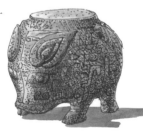

獸面紋扁足鼎

　　商代早期，銅鑄。臺北故宮博物院藏。通高 19.2 公分，重 1.4 公斤。獸面紋扁足鼎下置三個龍形的扁足。每一個扁足的兩面都有線刻的龍紋，從而增強了鼎的氣勢。獸面紋扁足鼎的紋飾主要是腹中部環繞的一圈獸面紋。圖案雕琢極為精美，以鼻梁為中軸，獸的雙眼在鼻梁左右，獸面和獸身為淺浮雕勾曲狀紋，呈對稱形式向左右兩邊展開。從圖案的構圖來看，這件鼎從整體到局部的設計都十分簡潔樸素，構圖完整，呈現出早商時期簡潔、厚重的裝飾特色。

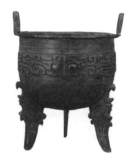

亞方罍

　　商代後期，銅鑄。故宮博物院藏。高 60.8 公分，寬 37.6 公分，重 20.8 公斤。罍是古時盛酒的一種器皿。有屋形蓋，頂端設屋形紐，腹部兩側雙耳，耳上銜圓環，圈足。器身的各角及每面的正中均鑄有凸出的扉棱。蓋與腹部飾獸面紋，頸、肩與方形圈足飾夔紋，每個面的雕飾相同，呈對稱式。腹部前後兩面上、下各有一獸首狀圓雕，下部獸首向外穿出為鋬。整體造型莊重渾厚，紋飾瑰麗，風格古樸雅致。

桃花莊龍紋銅觥

　　商代後期，銅鑄。1959 年山西石樓桃花莊出土，山西博物館藏。通長 41.5 公分，高 18.8 公分。器物以牛角為原型製作而成。其一端為圓雕龍首，龍首上昂，張口露齒，頭頂雙角。龍背為觥蓋，蓋上浮雕龍身，龍身周圍布滿蛇紋、渦紋及雲紋等，這些紋樣均採用淺浮雕雕飾，以烘托龍身的形象。其中蓋頂還雕一蓋紐，為圓形帽釘形狀，紐頂雕渦紋。觥體兩側為鱷魚紋與夔龍紋，且其首與觥身的龍首方向相反。生動形象的揚子鱷圖案在同一時期的雕塑作品中十分少見，而且雕刻手法相當寫實，作品尤為珍貴。

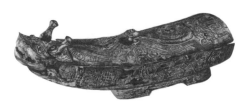

象尊

　　商代後期，銅鑄。美國弗利爾美術館藏。尊通高 17.5 公分，形為一頭立象。立象通身以雲雷紋為底，雕飾夔龍紋、獸面紋及花瓣紋。象鼻飾細密鱗紋，其造型向上卷，中空，與腹部相通，為流口。鼻下有牙齒外露，額頂有蛇盤臥，雙耳外廓，形象生動。象背有蓋，蓋頂圓雕小象，姿態造型與大象相仿。作品細部裝飾與整體雕琢協調，大象馱小象的設置，使作品更富生活氣息。造型相似的象尊在湖南省博物館和法國吉美博物館均有收藏。

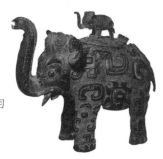

四羊方尊

　　商代後期，銅鑄。1938 年湖南寧鄉月山鋪出土，中國國家博物館藏。尊高 58.6 公分，口徑 52.4 公分，上口最大徑 44.4 公分，重 34.5公斤。這件尊器集圓雕、浮雕、線刻於一體，不僅是商代青銅器中的名作，也是中國現存商代青銅尊中尺度最大的一座。器物為四方形，以四折角為中線，器肩部分別雕出卷角羊胸像，羊頭突出器面，羊身、蹄足均浮雕，肩、背以鱗紋和長冠鳥紋表現。尊口頸雕飾蕉葉夔紋和獸面紋，肩飾浮雕龍紋，四面肩部中央圓雕龍頭探出器面。四折角及四面正中分別裝飾有扉棱。整件作品造型莊重，鑄造技藝高超，充分顯示商代青銅器的製作藝術水平。

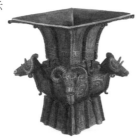

雙羊尊

　　商代後期，銅鑄。日本根津美術館藏。高 46 公分。尊體以兩隻羊背相貼合而成，羊肩馱尊頸，羊體為尊腹，羊腿為尊足，造型穩重、對稱。圓雕羊首各頂一對彎曲的大角，臉部細刻交連紋。羊體滿刻鱗紋，腿上刻飾渦旋狀蛇紋，尊頸部以雲雷紋為底，刻飾獸面紋，包括羊頭、羊身和尊頸在內的所有紋飾均左右對稱。

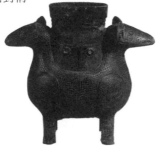

象尊

　　商代後期，銅鑄。1975 年湖南醴陵獅形山出土，湖南省博物館藏。尊通高 22.8 公分，長 26.5 公分，通體呈碧綠色。象形體碩大，長鼻高翹，自然彎曲，四肢粗壯，身體比例被縮短。象身通體以雲雷紋為底，雕飾有獸面、虎、龍、鳳等紋樣，形象生動、富有裝飾美感。其中最為精緻的是象鼻的雕飾。象鼻中空為流口，前端雕成鳳鳥狀，鼻上卷部雕出一隻伏虎，虎首向下，口中銜蛇。鼻下端鑲刻一倒懸蛇，象頭雕兩隻漩渦狀蛇。尊背部開口，出土時尊蓋已失。

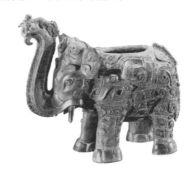

小臣艅銅犀尊

　　商代後期，銅鑄。山東壽張出土，現藏於美國舊金山亞洲藝術博物館。通高 24.5 公分，以犀牛為原型，作品生動寫實。頭部生角，嘴向上起翹，雙耳伸展，眼部突出，腹部圓鼓，四肢短粗，極符合犀牛的形象特徵。尊體周身不施雕飾，在尊內底刻有 27 字的銘文，記敘商王出巡並賞賜臣子的事件。這種較長的敘事性銘文設置，是自商後期才開始出現的。

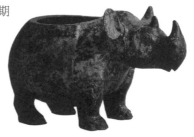

商代銅尊

商代晚期，銅鑄。1965 年湖北漢陽東城塤出土，湖北省博物館藏。通高 37.1 公分，口徑 26.4 公分，底徑 16.5 公分。尊口呈喇叭形，器身鑄有四道對稱的扉棱，通體以雲雷紋為底，頸飾蕉葉紋、回首夔紋等圖案。銅尊造型別緻，構思巧妙，獨具匠心，紋飾繁縟華麗，極具裝飾效果，同時也表現了商代後期高超的雕鑄技藝水平。

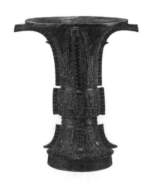

豕尊

商代晚期，銅鑄。1981 年湖南湘潭出土，湖南省博物館藏。通高 40 公分，長 72 公分。這是中國少有的、寫實風格的豕形青銅藝術品。豕尊造型寫實，其嘴部有牙外露，耳小，為野豬形象。尊背部有橢圓形口，上覆一蓋，蓋上鑄一立鳥。尊身以方格狀的鱗紋為主，其面部和四肢，以及與四肢對應的肘部則滿飾雲紋、夔紋。在豕的前後肘部都有一圓形穿孔，推測為供穿繩或棍，方便移動而設。這件豕尊紋樣刻畫自然，風格細膩，是件具有實用性與象徵意義的酒器。

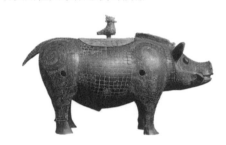

三星堆銅立人像

商代後期，銅鑄。1986 年四川廣漢三星堆出土，四川省文物考古研究院藏。通高 2.62 米，基座高 90 公分。人像頭戴蓮花狀花冠，其上有回紋裝飾，冠有殘損，未能復原。頭部眉目粗大，耳闊而上揚，右臂上舉，左臂屈於胸前，作環抱狀，兩手部均呈封閉的環狀。這種環狀手的做法在此時期的多地出土人像中都有發現，其意義尚不明。銅像表情嚴肅，似正在進行莊重的儀式。粗大雙手與細長的身軀形成對比。像身著窄袖緊身長袍，赤足戴鐲。像下基座為覆斗形，上層各面透雕倒置獸面。這是中國迄今發現的最大的青銅人物雕塑。其形象造型在中國甚至世界青銅雕塑史上都很少見。

雙面銅頭像

商代後期，銅鑄。1989 年江西新幹大洋洲出土，江西省博物館藏。高 53 公分，角距 38.5 公分，中空，雙面雕，正反兩面相同。頭像頭生兩角，線飾雲雷紋。雙耳上揚，眼部內凹，眼珠呈圓球形向外突出。鼻頭橢圓，嘴為長方形，張開的嘴露齒，兩邊齒呈卷形。頭頂有圓管，中空與內部相通。頭像下細長頸部也呈管狀，在使用時面具頭頂可插入飾物，底部則可插於竹木柄上。作品造型生動，充滿趣味性，是目前出土唯一雙面青銅頭像。

亞醜鉞

商代後期，銅鑄。1965年山東益都蘇埠屯出土，山東博物館藏。同時出土的有兩件，其中一件寬35.8公分，長31.8公分，另一件長32.7公分，寬34.5公分，兩器造型相似，其中一件正反兩面均有「亞醜」的銘文。鉞本為造型像斧的武器，圖示這種明顯為禮器。器底部有弧形刃，面上有透雕人面像，鼻、眉為浮雕，其餘部位均為透雕。五官造型奇特，手法簡潔、誇張。人面生動的形象充滿情趣，此類玉質或青銅質的鉞放置於墓中，往往是墓主社會身分的象徵。

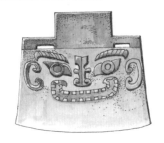

人頭銅像

商代後期，銅鑄。1986年四川廣漢三星堆出土，四川省文物考古研究院藏。同時出土的人頭與面具像有多件，而且這些人像有著共同的面部特徵，均為細長的大眼睛、高鼻梁，闊耳挑眉，嘴扁而長。耳朵造型奇特，耳垂部還有穿孔。因眼部多突出，藝術處理特別，使人像呈現出獨特的形象和神態表情，手法誇張。三星堆出土面具有兩種尺度，一種尺度巨大，眼睛向外突出明顯，可能是為祭祀活動鑄造的，面部形象誇張，如獸面。第二種尺度適宜，面部形象更貼近真人，有的眉眼部被描黑，有的則做貼金處理。

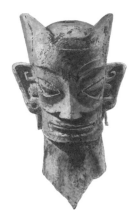

牲首獸面紋方尊

商代後期，銅鑄。湖南常寧出土，湖南省博物館藏。高53.8公分，口徑34.6公分。方尊口呈喇叭形，高圈足，腹部上下內束，通體以雲雷紋為底，上飾以獸面紋和三角紋，尊身還對稱飾有四道凹紋，肩部對稱鑄有四隻鳥身的蹲獸，各鳥之間方尊各面的中央設豬首。獸面紋方尊造型精美，雕飾繁複而不亂，主次分明，是細部裝飾與整體造型完美結合的青銅代表作。

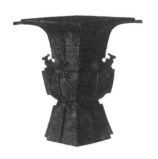

四足鬲

商代晚期，銅鑄。陝西城固縣出土，陝西歷史博物館藏。鬲是一種底足中空的炊具，此四足鬲高23.5公分，口徑21公分。圓口、腹鼓、袋足，腹部飾獸面紋，按四足劃分為四部分。頸部飾有S形的曲紋和弦紋，圖案組合和諧，富有情趣，造型精巧，形體豐滿。

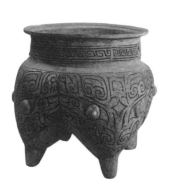

凸目銅面具

商代後期，銅鑄。1986 年四川廣漢三星堆出土，中國國家博物館藏。同時出土的有多件面具，這是其中的一個，高 85.4 公分，寬 78 公分，重 19.24 公斤。面具以蜀王蠶叢的形象為原型，利用誇張的手法鑄造，眉毛粗厚，眼睛斜長，眼球向外凸出 9 公分。鼻梁上、額前向上直豎一戟形飾，上端向前卷曲，中為戟形飾，下端飾雲紋。鼻下的嘴用三道陰線勾勒，上翹至腮。兩耳朵大且尖，其上鑄有雲形勾紋的輪廓。包括圖示面具在內的大部分三星堆面具都出土於二號坑，這些面具的共同特徵是雙眼突出。據專家推測，由於蜀地缺碘，因此人們多患有甲亢，雙目突出即為甲亢的主要表現，因此導致這些人

物面具也多為突目形式，此外，這些面具的腮部上下、額頭多留孔，可能是供繫繩固定面具以供懸掛之用。

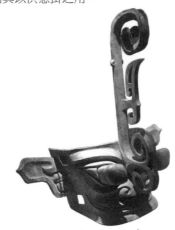

三羊首獸面紋銅瓿

商代晚期，銅鑄，高 52 公分，口徑 41.3 公分，出土時間、地點不詳，現藏於故宮博物院。瓿是一種古代盛酒或水的小甕。作品以線刻和浮雕相結合，口徑向下肩部高浮雕三個羊頭，羊角呈漩渦狀，雙眼突出。器物通體淺浮雕雲雷紋和羽狀紋，並以高浮雕圓眼組成獸面形象，圖案抽象又不失生動。器體中部和圈足處以大小不同的圓眼組成獸面紋飾圖案，主次分明，結構清晰。

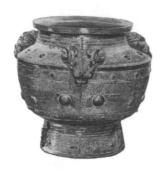

雲紋鐃

商代晚期，銅鑄。1974 年湖南寧鄉出土，湖南省博物館藏。通高 67 公分，銑間寬 49.8 公分，鼓間寬 31 公分。這件雲紋鐃形體較大，兩面紋飾簡潔洗練，以排列整齊的雲紋烘托出主體的獸面紋，中間有棱，左右兩眼對稱，呈立體狀的菱形。雲紋鐃紋飾造型仍是獸面紋的形式，紋樣布局嚴謹。鐃以雲紋作為裝飾，但構圖仍為獸面形式顯示出與早期獸面紋飾的傳承關係。

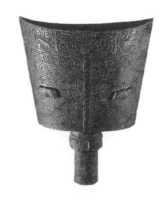

人面紋方鼎

　　商代後期，銅鑄。1959年湖南寧鄉出土，湖南省博物館藏。通高38.5公分，長29.3公分，寬23.7公分。在中國古代，鼎是貴族王權的象徵。這尊鼎為祭祀禮器，呈長方形，深腹，四壁均以回紋為底，四面飾人面紋，兩短壁沿上鑄有兩豎耳，下設四個粗高足，足上部飾有獸面紋。腹部四個轉角及四足上部各有一扉棱。鼎四人面形象基本相同，其中正反兩面較大，兩側面較小。人面五官刻畫清晰，濃眉、大眼、鼻高挺、嘴唇略厚，表情嚴肅，兩耳上方有角紋，下方飾有爪紋，整體為有首無身像。鼎內底鑄有「大禾」二字，應是氏族的標記。目前學者推測這種有面無身的形象為饕餮，龍的九子之一。

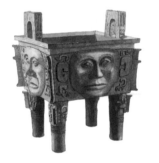

虎紋鐃

　　商代晚期，銅鑄。1959年湖南寧鄉出土，湖南省博物館藏。通高71公分，銑間寬46.5公分，鼓間寬35.6公分。鐃是甬部插於座上仰擊的一種樂器。兩面以弧形精線組成的簡化獸面紋為主紋。鼓部正中浮雕獸面紋，兩側浮雕飾以虎紋。甬內中空，甬上有旋。鐃整體造型簡潔，紋飾簡練，線條彎曲自然，風格質樸。此類鐃有單支出土，也有多個不同規格同時出土的情況，對於是否存在成組使用的銅鐃的做法，目前學界仍未確定。

鳥獸紋銅觥

　　商代後期，銅鑄。出土時間、地點不詳，現藏於美國弗利爾美術館。通高31.4公分，整體造型奇特，雕飾繁瑣。觥體為一怪獸形象，獸頭朝向一端，作昂首狀。獸頭上雕刻一對夔龍，脊背上前雕龍後雕牛頭，背兩側浮雕龍及卷鼻大象，龍形顧盼回首，形象逼真。獸背向下，前方為一怪鳥形象，鳥嘴突出器表，鳥面上下飾有魑紋，由兩條龍組成的兩翼更是栩栩如生，鳥爪向下正好為觥的前兩足。獸背後為一大型獸面形象，獸面向下，觥足部刻有兩個人首蛇身像。觥的鋬部上端刻帶角的獸頭，獸頭向下作口吞立鳥狀，鳥尾向後與觥體相連，正好構成鋬的弧形輪廓。整件作品集多種現實與神話中的動物之大成，充分利用器體的各組成部分，使作品完整而又豐富，具有濃郁的象徵意味。

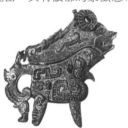

龍鳳紋「戈」卣

　　商代晚期，銅鑄。1970年湖南寧鄉出土，湖南省博物館藏。通高37.7公分。器物通體呈墨黑色，腹部為橢圓形，從頂部到底足呈縱向鑄有四道凸起的扉棱。腹上部設置提梁，上飾龍紋，兩端飾以獸面紐。器身分層飾花紋，蓋面及頸部飾以瓦楞紋，蓋沿、腹部及圈足上飾以鳳紋，紋樣變化，每層形紋都不相同。內底和蓋內鑄有一「戈」字銘文，是中原戈族的標記。出土時器腹內藏320件玉器。造型莊重渾厚，紋飾布局嚴謹，精緻美觀，線條自然。

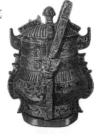

牛尊

商代，銅鑄。湖南衡陽出土，衡陽市博物館藏。高 7.4 公分，因氧化，尊通體呈翠綠色。尊是一種大、中型的儲酒器，此尊以水牛為原型，形象寫實。牛頭及牛背為蓋，牛身為尊。蓋頂塑小型立虎為把手，牛角彎曲，圓眼突出，頭向上昂，一幅憨厚神態。牛蹄為圓形，腿粗短，飾雲雷紋。腹部中空，外觀滿飾鳳鳥紋、夔紋及獸紋，分別採用深浮雕、淺浮雕及線刻相結合雕飾而成，紋飾繁而不亂，細部雕刻生動，整體形象和諧。

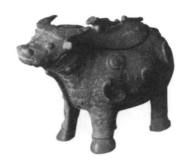

饕餮紋盉

商代，銅鑄。1974 年河南中牟縣黃店村出土，河南博物院藏。通高 25 公分，流長 7 公分。盉是古時用於盛水、溫酒或調和酒味濃淡的調酒器。如果與盤一起，可為盥沐之器。盉頂部密封，只留有一個心形小口和一管狀長流。流兩側各有一向上凸起的圓面並飾乳釘，頸部飾有一圈饕餮紋，圓面光滑無飾。盉下有三足，為袋狀。作品整體渾圓，大塊大面，轉折回旋自然，裝飾簡潔，風格素樸。

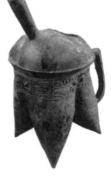

婦好墓夔足方鼎

商代，銅鑄。1976 年河南安陽婦好墓出土，河南博物院藏。通高 42.4 公分，口長 33 公分，口寬 25 公分。鼎身為長方體，沿稍折，方唇、立耳、平底，下有四條扁狀夔形足，獸尾上卷。鼎通體飾滿花紋，四壁為雷紋襯底，上面飾以饕餮紋，四個角與四壁中間各有一條凸棱，在鼎內底的中部刻有銘文「婦好」二字。

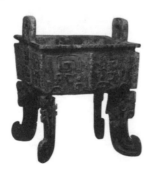

司母辛四足觥

商代，銅鑄。1976 年河南安陽婦好墓出土，河南博物院藏。通高 36 公分，長 46.5 公分。觥為古代盛酒的器皿，該觥造型奇特，整體為立獸形，頂部有蓋，蓋的前部似牛，但頭上鑄有一對向內卷曲的角，尾部鑄有一獸首形鋬，通體布滿紋飾。在蓋和器身上均刻有銘文「司母辛」字樣。立獸造型寫實，手法粗獷、傳神，工藝考究。

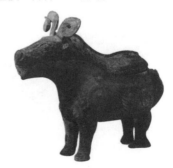

饕餮紋銅鼓

商代，銅鑄。1977年湖北崇陽白霓新堰汪家嘴出土，湖北省博物館藏。通高75.5公分，鼓面徑39.5公分。商周時期，鼓是一種重要樂器，但大多鼓都是木質。這件銅鼓完全仿照木質鼓造型鑄成。鼓形為橫置的桶形，下部兩端向內收縮，兩側鼓面平素無飾。鼓身頂部鑄有一枕形紐，中間有一圓形穿孔，下設底座，以便懸吊、安放。鼓身滿飾紋樣，以饕餮紋為主，鼓兩端邊緣處各飾有三列乳釘。整體造型精美，線條流暢自然，裝飾紋樣繁而不亂，風格渾厚粗獷，作為商周僅存的兩件銅鼓之一，顯得彌足珍貴。

三勾兵

商代，銅鑄。遼寧省博物館藏。這組戈共有三柄，分別長27.5公分、27.6公分和26.1公分。援部均為長條的牛舌形，上刻有不同的紋樣，柄端鏤雕飾有鳥形紋。三勾兵是商代重要的兵器，但從這三件造型及鑄銘文的做法可以看出應為禮器。傳這三柄戈均出自河北易縣，皆為殷制，應該是殷商時代北方侯國的器物。三戈造型概括簡潔，鑄造精良，風格質樸。因器身上雕刻的銘文有20人，共四輩，因此對研究商代宗法制度以及親屬稱謂，具有極為重要的參考價值。

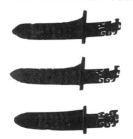

饕餮紋罍

商代，銅鑄。1955年河南鄭州白家莊出土，河南博物院藏。高24.5公分，口徑13公分。罍為古代的一種盛酒器，也可作禮器，器為小口，沿外侈，頸部較長，折肩、深腹、圓底、高圈足。肩部飾有雲紋，腹部為饕餮紋、雷紋，足部僅飾有雙弦紋但開設了三個十字形鏤孔。頸部鑄有三個對稱的龜形圖案。器物整體造型粗獷奔放，紋飾樸實簡練，風格渾厚。

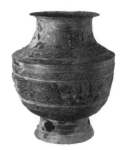

鴞紋銅徙斝

商代後期，銅鑄。1968年河南溫縣小南張出土，河南博物院藏。通高37.3公分，口徑20公分。這是一件古代的酒器，束頸、垂腹、圓底，底內刻有「徙」字銘文。口沿上安一對傘形柱，底部有三隻錐形足，一側有獸面紋弓形鋬。頂部傘形柱雕飾蕉葉紋、渦紋；器腹部雕刻三組平展雙翅的鴟鴞紋；三足外側雕夔紋。其中獸面圖案最為生動，還雕有細密的雷紋為底，獸面形象突出。

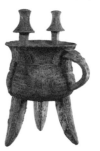

饕餮紋瓿

商代，銅鑄。1976 年河南安陽婦好墓出土，河南博物院藏。通高 47.6 公分，口徑 29.8 公分。器為大型的盛酒器，器身斂口，器腹呈鼓形，在上下兩端內收。上部同樣為半圓形略向上凸起的蓋，器底則為平底圈足的形狀。除頂部鑄有圓形鈕之外，通體滿飾紋樣，肩部浮雕有三個獸首，雷紋為底，上面雕飾饕餮紋，層次豐富。

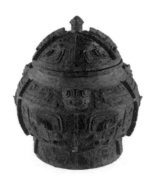

人形銅車轄

西周早期，銅鑄。1976 年河南洛陽龐家溝出土，洛陽市文物考古研究院藏。通高 25.4 公分，人高 18.3 公分。車轄是車軸兩端的銷釘。西周時期塑像較商朝相比，形象更為寫實，作品更顯生動。這是一件以人為主題的銅車轄雕塑，人物造型為屈膝跪坐狀，雙手置於腹前，身著右衽長衣，腰束帶，垂蔽膝。人物頭梳高髻，戴束髮物，雙目圓瞪，粗眉扁耳，嘴突出，表情嚴肅、謹慎。人像背後連一橫向擋泥板，板上刻饕餮紋。人像腿彎曲，中心為空洞，腿下接一豎插銷。

外叔鼎

西周早期，銅鑄。1952 年陝西省岐山縣青化鎮出土，陝西歷史博物館藏。高 89.5 公分，口徑 61.3 公分，腹深 44 公分，重 99.25 公斤。此鼎造型厚重，形體巨大。鼎有三足。耳飾二夔龍紋，口沿下方飾有一圈饕餮紋飾，其下無紋飾。三足上端飾有象面紋。此器紋飾簡練、刀法嫻熟、風格粗獷、形象模拙，是 1949 年後在中國所收集到的第一個西周重器，具有重要的歷史、文物價值，因鼎內刻有作器人名為外叔而得名。

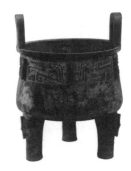

人面銅盾飾

西周早期，銅鑄。1976 年陝西岐山賀家村出土，周原扶風文物管理所藏。作品高 35 公分，寬 37.8 公分，呈扁長形。人面五官以高浮雕的手法處理，彎眉粗厚，眼睛凸圓，鼻梁突起，從眉端至嘴部，鼻脊飾滿鱗紋。嘴闊而大，寬至臉頰，牙齒外露，作齜牙咧嘴狀。因人像五官造型構圖以幾何形為主，因此，人像面目既富有情趣，又充滿粗獷、豐富之感。

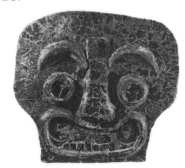

太保鳥卣

西周早期，銅鑄。出土時間、地點不詳，日本白鶴美術館藏。通高 23.5 公分。器身造型為一隻蹲坐的鳥，鷹啄，上啄可開啟，為卣嘴，長冠垂於腦後，腦後開口並設蓋。頷下垂肉髯，腹部鼓突，刻翎毛紋飾，兩側有雲紋雙翼，翼下有雙足呈屈蹲狀，與後尾部形成支座。在頸側處設有兩耳，耳向上接提梁。器物造型古樸、敦實，裝飾簡潔。卣體上刻有銘文「太保鑄」，故得名。

鳥紋爵

西周早期，銅鑄。故宮博物院藏。高 22 公分。爵是用以飲酒的器物，同時也可用來溫酒，是最早出現的青銅禮器之一。爵的造型一端為寬大的流，用以倒酒，一端呈尖銳的尾狀，流與杯口接合處有雙柱。器身有耳，腹下有細長的寬形刀狀足。流、腹部均飾有高冠長尾的鳥紋。

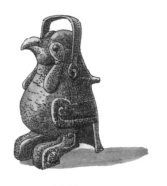

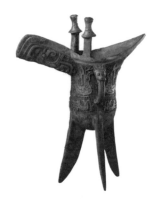

折觥

西周早期，銅鑄。出土於陝西扶風。通高 28.7 公分。觥是一種酒器，其前有流，上有蓋，後有鋬。抽象的鳥獸及浮雕獸紋飾使圖案組合豐富多樣。觥尾依次雕刻獸首、立鳥和象頭。其中造型最為突出的是羊頭形的觥蓋。羊頭頂雕飾雙角，呈彎曲下垂狀。觥體略呈長方體，飾獸面紋，圈足一圈飾龍紋，在觥背和長方體的四面中間都有透雕的回形龍紋凸棱。在頂蓋和器體內側均刻有銘文。

鳥蓋獸紋壺

西周早期，銅鑄。江蘇丹徒出土，鎮江博物館藏。高 49 公分。壺是一種盛水或酒的器皿，其頂有蓋，蓋上一隻圓雕鳥，首向上昂起，鳥羽翹起，雙翅上浮雕卷雲紋，造型精巧。壺體為不規則圓柱體，腹部略鼓，頸下有兩耳，壺底為圈足。通體飾卷雲狀交連紋，並以四條豎條紋平均分隔，構成四組卷雲圖案，豎條紋上有凸起的圓點裝飾。

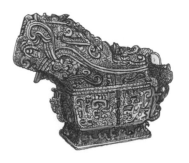

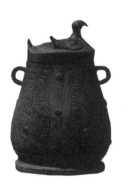

茹家莊銅舞人像

西周中期，銅鑄。1975 年陝西寶雞茹家莊一號墓乙室出土，寶雞市博物館藏。人像高 17.9 公分，雙臂向右側上揚，雙手作環狀，置於肩部。人像頭部上寬下窄，眉目清晰，雙眼圓瞪，鼻梁凸起，身穿垂地長袍，腰中繫帶，體形適中。銅人底部長袍下有方孔，似乎用於固定。因人像發現於棺槨之間的頭面部，推測其用途可能與祭祀活動有關。

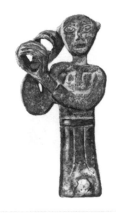

銅牛尊

西周中期，銅鑄。1967 年陝西岐山賀家村出土，陝西歷史博物館藏。尊通高 24 公分，長 38 公分。以水牛為原型塑造，作品呈現出樸實的生活氣息。牛四肢短粗，體形健壯，軀體雕飾變形獸紋，圖案簡潔大方。牛頭前部平，設流口。頭頂雙眼生動傳神，牛角向後，造型充滿張力。牛背上開口，有一小蓋，蓋上立一隻圓雕虎，虎周身刻滿紋飾，並在尾部通過活鏈與牛身相連。

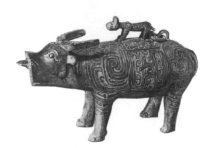

幾父環帶紋銅壺

西周中期，銅鑄。1960 年陝西扶風齊家村出土，陝西歷史博物館藏。同時出土的為兩件，壺通高 60 公分，口徑 16 公分。兩件作品造型、圖案及銘文都相同。壺體長頸，腹體下垂，除沿口與頸端外，通體採用浮雕手法刻波浪雲紋，並在頸部及腹部形成三組雲形圖案。其中下兩組圖案還分別相間有獸面紋、龍紋和公字形紋，蓋樺外側刻銘文。作品中採用的波浪紋裝飾，開始流行於西周中期。波浪紋裝飾的此類造型青銅壺還有採用減底平刻方法雕刻的紋飾，與器體本身造型相呼應，使整體更具流暢感。

駒尊

西周中期，銅鑄。陝西眉縣出土，中國國家博物館藏。尊長 23.4 公分，通高 32.4 公分。駒四肢站地，腹部中空，背部開口，有蓋。頭頂雙耳直豎，五官雕刻細緻。短尾下垂，胯部突起，腹兩側分別刻有圓渦紋圖案。在駒形尊的胸前、頸和背部頂蓋內側刻有 105 字銘文，是一位名為盠的官員為紀念周王所賜騅駒而作。

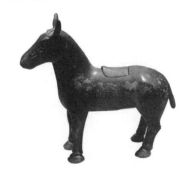

鴨尊

西周前、中期，銅鑄。1955 年遼寧省凌源市出土，中國國家博物館藏。尊高 44.6 公分，長 41.9 公分，口徑 12.7 公分，重 6.6 公斤。鴨嘴扁平，鴨頭短圓，頸部圓潤，鴨身刻菱形格紋，腹兩側以渦旋狀螺紋表現羽翅，身下前部有雙腿，短粗有力，雙蹼雕刻細緻，靠尾後部有短柱支撐。鴨背上開圓形口，口沿高出鴨背。作品寫實，造型簡潔、古樸。

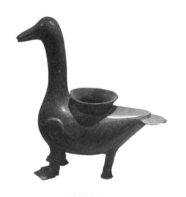

方座筒形銅器

西周晚期，銅鑄。1993 年山西曲沃天馬—曲村遺址北趙村晉侯墓出土，山西省考古研究所藏。通高 23.1 公分。器身滿飾竊曲紋、環帶紋。頂部有蓋與筒身以子母口扣合，蓋頂圓雕神鳥為提手。筒身下有方座，座四面圓雕四個背向的裸體人像，為器物的足。人像蹲身，作用力背負狀，胸前也刻有紋飾，神態逼真。

毛公鼎

西周晚期，銅鑄。臺北故宮博物院藏。通高 53.8 公分，重 34.5 公斤。毛公鼎是一件宗廟祭器，器物造型和紋飾都很簡單樸拙，直耳，鼎腹為半球狀，三立足為矮短的獸蹄形，只在口沿下部飾有環帶狀的重環紋。在腹部內側鑄有 500 字的銘文，是現存青銅器上所鑄最長的銘文。

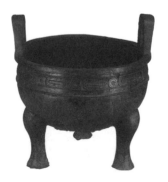

散氏盤

西周晚期，銅鑄。清康熙年間陝西鳳翔出土，臺北故宮博物院藏。口徑 54.6 公分。盤為水器，圓形，淺腹，有一對附耳，高圈足。腹飾以夔紋，圈足飾以獸面紋。內底鑄有銘文 357 字，內容為一篇土地轉讓契約，全篇記載西周時，散、矢兩國土地糾紛和議的事，為研究西周土地制度提供了重要的史料。散氏盤的造型、紋飾風格均簡約端正，雕刻精細，手法簡練，是西周青銅雕塑精品。

獸面象首紋銅罍　　>>

西周，銅鑄。1980 年四川省彭縣（今彭州市）竹瓦街出土，四川博物院藏。通高69.4 公分，口徑 21.8 公分。這件銅罍除兩耳為圓雕立體的長鼻象首狀之外，在耳間及一面的腹下部也各鑄有一立體的象首。通體布滿紋飾，頸部至圈足，由四道高聳的扉棱把罍分為四等份，每份紋飾相同，以雷紋為底，飾獸面紋、如意雲紋等。銅罍整體以淺浮雕和扉棱相結合，造型誇張，紋飾形態多變。其特色在於融合運用了多種紋飾，並以浮雕的深淺變化突出主紋的特殊形態，又通過扉棱的對稱設置獲得了莊重、協調的形象特徵。

蟠龍蓋饕餮紋銅罍　　>>

西周，銅鑄。1959 年四川省彭縣（今彭州市）竹瓦街出土，四川博物院藏。通高 50公分，口徑 17.4 公分。罍是古時盛酒的一種器具。這件銅罍通體以細雷紋為底紋。上有覆盆式罍蓋，頂部鑄有盤龍形紐，可惜頭部已損壞。蓋心以一蟬紋裝飾，邊緣處飾一周雷紋。壺頸部有兩道凸弦紋，兩側設有獸形的環耳。在壺的肩部兩側各飾有相向卷身夔龍紋，壺腹飾饕餮紋，下部圈足飾夔龍紋，且兩部分都以番紋打底。銅罍造型別緻、紋樣豐富、做工精良、風格質樸。

牛首紋銅鉞　　>>

西周，銅鑄。1980 年四川省彭縣（今彭州市）竹瓦街出土，四川博物院藏。長 16.2公分，刃寬 12.6 公分。鉞是一種形如板斧的兵器，這件銅鉞刃部為舌形，向上內斜肩。器的正面飾有牛頭紋，兩肩正面飾有圓點紋。器背面無紋飾，兩肩背面也只飾有兩道凸弦紋。銅鉞除了作為兵器用來征伐砍殺外，還可作為刑具或禮器。

匽侯盂　　>>

西周，銅鑄。1955 年遼寧喀喇沁左翼蒙古族自治縣出土，中國國家博物館藏。高24.3 公分，口徑 33.8 公分，足徑 23.3 公分。盂為古代盛食器或盛水器，匽侯盂就是匽侯盛飯食的盂。這件匽侯盂為圓形，侈口、深腹、平底、圈足，腹下部略收，兩側鑄有兩耳。盂體通身飾精美的雷紋，腹部有華麗的回首夔龍紋樣。盂內壁刻有銘文 5 字。此盂造型莊重，匽即燕國的侯主，刻有匽侯銘文的青銅器在北京房山一帶也有出土。

元年琱生簋

西周，銅鑄。相傳清代陝西出土，中國國家博物館藏。高22.2公分，口徑21.9公分，足徑18公分。器為圓口、折沿、鼓腹，腹下為高圈足形式。腹部兩側鑄鳥形耳。器前後兩面的正中各一道大扉棱。通體以雷紋為底，上面又飾以變形的獸面紋。內壁刻有銘文11行，共105字，其中有兩字重文。記載內容為召伯虎祖護琱生多占土地的事情。西周時，簋是一種盛食物的器具，通常和鼎配合使用，是貴族身分的象徵。這件青銅器造型美觀大方，通體黝黑，紋飾古樸，充滿了商周青銅器的神祕和威嚴的氣質。

青銅人頭戟

西周，銅鑄。1972年甘肅靈臺白草坡出土，甘肅省博物館藏。高25.2公分。刃部飾人頭，濃眉、高鼻、卷髮，臉頰上刻有紋飾，頜下有橢圓形孔，直刃部斜出如鉤，有外凸的脊棱。刃部飾牛首，端部為鋸齒狀，內側陰刻有一牛首紋樣標誌。此戟造型簡潔，鑄造精良，風格古拙。據研究，這件兵器上裝飾的人面紋明顯為異族，這種將敵方形象設置在兵器上的做法，可能來自遠古時懸掛敵首的習俗。

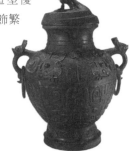

方彝

西周，銅鑄。1956年陝西眉縣出土，陝西歷史博物館藏。高22.8公分，口長14.4公分。此方彝形體長方，帶蓋，有圈足。器身飾有兩個寬扁形豎耳，為象鼻形。器蓋為坡面的屋頂形式，在正脊中央鑄有一屋頂形紐。全器通體布滿以夔紋為主題的紋飾。這座方彝的獨特之處，在於彝腹內部有中壁相隔成兩室的形式，並且頂蓋上的兩個開口與內部兩室對應設置，彝上的回渦紋在同處出土的駒尊上也有發現，有關專家推測這可能是家族標記類的紋飾。此器造型精美，通體浮雕的紋飾線條流暢，刻工細膩，紋樣繁複但不瑣亂，具有很高的藝術水準。

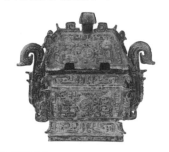

盤龍紋蓋罍

西周，銅鑄。遼寧省喀喇沁左翼蒙古族自治縣北洞二號窖藏坑出土，遼寧省博物館藏。高44.5公分，口徑15公分，底徑16.5公分。罍上覆蓋，長頸、圓腹、平底、圈足較高。蓋上鑄有一蟠龍，罍頸部飾有兩道凸弦紋，肩部鑄兩衘環耳，腹部以雷紋為底，滿飾突起的饕餮紋，圈足飾一圈夔紋。罍造型優美，敦實厚重，雕飾繁複，風格華麗。

虎食人卣

　　商代後期，銅鑄。相傳為湖南安化出土，同時出土為兩件，形制基本相同。其中一件藏於日本泉屋博物館，一件藏於法國巴黎。兩件高分別為 32.5 公分和 35.7 公分。器物為中型酒器，也作禮器用。作品為人、虎合體卣，其中虎口大張，作吞食人狀，因此，此物便稱作「虎食人卣」，虎作踞蹲狀，由尾部及兩後腿形成三足，虎頭頂為蓋，蓋上設一鹿為提手，虎全身雕飾龍、虎、牛頭及獸面，並以雲雷紋作底。與虎相對一人，雙腳踏在虎足上，雙手抱向虎身，與虎作懷抱狀。人的雙臂與虎身紋飾連為一體，臀部和大腿飾蛇紋，但底紋也與虎身的紋飾相一致。法國的虎食人卣，其區別在於人的左耳部有穿孔，而日本博物館藏品的人形則沒有耳洞。作品表現的雖是虎食人的形象，但從整體的造型結構及人物的表情姿勢來看，卻又表現出一種人與虎的親密關係。

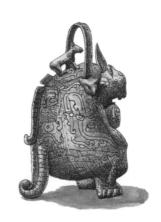

公卣

　　西周，銅鑄，1965 年安徽屯溪奕棋出土，安徽博物院藏。通高 23 公分，器物體形較矮，腹部下垂。器蓋猶如一個倒置的大碗，蓋頂塑成喇叭狀。腹圓鼓，向下內收，有圈足。頸部兩側圓雕獸首，向上接提梁，梁面雕飾蟬紋。器物最突出的特點是：通體高浮雕鳳紋，鳳首、鳳冠、鳳身環繞成圈狀，其間還以細密的雲雷紋作底，頸部有高浮雕獸面。通體雕飾圖案，主次分明，作品敦厚、莊重。

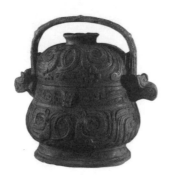

鳥紋銅戟

　　西周～春秋初期，銅鑄。1959 年四川省彭縣（今彭州市）竹瓦街窖藏出土，四川博物院藏。戟是兵器的一種。商周時期的戟多為戈、矛合鑄，春秋戰國時則多為分鑄。這件戟是戈與刺分鑄，戈的援部設有穿孔，可能為綁縛穿線所用。戈與刺的器身上都刻有神鳥紋，且無論是鳥紋還是整體器形均造型簡潔，風格古樸。

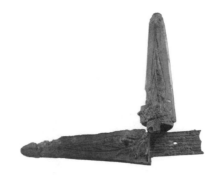

春秋和戰國

功能	食器			
時期 / 器形	鼎	簋	簠	豆
春秋早期				
春秋中期				
春秋晚期				
戰國早期				
戰國中期				
戰國晚期				

功能 時期 / 器形	酒器 尊	兵器 戈	鉞	矛	禮、樂器 鐘
春秋早期					
春秋中期					
春秋晚期					
戰國早期					
戰國中期					
戰國晚期					

功能	禮、樂器	錢幣		
時期 / 器形	匜	布		
春秋早期				
春秋中期				
春秋晚期				
戰國早期				
戰國中期				
戰國晚期				

黃君孟墓玉雕人頭像 >>

春秋早期，玉雕。1983 年河南光山寶相寺黃君孟墓出土，信陽市文物保護管理委員會藏。像高3.8公分，寬2.5公分，厚1.8公分，通體為黃褐色。面相橢圓，陰刻眼眶，眼球突出，蒜頭鼻，嘴扁略寬，下巴略向上翹起，頸部圓潤。兩側有耳，耳垂上有較大的孔洞。頭像腦後刻有長方形簪，並有兩處圓孔相通，頭頂平頂冠飾，冠角下垂，造型優美。作品表面光滑細膩，刀法圓潤，造型寫實。

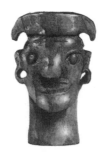

人首蛇身玉飾 >>

春秋早期，玉雕。1983 年河南光山寶相寺黃君孟墓出土，信陽市文物保護管理委員會藏。同時出土的有兩件，形制相似。外徑為 3.8 公分，厚 0.2 公分，通體呈黃色，為兩面雕。飾面雕人頭側面造型，人首蛇身，線條刻畫人首和卷雲紋。兩種圖案結合並用頭髮作彎曲狀連接，過渡處理十分協調。玉飾兩面均為人像，造型相同，人形象稍有差別，推測為傳說中的女媧和伏羲，充滿神話色彩。

象首龍紋銅方甗 >>

春秋早期，銅鑄。1966 年湖北省京山縣蘇家壟出土，湖北省博物館藏。高 52 公分，口寬22.5公分。銅方甗是古時蒸飯用的器皿，由底部帶算眼的甑和用於放水的鬲兩部分組成。上部的甑口緣部及底部飾窩曲紋，並鑄有兩豎耳，主體部分飾簡化的象首龍紋。下部的鬲鑄有四蹄足，兩側面也設豎耳。

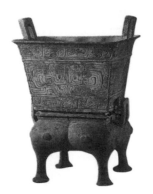

齊侯龍鋬銅匜 >>

春秋早期，銅鑄。出土時間、地點不詳，上海博物館藏。高24.7公分，總長48.1公分。匜是一種供洗手使用的器皿，這座銅匜器形較大，主體滿飾溝紋。底部四足雕成獸形，造型精緻。弧形器鋬為圓雕龍，龍首栩栩如生，龍背有脊棱，龍身線刻雲紋。龍口向上銜器沿口，龍尾下接器底，其動勢恰與底部四足相呼應。器內底有銘文，記齊侯為虢孟姬良女所造。

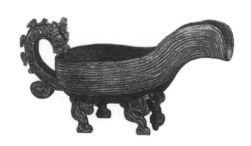

五柱器

西周時期，銅鑄。1959 年安徽屯溪奕棋出土，安徽博物院藏。通高 31 公分，底座長 21 公分，寬 20 公分，柱高 16.5 公分，因器物上部立有五根立柱得名五柱器。器物上部為五根圓柱，均為上細下粗，等距離立於橫脊上。脊面刻卷雲紋。脊下為腹體，內空，四周器面紋飾分三層，上部和下部周圈刻細紋，中間飾卷雲紋。

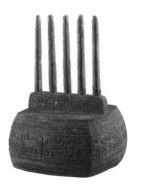

蔡侯方壺

春秋時期，銅鑄。1955 年安徽壽縣西門蔡侯墓出土，安徽博物院藏。高 80 公分，口長 18.7 公分，寬 18.2 公分，腹徑 33 公分。器物形體高大，為圓角方壺形式。壺頂部壺蓋雕仰蓮瓣，長頸兩側有圓雕卷尾獸耳，獸作回首顧盼狀。壺腹部圓鼓，每面有四塊界欄狀突出，將腹面分成不等的四塊，長頸與腹上部細雕蟠虺紋，下部素面。腹下束腰，有圈足，足下圓雕四獸，向下承托壺體。

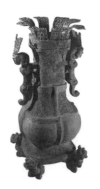

龍柄盉

春秋時期，銅鑄。1978 年安徽廬江泥河出土，安徽博物院藏。高 17 公分，口徑 14.4 公分。器物上部盤口束頸，中部鼓腹，與腹部連接的三足中空。腹上塑一短口為流水槽，另外一側有長鋬，向上呈弧形挑出。鋬頭圓雕成龍首，作回首顧盼狀。器物外形簡潔，除龍首外通體沒有雕飾，樸實、素潔，造型飽滿，具有濃郁地方特色。

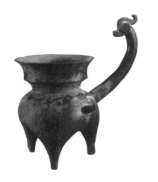

蔡侯盥缶

春秋時期，銅鑄。1955 年安徽壽縣西門蔡侯墓出土，安徽博物院藏。通高 36 公分，口徑 21 公分，腹圍 115 公分，底徑 22 公分。器物為一種水器，其蓋頂提手為六柱連環形，上面雕刻細密花紋。蓋面上和器腹上部均設圓餅飾，蓋面上為六個，腹面八個。圍繞圓餅飾刻有一圈細密的獸紋，紋理內填充紅銅，與青銅對比，十分醒目。腹體向下內收，假圈足上有獸紋雕飾。蓋內及口沿外刻有銘文。原器有雙鏈提梁。

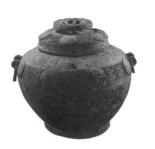

蟠虺紋盨

春秋時期，銅鑄。1958 年安徽太和縣胡窯出土，安徽博物院藏。盨是一種盛放飯食的器皿。器高 16.8 公分，長 33 公分，寬 21 公分。器物造型為橢圓方體，由蓋與腹兩部分構成。蓋頂雕有四蓮瓣，蓋鈕翻轉後也可作盛器。腹圓鼓，下內收，底下有圈足，內中空。器物通體刻飾蟠虺紋，尤以蓋頂、蓋面及腹體雕飾最為細密。兩端有耳，作獸面雕飾。

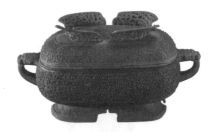

龍虎四環器

春秋時期，銅鑄。1980 年安徽舒城縣孔集出土，安徽博物院藏。據推測此器為鼓座，器高 29 公分，直徑 80 公分。此物為扁圓形，因器口上的龍虎雕作而得名。器口上塑虎首和盤龍，虎張口猛目，龍頭獨角，龍身蜿蜒起伏，形象生動。器物外壁密飾蟠螭紋，器外壁有銘文 100 多字，因鏽蝕嚴重，難以辨認。

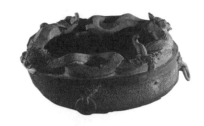

雲紋禁

春秋時期，銅鑄。1978 年河南淅川縣下寺楚墓出土，河南博物院藏。通高 28.8 公分，器身長 1.03 米，寬 46 公分。禁是古時用來放置酒器的桌案。這件禁上部主體為長方形平面，在平面四周及器身的四壁均由銅梗構成的多層雲紋組成。器下方一周為 12 個虎形足，均頭戴高冠，腰向內凹，尾巴上揚，作昂首挺胸狀。器四壁鑄有十二獸，頭生雙角，口吐長舌，身曲尾卷，作窺視狀扒著禁面。在鏤空的器表下面，有粗細不同的五層銅梗加固支撐，使得器表的花紋雖然紛繁複雜，卻顯得玲瓏剔透。它是一件極具裝飾效果的工藝作品，也是中國目前發現年代最早採用失蠟法鑄造工藝製造的青銅器。

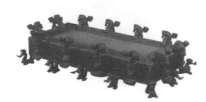

王子午鼎（附匕）

春秋時期，銅鑄。1978 年河南淅川縣下寺楚墓出土，河南博物院藏。通高 76 公分，口徑 66 公分；匕長 63 公分，寬 8.5 公分。王子午鼎寬體、束腰、平底，口沿上有兩個長方形立耳，下有三獸首蹄足。器身口沿處繞有六個以失蠟工藝鑄成的夔龍攀附，器表浮雕有蟠螭紋、雙線竊曲紋及鱗紋，裝飾華麗。鼎蓋正中鑄有一環形鈕。鼎的內壁和底部均鑄有銘文，記錄了王子午作器的目的。匕身為柳葉狀，有長條形柄，尾端為鏤空紋飾。鼎造型敦厚，裝飾華麗。同時出土同形同銘器物為七件，只在大小和重量方面有所差異。

蛇紋尊

春秋時期，銅鑄。湖南衡山霞流出土，湖南省博物館藏。高 21 公分，口徑 15.5 公分。尊口呈喇叭狀，通過短頸與底部的鼓腹相連，最下部為圈足。尊口內沿上以立體的蛇紋作裝飾，形態生動。尊腹部也由圖案化的蛇形象構成主紋，其上端飾鱷魚紋。

子犯和鐘

春秋時期，銅鑄。臺北故宮博物院藏。銅鐘通高 44 公分，重 15.75 公斤。子犯和鐘八件為一套，此物為其中的第五鐘，鐘身鑄有三層錐形小釘。這套編鐘上共鑄有銘文 132 個字，詳細記錄了有關晉文公返晉復國、晉楚城濮之戰以及踐土會盟等大事件，銘文中記載作器者為子犯，原文自稱為「和鐘」。

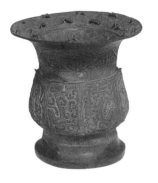

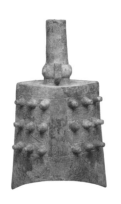

錯金欒書缶

戰國時期，銅鑄。中國國家博物館藏。通高 40.5 公分，口徑 16.5 公分，足徑 17 公分。缶為古時盛水或盛酒的器皿。器有蓋，短頸，腹如壺深且鼓，平底、圈足。器身素面無紋飾，蓋的邊緣及腹部均對稱鑄有四個圓形環鈕，鈕上飾有斜角的雲紋。缶腹和缶蓋都刻有銘文，器腹刻有錯金銘文五行，每行八字，共四十字，說明了該器物為欒書的子孫祭祀祖先用品。這件缶的器形是典型的楚式，造型簡潔大方，素樸無飾，風格質樸。

獸紐鎛

春秋時期鄭國，銅鑄。1923 年河南新鄭出土，中國國家博物館藏。 通高 86.2 公分，寬 39 公分。 是古代的一種打擊樂器，通常是用青銅鑄造，呈扁圓形的筒狀，使用時懸掛供敲擊。這件獸紐鎛上小下大，口平，橢圓形，上面有對稱構圖的鏤空獸形扁紐，器身上飾有螺形紋四組紐釘，每組九枚，共三十六枚，其間還有夔龍紋裝飾。作品造型碩大，莊重渾厚，製作精美，是春秋時期流行的形制，為研究古代樂器提供了珍貴的實物資料。

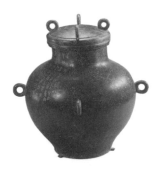

䣄子佣浴缶

春秋時期，銅鑄。1978 年河南淅川縣下寺楚墓出土，河南博物院藏。通高 49.6 公分，口徑 26.6 公分。器口小，方唇、短頸、圓肩、鼓腹、平底。口上覆缽形蓋，鑄有四個環形鈕。蓋沿部位外飾一圈紅銅鑲嵌的龍紋。肩部設有一對鏈環狀耳，腹下部前後各置一個環鈕。器物做工講究，器腹分飾有夔龍紋、幾何紋及渦紋，紋飾為紅銅鑄成，將其固定在特定的位置後再進行整體澆鑄，打磨，青銅底與紅銅紋相互對比。器蓋內及口沿有銘文，為「楚叔之孫䣄子佣之浴缶」，即為沐浴時盛水之用。

秦公簋

春秋時期秦景公年代，銅鑄。1923 年甘肅天水西南鄉出土，中國國家博物館藏。通高 19.8 公分，口徑 18.5 公分，足徑 19.5 公分。簋呈圓形，斂口，上覆蓋，為半球狀，頂部有凸出的圓形捉手，倒置可作盛器。腹圓鼓，兩側有獸面耳。腹下內收，圈足向外逐漸散開。器蓋與器身上部均飾帶狀蟠螭紋，器腹飾瓦紋，圈足上飾波狀紋。器蓋與器身內側均有銘文，共 105 個字。

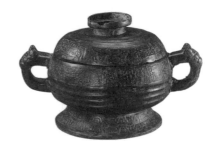

嵌赤銅鳥獸紋壺

戰國中期，銅鑄。相傳為 1923 年山西渾源李峪村出土，中國國家博物館藏。通高 32 公分，口徑 10.4 公分，底徑 12.3 公分。壺口為圓形，有蓋，蓋上鑄有一對環耳並在耳上又各設一環，蓋面刻飾四隻飛燕。壺頸微收，用赤銅嵌出兩行三角叉紋。器深腹，肩上兩側各有一銜環銅耳，器腹下部在前後各置二鼻鈕。腹上部飾有兩行走獸，每行六隻，做奔馳狀，其下嵌赤銅。壺造型簡潔，裝飾富有特色。

吳王夫差銅矛

春秋時期，銅鑄。1983 年湖北江陵馬山 5 號墓出土，湖北省博物館藏。通長 29.5 公分，最寬處為 5.5 公分。矛有帶血槽的中脊，因此呈三棱形，中脊兩側對稱飾有菱形花紋。正面接近柄的位置處刻有「吳王夫差自作用矛」八個錯金銘文。矛通體飾以連續的菱形紋樣，造型簡潔洗練，風格質樸。雖然經過幾千年的埋藏，但仍然光澤閃爍，鋒利如新，反映了當時卓越的冶金水平。

曲刃短劍

春秋時期，銅鑄。遼寧省朝陽縣十二臺營子 2 號墓出土，遼寧省博物館藏。兩把劍長分別為 36 公分、36.7 公分。劍中軸為突出的柱式脊，劍葉肥大，兩側刃均為兩段弧曲線連接的形式。劍底部有木質和麻絲痕跡，表示原來裝有木質劍柄。短劍鑄工精良，保存較為完好。

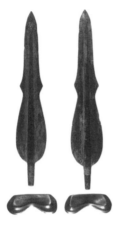

蟠龍方壺

春秋時期，銅鑄。河南新鄭鄭公大墓出土，臺北歷史博物館藏。壺通高 90.3 公分，口長 19.8 公分，寬 14 公分。壺有蓋，蓋為鏤雕精細蟠螭紋的仰帽式構造；長頸，主要裝飾虺紋；壺兩側相對鑄有龍形耳飾，作向上攀爬狀，回首向下俯望；器腹部圓鼓，分上、下兩段。上段飾虺紋，下段光面無飾；腹下為平底、矮圈足，足下鑄有一對虎作向前奮力奔跑狀，虎形細長、流暢，用以承托上面的壺。

�池魚形銅飾

戰國時期，銅鑄。遼寧省喀喇沁左翼蒙古族自治縣南洞溝石槨墓出土，遼寧省博物館藏。長 9.5 ～ 15 公分，寬 9.3 ～ 13.1 公分。這組鰷魚形銅飾均為青銅製造，作馬飾。飾件正面為鰷魚形，口扁，身短，尾細，兩側的鰭寬大如翅，尾鰭呈三角形，尾尖細。大者背面有上、下二橋狀紐，小者背面為十字形紐。銅飾造型優美，線條流暢，輪廓清晰。

鎮墓獸

春秋時期，銅鑄。1923 年河南新鄭鄭公大墓出土，臺北歷史博物館藏。長 34 公分，寬 30 公分，高 47 公分。鎮墓獸呈坐狀。其頭部為獸面，五官概括，瞪眼，張口，頭頂和兩腮有四條彎曲向上延伸的帶狀物，形象怪異。獸身人形，兩臂上舉，兩足各踏一條盤旋纏繞的長蛇。造型威猛、紋飾簡潔、風格粗獷，充滿神祕色彩。

螭紐特鐘

　　春秋時期，銅鑄。1923 年河南新鄭縣城李氏園出土，臺北歷史博物館藏。高 95 公分，長 52 公分。器物頂部鑄有鏤雕對稱的獸形紐，腹部為圓柱形，上細下粗，下沿與地面平行。鐘身通體飾蟠虺紋，具有春秋時期的紋飾特徵。器體上部鑄四組共三十六枚螺形紋紐釘。整體造型簡潔，裝飾富有規律性。中國國家博物館藏有一件造型與之相同的器物，只是整體尺寸都較之要小，其名為獸紐鎛（其形似鐘，但鐘口弧而鎛口平），兩者出土時間與地點均相同，是否為一組器有待證實。

雲龍罍

　　春秋時期，銅鑄。河南新鄭鄭公大墓出土，臺北歷史博物館藏。高 40.5 公分，口徑 29.5 公分，腹圍 1.575 米。罍為酒器，圓形，口沿邊外翻、短頸、圓腹、平底。肩部對稱飾有四個雙龍耳，分別由向上方形的龍和向下銜環的圓形龍組成。罍腹部中央以凸起的弦紋分為上下兩個區域，通體滿飾紋樣，以蟠螭紋、雲龍紋及竊曲紋為主要紋飾。整體器物紋飾精美，器型較大。

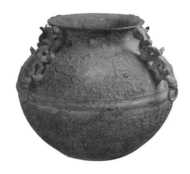

青玉虎形佩

　　春秋時期，玉刻。1983 年河南信陽光山縣寶相寺黃君孟夫婦墓出土，河南博物院藏。玉佩為一對，其中之一長 14.2 公分，寬 7.2 公分；另一殘長 13.7 公分，寬 7 公分。佩通體微黃色。虎口略閉，尾總體下垂，尾梢向上卷。虎目、耳、斑紋等均以粗細不同的陰線雕刻。在虎的口與尾處均各有一個圓形穿孔，方便繫掛佩帶。玉佩造型精緻、線條流暢。

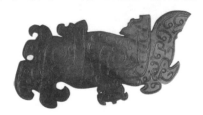

夔紋白玉璜

　　春秋晚期，玉雕。揚州市邗江甘泉軍莊東漢墓出土，揚州博物館藏。璜是一種半璧形的玉。長 5.7 公分，寬 2.9 公分。單面片狀，整體為夔龍造型，四周出脊，張口，舌上卷成開口的穿孔，用於佩掛。龍身刻飾卷雲紋，其間飾有陰線鉤雲紋、幾何紋，還附有磨銑出的碎點紋。作品色澤光潤，質地細膩，造型精緻。

蓮鶴銅方壺

春秋中期，銅鑄。1923 年河南新鄭李家樓出土，同時出土為一對，現分別藏於故宮博物院和河南博物院。壺通高 1.17 米，口長 30.5公分，寬24.9公分。壺蓋頂圓雕一隻立鶴，展翅欲飛，使作品有鶴立雞群之感。沿口向上圓雕雙層蓮瓣，下部沿口為浮雕花紋。壺體向下的長頸至鼓出的腹體，通體以浮雕蟠螭紋裝飾。頸部兩側對稱設圓雕龍，作顧盼回首狀。在器腹底部四個轉角處還各設一圓雕小獸，造型比頸部的龍小，姿態卻十分相似，也作回首狀。壺腹底向內收，雕走獸，其下由兩隻圓雕卷尾獸承托。壺頂立鶴與壺底蹲獸形成對比，襯托器物形象更為挺拔。龍及怪獸的襯托及蓮瓣的裝飾，不僅使作品有莊嚴的氣勢，同時賦予靈動、輕盈之感。

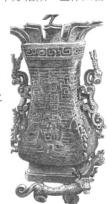

玉玦

春秋晚期，玉雕。臺北歷史博物館藏。玦是一種有豁口的環形玉佩飾，作隨葬器的做法較為常見。這對玉玦上所雕紋飾一致且規整，雕刻技巧與藝術風格均有一定的代表性。玉玦高 1.9 公分，徑 2.2 公分。為圓柱體，一邊開口，中空。周身及上下兩端滿飾線刻變形的獸面紋，線刻流暢、造型圓潤、手法簡潔。

李家山祭祀銅扣飾

春秋晚期，銅鑄。1972 年雲南江川李家山出土，雲南省博物館藏。通高 6 公分，寬 12 公分。這是一件人、獸組合扣飾。由五人、一牛、兩蛇、一蛙組成。牛頭部位有一人倒掛在牛角上，還有一人似乎被綁在柱上，正被牛踐踏，在柱旁，牛腹和牛尾部的三人似乎在控制著牛。牛下部有兩蛇，人與牛似乎立於蛇身上，蛇頭蹲一隻青蛙，蛇已吞噬了蛙足。人物形態、表情各異，有的在痛苦之中垂死掙扎，有的昂首揚臂，形象充滿張力、雕刻生動。牛、蛇及蛙，各種動物互相連接。作品利用透雕、圓雕的手法使人物及動物的形象相互關聯又主次突出，產生真實生動的畫面感。作品以失蠟法鑄成，表現的可能是古代滇族的祭祀場景。

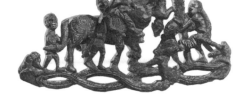

淹城雙獸銅三輪盤

春秋晚期，銅鑄。1957 年江蘇武進出土，中國國家博物館藏。通高 15.8 公分，徑 26 公分。器形為淺腹的圓形盤，盤下設有三輪，每輪上均有六根輻條，三輪構成三角形托座，可拖行。其中一輪兩側鑄有回首的雙獸，獸首雕刻精細，獸首處飾鱗紋，獸身飾雲紋。托盤腹部雕飾有一周幾何紋。整體造型新穎，構思巧妙，具有濃郁的吳越地方特色。

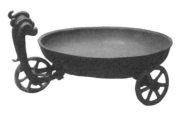

鳳凰嘴銅犧尊 >>

　　春秋晚期，銅鑄。1959 年安徽舒城鳳凰嘴出土，安徽博物院藏。器高 27.5 公分，為一隻形似山羊的三足怪獸形象。頭頂生角，眼為綠松石鑲嵌，眉以線刻表示。背部有蓋，底部有三足，構成穩定性結構。腹前外突，為獸胸腹，腹部至周身一圈雕竊曲紋，雙翼以螺旋圈表示。腹兩側向上有耳穿孔，後部有尾。作品造型簡潔，風格樸實。

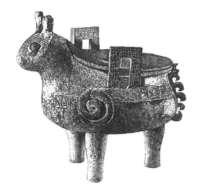

五牛銅針線盒 >>

　　戰國時期，銅鑄。1972 年雲南江川李家山出土，雲南省博物館藏。通高 31.2 公分。器形大體上是圓筒，斗形蓋，頸部向下內收至器底成為抹角方形。通體線刻細密圖案，頂蓋飾盤蛇紋和竹節紋，腹體飾雲紋、編織紋和竹節紋。頂蓋圓雕五頭立牛，形象突出。中間一頭立牛較大，邊上四頭較小，造型基本一致，風格簡約但較為寫實，牛身以線刻雲紋裝飾。

錞于 >>

　　春秋晚期，銅鑄。1984 年江蘇省丹徒北山頂墓出土，南京博物院藏。通高 46 公分，口徑 22 公分 ×15.4 公分。錞，也叫錞于，是古代用於在戰場上指揮軍隊的樂器，可以與鼓配合使用。這件錞于出土時三件，這是其中的一件。通體略呈圓柱形，器形整體上大下小，器頂做承盤狀，中間鑄有一圓雕立虎鈕，腹部微束。頂部，肩部和底口都飾有一圈雲雷紋，隧部兩側各飾有由八條小龍組成的圖案。錞于造型和紋飾都很簡潔、風格古拙。

漆繪木俑 >>

　　春秋晚期至戰國早期，木雕。河南信陽出土。高 64 公分。以木材雕出木胎人身形，再在木雕表面漆畫出人形及服裝的形象。木胎遍體塗成黑色，面部與手被塗成紅色，眉毛和眼睛以黑線畫出。衣著腰部繪有帶花紋的腰帶，下半身前部作彩帶、佩飾。人物面形圓潤，姿態與表情均略顯呆板。雙手抬起拱於胸前，作侍立狀。此為同墓出土的多件漆繪俑中的一件。

雨臺山漆繪鴛鴦木豆

　　戰國早期，木雕。1976 年湖北江陵雨臺山出土，荊州博物館藏。高 25.5 公分，盤徑 18.2 公分。豆是一種古代用於盛放醃菜等調味佐食的器皿。此木豆由上蓋與底盤兩部分組成，通過子母扣合，豆蓋和盤被雕成一隻伏臥狀的鴛鴦。鴛鴦頭、身、翅、腳和尾均雕出突出的形象，然後再在這些體塊上以黑漆為底，用紅、金、黃等顏色繪出五官及羽毛形象，造型生動。其中在鴛鴦的尾部還對稱繪有兩隻孔雀，十分優美。豆底部為高腳杯式的托座，同樣以黑漆為底，其上為紅漆繪製的卷雲紋。

曾侯乙漆繪木梅花鹿

　　戰國早期，木雕。1978 年湖北隨州擂鼓墩曾侯乙墓出土，湖北省博物館藏。通高 86.8 公分，長 50 公分。從整體造型來看，鹿腿部有方孔，其上似插有物，是一件裝飾性更強的作品。鹿為伏地昂首狀，四肢蜷屈。鹿頭略向上昂。鹿神態自若、溫順。鹿身通體以黑漆為底，繪以黃色點狀紋飾。鹿頂雙角是以真鹿角嵌飾，使形象更為逼真。

天星觀漆繪鎮墓獸

　　戰國中期，木雕。1978 年湖北江陵天星觀出土，荊州博物館藏。通高 1.7 米，由上下兩部分組成。略呈方形的基座上部為兩個背向組合的「S」形蛇形獸。獸面並連，有長舌垂下頂部，飾鹿角，下立於方座上，方座四面和獸首兩側各飾一獸面鋪首。墓獸通體塗黑漆，用紅、黃、金三色彩繪獸面、夔紋、菱形紋等圖案。

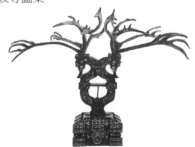

灰陶彩繪鴨形器

　　戰國時期，陶塑。臺北歷史博物館藏。長 36.5 公分。鴨身為扁球形，背部有一蓋；兩翅平展呈 90°折線形，短尾，下有兩喇口足支撐，頸向上彎曲，作引頸長鳴狀。器的兩翼、尾、均可拆卸。鴨形器造型生動，鴨身上為紅底白點的條飾帶裝飾，紋飾與器形的風格均質樸古拙，也是戰國陶塑代表作之一。

母子鹿紋瓦當　　　　　　　　　　》》

戰國時期，陶質。相傳為陝西鳳翔出土，故宮博物院藏。直徑 14.5 公分。圓形瓦面上陽刻一隻奔跑中的母鹿，母鹿之下為一隻奔跑著的幼鹿，鹿前立有一棵樹，造型較為概括。作品著力刻畫母鹿的形象，鹿頭和鹿角造型優美，頭向後揚的態勢與處於行進中鹿的體形相對比。母鹿昂頭抬後蹄與幼鹿較大的動作幅度，均加強了作品的動感。畫面和諧，具有生動的情感表述性。

徐家灣豹紋瓦當　　　　　　　　　　》》

戰國時期，瓦當。1956 年陝西西安徐家灣出土，陝西歷史博物館藏。面徑 13.7 公分。瓦當面向內凹入，圓形表面飾一隻回首翹尾的豹，全身圓點斑紋，口大張，長舌外露，身體呈「C」形，造型誇張。瓦當面後為圓筒瓦身，表面有拍打的印紋，保存較好。

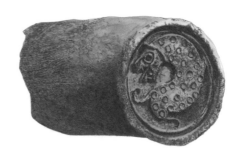

黑陶俑　　　　　　　　　　》》

戰國時期，陶塑。北京故宮博物院藏。高 3 ～ 6 公分。這是一組造型簡潔、概括，姿態各不相同的俑群。其中，有跪坐行禮的、有站立作揖的，還有舞動長袖似跳舞姿勢的。其中一個陶俑，體態豐盈，兩手插於袖中，上著窄袖衣，下穿紅色百褶裙，從其造型上來看應是歌俑。這組俑群的造型各異，各無精雕細刻，體形簡樸、敦厚，但卻表現出了生動的俑者形象並且極具動態。

黑陶馬　　　　　　　　　　》》

戰國時期，陶塑。故宮博物院藏。高5.3 ～ 7.8 公分。陶馬昂首，豎耳，張嘴嘶鳴，表現出了昂揚的精神。陶馬造型肥壯，腿稍顯短粗，反映出了當時人們的審美特徵。五匹小馬造型寫實，形象生動，線條簡約，技法質樸，富有情趣。

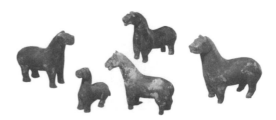

祈年宮鹿紋瓦當

戰國時期，瓦當。1974 年陝西鳳翔祈年宮遺址出土，陝西歷史博物館藏。面徑 14.4公分。瓦當表面浮雕一隻奔跑中的鹿，鹿前肢和後肢適應圓形瓦當面的形狀特徵設置。鹿的形象健壯，構圖飽滿。鹿取諧音「祿」，在古代是吉祥的象徵，常用作裝飾圖案。作品塑造手法簡潔，鹿角和身體的線條自然簡練，展現出鹿的靈動姿態。

燕下都雙龍紋瓦當

戰國時期，磚雕。1930 年河北易縣燕下都遺址出土，中國國家博物館藏。底邊長18.5 公分。瓦當為半圓形，正面飾有相對的兩條龍，龍口大張，龍身彎曲，尾巴盤卷上揚，前龍爪相抵，後龍爪支地。兩龍充滿半圓形的空面，布局對稱。

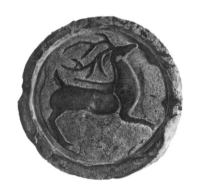

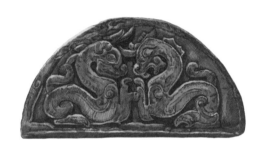

燕下都抵角獸陶磚

戰國時期，磚雕。1958 年河北易縣燕下都遺址出土，中國國家博物館藏。這塊磚為某建築構件上的欄磚，現已破損。推測原磚為對稱式，兩獸相抵的紋飾。作品採用浮雕的手法，運用圓形弧線與曲線形體相結合，展示了流暢、飽滿的氣勢和較強的力量感。

二里崗彩繪陶鴨

戰國時期，陶塑。1954 年河南鄭州二里崗出土，河南博物院藏。通高 30 公分，灰褐陶，有兩件。陶鴨由帶頭的軀幹、兩翼、雙足和尾巴共同組裝而成。鴨伸頸，嘴張開，身軀呈橢圓形，腹部中空，兩翅為新月形，尾部平直。其中雙翅、尾部及雙足均有榫頭，與腹部的卯眼連接，可自由拆卸。鴨嘴及下腹部，雙足施紅彩，黑白色繪羽毛，色彩豐富。鴨頭部形象生動，身體卻簡潔、樸拙，富於趣味。

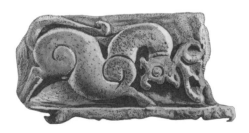

玉螭鳳雲紋璧 >>

戰國時期，玉刻。故宮博物院藏。直徑11.5公分。「璧」是古時封建君主在祭祀或賞賜時用的玉器。這件璧為新疆和田白玉製成，璧玉料呈淡綠色，因埋藏久而產生褐色沁斑。璧較大，略薄，兩面飾紋相同。圓形璧孔內鏤空雕有一獸身、獨角的螭龍，身側好似有翼，長尾，飾繩紋，這種龍形花紋的做法在當時應為地位較高者訂製的。在璧外輪廓的兩側各雕有一長身、頭頂長翎、身下長尾卷垂的鳳，鳳的造型較為抽象。此玉璧螭龍、鳳鳥造型生動，因而璧表面的紋飾規整，統一採用了勾雲紋，在璧兩面各飾有六周勾雲紋樣，勾雲略凸起，其上再刻陰線。這樣使其與螭龍、鳳鳥的搭配更為主次分明。此璧是目前所見的戰國玉璧中雕飾最為精緻的一例。

黃玉龍螭紋佩 >>

戰國時期，玉雕。相傳為安徽壽州出土，天津市藝術博物館藏。長11.4公分，寬5.3公分。古代人們認為龍和螭屬於同一類動物，因此以龍螭紋作為裝飾紋樣，在玉器中十分常見。這件龍螭紋佩為兩龍相背而立，造型古樸，充滿神祕氣息。兩龍身體彎曲，呈對稱式。龍身上採用線刻紋飾，也都對稱設置，顯示出程式化風格特徵。

鏤雕雙龍首璜 >>

戰國時期，玉刻。故宮博物院藏。高7.4公分，寬17.1公分。這是古代祭祀用的玉器，「半璧」的玉稱為「璜」，這種雙龍首樣式的璜是當時流行的一種造型。璜體作薄片半月狀，兩面刻飾相同紋樣。兩端部雕成回首的龍形，身體卷曲並飾勾連穀紋。下部廓外飾卷曲的雲紋，也是當時流行的一種紋樣。作品玉質呈青白色，局部有褐色沁斑。半璧中上部有一個小孔，作穿繩懸掛用。璜體的表面運用陰刻的手法飾細密紋樣。璜是古人表示身分地位的隨身裝飾品，也多作隨葬品。此器造型雅致，做工細膩，紋樣清晰，具有較高的裝飾作用和藝術價值。

透雕龍紋玉璜 >>

戰國時期，玉雕。1978年湖北隨州曾侯乙墓出土，湖北省博物館藏。長15.2公分，寬4.6公分。通體以透雕的方式飾有四條造型概括抽象的、對稱式的龍，龍體上有簡潔的線刻紋樣。除了主體龍紋之外，璜上還巧妙隱藏了6條蛇的形象。作品輪廓清晰，線條流暢自然，具有較強的視覺效果。

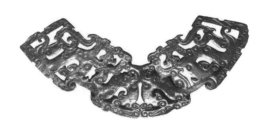

十六節龍鳳玉掛飾

戰國時期，玉雕。1978年湖北隨州曾侯乙墓出土，湖北省博物館藏。通長48公分，寬8.3公分，厚0.5公分。曾侯乙墓出土了大量的玉器，共有337件，其中最為精美的是這件十六節龍鳳玉掛飾，其整體為一條龍形，由5塊玉料、3個可以拆卸的玉環和一根玉銷穿連而成，共16節。每節上均雕飾有龍、鳳等紋飾，分別採用了透雕、浮雕、線刻等雕刻技法，共雕刻有37條龍、7隻鳳和10條蛇。這件掛飾造型精美、雕刻精細、玉質溫潤細膩、風格華麗，堪稱先秦玉器中的精品。

白玉龍形衝牙

戰國時期，玉雕。出土時間、地點不詳，故宮博物院藏。長11.9公分，白色軟玉雕製而成。作品為一龍鳳組合玉佩，造型較為抽象。上端為龍，中間為鳳，龍張口、鳳勾喙。龍首有一圓形孔洞，形似龍眼，也作飾物的穿孔。衝牙與其他玉飾多組合佩戴。相撞可發出清脆悅耳的響聲。此類玉佩，是古代帝王及富貴人家常見的飾物，在漢代之前都很流行，並且造型也較為統一，主要是一頭粗壯，一頭尖細，有淺弧形、半月形和「C」形。

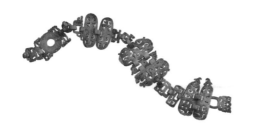

雲紋玉梳

戰國時期，玉雕。1978年湖北隨州曾侯乙墓出土，湖北省博物館藏。長9.6公分，寬6.5公分。玉梳呈青色，整體略呈梯形，上厚下薄。梳背平直，轉角圓潤，兩面均陰刻有雲紋，邊緣部位飾以斜線紋，共有二十三齒。玉質溫潤圓滑，梳體造型精緻，紋樣簡練，風格質樸古拙。

龍形玉佩

戰國時期，玉雕。1966年湖北江陵望山3號墓出土，湖北省博物館藏。長13.2公分，寬6.4公分。玉佩龍身雕成「S」形，通體扁平，輪廓清晰，兩面陰刻卷雲紋。龍體造型優美，龍身呈「S」造型，龍尾彎曲，作盤旋游動狀。並且龍足、卷尾又構成若干小「S」形，造型富有律動感。古時玉佩與璧、璜等其他玉器組合佩帶，是貴族服飾的重要組成部分。

彩繪女俑 >>

戰國時期，木雕。湖南長沙出土，故宮博物院藏。高 37 公分。整體作品利用削、切等手段，俑人外輪廓以直線、斜線為主，使木俑造型充滿幾何形變化，頭部為半橢圓形，頂部平直，上身為梯形和抹圓角長方形的組合，下身為不規則的梯形。使人物造型抽象，具有簡潔、洗練的特徵。通體飾黑漆，以紅漆繪紋飾突出了華美的服裝，簡潔的造型與人物表情形成對比。五官以黑線勾出，人物表情略帶憂傷。

漆繪木雕小座屏 >>

戰國時期，木雕。1965 年湖北江陵望山出土，湖北省博物館藏。長 51.8 公分，高 15 公分，屏寬 3 公分，座寬 12 公分。整件作品採用透雕、浮雕手法，框頂以彩漆繪花紋裝飾，兩側及底部雕飾蛇紋。框內對稱刻有鷹、鹿、鳳、蛙及蛇。蟒蛇盤曲環繞，鷹頭朝下，口中銜蛇；雙鹿奔馳，與鷹對峙；其餘四鳳正忙於捕蛇，禽獸共存，場面氣勢逼人。作品布局嚴謹、構圖對稱、彩繪細膩，反映了當時匠師豐富的想像力與創造力，為戰國時期木雕工藝中雕繪結合的佳作。

十弦琴 >>

戰國時期，木雕。1978 年湖北隨州曾侯乙墓出土，湖北省博物館藏。通長 67 公分，高 11.4 公分，寬 19 公分。琴由琴身與活動的底板組成，通體髹以黑漆。琴身內空為音箱，表面從遺留圓孔看應是十弦琴，琴面圓鼓，底板開有淺槽，尾板是音箱面板的延伸。琴造型精巧，外輪廓線條圓潤，風格雅致。

彩漆木雕鴛鴦盒 >>

戰國時期，木雕。1978 年湖北隨縣曾侯乙墓出土，湖北省博物館藏。高 16.5 公分，身長 20.1 公分，寬 12.5 公分。鴛鴦頭頸與身體分開雕成，頸底有榫頭安插於脖座上，可以自由轉動。背上有浮雕龍紋方形小蓋，腹空。足部設有底座，並繪飾成龍形。通體髹以黑漆，用紅、黃色漆繪飾羽紋和其他紋飾，另外，在腹部兩側分別繪有以南方巫舞中撞鐘與擊鼓舞蹈為內容的圖案紋樣，為研究中國早期音樂、舞蹈、繪畫藝術提供了寶貴的參考資料。

彩漆木雕雙頭鎮墓獸

戰國時期，木雕。1986 年湖北江陵雨臺山 18 號墓出土，湖北省博物館藏。除鹿角高 52 公分。方形座上立身首背向的雙獸，基座與獸身均有圖案裝飾。其中面部刻出凸眼、長舌、獠牙形象，造型怪誕、離奇。這種鎮墓獸是楚墓中的典型器物，並按墓主人身分和地位高低的區別，在具體造型方面有所差異。巫術在楚文化中占有重要地位，因此用虎、鹿等現實動物與龍、鳳等神獸相結合的鎮墓獸，在各種楚墓中也較為多見。

彩漆木雕蓋豆

戰國時期，木雕。1978 年湖北隨州曾侯乙墓出土，湖北省博物館藏。通高 24.3 公分，口徑 20.8 公分。這件木雕蓋豆是仿銅器製作而成。其蓋與器身的盤、耳、柄、座分別由一整塊木料雕刻而成，口為橢圓形，蓋向上隆起，頂部浮雕螭龍紋樣，腹盤較深，兩側有兩方形大耳，為浮雕龍紋組成獸面形狀，獸身上飾以雲紋並以細緻筆觸表現了龍身上的鱗片。豆柄較長，上粗下細，底座平且大。器身通體以黑漆為底，上繪紅色變形鳳紋、菱形紋、曲線紋等，局部還加描金黃色。器身上以帶狀紋飾分層設置不同圖案，疏密有度，使其整體形象豐富而不失穩重。

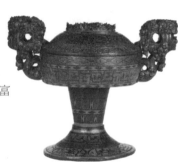

素漆酒具盒

戰國時期，木雕。1978 年湖北荊門包山 2 號墓出土，湖北省博物館藏。長 71.5 公分，寬 25.6 公分，高 19.6 公分。酒具盒身、盒蓋分別用整塊木料雕製而成。身與盒蓋兩端各有一柄，盒蓋兩端以浮雕的龍首作為裝飾，盒身兩側雕飾雲紋龍足。盒內用隔板分為六格，可放置兩件酒壺和兩套耳杯。盒通體髹以素色漆料，雕飾紋樣簡潔、風格素雅。這類酒盒目前僅在戰國楚墓中有發現。

彩繪漆瑟

戰國時期，木雕。1978 年湖北省隨縣曾侯乙墓出土，湖北省博物館藏。通長 1.673 米，寬 42.2 公分，高 13.7 公分。琴與瑟都是中國古代重要的樂器，琴有五弦和七弦，瑟則一般為二十五弦。這件漆瑟由整木雕成，面板略呈弧形。側板繪以鳳鳥紋、菱紋、雲紋圖案，尾部則是浮雕的蟠龍紋和饕餮紋。

楚王熊肯釶鼎 »

　　戰國時期，銅鑄。1933 年安徽壽縣朱家集出土，安徽博物院藏。通高 38.5 公分，口徑 55.5 公分，流長 12 公分，腹深 14 公分，腹圍 174 公分。匜是古代人洗手時盛水用的器具，此鼎造型與匜接近，開有流口，或稱釶鼎。這件器物造型如龜狀，龜頭為流口，腹部中空為龜身。腹外壁三足根部圓雕獸面，獸口向下。作品造型簡潔，形態莊重。器外壁近口處有銘文說明是楚王自用器。

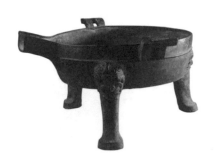

展翅攫蛇鷹 »

　　戰國時期，銅鑄。1933 年安徽壽縣朱家集楚王墓出土，安徽博物院藏。通高 17 公分，長 24.7 公分，寬 25.9 公分。器物造型為一隻飛鷹，鷹首前伸，雙翅伸展，尾部後伸，使頭、身、翅尾形成平面。鷹雙腿矯健，爪下踩蛇，一副勇往直前、勇猛的氣勢，神態逼真。整個雕塑造型簡略，唯鷹翅上作線刻花紋，其餘均以圓雕呈現，風格明快、簡潔。

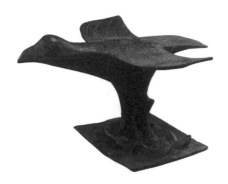

臧家莊鷹首銅壺 »

　　戰國早期，銅鑄。1970 年山東諸城臧家莊出土，山東諸城市博物館藏。通高 56 公分，底徑 14.1 公分。蓋頂與器口組合雕刻，圓雕鷹首生動寫實。鷹喙與頭上部為蓋可以打開，下部為口，腦後有提梁用雙環與壺蓋相連。壺頸部及腹部通體刻飾瓦紋，腹中部突起一圈弦紋，外觀造型充滿韻律感和層次感，作品古樸、造型簡潔。

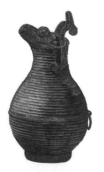

立人擎盤銅犧 »

　　戰國早期，銅鑄。1972 年山西長治分水嶺出土，山西博物院藏。通高 14.5 公分，長 18 公分。作品為圓雕，低矮、敦實的獸背上塑一位身披長衣、頭戴髮飾的侍僕。侍僕雙臂前舉，雙手扶著一根圓柱，柱頂一巨大的透雕蟠虺紋圓盤。盤體通透，紋飾精巧。獸雙眼突出，雙耳後揚並向上豎起，形體矯健，四肢粗壯。全身雕飾貝紋、鱗紋、卷雲紋等圖案。這種將獸、人和盤相組合的作品，集實用與觀賞價值於一體。

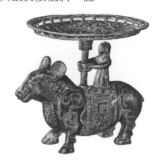

分水嶺立人銅器座

戰國早期，銅鑄。1972年山西長治分水嶺出土，山西博物院藏。通高13.7公分。同時出土為兩件。圓雕人像比例頭大身小，頭頂髮髻立樺，臉扁平，小眼睛，長鼻，高顴骨。身著窄袖長大衣，衣紋刻飾清晰。雙腳赤裸，腿短粗。人體比例欠佳，但動作、神態卻極為逼真，反映了當時人們在衣飾、風俗等方面的特徵。

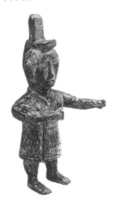

楚王雙龍紐銅鎛（局部）

戰國早期，銅鑄。1978年湖北隨州曾侯乙墓出土，湖北省博物館藏。高92.5公分。鎛紐的上半部由一對圓雕蟠螭組成。螭口銜梁，向下接兩隻圓雕龍。龍首後揚，向上承接蟠螭。蟠螭、龍首均為「S」形造型，豎向「S」形與橫向「S」形的組合，以及對稱設置，增加了圖案的莊重感。鎛體刻蟠虺紋浮雕，正面有銘文，記作器者為楚惠王。

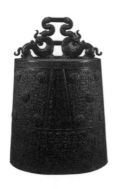

曾侯乙墓鐘虡銅人像

戰國早期，銅鑄。1978年湖北隨州曾侯乙墓出土，湖北省博物館藏。同時出土為六件，高約50～80公分，連座高約117公分。鐘虡是鐘架下的立柱，曾侯乙編鐘分三層，底部兩層共設六尊人形鐘柱，均為圓雕。銅人為武士裝束，左側腰間佩劍，著右衽長衣裙，腰間束帶，衣飾彩繪朱紅色條紋及花瓣紋。面部圓潤，其雙手上舉作承托狀，頭頂有樺，與上部連接，頭與手共同承托編鐘的橫梁。

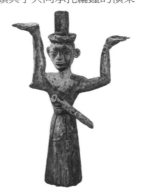

鹿角銅立鶴

戰國早期，銅鑄。1978年湖北隨州曾侯乙墓出土，湖北省博物館藏。通高1.435米。鶴身纖細，昂首挺立，頭頂雙角向上作拱月狀。細長頸下鶴身圓潤，雙翅平展向外，與上部彎角相呼應。鶴身立於方形承座上，座面有幾何化蟠螭紋浮雕圖案。鶴與底座為八個部分組裝而成，這種將多種動物形象集於一身的瑞獸，也是楚文化銅獸器的特徵之一。

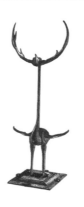

獅子山樂人銅屋模型 >>

戰國早期，銅鑄。1981 年浙江紹興獅子山出土，浙江省博物館藏。高 17 公分，面寬 13 公分，進深 11.5 公分，面寬、進深均為三開間形式。屋兩側牆壁為長方格形，鏤空透光，後壁為實牆，前面立柱。屋頂立八角形柱，柱頂雕飾獸鳥。頂下三間連通，內塑六人分兩排跪坐。其中前排有一人擊鼓，兩人唱歌，後排一人吹笙，兩人扶琴。表現建築的銅器作品在古代雕塑中極為少見，銅屋模型和屋內雕塑形象為古代建築和音樂等方面的研究提供了參考。

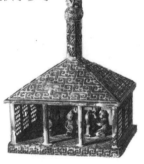

錯銀雙翼銅神獸 >>

戰國中晚期，銅鑄。1977 年河北平山中山王墓出土，河北省文物研究所藏。高 24.6 公分，長 40.5 公分。同時出土為兩件，造型相同。獸頭高昂，扭向一側，齜牙露齒，做觀望狀。雙翅後揚，尾向上翹起，體形矯健、威猛。獸四足支地，身體呈傾臥狀。獸通體錯銀花紋，獸身繪以卷毛紋，背部有對稱的鳥紋與卷雲紋，翼上飾長鱗狀羽紋，尾部彩繪羽紋與長毛紋，整體造型精緻生動。

虎噬鹿銅器座 >>

戰國中晚期，銅鑄。1977 年河北平山中山王墓出土，河北省文物研究所藏。高 21.9 公分，長 51 公分。這是一件屏風底座，為猛虎捕食幼鹿造型。虎身矯健，動作敏捷，身體向前，稍向右側身。其後腿支地，身體扭曲之勢相當明顯。長尾後伸，尾尖向上圈曲，將虎身的動態之勢表現得十分生動，充滿張力。虎口中銜鹿，鹿僅露出下身及四足，被食的過程真實可見。虎鹿全身以金銀鑲錯，皮毛斑紋真實可見，外觀形象富麗華美。虎頸及臀部各立一長方形銎，並以山羊頭作裝飾，以便屏風腳插入。虎腹下有銘文 12 字，記載器物雕作年代及作者名。

馬首形錯金銀銅轅飾 >>

戰國中晚期，銅鑄。1951 年河南輝縣固圍村出土，中國國家博物館藏。通長 13.7 公分，高 8.8 公分。銅轅馬首雙耳，長圓形；嘴長，眼睛圓凸。獸面及頭部以錯金裝飾，且花紋各不相同。鼻頭為鱗紋，頸部、臉部分別繪以平行的眉紋和卷曲紋。馬眼上方兩道濃眉全為錯金，因此眼部在整個面部便顯得尤為突出。作品工藝精湛，外觀形象流光溢彩，十分精美，具有較強的裝飾性。

燕下都獸面銅鋪首

戰國中晚期，銅鑄。1966 年河北易縣燕下都遺址出土，河北省文物研究所藏。通高 74.5 公分，寬 36.8 公分。這是燕都宮門上的鋪首，獸面銜環，均作雕飾，形象生動。獸面形似龍首駝鳥造型，頂部兩側出角，中間為鳥喙外突。鳥雙爪抓蛇身，蛇身下為龍首，龍首兩側有盤龍穿繞。龍首向下口銜環柱，柱下懸掛門環，環面浮雕盤龍，整體造型與上部盤龍獸面相呼應，構圖巧妙。作品外觀各部分體表均飾以羽紋、鱗紋、點紋和勾雲紋，並通過這些紋飾加強了輔首的動勢。

楊朗村虎噬驢銅飾牌

戰國中晚期，銅鑄。1977 年寧夏固原楊朗村出土，寧夏博物館藏。長 13.7 公分，高 8.2 公分。作品以浮雕、鏤雕手法，展現了虎噬驢這一場景。虎昂首側身，四肢粗壯，尾下垂，腰部拱起。與虎相對，驢首下垂，呈翻倒狀，其弱勢形態與虎的強勢凶猛形成鮮明的對比。作品的表現明顯側重於對虎的塑造。虎全身浮雕凸條紋，形象寫實，生動地表現了虎噬驢過程的動態。

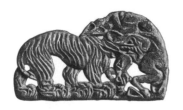

羚羊銅飾件

戰國中晚期，銅鑄。1974 年內蒙古自治區準格爾旗出土，內蒙古博物院藏。羚羊多生活在草原地帶，此物的出土，也說明了羚羊的生活習性。羚羊四肢並攏，站立在長方體基座上，羊全身處於緊張狀態，頭力挺向上昂起，作警覺狀。頭部略尖，雙耳直豎，頭頂雙角作凹凸刻飾，風格簡約，形象寫實。

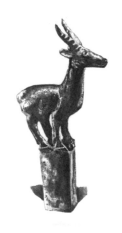

鄂君啟金節

戰國時期，銅鑄。1957 年安徽壽縣邱家花園出土，安徽博物院藏。兩件，一件長 29.6 公分，寬 7.3 公分；一件長 31 公分，寬 7.3 公分。以青銅鑄成剖竹形，竹節突出，竹面以陰線刻出紋理，並在格框內設錯金銘文。其中較長者刻 163 字，較短者刻 146 字。其中長者為舟節，是水路通行證；短者為車節，為陸路通行證。這兩件物品是當年楚懷王頒給鄂君啟運輸貨物的免稅憑證，也可以理解為通行證。節上刻銘文為一次貨運行駛的範圍，內容包括今河南、安徽、湖北、湖南等地，各地關卡見節便查驗貨物並免稅放行。這是研究中國古代商業、交通和符節制度的重要史料。

馬山彩繪著衣女木俑 >>

戰國中晚期，木雕。1982 年湖北江陵馬山出土，荊州博物館藏。同時出土的有四件，造型相同。高 57.5 ～ 60.5 公分，頭長 10 ～ 11 公分。人像耳、鼻、嘴均雕刻，眉目以黑色繪出，以朱紅線繪出雙唇，形態逼真，面目清秀。人像頭部還配以烏髮，腦後梳成水波形，有垂髻，雙耳部分被掩蓋在頭髮下，形象更為寫實。此類著衣女俑的出土，對人們了解當時社會的服飾文化和相關生產工藝提供了重要參考。

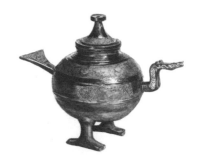

錯金銀龍鳳方案 >>

戰國中晚期，銅鑄。河北平山中山王墓出土。高 36.2 公分。作品整體為方形，底部圓足，足下為四鹿支承，足上塑四龍四鳳，龍、鳳造型極其複雜。龍昂首挺胸，各立一角，每兩隻龍後面塑一隻鳳鳥。龍翅尾交叉呈環狀，翅向後圍成圓球狀，尾從鳳頭頂穿過，繼續延伸並返向龍角。鳳奮力展翅，欲掙脫龍的壓製，尾向下垂，造型優美。龍頭向下撐起案框，整體形成一種群獸抬案的樣式，繁而不亂，表現力強。作品表面以錯金銀手法裝飾，龍身飾錯金銀鱗紋，翅上有細羽紋；鳳頸飾麻點紋，前胸飾卷毛紋，翅尖線飾錯金翎羽紋，鹿身飾梅花圈點。紋飾清晰，動物形象逼真。作品鑄造精細，具有相當高的製作難度。

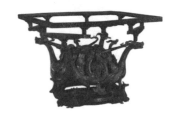

中山王墓磨光黑陶鴨形尊 >>

戰國中晚期，陶塑。1977 年河北平山中山王墓出土，河北省文物研究所藏。通高 28 公分，長 36.2 公分。尊為鴨形，造型抽象。鴨首為流器，鴨尾扁長，與鴨首隔尊體相對。鴨雙足扁平，上面支撐球形的尊腹為鴨身。頂部有蓋，向上塑紐。尊體周身飾獸紋、卷雲紋、折線紋，使外部形象更加逼真，是戰國陶塑工藝水平進步的表現。

虎頭形陶水管 >>

戰國中、晚期，陶製。1958 年河北易縣燕下都遺址出土，中國國家博物館藏。通長 120 公分，管頭長 61.7 公分，管身長 55.6 公分。管頭雕成伏虎造型，圓雕虎頭，口大張，頭頂雙耳，雙眼為棱形，額頭刻有花紋。管兩側底部雕出前爪，可以產生固定管體的作用。另外，面頰和肘部的肌肉起伏凹凸，口的輪廓也十分形象。作品雖然只表現出伏虎的前半身，但通過後部的圓管的連接，使整體造型充滿想像力，構思巧妙。

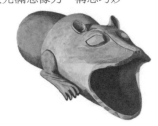

琉璃閣狩獵紋銅壺（拓本）　>>

戰國時期，銅鑄。1937 年河南輝縣琉璃閣出土。高 42 公分，壺體滿飾花紋，鼓腹、長頸、小口。由上至下共分七層，裝飾圖案分層處理。腹中為卷雲紋分界，其餘六層都主要是以人、鳥、獸為主要內容構圖，並以人獸搏鬥為主要場景，反映了人、獸之間的對立關係及擒獸的方式。圈足飾一圈蟠螭紋。畫面生動，圖案清晰，布局對稱，動物與人物造型既充滿誇張與變形，又具有濃郁的生活氣息。

執棍銅立俑　>>

戰國時期，銅鑄。1949 年前河南洛陽金村出土，美國波士頓藝術博物館藏。通高 28.5 公分。立俑像身著齊膝短裙，腳穿靴，梳兩個髮辮，腰束帶，形似女童。昂頭直立，雙手向前伸出，手中各握舉一木棍，棍頂各有一玉雕立鳥（鳥為後人加飾），俑抬頭凝視。作品著力塑造持棍女童形象，其面目豐潤飽滿，頸飾貝紋，腰間有佩飾。其嚴肅的表情及程式化的動作使作品整體風格渾厚，莊重古樸，且充滿生活的氣息。

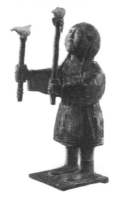

雕龍六博石棋盤　>>

戰國中晚期，石刻。1974 年河北平山中山王陪葬墓出土，河北省文物研究所藏。長 44.9 公分，寬 40.1 公分。「六博」是古代一種十二棋遊戲，分六白六黑，兩人對弈。棋盤為長方形，由黃褐色石板拼合而成。盤面以渦紋飾四邊，四角浮雕四虎，中間雕獸面，其餘部分以不同造型的龍紋雕飾。整個棋盤表面被繁複的紋飾覆蓋，布局規整對稱，顯得十分莊重。

錯金銀雲紋銅犀尊　>>

西漢，銅鑄。1958 年陝西興平豆馬村出土，中國國家博物館藏。高 34.1 公分，長 58.1 公分。犀牛昂首側望，雙目圓睜，雙耳向前，犀角上翹。尊口右側有一圓管狀作流口，背上有蓋可自由閉合。尊四肢短粗、健壯，形體粗壯、肥碩，皮質粗厚。通體滿飾錯金流雲紋和渦紋裝飾，並嵌有金銀絲和象徵犀牛的毫毛，造型寫實。

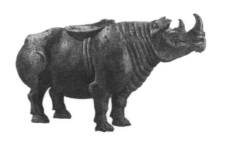

銀首人形燈

戰國時期，銀、銅鑄。河北平山中山王墓出土，河北省博物館藏。通高 66.4 公分，重 11.6 公斤。人俑站立於四方獸紋方形臺座上，左手舉螭向外卷曲，螭含長柄燈柱，端托一燈盤；右手握螭尾，螭頭上翹，吻托燈盤。螭身下又有螭頭尾交纏作柱體的支撐，其本身蜷曲成圓盤狀，臥在圓盤內。螭頂燈盤內均是裡外三圈，上下點燃，用於照明。作品細節處理很好，如左邊高柄燈柱柱體上伏一隻猴子，正向上攀，富有情趣。人俑頭部為銀鑄，雙眼鑲黑寶石，衣著紋飾填漆，當燈點燃時，人面及其雙目俱亮，富麗堂皇、光彩照人。作品造型及工藝都表現出了較高的創造性。

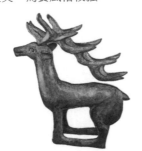

銅立鹿

戰國時期，銅鑄。1962 年內蒙古準格爾旗速機溝出土，內蒙古博物院藏。高 16.5 公分，長 13 公分。鹿體表光滑，並無紋飾。鹿角大而美麗，頭部較小，身體自然彎曲，身後有短尾。前肢較細，與後足相連支地。後臀及大腿部肌肉塑造得十分真實，作品造型精緻、優美，寫實風格較強。

李家山二人獵鹿銅扣飾

戰國時期，銅鑄。1972 年雲南江川李家山出土，雲南省博物館藏。高 12 公分，寬 12.5 公分。採用鏤雕、圓雕手法，塑出人、鹿、馬、犬、蛇形象。二人為獵手，頭梳高髻。獵手騎在馬背上，手持長矛，正刺向鹿身。雙鹿受難，拼命掙扎，迎面一隻犬張口狂吠，也向鹿撲來。自犬尾繞至鹿身至馬尾橫臥一蛇，蛇口大開，正咬向馬尾。作品描繪的是狩獵時的情景，場面生動，結構的安排極其符合捕獵時的緊張氣氛及動勢，底部大蛇的設置使扣飾更加一體化，也更富於神話色彩。整件作品雕刻細膩，形態寫實。作品情節複雜，充滿張力。

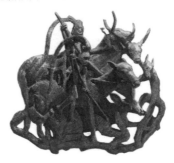

龍紋佩

戰國時期，玉刻。臺北故宮博物院藏。長 9.74 公分，寬 5.3 公分，厚 0.6 公分，重 43 克。玉佩為青白玉質。龍身蜷曲成雙「S」形，腹部中段有圓形小孔，可穿繩佩掛。龍身布滿浮雕的穀紋和雲紋。線條舒展自如，龍體造型優美。刻工簡潔，堪稱精品。

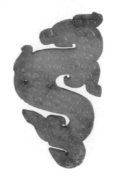

二人獵豬銅扣飾

戰國時期，銅鑄。雲南江川出土，雲南省博物館藏。高 6.5 公分。作品刻畫的是獵人與野豬搏鬥廝殺的場景，場面生動，情景相融。野豬口中咬住一個獵人，獵人後腿蹬空，前身用力拖住獵犬，處於掙扎狀態。野豬一副凶猛氣勢，又處於凶險狀態，身後一獵人右手抓豬臀，左手將短劍刺進豬身，在豬的腹下，一隻獵犬正在咬豬肚子，情節緊張。作品在雕作上，著力塑造野豬的形象。其體形巨大，全身毫毛堅硬，刻畫出野豬的力度感，其健壯的體態與獵人和獵狗的形象形成對比。作品圓雕、浮雕相結合，造型逼真，風格寫實。

銅武士俑

戰國時期，銅鑄。新疆伊犁出土。高 40 公分，通體為橙紅色，表面有青綠鏽蝕。人像為蹲跪姿態，無論樣貌還是服裝，都體現出異域風格特色。武士頭戴高筒武士帽，帽尖向前彎曲，造型特別，有少數民族特徵。武士臉形略長，深目高鼻，表情嚴肅莊重。上身裸露，顯示出強健的肌體；下身穿短裙，左腿支地，右腿後屈。雙手握拳，手中原有物但已殘損。作品生動寫實，武士形象充滿強烈的力量感，其造型風格與中原俑有差異，具有明顯的地域特徵。

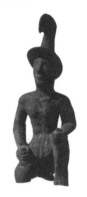

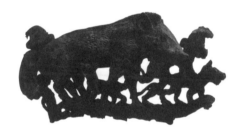

彩繪獸紋銅鏡

戰國晚期，銅鑄。湖南長沙出土，湖南省博物館藏。直徑 18.9 公分。鏡背面以中部環形面為主刻飾花紋。以羽狀紋為底紋，用簡潔的陽刻細線勾勒出四隻怪獸形象。怪獸形象十分概括，但動作幅度大，其一足蹬鏡鈕，一爪向前抓住前一隻獸尾，獸身留白，與細密的底紋形成對比，突顯怪獸形象，整體結構完整，極具戰國時代特色。

宴樂漁獵攻戰紋圖壺

戰國時期，銅鑄。故宮博物院藏。高 31.6 公分，口徑 10.9 公分，腹徑 21.5 公分。此壺為柔和的圓形壺，由紅銅鑄成，通壺表面布滿線刻圖案。圖案分為上下兩部分，壺的上半部繪有採桑、射箭、狩獵、宴飲、奏樂等圖案；下半部為一幅水陸交戰圖，生動地反映了當時社會生活與戰爭情形。作品造型簡潔，紋飾雕刻精細。

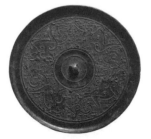

虎牛銅祭案 >>

戰國時期，銅鑄。1972 年雲南江川李家山出土，雲南省博物館藏。長 76 公分，高 43 公分。作品以二牛一虎的整體造型，使牛的形象增大，虎的形象縮小，與人們通常所認識的猛虎、憨牛的概念產生對比。牛寬厚的脊背作案面，雙角向前直伸，充滿力量感。牛尾部的虎，形體較小但動感十足，避免因一端牛頭過大而產生的失衡之感。牛背下腹部，橫塑一隻小牛，似正在躲避虎的侵襲而受到大牛的保護。作品莊重，情節性強，具有明顯的地域特徵。

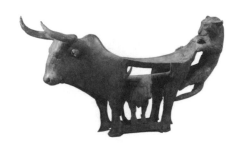

車獵紋鈁 >>

戰國時期，銅鑄。臺北故宮博物院藏。高 45.3 公分，口徑 12 公分，重 6.23 公斤。「鈁」為方形的壺，是古代青銅水器或酒器，在春秋戰國時期十分盛行。此壺腹部設有一對環耳，以焊鑄的方法附在壺體上。壺上有兩條帶狀紋飾，壺頸處為飲宴場景，壺腹處為遊獵場景，呈現出當時的生活情景。

十五枝連蓋燈 >>

戰國時期，銅鑄。河北平山中山王墓出土，河北省博物館藏。通高 84.5 公分，重 13.85 公斤。燈托為鏤空夔龍圓座，以三虎為燈座足，上面接插大小八節燈柱，每節的榫口方向各不相同，便於插接。燈的支架為弓形，頂端置有 15 個燈盤。整個燈架造型有如茂盛的大樹，枝頭鑄有鳥和猴子，猴子形態各異，做戲要狀。樹下站著兩個家奴，正在逗引猴子，生動而富有情趣。全燈造型玲瓏，集實用性與觀賞性於一身。

五牛枕 >>

戰國時期，銅鑄。1972 年雲南江川李家山出土，雲南省博物館藏。高 32.5 公分，長 52 公分，寬 13 公分。整體造型為長方體，兩端向上翹起，端部各立有一牛。枕兩側的紋飾不一，一側是以虎紋及雙旋紋為底紋，線條疏密錯落有致，上面又浮雕有三頭牛，牛頭為圓雕，牛身浮雕。另一面則素樸無紋飾。五牛枕造型別緻，風格舒展大方。

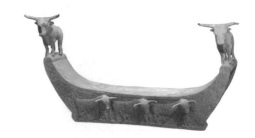

立牛葫蘆笙

戰國時期，銅鑄。1972年江川李家山出土，雲南省博物館藏。高28.2公分。這件銅質作品整體仿葫蘆形，柄部彎曲，上面鑄一牛，背面有吹孔。下部為圓球形，上面有用於演奏的五個小孔。笙，是古滇人使用的一種吹奏樂器，其演奏方法與現代的笙相同。

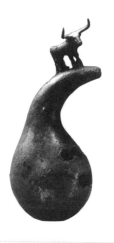

獵頭紋劍

戰國時期，銅鑄。1972年江川李家山出土，雲南省博物館藏。長28.2公分。劍柄及劍刃後端浮雕有人物圖案，人物形象奇特、怪異。其中劍刃上的人物為高舉雙手做倒立跳躍狀，劍柄上的人右手執劍，左手提人頭。這種場面與巫師作祭祀活動的場景相似，因此推測此劍可能具有某種宗教意義。

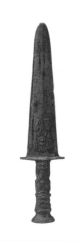

臂甲

戰國時期，銅鑄。1972年江川李家山出土，雲南省博物館藏。高21.7公分。臂甲是作戰時的保護工具，套在手臂上用來防護外來侵襲。臂甲呈圓筒形，上粗下細，按照人的手臂設置。其背面有開口，口沿處有兩列對稱的穿孔，可以繫繩，便於調節鬆緊。甲面滿布線刻花紋，有虎、豹、熊、鹿、豬、雞、蜈蚣、魚、蝦、蜜蜂等10多種動物昆蟲圖案，線條流暢，形象生動活潑，具有濃郁的大自然氣息。

鳥蓋瓠壺

戰國時期，銅鑄。1967年陝西省綏德縣出土，陝西歷史博物館藏。高37.5公分。此名因其形似瓠子，蓋為鳥形，而得名。壺樣式獨特，為弓腰鳥形。壺頸無裝飾，壺身飾有六圈用極小的盤曲形獸體組成的蟠螭紋，且各渦卷中心都有釘頭飾，紋飾精細。鳥形壺蓋雙翅表現極為細緻，鳥啄造型逼真。壺蓋鳥尾下設環，通過銅鏈與底部帶有簡化雙頭龍紋裝飾的壺把相接。器物造型優美，裝飾細膩。作品充滿豐富的想像力。

陰陽青銅短劍 >>

戰國時期，銅鑄。赤峰市寧城縣南山根墓葬出土，內蒙古博物院藏。長 32 公分，寬 4.2 公分。雙劍劍身均為雙曲刃形式，並有三棱形的中脊。劍柄分別為圓雕的男、女裸體像，劍為一對。男性雙手下垂置於小腹，女性兩臂交叉於胸前，兩像耳下部及肩部各有穿孔，用於穿掛佩帶。作品造型寫實，風格簡約質樸。這對短劍為中國北方東胡文化遺產，從其整體造型來看，似是作為禮器或象徵物用於宗教活動之中。

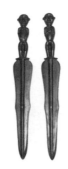

蟠虺紋提梁銅盉 >>

戰國時期，銅鑄。揚州市邗江甘泉巴家墩西漢墓出土，揚州博物館藏。通高 20.4 公分，腹徑 21 公分。盉口小、頸短、腹扁圓，上面有蓋，下有獸蹄形的三短足，肩設有二紐圈，雙龍銜環式提梁；壺嘴為口微張的鳳鳥狀，壺蓋面和壺腹都有凸弦紋裝飾，頸部飾一圈三角紋，內漆白色；肩、腹部飾有三圈蟠虺紋，並以四道凹弦紋分隔開來，內填以漆灰。銅壺造型精巧，雖然壺身紋飾細密，但被凸弦紋分隔有度，使裝飾與結構相和諧。

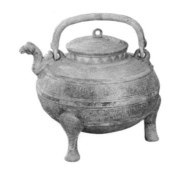

戰國水陸攻戰紋銅壺 >>

戰國時期，銅鑄。1965 年四川省成都市百花潭中學 10 號墓出土，四川博物院藏。壺蓋上飾三個凸起的鴨形紐，兩肩又設獸面銜環。壺通體布滿紋飾，自頸至腹部共分為四層，由上到下第一層的左邊為習射圖案，右邊為採桑圖案；第二層的左右兩邊分別為宴樂舞和戈射圖案；第三層為水陸攻戰圖案；第四層為狩獵及雙獸相背形圖案一周。這些圖像所反映的內容，對研究戰國時期的生產、生活，以及戰爭、兵器、禮俗等，都有很重要的價值。銅壺造型簡潔，紋樣布局縝密。

銅矛 >>

戰國時期，銅鑄。1972 年四川省郫縣（今郫都區）獨柏樹出土，四川博物院藏。通長 21.8 公分。矛是古代的一種長柄兵器。這件銅矛葉長，骹短。骹為矛根部中空筒，用於與底部的長柄相接，其兩面均鑄有特殊的「巴蜀符號」。據研究，這些巴蜀符號可能與原始巫術有關，並帶有某種象徵性，以護佑其主人平安或勇猛。銅矛造型簡潔，線條舒展流暢，具有獨特的巴蜀風格。

虎紋銅戈

戰國時期，銅鑄。1972 年四川省郫縣（今郫都區）獨柏樹出土，四川博物院藏。援長17.8 公分。內長 7.5 公分，胡長 8 公分。銅戈援直內方，戈底部設三個穿口，援與內並聯處設虎紋，浮雕虎頭在援底部，線刻虎身在內上，形象簡潔概括。援上有脊，其一側是水滴紋，另一側鑄有一行銘文，字體難辨。虎紋銅戈造型簡練，紋飾清晰，風格古拙。

銅戈

戰國時期，銅鑄。1980 年四川省新都馬家鄉木槨墓出土，四川博物院藏。長 29.4 公分。銅戈援部為三角形，有一條微凸的脊，援後部飾有獸面紋，並刻有族徽符號。內末端作雙弧形凹槽，向上飾有一組方形圖案，再向上有一橢圓形穿孔。整體造型簡潔，但紋飾雕刻細緻。

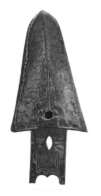

曲柄銅匕

戰國時期，銅鑄。1980 年四川省新都馬家鄉木槨墓出土，四川博物院藏。匕是古時人們用來盛取食物的用具，相當於現代的勺。匕身為心形，內底飾饕餮紋，柄扁平且微曲，上飾菱形紋；後端的內為方形，飾以蛙紋。造型精緻，紋飾精細，出土時金黃閃亮，完好如新。

錯金嵌綠松石帶鉤

戰國時期，銅鑄。1977 年河南新鄭烈江坡出土，河南博物院藏。殘長 25.5 公分，寬3.3 公分。帶鉤是用來結紮腰帶的掛鉤。帶鉤為弓形，首部現已殘缺，鉤面扁平，上面用錯金工藝勾出幾何花紋，並在其中鑲嵌以綠松石，在色彩上金、綠搭配。帶鉤造型簡潔，技法嫻熟，風格華麗，極富藝術魅力，暗示出佩帶者的尊貴地位。

建鼓銅座　　　　　>>

戰國時期，銅鑄。1978 年湖北隨州曾侯乙墓出土，湖北省博物館藏。通高 54 公分，底徑 80 公分。由青銅鑄就而成，座上飾有十六條大龍和數十條糾結纏繞的小龍圍繞一空筒式柱座。龍身嵌綠松石，座底向上翻折，折面對稱鑄有四個圓形環紐。銅座造型別緻，尤以盤繞的大小龍而突顯氣勢。全器鼓座出土時還保留有鼓腔、貫柱。裝飾繁複，刀法簡潔明快，雕鑿流暢，匯集了浮雕、圓雕和線刻三種表現手法，並通過分鑄、焊接、鑲嵌等工藝表現，是至今為止所發現的最為精美的一件先秦建鼓座。

人形燈　　　　　>>

戰國時期齊國，銅鑄。1957 年山東諸城葛埠口村出土，中國國家博物館藏。通高 24.1 公分，盤徑 11.5 公分。燈器造型新穎，主體部位為人形，直立於底部鏤空的飛龍座上，身穿短衣，繫腰帶，雙臂向外伸，雙手各持一彎曲的帶葉枝杆，頂端各插一圓形的淺燈盤。曲枝和盤均可拆卸，盤中可盛放燈油和燈芯，供點燃照明用。此燈還附有一把加油用的長勺。作品設計十分巧妙，集實用性與裝飾性於一身。對稱的燈盤通過人手臂動作的不同而呈現出變化，避免了單調性。

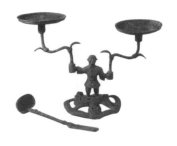

子禾子釜　　　　　>>

戰國時期齊國，銅鑄。約清咸豐七年（1857）山東膠縣靈山衛出土，中國國家博物館藏。高 38.5 公分，口徑 22.3 公分，底徑 19 公分，實測容量 20460 毫升。這件器物是齊國田氏用青銅鑄造的標準量器。整件器物造型簡潔，通體不作任何裝飾。腹部鑄有兩環形耳，腹外壁鑄有七行銘文，申明使用規定的標準量器，否則會予以處罰。這反映出當時對量器的管理有嚴格的規定。戰國時各地諸侯頒布的量器各不相同，這些量器是研究中國度量衡史的重要資料。

曾侯乙銅鑒缶　　　　　>>

戰國時期，銅鑄。1978 年湖北隨州曾侯乙墓出土，湖北省博物館藏。通高 63.3 公分，邊長 62.85 公分。這是古時用來冰酒的器具，由鑒和缶兩部分組成。鑒的外部輪廓為方形，裡面置有一方尊缶，缶裡盛酒，鑒與尊之間的空隙用來盛冰水。鑒四矮足為圓雕獸形，腹部鑄有八條龍，龍首朝下，身體彎曲成半環形。銅鑒上有帶方形孔的鏤空蓋，正好可將銅缶的頂蓋露出，以便用長勺取酒。

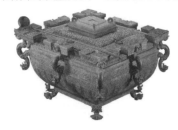

曾侯乙銅尊盤　>>

　　戰國時期，銅鑄。1978 年湖北隨州曾侯乙墓出土，湖北省博物館藏。通高 41.6 公分，尊高 30.1 公分，口徑 25 公分，盤高 23.5 公分，口徑 58 公分。尊和盤是兩件不同的容器，器物出土時尊置於盤內，紋飾主要以蟠龍和蟠螭為主。尊為敞口，折沿，上面飾以細密繁縟的透空紋樣。頸部飾蕉葉形紋，內飾蟠螭紋，蕉葉向上舒展，與頸頂微微外張的弧線相和諧。尊腹圓雕四條豹形獸，伏在尊腹，作向上攀爬狀。尊高足，亦飾有繁密的蟠螭紋。尊下的盤為直壁平底，下鑄四足，為馬蹄形，四足上方各有一圓雕的蟠龍。盤與尊風格一致，在口沿上裝飾的四隻方耳，均以蟠螭紋透空雕飾。四耳下各又鑄有兩條扁鏤空、首下垂的夔龍。這件尊盤採用當時較為先進的失蠟工藝製作而成，推測是分段造成後再接合到一起，同時將分鑄、焊接、浮雕、圓雕、透雕等技術融為一體。造型精美，紋飾繁縟，整器共計有蟠龍和蟠螭 164 條，是古代青銅器珍品。

曾侯乙聯禁雙壺　>>

　　戰國時期，銅鑄。1978 年湖北隨州曾侯乙墓出土，湖北省博物館藏。壺高 99 公分，蓋徑 53 公分，銅禁長 117.5 公分，寬 53.4 公分，高 13.2 公分。兩壺大小、形制相同，均有鏤刻精細的蓋罩。壺頸較長，兩側各鑄一龍形耳。壺腹由凸棱分隔成田字格，格內飾蕉葉紋，內填蟠螭紋。壺為平底、圈足。兩壺並列置在方形禁上的兩個中空的圓圈內。禁為短足長方案形式，禁下有四個雕成獸形的矮足。禁與壺造型新穎，設計精巧，雖有紋飾，但整體形象質樸、莊重。

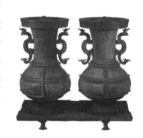

錯銀龍鳳紋銅尊　>>

　　戰國時期，銅鑄。1966 年江陵望山 2 號墓出土，湖北省博物館藏。通高 17.1 公分，口徑 24.4 公分。這座銅尊平面呈圓柱體形式，壁體向下微縮，有蓋，下設三足。蓋面上有四組鳳紋，每組九只，共三十六只，且在蓋緣部對稱鑄有四個龍形圓紐。尊身裝飾六組龍紋，每組四隻，共二十四隻。尊體與尊蓋滿飾龍鳳紋，紋飾又錯銀，使得器物通體呈銀色，而又不亂紋線，顯示出較高的工藝水平。

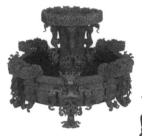

曾侯乙銅尊盤

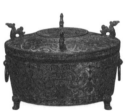

錯銀龍鳳紋銅尊

蟠螭紋提鏈壺　>>

　　戰國時期魏國，銅鑄。1951 年河南輝縣出土，中國國家博物館藏。器物總高為 37.8 公分，口徑 10.2 公分，足徑 14.5 公分。造型為直口，束頸的飽滿壺身，矮圈足。四節鏈向下與腹耳相銜。壺有蓋，蓋頂四周飾有四個鋪首銜環紐，中間位置有一圓鼻紐，上接有二環套合，與弧形、兩端飾以獸面紋的提梁相接。壺身腹部以雙弦紋分出六行水平寬帶，帶間自上而下飾紋，第一層與底部圈足為曲折的繩紋，其餘五層為變形的蟠螭紋。壺蓋的紋飾與器身相同，都為蟠螭紋。作品整體為分段合鑄而成，器身有明顯接痕。

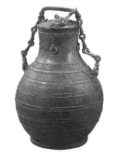

人擎銅燈

戰國時期，銅鑄。1987 年湖北荊門包山 2 號墓出土，湖北省博物館藏。燈盤口徑 8.8 公分，通高 16.3 公分。這盞銅燈由燈盤和銅人共同組成。銅人頭束髮髻，著寬袖長袍，五官清晰，比例勻稱，神態祥和地立於方形板座上。手持燈杆，內有錐形燈插，可盛油或插燭，用來照明。銅人形象寫實、比例勻稱、五官清晰，從其髮式、服飾的塑造上可以看出當時的髮式與衣式特徵。

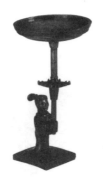

鏤孔鈕龍紋銅鏡

戰國時期，銅鑄。1953 年湖南長沙出土，湖南省博物館藏。直徑 16.5 公分。鏡為圓形，正中鑄有一個鏤空的蟠龍形鈕，鈕外圍以雲紋為底，上飾有三條相互纏繞的龍紋圍繞在鈕四周的鏡面上。主要的龍紋與底紋主次分明，圖案與造型相和諧。

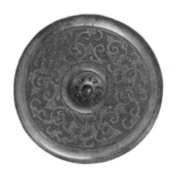

菱花紋銅鏡

戰國時期，銅鑄。1954 年湖南長沙出土，湖南省博物館藏。直徑 11.8 公分。通體以雲紋為底，上面用曲尺紋組成菱形紋將鏡面分成九塊，在每個框內浮雕一朵盛開的四葉花。菱花紋中心有一圓形鈕。整體圖案顯得規整、美觀，具有較高的觀賞價值。

雲紋豆

戰國時期，銅鑄。1965 年湖南湘鄉出土，湖南省博物館藏。通高 23.6 公分，口徑 17.5 公分。豆有深蓋，上有捉手，倒立放置可另為一盛器。豆腹較深，平底，喇叭形矮圈足。豆通體滿飾雲紋。蓋頂為幾何雲紋，蓋面、腹部均飾有勾連雲紋，紋內原嵌有其他質地的填充料，現已脫落。造型簡潔、紋樣清晰。

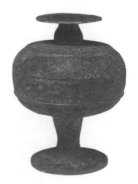

四山紋銅鏡

　　戰國時期，銅鑄。1954 年湖南長沙出土，湖南省博物館藏。直徑 17.2 公分。山字紋是戰國銅鏡的特色紋飾。這面銅鏡通體以羽狀紋為底，中央鑄弦鈕，鈕座為方形。鈕座四邊對稱各伸出兩片桃形葉子，組成一個八瓣花朵的圖案，外圍均勻分布有四個統一傾斜的「山」字，在山字右上側靠近鏡緣處又各飾一桃形葉子紋樣。

龍首金軶飾

　　戰國中晚期，金鑄。1978 年河北平山中山王墓出土，河北省文物研究所藏。通長 10.9 公分，重 299 克。造型如馬首，長臉、短耳、大眼。眼珠原是用玉石或琉璃鑲嵌。鼻梁上有平行線刻。嘴扁長，頭後有長頸。作品通體閃光，為貴重的裝飾物品。

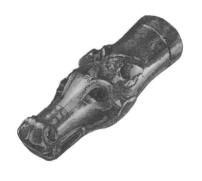

銅鼎形燈

　　戰國時期，銅鑄。1974 年甘肅平涼廟莊出土，甘肅省博物館藏。燈蓋可收放，支起時高 30.2 公分，收起時高 16.7 公分。三足鼎形，有提梁，頂部為燈，將燈盤放置鼎上，為鼎蓋，蓋上飾兩個鴨首，實為扣鍵。鼎為圓口，腹深且鼓，兩側有耳，各有一鍵。將鼎蓋壓緊而且閉鎖於鴨首內，蓋口嚴密扣合，可保證鼎內油脂不外溢。燈盞使用時，支起兩鍵，將鼎蓋反轉即成為燈盤。銅鼎形燈造型精緻，鑄造精細，其頂蓋扣合後能保證液體不外泄，體現出較高的工藝水平。

匈奴王金冠飾

　　戰國時期，金鑄。1972 年內蒙古杭錦旗阿魯柴登出土，內蒙古博物院藏。鷹高 6.7 公分，冠徑 16.5 ～ 16.8 公分。冠飾由上下兩部分組成，下部是一個用黃金鑄成的額冠，上部的鷹也是用黃金打造而成。半球體表面為四隻狼和四隻羊咬鬥場面的浮雕。球體上圓雕一隻立鷹，鷹雙翅伸展，頭向內彎，塑造了雄鷹觀看狼襲羊的場面。鷹頭和頸部鑲嵌綠松石，造型精巧、華貴。

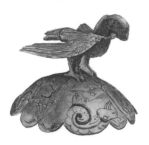

郢稱

戰國時期楚國，金鑄。1979 年安徽壽縣出土，中國國家博物館藏。長 7.3 公分，寬 7 公分，重 258.925 克。郢稱是戰國時期楚國流通的一種黃金貨幣，也是中國最早的以黃金鑄造而成的貨幣。郢稱多鑄成板狀或餅狀，用模壓法將其表面壓成若干個小方塊並刻上印文「郢稱」二字，其中「郢」是地名，「稱」表示貨幣的使用方法。在使用時需切割下來，稱量使用。

猿形銀帶鉤

戰國時期，銀質。山東曲阜出土，山東博物館藏。高 16.7 公分，銀身貼金，猿眼中嵌藍裝飾為睛。飾物造型以長臂猿為原型，表現了一隻伸臂回首的猿猴，其雙臂與蹲腿的造型十分具有動勢。

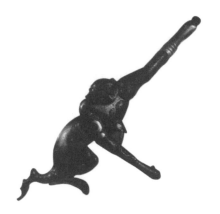

金盞、漏匕

戰國時期，金鑄。1978 年湖北隨州曾侯乙墓出土，湖北省博物館藏。盞通高 10.7 公分，口徑 15.1 公分，重 2156 克，匕長 13 公分，重 56.45 克。為仿銅器的金製容器。有蓋，蓋略大於盞口，蓋頂鑄一圓形捉手，由四短柱支撐。腹上部鑄有兩個對稱的環形耳，盞下設三個鳳首形矮足。盞腹只在上部設一圈帶狀蟠螭紋。盞蓋從內到外分飾蟠螭紋、繩紋各一周，勾連雲紋兩周。此外在圓環捉手上也有一圈雲紋。漏匕圓形，飾鏤空變形的龍紋。這是目前所見先秦金器中最大最重的一件。

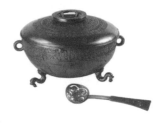

銀虎

戰國晚期，銀質。陝西神木匈奴墓葬出土。虎頭前伸，嘴大張，表情凶猛。頸部短粗。腰向上弓，臀部略向上翹起，粗尾自然下垂，身體渾圓健壯。虎頭部五官，前肢及後足下部飾波紋線，尾部飾弧線，造型優美。銀虎為澆鑄而成，紋飾簡潔，風格樸實，帶有明顯的地域特色。

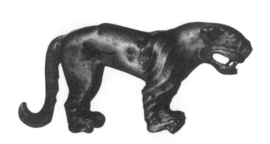

虎紋金牌飾 >>

戰國時期，金鑄。1977 年新疆烏魯木齊南山阿拉溝 30 號墓出土，新疆維吾爾自治區博物館藏。直徑 5.4 公分。金牌為圓形，由厚約 0.1 公分的金箔壓製而成。表面為一虎形，為適應圓形構圖而使虎身呈「V」形，隨圓牌卷曲，紋樣凸起顯現浮雕效果，因為圖案為金片壓製而成，因此以粗輪廓線條為主，而無細緻紋飾。同時出土有同樣的金牌飾共有八件，且推測應是某種物件上的嵌飾物。

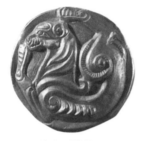

虎牛咬鬥紋金飾牌 >>

戰國時期，金鑄。1972 年內蒙古杭錦旗阿魯柴登出土，內蒙古博物院藏。同時出土為兩件，長 12.7 公分，寬 7.4 公分，分別重 238 克和 204 克。兩件飾牌的正面均為龍虎咬鬥的圖案。牛居中間，四肢平伸，四隻猛虎兩兩相對，咬住牛頸和腹部，牛作頑強反抗狀。由於虎身被表現為扭動的波紋，因此整個畫面極具動感。兩件飾牌的造型、尺度和圖案完全一樣，其中一隻在牛頭部位有一穿孔，此外在金牌四角也都設小穿孔，以便穿繩佩戴，作掛飾使用。

包金嵌玉獸首銀帶鉤 >>

戰國時期，魏國，銀托底。1951 年河南輝縣固圍村出土，中國國家博物館藏。長18.7 公分，寬 4.9 公分。帶鉤為琵琶形，底為銀製。帶鉤表面為包金浮雕獸面紋，兩側附飾纏繞兩夔龍紋，龍體至鉤端，合為一體，鉤頭為青玉質地，又用線刻出眼、鼻等，並刻有角。另一端為盤繞的兩鳳紋，尾端飾獸首。帶鉤脊背嵌飾三塊表面帶有穀粒紋的玉玦，前後兩塊各嵌有黑底白邊的蜻蜓眼狀琉璃珠。帶鉤造型優美，玉石組合，色調和諧，展現了戰國時期高超的工藝技巧。

錯金銀重絡壺 >>

戰國，銅鑄。1982 年江蘇省盱眙縣出土，南京博物院藏。通高 24 公分。壺有三層立體鏤空網格裝飾，由相互盤曲的龍形紋和交錯排列的數百只梅花釘套扣環接組成，內錯銀，外錯金，並用玉石鑲嵌，展現了極高的工藝技巧。壺外腹上設置一道橫箍，橫箍上飾銜環輔首與立獸共八只。三層鏤空的網狀壺體呈藍色。作品的製作採用了渾鑄、分鑄、鑄接、金銀錯、玉石鑲嵌等技巧，展現出先秦時代金屬工藝的鑄造和裝飾技術、鑲嵌技術的高超水平。壺口內沿、圈足內側和圈足外緣均刻有銘文，記錄齊宣王五年（西元前 315 年），齊國興兵征伐燕國，奪取其重器的史實。

CHAPTER FOUR │第四章│

秦漢

時期 / 俑型	兵俑	侍俑	坐俑	舞俑
西漢				
東漢				

時期 / 俑型	伎俑	廚師俑	家禽俑	動物俑
西漢				
東漢				

秦始皇陵跽坐俑

秦代，陶塑。1973年陝西臨潼秦始皇陵區出土，陝西歷史博物館藏。高65公分。跽坐俑呈跪坐姿勢，頭頂中分，向後梳髮髻，高眉骨，細眼睛，嘴扁平。身著交襟長衣，衣領高突。袖口處有卷曲折皺，顯示出衣服的厚度。雙手自然握拳，平放在大腿上。下身衣裙包裹在蜷曲的雙腿上，人物形態拘謹而恭敬，神情溫順質樸，造型極為寫實，形象被表現得十分文靜。此類跽坐俑多出土於馬廐坑，似為宮廷馬匹等動物的飼養人員。

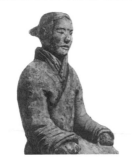

將軍俑

秦代，陶塑。1978年陝西臨潼秦始皇陵兵馬俑坑出土，秦始皇兵馬俑博物館藏。也稱高級軍吏俑。頭戴高冠，身著長襦，外披鎧甲，腳穿翹頭履，雙手交叉置於腹前。這種高級軍吏戴一種後部二支扭曲鳥尾形的鶡冠，這也是區分其與低等級士兵的依據。兵馬俑坑中出土的將軍俑神態威嚴肅穆，表情剛毅。作品雕刻疏密有致，頭上髮髻及面部五官均各具特色，對甲衣魚鱗紋、胸前繫帶和面部表情等細節均表現細膩。

披甲武士俑

秦代，陶塑。1974年陝西臨潼秦始皇陵兵馬俑坑出土，秦始皇兵馬俑博物館藏。高1.83米。頭梳偏髻，為秦國傳統裝束，身披鎧甲，腳踏長靴。右臂屈舉胸側作執器狀。人物面相方圓，濃眉大眼，高鼻梁。此類披甲武士俑出土較多，在髮式、頭冠和足靴樣式方面有較多變化。

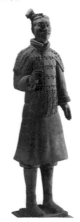

戴冠軍吏俑

秦代，陶塑。1978年陝西臨潼秦始皇陵兵馬俑坑出土，秦始皇兵馬俑博物館藏。中級軍吏頭戴雙板卷尾長冠，兩側髮髻向下隆起，面部神態謙恭。身著長襦，胸前有護甲，雙臂自然下垂，右手握空拳作執兵器狀。戴冠軍吏俑也稱中級軍吏俑，在兵馬俑中有著漢服和胡服兩類形象。

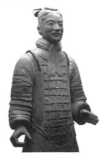

御手俑

秦代，陶塑，1978年陝西臨潼秦始皇陵兵馬俑坑出土，秦始皇兵馬俑博物館藏。這種站立的御手所駕為戰車，因此立俑上半身均著盔甲保護。御手俑的造型比例準確，個個精神抖擻，健壯挺拔。御手俑頭戴長冠，雙臂向前，作執轡狀。內著齊膝長襦，外披甲衣至腹下，並包裹雙肩臂。

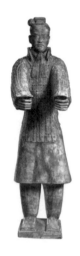

金獸

戰國晚期至西漢早期，金鑄。1982年江蘇省盱眙縣出土，南京博物院藏。長17.5公分，寬16公分，高10.2公分，重9公斤。金獸為伏豹狀，通體錘飾斑點紋。頸部有三層項圈，上面設環鈕，底座刻有小篆「黃六」二字。作品造型寫實，比例勻稱，線條流暢，是目前中國出土古代黃金鑄器中最重的一件。

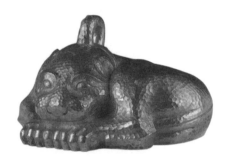

跪射武士俑

秦代，陶塑。1978年陝西臨潼秦始皇陵兵馬俑坑出土，秦始皇兵馬俑博物館藏。高1.3米。頭頂斜髮髻繫髮帶，腳穿條方形履，上身著長衣，下身著長褲，外披甲衣，有前後甲並帶披膊。抬頭挺胸，神情肅穆，左腿彎曲，右腿屈膝著地，左臂置左膝，抬至胸前，右臂向後彎曲，雙手作持弓姿勢。人物體形比例適中，細部雕刻及整體塑造和諧一致，無論是雕刻工藝還是把握人物形態上，製作者的藝術表現都十分成功。

袍俑頭像

秦代，陶塑。1978年陝西臨潼秦始皇陵兵馬俑坑出土，秦始皇兵馬俑博物館藏。頭上裹頭巾，挽成髮髻，額頭高挺，五官舒展明朗。眼睛細長上挑，顴骨突出，八字鬍鬚兩端上翹。面部表情豐富，形象和氣質生動寫實。

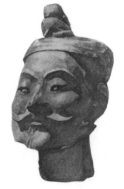

雙翼陶獸

秦代，陶塑。陝西西安出土，西安市文物管理委員會藏。高 29 公分，長 28 公分。這是一件器物的架座，為帶翼飛獸形象。頭生雙角後揚，肩生雙翅作欲飛狀，後部有長尾上翹，造型充滿輕盈感。獸面部五官以凹凸不平的塊面顯示，胸肌發達，雙足豐滿有力，作向前匐匐狀，後足墊起，臀部上翹，整體造型充滿動勢。造型怪異，為隨葬物品，有辟邪的用途。

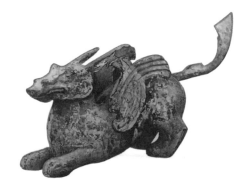

秦始皇陵銅車馬御手俑

秦代，銅鑄。1980 年陝西臨潼秦始皇陵西側出土，秦始皇兵馬俑博物館藏。高 51 公分。御手頭梳高髻，戴長冠，身著高領長襦，腰束帶，腰間插短劍。俑面龐豐潤，身形壯碩，雙臂前舉，雙手作握轡繩狀，神情恭順、嚴謹。

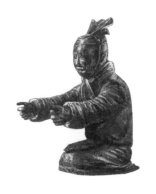

秦始皇陵銅車馬

秦代，銅鑄。1980 年陝西臨潼秦始皇陵西側出土，秦始皇兵馬俑博物館藏。通高 1.04 米，長 3.28 米。這組銅鑄車馬為高車，即開道車，由一車、四架、一御手俑組成，整體尺度約為實物大小的一半。銅車雕造精緻，單轅雙輪，頂部有橢圓形穹廬狀頂蓋，車輿三面裝有欄板，局部還裝飾有各類花紋圖案，造型美觀。車上有銅御手俑，前面有四匹陶馬，體魄健壯，比例勻稱，佩戴齊全，馬絡頭為金銀製，更添銅馬神采。作品造型逼真，結構和比例清晰、完整，鑄造工藝精湛，深刻地反映出秦代車馬輿服制度的完備以及秦代銅鑄造技藝的高超水平，是中國雕塑藝術史上的珍貴作品。

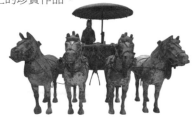

杜虎符

秦代，銅鑄。1975 年陝西西安郊區山門口出土，陝西歷史博物館藏。高 4.4 公分，長 9.5 公分。虎符即兵符，是古代君王調兵遣將的信物。虎符為左右兩片組成，每片外壁面刻字式紋飾，內壁刻有合符用的三角形榫，將兩塊符相合後則構成一隻完整的虎形，因此稱為「虎符」。此虎符長尾，向外卷曲，四肢彎曲，頭向前伸，造型寫實。虎身上刻有銘文，這是秦國惠文君時代駐守「杜」地將軍的兵符，是目前所發現秦代虎符中最早的實物。

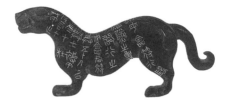

長信宮燈

西漢，銅鑄。1968年河北滿城中山靖王劉勝妻竇綰墓出土，河北省博物館藏。通高48公分，重15.85公斤，通體表面鎏金。宮女左手持燈座，右臂上舉，袖口與燈相接，女像腹內中空，設計精巧，造型美觀，可以使燈盤內空氣流通，幫助燃燒，還可使煙導入侍女像體腔。燈盤上有短柄，可轉動燈盤，燈屏可開合，調節燈光的照度和照射方向。宮女的頭、身軀、右臂及燈座、燈盤和燈罩六個部位系分別鑄後組合而成，各部位可自由拆卸，以方便清除燃燒後的煙灰。造型自然，結構嚴謹，是漢代燈具的代表作。

朱雀燈

西漢，銅鑄。1968年河北滿城中山靖王劉勝妻竇綰墓出土，河北省博物館藏。通高30公分，盤徑19公分。朱雀雙足踏蟠龍，伸頸翹尾，口銜燈盤。燈盤為圓環形，環內凹槽分三格，可同時點燃三支蠟燭。雀下蟠螭，盤曲卷繞，昂首上視。作品整體造型奇特、美觀，製作精巧，既實用又兼顧觀賞效果。朱雀在漢代是祥瑞的象徵，作品寓吉祥之意。

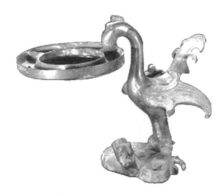

朱雀銜環杯

西漢，銅鑄。1968年河北滿城中山靖王劉勝妻竇綰墓出土，河北省博物館藏。通高11.2公分，寬9.5公分，重275克。朱雀矗立於兩個高足杯之間，雙足踏在底部的獸背上，背獸兩足分別站於兩杯底盤面。朱雀、獸身和杯身採用鎏金與錯金相結合的工藝形成豐富的紋飾。朱雀頸、腹和每一高足杯表面都鑲嵌有圓形及心形的綠松石，造型醒目。根據杯中殘留的紅色印記，推測此杯為化妝用器。

滑稽銅人

西漢，銅鑄。1968年河北滿城中山靖王劉勝妻竇綰墓出土，河北省博物館藏。銅人有兩件，一件高7.7公分，另一件高7.8公分。兩銅人衣飾、裝束相類似，表情、動作各異。一人跪坐，右臂上舉，左臂下垂扶膝上，似持佛祖手印；一人盤腿而坐，右臂自然彎曲，手搭在胯部，左臂向後拱起，頭部呈前傾狀。頭戴圓帽，尖頂，披錯金紋衣，袒右肩，裝束頗似胡人。兩銅人表情動態滑稽、傳神，充滿趣味性，應是漢代供貴族娛樂的倡優形象。俑人體形飽滿，形象生動，富有生氣。

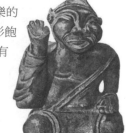

鎏金銅馬

西漢，銅鑄。1981年陝西興平茂陵東側無名塚出土，茂陵博物館藏。通高62公分，長76公分。秦漢時期鎏金銅馬僅此一件，且造型寫實，是十分珍貴的文物遺存。馬整體形象健碩，頭部瘦而長，肌體圓渾、勻稱，四肢修長而堅挺，充滿力量又富有輕盈之感，應是這一時期戰場上的精良駿馬形象。馬通體鎏金，外觀與秦始皇陵中出土的戰馬形象十分接近，應屬秦漢藝術過渡時期的作品。

寶綰鑲玉銅枕

西漢，銅鑄鑲玉。1968年河北滿城中山靖王劉勝妻寶綰墓出土，河北省博物館藏。枕通高20.2公分，寬11～11.8公分，長41公分。枕身橫截面呈上窄下寬的梯形，中空，內放花椒。兩端有獸首裝飾，整體造型端莊，又富有華麗氣質。枕外表獸頭及枕側外框為銅鎏金。獸昂首，頭有雙角，前足分置兩側成為側框。獸頸、額、腦後都嵌有玉飾。枕面玉分別刻渦紋和蒲紋，枕側玉上刻獸面蒲紋。此鑲玉銅枕造型精美，做工精湛，其色彩以玉的翠綠和金的亮黃為主要基調，高貴典雅。

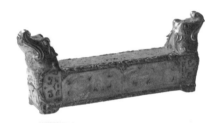

銅羽人像

西漢，銅鑄。1966年陝西西安漢長安城遺址出土，西安市文物管理委員會藏。通高15.3公分。羽人身形纖細，長臉、細眼，高顴骨、尖鼻、翹嘴，雙耳直豎於腦後，造型奇特、誇張。腦後有髮辮上翹，與後背生起的翅羽相和諧，形體輕盈，面帶微笑。雙肩向前雙手作環抱狀，腰間束帶，著裙，屈膝跪坐於地上，羽毛紋裹住雙腿，與背部的羽翼相對應。

羊首形銅飾件

西漢，銅鑄。1974年內蒙古準格爾旗出土，內蒙古博物院藏。高11公分，長20.5公分，銎（安柄之孔）內徑5.8公分。作品取材於生長在北方草原上的羊的形象，是對羊頭部形象的特寫。羊頭形象稍概略，但雙角粗大，向前盤曲，眼圓瞪，嘴微張，向前突出，頭略微向上抬。羊頸部為空筒狀，推測是設置在車轅端頭的護套。

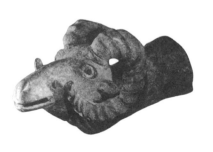

人面獸身銅飾牌

西漢，銅鑄。內蒙古伊金霍洛旗陶亥召出土，內蒙古博物院藏。牌飾略呈橢圓形，高 4.9 公分，寬 7 公分。鏤空刻飾，由一具人面和彎曲的龍身盤繞成橢圓形環狀。人面寬鼻大嘴、高額頭，頭生兩角，兩側有螺旋紋連接龍身，魚形尾，下有一鼠。作品構思巧妙，形象誇張。從其神祕的形象看，這應是古代匈奴族神話傳說中的怪獸或氏族圖騰崇拜的標誌。

雙牛銅飾牌

西漢，銅鑄。1956 年遼寧西豐西岔溝出土，中國國家博物館藏。長 14.7 公分，長方形。格形邊框內為兩隻對稱雕刻的牛，鏤空刻飾。造型生動、概括。牛頭向下，雙角彎曲向上，體形肥碩。內蒙古和寧夏等地多有出土此類長方形銅帶飾，是古匈奴族人皮帶上的重要裝飾物，多是以動物及狩獵題材為主的青銅作品。

銅馬與銅俑

西漢，銅鑄。1980 年廣西貴縣風流嶺出土，廣西文物考古研究所藏。馬高 1.155 米，俑高 39 公分。馬頭、雙耳、軀體、四肢、尾部，共九部分均獨立鑄造，然後再拼裝而成。銅馬軀體飽滿，豐健有力，昂首抬足，嘴微張，目視前方，作向前奔躍狀，富於動勢，造型生動寫實。與馬的高大形成對比，銅俑屈膝跪坐，著寬袖衣，神情肅穆，雙手前伸，呈握韁繩狀。

持傘跪坐男俑

西漢，銅鑄。1956 ～ 1957 年雲南晉寧石寨山出土，中國國家博物館藏。高 49 公分，為一男子手握傘柄跪坐像，同墓出土還有相同造型的持傘跪坐女像，高度略低於男像。男俑頭頂束髻，穿緊身上衣，戴護腕，腰間束帶，腹前有圓牌飾。像面相清俊，雙目有神，雙手緊握傘柄，神情凝重，姿態恭敬。作品造型寫實，再現了古時雲南地區勤勞、健壯的青年勞動者的形象。

女坐俑

西漢，銀鑄。出土時間、地點不詳，故宮博物院藏。高 22.6 公分。女俑為跽坐狀，頭髮中分，腦後縮髻，身穿多層交領衣。雙膝跪坐，雙臂向前屈肘於胸前，手部殘缺。人物面龐豐潤，眉眼已模糊，鼻及嘴部清晰，姿態、神情謹慎、恭敬。其身前置有一圓形筒狀物，似作插嵌之用，作品應是原器物的底座部分。

錯金博山爐

西漢，銅鑄。1968 年河北滿城陵山中山靖王劉勝墓出土，河北省博物館藏。通高 26 公分，腹徑 15.5 公分，圈足徑 9.7 公分。這件作品分為爐蓋、爐盤和高圈足的底座三部分，底座鏤雕為三龍出水狀，飾錯金卷雲紋，由三龍頭托爐盤。底座通過鐵釘與爐盤相連。爐盤上部與爐蓋一起鑄出「博山」（傳說中的海上仙山）挺拔的山勢。峰巒此起彼伏，虎豹出沒，獵人持弓尋獵山間，生動地塑造了一幅山林場景。此爐在細部的處理，如人物、動物、山峰、樹木等，又加以錯金勾勒，使景色更加傳神。其造型生動，線條流暢，富於動感，結構比例勻稱。

銅羊尊燈

西漢，銅鑄。1968 年河北滿城陵山中山靖王劉勝墓出土，河北省博物館藏。通高 18.6 公分，長 23 公分，燈盤長 15.6 公分。燈造型為臥羊式。羊頭高昂，雙角卷曲，四肢盤臥，身體肥碩圓滾。羊背部和軀體分鑄，可通過羊脖子後面的活鈕將羊背向上翻開，平放在羊頭上作為燈盤。燈盤略呈橢圓形，一端設有流嘴便於放置燈撚，羊腹腔中空，可盛燈油。

蟠龍紋壺

西漢，銅鑄鎏金銀。河北省博物館藏。通高 59.5 公分，口徑 20.2 公分，腹徑 37 公分。此壺採用鎏金與鎏銀相結合的紋飾作裝飾，較為特別。壺蓋與壺頸採用金銀圖案結合的方式裝飾，壺腹則只有鎏金龍紋。壺內壁還鬆朱漆，整個器物色彩豐富，富麗堂皇。從壺底刻有的銘文可以得知，此壺為主司膳食的官用來盛酒的器物，原應是楚元王劉交的家器，後轉賜給劉勝。

鳥篆文壺 >>

西漢，銅鑄。河北省博物館藏。通高44.2公分，口徑 15.5 公分，腹徑 18.8 公分。此為一款盛酒器，器蓋連同器體寫滿了一種鳥形的篆書文字，鳥篆文也是最常被刻於青銅器上的文字。此壺腹部兩側有鎏金鋪首，口、肩、腹部各有一圈微凸的寬帶，上面刻飾有獸紋和雲雷紋，寬帶將壺身分為三段，上刻有鳥篆文三周，頸部有八字，上腹部十字，下腹部十四字，在壺蓋上也有鳥篆文，壺蓋上除有鳥篆文之外，還有三個抽象的鳥形鈕。壺上紋飾圖案用金銀雙線勾勒，以金線為主，銀線為鋪，連鋪首也用金銀線勾畫。這件銅壺上的鳥篆文就是一種圖案化的紋飾。東漢以後，錯金銀工藝逐漸衰落。

乳釘紋壺 >>

西漢，銅鑄。1968 年河北滿城陵山中山靖王劉勝墓出土，河北省博物館藏。通高 45 公分，口徑 14.2 公分，腹徑 28.9 公分，圈足徑 17.9 公分，實測重量為 11.205 公斤。壺束腰、鼓腹、圈足。壺蓋上立有三個鎏金卷雲狀鈕，鈕略呈「8」字形，並在上下空白處都嵌綠琉璃，蓋面有方格紋，其中也填充綠色琉璃並鑲有銀製乳釘。在壺頸根部、壺腹、底部圈足以及壺蓋的邊緣部位分飾有幾圈鎏金的寬帶紋；壺腹兩側有鎏金鋪首並銜環，壺通體由金帶飾分割為菱形紋，再在金帶飾上鑲銀製乳釘，外觀裝飾十分醒目。在壺蓋、壺底、圈足內壁有銘文，根據銘文內容可以了解，這件銅壺曾一直是長樂宮的用器，後來賜予劉勝。

鑲玉鎏金鋪首 >>

西漢，銅鑄。1968 年河北滿城陵山中山靖王劉勝墓出土，河北省博物館藏。通長12.4 公分，鋪首寬 9.4 公分。此鋪首銅鑄部分全部鎏金，中間部分鑲嵌有玉片，玉片上浮雕有對稱的卷雲紋，組成具有象徵性的獸面。鎏金底座兩邊框為對稱的雙龍紋，動感十足；鋪首下方設勾銜圓環。

執傘俑 >>

西漢，銅鑄。1956 年雲南晉寧石寨山出土，雲南省博物館藏。高 43 公分。俑踞坐，束高髻，身披斗篷，著短裙，腰繫帶，帶上有圓形扣飾。俑五官清晰，鼻子高挺，口微張。雙手作持傘狀，傘現已不存。作品造型寫實，風格渾厚樸實，具有濃郁的生活氣息。

殺人祭銅鼓貯貝器

西漢，銅鑄。1956年雲南晉寧石寨山出土，雲南省博物館藏。高30公分，蓋徑32公分。此器身為廢銅鼓改製而成，器蓋上共雕有人物三十二個、五匹馬、一頭牛、一隻犬。整個鼓面及其上的人物與動物以銅鼓的雙耳為中線分成兩個場景。左側一組為祭祀場面。器蓋正中央為重疊的三個銅鼓，作為祭祀的對象。鼓前面一人雙手抱頭，身向前傾，面對著被捆綁之人。被捆人的雙臂和雙足均用繩索緊縛。右側一組十六人，有一人騎馬開道，有農夫肩扛銅鋤，後跟有一犬，還有二人抬一婦女，這一側應為參觀和主持祭祀者。這組人物、動物眾多的場景寫實性極強，人物形象塑造生動，分布錯落，表現了獨特的民族儀式場面。

四牛騎士貯貝器

西漢，銅鑄。1956年雲南晉寧石寨山出土，雲南省博物館藏。通高50公分，蓋徑25.3公分。貯貝器是一種古代貯錢器，是財富的象徵。器身呈圓柱狀，中空，腰部微向內束，上大下小，底部有三矮足。腹部有對稱的虎形耳，虎作向上攀爬狀。器蓋的正中鑄有一立鈕，上面鑄一馬，馬形體較小。馬背上鑄一挎劍鎏金的騎士，形象威武。蓋周圍環繞四頭圓雕的長角立牛，此器造型優美，構思獨特。

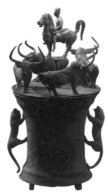

戰爭貯貝器

西漢，銅鑄。1956年雲南晉寧石寨山出土，雲南省博物館藏。通高53.9公分，蓋徑33公分。此貯貝器是由兩個廢銅鼓相疊而成。鼓面下共有兩段束腰，鼓面與腰交接處分別鑄有四耳。蓋上共雕鑄有人物二十二人、馬五匹。器蓋中央為一體形較大、戴盔著甲的騎士，應為主將，其左手控轡，右手持矛作下刺狀。器物反映的是滇國將士和滇西地區昆明人的作戰場面，其中各人物所執兵器及動作都表現得十分逼真。除器頂戰爭場面雕刻外，兩鼓壁均有圖案刻飾。

嘉量

新莽時期，銅鑄。臺北故宮博物院藏。通高25.6公分。「嘉量」是王莽篡漢後，新頒行的標準量器，新莽嘉量一共有五個量，包括龠、合、升、斗、斛五量。其之間的關係為，兩龠為一合，十合為一升，十升為一斗，十斗為一斛。圖中嘉量器的中央圓柱體上部為斛，下部為斗；左耳為升，右耳上節為合，下節為龠。器外鑄銘文，詳細說明了各部分容器的尺寸、量值以及容積計算方法。新莽嘉量在中國度量衡史上占有重要地位。

三水鳥扣飾

西漢，銅鑄。1956 年雲南晉寧石寨山出土，雲南省博物館藏。高 11.5 公分，寬 15.5 公分。該扣飾的主體為三隻昂首並立的水鳥，其中一隻是正面，做展翅欲飛狀，左右兩隻相背而立，構圖對稱。水鳥足下為兩條蛇，蛇首昂立，身子彎曲，相互纏繞，呈左右對稱排列，也構成扣飾的底座。兩尾魚分列在中鳥底側，魚頭和魚尾將三隻水鳥與蛇形底座相連。整體造型簡潔，結構緊湊。

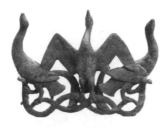

屋宇人物祭祀場面扣飾

西漢，銅鑄。1956 年雲南晉寧石寨山出土，雲南省博物館藏。高 11.2 公分，寬 12.5 公分，此扣飾中央部位為一方形的平臺，在平臺正面的後邊有一屋宇，是整座建築的主體，屋宇為干欄式與井幹式相結合的結構，屋頂為懸山式。在主建築的左右兩側又各向外延伸，分別接出兩座兩坡屋頂的干欄式小屋，室內有婦女一個，男子三人呈料理食物狀。平臺的下層有牛馬，馬前立有三男子，其中一人吹葫蘆笙，隨後兩人作舞蹈狀，整個場景是以干欄式建築為背景的，場面熱鬧，以圓雕和透雕相結合，立體感十分強烈。

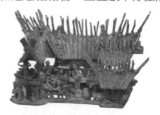

屋宇扣飾

西漢，銅鑄。1956 年雲南晉寧石寨山出土，雲南省博物館藏。高 11.2 公分，寬 17 公分。器物表現的是中國南方傳統干欄式民居形式，屋宇分上下兩層，屋頂為長脊短簷的典型模式，前後兩面木構在屋脊處的交叉形象明顯。屋宇前、左、右三壁各有牆板，為木柱簡易樓閣。上層住人，下層是牲畜圈和雜物間。其中在前、右兩面上還設有小窗，前牆窗內有一人正伸頭外望。下層正中立有一架向上接屋頂的梯子，梯子上面還鑄有一蜿蜒而上的蛇。除表現建築構造外，還有生動形象的人物、家畜雕刻。內容豐富，生活氣息濃郁。

雙人盤舞鎏金銅飾

西漢，銅鑄。1956～1957 年雲南晉寧石寨山出土，雲南省博物館藏。銅飾長 19 公分，高 12 公分，為佩戴飾物。銅鑄兩人身材高瘦，身穿緊身衣，著長褲，屈膝伸臂，翩翩起舞。二人四足均不在一個平面上，卻由一條蜿蜒曲折的蛇將其連接在一起，舞姿的起伏躍動與蛇的曲線形象相呼應，作品整體和諧，場面生動而富有情節，外觀造型優美，且充滿律動感。作品構思巧妙，形象寫實，

二虎噬豬銅扣飾

西漢，銅鑄。1956～1957 年雲南晉寧石寨山出土，雲南省博物館藏。一頭健壯肥碩的野豬，受到了兩隻老虎的侵襲。一虎背朝地，四肢朝上正與野豬奮力搏鬥，其四肢抓向豬的腹部，張口咬住豬身。豬前肢按住虎身，口中還緊緊咬著虎尾，豬強虎弱已十分明顯。而在豬的背後，另一隻虎已撲向豬身，前爪抓住豬背，後腿正向上攀，使局面轉敗為勝。作品生動刻畫了激烈緊張的搏鬥場面，強烈的動感使整體形象更加生動、逼真。圓雕加線刻紋飾，立體感強，寫實特點突出。

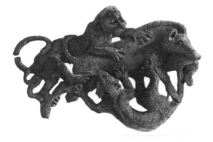

擄掠扣飾

西漢，銅鑄。1956 年雲南晉寧石寨山出土，雲南省博物館藏。高 9 公分，寬 15 公分。此扣飾反映的是滇族武士的劫掠場景。兩盔甲武士一前一後，中間為一婦女背一幼童以及一牛二羊。前面武士左手提頭顱，右手牽繩依次拴著身背幼童的婦女以及一牛二羊。後面武士右手執斧，左手提人頭，其下為一無頭屍和一蛇，畫面將擄掠者的強硬和凶悍與無助的受掠者形成對比，又以其下的蛇和無頭屍作襯托，展現這一緊張場景。

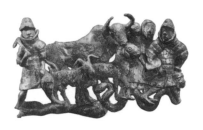

八人樂舞扣飾

西漢，銅鑄。1956 年雲南晉寧石寨山出土，雲南省博物館藏。高 9.5 公分，寬 13 公分。外觀造型為長方形，由八個銅人組成，分為上下兩層。上層四人，皆頭戴有長垂飾的高冠，雙手上舉作舞蹈狀；下層四人，與上層四人衣飾裝束相同，其中一人吹直柄葫蘆笙，一人吹短管葫蘆笙，一人吹管樂器，另一人敲擊鼓形器。從作品結構和人物表演形態來看，上層應是舞臺，下層是樂池。作品採用圓雕的手法，通體塗金，造型生動，外觀華麗。

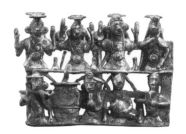

豹銜鼠戈

西漢，銅鑄。1956 年雲南晉寧石寨山出土，雲南省博物館藏。長 27 公分。扁圓銎，銎上飾雙旋紋與圓圈紋。銎（安柄之孔）背上鑄有一豹，身細、長尾，口中銜一隻鼠，作品構思精巧，裝飾風格簡約。

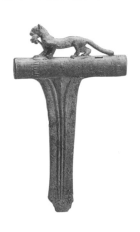

二狼噬鹿扣飾 >>

西漢，銅鑄。1956年雲南晉寧石寨山出土，雲南省博物館藏。高12.7公分，寬16.7公分。一狼高立於鹿背，前爪抓住鹿頭及肩部，張口緊咬鹿耳；另一隻狼伏於鹿腹下，鹿前腿彎曲跪在狼背上，後腿離地，被狼咬住後胯部。最底部有一蛇，蛇由狼腿繞至鹿臀，正咬向鹿尾。畫面布局緊湊，構圖嚴謹。蛇的造型將三個動物組合在一起。以浮雕和圓雕相結合的手法，將動物各自的習性表現出來。整體形象與紋飾均簡樸粗獷，富於情趣。

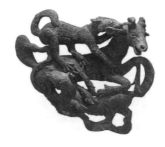

鎏金銅框玉蓋杯 >>

西漢，銅鑄。廣州象崗南越王墓出土，西漢南越王博物館藏。通高16公分，口徑7.2公分，座足徑5.5公分。通體呈八棱圓筒形，由鎏金銅框圍合而成，各框內嵌八塊薄玉片；杯座嵌有五塊心形薄玉片，平底。蓋為圓形，頂部嵌有一塊雕螺形紋的整玉，出土時有多層的絲織物包裹。作品通體鎏金，但出土時大多已脫落。

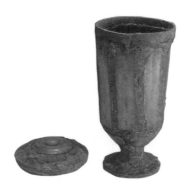

猴邊圓形扣飾 >>

西漢，銅鑄。1956年雲南晉寧石寨山出土，雲南省博物館藏。直徑13.5公分。圓扣正中心部位嵌一顆紅色瑪瑙圓珠，向外分為三個環狀圈，每圈內皆鑲以綠色的孔雀石。圓形扣飾造型精美。中間為一圓盤，圓盤周圍鑄一圈圓雕鎏金的小猴，共10隻，首尾相接，造型生動、活潑。

蛙形矛 >>

西漢，銅鑄。1956年雲南晉寧石寨山出土，雲南省博物館藏。長17公分。矛頭呈桃心形。刃部後端及銎部鑄有一浮雕蛙，前肢彎曲，成銎側的兩環鈕，後肢伏在刃上，以浮雕紋表現。蛙身線刻渦旋紋和花式線紋，造型簡潔，紋飾精美。

銅鈁

西漢，銅鑄。廣州象崗南越王墓出土，西漢南越王博物館藏。鈁是一種方口大腹的容器，可用來儲糧食或酒。此銅鈁通高55.5公分，腹徑30.4公分，口徑15公分，為盛酒器。方形口、頸，大腹、有蓋、方座足。腹部的四個面上均設有造型簡潔的鋪首銜環。蓋呈覆斗形，有四枚卷雲紋立鈕。蓋面、方座足面以及器身腹部的四道寬帶紋上均以浮雕裝飾蟠虺紋或雲紋，其中頸部飾一圈三角紋。

銅提筒

西漢，銅鑄。廣州象崗南越王墓出土，西漢南越王博物館藏。高40.7公分，口徑34～35.5公分，底徑33～33.5公分。這種筒形器是古越族獨特的盛酒器，圓筒形，上部微粗。筒身布滿線刻的紋飾，四條首尾相連的戰船紋，船上各有六個頭戴羽冠，身著羽裙的執兵器武士，船艙內裝滿銅鼓。描繪了打勝仗的軍隊凱旋的畫面。同墓出土提筒共八件，尺度不一。

銅烤爐

西漢，銅鑄。廣州象崗南越王墓出土，西漢南越王博物館藏。長27.5公分，寬27公分，高11公分，足高6公分。銅製的燒烤用具。爐為方形，面中空，爐底四腳鑄成站立的鴞形，四個側面正中各設圓形鋪首圓環，兩側壁鑄有四隻四腳朝天的小豬，中空，用以插放烤肉鐵釺。另外，烤爐周緣向內的弧度是為了防止肉串向兩側滾動，設計合理。這件銅烤爐出土時與一件大烤爐相疊，位於墓室後藏室。同時，出土的還有鐵鏈掛鎖和成捆的燒烤工具。

四連體銅燻爐

西漢，銅鑄。廣州象崗南越王墓出土，西漢南越王博物館藏。通高16.4公分，爐體高11.2公分，方形底座寬9公分。作燻香器用，爐蓋、爐體及爐座為分別鑄製，四個爐體鑄成後嵌入爐座的相應位置。爐體平面呈「田」字形，爐蓋為盝頂形式的四個攢尖頂形式。頂蓋上面各有一個半圓形鈕，爐體上部和蓋面均有鏤空的折線形氣孔，便於空氣與香氣的流通。爐座方形高足，造型雅致、精巧。

銅鑒

西漢，銅鑄。廣州象崗南越王墓出土，西漢南越王博物館藏。高 15 公分，口徑 35 公分，底徑 21 公分。鹽水器。器腹部上嵌鑄有兩個半圓形的獸首環耳，整器應採用失蠟法鑄成，這樣才能形成兩圈蜂窩狀裝飾，紋飾間以一圈連續的雙層「S」紋分隔。器腹下部為三角形紋和三矮足。作品造型概括，鑄工精細，裝飾華美。

「蕃禺」銅鼎

西漢，銅鑄。廣州象崗南越王墓出土，西漢南越王博物館藏。通高 21 公分，口徑 18 公分，腹徑 21.5 公分，足高 6 公分。為炊煮用器，圓蓋、圓腹、三足。蓋上鑄三個環鈕，腹頂部兩側鑄有兩個豎耳，為漢鼎樣式。蓋、身上均刻有銘文，其中所刻「蕃禺」是廣州的古地名，為人們研究廣州築城歷史提供了參考。鼎造型大方、素樸無飾、風格質樸。

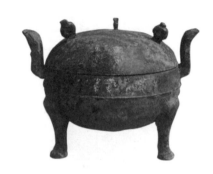

鎏金銅壺

西漢，銅鑄。廣州象崗南越王墓出土，西漢南越王博物館藏。南越王墓出土了多件銅壺，規格尺度各不相同，主要用於盛酒或其他食物。右圖為保存較好的一件鎏金銅壺。壺高 37 公分，腹徑 28.1 公分，圈足徑 17.5 公分。壺為盛酒器。敞口、長頸、溜肩、鼓腹、圈足。壺體不雕刻裝飾，只是在器腹中部對稱鑄有帶獸面的環形鋪首一對，也通體鎏金。

蟠龍屏風銅托座

西漢，銅鑄。廣州象崗南越王墓出土，西漢南越王博物館藏。通高 33.5 公分，通長 27.8 公分。為屏風兩翼屏障的托座。托座主體為一立姿的蟠龍，蟠龍四足踏在底部由兩條蛇構成的支架上，兩蛇各卷纏一隻青蛙，青蛙前肢和頭部暴露，作奮力掙脫狀。蟠龍口大張，內蹲有一隻青蛙，其頭向前伸。龍形托座頭頂鑄有管狀插座，作品構思精巧，造型別緻。

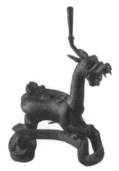

人操蛇銅托座

西漢，銅鑄。廣州象崗南越王墓出土，西漢南越王博物館藏。通高 31.5 公分，橫長 15.8 公分。這件人操蛇屏風銅托座是一座漆木大屏風的構件之一。分為上下兩部分，下半部的造型為力士托座，其造型為一跪坐力士同時抓住五條蛇，外連雲紋以承托上部構件。上半部分為一直角筒活頁。南越王墓的屏風是目前已知考古發掘中出土最早的實用圍屏。

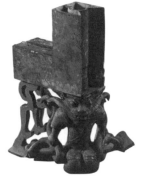

帶托銅鏡

西漢，銅鑄。廣州象崗南越王墓出土，西漢南越王博物館藏。鏡面直徑 28.5 公分，厚 0.3 公分，背托直徑 29.8 公分。又稱複合鏡，鏡面與鏡托分別由鉛、錫含量不同的銅打製而成後，再黏合在一起，以保證鏡面獲得較好反射效果的同時又不易碎。鏡托的背面有複雜的圖案裝飾，分別用金、銀、紅銅、綠松石等嵌錯而成。托面正中以一枚乳釘作中心點，四周對稱鑄有兩圈共八枚乳釘，邊沿處設三個環鈕，環鈕繫三條綬帶到中央，出土時絲綢綬帶朽跡尚存。

六山紋銅鏡

西漢，銅鑄。廣州象崗南越王墓出土，西漢南越王博物館藏。直徑 21 公分。鏡呈圓形，有三弦鈕，為雙重圓鈕座。鏡背以羽狀紋為底，以其上的六個呈逆時針方向傾斜的山字紋為主紋。字體瘦削，山字中間的豎畫比較長，直頂鏡緣，每個山字的外框還有細邊，在各個「山」字的右部均配飾有一花瓣，鈕座外也伸出六片花瓣，共計十二枚，構圖和諧，外觀精美。南越王墓共出土三十九面銅鏡。但這種六山紋鏡較為少見。

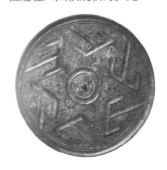

銅鏡

西漢，銅鑄。廣州象崗南越王墓出土，西漢南越王博物館藏。直徑 26.6 公分。銅鏡為圓形，鏡面邊緣裝飾一圈向內凹的十六連弧，之間用四葉紋分隔開來，把鏡面紋飾分為內、外兩個區域，分別裝飾龍鳳紋飾，布局嚴謹、對稱，圖案富有動感。在陝西扶風秦墓中有類似的銅鏡，應是秦代物品，風格相類似。

雙面獸首屏風銅頂飾 >>

西漢，銅鑄。廣州象崗南越王墓出土，西漢南越王博物館藏。高 16.7 公分，寬 56.3 公分，厚 4 公分。出土時共三件，分別裝在屏風正中和兩邊的翼障頂上。飾件兩面的造型一致，為雙面獸形，自獸頭向外伸出勾卷長髮，髮紋飾對稱。髮飾兩盡端和頭正中各伸出一根圓管形插座，在下顎兩側伸出榫頭，以固定在屏頂橫枋上。作品造型設計新穎，尤其獸面形象充滿趣味性。

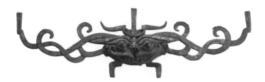

嵌金鐵匕首 >>

西漢，鐵鑄。1968 年河北滿城陵山中山靖王劉勝墓出土，河北省博物館藏。通長 36.7 公分，身長 23 公分，劍護手寬 6.4 公分，柄寬 3.1 公分。匕首扁平，有向上隆起的背脊，兩側嵌飾金片花紋帶，一面作火焰紋，一面作雲紋。匕首底部環首與護手用銀基合金焊接而成。環首鏤空，嵌有卷雲紋狀的金片，劍柄及護手也有金片的獸面紋。

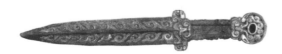

詛盟場面銅貯貝器 >>

西漢，銅鑄。1957 年雲南晉寧石寨山出土，中國國家博物館藏。通高 51 公分，蓋徑 32 公分，底徑 29.7 公分。貯貝器是古時雲南一帶人們用來儲存貝幣的器具。這件器具呈圓筒狀，束腰，器腹兩側有對稱的虎形雙耳。雙虎向上攀附狀，底部三矮足為獸爪形。器蓋上的祭祀場景，人物繁多，不計殘損有一百二十七人。還有一間干欄式房屋，房屋由平臺和「人」字形屋頂兩部分組成。臺上有一婦女垂足而坐，應為主祭人。臺下眾人形象各異，有屠宰牲畜、演奏、行刑等不同場景和人物。

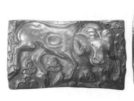

盤角羊紋包金鐵帶扣 >>

西漢，鐵鑄。內蒙古準格爾旗西溝畔出土，內蒙古博物院藏。帶扣高 6 公分，長 11.7 公分，寬 7 公分；帶具長 9 公分，寬 5.3 公分。這件帶扣為長方形，表面用金片錘敲出一隻浮雕盤角羊，周圍飾以花草紋樣。帶具近似長方形，有一長方形孔，用線條裝飾成獸嘴形象，與其周圍的卷草紋樣結合。面上布滿卷草紋樣，與帶孔作張開的獸嘴，形成一獸面紋。這件帶扣表面通體用金片鑲包，圖案也為遊牧主題，極具地方特色。

龍紋金帶扣

西漢，金鑄。1975 年新疆焉耆縣博格達沁古城出土，新疆維吾爾自治區博物館藏。長 9.8 公分，寬 6 公分，重 50 克。帶扣為金質，由金箔壓製成底托。帶扣表面再焊綴金絲、金粒，並鑲嵌紅、綠寶石，今多已脫落。總體形象為兩條前後相逐的龍，周邊又圍繞著若干條姿態各異的小龍，並有海水湧動。帶扣左側有一弧形槽孔，以供穿帶。

銀盒

西漢，銀鑄。廣州象崗南越王墓出土，西漢南越王博物館藏。通高 12.1 公分，腹徑 14.8 公分，重 572.6 克。這件盒通體銀製，盒蓋、身主紋為蒜瓣紋狀，蓋頂三個銀錠形凸榫，盒底部銅鑄圓形圈足俱為後加。銀盒的造型、紋樣都與中國傳統器皿做法不同，因此推測可能原是西亞作品，在傳入中國後加蓋加足改造而成，另外，還加刻了銘文。銀盒造型精巧，設計新穎，具有極強的裝飾性。

「文帝行璽」金印

西漢，金鑄。廣州象崗南越王墓出土，西漢南越王博物館藏。長 3.1 公分，寬 3 公分，通高 1.8 公分，重 148.5 克。這是考古目前發現的西漢金印中最大的一件。印為方形，印鈕是與印一同鑄造的、體呈「S」形的立體游龍。龍身鑄成後又刻出龍爪和龍身上的鱗。印面為田字方格，鑿刻小篆「文帝行璽」四字。印臺壁面有劃傷痕，出土時，印面和臺壁還黏有朱紅色印泥，應是日常所用之印。經測定，這枚印的含金量不低於 98%。

錯金銀立鳥壺

西漢，銅鑄。1965 年江蘇省漣水縣三里墩西漢墓出土，南京博物院藏。通高 63 公分，口徑 19.9 公分。此壺頸較高，鼓腹，兩側設有鋪首雙環耳，圈足下三隻鳥支撐壺體。壺蓋頂立有一隻側收兩翅、昂首的飛鳥。蓋邊緣還立有三鳥，均昂首、翹尾，神態生動。壺體錯金銀，鑲嵌綠松石並鎏金銀，集多種裝飾手法於一體，裝飾華麗，是錯金銀銅器中的珍品。

西漢楚王墓玉豹

西漢，玉雕。江蘇徐州出土，徐州博物館藏。豹的肌肉及肢爪均以寫實手法表現，體態豐滿，顯得有些柔和，四肢強健卻並沒有呈鋒利之勢，與溫順憨厚的表情相貼切。豹子頸戴項圈，側臥狀，昂首目圓睜，耳後背，神態較為平靜。

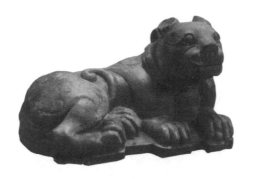

四神紋玉鋪首

西漢，玉雕。陝西興平茂陵出土，茂陵博物館藏。高 34.2 公分，寬 35.6 公分，厚 14.7 公分。圓目、卷鼻，兩側以對稱但不完全相同的圖案構成一幅獸面形象，獸面上實際上是青龍、白虎、朱雀、玄武四神像。鋪首由藍田玉雕成，重達 10.6 公斤，器後有孔，推測原掛於宮殿門上。

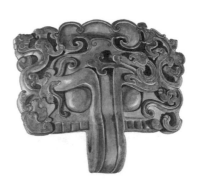

透雕雙龍穀紋玉璧

西漢，玉雕。1968 年河北滿城陵山中山靖王劉勝墓出土，河北省博物館藏。通高 25.9 公分，璧外徑 13.4 公分，內徑 4.2 公分，厚 0.6 公分。葬玉是中國古代玉崇拜的一種表現。圓形璧的兩面布滿排列有序的穀紋，璧周邊有一圈凸起的棱。在璧的上端飾有透雕的雙龍卷雲紋樣，雙龍左右對稱，昂首，尾部向內高卷，身體呈「S」形，在底部通過龍足與雲紋同玉璧相接。龍形向上為對稱的卷雲紋，頂部有孔可穿掛。玉璧造型優美，雕工細膩，風格渾厚，極富裝飾感。

蟬形白玉琀

西漢，玉雕。1988 年揚州市邗江甘泉姚莊出土，揚州博物館藏。長 5.7 公分，寬 2.9 公分。琀在古時是放置於死者口中的葬玉。這件白玉琀為蟬形，用新疆和田玉雕琢而成。器身用刀刻紋飾，刻出蟬的形象，線條洗練。玉質晶瑩、圓潤，造型剛毅。作品用料為上乘白玉。

龍鳳紋重環玉佩

西漢，玉刻。廣州象崗南越王墓出土，西漢南越王博物館藏。直徑 10.6 公分，厚 0.5 公分。玉佩為雙面透雕的圓形。兩環相套，內環飾有一透雕游龍，龍身蜷曲呈「S」形，前爪和後足向外抵在外圈壁上，外環順勢造雕一隻鳳凰，頭部回眸與龍凝視。鳳的高冠和長尾均成卷雲紋，環繞外圈空間，填補了剩餘的空間，共同完成圓滿的構圖。作品構思巧妙，構圖和諧、完整。玉佩由青白玉雕成，因長期埋於土下，通體呈青黃色，邊緣部位有黑色沁斑。

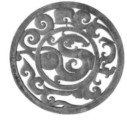

豬形青玉握

西漢，玉雕。1988 年揚州市邗江甘泉姚莊 102 號墓出土，揚州博物館藏。長 11.6 公分，高 3 公分。玉握是死者手中握的葬玉。這件玉握呈立臥的豬的形象，豬身用線條雕琢出軀體的各個部位。豬的頭部線條較細，身軀線條粗獷，只勾勒輪廓。整體造型概括抽象，又十分形象，風格素雅簡練。

墓主組玉佩

西漢，玉刻。廣州象崗南越王墓出土，西漢南越王博物館藏。長 60 公分。這組玉佩為墓主人自己佩帶之物，整體由雙鳳渦紋璧、透雕龍鳳渦紋璧、犀形璜、雙龍蒲紋璜為主件，玉人、玉珠、玻璃珠、煤精珠和末端玉套環、金珠為配飾共三十二件造型各異的飾件組配而成。原來用絲線連綴，出土時已經腐朽，這是參照飾物上殘留的組帶痕跡復原而成的。玉飾配件造型精緻，色彩斑斕，風格華麗，堪稱玉飾中的精品。

玉璧

西漢，玉刻。廣州象崗南越王墓出土，西漢南越王博物館藏。直徑 33.4 公分，厚 0.7～1.1 公分。玉璧通體為青色，兩面雕飾紋樣相同，壁環上又用繩索紋分三個同心環。內外兩環刻雙身龍紋，內環比外環區多用三組交叉「S」形紋作龍紋的間隔。中環區域飾有排列整齊的蒲格渦紋。玉璧造型精巧，紋飾細密，風格質樸。南越王墓玉璧是目前所見出土玉璧中最大者，有「璧王」之稱。

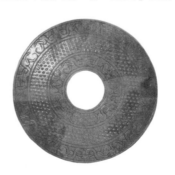

玉璧

西漢，玉刻。廣州象崗南越王墓出土，西漢南越王博物館藏。外徑 9.6 公分，厚 0.6 公分。由青白玉製成，玉質堅硬細質。璧面鏤空，形成內外兩環。裡環被三條雙體龍紋等分成三份，同時以三龍首為兩環的連接點，外環布滿穀紋。玉璧圓潤光滑，設計巧妙，整體造型雋永清秀。

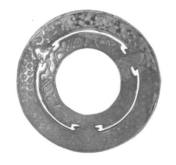

獸首銜璧

西漢，玉刻。廣州象崗南越王墓出土，西漢南越王博物館藏。通長 16.7 公分，璧徑 8.8 公分，厚 0.5 公分。這件玉璧為獸首方橋鼻，鼻上設有孔，圓璧可以通過孔上下翻動。獸面的一側附雕一螭虎紋。整件作品通體呈青白色，獸面的局部有紅色沁斑。雕法精湛，工藝細緻，造型精巧。在構圖布局上打破了傳統的對稱形式。而這種不對稱的造型和紋飾，也是南越王墓玉器工藝的一大特色。

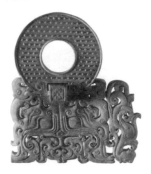

透雕龍螭紋環

西漢，玉刻。廣州象崗南越王墓出土，西漢南越王博物館藏。直徑 9 公分，厚 0.4 公分。青玉質，淺綠色。由透雕的兩龍和兩螭相互纏繞而成一圈，龍與螭兩兩相對，造型生動，作品玲瓏剔透。其細部以淺浮雕和陰線加飾紋樣，總體線條流暢，風格樸拙。

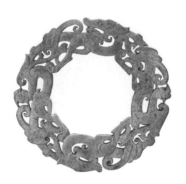

龍虎合體玉帶鉤

西漢，玉刻。廣州象崗南越王墓出土，西漢南越王博物館藏。長 18.9 公分，最寬處 6.2 公分，環徑 2.5 公分。這件帶鉤為青白玉質，質感細膩，晶瑩剔透。鉤身為龍虎雙體並列，虎頭形鉤首，龍首形鉤尾，彎曲呈「S」狀，構成龍虎合體戲環的優美造型。在兩體間還鏤刻有一斷續線縫用來區別，鉤底樸素無雕飾紋樣，只有一扁圓形鈕。這件玉飾把天上最具威力的龍和地上之王猛虎融為一體，用作服飾裝飾，具有權力象徵的寓意。

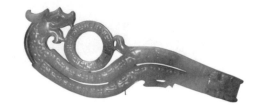

金鉤玉龍

西漢，玉刻。廣州象崗南越王墓出土，西漢南越王博物館藏。玉龍長 11.5 公分，厚0.5 公分，金鉤長 5.9 公分，寬 2.6 公分，重100 克。整體由透雕玉龍和金帶鉤組成。玉由於沁斑的原因，通體呈灰白色。玉龍體扁平，「S」形，兩面飾紋。龍頭向上回首，尾回卷，下半部有折斷。斷口的兩邊有三個小孔，作串線連綴。金帶鉤的鉤首和鉤尾均為虎頭造型，虎頭形成套口正套在玉龍斷裂處。

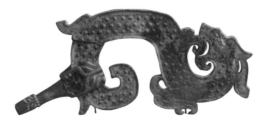

八節鐵芯玉帶鉤

西漢，玉刻。廣州象崗南越王墓出土，西漢南越王博物館藏。長 19.5 公分，虎頭寬 4 公分，龍頭寬 1.6 公分，體厚 1.6 公分。帶鉤青白玉雕刻而成，由一根鐵條穿連八塊玉件組成，中間六節有圓孔貫通，兩端為獸頭，鉤尾為虎頭，鉤首為龍頭。虎頭張目呲齒，龍頭鉤首呈瘦長形，中部六塊玉飾卷雲紋以及鱗與鰭的形象。整體造型和諧、完整。鐵芯的玉帶鉤，在戰國和漢代都有發現，這是其中特別精緻的一件。

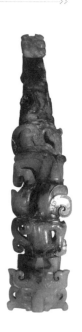

右夫人 A 組玉佩

西漢，玉刻。廣州象崗南越王墓出土，西漢南越王博物館藏。南越王墓的東側室殉葬有四位妃妾，各有玉佩飾隨葬。其中以右夫人的兩串玉飾最為精美，這組串飾是由九件玉飾、一顆玻璃珠、十顆金珠穿配而成。這是根據出土位置復原的。其中領頭玉佩由玉璜加工而成，雙面透雕兩龍，龍首相向，紋樣均衡對稱。在兩件玉環之後是一塊穀紋玉璧，璧外有三鳳鳥紋。玉璧之後通過玻璃珠過渡，為金珠斷開的五片玉璜。秦漢時期，玉飾的組合形式比較簡單，像南越王墓右夫人 A 組玉佩這樣複雜，組件又如此繁多的十分少見。

玉舞人

西漢，玉刻。廣州象崗南越王墓出土，西漢南越王博物館藏。高 3.5 公分，寬 3.5 公分，厚 1 公分。作品為玉質圓雕人物形象，已鈣化，通體呈黃白色。女舞者頭髮為右螺髻式，身穿長袖垂地衣裙，扭腰並膝呈跪姿，雙臂揮舞長袖，翩翩起舞。袖口和裙邊處線刻的卷雲紋，整體雕工精細，姿態生動，為越女跳楚舞造型。舞女面相圓潤，人物比例勻稱。呈現優美、生動、和諧的節奏感。南越王墓出土了五件玉舞人圓雕作品。

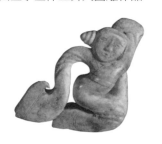

玉角形杯

西漢，玉刻。廣州象崗南越王墓出土，西漢南越王博物館藏。高 18.4 公分，口徑 5.8 ～ 6.7 公分，口緣厚 0.2 公分。以一塊整玉雕成犀角狀，口沿處為橢圓形，腹中空。外部有優美紋飾採用浮雕與線刻相結合的手法，刻一尖嘴獸為主紋。青白色玉半透明狀，局部有黃褐色斑。這個角杯造型精巧，雕刻細膩。器形仿犀角杯樣式。

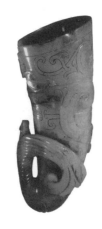

玉劍格

西漢，玉刻 。廣州象崗南越王墓出土，西漢南越王博物館藏。橫寬 6 公分，中高 1.6 公分，中厚 1.95 公分。玉劍格為劍上的裝飾柄，通常包括劍首、劍格、劍鞘上帶扣和鞘末飾四種。這件玉劍格整體略呈一長方形，中間有抹圓角長方形孔，格兩面雕以不同的圖案裝飾，一面淺浮雕鋪首紋，一面為高浮雕的一螭虎和一獸，虎作向前奔跑狀，而獸緊隨其後，抱住虎尾，形象生動，富有強烈動感。南越王墓出土大量玉劍飾，其雕飾主題以虎、螭等瑞獸為主。

承盤高足玉杯

西漢，玉刻。廣州象崗南越王墓出土，西漢南越王博物館藏。通高 17 公分，玉杯高 11.75 公分，口徑 4.15 公分。全器是由青玉杯、玉托座、銅托座、銅承盤、木墊五個部件組合而成。玉杯杯身和托座由兩塊玉分別雕琢而成，各鑽一小孔，用一根木榫連接。玉杯呈圓柱形，上粗下細；玉托座為三花瓣形，承托玉杯；在銅托座上鑄有三條張口吐舌的蛇，寓龍，三龍托杯有升天的寓意。高足杯全身由玉、金、銀、銅、木五種材料製成，組合奇巧。出土時，與玉杯一起的還有大批五色藥石，因此，推測這件高足玉杯可能是為墓主南越王生前用來服食藥石以求長生的特殊用具。

玉劍珌

西漢，玉刻。廣州象崗南越王墓出土，西漢南越王博物館藏。上寬 6.8 公分，下寬 5.5 公分，高 4 公分，中厚 1.2 ～ 1.7 公分。珌是刀、劍鞘下部的一種裝飾物，這件玉刻作品呈不規則梯形，器身以淺浮雕紋為底，兩面高浮雕通體青白色，但大部分面積上有朱紅色沁斑。造型精美，雕刻精緻。

玉劍首

西漢，玉刻。廣州象崗南越王墓出土，西漢南越王博物館藏。面徑5.1公分，底徑4.9公分，邊厚0.6公分。圓形劍首的表面上被一「S」形卷紋分為兩部分，並對稱採用高浮雕的形式刻有一尖嘴獸和兩螭虎，神態生動。玉飾通體呈青白色，局部有紅色沁斑。造型精緻，構圖勻稱，裝飾圖案立體感強。

龍紋玉璧

西漢，玉雕。1973年湖北省光化縣（今老河口市）五座墳出土，湖北省博物館藏。直徑19.5公分，內徑6.4公分。璧兩面刻相同紋飾。一條雙線凹紋將環形區域分為內外兩圈，內圈刻穀紋，外圈為四角蜷曲的雙身龍紋，對稱分布。

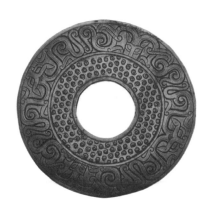

女侍立俑

西漢初期，陶塑。出土時間、地點不詳。陝西歷史博物館藏。陶塑高53公分。立俑頭部較大，髮中分於腦後紮起，束成縮髻後垂肩。內穿右衽長衣，外著寬袖交領長袍。雙臂下垂，向前彎曲，雙手半握置於腹前，姿態恭敬。作品著力刻畫人物的面目神態表情，清秀俊美的臉龐，雙目側視，流露出羞怯的心理，動作姿態大方而不張揚。高度寫實的雕塑風格以反映人物的內心世界及性格特徵為重點，為西漢初期陶俑藝術的佳作。

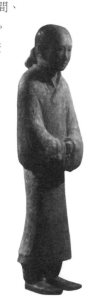

彩繪立射俑

西漢，陶塑。1950年陝西咸陽韓家灣狼家溝出土，陝西歷史博物館藏。高51公分。俑身著右衽長袍，頭戴軟巾，右臂屈起，左臂握拳上揚，作張弓欲射狀。人物造型寫實，將張弓拉劍時雙臂的姿勢及身體隨力氣的迸發而產生的自然扭曲表現得十分到位。

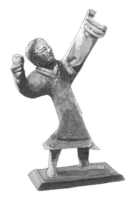

拂袖舞女俑

西漢，陶塑。1954 年陝西西安白家口出土，中國國家博物館藏。高 50 公分。舞女留長髮，中分，後挽成扁平式髮髻。內穿交領長袖舞衣，外罩交領寬袖長袍，身體正隨音樂節奏擺動，右手揚起，長袖搭在肩部，左臂後擺，呈現出優美的姿態。人物面貌秀麗俊美，神情恬靜典雅，體態富於動感。作品雕工圓潤，以塊面展示人物形象及動作，造型生動。

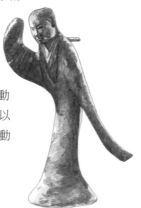

陽陵彩繪裸體男立俑

西漢，陶塑。1989 年陝西咸陽張家灣陽陵出土，陝西省考古研究院藏。高約 62 公分。陽陵是漢景帝及皇后的合葬陵，陵墓中出土大量彩繪人俑，其中最具特色的人俑身體為陶塑，雙臂為木質可活動，外著絲織類的衣服，但出土時衣服與手臂多已不存。男俑通體彩繪，頭髮為墨色，體膚為紅色，面貌形體比例適中，造型極為寫實，神情剛毅，具有鮮明的個性特徵。

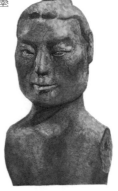

彩繪跪坐俑

西漢，陶塑。1966 年陝西西安姜村白鹿塬漢文帝竇皇后從葬坑出土，陝西歷史博物館藏。高 34 公分。兩俑姿態、裝束類似。皆穿交領衣，領口層次分明，雙手攏於衣袖中。頭頂髮式皆為中分，梳於頸後挽髻，人物面部皆長眉細目，嘴小唇薄，神情恬靜，面龐圓潤柔和。雙臂自然下垂，攏在衣袖內置於胸前，長衣覆足呈跪坐姿勢。從相貌、體態、衣著的區別和特徵可看出為一男一女俑。作品雕塑手法概括，除面部特寫外，身體部位以表現整體效果的粗線條為主，線條自然流暢。

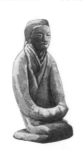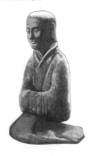

彩繪包頭巾女立俑

西漢，陶塑。陝西西安漢長安城遺址出土，陝西歷史博物館藏。高 31 公分。女俑頭上裹類似風帽的頭巾，著交領長裙，雙手攏袖，姿態優雅莊重。作品形象簡潔，通體不雕飾花紋，唯雙臂及衣袖處有自然褶皺式的紋理，人物面部表情簡略，橢圓形臉顯眉清目秀。立俑塑造重點體現在腰部及下部裙擺，纖細的腰身與垂地的喇叭狀裙擺形成強烈的對比，不僅使人物的體形顯得更優美、婀娜，也使俑的底座更加穩固。作品展示了漢代婦女的典型形象，也反映這一時期人們以瘦為美的審美觀。

立熊插座

西漢，陶塑。1976年陝西興平西吳北村出土，茂陵博物館藏。高16.7公分，寬10.1公分。熊為站姿，頭頂生雙耳，穿孔，頭扭向一側，前肢與下足呈平行狀態。腹部圓鼓，中空。雕塑手法稚拙，風格樸實，熊的笨拙憨態表露無遺。熊頭頂有圓孔，為一插座。

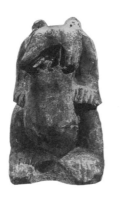

陶鴨

西漢，陶塑。河南濟源泗澗出土，河南博物院藏。鴨頭高昂，眼睛突出，頸部圓潤、豐滿，胸部肌肉發達。雙翼飽滿，肥碩的體軀與細長的頸及頭部形成對比，作品造型相當寫實，軀體表現卻簡潔且略帶誇張。塑工嫻熟，造型飽滿，具有較強的真實感。

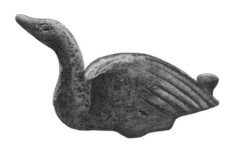

陶馬

西漢，陶塑。1958年江蘇徐州奎山小山子出土，徐州博物館藏。殘高35公分。陶馬四肢殘缺，僅留上半身保存完好。馬頭部形象突出的瘦長，眼部造型突出，神態逼真。馬口大張，作嘶叫狀。整個雕塑重點集中於馬頭，對馬身的表現較為簡練。從殘留的軀體也可以看出馬的體格健壯。

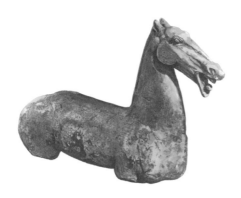

女坐俑

西漢，陶塑。1979年江蘇銅山茅村洞山村出土，徐州博物館藏。高31.5公分。女俑呈跽坐姿勢，頭頂裹巾束成髻狀，頭略側，面目清秀，臉龐圓潤，身著折領寬袖長袍，內穿三重衣，衣領層次分明，褶皺自然。俑雙肩下垂，雙手攏在袖內置於腹前，姿態恭謹。俑頭頂及兩鬢殘留有孔，似原插有飾物，通體施粉底後罩紅色，作品寫實，並且充滿生活氣息。

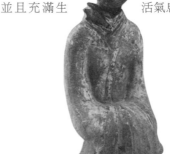

「長樂宮器」陶甕

西漢，陶塑。廣州象崗南越王墓出土，西漢南越王博物館藏。高 53 公分，腹徑 46.5 公分，底徑 23.5 公分。這件陶器為典型的南越式印紋硬陶，採用泥條盤築法製成。器身較高，上面拍打的格紋痕跡十分明顯，肩部有一小塊黑色的方形戳印，上面刻有「長樂宮器」四字。長樂宮是漢高祖在長安城建造的一座宮殿的名稱，這表示南越宮署也模仿漢宮的製度製造各種用器。

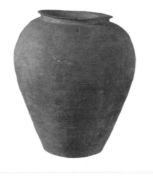

陶響盒

西漢，陶塑。廣州象崗南越王墓出土，西漢南越王博物館藏。直徑 8.8 ～ 9.5 公分，厚 3.8 ～ 4.5 公分。共七件，出土於墓室西耳室。扁圓形，內裝有砂粒，搖晃時，砂粒撞擊器壁發出聲響，用於樂舞擊拍使用。整體布滿紋飾，排列整齊，製作精細。

陶匏壺

西漢，陶塑。廣州象崗南越王墓出土，西漢南越王博物館藏。高 17.3 公分，口徑 7.8 公分，腹徑 18.2 公分，底徑 13 公分。敞口，高頸，有耳，匏瓜造型，由肩部到腹部相間排列飾有多個紋飾帶，其間設篦紋和彎曲的波浪紋。匏壺本是一種葫蘆形壺，這件陶壺則是直口徑與底部鼓腹相結合，造型有別於葫蘆形的匏壺。

陶魚形響器

西漢，陶塑。廣州象崗南越王墓出土，西漢南越王博物館藏。長 11.5 ～ 12.5 公分，體厚 2.4 公分。出土於墓室的後藏室中，共九件，大小相似。器由兩片泥板捏合成魚形，空心，裡面裝粗砂粒，用高溫煅燒而成。搖動時會發出沙沙響聲。為樂舞作擊拍用的「沙鑔」。

陶瓿

西漢，陶塑。廣州象崗南越王墓出土，西漢南越王博物館藏。通高 20.5 公分，口徑 9.8 公分，腹徑 24.5 公分，底徑 14.7 公分，出土於墓室西耳室，共有四件。這件陶瓿是南越國時期墓中最常見的一種器型，腹部鼓起，底平，有蓋。通體裝飾簡潔，只在腹部飾有簡單紋樣，風格質樸。這種帶蓋的深腹小甕可用作儲器、盛放糧食、草藥等。

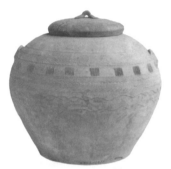

繪彩神獸紋蓋壺

西漢，陶塑。1958 年河南洛陽市出土，河南博物院藏。通高 49 公分，口徑 18.2 公分。壺為盤口，口上有蓋，長頸，腹部鼓起，平底，肩部飾有鋪首已毀。壺通體施黃色，然後用紅、綠、黑等色在壺的不同部位分層繪出雙線三角紋、寬帶紋、雲紋、神獸紋等不同的紋飾帶，構成通體紋飾。其中以神獸紋為主紋飾，白虎、青龍、朱雀均為人首獸身。壺造型簡潔，紋飾圖案富有神話色彩。

紅綠釉陶鴞壺

西漢，陶塑。1969 年河南濟源出土，河南博物院藏。高 17.5 公分。兩壺形制、大小、釉色一致。頭部與身體分塑而成，腹中空。壺整體為蹲坐的鴞狀，豎耳、兩眼圓睜，尖嘴，形體肥胖，以淺浮雕和線刻，表現豐滿的羽翅。頭施以紅釉，軀體施以褐綠釉，翅羽施以黃綠釉。作品造型生動，構思新穎。

陶女俑

西漢，陶塑。故宮博物院藏。高 53 公分。女俑身穿三重右衽衣，衣袖寬大，雙手上舉，一手掌平伸，一手卷握，衣裙垂地呈喇叭狀。俑體瘦長，且至底部擴大的裙擺給人以挺拔、舒展之感，也可產生穩定的作用。女俑眉清目秀，鼻梁高挺，頭髮中分，向後綰，在髮梢處打結，這是漢代通行的髮式。神態平靜祥和。

陶武士俑

西漢，陶塑。故宮博物院藏。高 42.7 公分。此俑應為漢代的武士形象，人物頭上裹巾，著兩重衣，顯厚重。外衣綠色，內套紅色衣，衣長及膝，足蹬齊頭履。武士弓身向前，雙手作握武器狀。作品造型準確，比例勻稱，人物面部及身體均未細加雕琢。

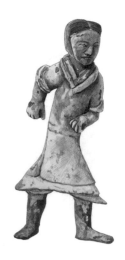

陶馬

西漢，陶塑。故宮博物院藏。高 45 公分，長 42.8 公分。陶馬呈站立狀，前足略向前傾，後足略弓蓄勢待動。雙眼直視前方，雙耳豎立，張嘴鼓鼻，神態也極具動感。脖頸上刻有長鬃毛，蹄腕堅實，馬的軀體比例勻稱、胸肌寬厚，尤其是對馬前胸、後胯及細部的肌肉表現相當真實，製作技術高超。西漢時期，因為戰爭的原因，對馬的需求遠遠超過以往的任何時候，因此，美術作品對馬的題材涉獵較多，對馬形象的塑造也更接近真實馬的形象。

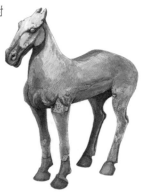

灰陶男侍俑

西漢，陶塑。1972 年揚州市西湖高莊村出土，揚州博物館藏。高 54.4 公分。泥質灰陶，體型修長，素身無裝飾。侍俑頭裹高幘巾，低首垂目，略帶微笑，著寬袖長衫，雙臂拱手於袖間，神態虔誠而溫順。作品造型簡潔，外觀質樸，僅以刀刻紋表現了侍者的衣紋變化。

戴冠木俑（局部）

西漢，木雕。1972 年湖南長沙馬王堆出土，湖南省博物館藏。湖南長沙馬王堆墓共出土 160 件俑，其中包括戴冠男俑 2 件，侍女俑 10 件，另外還有歌舞伎俑、彩繪樂俑、彩繪立俑及辟邪木俑。戴冠男俑兩件，一件高 84.5 公分，另一件高 79 公分，兩件俑的刻製及服飾基本相同。俑形體較大，木質刻成，沒有手部，著長衣，兩袖以竹條支撐置於腹前。頭部雕刻細膩，頭頂斜冠，冠下繫帶用墨繪出，向下於下頜繫結，並置有小木條。臉形橢圓，下巴稍尖，雙目下視，神情肅穆，一副恭敬的神態。其中一俑人鞋底上刻有「冠人」，亦作「倌人」，是監管眾奴婢的頭目。

博弈老叟木俑

西漢，木雕。1972年甘肅武威磨嘴子出土，甘肅省博物館藏。高29公分。木雕兩人跪坐博弈，相對無語，用眼神交流。二俑之間擺放一塊長方形棋盤，一側老者身體前傾，右臂伸出，手中持方形棋子正欲放子。另一側老者頭略側，眼睛斜視，右手扶膝，左手抬起，似在與對方交流，又似在獨自思考。神情生動逼真。作品生動刻畫了博弈時雙方的動作和表情神態，突出博弈主題，顯示出較強的動態。雕刻手法簡潔，注重人物形象神態和動態的表現，富於情節性。博弈老叟衣飾彩繪，黑、白、灰色均勻，人物形象更加寫實。作品雕琢生動，充滿濃郁生活氣息。

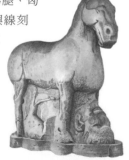

馬踏匈奴

西漢，石刻。霍去病墓前石像之一，茂陵博物館藏。通高1.68米，長1.9米，花崗岩質。這是西漢名將霍去病墓前的大型石雕像，是漢代雕刻藝術珍品。「馬踏匈奴」石雕像為一組人獸組合雕像。主像馬昂首挺立，四肢健壯，一副英勇善戰的戰馬形象；馬下是一個手持弓箭、身體蜷縮著，仰面朝天的匈奴戰士形象。馬的上半身為圓雕，底部馬腿、匈奴人則採用高浮雕與線刻相結合的手法，有主有次地表現出馬的威武氣勢和匈奴人的慘敗。

圓形三足石硯

西漢，石刻。1956年安徽太和縣李閣鄉出土，安徽博物院藏。通高14公分，直徑16.5公分。青石質，圓形，由三足底座與上蓋組成。硯底三個三角形柱，柱足淺浮雕熊首，造型敦實。硯蓋頂圓雕兩隻蟠螭，螭首向上昂，對接成為頂蓋的提梁，內頂正中有儲墨的圓窩，作品風格古樸，注重形體塑造，整體造型樸實無華，卻又不失典雅莊重之美。

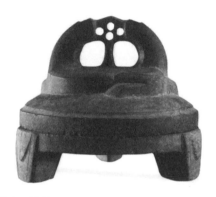

織女石像

西漢，石刻。陝西長安縣常家村北發現，陝西長安斗門鎮棉絨加工廠內藏。花崗岩質。通高2.28米。方圓形臉龐，鼻口部經後人修補，寬鼻，濃眉大眼，表情憂鬱。身著右衽長衣，有短披肩。雙肩下垂，雙手攏袖中。人物表情、姿態與傳說中人物形象都十分貼切。由於風化嚴重，其後背與手臂損壞嚴重。整體雕塑風格稚拙，材質較粗糙。

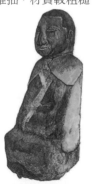

石躍馬

西漢，石刻。霍去病墓前石像之一，茂陵博物館藏。通高 1.5 米，長 2.4 米，花崗岩質。此馬按照礫石天然形態進行雕刻，塑造出一匹騰空奔馳的戰馬形象。整個雕塑極為簡練，只對馬頭作了細緻刻畫，以突顯馬的整體形象。身體肌塊用突起的石塊表示，頭部與腿部之間的分隔以斧鑿完成，身下並未鑿空，總體以線刻表現馬身體的各個部分。作品質樸粗獷，顯示出雄壯與渾厚氣勢。

石伏虎

西漢，石刻。霍去病墓前石像之一，茂陵博物館藏。長 2 米，寬 0.84 米，花崗岩質。藉助於石塊本身起伏形態的變化，再加以刻塑，塑造出一隻具有強大動勢的虎的形象。虎頭較為細緻雕塑而成，眼睛、鼻子、鬍鬚、嘴及面部紋路清晰，前肢伏地，似酣睡狀。身體肌肉變化及肌理紋飾的表現，通過原始石塊的天然形態，與線刻紋飾共同表現，造型自然逼真。尾部，尾梢搭在背部，巧妙的設計增加了伏虎欲躍的動勢。作品雕刻手法質樸，造型渾厚穩重，靜中有動。

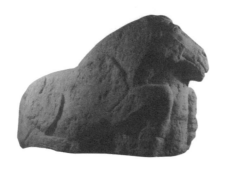

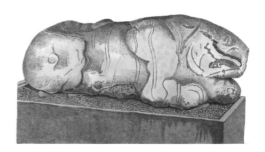

石臥牛

西漢，石刻。霍去病墓前石像之一，茂陵博物館藏。長 2.6 米，寬 1.6 米。牛神態安詳，呈伏臥狀。頭略回望並向上抬，雙眼遠望，鼻翼擴張，雙唇緊閉，面部肌塊鬆弛，表現牛的馴良特徵。牛四肢盤踞，明顯呈臥姿。牛背上刻有鞍韉和鐙紋，顯然這是一隻剛剛卸下重貨，結束工作正在休息的牛。

銅獨角獸

東漢，銅鑄。1956 年甘肅酒泉下河清出土，甘肅省博物館藏。長 70.2 公分，高 24.5 公分。獸身軀短小緊湊，四肢肌腱有力。銅鑄通體布滿紋飾，造型寫實。獸頸部向上拱起，頭下垂，眼部造型誇張。臀向上翹，尾粗大上揚。尤其是頭頸向前伸出，四足弓形蹬地，蘊含強大的動勢，整體形象富於一種由靜到動的力量感。

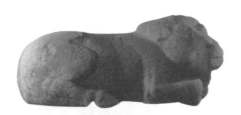

牽牛像

　　西漢，石刻。位於陝西長安區常家莊村北。西漢武帝元狩三年（西元前120年）在上林苑開鑿昆明池，並在昆明池兩岸塑牽牛像、織女像，並以「左牽牛右織女」的格局來顯示昆明池水的壯闊。牽牛用整塊的花崗岩雕刻而成，高約2.58米。頭部較大，頂有髮際突起，臉形寬闊，隆鼻，嘴唇有鬍鬚痕跡。右手上舉胸前，左手貼在腹前，作牽牛狀。緊閉的雙唇、聳肩以及扭轉的體態都表現出人物形象正處於用力的情形之中。整尊像線條簡潔，人物形象敦厚，顯示出漢代雕塑粗獷、壯美的風格特徵。

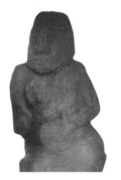

錯銀銅牛燈

　　東漢，銅鑄。1980年江蘇省邗江甘泉二號墓出土，南京博物院藏。通高46.2公分，長36.7公分。整個燈由燈座、燈盞、罩板和罩蓋四個部分組合而成。各部件可自由折合，使用清洗都十分方便。燈的造型為一水牛背負燈盤，盤上有鏤空柵欄門形象的燈罩。牛頭與頸相接處有彎管，上接器頂並連接罩蓋，用以將燃燈的廢物吸入中空的牛身中。銅牛及牛犄角包括罩蓋表面均飾錯銀卷草花紋，器物外觀精美，牛的神態自然生動。既實用又美觀，是漢代燈作品中的佳作。

銅奔馬

　　東漢，銅鑄。1969年甘肅武威雷臺出土，甘肅省博物館藏。高34.5公分，長45公分。銅奔馬也稱「馬踏飛燕」，由一隻奔跑狀銅馬與一隻飛翔狀銅鳥共同構成。馬兒三蹄凌空，只一足落在鳥背上，鳥的形象較馬要簡練得多，向外伸出的雙翅與尾部都呈平面著地，增大了底座的受力面，也保證了整尊像的穩固性。馬身體呈平行狀，四肢騰空而起，相互交錯，富於動感。馬為寫實形象，頭部刻畫生動，整體造型輕盈、幹練。作品構思獨特，工藝精湛，塑工質樸，表現手法也十分細膩。富於動感的外輪廓曲線與富於力量感的健碩的馬體，塑造了一匹完美的千里馬形象，作品反映了古代時人對馬的注重，並藉助馬的形象展現了漢代奮發向上的時代精神，是中國雕塑史上的傑出作品。

銅燈俑

　　東漢，銅鑄。1989年雲南箇舊黑馬井村出土，高42公分。銅人男俑呈跪坐狀，體形渾圓，裸體。雙臂左右伸展，雙手各舉一盞燈，頭部還頂有一盞燈，姿態平穩，神情鎮定。作品構思巧妙，造型簡潔概括，只用線刻出人的眼眉和鬍髮，用人的肢體表現出的三盞燈的三角形造型給人以平衡、穩定的視覺感受，兩手由小臂均可拆下，頭部也可拆下。

伍子胥畫像銅鏡

東漢，銅鑄。出土時間、地點不詳，上海博物館藏。直徑 20.7 公分。鏡背面邊緣由圓弧形紋飾圖案分飾，圈飾圖案各不相同，除最內圈刻有文字外，其餘均以簡潔的點、線裝飾。環飾的中心部位鑲刻有珠子，中間一顆最大，為寶珠，四周四顆大小均等，並將其所在內環均勻分為四個場景。在以四小珠為界分成的四格中，刻飾有不同人物組成的場景，畫面主題表現的是歷史人物伍子胥的故事。雖然銅鏡可飾面積有限，但仍分為四個場景，每場景刻飾多人，且畫面情節豐富，人物形象生動，是古代畫像鏡中的精品之作。

瑞獸紋銅鏡

東漢，銅鑄。揚州市邗江區槐泗鄉槐泗村出土，揚州博物館藏。直徑 18.4 公分，厚 0.7 公分。這件圓鏡正中央有一大鈕，鈕座用圓形紋裝飾。周圍四個乳釘之間的紋飾以動物紋樣為主，有虎、象、鹿等瑞獸，還間有花草紋，以彌補過多的空白產生的空虛感。鏡圈外飾有一圈銘文帶，鏡的邊緣飾有鋸齒紋和雲氣紋帶。銅鏡造型精美、構圖嚴謹，布局得當，線條起伏，茂而不繁。

鎏金鑲嵌獸形銅硯盒

東漢，銅鑄。1969 年江蘇徐水出土，南京博物院藏。高約 10 公分，長 25 公分。寬 14.8 公分。造型似蟾蜍，四肢粗短作伏身下臥狀，身軀扁形，橢圓形輪廓。嘴大張，牙外露，頭似龍首，蛙形軀體，頂有長角附在背部，形貌生動怪異。遍身鑲嵌有大小不一、形狀各異的紅珊瑚、綠松石和青金石。獸下頜內側有較深凹槽，可貯水。另外，獸背中心設一橋形鈕，可繫繩提蓋。盒內另設有石硯和墨丸，供使用。

陶座銅錢樹

東漢，銅鑄。1972 年四川省彭山雙江鄉（今江口鎮）崖墓出土，四川博物院藏。樹高 90 公分，座高 45.3 公分。上部為銅錢樹，銅質，下部為座，陶塑。樹頂部立有一隻展翅朱雀，下面有五層枝杆，其中上面的四層都是相同的鏤雕圖案。樹整體為高浮雕，上部為一隻浮雕的彎腰蹲狀的獨角獸，下部刻錢紋綬帶圖案。枝葉雕刻細緻精巧，整體造型精緻。作品構思巧妙，這種搖錢樹在四川東漢墓葬中為常見作品，內容包括神話人物和自然動植物等。

神人騎辟邪銅燈座

東漢晚期，銅鑄。南京博物院藏。通高 19 公分，辟邪長 19 公分。也稱神人騎辟邪銅燈。此器是一次澆鑄而成，表面銅質因長期腐蝕已有鏽痕，但造型仍十分清晰。作品主體是一個威猛的辟邪，辟邪背上馱一個戴高帽的方士。方士長臉，高鼻垂耳，頭頂插一圓管形帽，帽頂端為插燭用的孔。「虎頭獅身」辟邪雙目圓瞪，張嘴嘶吼，肌肉飽滿，四肢雄健，形象生動。辟邪是古時用來鎮宅驅穢的一種吉祥物，從漢代起開始流行。方士是當時對道士的稱呼。用方士來裝飾避邪，表示當時道教盛行，此類作品為研究中國宗教發展具有一定的參考價值。

騎馬銅人

漢代，銅鑄。出土時間、地點不詳。故宮博物院藏。高 4.6 公分。作品造型為一人騎馬形象。騎士端坐於馬背，雙臂前舉，其頸下以及腹部與馬背之間各有一圓孔，上下對應，為墜飾串繩用。馬四肢粗短，尾粗且長，造型有些怪異、誇張。作品整體形象較為簡略，風格樸拙但富於趣味。整體造型生動，富有生氣。

馬形銅飾牌

漢代，銅鑄。1956 年陝西綏德出土，陝西歷史博物館藏。長 12 公分，寬 8.5 公分。牌飾以一匹馬和一棵枝葉繁茂的大樹為組合圖案，整體採用鏤空刻飾。馬四肢粗壯，正俯首向下食草。其前方有一棵大樹，枝葉向馬身一側伸出，並作鏤雕，形象靈動，猶如一隻展翅的鳳凰。作品整體形象抽象，刻畫簡潔明朗，重點表現整體造型與靈動的線條，使作品充滿神韻且具有較強的裝飾效果。

虎噬羊銅飾牌

漢代，銅鑄。原內蒙古烏蘭察布盟發現，內蒙古博物院藏。長 9.2 公分，寬 5.1 公分。牌飾主體刻一隻虎，虎口中叼羊，羊身從虎頸垂下。虎頭部造型誇張，其凶猛之氣與羊垂死的哀狀形成對比，突出畫面主題，營造懾人氣氛。作品造型概括，細部刻畫以線條為主，物體的體態表現得十分形象。

銅從馬

漢代，銅鑄。1969 年甘肅武威雷臺東漢墓出土，甘肅省博物館藏。高 37.1 公分，長 34.5 公分。馬為站姿，頭略向右揚，引頸作嘶鳴狀，前左足離地，尾翹起，後左足略抬起，呈行進狀。馬軀體比例勻稱，造型強壯健碩，無繁複雕飾，風格簡約。

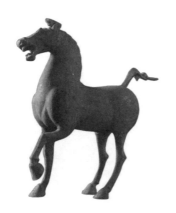

十三盞銅連枝燈

漢代，銅鑄。1969 年甘肅武威雷臺東漢墓出土，甘肅省博物館藏。通高 1.46 米。這盞燈通體由青銅製作而成，為樹形，插於覆盆形座上，底座飾獸紋和雲氣紋。樹主幹分為三節套插而成，每節均飾有四片透雕的花紋葉，葉端分別插小燈盤，盤邊飾有火焰紋裝飾。樹的頂端飾騎鹿仙人承露盤，盤中也可插燭，連同下面的燈盤共十三盞，象徵墓主人在冥間的燈火長明不熄。燈盞造型精緻，構思新穎，製作精細。

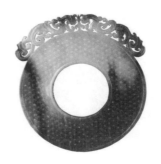

羽人騎馬玉雕

西漢後期，玉雕。陝西咸陽出土，咸陽博物館藏。羊脂玉雕，羽人騎天馬像。羽人背部長羽翼，左手握轡繩，右手持靈芝，騎坐在馬背上，注視前方。天馬造型敦厚、健壯，頭、尾造型突出，胸及臀部有線刻羽紋，三足著地，一足抬起，馬下做流雲托底，暗示馬正飛馳前行。作品充滿神祕氣息，是當時人們崇仙思想的表現。玉色溫潤晶瑩，雕刻精細。

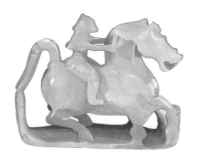

黃玉雙螭穀紋璧

東漢，玉雕。天津市藝術博物館藏。長17.5 公分，直徑 13.9 公分。穀紋璧、螭形佩都是東漢常見的作品，兩者結合，構成螭穀相連的玉璧。璧身滿布排列整齊的穀紋，璧端以鏤雕的方式飾有雙螭紋，雙螭線條流暢造型精美，兩首相對。雙螭致雨，使穀物豐收，螭紋與穀紋組合的設置多半都具有祈禱風調雨順的深刻寓意。作品精巧玲瓏。玉質溫潤細膩，風格古樸雅致，富有簡樸美。

渦紋青玉枕

東漢，玉雕。1959 年河北省定縣北莊漢墓出土，河北省博物館藏。長 34.7 公分，寬 11.8 公分，高 13 公分，重約 13.8 公斤。從出土的玉器可以看出，中國玉器在漢代時有了很大的發展和變化。這件青玉枕為東漢墓葬品，由一整塊玉雕琢而成。表面光潔圓潤，除了底部和兩側面以外，其餘部分均陰刻有雙線勾勒的渦紋。枕面弧形隆起，中部內凹，為頭枕部。據考證，這件玉枕出土於東漢中山簡王劉焉夫婦墓。

青玉豬

東漢，玉器。1959 年河北省定縣北莊漢墓出土，河北省博物館藏。長 10.3 公分，寬 2.3 公分，高 2.1 公分。器為抽象的臥豬形，多設置於死者的雙手中，稱為玉握。總體略呈圓柱形，兩端及底部為平面，用線刻出鼻和前後腿的形象，這種用線刻表現形象的做法在漢代玉雕中較為流行。豬的下頜與尾部頂端有圓孔，無過多繁瑣雕飾，卻能展現出豬的敦厚形態。

雙螭螭首青玉璧

東漢，玉雕。1959 年河北省定縣（今定州市）北莊漢墓出土，河北省博物館藏。通高 25.5 公分，寬 19.9 公分，厚 0.7 公分。璧為青玉質，質地細膩瑩潤。雙螭佩玉璧組合，璧面布滿穀紋，大小勻稱，排列整齊，具有五穀豐登的象徵意義。雙螭螭紋佩，線條流暢，形象生動，作品出土於東漢中山簡王劉焉夫婦合葬墓。

辟邪玉壺

東漢，玉雕。1984 年揚州市邗江甘泉老虎墩東漢墓出土，揚州博物館藏。通高 7.7 公分，淨高 6.8 公分，寬 6 公分，厚 4.5 公分。由新疆和田白玉製成，為一跪坐狀辟邪。壺中空，頭頂開一圓形壺口，口上蓋有一個銀質環鈕蓋。辟邪五官及身體各部位均以浮雕及線刻表現。辟邪體態飽滿，身刻有羽紋、圈紋等紋飾，左手撐地，右手舉一株植物於胸前，尤其面部表情豐富，造型生動，怪異。

蟠龍紋青玉環

東漢，玉雕。1984 年揚州市邗江甘泉老虎墩東漢磚室墓出土，揚州博物館藏。外徑 10 公分，內徑 4.7 公分，厚 0.4 公分。用新疆和田玉製作而成，為青白色。玉環主體為一首尾相連的龍，盤踞兩圈，龍身上纏繞有小螭。作品構思巧妙使玉環造型獨特，鏤雕與線刻相結合的工藝精巧，造型優美。

「宜子孫」出廓青玉璧

東漢，玉雕。1984 年揚州市邗江甘泉老虎墩東漢墓出土，揚州博物館藏。高 9 公分，直徑 7 公分，厚 0.4 公分。玉璧為雙面透雕，圓璧內的環形區域對稱鏤雕雙螭，體態彎曲，作向上騰飛狀。在二螭首尾相連處鏤雕「子孫」兩字。玉璧外附雕一隻鳳，鳳首尾附於璧外環上，其腹下隱刻一個「宜」字，整體組合起來，具有護佑子孫綿長的美好寓意。玉璧造型新穎，雕刻精美，渾圓的結構和流暢的線條頗能體現漢代工藝之美。

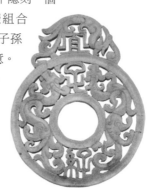

雙聯人形玉佩

漢代，玉雕。出土時間、地點不詳，天津市藝術博物館藏。通高 5.7 公分，寬 3.4 公分。玉佩為兩人並聯而立，雙臂交叉在胸側，構成兩個橢圓環，分別搭在腹部，玉人身體呈筒狀，穿長盔甲，衣飾線刻花格紋，一側玉人為方格紋，另一側為交叉三角形紋，除此之外，兩人形貌、服飾基本相同。依雙人像左右兩側升出雙鳥，鳥尾下垂於二人外側，鳥頭向上立於人頭頂，鳥頸部相連，構成拱形。鳥羽、尾及冠部均作線刻，造型優美，形象生動。

玉辟邪

漢代，玉雕。1979 年陝西寶雞出土，寶雞市博物館藏。此辟邪腿部與背部以上有殘損，高約 18.2 公分，用青玉雕製而成，通體呈青色。圓雕辟邪昂首前視，張口、露齒，前半身下伏、翹臀，頷下有鬚，形體矯健。背上有圓筒式插座，腦頂部有方筒形插座，頭及身上有陰刻圓圈紋，身軀兩側有羽狀紋，似為兩翼。辟邪是古代神話中的動物，被稱為是祥瑞之獸，大約在漢代開始出現並逐漸流行，同時期出現的還有墓前石辟邪雕刻，作品均能體現出漢代雕刻藝術的雄渾風格特徵。

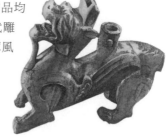

玉鳩杖首

漢代，玉刻。臺北故宮博物院藏。長6公分。用和田白玉圓雕，是鑲在手杖頂端的飾物。整體為一鳥形，坐狀，在足跟部開一圓孔，與手杖連接。造型簡潔，以陰刻頭、翼、尾。古書記載，鳩是一種不噎之鳥，在手杖上裝飾鳩，寓意老人進食不噎，可長壽。自漢代起就是重要的賀壽雕飾題材。玉質晶瑩剔透，圓潤光滑，極為寫實。

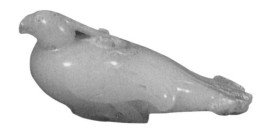

綠釉六博俑

東漢，陶塑。河南靈寶出土，河南博物院藏。高 24 公分，長 28 公分，寬 19 公分。六博，也作陸博，是中國古代一種擲采行棋的博戲類遊戲，遊戲以吃子為勝。這組陶俑由單獨燒製的底座和俑共同組成，博具與俑均施綠釉。兩俑對博，相對呈跪座狀，中間擺放一長方形盤局，其一邊擺六根箸，一邊為博局，博局兩邊分別是六枚方形棋子，中間為兩枚圓「魚」。作品表現的是兩人對博的情景。其中一人雙手攤開，而另一俑人則雙手高舉，似在擊掌。作品在刻畫人物形象上，注重動作的細緻描繪。俑人的衣著、坐姿基本相同，主要通過俑人的動作來表現博弈的樂趣。作品造型簡潔，但俑人形象栩栩如生，具有情節性和內容性。

部曲俑

東漢，陶塑。四川新津出土，樂山漢崖墓博物館藏。高 99 公分。部曲在古代是一種軍隊編制單位，在漢朝時期則指地方豪強的私人軍隊，唐代時部曲是家僕的代稱。人俑身材魁梧，體格健壯，頭頂巾幘裹成高髻，內著高領衣，外穿交領短衣。右手拎箕，左手持一手柄，因其已斷，具體用途未知。腰間佩掛長劍，一副威武、挺拔的姿態。作品雕塑生動，面部五官雖已殘缺，卻能感覺到人物堅定、忠誠的心態。人物衣飾及動作形態刻塑細膩，形象寫實，形體比例勻稱，作品充滿朝氣。

母子羊

東漢末年，陶塑。河南輝縣出土，故宮博物院藏。母羊高 12 公分，長 17 公分，體態豐滿，四肢豐健。小羊高 4.3 公分，長 6.6 公分。小羊瘦弱嬌小，步伐蹣跚。母羊頭略微向上抬起，口略張，一面向前觀望，一面照看緊跟在後的小羊。母羊體態粗壯，小羊體態纖軟。作品不僅通過不同的形象表現出母羊與小羊各自的形體特徵，還巧妙運用對比的手法，使母子羊的形象對照鮮明。作品真實感強，具有濃郁的生活氣息。

哺嬰俑

　　東漢，陶塑。四川鼓山出土，故宮博物院藏。高 19.3 公分，寬 13.7 公分。作品以整體造型及人物的姿態動作表現為主。細膩柔和的線條表現出女性的溫柔與母性的慈愛。女俑頭梳高髻，鬢角突出，面目已經模糊。身著廣袖長衣，盤坐在地，手中抱一嬰兒，左手托嬰兒，右手按乳，正在哺餵。作品比例協調，人物造型圓潤，情感氛圍濃郁。

雜技俑

　　東漢，陶塑。1965 年河南洛陽燒溝出土，河南博物院藏。雜技是漢代百戲的一種，此俑表現的就是一個正在進行表演的雜耍藝人。俑高 15.9 公分。同時出土的共有數十人，為一組，都是男性，而且都赤裸上身。此俑雙手擺開，頭偏向一邊，張口伸舌，正在表演。俑下身著長褲，腿部寬大，人物造型活潑有趣。作品著力刻畫人物在表演時的動作及神態。因此，人物的面部及身材比例等較概括、簡潔。

廚師俑

　　東漢，陶塑。山東高唐東固河出土，山東博物館藏。高 29.3 公分。廚師頭戴高筒寬簷帽，身披斜肩長衣，雙手揉面，端坐於案前。長眼細眉，長鼻大耳，額骨高突，嘴巴微微上翹。人物面部與動作刻畫生動傳神，形象滑稽、有趣，造型寫實。充滿濃郁的生活氣息。

陶辟邪

　　東漢，陶塑。陝西咸陽出土，陝西歷史博物館藏。高 20 公分，長 28 公分。用簡單線條表現的辟邪體態壯碩，面目猙獰，嘴向前突出，上生有雙角，雙耳向上豎起，雙眼圓瞪。辟邪四肢伏地，身體各部分肌肉堅實有力，身側雙翼刻畫清晰，整個身體各組成體塊分明。作品風格明快俐落，富於裝飾特徵。

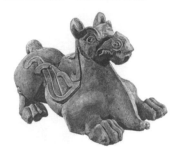

佛像陶插座

東漢，陶塑。1942 年四川彭山出土，南京博物院藏。通高 21.3 公分，孔徑 9 公分，底徑 19.3 公分。上面是空心圓柱，下面是柱礎，圓柱上高浮雕三人像，一佛二菩薩。佛居中間，高髻著袈裟，衣飾線條突出，既表現出了佛的豐腴體態，又塑造出袈裟的下垂質感。菩薩分侍兩側。下為覆盆形柱礎，礎柱表面浮雕雙龍銜壁。這種以佛教題材，特別是一佛二菩薩圖案出現的雕塑，在此之前不多見，這說明在東漢時期就形成了一佛二菩薩像的組合形式。這是目前中國發現的較早期的佛教藝術品。

搖錢樹陶插座

東漢，陶塑。1942 年四川彭山出土，南京博物院藏。高 60 公分，泥質紅陶製作。整體造型呈梯形。橢圓形底座，沿底邊浮雕虎龍銜錢圖案。底部較大，向上逐漸內收，座體兩面還分別浮雕一株長滿銅錢的搖錢樹，樹下有三人正在拾起落下的銅錢。座體上部雕一隻威猛麒麟，麒麟騎在座體上，正低首嘶吼。其背上一隻羊，羊安靜祥和，羊頭和羊身刻飾卷雲紋，背上塑一圓柱形插座，插座上還雕有仙人童子圖。作品構圖豐富，從上至下分多層設置不同形象，但雕刻疏密有致，內容豐富多彩。

獨角獸

東漢，陶塑。陝西勉縣出土。高約 20 公分。外形酷似犀牛，頭頂生有一長角，角向上直挺，尾巴上揚。獨角獸四肢粗短，身體呈前傾狀，頭向下，抵角向前。尾部上翹的尾巴與頭上的尖角產生對應，使作品形象充滿威猛、強悍的氣勢，符合鎮墓獸守護墓主、驅趕邪惡的形象要求。

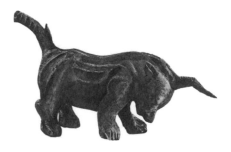

陶吠犬

東漢，陶塑。1951 年河南輝縣百泉山出土，故宮博物院藏。高 12.4 公分。同時出土共有四隻陶吠犬，造型寫實，姿態各不相同。陶犬四肢立地，頭向上昂，作吠叫狀，後尾翹起，與頭部姿態呼應。犬整體細節多忽略，但造型生動，寫實。

擊鼓說唱俑

東漢，陶塑。1957 年四川成都天回山東漢墓出土，中國國家博物館藏。高 56 公分，灰陶製作。俑為一位擊鼓說唱的老翁。左臂抱鼓環於肋間，右臂向前張開，手握鼓槌，右腿翹起，腳掌向外，左腿支地曲蹲，表情幽默風趣。作品以人物獨特的形體動作和豐富的面部表情引人入勝，將一位沉浸在說唱情趣之中的老翁的形態刻畫得淋漓盡致。此俑也稱俳優俑，是古代以表演歌舞或說唱逗樂為主的藝人。風格質樸自然，雕塑技藝已達到相當高的水平，是漢代極為珍貴的陶塑作品。

舞女俑

東漢，陶塑。1957 年四川成都天回山出土，四川博物院藏。高 56.3 公分，灰陶製作。俑為女像，頭戴高冠並簪花，面目清秀，呈趺坐姿勢。內著高領衣，外穿長袖衫，領口層疊明顯。左臂上舉，長袖下拂，右臂下垂，手置於膝前作打拍狀。挺胸昂頭，一副陶醉其中的神態。作品注重人物動作形體及面部表情的塑造，形體比例適中，肌體富於動感，形象婉麗可愛，風格簡潔明快。

陶子母雞

東漢，陶塑。1957 年四川成都天回山出土，四川博物院藏。高 24.5 公分，灰陶製作。母雞呈蹲臥狀，形體肥碩，頭冠結實，昂首，豐滿肥厚的胸前伏臥兩隻小雞，並用雙翅護持掩蓋，母雞背上塑有一隻小雞，與母雞倚背而臥。畫面溫馨，充滿生活氣息。作品風格簡潔，除翅尾上有紋飾外，其他部位均以塊面表現。造型樸實、自然。

吹笙俑

東漢，陶塑。1973 年四川資陽出土，四川博物院藏。高 17 公分，灰陶製作。形象自然質樸。俑雙腿跪地，身體微微右側，雙手捧笙，面部兩腮圓鼓，作表演狀。

說唱陶俑

東漢，陶塑。1963年四川郫縣（今郫都區）宋家林出土，四川博物院藏。高66.5公分，灰陶製作。左手握短棒，右手托圓鼓，舌吐卷唇外，前額有數道深皺紋，面部表情戲謔、詼諧。俑的上半身占據作品的主要部分，雙肩高聳，腹鼓臀撅，身體作扭動狀，正在表演。下半身造型概括，有闊腳褲正要從臀上脫落。作品感染力極強，風格淳樸、生動，是東漢陶塑藝術的佳作。

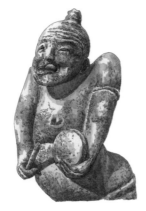

執鏡提鞋女俑

東漢，陶塑。四川新都區三河鎮馬家山崖墓群第22號墓出土，四川新都區文物管理所藏。女俑頭挽高髻，裹幘巾，內著高領衣，外穿交領長裙，束腰，長裙曳地。面目清秀，滿面微笑，平視前方，體態豐滿。左手提鞋，置於左髖際，右手持鏡置於胸前，雙腿打開狀，似正要服侍主人清早起床梳洗換衣。這一姿勢也增加了立俑的穩定性。作品注重人物表情神韻的塑造，表現出親切、可愛的形象，人物形象生動。

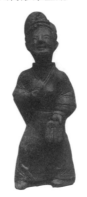

廚師俑

東漢，陶塑。1979年四川新都馬家山出土，四川新都區文物管理所藏。高30公分。裹頭巾，成筒帽式樣，身穿交領長衣，雙袖上挽，露出雙臂，低眉頷首，正坐在案臺前認真工作。人物表情生動細膩，細眉上揚，高顴骨，嘴角上翹，笑容親切。俑跪坐在地，腿部與案臺形象概略，上半身雕刻細緻，比例適中，衣袖紋飾清晰。是東漢陶塑藝術佳作之一。

庖廚俑

東漢，陶塑。1972年重慶望天堡出土，重慶市博物館藏。高45公分。女俑頭梳高髻，戴精緻髮冠，俑席地而坐，內著高領衣，外穿交領長衫，方額圓臉，微笑。女俑坐於一個案臺之後，案上擺放有各類待加工的食物。俑一手扶案，一手抬起，似作持刀狀。作品造型寫實，風格樸實，給人以想像空間。

撫琴俑

東漢，陶塑。1987年貴州興仁出土，貴州省博物館藏。通高36公分。俑頭戴圓帽，身著交領廣袖衣，呈跪坐狀。眉目上揚，隆鼻尖嘴，微微側首，面帶笑容，雙手搭在身前琴上，正在全神貫注地演奏。作品具有強烈的藝術感染力。塑工疏密有致，面目五官生動，衣紋褶皺表現細膩，塊面渾實、圓潤，形象豐富。

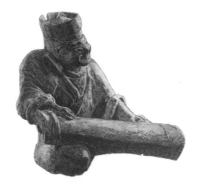

陶船

東漢，陶塑。1954年廣東廣州東郊出土，中國國家博物館藏。通高16公分，長54公分。這件船形陶器上有矛和盾，似為漢代內河武裝航船模型，船上塑有前、中、後三個艙室，艙頂造型各不相同，其中後艙為舵樓。船上塑6個人，分立各處，形態各異，似乎分別擔負著不同的工作。船頭還繫吊有船錨，雖造型較小，但船上設備表現齊全，結構複雜，且清晰完整。甲板、艙頂等細部都還表現得十分生動逼真，是漢代陶塑珍品。

陶豬

東漢，陶塑。1957年遼寧大連營城子鎮出土，旅順博物館藏。高18.2公分，長25.7公分。野豬造型。長嘴，有鼻孔，眼耳形小。體形堅厚肥實，四肢短小有力。豬頭頂出鬃毛向上豎起，紋理清晰，顯出勇猛氣勢。身體整體略呈方形，尾短，造型有些怪異，是中國早期馴養家豬的形象。

母子陶燈座

東漢，陶塑。出土時間、地點不詳，現藏蚌埠博物館。俑為半蹲姿勢。身前坐一幼兒。為母子俑形象。母親頭部有筒狀高冠，實為燈座。

陶樓

東漢，陶塑。1971 年四川省遂寧崖墓出土，四川博物院藏。高 63 公分，長 46.5 公分，寬 18 公分。泥質褐陶。樓閣為上下兩層，頂為廡殿式，屋頂瓦壟清晰，屋脊明顯。簷枋下有兩組斗栱承托。上層的閣樓，中間為一撫琴俑，欄板右邊塑有一歌唱俑。樓下有走廊，正中立方柱，上承托一曲形一斗三升斗栱。柱右側走廊上站一說唱俑，俑前有坡形臺階通向院落。這件陶樓應是供表演舞樂百戲的舞樓。造型寫實，手法簡潔，也展現了漢代建築及建築結構的樣式與風格。

綠釉陶水亭

東漢，陶塑。陝西西安出土，中國國家博物館藏。通高 54.5 公分。陶盆中盛水為水池，池沿上圓塑人、馬、鵝，造型逼真。水盆中心建一座水亭，構成水中亭閣的美好景致。水亭為兩層，上層四周有欄杆相圍，樓臺上塑數人，人物姿態各異。有武士，有揚袖扭腰、翩翩起舞者，還有撫琴者，有人拍掌合唱，一派熱鬧、歡愉的場景。水亭造型小巧、寫實，結構細緻，是仿現實亭閣建築而塑。亭中人物與動物形象生動，展現出漢代塢壁堡壘中的生活。

觀賞陶俑

東漢，陶塑。1957 年四川省成都市天回山 3 號崖墓出土，四川博物院藏。高 27.3 公分。這件作品為泥質灰陶。俑頭戴平頂圓帽，身穿交領的寬袖長袍，左手撐地斜坐，右手放於右膝上，雙眼專注於前，似在觀賞演出。

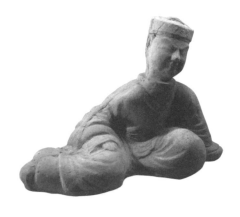

舞蹈陶俑

東漢，陶塑。1971 年四川省遂寧崖墓出土，四川博物院藏。高 35 公分，泥質紅陶。陶俑高束髮髻，額部繫巾，五官輪廓模糊，但能看出其面帶笑意。身穿交領寬袖長袍，束腰。左手上舉，右手提袍、右腳前邁，腳尖露出長袍外，似正欲向前跨步。流暢的衣紋，顯現出舞者秀美的身段和衣袍細膩的質地，作品洋溢著明朗、歡快的氣息。

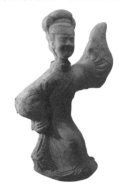

執箕陶俑

東漢，陶塑。1957年四川省新津縣堡子山1號墓出土，四川博物院藏。高85.5公分，泥質褐陶。俑人頭戴平頂帽，身穿交領短袍，窄袖。右手執長鍬，左手提箕，腰間佩短刀，腳穿草鞋。造型寫實，神形逼真，刻工精細地將衣褶紋理表現了出來，線條流暢自如，真實、自然地表現了陶俑的形象特徵。

陶聽琴俑

東漢，陶塑。故宮博物院藏。高53公分，寬33公分。陶俑為跪坐的女像，頭戴花形冠，臉龐豐腴，雖因長期埋藏地下，五官已模糊，但仍十分精緻。內穿高領衣，外穿交領長袍，左手撫耳，右手撫膝，面帶微笑，似正享受音樂。作品形象寫實，無精雕細琢，手法簡練，神態惟妙惟肖。

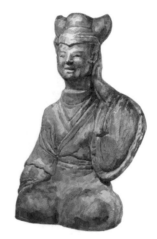

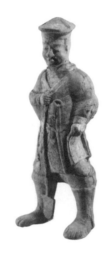

陶舞俑

東漢，陶塑。故宮博物院藏。高29.5公分，寬18.6公分。俑身穿廣袖舞衣，頭束高髻，額繫巾，頭微向上仰，面帶微笑，著衣袖寬大的舞衣。右手上揚，左手提裙，露出抬起的左腳，正在翩翩起舞。俑的面部表情和動態的身姿，是重點表現的部分，這也是東漢女俑所具有的一個突出的特徵。

青瓦胎畫彩男舞俑

東漢，陶塑。故宮博物院藏。高11公分。舞俑身體殘缺省略了雙臂，臉龐長圓形，面部模糊。男俑正在舞蹈，其扭腰，右腿支地，身穿長裙，下擺被抬起的左腿抻拉，整體看來有些變形。作品相對粗糙，造型抽象、概括。

綠釉陶望樓

東漢，陶塑。1972年河南靈寶張灣漢墓出土，河南博物院藏。高1.3米，長38公分，寬36公分。望樓為三層，矗立於方形的水池之中，塘內有龜、魚、鴨遊玩嬉戲，岸上有吹奏、迎賓、執弩等九俑。望樓各層四周均設有平座和欄杆，具有圍護作用。樓的每層都塑有俑像，第一層門內正中坐有一俑，似主人形象，頭戴冠正向外眺望。在第二、三層平臺上分別塑有五俑，俑組合形式相似，有一人居中，兩側對稱設置二人，似一主四僕人形象。四阿式樓頂正中立有一展翅欲飛的雀鳥。各層樓都有斜撐支撐屋角，尤其是最底層明顯為斗栱形象，為人們了解和研究漢代建築結構提供了重要參考。

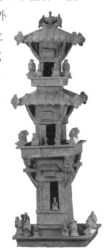

綠釉人形柱陶樓

東漢，陶塑。1954年河南淮陽縣採集，河南博物院藏。高1.44米，面闊43公分，進深47公分。陶樓材質為紅陶，造型為三層四阿式方形樓閣。三層均設有雕鏤為雲形的雀替和變形的斗栱。其中第二、三層的四角用裸體人形柱支撐。這在古代建築類型雕塑中是不常見的。另外，每層樓頂的屋簷上均塑有伏臥的飛鳥。閣樓造型精緻，人形柱的設置似乎帶有某種宗教意味。

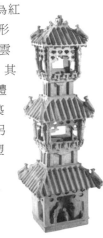

彩繪收租圖陶倉樓

東漢，陶塑。1963年河南密縣（今新密市）後士郭漢墓出土，河南博物院藏。高70公分，面闊52公分，進深20公分。泥質灰陶。陶樓由底部扁形樓體與上部兩坡頂組成，其間有斗栱相連接。樓體四壁均飾以彩畫，表現兩層樓的內部構造和室內布局。正面圖中繪四人，其中有兩人正在收糧，一人撐口袋，一人往口袋裡裝糧。近處兩人似為管家和地主形象。另外，還有糧堆、量具和綿羊等，一幅生動的收租圖畫面。旁邊有一架梯子通向二層，二層用線描繪出窗、欄杆等形象。整體畫面充滿生活氣息。漢墓出土的這些陶建築明器較為完整地記錄了中國古代民居建築與日常生活。

刻花釉陶壺

東漢，陶瓷。1960年安徽合肥出土，安徽博物院藏。高25.1公分，口徑9.4公分，腹徑18.7公分，足徑11.8公分。壺為盤口、長頸、球腹、矮圈足，肩部飾有四個橋形耳，耳上卷雲紋飾，下墜一環。壺通體採用刻、劃並用的方法，滿飾紋樣。口沿部至腹部分別飾有弦紋、水波紋、菱形紋及蕉葉紋。壺體釉質只施於壺腹中部，壺腹下部未施釉，並只有線刻紋裝飾。作品集實用與美觀於一體，造型簡潔、端莊。

陶畫彩俳優俑

　　東漢，陶塑。故宮博物院藏。高 14.8 公分。這件俳優俑作品，構思奇巧，其頭、身體及雙臂均分別製作，再經組裝而成。俳優俑頭束單髻，眼大而且向內凹，大鼻頭，高顴骨，張嘴吐舌。上身裸露，兩臂彎曲，雙手各握一圓球，右腿跪地，左腿下蹲，大肚圓鼓且下垂。俑的頭部及肩部設置榫眼，頭和手臂均能活動。因此推測，這件俑應是進行舞蹈表演的俳優俑。

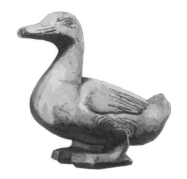

陶畫彩俳優俑

　　東漢，陶塑。故宮博物院藏。高 23.3 公分。俳優俑形體比例較真人有所不同，上半身形象略顯誇張，頭梳髻，臉長且圓，眉眼上挑，顴骨突出，嘴角內收，略帶笑意。俑上體強壯，裸體，全身肌肉鬆弛，其乳頭及肚臍處以圓形孔表示。身體下蹲狀，雙手作勢捧著下墜的腹部。造型設計誇張，充滿風趣、幽默的意味。

陶鴨

　　東漢，陶塑。故宮博物院藏。高 16 公分。陶鴨造型簡潔。鴨嘴扁平，眼睛小，兩翼及腿部分別以豎線和曲線刻飾，胸、腹飽滿、圓潤形體肥碩。鴨腿彎曲，尾部略向上翹起。作品採用寫實與裝飾並用的手法，將鴨的形體準確生動地表現出來，比例勻稱。

陶雞

　　東漢，陶塑。故宮博物院藏。高 5.5 公分。陶雞作伏臥狀，嘴尖而鋒利，造型為引頸翹尾狀。此陶塑作品寫實，手法質樸概括，雞的神態惟妙惟肖。

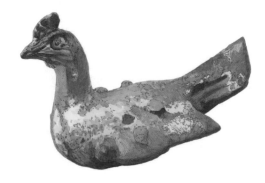

陶狐

東漢，陶塑。河南輝縣出土，故宮博物院藏。高 2.7 公分，長 7.8 公分。兩漢時期的動物雕塑數量較多，尤以家畜類居多，狐狸則較為少見。此陶狐尖嘴前伸，兩耳豎直，眼睛直視前方，鼻子嗅向地面，四肢蹲伏前進，好似在尋找獵物。這件陶塑手法簡練，省略了大部分細節，而以動作、形態取勝。

彩繪陶牛

漢代，陶塑。陝西咸陽張家灣陽陵出土。高 70 公分。牛直立，四肢粗壯。軀體強健，肩、腹及臀等各部位雕塑寫實，較能反映出牛的真實體態。牛頭向前，牛角斷落，留有孔洞，推測牛角為獨立構件，與牛頭通過榫卯相連。作品手法簡潔，真實感強。

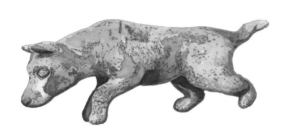

紅陶狗

東漢，陶塑。故宮博物院藏。高 16 公分，長 30 公分。陶狗呈伏姿，尾巴呈扇形，前足前伸，頭側向，兩耳豎立，雙目圓瞪，張口，作吠叫狀，露出牙齒，神情警覺。造型以寫實為主，形象簡潔，但生活氣息濃重，形象栩栩如生。

陶豬

東漢，陶塑。故宮博物院藏。高7.5公分，長 13 公分。陶豬通體黑色，肢體結構分明，比例得當。頭向前，雙耳下垂，四肢短粗，身體肥碩。短尾，腹部鼓起，靠後露出一對乳頭，其慵懶的神態表現尤為突出。塑造手法簡練，形象生動傳神。

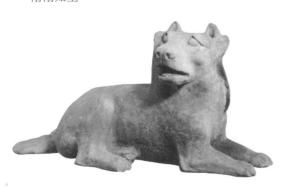

陶馬　>>

漢代，陶塑。出土時間、地點不詳，現藏旅順博物館。通高 70 公分，長 72 公分。陶馬體形健壯，四足支地，呈直立狀。馬頸略向後挺，馬頭內收，雙目前視。頭頂有鬃短平，尾部編成卷狀。馬肌體健壯，整體體態勻稱，造型程式化，略顯呆板。

咸陽楊家灣兵馬俑　>>

漢代，陶塑。陝西咸陽楊家灣出土，陝西歷史博物館藏。咸陽楊家灣出土了大量的漢兵馬俑，這批俑群是當時軍陣的真實寫照。這件俑像是其中的一個，為騎兵俑，高 68 公分。馬呈站立狀，體健，尾向上揚。背上負一士兵，士兵單塑出上半身，兩腿與馬腹合塑而成。士兵身穿對襟上衫，頭戴黑帽，額繫紅巾，表情威嚴。塑造形象生動準確，手法簡略洗練，造型樸拙。與秦兵馬俑相比，楊家灣漢代兵馬俑的規模較小，而且陶俑的造型也小很多。騎馬俑的頭部較大，人與馬都不注重表現細節，而是以總體造型的表現為主。

加彩大陶鼎　>>

漢代，陶塑。出土時間、地點不詳。臺北歷史博物館藏。泥質灰陶，鼎上有蓋，蓋上飾三圓形環鈕，口沿處塑兩耳，腹部圓鼓，下設三矮足。外壁原繪有紅、黑、褐色的塗料，但因時間已久，現已剝落。這件陶鼎的樣式是戰國中期以後至漢代最為流行的式樣之一。手法簡潔，風格簡練，質樸古拙。鼎原來是作炊器，後來發展成祭器，這是漢代仿前期青銅鼎的樣式製作的。

木馬　>>

漢代，木雕。甘肅武威磨嘴子漢墓出土，甘肅省博物館藏。高 81 公分，長 76 公分，寬 19.5 公分。馬呈站姿，張口嘶鳴，背上設有鞍韉，四肢修長，佇立狀。馬造型雄壯高大。口、鼻、眼雕刻手法略顯誇張，卻十分精緻。雕刻工藝著重表現馬的威武氣質，風格粗獷古拙。

木猴

東漢，木雕。1957 年甘肅武威磨嘴子出土，中國國家博物館藏。高 11.5 公分。木猴坐跪姿，頭略低，右肢前屈，左肢向後，蜷曲而跪，上身略向下伏。左臂垂直撐地，右臂上舉至嘴部，似在品嘗食物，表情專注。木猴全身用黑、紅兩色彩繪，削、切、抹、剔手法並用，塊面明顯，刀法簡潔，並未有細節表現，而是以整體形象的表現為主。作品注重形象和神似，沒有細緻的雕琢，富於簡潔、粗獷之美。

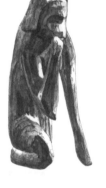

獨角獸

漢代，木雕。1957 年甘肅武威磨嘴子出土，甘肅省博物館藏。長 57 公分。獸身體平行於地面，四肢向前呈跨越狀，俯首挺頸，獨角銳利直挺，尾巴上翹。尖尾與獨角形成對應。整體造型具有較強的動勢，充滿力量感。角、尾及四肢均為單獨雕刻，再與身體插接在一起。作品手法簡練，風格粗獷明快，獸身上還飾有黑、紅色彩繪。

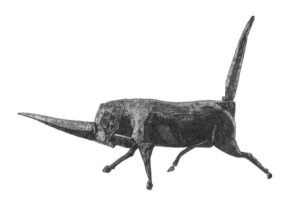

「單于天降」瓦當

漢代，泥陶。1954 年包頭市召灣出土，內蒙古博物院藏。直徑 17.1 公分。泥質灰陶。邊緣較寬，瓦當面用十字線條分成四等份，每份上刻一字，為隸書「單于天降」。

鳩杖

漢代，木雕。1959 年甘肅武威磨嘴子漢墓出土，甘肅省博物館藏。通長 1.966 米，鳩高 9.7 公分，長 21.2 公分。這件鳩杖為松木雕製而成。杖端置有一立體圓雕的鳩鳥。鳩腹部有鉚眼與杖相接。鳩雕刻簡約，但形象逼真。通體施白底，以紅、黑彩繪出羽毛，杖身素樸。以鳩鳥形象的杖贈給老人，是自秦代傳承的做法，有祝福長壽之意。

木牛車

漢代，木雕。1972 年甘肅武威磨嘴子漢墓出土，甘肅省博物館藏。牛長 28.3 公分，高 19.3 公分，車長 63.5 公分，寬 32.5 公分。牛通體黑色，眼鼻用線勾勒出來，四肢短粗，立地。牛車為松木質，車輪較大，以木板製作，車後欄較高，兩側欄略呈弧形。車板及四面欄均為木質，原色，自然紋理，輪色較深。車有長杆，向前搭拴在牛身上。雕刻手法簡潔，尤其是牛的形象極為簡單，但形象生動，生活氣息濃重。這種形式的車是專門為適應當地戈壁土壤的地域環境特點所準備的，車輪較大，以防止行進時陷落。

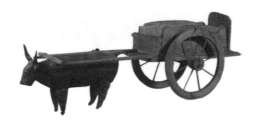

李冰像

東漢，石刻。1979 年四川灌縣都江堰出土，都江堰市文物管理所伏龍觀大殿藏。高 2.9 米，重約 4.5 噸，白色大理石質，用整塊石頭雕刻而成。李冰為秦時蜀地郡守，這件石刻作品是為紀念李冰修建都江堰，治理水害而雕造的，同時還被作為觀測水位的「水則」（標尺）。像雕作於建寧元年（168 年），頭戴冠，身穿交領廣袖長袍，面帶微笑，雙手攏於袖中並置胸前，形體高大威武。像前襟和兩袖上均刻有題字，記錄雕像時間及緣由。作品手法簡約，風格質樸，以雕塑的藝術手法塑造了一位歷史名人形象。

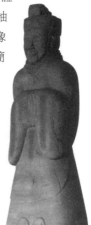

石辟邪

東漢，石刻。1955 年河南洛陽孫旗屯出土，為一對，分別藏於中國國家博物館、洛陽古代藝術館。高 1.09 米，長 1.66 米，石灰岩質。頭生雙角並向後背，嘴微張，齒牙外露，帶凶猛之氣。腰細腹圓，臀部上翹，尾巴長並垂於身後。前腿微屈，向前邁出，後腿蹬地，昂首闊步、身姿矯健。作品整體作圓雕，鬚、兩翼、尾部以浮雕、線刻裝飾。在造型手法上風格粗獷，具有鮮明的時代特徵。

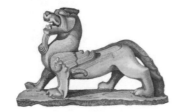

石獸

東漢，石刻。1959 年陝西咸陽沈家村出土，西安碑林博物館藏。高 1.05 米，共兩隻，一雌一雄。身體碩長，四肢強壯有力、富有動感。造型類似於辟邪，其形貌又與虎、獅相似。頭頂雙耳，口大張，頜下無鬚，長尾墜地。作品刀法雄健有力，在獸頸部密集地刻飾獸毛，身體則無線飾，只以凹凸的體塊表現石獸的雄壯。造型生動，富有氣勢。

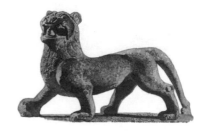

彩繪騎馬俑

東漢，石刻。1955 年河北望都出土，中國國家博物館藏。高 78 公分，長 77.2 公分，寬 25 公分，刻塑於光和五年（182 年）。作品雕刻一匹石馬馱一僕人，馬立在一塊長方形石板上，馬背上馱著一位石俑。俑頭戴平幘，表示其社會地位並不高。石俑上身穿紅底白色流雲紋短褂，粉底紅色流雲紋寬腿褲，腳蹬黑靴，左手拎一扁壺，右臂掛兩條魚，右手扶馬背，面帶微笑，一副富足的精神狀態，充滿生活樂趣。石馬形體肥碩，前胸圓挺，臀部滾圓，形態飽滿，馬和人的神態相吻合。

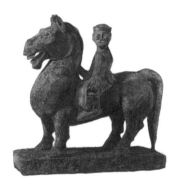

高頤墓石辟邪

東漢，石刻。位於四川雅安姚橋高頤墓前。高 1.1 米，長 1.9 米，用整塊石料雕刻而成，共兩隻，雕刻於建安十四年（209 年）。辟邪形象為虎頭獅身，背上長有雙翅。前腿跨出，作前行狀。石辟邪形體敦實厚重，風格渾厚古樸，其頭、頸、胸呈「S」形造型，這也是漢代諸多大型石獸造型的共同特徵，體現了漢代豪邁自信的時代精神。

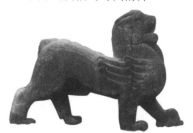

沈府君闕浮雕

東漢，石刻。位於四川渠縣燕家村。沈府君闕約建於延光年間（西元 122～125 年），闕為雙闕，滿布雕飾。東漢浮雕以平面淺雕見長，採用平面陽刻的手法，保留所刻物象的面，將其餘部分刻去，陽刻輪廓較突出，形成畫面立體感較強。浮雕朱雀揚頸昂首，雙翅展開，尾上翹，頸部、胸部呈「S」形，尾部線條也和諧優美，雙翅造型飄逸，整件作品形象舒展、造型優美，展現出鳳鳥的優美曲線和動感姿態。朱雀是古代常見的裝飾題材，與青龍、白虎、玄武組織成「四神」圖案。沈府君闕雕刻中，除朱雀浮雕外，還有饕餮、青龍、白虎浮雕，闕上還裝飾各種樹木花草、牲畜鳥禽等紋飾，均以漢代社會生活場景為題材，畫面充滿濃郁生活氣息。

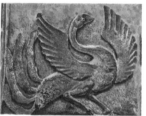

楊君墓石獅

東漢，石刻。原位於四川蘆山石馬壩，現藏於蘆山縣東漢石刻館。高 1.67 米，火成岩砂石質。石獅昂首闊步，四肢粗壯有力，胸部發達，造型富於力度。作品無過多細部紋飾裝飾，以石頭的自然形狀，頭部略加刻飾，注重體形變化。通過大曲線輪廓與石質的堅硬質感相中和，刻塑出一隻雄壯，充滿活力的守墓獅形象，充滿豪邁氣息。

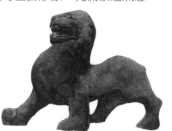

鎮墓俑

東漢，石刻。1953 年四川蘆山石馬壩出土，蘆山縣文化館藏。同時出土為兩件，一件高 1.29 米，另一件高 1.1 米，均為紅砂石質。鎮墓俑頭戴冠，耳寬大，五官誇張變形，長舌垂於胸前，面目猙獰，有趨鬼避邪之意。俑右手持斧，左手握蛇，雙腿直立，猶如衛士形象，恰符合其鎮守墓地的身分。另一俑頭戴冠，身著長袍，一手持箕，一手拿鍤，表情溫和，為清掃墓俑，與鎮墓俑的神化形象形成強烈對比。

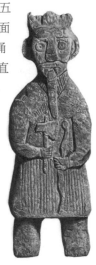

持鍤俑

東漢，石刻。1977 年四川峨眉雙福鄉出土，四川博物院藏。高 66 公分，砂岩質。俑為一農夫形象，頭戴圓形冠，下面用髮帶纏住，形成圓形冠的造型。身穿交領半長衫，衣飾紋理較粗。衣袖卷起，雙手握鍤，似正在田間勞作，正站立歇息。人物面容寬厚、眉目慈祥、形象淳樸，作品雕刻手法粗獷。

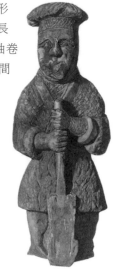

蟾蜍搖錢樹石插座

東漢，石刻。1952 年四川廣元出土，重慶市博物館藏。高 21.6 公分，長 30.5 公分，紅砂岩質。將搖錢樹的底座雕刻成蟾蜍的形狀，足以顯示這一時期人們的裝飾意識。蟾蜍形象寫實，形體肥厚，其形體輪廓和紋飾都採用了曲線紋形式，使其姿態充滿動感，背部圓形線刻裝飾及眼部和嘴部的淺線陰刻十分簡潔，風格質樸，顯示東漢時期人們的審美情趣。

俳優俑

東漢，石刻。1975 年重慶鵝石堡出土，重慶市博物館藏。高 31 公分，紅砂岩質。人物形象滑稽可笑，大膽採用誇張手法，突出了作品詼諧戲謔的喜劇效果。俳優俑形體肥胖、短小。頭戴平頂圓帽，袒胸裸腹，坐在鼓上，兩腳向外打開。雙目外凸，張口吐舌，臉圓鼓，全身肌肉下垂，顯臃腫和厚重之態。左手持物，右手掌向上，腿部造型概括，雙足底支地，腳抬起，體形比例不協調。作品注重整體效果，不拘泥於細節表現，通過面部表情及上半身的形象表現人物特徵，充滿情趣，又突出了藝人的形象，富於感染力。

許阿瞿墓畫像石（拓本）

東漢，石刻。1973 年河南南陽李相公莊出土，南陽漢畫館藏。畫像石寬 1.12 米，高 70 公分，是一組描繪墓主人觀賞遊戲的畫面。畫面上層最左端刻一人，身穿長襦，端坐在榻上，其右上方刻有「許阿瞿」三字，表示主人的身分。主人一側有一僕人形象正在侍候，其前面是三個正在表演遊戲的人；下層是樂舞百戲圖，人物分別作不同表演，有扣盤擊節者；作拋物者；長袖起舞者；吹簫鼓瑟者。畫面構圖疏朗，布局尺度合宜，人物造型生動。以人物不同的動作形象反映出不同的人物特徵。畫面充滿動態的、喜慶的氛圍。畫面最左側刻有墓誌銘一百三十六字，記錄墓主人許阿瞿於建元二年卒，當時年僅五歲。

闖牛畫像石（拓本）

東漢，石刻。1977 年河南方城東關出土，南陽漢畫館藏。寬 2.28 米，高 41 公分。畫面有人、牛、熊和龍四種形象，而且將各自特徵表現得十分生動。畫面一側刻一牛，牛尾部有一人半跪坐狀，欲闖割牛。牛頭向前做拱地狀，後腿抬起正踢在人頭上，牛圓瞪的雙眼，及身體所散發出的張力，表現出場景的緊張氣氛。牛頭前刻一熊一龍，同時四肢張揚，動感很強，對畫面主題產生烘托作用，另外還通過熊用前爪抓牛的姿勢，使幾組形象連接為一個整體。作品構圖完整，充滿搏鬥的氣勢，具有動感與力量感，衝突效果強烈。

朱雀白虎畫像石（拓本）

東漢，石刻，1977 年河南方城東關出土，南陽漢畫館藏。寬 90 公分，高 1.7 米。這幅作品與上幅為同一時間出土，規格尺度及雕刻手法也相同，只是畫面所刻形象有所不同。上部也為朱雀銜環，下部有一隻虎，虎形體健壯，昂首闊步，齜牙咧嘴，一副凶猛狀。這件作品與前一件相比，畫面構圖略顯簡潔，結構疏朗，線條的表現十分突出，具有繪畫的特徵，線條柔和，自由流暢，尤其是虎身姿的變化，顯得極有生命動感。

鬥牛畫像石（拓本）

東漢，石刻。河南南陽出土，南陽漢畫館藏。寬 1.02 米，高 42 公分。畫面刻一人張腿作半蹲狀，右臂前伸立掌，左臂屈肘，手握匕首，其面向的一側刻一頭牛，牛四足作奔跑狀，卻又回首張望，似驚恐狀。作品表現出了人與牛搏鬥時，牛跑開又扭頭，人跳開又轉身的分開、合聚的生動場景，又加以四周雲氣紋，突出表現畫面中人獸互鬥，人與牛各奮力相制的動態特徵，作品充滿勇猛酣戰的激情氛圍。

鹿車升仙畫像石（拓本）

東漢，石刻。河南南陽魏公橋出土，南陽漢畫館藏。寬 1.34 米，高 70 公分。畫面充滿迷離氣息，具有神話色彩。畫面中部刻有一車，車中兩人，前為駕取手，後為墓主人，車下沒有車輪，卻是四縷青煙。車前有兩隻鹿作飛奔姿勢，帶車前行，車後又有鹿追其後，另有手執不死樹的羽人相伴。作品題材取自漢代流行乘鹿升仙的說法，作品在表現這一主題時，藉助於對真實物象的變形，並利用雲紋和羽人形象，烘托出升仙的氛圍。鹿、羽人及雲的形象均以流暢的線條表現，畫面構圖完整，以細而長的線條為主，猶如影畫作品，富有立體感並充滿前進的動感。鹿行動敏捷，古人認為鹿有騰雲駕霧、翻山越嶺的本領。

嫦娥奔月畫像石（拓本）

東漢，石刻。1964 年河南南陽西關出土，南陽漢畫館藏。寬 1.19 米，高 65 公分。畫面中的嫦娥人首蛇身，頭束高髻，身穿寬袖襦衫，下身長有雙肢，長尾彎曲及地，形象具有神祕氣息。嫦娥前刻有一輪圓月，圓月中刻一隻蟾蜍。嫦娥面向圓月，雙臂前伸，作拱月狀。主畫面周圍環繞刻有九星宿及祥雲圖案。整體畫面疏密有致，構圖圓滿，情景生動。

材官蹶張畫像石（拓本）

東漢，石刻。1964 年河南南陽出土，南陽漢畫館藏。寬 49 公分，高 123 公分。畫像石是指刻畫在禮堂或墓室等建築中，具有一定情節內容的裝飾壁畫，漢代畫像石十分精美，尤以東漢最為突出。石刻表現技法有線刻和平面陽刻兩種。線刻指在磨平的石面上陰刻出線條，來表現物象動態；陽刻指保留物象的形或面，將空白的空間剔除。漢代畫像石作品多採用剔地減地浮雕技法，在浮起的畫像輪廓上飾以簡潔的刻線，以表現細部特徵。材官是古時低級武職的一種稱呼。武弁頭戴長冠，身穿短袖衣，口中銜有一矢，雙腳踩在弓上，正在用雙手向上用力拉弓弦，兩肩和大腿的動作充滿力量感，與弓和箭表現出的張力十分和諧。作品生動，線條柔和，具有較高的藝術性。

神農畫像石（拓本）

東漢，石刻。山東嘉祥武梁祠畫像石之一。神農氏是古代傳說中的炎帝，也是教人們農業生產的農神。這塊畫像石中表現的是傳統的神農氏形象。頭戴幘巾，身著襦服，腰間繫帶，腳穿平底鞋，一副農者打扮。神農氏雙手持耒，彎腰作勞作狀。作品風格古樸，人物形象比例適中，動作協調，形象寫實，充滿生活氣息。畫面有榜題，左側為：「神農氏因宜教田，辟土種穀，以振萬民」，右側不太清晰。

朱雀力士畫像石（拓本）

　　東漢，石刻。1977年河南方城東關出土，南陽漢畫館藏。寬90公分，高1.7米。以剔地的手法刻畫所要表現的物象輪廓形象，並以線刻勾勒出細部，底部刻以細紋，以更好襯托畫面內容。上為朱雀昂首展翅，單足踏在鋪首銜環上。下部刻一人，雙腿叉開下蹲並回身，手中握斧，一副力士形象。作品通過剪影式的物像的身姿、體態表現出雀飛、人動的態勢，而運動中似乎又醞釀著一種飛動和不安的騷動感，同時鳥的飛動與人的沉穩又形成了一種對比，作品表現出一種韻律美。

虎車畫像石（拓本）

　　東漢，石刻。河南南陽英莊出土，南陽漢畫館藏。寬1.47米，高79公分。畫面中刻三隻虎，虎的形象纖長、飄逸，有如虎頭龍身，其中上下兩隻虎作回首狀，中間一隻舉目前望。虎尾部自然凌空，姿態優美。三隻虎並架一輛車，車上豎立一架建鼓，並有華蓋。車下車輪呈流雲狀，車內有兩人。車輪如雲氣飄逸，靈氣飛動，又給人以風馳電掣之感。虎是四神之一，也是升仙的祥瑞之物。作品手法簡潔明快，雕刻流暢，整體畫面充滿動感。

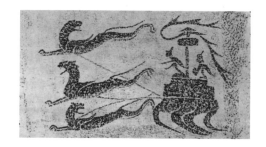

伏羲畫像石（拓本）

　　東漢，石刻。河南南陽出土，南陽漢畫館藏。寬45公分，高1.4米。畫面採用平面減地的表現手法雕刻而成，形象粗獷飽滿。伏羲人首龍身，頭戴冠，上身著交領衣，自腹部化作龍形，長有雙足，長尾卷垂，為表現人首的形象，在與上身等齊高度的位置又雕一華蓋，構成雙臂舉華蓋的形象，更突出人的姿態特徵，與下部龍身形成對比，作品更具藝術性。畫面線條流暢，富於變化，物象形象充滿變形與誇張。

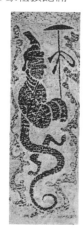

武梁祠伏羲、女媧畫像石（拓本）

　　東漢，石刻。位於山東嘉祥。伏羲和女媧是中國神話傳說中人類的祖先，均為人首蛇身形象。這塊畫像石中的伏羲、女媧均為人首蛇身。伏羲頭戴冠，手持矩，著寬袖衣，面向女媧；女媧頭部有殘，但仍可看其頭頂髮髻，面向伏羲。兩人尾部均為蛇形，並在底部相交在一起，其上在兩人中間刻一童嬰形象，表示生殖與繁衍，是古代人們生殖崇拜的一種象徵。另外，伏羲手持矩，有寓教化之意。此類題材畫像石多伏羲執矩，女媧執規，以象徵創造世間萬物。

曾母投杼畫像石（拓本） >>

東漢，石刻。山東嘉祥武梁祠畫像石之一。這幅畫像石表現的是曾子的母親因聽信傳言，誤信曾子殺人，怒而擲杼的情景。這種教育意義的畫像石，表現了人們當時的價值觀。畫面中是曾子拱手跪地謝罪，其母坐於織機前，側身將杼擲在地面上，人物形象概括，但卻十分生動。畫面下方有「讒言三至，慈母投杼」的銘文。山東嘉祥縣是曾子的故里，因此這個故事比其他地方流傳得更為廣泛。

武榮祠高漸離擊筑畫像石（拓本） >>

東漢，石刻。山東嘉祥武榮祠畫像石之一。高漸離為戰國時燕國人，荊軻的好友，高漸離在荊軻刺秦王失敗身亡後，以擊筑見秦王，欲刺殺秦王，結果未遂，被殺。畫面中部身著冠服，右手執劍者為秦王，旁邊俯首撫筑，作擊節狀者為高漸離，在其周圍為侍衛和隨從人員，其中秦王身後一人手持弓箭侍立，表示秦王的警惕心理。畫面人物眾多，場景生動、逼真。主要人物形象分明，周圍侍從均為動態，更加烘托出這一場景的緊張氣氛。

要離刺慶忌畫像石（拓本） >>

東漢，石刻。山東嘉祥武梁祠畫像石之一。畫面表現的是《吳越春秋·闔閭內傳》中記載的故事，春秋時吳王闔閭派刺客要離殺吳王的兒子慶忌。畫中表現的是要離與慶忌共同渡江駛向吳地時，要離刺慶忌失敗，被慶忌按在水裡的畫面。船頭船尾是慶忌的隨從，均持矛。要離被溺水三次，慶忌感歎他的勇氣卻沒有殺他。慶忌曰「此是天下勇士。豈可一日而殺天下勇士二人哉？」慶忌死了，後來要離回國後伏劍而死。畫面表現的正是慶忌將要離浸入水中的場景，構圖生動，人物動態逼真，富有層次感。

孔子見老子畫像石（拓本） >>

東漢，石刻。山東嘉祥武榮祠畫像石之一。寬1.9米，高37公分。據記載，這塊畫像石於乾隆五十一年（1786年）在錢塘黃易發現，後移至濟寧州學（即今山東濟寧鐵塔寺東院內）。孔子見老子，歷來被視為儒家與道家的結合，並被世人傳為佳話。畫面為橫長形，中部左側手執雉者為孔子，右側拄曲足杖者為老子。兩人均高冠長袍，正躬身施禮。兩人身後畫面構圖完整，疏朗分明，人物及各物象形象清晰流暢。畫面中有「老子」「孔子也」等標記，左側還有隸書題「孔子見老子畫像」及其他刻記。作品完整，具有濃郁的文學色彩。

墓門畫像石

東漢，石刻。1971 年陝西米脂出土，西安碑林博物館藏。寬 2 米，高 1.81 米。採用減地平面雕的手法，先在打磨光的石面上勾勒出物象的輪廓，再將物象輪廓外的石面剔去以突出雕刻圖像，以陰線在物象內刻出物象的細部，使形象更生動逼真，作品細緻精美，顯出華麗的特色。在這件墓門畫像石中，尤以門扇上細刻的朱雀銜環圖最為突出。朱雀下有鋪首銜環，最下端為獨角獸，兩門扇對稱，圖案相同。門楣及門框上分別刻蔓草花紋、動物、人首蛇身仙人及狩獵武士、衣著長袍的官吏，畫面內容豐富，圖案不同而又對稱設置。這是陝北一帶東漢墓門石刻的典型形式。

二桃殺三士畫像石（拓本）

東漢，石刻。山東武班祠畫像石之一。這是一組表現古時戰將有勇無謀，驕橫自恃，最終相殘而死的故事，故事記載於《晏子春秋》。齊景公時，有公孫接、古冶子、田開疆三將，自稱「齊邦三傑」。自恃武高，不可一世，晏子施計，請人送兩個桃子給三人，並曰：「三子何不計功而食桃」。於是三人爭先搶桃，結果相繼而死，作品不僅揭示三士自傲惡果的同時，也表現了晏子的聰明才智。畫面中部三個身材魁梧，手持劍者為三士，中間立一高足豆，豆中裝有兩個桃，三人正作爭執狀，中部矮者為晏子。高者為齊王和使者。另外，這個故事也反映了一種政治手段，比喻借刀殺人。畫面構圖虛實對比，以高大人物形象反襯矮小人物的重要。人物形象生動，作品意義深刻。

武班祠泗水撈鼎畫像石（拓本）

東漢，石刻。山東嘉祥武班祠畫像石之一。畫面表現的是眾人於泗水撈鼎的情景，故事於《史記·秦始皇本紀》和《水經注·泗水》均有記載。傳說中禹鑄九鼎以鎮水，後來成為權力的象徵之後鼎落入泗水。秦始皇命千人下泗水撈鼎。畫面中表現的即是潛水撈鼎的場面。畫面雕刻採取分割構圖處理，上下分三層，上層岸上一排人物為俯身觀看者，其中堤岸兩旁似有兩人為指揮者，中層是河岸的人們用繩索拉繩，下層水中有船上的人用竿抵著鼎底，眼見鼎快要被打撈出來，突然鼎裡冒出一龍，將繩索咬斷，人們驚慌失措，畫面生動地表現了「繩斷鼎落」時的場面。有驚飛的鳥，亂竄的魚，撈鼎者握繩仰跌，觀看的人惋惜焦急，烘托渲染了這一緊張的場景。整幅石刻情節性較強，畫面豐富，布局清晰，為嘉祥武班祠中畫像石刻極為精彩的一幅。

攻戰圖畫像石（局部拓本） >>

東漢，石刻。1954年山東沂南北寨村石刻。作品畫面為橫長形，內容表現墓主人生前戰績。畫面中間為一拱橋，交戰雙方各據橋的一端。此局部為戰敗的一方。勝方已占據半部橋面，雖然後有主將乘車前來督戰，但橋上步兵手持戟、劍，正邁步前行。主戰車後又有騎兵尾隨，攻戰全面爆發。除了橋上步兵整齊的隊伍和騎兵，還有橋下急速滑船，明顯是慘敗逃跑的兵士。作品充滿對比性，畫面人物眾多，繁而不亂，刻畫形象生動。

狩獵、出行彩繪畫像石 >>

東漢，石刻。1993年陝西神木大保當出土，陝西省考古研究院藏。寬1.96米，高40公分。畫面分上下兩層，上層為狩獵圖，下層為車馬出行圖。上層畫面前端刻有鹿正向前四散奔跑，後方一騎馬獵人正在追趕，畫面充滿騷動與不安的動態，騎馬人拉弓射箭向一虎，更表現出場景的緊張及混亂氛圍；下層車馬行圖，畫面表現出運動的狀況，但速度與力量感與上層相比較弱。車馬行進，有前有後，顯得整齊而穩定，富有韻律與節奏感。兩幅圖組合，相互襯托，因內容的不同而動態節奏表現各異。作品以減地法雕成，突出物象形象，在重要部分飾以重彩，突出物體形象，作品造型古樸，構圖飽滿，視覺效果及藝術性較強。

勒馬畫像石 >>

東漢，石刻。四川樂山麻浩崖墓畫像石。寬1.4米，高51公分。作品採用高浮雕手法，一側雕一人，其一腿前伸，一腿屈膝呈蹲踞狀。雙臂前伸，手握韁繩，整個人呈向後傾倒趨勢，富有張力。韁繩的另一端緊勒一馬。馬形體剽悍，四足著地，頭向前昂，身體向後傾，作努力向前狀。馬前似有一人，正奮力將馬向後推。作品造型生動準確，雕刻質樸簡約，風格古樸，整體蓄含較強的力量感。

動物流雲紋畫像石 >>

東漢，石刻。1957年陝西綏德五里店出土，西安碑林博物館藏。寬1.14米，高132公分。這塊畫像石純以紋飾為主，兩側以花草邊飾突出主區域，石面上以動物紋飾及植物花草花紋穿插組合成圖案，畫面生動，富有動感。以簡約、形象的構圖，突出紋樣的輪廓。簡單的動植物紋樣同變形和流暢的線條設計，突顯出濃郁的華美氣質。作品雕刻技法為減地平面雕，不飾地紋，也沒有再作陰線雕飾，畫面流動自然，是畫像石作品中的佳作。

雙人像

東漢，石刻。1942 年四川彭山寨子山崖墓出土，故宮博物院藏。高 51.5 公分，寬 43 公分。雙人像互相環抱，並作親吻狀，因此得名「吻」。以一方形石塊作背景，採用高浮雕手法雕出一男一女，雙手相互攀繞，兩手深情相扶，面部緊挨，為擁吻狀。作品著力刻畫人物的上身，手部及頭部姿勢動作最為突出。畫面描繪的是漢代貴族夫妻生活的情景，作品風格質樸，純情，不注重形象，追求意境，是中國古代高浮雕佳作。

曾家包墓門畫像石

東漢，石刻。四川成都西郊曾家包出土，成都博物館藏。曾家包墓包括兩個墓葬，共出土畫像石十三塊，刻有畫像十一幅。編號為 2 號的墓門石刻，門楣上刻朱雀，門扇上部對稱刻臥鹿，其中一門扇上刻兩侍者拱腰站立，雙手拱起，面帶笑容，姿態恭敬；另一門扇上有一人雙膝跪下，手托書卷，站在身後的侍女，梳高髻，持笑意，人物前後而立，表情豐富，洋溢著喜慶、愉悅之情。雕刻手法簡潔，浮雕形象寫實，畫面極富情節感，具有高度的裝飾藝術色彩。

農耕畫像石

東漢，石刻。1950 年江蘇睢寧雙溝鎮出土，徐州博物館藏。寬 1.84 米，高 1.06 米。整塊畫像石，上部磨損，下部保存完整，整體畫面分上下三層。上層刻仙人駕鹿車；中層一側是一排侍者，最前方是主人，與主人相對的是來訪的賓客，正在施拜見之禮，為賓主會見的場面。最下一層所刻是農耕圖，畫面中包括雙輪車、挑擔者、鋤草者、播種者、扶犁者及拉犁的牛，畫面中僅以幾枝生長的禾苗以及耕作者的勞動的場景，反映出了畫面的背景，描繪出農村耕作的景象，作品充滿生活氣息及生命色彩。其中雙輪車、右側趴在地上的一條狗與耕作者及跨足前行的牛形成動與靜的對比，畫面豐富，內容精彩，富有層次和韻律感，構圖嚴謹，場景寫實。

石羊

東漢，石刻。山東臨沂石羊嶺出土，故宮博物院藏。刻製於永和五年（140 年），高 99 公分，長 1 米，為一對。胸前分別刻有「孝子徐侯」「永和五年」「孫仲喬所作羊」等字樣。用整塊石頭圓雕而成，整體為蜷臥造型，羊角側卷成「C」形，羊頭上昂，頸直伸，以較弱的線刻表示唇部，面部神態溫和平靜。羊的軀體以方形的石塊表示，顯得十分穩重。石塊底部浮雕有腿的形象以及象徵皮毛的漩渦花紋，腿跪臥。造型逼真，並帶有誇張、裝飾的因素，手法簡潔洗練，樸實生動並富有抽象意味。石羊在兩漢時是官員墓所用之物，在這裡暗示出墓主的社會地位較高，而且「祥」與「羊」通用，因此，刻石羊又有求吉祥之意。

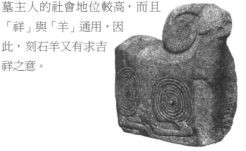

撫琴俑

東漢，石刻。四川峨眉山市出土，四川博物院藏。高 55 公分。石俑頭戴圓頂帽，內穿高領衣，外穿交領袍，雙手撫在琴弦上。人俑面部豐滿，圓眼上翻，大鼻頭，小嘴巴，滿面笑容，頭略微歪向一側，一副沉浸在美妙音樂之中的動人之態。作品表面布滿刀刻紋飾，刀功犀利，形象塑造豐滿。

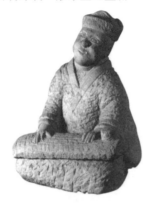

浮雕石棺蓋（拓本）

東漢，石刻。1973 年四川省郫縣（今郫都區）新勝鄉出土，四川博物院藏。長 2.27 米，寬 69 公分。這件棺蓋畫面為一幅浮雕的龍虎戲璧圖。龍虎均長有翼，並且都伸爪抓住位於中間的玉璧。龍虎皆身體彎曲，拱胸翹臀，張口吐舌，作遊戲狀。玉璧下方有一人雙手撐地，背部向上承托玉璧。玉璧上方為牽牛圖，附近是織女拿杵。這一場景與底部龍虎戲璧圖反方向雕刻，並通過尺度大小的對比突出了兩組紋飾的主次關係。畫像構圖緊湊，線條流暢簡練，圖像呈飛動姿勢，造型優美自然。以斜線紋為底，更顯各種形象生動。

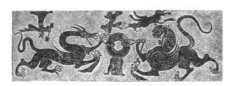

雙龍鈕蓋三足石硯

東漢，石刻。1955 年河北省滄縣四莊村漢墓出土，河北省博物館藏。通蓋高 15.5 公分，底高 5.3 公分，硯石高 2 公分。此硯通體由青石製成，硯面呈圓形，底有三短足，上有蓋，硯蓋內面平坦，周圍略高，正中央內凹，錐形研石內置其中；硯蓋外表面呈斜坡狀，其上雕有立體的雙龍。硯底正好扣合。蓋面和龍身外都陰刻有鋸齒紋及斜紋，足上均刻有獸面紋飾。造型大氣，通體青黑色，風格簡約。

浮雕石棺（兩側拓片）

東漢，石刻。1972 年四川省郫縣（今郫都區）新勝鄉出土，四川博物院藏。長 2.37 米，寬 72 公分。這件石棺各面均有雕刻。下圖示為棺左右兩側的雕刻紋飾，左側刻宴飲場景；右側刻歌舞嬉戲。左側石棺板上分幾個場景，其中包括兩人坐於榻上，一人撫琴，包括雜技、舞蹈助興，庖廚備宴，車馬臨門；右側畫面分上下兩層，上層七人戴面具，作舞蹈狀，姿態各異，下層一人擊鼓，四人彎腰，五人舞蹈，一人撐傘，旁邊是水嬉的情景，形象生動有趣。畫面布局嚴謹，內容豐富，情景寫實，是漢代貴族豐富的社會生活場景的寫照。

力士石礎

漢代，石刻。1954 年四川雅安點將臺出土，四川博物院藏。通高 24.5 公分。力士赤裸伏地，腹部及下身與一塊方形石板融合雕刻。臉上昂，面作微笑。力士表情生動，面部刻畫細膩。身體肌肉豐滿圓潤。細部採用線刻，整體和諧，剛中帶柔，塑造一生動、樂觀的力士形象，其敦實的形象也使柱礎給人以堅實感。

辟邪石插座

漢代，石刻。1954 年四川雅安點將臺出土，四川博物院藏。青砂石質，通高 26 公分。辟邪形體壯碩，四肢矯健，渾身肌肉發達。辟邪身體兩側刻有翼紋，線刻眉毛及鬍鬚生動逼真，齜牙咧嘴，正昂首嘶叫。從側面看，辟邪的表情愉悅、歡快，充滿了情趣，作品極富生命力。辟邪背部有一圓孔，直徑約 4 公分，用於插木柱，既實用，又極具裝飾效果。

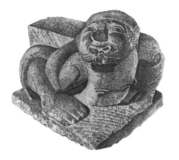

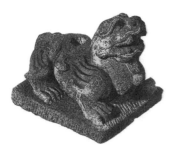

蟠螭紋蓋三足石硯

漢代，石刻。甘肅天水出土，甘肅省博物館藏。通高 12.5 公分，徑 13.4 公分。石硯為圓形，上有硯蓋，下有三足。硯蓋呈錐形，向上隆起，上面雕飾相互纏繞的兩螭，四周陰刻飾有斜平行紋及虎紋。螭頸下鏤空有洞，兩側也有洞孔。可作串繩提起。蓋內沿凸起一圈，與硯周邊的凹槽正好相扣合。硯臺下三足飾有熊首紋樣。石硯造型渾厚，雕刻手法粗獷，整體莊重但又不失生動，風格古拙。

龍紋畫像磚

秦代，磚雕。陝西西安東郊出土，西安市文物管理委員會藏。磚寬 1.18 米，高 37 公分，厚 19 公分。空心磚，模印。其中正面、上側和右側都有浮雕紋飾。正面和上側各刻龍穿璧紋，上下兩面另附有靈芝和鳳鳥紋裝飾。畫面顯示的是磚的右側圖像。以高浮雕的手法表現一條奔躍狀的龍。前肢雀躍上揚，後肢以足立地，曲頸揚尾，龍身布滿鱗紋，形體彎曲優美，畫面充滿動感。

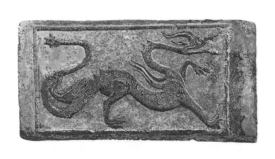

朱雀畫像磚

　　西漢，磚雕。1973 年陝西興平茂陵附近出土，陝西歷史博物館藏。殘寬 87 公分，高 37.8 公分。朱雀為中國古代傳說中四神之一，被視為祥瑞之鳥，是雕刻、繪畫等多種傳統藝術裝飾形式的常用題材。朱雀造型優美，以雀躍前行、昂首揚尾的姿勢呈現出朱雀輕盈、優雅姿態。畫面充滿形態美和飄逸感。浮雕和凸線刻相結合，使形象飽滿、歡快，給人以靈動之感。為漢代磚雕佳作之一。

跪射畫像磚（拓本）

　　西漢，磚雕。河南洛陽出土，河南博物院藏。磚高 24.5 公分，寬 18.5 公分。畫面中刻畫一位形體矯健、姿勢熟練的射手。身著短褲，緊袖衫，頭頂束髮，戴幘。單膝跪地，回身作拉弓張箭姿勢。只見他一手張弓，一手拉箭，單膝跪地，做欲射狀。畫面用線簡樸，構圖簡單，但人物形象傳神。西漢時期的洛陽畫像磚大都是空心大磚，除磚面刻畫像外，在磚的周邊大多都有一條以密集的幾何圖案組成的裝飾帶，使畫像磚畫面結構更完整、統一。

四靈瓦當

　　西漢，磚雕。陝西西安漢長安城遺址出土，陝西歷史博物館藏。「四神紋」瓦當雕刻也稱「四靈」瓦當。四個圓形瓦當直徑均約為 19 公分，分別雕刻青龍、白虎、朱雀、玄武四紋樣，因此得名「四靈瓦當」。青龍、白虎、朱雀、玄武這四種形象分別代表東、西、南、北四個方位，因此，稱「四神」，也稱「四靈」。四件瓦當均採用浮雕手法，將圖像印置在圓形的瓦面上，外沿形成一圈輪廓，瓦面圖案極富有立體感，形象十分生動，線條流暢，造型美觀，雕刻技巧嫻熟，為西漢瓦當雕刻的代表作品。

天馬畫像磚（拓本）

　　西漢，磚雕。河南洛陽出土。寬 23 公分，高 24 公分。馬在古代社會，尤其是戰爭時期，占據著重要的地位，因此常可以在早期畫像磚中發現各種馬的形象，而且尤以這種帶雙翼的天馬形象為代表。畫面中的馬形體碩大，生雙翼，故為天馬。馬頭部刻畫生動，眼睛炯炯有神，形體壯碩，形象充滿靈性，因此也更富有飛馬的特徵，是理想中的馬的形象，作品充滿神話色彩。畫面構圖簡潔，線條流暢，風格粗獷、豪爽。

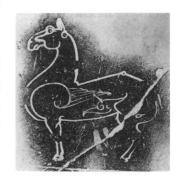

挽虎畫像磚（拓本）

西漢，磚雕。河南洛陽出土。寬47公分，高50公分。畫面以樹為界，一邊是挽虎的獵人，一邊是奮力掙脫的猛虎。挽虎人的袖口與褲腿都向上挽，兩手拽長繩，雙腿支地後蹬，身體呈「S」形。虎身奮力前奔，脖頸因受到拉力而扭首回望，獵人與虎四目相對，形成一種富有張力的緊張氣氛。畫面前景，位居中間的位置是一株枝葉繁茂的樹，樹幹挺拔，枝丫彎曲，形態靜謐，與獵人和虎之間的張力形成對比。而邊角的朱雀似乎以一位觀者的身分注視著眼前這一生動情節，寓動於靜，呈現力量之美，渲染畫面氣氛。作品線條柔和，刻畫形象生動，柔中帶剛，富有情節性。

山林狩獵畫像磚（拓本）

西漢晚期至東漢前期，磚雕。河南鄭州出土。寬15.5公分，高7公分。畫面以山巒形象占據主體，以人物和獵物形象為輔，以突出山林狩獵的場景。以小見大，強調畫面主題。畫面正中間是一座高山峰，山峰兩側分別蹲坐一位獵手，與其相對的兩側山峰上為攀爬的獵物，獵人舉弩欲射，獵物昂首欲逃，動作形態形成對比，使畫面物像之間產生聯繫。山下另有一人執弩，分散視者的注意力，構成多視點組合圖案，突出表現獵人在高山叢林中狩獵的真實情景。造型抽象，畫面結構清晰，風格簡練質樸。

獵虎畫像磚（拓本）

西漢晚期至東漢前期，磚雕。河南禹縣（今禹州市）出土。寬23公分，高5.5公分。畫面為長方形，中間刻一猛虎，斑斕虎紋，形象生動。虎四足奔馳前行，嘴部中箭。射箭者正騎駿馬疾馳，虎已十分接近馬尾，但騎士毫不畏懼，仍回頭向虎射箭。虎與馬之間近在咫尺，雙方卻又都在行進之中，充分表現了狩獵場面的緊張。畫面的另一側有兩人已翻倒在地，遠處還有一人正在驚慌逃走，這些似與狩獵無關的表現卻更加渲染出獵虎場景的驚險與慌亂氣氛。獵虎人的衣擺、馬尾及韁繩都向後飄起，表示行進中的速度感。作品結構緊湊，主題突出，刀法自然。

伏虎畫像磚（拓本）

西漢晚期至東漢前期，磚雕。河南鄭州出土。寬7.5公分，高5.5公分。畫面為矩形，刻一獵人和一虎，表現為虎被馴服的場景。獵人身穿短袍，頭頂束髮，戴幘。兩腿分立，一手持斧下垂，一手扶虎頭，張口，似正在對虎呵斥。虎頭及前肢受力伏地，後肢還在掙扎，長尾上翹，雖頭向下，但口大張，仍在咆哮，其伏頭向下的形象及獵人的沉穩鎮定，顯現出已被伏的狀態。作品手法巧妙，刻工質樸，極富生氣。

鬥雞畫像磚（拓本）

西漢晚期至東漢前期，磚雕。河南鄭州出土。寬 9.5 公分，高 7.5 公分。畫面正中為兩隻正在格鬥的雄雞。翅羽張揚，冠頂突起，引頸纏鬥在一起。兩鬥雞身後各站一人，正位於畫面兩側，戴冠，身著長衣，正在觀看鬥雞表演，並揮臂作助威狀，表現出了觀看者的極大興趣。作品風格粗獷樸拙，內容極富生活情趣。河南鄭州畫像磚多以貴族生活和神話傳說作為畫像磚的題材，向人們展現了古時貴族的生活。

比武畫像磚（拓本）

西漢晚期至東漢前期。磚雕。河南鄭州出土。寬 19.2 公分，高 9 公分。畫面表現人物形象抽象。主體為比武的兩人，一人雙手執長矛；一人一手揮劍，一手執盾擋護，兩人相對搏鬥。上身前傾，下身向後，形體呈拉伸狀態，表現較為抽象、誇張。人物均挽髻，著袍，動作輕鬆、緩和，形態飄逸。畫面兩側分別有侍立的侍者，同時作為觀戰者。人物採用簡潔的浮雕表現，不只突顯其動態的變化，更突出畫面的生動和比武時的緊張氣氛。

騎馬射鹿畫像磚（拓本）

西漢晚期至東漢前期，磚雕。河南鄭州出土。寬 17 公分，高 10 公分。畫面正中為一獵人騎馬飛奔，手中持箭，正開弓射向前面的鹿。鹿明顯是受驚後奮力向前奔跑，四肢飛躍狀，並回首向獵人。馬與鹿的身體與四肢分別向前後伸展成直線，表現很強的速度感與力度感。獵人與馬的形象都較為抽象。另外，在獵人與鹿之間有兩隻驚飛的鳥，渲染烘托了緊張、不安的畫面。作品手法簡潔，山坡以自然彎曲的斜線表示，並順勢向馬與鹿的方向延伸，加強了畫面的動感。作品構圖緊湊，氣氛活躍，富有生氣。

建鼓舞畫像磚（拓本）

西漢晚期至東漢前期，磚雕。河南鄭州出土。寬 15.5 公分，高 8.8 公分。畫面中正立一圓盤，盤頂托一圓鼓，鼓上立竿，竿頂有飄帶裝飾，這是古時的一種禮器，其端頭多飾鳥的羽毛，稱為羽葆。鼓兩側各有一人，手持鼓槌，擊向鼓面，揚臂側身，形象生動、姿態優美。畫面線條流暢自然，充滿飄逸動感。

庭院畫像磚（拓本）

西漢晚期至東漢前期，磚雕。河南鄭州出土。寬 40 公分，高 126 公分。作品採用陰刻與陽線相結合的手法，畫面上各種不同的裝飾圖案是用刻有各種不同花紋的小印模在空心磚坯上壓印而成。內容包括廳堂、庭院、門闕及通道。一條寬闊的通道將建築與環境前後串聯，路上有數騎正欲進門，中間穿插樹木、花園，連接自然，向人們展示了漢代較大型住宅庭院的布局及組群形態。其中最前方為寬敞的門闕，路兩邊是整齊的樹，闕周圍有高牆環繞。通過門闕進入庭院，是一座四阿頂建築，一側開門，可通向後院，後院設廳堂。這為研究漢代民居形式及民居組群布局提供了珍貴資料。

獸鬥畫像磚（拓本）

東漢後期，磚雕。河南新野出土。寬 73 公分，高 19 公分。畫面以三個物象為主題：熊、虎、牛。熊居正中，四肢張揚，回首顧盼，其向前正與一隻猛虎搏鬥，身後還要防禦牛的侵襲。虎前爪舉起，張口瞪目，正朝熊撲過去。熊以一隻前爪迎戰虎的進攻，以另一隻爪按向牛角。牛高高躍起，俯首以雙角刺向熊。牛的迸發、虎的凶猛與熊的左右不及形成對比。場面生動激烈，似乎輸贏已定，畫面充滿動感。雕刻手法簡潔明快，物象特徵準確、生動。

鹽場畫像磚

東漢，磚雕。1953 年四川成都揚子山漢墓出土，成都博物館藏。寬 48 公分，高 40 公分。畫面中刻重疊的山巒、樹木，以及在山上、林間勞作的人們。最前方一側是鹽場。畫面表現了搭在鹽井上的高架，高架上安置滑車，其中有四人站在架上用轆轤從井中取鹽水，畫面簡潔生動。鹽井不遠處，畫面顯示在爐灶上置有一排鹽鍋，旁邊還有人正在燒火，表現出製鹽的過程。在鹽場的後面，有狩獵者、砍柴人及山林中的各類飛鳥與野獸。作品不僅向人們展示了撈鹽、製鹽的過程，也描繪出了一幅生動豐富的山林勞作畫面。作品畫面以平面浮雕表現出縱深的空間效果，巧妙運用重疊、累加，增強透視，這是中國山水畫題材藝術表現的常見形式。

西王母畫像磚（拓本）

西漢晚期至東漢前期，磚雕。河南鄭州出土。寬 17 公分，高 8.5 公分。西王母是中國古代傳說中的神話人物，多為人形，戴橫長冠，身穿長衣形象。畫面中的西王母拱手跽坐在山峰的頂端，山巒蜿蜒起伏，猶如長龍，氣勢盎然，王母形象高貴、莊嚴。在西王母的周圍環繞有各種神鳥、神獸，均是祥瑞的象徵。畫面內容豐富，造型各異，神話氣息濃郁。以淺浮雕形式雕刻出的各種形象概括，刀法簡潔質樸，畫面內容清晰可見。

丸劍、宴舞畫像磚（拓本） >>

東漢，磚雕。1953 年四川成都揚子山漢墓出土，成都博物館藏。寬 48 公分，高 40 公分。畫面略呈方形，按田字格式布局，分別安排四組人物。右上方刻兩人，赤裸上身，一人作拋球雜耍，一人持劍表演，動作神態充滿動感，栩栩如生；右下方一男一女，男者擊鼓，女者長袖飄逸、寬腳褲，正在翩翩起舞。左側下部一對吹簫人並排踞坐，正全神貫注地表演。表演者人物形態有動有靜，表演十分盡興，動作形象都刻畫得生動逼真。與丸劍、宴舞人形成對比的是畫面左上方，一人身著長袖衣席地而坐，旁邊一高髻女子，二人正在觀看熱鬧的表演。畫面場面生動，人物形象優美自然，所刻樂舞形象是此時期磚刻作品常見的題材。

弋射收獲畫像磚

東漢，磚雕。1953 年四川成都揚子山漢墓出土，四川博物院藏。長約 49 公分，高 40 公分，厚 5.2 公分。畫面分上下兩層，上層為弋射圖，下層為收獲圖。弋射是古代以射雁為主的一種狩獵活動。在箭上繫繩，然後將射中的獵物取回。磚雕畫面上層又分為左右兩部分，一為岸上一為水池。岸上描繪的是弋射的場面。畫面左側一人斜向彎弓，射向雁群，一個直指頭上的驚雁，兩人的姿態優美，動作生動有趣，造型十分寫實。另一側蓮池中有荷花、蓮篷、游魚，營造出生機蓬勃的自然環境。下層收獲場面中描繪的是農家收割的景象。畫面中有人揮鐮收割，有人俯身收稻，有的挑擔，場面繁忙而有序，

四騎吏畫像磚 >>

東漢，磚雕。1953 年四川德陽出土，四川博物院藏。寬 34 公分，高 24 公分。在有限的面積內上下左右對稱設置四人騎馬的形象，而且四騎具有同行進方向的動勢，而形象又各有不同。畫面中四匹疾馳的馬，馬上四騎士皆戴冠，腰束帶，手持棨戟，一副官吏模樣。作品著力表現行進中馬各不相同的姿態，或昂首引頸，張口嘶鳴；或一邊向前奔跑，一邊回首顧盼，表現出不同的行進狀態。以相同的題材藉助於不同的動態使得畫面生動且富於變化，和諧中產生對比，頗富有情趣。

刻畫生動。兩幅畫面上下形成對比，上層弋射圖群鳥飛奔，是一種緊張的動感，下層收割人動作協調、穩定，是一種平和的動感，兩者對比，產生畫面的韻律感。弋射收獲畫像磚，具有濃厚的生活氣息，歌頌了勞動人民，為漢畫像磚中的代表作品。

戲鹿畫像磚

東漢，磚雕。四川彭縣義和鄉出土，新都縣文物保管所藏。寬 45 公分，高 25 公分。畫面中鹿的形象最為突出，頭上生角，尖嘴，長口，對應前方戲鹿人。鹿通體渾圓，體形健碩，四肢彎曲，似正準備跳起，體態優美，動感強烈。鹿背上的人形象較為模糊，似戴冠著長袍。前面戲鹿人著廣袖長衣，手中持物，做戲鹿狀，動作形態頗具情趣。作品取材古時「仙人騎白鹿」的傳說，刻工細膩，主次分明，造型飽滿，動態逼真。

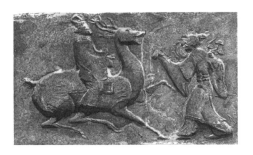

駱駝載樂畫像磚

東漢，磚雕。1978 年四川新都馬家山出土，四川博物院藏。寬 42 公分，高 32.8 公分。駱駝形體碩大，幾乎占據整個畫面。駝背上配有鞍，向上帶有羽葆鼓，並作流蘇裝飾。駝峰上跪坐一人，揮長袖作擊鼓狀。「鼓吹」是古時軍中作樂的方式，東漢時較大型的軍隊才會設鼓吹者。以駱駝為前驅儀仗，而且還在駝峰上置鼓，並作裝飾，這在漢畫像磚中十分少見。

漁筏畫像磚

東漢，磚雕。四川廣漢女兒墳出土，四川博物院藏。寬 44 公分，高 26 公分。畫面中部是一竹筏，竹筏上一人正伏身蹲下，作欲捕魚狀；後面一人站在筏上正持竿撐筏，形態逼真，藉助人的動態特徵顯現出竹筏在大江之中順流而下的情景，烘托了畫面的動勢。畫面左側一人，正靜坐垂釣，悠然的形態與竹筏上行動的人形成對比。此外，畫面下端有起伏的山巒，展翅的鳥和游動的魚，以各種生活在不同環境中的物象烘托出畫面場景的豐富，增強透視，擴大空間意境。作品充滿生活氣息與濃郁的自然情調，是漢畫像磚中的佳作。

習射畫像磚

東漢，磚雕。1953 年四川德陽出土，四川博物院藏。寬 39 公分，高 24 公分。畫面中兩人均頭戴冠，著長袍，腰束帶，裝束為富家或貴族子弟模樣。一人手持弓箭，腰間矢箙內插有三支箭，正拱身向下，似已做好射箭的準備，面向另一人。另一人右手執弓，左手拿箭，正在做準備。人物形象簡略，但其衣飾的領口、腰帶及裙擺採用凹線、凸線與浮雕相結合，表現了輕盈、飄逸的服飾特徵，更顯人物動態之美。其雕刻手法靈活，造型寫實，充滿優美的氣質。

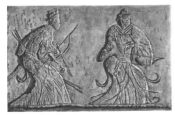

樂舞百戲畫像磚

東漢，磚雕。1956年四川彭縣（今彭州市）出土，四川博物院藏。寬48公分，高28公分。樂舞百戲是漢畫像磚及其他藝術形式中的常見題材，以表現豐富多彩的漢文化生活為主題。畫面左端有十二案重疊放置，一女伎頭梳雙髻，雙臂支於案上，反身倒立，類似現代的柔術表演；右側著交領袍的雜耍藝人，正在做接拋球表演，動作神態自然。中間一女伎著長袍，雙腳踏在鼓面上，周圍地上覆置六盤，女伎身體擺動，揮巾而舞，姿態優美。盤舞是兩漢和魏晉時期一種很流行的樂舞，舞蹈時通常有歌樂伴奏。

虎紋磚雕

漢代，磚雕。1974年陝西興平道常村出土，茂陵博物館藏。長45公分，寬13公分。虎紋磚雕虎身為側面，身形細長，雙目望向前方，做行進狀。虎身刻細葉形紋斑，臀部有凹入。尾巴上翹，形體矯健，形象威猛。作品風格粗獷，刀法剛勁有力，立體感強。

鳳闕畫像磚

東漢，磚雕。1972年四川省大邑縣安仁鎮出土，四川博物院藏。高38公分，寬44公分。畫面中的闕構造複雜，形態優美。主闕為重簷式頂，左右兩邊各設有子闕，兩闕之間用屋相連接，構成門楣，在門楣之上立有一隻鳳鳥，做展翅欲飛狀。作品為模製，但表面深淺不同的平面浮雕，使闕的形象及細部刻畫都十分具有立體感。樓脊、屋簷及斗栱、闕牆都十分形象，層次分明。門樓和雙闕搭配比例適中。這種闕形畫像磚多置於漢墓室入口處，是一種身分的象徵。

斧車畫像磚

東漢，磚雕。1940年四川省成都市郊出土，四川博物院藏。高40公分，寬47公分。畫面主題為一疾馳飛躍的駿馬拉車出行圖。馬車上有兩人並行而坐，車左右有兩個步兵緊隨追趕。車兩側有棨戟，車上樹斧鉞，因此，這種車被稱為「斧車」，是重要使者出行時的導引車輛。

魏晉南北朝

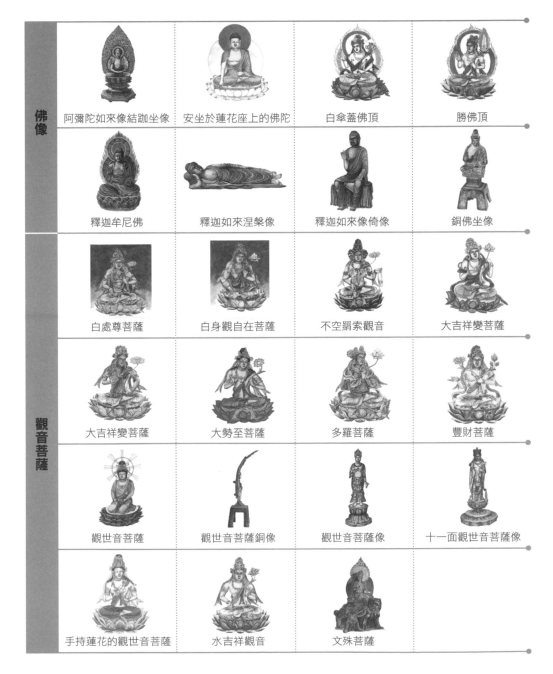

佛像			
阿彌陀如來像結跏坐像	安坐於蓮花座上的佛陀	白傘蓋佛頂	勝佛頂
釋迦牟尼佛	釋迦如來涅槃像	釋迦如來像倚像	銅佛坐像

觀音菩薩			
白處尊菩薩	白身觀自在菩薩	不空羂索觀音	大吉祥變菩薩
大吉祥變菩薩	大勢至菩薩	多羅菩薩	豐財菩薩
觀世音菩薩	觀世音菩薩銅像	觀世音菩薩像	十一面觀世音菩薩像
手持蓮花的觀世音菩薩	水吉祥觀音	文殊菩薩	

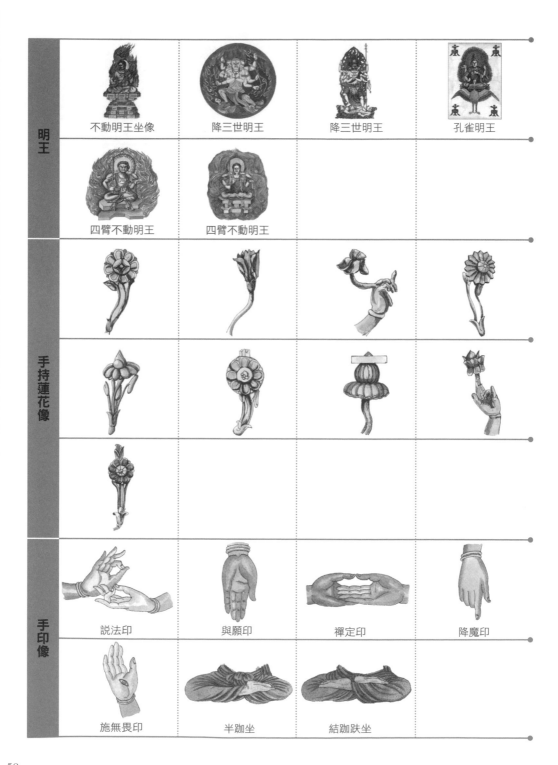

明王	不動明王坐像	降三世明王	降三世明王	孔雀明王
	四臂不動明王	四臂不動明王		
手持蓮花像				
手印像	説法印	與願印	禪定印	降魔印
	施無畏印	半跏坐	結跏趺坐	

飛鳥人物堆塑罐 >>

　　三國吳，陶塑。1955 年江蘇南京趙士崗出土，南京博物院藏。堆塑罐，又叫「魂瓶」或「穀倉」，是流行於東吳至西晉這一段時期的一種造型獨特的明器。主要分布在長江中下游的江浙和江西邊緣一帶。這件堆塑罐為紅陶質，高約 34.3 公分，腹徑 23.8 公分。整體有罐體和蓋兩部分組成。器為橢圓形罐體，罐體上部有構造複雜的堆塑，頂部為圓蓋。罐腹部周圈塑出九個鋪首銜環，以條紋間隔有鳥獸裝飾。這圈裝飾向上為圓盤，盤中正面塑出雙闕，闕兩側共塑十二人，均面朝外，圍合成一圈。闕上簷處有群鳥，另有四個盂提供鳥食。鳥雀形態各異，造型活潑生動，人物形象栩栩如生。闕的造型也十分逼真。作品採用捏製、模印、堆貼及刻畫等工藝，體量小，但內容豐富，反映出較高的工藝製作水平。這種造型特殊的堆塑罐，是一種專門製作的、具有特殊寓意的明器。

永安三年青釉穀倉 >>

　　三國，陶塑。1939 年浙江紹興出土，故宮博物院藏。通高 46.4 公分，底徑 13.5 公分，口徑 11.3 公分。堆塑罐的造型常見的主要有四種形式，一種樓臺亭閣式，一種「穀倉式」；一種「廟宇式」；一種「喪葬禮儀式」。這件「堆塑罐」的罐頂塑有雙闕和三層崇樓。門前有兩犬守護，三層崇樓口有老鼠探頭窺視。在崇樓周圍塑樂工八人，背相環繞演奏。樓頂分塑五個小罐，罐口沿處圍滿麻雀。在樓閣的正前方，罐腹部，塑「龜趺馱」碑，碑刻顯示罐塑於永安三年，永安是吳景帝的年號，永安三年即西元 260 年。全罐形象繁複多樣，密而不亂。罐體有塑痕，風格質樸，精細，內容豐富的堆塑罐，是這一時期民俗和思想意識的反映。

甘露元年青瓷熊燈 >>

　　三國吳，陶瓷。1958 年江蘇南京出土，中國國家博物館藏。高 11.5 公分，口徑 9.7 公分，底徑 4.5 公分。燈盞造型優美，其燈柱為一隻蹲坐著的熊，熊身體肥壯，雙臂上舉，爪捂於兩耳處。頭頂燈盤，蹲坐於底盤正中，燈盤為缽形，外壁僅飾三道弦紋。在燈底盤外底側刻有「甘露元年五月造」七字，甘露元年是西元 265 年，說明了這盞燈製造的時間。這盞燈可作為青瓷斷代研究的重要標準器物。

青釉人物井 >>

　　三國，陶瓷。1956 年湖北武昌缽盂山 303 號墓出土，湖北省博物館藏。高 28.8 公分，井口徑 10.1 公分。井身為筒形，上設有一間四柱的井亭遮蓋井口，亭頂瓦、脊造型真實。井沿塑有一人，造型抽象，正作拽繩打水狀，旁邊有繩搭在井沿處。器身通體施一層薄薄的青釉，略泛黃色。造型寫實，塑工簡潔概練，風格質樸，生活氣息濃郁。

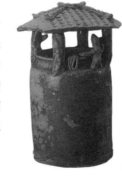

青瓷獅形燭臺

西晉，陶瓷。1971年湖北鄂城武黃公路出土，湖北省博物館藏。高8.6公分，長15.1公分。燭臺為一蹲伏狀的獅子，其鬃毛至肩，兩耳豎立，雙目圓睜，直視前方，四肢呈貼身凸起的圓環狀，獅子形象健壯。獅尾上端成圓股狀，下端散開貼臀，脊背獅毛左右分梳整齊，通體施青釉，釉色青灰潤澤，背部圓形插燭孔。設計新穎，端莊穩重，具有觀賞價值。整體造型可愛溫順。獅形燭臺是西晉流行的式樣，這可能與佛教活動的興盛有關。這種獅形燭臺造型各異，多採用模印法製作而成。

青瓷香燻爐

西晉，陶瓷。湖北省博物館藏。高15.5公分，盤徑13.7公分。香燻爐呈球形，上部滿飾鏤空菱形及三角形燻孔的半球形蓋，可打開。下部飾三圈繩紋的凸棱，向下束腰，底部有一圓形托盤。通體施釉，釉色青黃，造型精巧，無精雕細琢，風格簡潔明快。

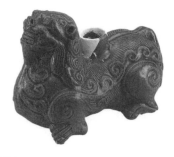

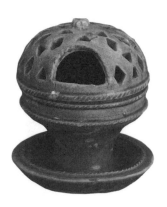

陶男俑

西晉，陶塑。故宮博物院藏。高22公分，寬8公分。俑像頭髮上綰，戴平頂帽，雙目圓睜，著右衽衣，左手持一圓狀物，右手持錞，雙腿直立。陶俑為分模合塑，體腔內空，雙腿僅表現出兩側面，這是西晉陶俑的特色。人物比例勻稱，無精雕細琢、質樸自然。

陶男俑

西晉，陶塑。故宮博物院藏。高32公分，寬12公分。俑頭梳螺旋狀高髻，顴骨突出，眉眼上提，面帶微笑，頦下有鬚，腹部隆起，上身著緊身袍使腹部略下垂，左手前抬，右手上舉，雙腿一前一後，作行走狀。造型寫實，風格古拙，刀法簡潔。

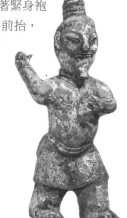

女立俑

南朝宋，陶塑。1960年江蘇南京西善橋出土，南京博物院藏。高37.5公分。女俑頭綰高大的雙環髻，造型略顯誇張，身著交領長裙，微露足尖，袖口呈喇叭狀。女俑揚眉大眼，面龐清秀，其嘴角上翹，面帶微笑。頸長，身材高挑，雙手交置於腹前，儀態端莊大方，展現了六朝時期貴族婦女的衣飾裝束及形象特徵。作品造型簡約，略顯誇張，人物形象洗練、大方，透出人物溫婉、美麗的氣質。

坐俑

西晉，瓷塑。南京出土，南京博物院藏。塑於西晉太安元年（302年）。像高29.5公分。頭頂圓形帽，額頭略向外凸，眼內凹，蒜頭鼻，有八字鬍鬚，身著右衽長衣，衣巾邊緣及袖口處有裝飾。人物雙手攏於袖內，跪坐像，頭部及上身是刻畫的重點，下身概括。造像手法簡潔、細膩，作品形象單純，並表現出了人物的性格特徵。

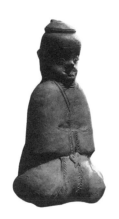

陶馬

西晉，陶塑。故宮博物院藏。高33.3公分。馬呈站立狀，體肥身健，神態自然，馬尾短粗，下垂，背上置有馬鞍。陶馬體態勻稱，造型簡潔，塑造手法粗獷簡練，風格古拙質樸。

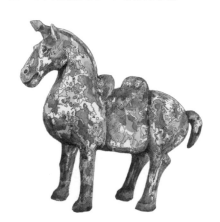

武士俑

西晉，陶塑。故宮博物院藏。高57公分。俑像呈站立狀，兩腿分立為倒「V」字形，髮梳成高聳的螺旋狀。五官刻畫略顯誇張，顴骨突出，雙目圓瞪，眼角上翹，張嘴露齒。左手前屈於胸前，右手後舉，表情威武，神態怪異。

男立俑

南朝，陶塑。1957 年江蘇南京中央門外小紅山出土，南京博物院藏。高 34.6 公分。塑像為黑陶質，頭部戴平頂圓帽，著交領衣，收腰，下身較寬，墜地覆足。人物五官端正，眉目清秀，鼻梁直挺，臉橢圓形，面龐豐滿圓潤，雙手交疊置於腹前，姿態恭敬。作品手法簡潔，形象塑造生動傳神，堪稱佳作。

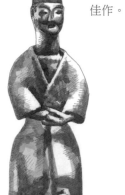

青瓷蓮花尊

南朝，陶瓷。1956 年湖北武昌缽盂山392 號墓出土，湖北省博物館藏。通高 43.7公分，口徑 12 公分，腹徑 27.3 公分。施青色釉，整體主要由堆塑的蓮瓣裝飾。蓋頂邊沿塑成鋸齒狀，中間是堆塑蓮瓣，形成一個蓮臺造型的蓋子。尊腹和腰部浮雕仰覆蓮瓣，並以菩提葉裝飾。頸部有飛天浮雕，塑環形紋，底部刻菩提葉，平底。作品中的蓮瓣、菩提葉都是佛教藝術常見的裝飾題材，說明當時佛教的興盛。據推測，類似的裝飾繁瑣和造型厚重的蓮花尊，在南朝時是用作禮佛的陳設器，而不是實用器具。

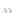

莫高窟第 275 窟彌勒菩薩像

北涼，彩塑。莫高窟石窟造像之一。石窟造像是隨著佛教傳入而興起的，石窟及造像藝術也取得了較高的藝術成就。敦煌石窟位於今甘肅鳴沙山東麓，其開鑿時間約從東晉永和九年（353 年）開始，至元代結束。此窟洞呈縱長方形，窟頂為盝頂形式。彌勒菩薩像位於西壁正中，高約 3.15 米，寬 1.25米，厚 35 公分。身旁立天獸高 1.04 米，寬47 公分，長 97 公分。菩薩像是莫高窟早期大型彩塑作品的代表作。雖後經宋代重修，仍保持原作風貌。菩薩雙腳交叉倚坐於方形金剛座上，頭戴化佛寶冠，頸飾項圈與瓔珞，袒胸露臂。右手殘缺，左手持「與願印」。腰繫羊腸裙，衣著貼體，衣紋褶皺以貼泥條和陰刻線相結合的方式表現，紋路平直，線條優美。塑像面目方圓，體形適中，呈現溫和、端莊之態。塑作技法還帶有印度與古希臘風格的痕跡。天獸昂首虎視，張口欲吼的形象，使整體塑像充滿生氣。菩薩背後有背光和倒三角形靠背繪飾，兩側壁繪供養菩薩，北側上部有宋代補繪的飛天，整個洞窟雕塑內容豐富，形象優美。

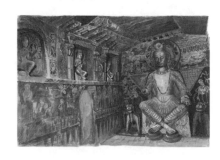

莫高窟第 268 窟交腳佛

北涼，彩塑。莫高窟石窟造像之一。窟龕高 93 公分，寬 67 公分，深 20 公分。佛高 75 公分，寬 30 公分，厚 10 公分。窟龕平面為長方形，龕頂有浮雕疊澀平棋天花，天花內繪有蓮花、火焰紋，周圍還飾有飛天像，佛教氣息濃重。窟西壁龕內塑交腳倚坐佛，頭部為宋代補塑。像右臂袒露，右臂和左手已殘，左臂披袈裟，繞至左腹向下將雙腿裹住，兩腿交叉盤坐於方形臺座上。

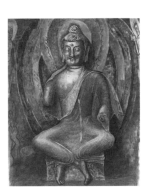

佛像形體略顯清瘦，上身比例略大於下身，陰刻線衣紋較平整。龕壁繪飾佛光，兩側分飾彩繪供養菩薩像。龕的外沿飾有火焰紋、龕楣和柱頭。

莫高窟第 275 窟南壁天宮菩薩

北涼，彩塑。莫高窟第 275 窟造像之一。窟龕高 97 公分，寬 86 公分，深 18 公分。菩薩高 83 公分，寬 32 公分，厚 10 公分。窟南壁上部鑿三龕，浮雕龕楣、龕柱。這是位於中間漢式闕形龕內的交腳菩薩像。菩薩像倚坐在金剛座上，頭戴三珠冠，手施法輪印，俯首閉目，姿態舒展，神情安詳。項飾瓔珞，披風帔，著長裙，衣飾特徵與北壁菩薩像相類似。手印、裝束略有差別。佛像身後龕壁繪有背光和倒三角形靠背，靠背上兩側各繪一男子形象脅侍供養者。

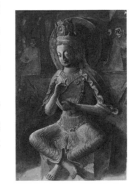

莫高窟第 275 窟北壁天宮菩薩

北涼，彩塑。莫高窟第 275 窟造像之一。龕高 97 公分，寬 78 公分，深 17 公分。龕中塑交腳倚坐菩薩像高 80 公分，寬 32 公分，厚 10 公分。此窟南北壁上各開三龕，象徵佛國天界，龕內的菩薩像稱為天宮菩薩。除手印各異外，南北壁龕形及龕內菩薩塑像的造型、姿態及衣飾大致相同，並對稱設置。北壁西端闕形龕內的菩薩像，雙腳交叉倚坐於金剛座上，施與願印。頭戴三珠冠，項飾瓔珞，披風帔，著長裙，以陰刻線表示衣紋，菩薩造型優美，神態端莊，面相飽滿，具有這一時期莫高窟菩薩塑像的典型特徵。

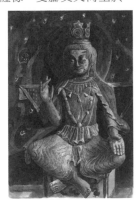

騎馬吹角俑

北魏，陶塑。1953 年陝西西安草場坡出土，陝西歷史博物館藏。灰陶質，通高 39 公分。這是一組名為「馬上樂」的騎士俑中的一件。俑頭戴圓形高帽，上身穿窄袖緊身衣，下身著寬腿褲，雙手托長角，正作吹角姿勢。馬造型較為簡略，刻塑手法質樸，尤其以馬頭部形象較為寫實。作品整體結構完整，能較真實地反映北朝早期北方民族的社會生活狀況，向人們展示了當時的民俗風情和生活風貌。

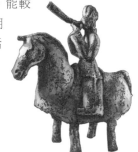

壽州窯青釉貼花罐 >>

南朝，陶瓷。1982年安徽壽縣出土，安徽博物院藏。高22.3公分，口徑10.9公分，腹徑21.8公分，足徑9.5公分。罐胎體堅硬，呈灰白色，外表施淡青色釉，其中積釉處接近黑色。器形直口，頸部短小，平底，器口外一圈相交排列四個泥條耳和四個橋形耳。通體飾紋樣，罐身用兩道凸弦紋分隔成三層，上層是蓮蓬和團花紋，中間飾以奔跑的幼虎和團花，下層堆貼菩提樹葉等植物紋飾。外觀裝飾採用模印貼花的手法，使紋飾的立體感較強。作品造型飽滿，裝飾豐富。

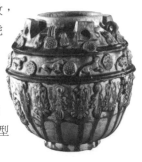

元邵墓彩繪瞌睡俑 >>

北魏，陶塑。1965年河南洛陽老城盤龍塚元邵墓出土，上海博物館藏。元邵是北魏孝文帝的孫子，曾任衛將軍、河南尹等官職，死於武泰元年（528年）。從其墓中出土陶俑達一百多件，其中以這尊瞌睡俑最為代表性。俑高9.6公分。以蜷縮蹲坐、俯首呈瞌睡狀而得名，也稱昆侖奴坐俑。其頭頂卷髮，身穿紅色衣褲，腰間束帶，足穿靴。一手抱頭，一手橫放在膝頭上，頭埋於胸前，作瞌睡狀，姿態逼真，造型寫實。作品注重形象與動作姿態的刻畫。身形概括，身材比例適中，除頭上的卷髮與長靴進行細部刻飾外，均以大塊面體現，手法簡潔，構思獨特。從穿著和形體特徵來看，俑人為少數民族形象。以雕塑手法為主，結合彩繪，更突出人物的形象特徵。

司馬金龍墓綠釉女坐俑 >>

北魏，陶塑。1966年山西大同石家寨司馬金龍墓出土，大同博物館藏。俑高21公分，為席地跪坐狀。其頭戴高冠，身著無領交襟長袍，雙手屈舉於胸前，似正在與人交談，並以手勢作示範加以說明。右手清晰，左手已殘。人物面龐與身體俱豐滿，形象敦實大方，淳樸自然。工藝質樸，注重神韻。

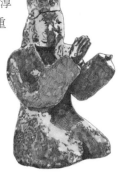

鎮墓俑 >>

北魏，陶塑。1957年內蒙古呼和浩特出土，內蒙古博物院藏。高39.5公分。其頭頂戴兜鍪盔，身著圓領衣，衣略寬，下及膝，似甲衣。雙腿略張開，立地，雙手碩大，左右展開，握拳，中空似作拉弓射擊狀。俑面部表情凝重。眉目上翹，雙眼圓瞪，鼻頭大而向上翹，嘴咧開，並有獠牙外露，面目猙獰。作品未經裝飾，手法簡潔，略帶誇張，造型粗獷。表現出中國北方少數民族的審美情趣。俑的頭、手及身軀各部分是分別製作再經組合而成的。

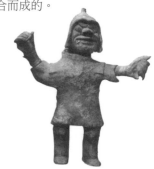

持盾武士俑

北魏，陶塑。河南洛陽出土，洛陽博物館藏。高 30.5 公分。俑頭大，無頸，寬肩，高大魁梧。頭戴盔，身著甲，腰間束帶，下著褲，造型威武。其雙眉緊鎖，雙目圓瞪，嘴角下撇，挺胸，右臂下垂，作握器械狀；左臂前曲，手扶盾牌，高大的盾牌也襯托出武士勇武、高大的氣質。作品的細部刻畫，突出了人物的身分和性格特徵。通體施朱塗粉，多處已剝落。整體造型莊重。風格粗獷、質樸，充滿豪邁氣息。

供養人頭像

北魏，泥塑。河南洛陽永寧寺出土，中國社會科學院考古研究所藏。高 7.8 公分。塑像出土時身體已失，僅保留頭部。其頭頂戴高冠，面部橢圓，豐潤飽滿，眉目清秀，具有南方秀骨清像的風格。端莊嫻淑的氣質，散發出無限優美及神往的氣息。供養人是佛教題材的雕塑像，但這件作品卻充滿世俗氣息，具有這一時期墓俑人的風格特徵。作品富於神祕色彩，有宗教題材造像的形象特徵。

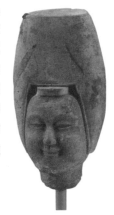

莫高窟第 259 窟禪定佛像

北魏，彩塑。莫高窟造像之一。洞窟最初開鑿於北魏，後經宋代重修。窟下層東側龕內塑佛像。龕高 1.06 米，寬 1.07 米，深 47 公分。佛像高約 80 公分，寬 38 公分，厚 13 公分。佛高肉髻，面目方圓。耳大下垂，鼻、嘴皆較小，眉目清秀，神態悠然。身著圓領通肩袈裟，雙手持禪定印，結跏趺坐在金剛座上。塑像衣褶均飾以陰刻線表示，線條流暢，質感柔軟。整體塑工嫻熟，手法簡潔、明朗，塑像形態典雅，形神俱佳。

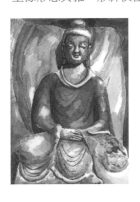

莫高窟第 437 窟影塑飛天

北魏，彩塑。莫高窟第 437 窟造像。飛天高 27 公分，寬 10 公分，厚 3 公分。莫高窟第 437 窟洞壁主室中心塔柱東向圓券龕。主塑像為一立佛二菩薩像，兩側對稱影塑供養菩薩和飛天。其中現存有供養菩薩一身，飛天十六身，多數已殘缺。佛與菩薩像頭部均殘，飛天相對完整。眾飛天的衣飾、形貌相類似。頭頂縮髻，上身著對襟衫，下身著長裙，姿態優美。飛天均呈側身跪坐飛行姿態，頗具動感。飛天形象圓潤秀麗，線條流暢自然。塑像充滿神祕氣息並且極具有生氣。

莫高窟第 257 窟思維菩薩坐像 >>

北魏，彩塑。莫高窟第 257 窟造像之一。位於第 257 窟中心柱南向面上層龕內。第 257 窟前半部分為人字坡頂，後半部分為中心塔柱式、平棋頂的形式，中心塔柱南向面的壁龕中是思維菩薩像。像為半跏趺坐像，右腿抬起平放至左腿，以右手一指支頤，雙目微閉，上身略向前傾，做沉思狀。塑像頭披巾，戴高冠，形體豐滿，面相圓潤，五官清秀，神情莊嚴肅靜，表現出菩薩進入冥想境界時的狀態。作品展現出敦煌早期造型藝術受西域影響明顯的藝術風格特徵。

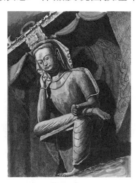

莫高窟第 248 窟苦修佛 >>

北魏，彩塑。莫高窟造像之一。第 248 窟主室前部為人字坡頂，後部為平棋頂，並設中心塔柱，塔柱四面各開一龕。西面圓券形龕高 1.08 米，寬 72 公分，深 18 公分。龕內塑趺坐禪定苦修佛，佛高 80 公分，寬 43 公分，厚 12 公分。其面部表情嚴肅，頭略向下，容貌枯槁。內著絡腋，外披通肩袈裟，形體枯瘦。肉髻及衣紋以線刻表現，頸部及胸部將苦行僧人瘦骨嶙峋的形象表現得十分逼真，雕塑手法寫實。面目端莊、堅定，反映出執著的精神面貌，展現出人物所具有的性格特徵。

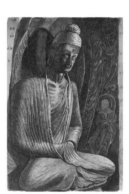

麥積山石窟第 133 窟飛天 >>

北魏，泥塑。麥積山石窟造像之一。麥積山石窟位於今甘肅天水秦嶺山脈西端的麥積山。因山形遙望如堆積的麥垛，而得名。洞窟開鑿在陡峭的崖壁上，始鑿於十六國後秦（386～417 年）。現存有 194 窟（東崖 54 窟，西崖 140 窟），造像 7200 多尊，壁畫 900 多平方米。歷經十六國晚期、北魏、西魏、北周、隋、唐、宋、元、明、清等各時期開鑿。絕大部分造像為泥塑，其中包括圓塑、浮塑和影塑等。尤以北魏、西魏、北周及宋作品最具特色。此窟洞位於麥積山西崖中部，又稱石佛洞。北魏晚期開鑿，寬約 15 米，高 6 米，是麥積山石窟群中造像數量最多、內容最豐富的大型石窟。其中有泥塑飛天像，造型姿態優美。飛天像高 20 公分，束高髻，戴菩薩寶冠，著長袍，披帔帛，形象優美，造型飄逸。修眉細目，面目清秀，面帶笑容。雙手相疊置於胸前，兩腿彎曲，下身隱在衣裙之中。飄帶飛在身後，並用線飾衣紋，突出輕靈的飛翔感。作品塑工富有技巧，雖是影塑，卻具有圓雕的效果，體積感強。

麥積山第 133 窟 羅睺羅受戒像（部分）

北魏晚期，泥塑。麥積山石窟造像之一。位於麥積山西崖中部，窟洞由前後兩部分組成，前為橫長方形，後呈豎長方形，兩進後室。這是位於窟室前部的羅睺羅受戒中的羅睺羅像。據佛經記載，羅睺羅是佛陀十大弟子之一，也是釋迦牟尼佛的親生兒子，又名羅護羅、羅怙羅。像頭頂肉髻，呈螺旋狀，面相豐圓，曲眉秀目，眉間長白毫，眼睛下視，表現出佛弟子受戒時的虛心和專注的神情。身體微向前傾，雙手合十，表現出對佛的虔誠和崇敬。身披袈裟，右胸赤裸，袒露右臂，似乎正在沐浴佛光。袈衣下垂，繞至左臂，自然流暢的衣紋表現了衣質的下垂感和輕柔感。作品手法簡潔、比例勻稱，人物造型飽滿、寫實。

麥積山第 142 窟造像

北魏晚期，泥塑。麥積山石窟造像之一。窟室平面為方形，平頂，正壁塑一佛二菩薩。菩薩像高 1.6 米，雙腳交叉而坐，故稱彌勒交腳佛。頭戴寶冠，頸飾項圈，瓔珞下垂至腿間，裝飾華貴優美。菩薩面相清秀，修眉細目，眠嘴微笑，神態安詳。塑像斜襟袈裟向下垂於座下，雙腳露出作交叉狀，人物身體消瘦，胳膊與雙腿均修長。衣擺線條浮雕與線刻相結合表現，刻飾自然，頗有「秀骨清像」「褒衣博帶」的風格。

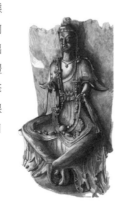

麥積山第 85 窟造像

北魏，泥塑。麥積山石窟造像之一。麥積山第 85 窟開鑿於北魏時期，窟洞呈方形，洞頂為平頂，窟內正壁塑一佛二菩薩。主尊坐佛，結跏趺坐於方形臺座上，背後為火焰紋背光，整尊塑像顯得十分完整。主尊左、右立脅侍菩薩各一身，菩薩手中持物，衣飾飄動，姿態優美。兩菩薩背壁分別飾有火焰紋，與主尊佛相呼應。菩薩修眉秀目，形貌清麗，面向主佛，拱手作赤誠狀。此時的菩薩像相較前期模式化的僵直形象已有所變化，人物略彎曲的身體正好抵消了眾多配飾與衣物的繁綴感，也使人物形象更生動。窟右壁右側原菩薩背光內刻有「天福四年四月八日佃應院僧」。

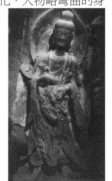

麥積山石窟 第 127 窟菩薩像（局部）

北魏，泥塑。麥積山石窟造像之一。這是麥積山西崖三大窟中最小的一個洞窟，窟內塑像、石刻、壁畫較為完整。窟左壁龕右側菩薩像高 1.42 米。頭綰高髻，戴冠。臉方，兩頰圓潤髮髻前突，長眉細目，抿嘴帶笑。此時佛、菩薩像的塑造風格較為樸素，無論頭飾、頸飾還是人物本身形象的表現，都很簡約，尤其面部多注重體現人物清秀的形象特徵。作品塑工明朗，繁簡適中，衣紋自然流暢，作品整體富於生命感與藝術氣息。

永寧寺比丘頭像

北魏，泥塑。1979 年河南洛陽東郊漢魏故城遺址內永寧寺塔基出土。出土的大量泥塑人像身分多樣，其中包括菩薩、弟子、飛天、供養人及文武官員、男僕、女侍和比丘等。其中比丘像有大約四十尊左右，皆造型圓潤、豐滿，頭顱略呈圓球形，各人物形象表情有所不同。圖示比丘像耳長，目下垂，微眯，嘴小略翹，面帶笑意。面貌清秀，神情悠然恬靜。塑像為手工捏製而成，工藝精細，手法簡潔，形象生動，神形俱佳。

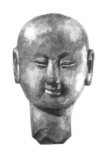

麥積山第 114 窟左壁造像

北魏，泥塑。麥積山石窟造像之一。窟洞為方形，平頂，正壁塑坐佛，左、右壁前部開龕有塑像。在洞窟左壁的前部開圓券形龕，龕內塑禪定佛，佛的一側是脅侍菩薩。佛像面容圓潤，束高髻，著薄衣，一臉鎮靜安詳，佛背後有背光，龕壁有壁畫飛天。佛雙手交叉置於腹前，造型如一位屈膝而坐的長者。衣飾紋理尤其細膩優美。龕右側菩薩立像，高約 1 米，像後有圓形背光。頭戴寶冠，頸戴項圈，著長裙，衣帶瀟灑，造型優美。菩薩一手持物，一手攜衣帶，身體略向右傾，動作自然又極富生活化，具有寫實風格。

麥積山第 121 窟比丘尼與菩薩像

北魏，泥塑。麥積山石窟造像之一。第 121 窟開鑿於北魏時期，後於宋代重修，洞窟平面呈方形，覆斗頂，窟後、左、右壁各開一龕，各龕內均塑有坐佛一身，左、右壁龕佛為宋代重塑。其中在三壁龕之間有比丘、比丘尼和菩薩組合塑像，是這一窟造型的精彩之處。在正壁與右壁龕之間塑有菩薩和比丘，正壁和左壁龕之間塑比丘尼和菩薩。比丘尼頭束螺旋髻，長耳，身體略向旁邊的菩薩傾斜，頭略低。其面帶微笑，雙手合十，神態恭敬而虔誠。與比丘尼相比，菩薩像更具女性的神情和姿態。頭束花冠髻，面容清秀，內著交領長裙，外披帛巾，衣帶下垂、飄逸，形象莊嚴而不失活潑，虔誠中顯嫵媚。兩塑像上身均向內傾，微靠在一起，形態婉轉動人，極富情趣，表現出親切、和諧之感。作品刻塑手法圓潤，風格自然、簡潔，刻飾細膩，部分彩繪更顯人物特性，於靜態中表現人物心理。與同期的石窟造像相比，顯示出對表現人物性格與心理狀態的重視。第 121 窟中的這對造像，有學者推斷是北魏以後西魏時期的作品。塑像的造型、服飾及形態上都表現出了獨特的民族與時代特徵。

麥積山第 115 窟左壁菩薩

北魏，泥塑。麥積山石窟造像之一。洞窟為方形平頂窟。窟正壁塑一坐佛，左、右壁各塑脅侍菩薩一身，左壁上兩側有影塑坐佛二身。右壁右側上部影塑坐佛二身。正壁及左、右壁有飛天、火焰紋佛、菩薩背光、因緣故事及供養比丘畫像，窟頂畫盤龍、飛天。這一窟中的菩薩像，是貼著牆壁塑造而成，造型形象十分突出。菩薩的頭飾花冠，髮辮披於雙肩，衣帶繞左臂，飄逸自然；下身長裙垂至足踝，腳面露出。塑像裙帶上的衣紋採用浮雕與線刻相結合的手法表現，柔軟貼切。菩薩人物形象頭部與頸部較大，身體細部表現簡略，動作與身體造型的表現手法稚拙，但已初具此後「秀骨清像」造型的典型特徵，是麥積山石窟北魏中期的代表作品。

陶畫彩擊鼓騎馬俑

北魏，陶塑。故宮博物院藏。高 23 公分，長 21.4 公分。作品塑一體肥身健的馬，四肢站立於方形陶板上。背上騎有一人，頭戴風帽，身著廣袖長袍，左手持一圓形扁鼓，右手持棒作擊打狀。塑像表現的應是鼓吹儀仗中的一個俑，袖口及衣擺處有垂感。馬造型寫實，通體施以紅彩，比例勻稱。人物與馬的形象刻畫細膩。作品整體感強，充滿時代氣息。

舞樂陶俑（八件）

北魏，陶塑。1975 年呼和浩特市北魏墓出土，內蒙古博物院藏。高 15.5～19.8 公分。這組陶俑共有八件，為組舞樂俑。俑人七件呈跪坐狀，身穿窄袖長袍，頭戴風帽。其中一件為舞者形象，站立，身穿長袖舞衣，面帶微笑、雙臂上揚，正翩翩起舞，姿勢優美。其餘七人以各種姿勢表現出吹、拉、彈、唱的造型。造型活潑生動，較形象地向人們展示了這一時期舞樂技藝的表演情形及人們的社會娛樂生活狀況。八俑像造型寫實、塑工質樸，只用簡單線刻和彩繪表現人物的衣飾，雖無精雕細琢，但極富生活氣息。

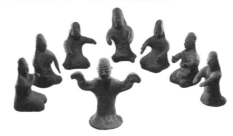

陶男俑

北魏，陶塑。故宮博物院藏。高 37 公分，寬 10 公分。人俑戴橢圓形冠飾，面寬，大耳，小口，眉上翹，略帶笑意。身穿對襟寬袖上衣，雙手交於胸前；下著喇叭形長褲，僅露腳尖，雖為男俑，但給人秀骨清像之感，具有南方文化的特徵。衣飾質感薄而軟，線條自然。造型寫實，身體比例勻稱，塑工簡練，風格質樸古拙。

陶馬　>>

　　北朝，陶塑。故宮博物院藏。高 20.9 公分，長 22 公分。馬佩戴鞍韉，頸、胸及臀部均有裝飾，由此可以看出，戰亂時期對馬的重視。馬形體瘦長，頭及前部略尖，突出表現馬強壯的身體與四肢。馬頭部及籠套、馬鞍等裝飾刻畫細緻，尤其是馬鞍下的泥障，有精細、優美的圖案刻飾，為馬增添了威武、尊貴的氣質。作品設計巧妙，突出精美的鞍飾等裝飾重點。

灰陶畫彩載物臥駝　>>

　　北魏，陶塑。據推測出土於洛陽一帶，故宮博物院藏。長 27 公分。臥駝為跪姿，頭部較小，耳直豎，眼睛內凹，目視前方。鼻部向上隆起，嘴微張，牙齒外露。四肢分別跪坐在前後板上。駝兩峰間負有鞍架，架上搭有絲織一類的物品。駱駝造型逼真，尤其面部表情生動。駱駝塑像的出現，說明了北魏時期，中國同西域的交流已經開始頻繁。

陶驢　>>

　　北魏，陶塑。故宮博物院藏。長 19.5 公分。這一時期的陶驢形象俑，相對於馬、駱駝以及其他家畜而言，數量較少。驢俑背馱重物，四肢站立於一長方形陶板上，左後腿微彎，前行狀。頭部較小，頸部較粗，軀體較長。塑像造型同此時馬塑像的風格接近，頭部較小，身體健碩，頭部刻塑細緻，肌體飽滿。

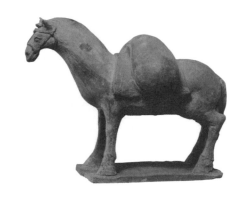

茹茹公主墓彩繪薩滿巫師俑　>>

　　東魏，陶塑。1979 年河北磁縣茹茹公主墓出土，磁縣文物管理所藏。高 29.8 公分。巫師頭戴尖頂帽，身穿紅色長袍，手持法器，口略張，似正在作法。俑面部刻畫生動，濃眉長鬚，面帶笑容。雙腿分立，右臂後擺，左臂伸出，造型自然，姿態生動。作品注重形體和神態的刻畫，所塑人物形神兼備，富有動感，具有情節性。人物形象雕塑技藝嫻熟。

婁睿墓騎俑

北齊，陶塑。1979 年山西太原婁睿墓出土，太原市博物館藏。這件騎馬俑人頭戴扁平形帽，帽頂有三道凹棱，帽身披在腦後。頸中圍巾，上身著緊身短外衣，腳蹬靴，一手扶馬背，一手握韁繩。馬身形健碩，四肢高直有力。馬背有馬鞍，胸前佩戴裝飾，形體矯健。作品整體結構完整，造型寫實，馬及騎馬俑人的面部表情都塑得十分傳神，整體效果俱佳。婁睿墓建於 570 年，後曾遭多次破壞，墓室中有許多精彩的壁畫，出土陶俑有六百多件。其中包括鎮墓武士俑、文吏俑、女侍俑、役夫俑、騎馬樂俑及牛俑、豬俑、牛俑等，種類豐富，造型各異，而且這些俑的頭部與軀體大多都是分別模製，然後再插合在一起的。俑表面施以彩繪，造型更生動，也更具觀賞性。

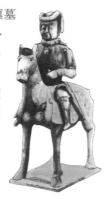

張肅墓彩繪駱駝俑

北齊，陶塑。1955 年山西太原張肅墓出土，中國國家博物館藏。俑高 29.1 公分。為模製後加以彩繪完成。駱駝身軀壯碩，四肢略細且短，駝峰與駝頸形象突出，駝峰負有重物，襯托出駝的力量感。駝頸部彎曲自然，頭上揚，姿態優美。駱駝的形體塑造在比例上有些失調，表現手法富有裝飾效果，作品風格獨特。據墓誌記載，張肅為代郡平人（今山西大同人，卒於天保十年（560 年），墓中出土有陶俑、陶器約四十多件。

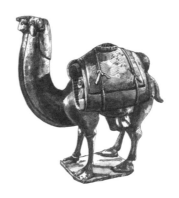

陶牛

北齊，陶塑。山西太原婁睿墓出土，山西博物院藏。高 35 公分。牛頭上昂，長角豎起，縮頸挺胸，肩高聳，腰背渾圓，膘肥體壯，四肢勁健有力。牛臉及牛背分別繫有球形裝飾物。飾物整齊對稱排列，給牛增添優美而神祕的氣息。牛的整體結構比例嚴謹，身體自然，充滿動勢。表現手法寫實，造型生動，具有較高的雕塑水平。

外輪廓線變化

文吏俑

北齊，陶塑。河北磁縣灣漳大墓出土。通高 142.5 公分。人物形象高大，身材筆挺。其頭部束髮戴冠，身穿長衣，寬袖一直拖至腿部。外佩及膝甲衫，雙足著方頭鞋。俑人臉形方正，眉頭緊鎖，似在思考，嘴微張，又似正在說什麼，雙手向前，攜衣袖合拱於胸前。造型端莊，氣質雍容。作品尤其對面部的表現最為精細，體現了古代嚴謹的文吏官形象。

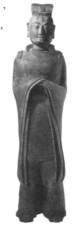

陶持盾武士俑 >>

北齊，陶塑。故宮博物院藏。高43公分。俑像頭戴盔帽，帽前正中向前凸出。俑人方臉，濃眉大眼，寬鼻，嘴微閉，嘴角下垂。身穿鎧甲，右手握拳，左手扶盾，立於方板上。盾中間起脊，正面中央有一獸面，面目猙獰，形象威猛。武士的鎧甲造型獨特，其頸部有項圈，肩部有護甲，胸部有弧形突起的圓護，閃亮發光，因此得名明光鎧。這種鎧甲的形式在佛教護法神的雕塑中也有出現。作品整體造型寫實，風格簡約，無過多細部表現，突顯出武士威武雄壯的氣勢。

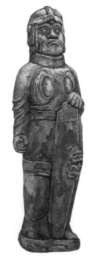

黃釉舞樂扁壺 >>

北齊，武平六年（575年），陶瓷。1971年河南安陽縣范粹墓出土，河南博物院藏。高20公分，寬16.5公分，口徑6公分。壺為圓口，形體扁圓，皮囊狀，頸束腰，腹圓。壺身兩面均有相同的胡人樂舞圖案，為模印製。畫面中共刻五人，為樂舞者形象，其裝束、形貌明顯為胡人特徵。壺為白色胎體，通體施褐黃色釉，光亮可鑒，造型別緻、飽滿，裝飾圖案的形象寫實生動，作品整體充滿優美、雅致的氣質。這種扁圓器形的壺直接模仿自胡人的皮囊樣式，是漢胡兩地交流日益頻繁的證明。此造型扁壺在此後的隋唐時期也很流行。

莫高窟第 285 窟禪僧 >>

西魏，彩塑。莫高窟造像之一。窟室位於莫高窟南區中段二層，為方形覆斗形頂石窟，窟南、北壁各開四個禪室龕。主室西壁主龕兩側各開一小型龕，南側龕高1.4米，寬88公分，深47公分。龕內塑禪僧像，像高78公分，寬39公分，厚14公分。塑像面容飽滿，嘴唇緊閉，眉上挑，目光下垂，面容清秀，表情凝重，表現出禪定時專注、入神的狀態。僧頭部覆巾，著通肩田相紋袈裟，雙臂與跏趺雙腿都裹在袈裟下，肌體的變化塑造得準確而自然。人物衣飾以紅、黑、綠三色彩繪。壁繪項光和倒三角靠背及飛天、比丘像，以紅、白、黑三色為主。其頭部經後代重新修繪。

莫高窟第 297 窟羽人像 >>

北周，彩塑。莫高窟第297窟造像之一。羽人是中國古代神話中可乘龍升仙的仙人。北朝石窟中有羽人塑像和壁畫，這種將道教人物置於佛像龕中的做法是中國傳統的神仙思想與佛教相互影響的結果。窟室建於北周，經五代重修。位於主室西壁龕龕楣，浮雕蛟龍和羽人像。羽人高48公分，寬15公分，厚8公分。羽人頭生雙角，頸戴項圈，肩生翼，袒胸露腹，身著短褲，身體渾圓。其整體形象具有獸類的特徵與凶猛之氣。羽人手足均為利爪，怒目下視，作騰空飛躍狀。其衣飾細部均飾彩，上側還彩繪有流雲鮮花及千佛圖案，更加烘托出羽人的生動與凶猛氣勢。

麥積山第 123 窟左壁造像

西魏，泥塑。麥積山石窟造像之一。第123窟開鑿於西魏時期，窟形平面方形、平頂，窟內正壁及左、右兩壁各開一龕，正壁龕內塑一尊坐佛，脅侍菩薩各一身，立於龕外兩側。左壁龕內塑維摩詰，右壁龕內為文殊菩薩，兩龕外分別侍立有弟子、童子像。左壁龕右為阿難，左側為童男；右壁龕左為迦葉，右側為童女。男童高 1.1 米，頭戴鉢形帽，頸戴粗大的項圈，身著窄袖長袍，垂至膝下。下身穿長褲只露褲角，腳蹬氈靴，眉目清秀，文靜稚氣，一副少年的模樣。主像維摩詰束髮，頭頂圓髻，身穿寬袖長袍，坐於高臺上。諸像身體瘦長，原有彩繪，現已剝落。整組造像沒有多餘的雕飾，沒有場景的渲染，但人物表情生動，讓人感受到了濃郁的生活氣息。從塑像的神態和造型上看，都似有現實生活中文人雅士的風範。俊秀的面龐，生動的神態，完全超脫了佛的境界，顯示出世俗雕塑風格。

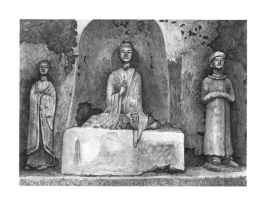

麥積山第 62 窟菩薩造像

北周，泥塑。麥積山石窟造像之一。洞窟平面方形、攢尖頂形式，正、左、右三壁各開一龕，三龕塑像布置相同，都是龕內塑坐佛，龕外兩側脅侍菩薩各一身，前壁門的兩側各塑一弟子像，窟外壁左側還塑有一力士像，全窟共塑塑像十二身。圖示為窟正壁和左壁的脅侍菩薩像。其中正壁左側菩薩頭戴高冠，冠頂有花飾，上身披帔巾，下身著長裙。頸部戴項圈，胸前飾瓔珞，下垂至小腿，與衣裙互相映襯，富有質感，飄帶更具飄逸氣質。重要的變化是佛像臀部略翹起，身體已經略呈「S」形。左壁右側菩薩像頭戴冠，有項圈，體形飽滿，下垂的裙帶與健壯的體格形成對比。兩身塑像的面部都較為豐滿，表現出恬淡、愉悅的神態特徵，既表現出虔誠恭敬的姿態，眉目之間又透露出一種世俗氣息。另外，塑像在表現裝飾的特點上也顯得較為世俗化和藝術化。菩薩像的寶冠、頸飾、臂釧、手鐲等各類飾物不僅造型考究，而且配置得當。人物服裝採用浮雕與線刻手法相結合，尤其對衣紋與褶皺表現細緻。配飾的實在感與衣服的飄逸感形成對比，使人物形象更真實。

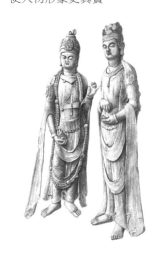

莫高窟第 428 窟 中心塔柱式雕塑 ≫

北周，彩塑。莫高窟第 428 窟造像。窟室位於莫高窟入口上方三層，是莫高窟早期最大的中心塔柱式窟。寬 10.8 米，進深 13.75 米。窟室的前部為「人字坡」屋頂，窟皆仿木構建築形象，繪製梁枋等。室的中心立塔柱，四面各開券龕，龕內皆塑結跏趺坐佛，及二弟子像，龕外塑二菩薩，龕壁繪飾菩薩像，均經後代重新繪。龕楣及龕沿有諸多裝飾，龕外壁為土紅色，整體色調絢麗鮮豔。窟室梁檁用土紅色繪出，椽間繪有忍冬紋與蓮花圖案，中心塔柱四周頂部畫平棋圖案天花，並裝飾有對虎、飛天等各類圖案，十分華麗。窟南北壁上層影塑千佛，中層繪佛經故事圖案；下層繪供養人。整個窟室滿飾各種形象的彩繪，為北周時期莫高窟建築、雕塑、繪畫藝術的代表。

麥積山石窟第 4 窟廊 正壁浮雕壁畫 ≫

北周，泥塑。麥積山石窟造像之一。七佛龕與兩側牆壁之間塑有浮雕像，這些浮雕像雖經後世整修但仍不失原味，根據浮雕組合形象，民間將其稱為「天龍八部」。除此之外，七世佛佛龕所在廊的屋頂上均有仿平棋式的壁畫裝飾。佛龕外壁的護法像採用浮塑手法，人物突出牆面的幅度雖然不大，但因線條深刻，因此人物形象都十分鮮明。這些人物或赤裸上身，或身著盔甲，面部多怒目圓睜，嘴角下撇，呈憤怒狀，尤其對面部和身體肌肉的表現最為逼真。

麥積山第 13 窟造像 ≫

北周和隋代。位於麥積山東崖崖壁的中心，為第 13 窟摩崖造像。龕內塑石胎泥塑倚坐大佛像一尊，高 15 米多，造像十分高大，雖然形體略嫌扁平，但整體造型卻充滿厚重感。大佛像左右各塑一尊脅侍菩薩像，菩薩身材比例較短，從高度和體量來看，中間大佛明顯是主體，但三尊塑像所表現出的造型特徵和形體面貌極具隋代造像結實敦厚、簡潔明快、手法樸實的風格特點。摩崖造像的周圍有許多凌空架起的棧道將各個窟洞相連，而有一些較高的位置還設置了懸空的木梯。據說為當年開鑿窟龕時營建的。

犍陀羅風格造像　　　　　　>>

　　南北朝，佛造像之一。犍陀羅原是古印度王國之一，1世紀中期時成為貴霜帝國的中心地區，此處文化藝術很興盛，而犍陀羅藝術主要就是指貴霜時期的佛教藝術風格。犍陀羅藝術最早在吸收古希臘、羅馬藝術風格的基礎上創造出釋迦牟尼佛的新形象，形成新的風格。佛像臉型多方圓，高鼻深目，頭髮呈波浪形，但身體略顯僵直，這些都明顯受西方造像的影響。著通肩或右袒式長衣，衣褶作平行線，富有質感。這種風格獨特的犍陀羅造像風格，後來向東傳，自中亞傳到中國。對早期的中國石窟，如新疆、敦煌、雲岡等地的佛教造像形象有一定的影響。

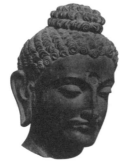

笈多風格造像　　　　　　>>

　　笈多王朝是繼孔雀王朝之後，於4世紀初到6世紀印度人在印度本土建立的一個統一的王國。此時也是印度佛教藝術發展的鼎盛時代，笈多時代的佛像雕刻是在繼承了貴霜時代的犍陀羅等傳統藝術風格的基礎上，形成的一種純印度式的造像風格。這一時期的造像逐漸擺脫了早期犍陀羅造像古拙的面貌，佛像臉形橢圓，眉細長，眼半睜，眼簾比犍陀羅佛像垂得更低，帶有沉思的神情。嘴唇寬厚，下巴圓潤，頸部有明顯的三道折痕。螺髮右旋，頭後背光已從犍陀羅時的樸素的平板改成帶有華麗繁複圖案裝飾的圓形浮雕形式。身著薄衣貼體，有「溼衣」效果，細密的衣紋下突出身體的變化，使佛像更具有真實感。此時佛像多身材頎長勻稱，神情寧靜內斂。笈多風格對中國佛教造像有很大影響，不僅對南北朝時期的石窟造像，包括隋、唐等時期的各種材質的佛造像都有重要的影響。

彩繪男立俑　　　　　　　　　　　　　　　>>

　　南北朝，陶塑。出土時間、地點不詳。旅順博物館藏。高40.5公分。彩繪男立俑如力士形象，頭戴冠，上衣長至膝，下身穿燈籠形褲，腰間繫帶，外披巾，裝束講究，整體形象顯得十分威武。其雙眼直瞪，眉頭緊鎖，嘴咧開，面部表情凝重。雙手緊握至胸前，姿態神情中充滿恭敬，似正在等待命令。作品細部刻畫較細膩，造型生動，尤其是面部及衣飾方面，具有北方地區鮮卑人的形象特徵。

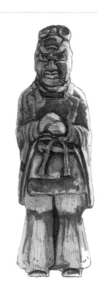

青瓷仰覆蓮花尊

　　北朝北齊，陶瓷。1948 年河北景縣封氏墓出土，中國國家博物館藏。通高 63.6 公分，口徑 19.4 公分，底徑 20.3 公分。尊是一種陶瓷容器的統稱，在先秦時為酒器，也可用於祭祀。蓮花尊圓口，束頸，溜肩，鼓腹，頸肩部塑有環耳，腹寬，向下收，高圈足。尊頂蓋塑成蓮臺形象，上腹和下腹為覆仰蓮造型，其間有菩提葉裝飾。整尊運用了刻畫、浮雕、貼塑等工藝，飾有寶相花、蟠螭、蓮瓣紋等，塑工精緻，裝飾華麗，外觀造型奇特，有端莊、典雅的氣質，為六朝青瓷作品中的佳品。

陶畫彩披風衣武士俑

　　北朝，陶塑。故宮博物院藏。高 18 公分，寬 5.5 公分。俑士的姿態似表示其身分為儀仗俑。頭束髻，戴小冠，面額較寬，兩眼圓睜，耳大，鼻挺，口張，內穿及膝長衫，下穿長褲，外披風衣，雙手緊握置胸前，掌心中空，可能原來握有武器或儀杖，現已丟失。雕刻技法嫻熟，整體與局部比例和諧，刻工簡潔洗練。

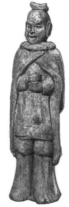

陶畫彩武士面具

　　北朝，陶塑。故宮博物院藏。高 9 公分，寬 5.9 公分。面具神態怪異，頭髮向上豎起，呈尖狀，兩耳略向上，絡腮鬍鬚，雙眉豎立，眼睛內凹圓睜，鼻子高挺，牙齒外露，緊咬下唇，表情凶狠。武士面具形象略帶誇張，塑工粗獷，雕刻入微，具有神祕色彩。

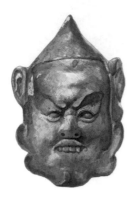

陶母子狗

　　北朝，陶塑。故宮博物院藏。高 9 公分，長 17 公分。母狗呈蹲臥狀，頭微向上抬，雙眼圓睜，直視前方，兩耳下垂。小狗臥於母狗胸前，頭部上揚，前爪抱母狗頸部，母狗則順勢用前爪撫摸小狗尾部。陶母子狗造型別緻，母狗體態豐盈，小狗嬌小稚氣，母子渾然一體，散發溫暖、和諧氣息。塑造風格簡約質樸，充滿濃郁的生活情趣。

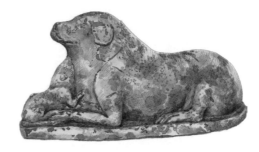

陶臥羊

北朝，陶塑。故宮博物院藏。高9.5公分。作品塑造了一隻臥羊的形象。臥羊軀體敦實厚重，造型輪廓清晰，體態豐滿。羊角向內卷曲，羊頭平抬，羊頭、背、尾部組成的弧線輪廓自然優美。羊四足跪臥，姿態自然，神情安詳。整體以大面塊雕琢出形體，以白底彩繪，今多已脫落。體內中空，手法粗獷，表現出羊的溫順性格。

陶羊

北朝，陶塑。故宮博物院藏。高15公分。陶羊呈站立狀，作者採用抽象與具象相結合的手法表現羊的形象。羊首採用具象的手法，對角、眼、口、鼻等五官刻畫細膩準確。腹部微鼓，四肢採用抽象的手法簡化成一對豎板。形象有簡有繁，形成鮮明的對比，造型有趣，表現重點突出，表示了藝人對藝術表現的掌控能力。

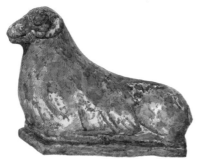

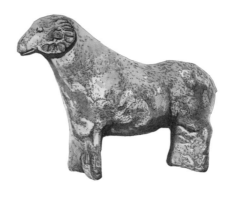

獅子山文吏俑

北朝，陶塑。江蘇徐州獅子山北齊墓出土，徐州博物館藏。俑人身體瘦長，頭部較小，肩寬。頭戴平頂冠，頭微側，目下視，眉目清秀，神態溫順。內著長袍，外披寬斗篷，身前置一帶鞘刀或劍，也呈細長柱狀，人物雙手相疊置於柱頂，姿態恭敬、優雅。作品整體形象概括，四肢及體形皆有衣服包裹，無過多細節表現，但突顯出人物的高大、挺拔。注重神韻和整體塑造，風格簡潔、大方。

武士俑

北朝，陶塑。寧夏固原北周李賢墓出土，寧夏固原博物館藏。高18.2公分。頭戴兜鍪，身穿鎧甲，造型威武。眼圓瞪，嘴咧開，一副受驚嚇的樣子，人物表情奇特，而且聳肩，雙腿緊閉，給人以緊張感。甲衣通體以朱線勾出鱗狀甲片，邊緣處還飾以加粗的線作為襯托，其鼓腹，扭動的形態使人物造型更加生動。作品塑造手法粗獷稚拙，人物形象誇張，表現出這一時期寧夏地區的獨特藝術風貌。

克孜爾石窟供養天頭像

南北朝，約 4 ～ 8 世紀，泥塑。克孜爾石窟又稱克孜爾千佛洞和赫色爾石窟，位於新疆拜城縣克孜爾鎮，屬於龜茲古國的疆域範圍，是龜茲石窟藝術的發祥地之一。克孜爾石窟開鑿在克孜爾鎮明屋塔格山的懸崖上，是新疆最大的一處石窟。可惜破壞嚴重，目前留存有幾十個洞窟壁畫和極少數的塑像。這件泥塑頭像原位於新疆克孜爾石窟第 77 窟，目前已流失海外。頭像完整，造型特殊，卷髮中分，頭頂縮髻，高額寬頰，眉目細長，嘴唇微閉，嘴角微收；下巴寬厚，面容飽滿而豐潤，表情平和寧靜，具有犍陀羅和希臘的藝術氣質，代表西域佛教造像的風格和技藝水平。

炳靈寺第 169 窟佛頭像

西秦、北魏。泥塑。炳靈寺石窟第 169 窟造像之一。此為炳靈寺第 169 窟主佛像的頭部。中尊無量壽佛高為 1.23 米，其頭部造型突出，為造像的重點。臉略呈方形，寬額，眉目細長，鼻略隆，嘴微閉且嘴角略向內收，長耳及肩，表情莊重，充滿慈善之態，既具佛教神祕氣息又具有明顯的世俗特徵。其中面部白毫、眉、眼及嘴部均用墨線勾勒，造型突出，唇上短髭使形象更加逼真，具有寫實特徵。展示了這一時期佛教造像漢化的一些特徵。

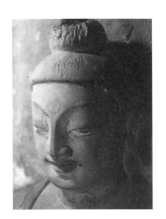

炳靈寺石窟第 169 窟一佛二菩薩造像

十六國西秦，位於甘肅永靖西南小積石山大寺溝西側崖壁山，亦稱炳靈寺石窟。石窟創始於西秦建弘元年（420 年），後經北魏、北周、隋、唐、西夏、元、明各代相繼開鑿與修繕，現存窟龕 180 多個，造像 700 多身，其中包括少量的泥塑與石胎泥塑外，大部分為石刻作品。其中第 169 窟造像開始於西秦，是炳靈寺石窟群中最早開鑿且規模最大的洞窟。窟進深 19 米，寬約 27 米。窟西、南、北壁面均開鑿佛龕，以北壁造像最為精彩。其中層第 6 龕內塑有一佛二菩薩像，塑像均為泥塑彩繪。中間為主尊無量壽佛，高 1.23 米，兩側為觀世音和大勢至菩薩，高分別為 1.16 米和 1.1 米。主尊佛結跏趺坐在蓮座上，高肉髻，內著僧祇支，外披袈裟，

持手印，姿勢端莊，神情莊重。左右兩側菩薩尺度相對減小，形貌、服飾大致相同。束髮高髻，著右袒長裙，佩戴項圈、臂釧，並有帔帛環繞臂間，皮膚塗白，衣飾以紅、綠兩色為主。雖然造像年代較早，但從人物面部形象上可以看出，已經擺脫早期西域風格的影響，本土風格十分明確。

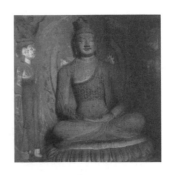

炳靈寺第 169 窟佛立像

西秦。泥塑。炳靈寺石窟第 169 窟造像之一。佛像高約 2.5 米，頭頂高肉髻，額平，面相方圓，眉目細長且彎，鼻子直挺，嘴角微上翹，厚唇，面容豐滿、略帶笑意。身穿通肩袈裟，衣紋線條流暢，造型優美自然。袈裟下垂至腳踝，貼體，形體變化清晰可見。雙臂下的衣飾邊緣做了特別表現，為塑像增添飄逸氣質。像背光中繪多座小型坐佛，兩側有飛天像。這件作品明顯受到西方佛教藝術的影響，高鼻深目的面部特徵是犍陀羅藝術氣質風格的體現，貼體的衣飾又具有笈多時代的造像特徵。作品集中揉合西域與漢文化的雙重風格。

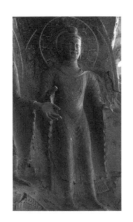

齊武帝景安陵石辟邪

南朝，石刻。齊武帝景安陵位於江蘇丹陽建山春塘。陵前立石辟邪，共一對。這是位於東側的辟邪，西側辟邪已殘毀。辟邪長 3.15 米，高 2.8 米。辟邪昂首闊步，胸部與臀部豐碩飽滿，四肢粗壯，形體矯健。辟邪頭部、胸前及翅翼紋飾均採用較細緻的線刻紋，使石獸形象生動逼真，並增添辟邪的優美氣質。辟邪造型中大量運用曲線，其頸向後，胸向前，腰內凹，臀上翹，身體富含起凸感與弧度，使辟邪形象更加飽滿，動作神態充滿動感。

梁蕭景墓石麒麟

南朝，石刻。位於江蘇南京。南朝陵墓地面神道兩側常見的多為一對石獸、一對神道石柱、一對石碑。石獸形象多雙角或獨角，也有無角的，各有稱謂，說法不一，待考證。陵墓建築中最常出現的是一角的天祿與二角的辟邪。但在後期，此類墓獸多塑成一角形象。石獸體形龐大，獸身修長，胸部突出，四肢邁開，跨度較大，身體扭成「S」形，四肢矯健，姿態生動。石獸頭、翼、胸及臀部雕刻有花紋。尾下垂，卷於足後地面上。足為獅爪形象。作品採用圓雕、浮雕及線雕相結合的手法，使石獸形象更具藝術表現力。

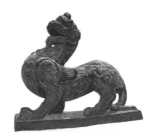

釋迦牟尼佛造像（殘像）

南朝，梁，石刻。1954 年四川省成都市萬佛寺遺址出土，四川博物院藏。高 35.8 公分，寬 30.3 公分，佛像背光部分殘損。根據像上所刻碑記可知，此群像龕成於梁普通四年（523 年）。這件佛像組群作品中，主尊釋迦牟尼佛為正面圓雕，立於覆蓮瓣的圓座上。其左右兩側立四菩薩、其後是四弟子，前兩側為二力士像，左力士赤足，右力士持杵著靴，腳下有地神負蓮座。最下層有六伎樂。造像面相方正，衣帶寬鬆，衣褶層疊，飄逸流暢，雕刻精細，形象豐滿。像背後浮雕背光上有飛天與佛傳人物故事。

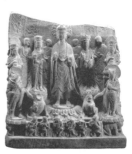

大夏石馬

　　十六國，石刻。原在漢長安城遺址查家寨村，西安碑林博物館藏。為十六國大夏遺物。馬高 2 米，長 2.25 米。站立狀，頭部較長，四肢粗短，筋骨剛健。前腿直立，後腿微屈，昂首挺立，雙眼有神，好像待命而發。石馬氣勢雄壯，石質較為粗獷，但表面光潔度相對較高，造型概括洗練。馬身體為圓雕，兩前腿與後腿各自為高浮雕，與厚石相連，石上還刻有山水雲氣紋。馬前腿屏壁刻有銘文：「大夏真興六年歲在甲子夏五月辛酉」「大將軍」等字。

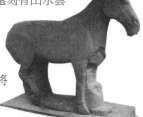

觀音立像龕

　　南朝，石刻。四川省成都市萬佛寺遺址出土，四川博物院藏。高 44 公分。龕中主像為一觀音立像，頭戴寶冠，褒衣博帶，面部飽滿圓潤，項飾瓔珞，施無畏、與願印。赤足立於方座上。身後及兩旁分別是四菩薩、四弟子，前有二力士和二獅子，座前有伎樂八人。力士腳踏象，神情威武，八樂人手持不同樂器，正在演奏。此時期出土有多座相同人物、相同構圖的組群像，只有人物造型和次要組成人物等方面有所差別，因此推測這可能是當時的一種流行樣式。

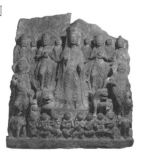

高善穆石造像塔

　　北涼承玄元年（428 年），石刻。1969 年甘肅酒泉市出土，甘肅省博物館藏。高 44.6 公分，直徑 14.7 公分。石塔略呈圓錐形，為印度佛塔的樣式。自下而上分別由基座、經幢、覆缽、相輪、寶頂五部分組成。基座八面分別陰線刻有「天人」像和八卦卦象，用來代表塔的八個方位，是最早出現八卦的實物資料之一。基座上的經幢周圈滿刻「增一阿含經」，由經文可知其刻於北涼承玄元年（428 年）為一名高善穆的人為其父母所造。覆缽周身開有八個圓拱龕，七個龕內各雕一尊佛像，另一龕內刻交腳彌勒像。塔頂部為七重逐漸縮小的相輪，最頂端寶頂上刻北斗七星。石塔雕刻細膩，技法純熟，是現今存世少數有確切紀年的早期佛塔雕塑。

司馬金龍墓石柱礎

　　北魏，石刻。山西大同出土，大同博物館藏。高 16.5 公分，方形底座邊長 32 公分。柱礎由下部方形臺座和上部鼓狀覆盆形裝飾組成。方形臺座四周淺浮雕忍冬花紋裝飾，花團內間雕有伎樂童子。方座向上的四角各有一圓雕伎樂童子，均手持樂器正在演奏，臺座上下相互呼應。圓雕四童子中間的覆盆狀座體中心，兩圈均為盛開的蓮花造型，內圈採用淺浮雕、線刻，外圈採用高浮雕蓮瓣，再向下是一圈飾蟠龍，蜿蜒曲折，首尾相連，姿態生動，增添柱礎的力量與氣勢。作品構圖飽滿有力，紋飾雕刻內容豐富，運用高浮雕、淺浮雕、線刻多種表現手法，使雕刻圖案富有變化又層次分明。作品整體莊重而不失細膩，風格明快、富麗。

彌勒倚坐像

北魏，石質。臺灣石愚山房藏。高 57 公分。造像頭部已殘，肩飾帔帛，呈端坐姿勢，右手施無畏印，左手撫膝，身著褒衣博帶式大衣，從服飾上來看，似菩薩像。造像彩繪完好，施有紅、藍、白等色，坐像左右兩側的脅侍亦為彩繪。作品造型簡潔概練，雕工嫻熟，採用彩繪與雕刻相結合的手法，使造像形象看起來更為真實。

石造佛塔

北魏，石刻。甘肅莊浪縣出土，甘肅省博物館藏。高 2.06 米。塔身為五塊大小不一的石雕刻，按由下到上依次減小的順序疊加起來，形成上窄下寬的塔造型。各面石雕畫面採用不同幅度的浮雕手法，雕刻出釋迦牟尼佛、彌勒佛、思維菩薩、彌勒菩薩、弟子、供養人等形象，還包括「釋迦涅槃」「釋迦認子」「車匿還宮」「阿私陀占相」「九龍灌頂」等佛傳故事場景。題材廣泛、內容豐富。刀法熟練，對佛像、菩薩等人物形象表現細膩，尤其是對豐潤的肌體和飄逸的衣紋的表現，是這一時期雕刻水平的體現。

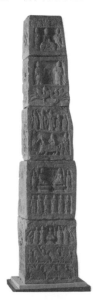

炳靈寺第 125 窟佛像

北魏，石刻。炳靈寺石窟造像之一。位於炳靈寺第 125 窟。窟中開龕，龕高 1.6 米。龕內塑二佛像對坐，故稱二佛並坐龕或釋迦多寶佛龕。龕內二佛對坐，均為高肉髻，內著僧祇支，外穿開襟袈裟。右邊佛持無畏、與願印，左邊佛手殘。二佛持不同手印，身體與頭部均向內側，似正在交談。佛兩側分侍菩薩與力士，整龕造像結構完整，塑像造型生動。

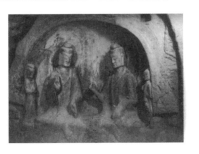

九層石塔

北魏，石刻。臺北歷史博物館藏。通高 1.53 米。砂岩質。塔身九層，第一層四周各刻一大方柱，柱身浮刻小坐佛。由此向上，每層塔依次縮小，底層四面壁面中間設佛龕，龕內分別刻坐佛，前後分別為釋迦牟尼和多寶佛並坐、交腳彌勒佛，兩側均為釋迦牟尼禪座像。由第二層向上，塔面均浮雕坐佛，佛像成排雕刻。塔每層簷均仿木結構，簷頂及簷下斗栱形象突出。這件石塔雕刻時間與雲岡石窟初期開鑿的時間相同，塔底層四角設方柱的做法也在雲岡石窟的石塔中出現過，是早期佛塔的代表。

雲岡石窟第 6 窟後室 >>
中心塔柱南面下層佛龕造像

　　北魏，石刻。雲岡石窟造像之一。雲岡石窟位於今山西大同武周山（又名雲岡）南麓。石窟依山開鑿，東西綿延 1 公里，現存 50 多個洞窟及許多個窟龕，計 1000 多小龕，造像達 50000 多尊。石窟開鑿約始於北魏文成帝和平元年（460 年），以北魏時期開鑿的石窟、佛龕及造像為主，大致可分為三個時期，第一期開鑿曇曜五窟。第二期約自五窟開鑿後至孝文帝遷都洛陽（494）前，主要分為五組，1、2 窟為一組，5、6 窟為一組，7、8 窟為一組，9、10 窟為一組，以上四組都是雙窟形式，第 11、12、13 窟為第五組。第三期是孝文帝遷都洛陽以後至孝明帝正光年間（520～524 年）。第 6 窟與第 5 窟為一組雙窟，約開鑿於 470～493 年，窟前建有五間四層的樓閣，為清初所建，窟平面略呈正方形，每邊長 13 米，後室正中雕直通窟頂的二層方形塔柱，因此又得名「塔廟窟」。塔柱高 15 米。上層四面雕立佛，四角雕塔；下層四面開大龕，龕內塑佛。南面為坐佛，西面雕倚坐佛，北面為釋迦、多寶二佛對坐，東面是交腳彌勒佛。每尊佛像都是褒衣博帶，面相圓潤，形貌端莊，神情靜穆，具有早期佛教造像的風格特徵。佛龕內外和窟內東、南、西壁及明窗兩側，浮雕三十三幅釋迦牟尼從誕生到成道的佛傳故事畫面。這一洞窟造像內容豐富，雕飾富麗，為雲岡石窟造像的代表性洞窟。

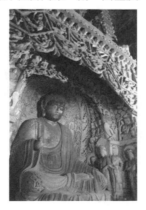

雲岡石窟第 6 窟後室 >>
西壁伎樂天與供養天像

　　北魏，石刻。第 6 窟洞窟之所以在雲岡石窟中是較為突出的一窟，除了窟內雙層塔的形制特別外，富有觀賞性的還有方塔四周大龕的兩側雕鑿的很多小佛龕，窟東、西、南三壁上的大小佛龕，浮雕飛天、供養天及佛傳故事等。比如第 6 窟西壁上層中部的供養伎樂天群像，是雲岡石窟伎樂天雕刻中最輝煌精彩的代表作之一。伎樂天頭梳高髻，手執各種樂器，正在演奏，姿態神情充滿動感。手持排簫者，一副全神貫注的表情；腰間挎鼓者，正作擊鼓狀，動作形象生動；吹笛者將身體側向一邊，面帶微笑。這些手持不同樂器的仙人形象，是當時社會樂工的真實寫照，因此為人們研究中國早期樂器的發展狀況提供了重要參考。伎樂天下面是供養人，頭梳高髻，披巾著裙，雙手合十，作禮佛供養狀，神情恭敬虔誠。雖然在有限的壁面上設置諸多人物，但各人物表情、動作等都有所差異。

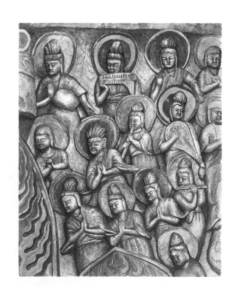

炳靈寺第 125 窟佛造像　>>

　　北魏，石刻。炳靈寺石窟造像第 125 窟造像之一。第 125 窟為二佛並坐龕，其中一側佛像保存相對完好。佛身向其身左內側偏轉，頭隨身體也向內偏。佛頭頂磨光高髻，耳下垂，頸寬且扁平。額平，彎眉，細目，眼角長，眼睛微閉。鼻隆直，唇薄，嘴小，頷首微笑。褒衣博帶式袈裟，衣袖下垂，形體自然、優美，塑像形象頗具北魏造像「秀骨清像」的風格。雕工嫻熟，刀法簡潔明快，多處採用平直刀法，本身的直線條與衣飾的曲線相配合，使佛像呈現雍容典雅的氣質，具有北魏後期造像的藝術風格特徵。

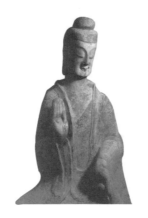

雲岡石窟第 9、10 窟立面（局部）　>>

　　北魏，石刻。第 9 窟與第 10 窟被合稱為「雙窟」，兩窟相鄰，約開鑿於西元 470 ～ 494 年，屬於皇室主持開鑿的石窟項目。窟形結構與規模大致相同，窟內布局極相似，都是「前殿後堂」式。前殿有兩根通頂石柱，八角形柱體各面刻滿佛龕，上下共 10 層。柱下為須彌座，座底柱礎為圓雕大象，頗具印度佛教風範。兩窟各由二柱將立面分為三開間的形式，雖然兩窟之間有隔牆，但從立面上看仍是五柱殿堂的形式，其前柱與內窟壁之間形成敞廊，頂有仿平棋式天花，周圍壁面有密集的仿木構雕刻，再加上色彩豐富的彩繪，因此顯得十分華麗。壁上所雕佛像仍受印度風格的影響，是北朝早期樣式的代表。

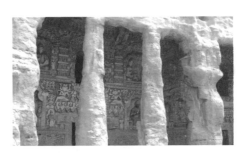

雲岡石窟第 9 窟前室北壁（局部）　>>

　　北魏，石刻。雲岡石窟造像之一。約開鑿於孝文帝太和八年（484 年），歷時 13 年完成。第 9 窟前後分兩室。前室北壁與東、西兩壁的布局相似，都以連續紋飾帶將整個壁面分為上中下三部分，並在各部分分別設置主佛龕和其他附屬小佛。北壁正中部分仿木構建築樣式只分上下兩部分，即上層明窗和下層帶木構門樓形象的方形門洞。

雲岡石窟第9窟 交腳菩薩（局部） >>

　　北魏，石刻。雲岡石窟造像之一。第9窟前室北壁第兩層西側雕一盝形帷幕龕，龕內塑交腳菩薩。菩薩頭戴化佛寶冠，右手舉至胸前，左手置於膝上，上身手臂上戴臂釧和手鐲，披帔巾，胸前掛瓔珞，下身著長裙，赤腳交叉坐於束腰須彌座上，形神端莊、虔誠。菩薩背後有火焰紋背光，背光火焰紋內飾坐佛。須彌座立面雕飾花紋，左右兩側各雕一獅子。龕兩側立柱，柱三面雕飾，有繩紋與纏枝忍冬紋，柱頭飾以漩渦紋。龕內菩薩後有背光，背光上雕飛天，巾帶飄逸，姿態優美。現龕像均已經後世貼金施彩。

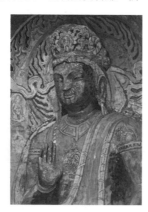

雲岡石窟第10窟造像 >>

　　北魏，石刻。雲岡石窟造像之一。第10窟前室北壁第三層東側佛龕。第三層東西兩側各開一圓拱形龕，內雕釋迦、多寶二佛並坐。須彌座，雕忍冬花紋。火焰紋背光內塑坐佛。龕楣上下沿由飛天區隔，在上下龕沿之間雕九尊小坐佛。龕尾雕金翅鳥棲息於蓮花座上，其下側各雕一弟子。佛像及整個佛龕均經後世彩繪。

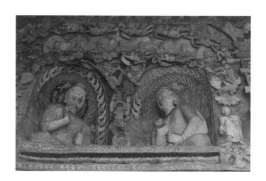

雲岡石窟第10窟後室東壁第三層佛像龕造像 >>

　　北魏，石刻。雲岡石窟第10窟造像。後室東壁第三層南側為一盝形頂佛龕，龕內雕塑坐佛，周圍有飛天童子像環繞，這是一處表現因緣故事場景的雕塑，名為「婦女壓欲出家緣」。據《雜寶藏經》記載，一位美麗的姑娘年輕時生下一男兒，待兒子長大後身體十分虛弱，當母親得知原來是因為兒子對自己的母親產生了愛戀而引起的病痛時，便決定順從兒子的心願，因此遭到佛的懲罰。圖中的情景便是兒子即將落入地獄被抓住頭髮的一瞬間。主尊佛身披印度式袈裟，結跏趺坐於須彌座上，背後佛光有忍冬紋裝飾。飛天像均呈跪或半跪狀，雙手合十放置胸前，表現出對佛的虔誠。通過人物的動作表現出場景的莊重氣氛。佛身下須彌座造型、裝飾精美，因為彩繪為明、清時補繪，因此其形象頗具明、清建築基座的造型風格特徵。

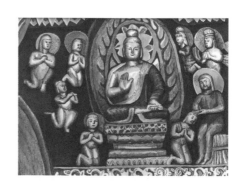

雲岡石窟第 11 窟 >> 西壁七世佛造像

　　北魏，石刻。雲岡石窟造像之一。第 11 窟的窟洞是一個標準形的「塔廟」窟，窟中心有方塔式中心柱，而且四面窟壁上的雕刻布局全不對稱，構圖相當自由。第 11 窟的西壁主體雕大佛龕，龕楣仿木構建築雕出簷，使龕形成一個「堂」的形式，龕內雕出「七世佛」，七尊佛像高約 2.5 米，個個「褒衣博帶」，具有南朝傳統服飾的特徵，呈現出漢化的造像特點。目前靠北側兩尊佛風蝕嚴重，因此形象並不完整，從保存較好的其他五尊佛像來看，各尊佛像均神態表情逼真，富有生命氣息，造型上充滿現實感。

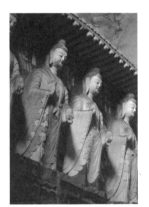

雲岡石窟第 11 窟 >> 東壁上層菩薩造像

　　北魏，石刻。雲岡石窟造像之一。第 11 窟壁面上還出現了一處小佛龕，佛龕小巧玲瓏，在其他石窟中極為少見。精巧的小佛龕的龕楣上有飛天和化佛組成的橫簷，橫簷為拱形，簷下還立有六根獨立的小柱子，形成廊柱的形式。此外，這些廊柱還將這個小佛龕分成三間殿堂的形式，中心一間雕有一佛二菩薩，兩側間各雕一尊思維菩薩像，菩薩一腿著地，一腿疊起放置在另一膝上，神情專注，作深思狀。而在龕兩柱的腳下還另雕一個形體特別小的侍立供養像，不僅精巧，而且神態十分生動。

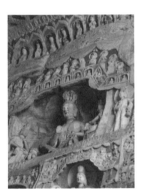

雲岡石窟第 11 窟南壁東側佛塔 >>

　　北魏，石刻。雲岡石窟造像之一。第 11 窟南壁第四層東側雕佛塔。南壁中央上部開明窗，下鑿窟門。佛塔高 1.34 米，高浮雕形式，塔身三層，每層雕龕。第一層為扁圓拱龕，龕內高浮雕二佛並坐，兩側有脅侍菩薩；第二層龕位居中央，為盝形頂龕，龕內雕交腳菩薩，兩側對稱雕圓形龕，龕內雕坐佛；第三層並列三個圓形龕，龕內均雕坐佛。塔頂為須彌座，須彌座上有兩片向上生長的蕉葉，葉中坐一童子；塔剎高聳，兩側有長幡飄動。佛塔的兩側各淺浮雕一供養菩薩像，塔基部分中央雕博山爐，爐兩側分別雕著身穿胡服且一字排開的供養人，都面朝中央的博山爐。

整體布局緊湊，通過高浮雕突出主體，又結合淺浮雕和線刻獲得了造像豐富的整體效果。

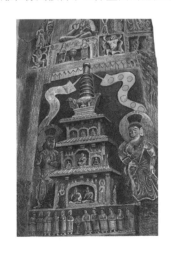

雲岡石窟第 12 窟 >> 前室東壁造像

　　北魏，石刻。第 12 窟東、西兩壁的布局基本對稱。第 12 窟前室東壁雕刻分上、中、下三層。上層佛龕雕刻以佛傳故事為主，中層雕屋形龕，形制與西壁中層的屋形龕基本一致，為梭形方柱分隔的三開間殿堂形式，中間為交腳菩薩像，兩邊為思維菩薩像。龕頂部明確地表現了叉手與斗栱的結構及用法，不僅表現了北魏建築形式，此佛龕也是早期建築的一個縮影。東壁最底層以二佛對坐龕為主，在其周圍設置供養天，靠南部入口處的雕像被風侵蝕，損壞較為嚴重。

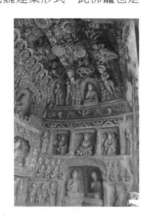

雲岡石窟第 12 窟 >> 前室北壁伎樂天像

　　北魏，石刻。第 12 窟前室北壁最上層雕刻了兩條飛天飾帶作為底部雕刻面與屋頂平棋天花的過渡，底層為舞伎天，在其上層雕刻有一排 14 個伎樂天，他們分別手持不同樂器，正在演奏，場面十分壯觀。各樂伎均雕在一尖拱形龕內，龕下均雕出欄杆，與下層的舞樂天區隔開來欄杆作圍欄，看上去樂伎們猶如站在圍欄內進行表演，使雕塑畫面充滿立體感，而由於這種樂伎與舞伎的組合，也使整個場景形象更加生動逼真。

雲岡石窟第 13 窟北壁交腳菩薩造像（局部） >>

　　北魏，石刻。第 13 窟主佛為交腳彌勒菩薩，像高 13.5 米，占據窟內主要空間。頭戴寶冠，右手抬起，掌向前，在手掌根部與腿之間設有一位力士以承托手的重量，造型獨特，手法新穎。菩薩面部與胸前均敷泥、彩繪，臂上有臂釧和手鐲，體態勻稱，造型雄偉，但風化較為嚴重，塑像外觀已不完整。力士身生四臂，兩臂向上與頭部一起承托菩薩手腕，兩臂向下，充滿力量感。力士上身斜披巾，下身著半裙，裙子上的衣褶優美生動，與佛的高大與莊重氣勢形成對比。窟內四壁開多種形式的佛龕，其中南壁上層七佛立像，東壁下層有供養天人，都是精彩雕刻作品。

雲岡石窟第 13 窟東壁造像 >>

　　北魏，石刻。雲岡石窟第 13 窟東壁由許多小型龕組成，有圓券龕，有盝形頂帷幕式龕，也有屋形龕，龕內有一身結跏趺坐佛，也有兩身對坐佛，並有兩脅侍菩薩及飛天、供養人，龕雖小，卻內容充實，雕刻精緻。全壁造像大致可分為七層，其中東壁第三層中部有一較大的盝形頂龕構成，龕為盝形帷幕式，多層龕楣上雕雙手合十的小佛像和飛天，姿態逼真、優美。帷幕龕內坐一尊交腳佛，寶冠瓔珞，體態豐腴，雙腳交叉坐於獅子座上。龕外兩側有兩脅侍菩薩，龕下為一排頭戴風帽，一身北魏衣著打扮的供養人，供養人分兩組，均面向中心，雙手合十，態度虔誠。雲岡第 11、12、13 窟，三窟為一組。這一座石窟都建造於北魏中期，但樣式各不相同，其中第 11 窟為帶中心柱的塔廟窟，第 12 窟為平面長方形的前後室窟，第 13 窟為平面橢圓形的單室窟。雖然空間結構不同，但三窟在造像數量，裝飾華美程度上都可稱得上是雲岡石窟之冠，眾多屋形龕的式樣為後人研究早期木構建築的發展提供了重要參考。

雲岡石窟第 18 窟
北壁立佛造像（局部） >>

　　北魏，石刻。雲岡石窟中的「曇曜五窟」，也就是第 16 ～ 20 窟，是雲岡石窟早期開鑿的石窟。其中第 18 窟位於曇曜五窟的中央，平面略呈橢圓形，穹窿頂。窟北壁中央塑一釋迦佛立像，據說是按北魏太武帝的形象塑造的。第 18 窟是雲岡曇曜五窟中造像較多的一個洞窟，除了主尊立佛之外還另有脅侍菩薩的立像或頭像，以及一些在窟上開龕或直接雕刻的佛像。主像高達 15.5 米，形體高大，面目慈祥，鼻翼隆起，仍有印度佛像的特點。佛像身披千佛袈裟，構思巧妙，以千佛的小襯托主佛的大，又以千佛的多，顯示出主佛的尊貴。塑像左手撫胸的動作具有人的真實形態特徵，又顯現出佛的高大與神祕感，作品雕刻手法較寫實。佛手部雕刻細膩豐滿，加強了造像的真實感。

雲岡石窟第 18 窟北壁東側浮雕 >>

北魏，石刻。雲岡石窟第 18 窟造像。第18 窟除主尊佛像外，其四壁均剝蝕嚴重，壁面所刻脅侍菩薩和弟子群像，只有部分保留完整。北壁主佛兩側各有脅侍菩薩一尊，而且東西兩壁與南壁相交的拐角處也各設一尊脅侍佛。除此之外，在東西壁上還各雕刻有五尊佛弟子像，這些弟子像頭部圓雕，身體為浮雕，但目前各像均有較大程度的損壞。

雲岡石窟第 19 窟主佛造像 >>

北魏，石刻。雲岡石窟造像之一。第19 窟是雲岡「曇曜五窟」中規模最大的洞窟，其形制組合也較為特殊，有三個石窟洞組成，且每個洞窟中均塑佛像。其中位於中部的洞窟是主洞，主洞平面呈橢圓形，窟內雕塑高16.8 米的釋迦牟尼佛坐像，造像頂天立地，充滿了整個窟內空間，是曇曜五窟第一大佛，也是雲岡石窟中第二高的石刻佛像。造像面相長圓，雙目直視前方，神態莊嚴，其面部深目高鼻而且嘴唇較薄，具有異域人物的形象特徵，是北魏早期造型的獨特特徵。主佛周圍的壁面刻千佛，均有不同程度損毀。

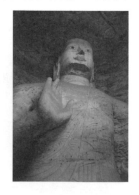

雲岡石窟第 20 窟北壁坐佛 >>

北魏，石刻。雲岡石窟造像之一。第20 窟南壁及窟頂崩塌。佛像露天，北壁立佛全高 13.7 米，結跏趺坐式，身著袒右肩大衣，內著僧祇支，面相方圓，肉髻光滑平整，高鼻梁，薄嘴唇，雙耳垂肩，嘴角上翹，唇上有鬚，面容帶笑，造型雄偉。窟東、西壁各雕一立佛，西壁立佛已崩塌不存。露天大佛和立佛像均顯示出北魏佛像昂揚的氣勢，是雲岡石窟雕像的代表作品之一。

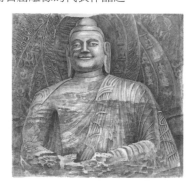

雲岡石窟第 19 窟西壁倚坐佛 >>

北魏，石刻。雲岡石窟第 19 窟造像之一。第 19 窟主佛兩邊的脅侍分窟雕鑿，脅侍佛所在的小窟設置在主佛窟的兩側，塑像位於雲岡石窟第 19 窟窟外西壁，離地約 5 米，東、西壁上分別鑿耳洞，洞中坐佛高約 8 米，身體背靠一側，面略對向洞窟口，為脅侍佛形象。佛高髻，面相方圓，神態慈祥，略帶笑意。左手扶膝，右臂抬起。著褒衣博帶通肩袈裟，身體比例上身較大，淺浮雕的衣紋線條流暢優美。身後雕火焰背光與圓形頭光，主要為千佛與飛天形象。

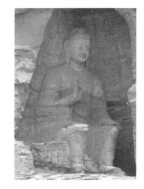

雲岡石窟菩薩頭像

北魏，石刻。雲岡石窟造像之一。頭像原位於雲岡石窟第 30 窟內，現藏於美國紐約大都會藝術博物館。菩薩頭戴花冠，額前髮際中分，形象優美。長眉秀目，鼻梁直挺，嘴小略內收，臉形圓潤，神情寧靜，做沉思狀，造型飽滿，富有生命氣息。雕刻手法洗練，剛柔結合，塊面表現人物特徵準確、生動。作品造型富有整體感，但僅保留頭部。

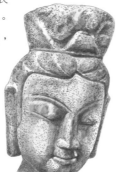

龍門石窟古陽洞左脅待菩薩

北魏，石刻。位於龍門石窟古陽洞主尊左側。像高 3.7 米。像頭飾寶冠，袒上身，下身著百褶長裙，項飾瓔珞，腕佩環釧，帔巾從兩肩斜下，收束於腹前玉璧中。造像面相方圓，眉、眼做微笑狀，鼻梁直挺，臉部肌肉略有起伏，面部較為飽滿。右臂舉至胸前，手部已殘；左臂自然下垂，手提淨瓶，形象優美，塑工流暢，大方。尤其是對面部及手部的細膩表現最為突出。

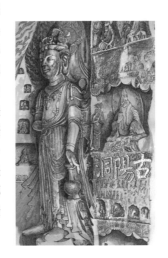

龍門石窟古陽洞主尊

北魏，石刻。龍門石窟造像興盛於北魏孝文帝遷都洛陽（494 年）之後的一段時間，此後的另一修造高潮則出現在唐代。現存北魏、東魏、西魏、北齊、北周、隋、唐、五代、北宋營建的窟龕造像分布在東、西兩山的崖壁上。窟龕共有兩千多個，造像十萬餘身，題記碑碣三千六百多塊。其中北魏洞窟集中在西山，約占總數的三分之一，其中古陽洞、賓陽洞、蓮花洞、魏字洞等是北魏重要洞窟。西山中型窟洞則是東魏開鑿。北齊至隋造像較少，藥方洞和賓陽南洞的主要造像，具有北齊和隋代的特點。古陽洞位於龍門西山南部，是龍門石窟中開鑿最早的洞窟，有「龍門造像」第一窟之稱。洞窟進深約 1.5 米，高約 11 米，寬 6.9 米，穹窿頂。洞內主尊釋迦牟尼佛，通高約 7.8 米，佛像高約 6.1 米，方臺座原高約 1.7 米。頭頂高肉髻，面相長圓，像寬肩、細頸、長耳，總體上看人物形象呈現出早期「秀骨清像」的特徵。內著僧祇支，外披褒衣博帶式袈裟，衣紋直平採用淺浮雕和線刻表現。施禪定印，結跏趺坐於方形高臺座上。兩側脅侍菩薩保存較好。

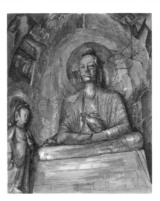

龍門石窟古陽洞北壁列龕浮雕 ——»

北魏，石刻。龍門石窟造像之一。古陽洞中刻塑有大小不等、數以百計的精美佛龕造像。北壁列龕，縱向長 7.3 米，橫向 10.5 米。以三層大龕為主，在各大龕中間列有各種小龕造像。古陽洞南北兩壁各層造像龕的修造時間都不相同，但主要是北魏皇族在不同時期雕造的。北壁最早期造像龕為最上層大龕，最後期造像為最底層大龕，甚至還未完成。中層以五座交腳菩薩龕為主體。上層大龕五個，分別為楊大眼、魏靈藏、比丘慧成等的造像龕。龕的形式多變，有尖楣圓拱龕、尖楣盝拱龕、盝拱帷幕龕、尖拱帷幕龕等。第一、二層之間為禮佛圖，刻造於孝明帝時期。畫面高 21 公分，寬 53 公分，畫面表現的是在比丘尼的引導下，眾貴族婦女在禮佛中徐徐前進的情景，人物形態虔誠而肅穆，身材修長，具有南朝「秀骨清像」式風格的典型特徵。造像龕旁多有題記，這些題記不僅提供了雕作年代等信息，也是珍貴的書法藝術遺物，而且大面積題記的雕刻在石窟雕刻中也不很常見。古陽洞的佛龕雕刻反映的是北魏雕刻藝術在不同歷史時期的風格變化。龕內佛像、題記等，則是對當時藝術和社會各方面發展狀況的綜合反映。

龍門石窟賓陽中洞主佛造像 ——»

北魏，石刻。龍門石窟造像之一。建於景明元年（500 年）至正光四年（523 年）。最初開鑿了三窟，中間一窟即「賓陽中洞」，兩側列賓陽北洞和賓陽南洞未及建成，現存為唐代造像。洞窟門兩側，各一高浮雕力士，造型雄渾有力。窟深 9.8 米，寬約 11 米，高 9.3 米，窟內正壁造像五尊，一佛二弟子二菩薩，主像釋迦牟尼，結跏趺坐於須彌座上，面部略長，高肉髻，長耳，雙眼略彎，與上翹的嘴角相配合，使佛像微露笑意，兩肩較薄，屬南朝「秀骨清像」風格。佛坐雙獅束腰式方座，背光和頭光均有細密的雕刻紋飾，使佛像更具世俗的尊貴形象。而且佛像身著褒衣博帶袈裟也具有漢式服裝的特點，這是當時佛教藝術進一步民族化的表現。

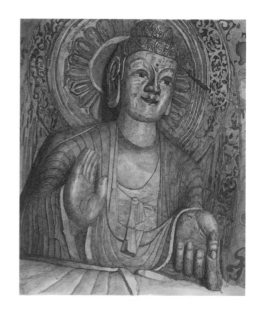

龍門石窟蓮花洞蓮花藻井　>>

　　北魏後期，石刻。龍門石窟造像之一。雕作於北魏孝昌年間（525～527 年）。洞窟高約 6.1 米，深 9.6 米，寬約 6 米，平面長方形，內部空間開闊。洞窟頂部鏤刻一朵高浮雕巨型蓮花，為洞頂的藻井，四周有飛天環繞，此窟因此而得名。蓮花藻井採用高浮雕的雕刻手法，將一個完整的蓮花分三層進行雕刻。中心的蓮蓬帶有齒輪裝飾，中間有成熟的蓮子，粒粒飽滿，生動形象；第二層蓮瓣交錯設置兩層，豐潤、細膩的表面，形象十分逼真；最外層是忍冬紋飾雕刻，作品充滿了異域情調。藻井四周的飛天造型優美飄逸，飛天身長達 1.6 米，手中托果盤，圍繞在蓮花周圍，衣飾向上飄起，而且採用淺浮雕手法，使高浮雕蓮花與飛天相互映襯，構圖主次分明，搭配有致，作品具有較高的審美價值。

龍門石窟蓮花洞佛傳故事雕刻　>>

　　北魏後期，石刻。龍門石窟造像之一。高 31 公分，寬 36 公分。浮雕圖像位於蓮花洞南壁下層龕內。畫面中浮雕悉達多太子與眾人會面的情景，身體略瘦，五官清晰，頭戴冠，上身祖裸，下身著裙，左手拱起支在膝頭，手指指向鼻子。身後有樹、花株。對面一人頭戴冠，身著褒衣博帶式冕服，一副帝王形象，正手捧香爐，恭敬面向悉達多太子。帝王身後有三位侍者，手舉華蓋、羽扇、斧鉞。畫面人物造型生動，服飾頭冠顯現人物身分。雕刻技法特徵是在浮雕人像上加線刻紋表現衣紋等細節，加強了人物形象的立體感。

龍門石窟六獅洞護法獅子像　>>

　　北魏後期，石刻。龍門石窟造像之一。位於古陽洞外北側。六獅洞主像是三世佛，三尊佛像座下左右兩側對稱各有一隻浮雕護法蹲獅。獅子約高 41 公分。孝明帝時期（516～528 年）造。獅子頭較小，重點表現的是頭部鬃毛。獅子一爪舉起，後肢蹲坐，尾巴直豎，前身呈反向「S」形，後身及尾部也都是流暢的曲線，作品造型誇張，形象靈動而不失威嚴，是同類題材雕刻中的精品。

鞏縣石窟第 5 窟藻井飛天浮雕 >>

北魏，石刻。鞏縣石窟造像之一。位於今河南省鞏義市洛河北岸大力山下。石窟創建於北魏時期，原名希玄寺，唐代改名淨土寺，清初更名為石窟寺，是中國重要的石窟寺之一。現有五窟、三尊摩崖大像、一千多座佛龕，以及摩崖造像龕和佛造像等，規模雖然不大，但題材內容完備，雕刻十分精巧，佛造像優美。石窟第 5 窟窟形平面略呈方形，長約 3.2 米，高 3 米。窟頂藻井雕刻盛開的蓮花，蓮花周圍繞以飛天、化佛及忍冬紋圖案浮雕。飛天頭綰高髻，帔帛，其面部仍保留高鼻深目的異域特徵。飛天帔帛等衣飾被有意凸出來，但線條略顯僵直。作品構圖完整，雕刻精緻，為石窟藝術中的精彩作品。

鞏縣石窟第 1 窟維摩詰像 >>

北魏至東魏，石刻。據佛經記載，維摩詰是一位自修得道的高僧，也是一位在家修行的居士。他對佛法有著深刻的見解，曾故意稱病而有機會與以智慧見長的文殊菩薩進行了一場關於大乘佛理的激烈辯論，被稱作是「文殊問疾」，歷代佛窟都有表現這一場景的作品。鞏縣石窟第 1 窟東壁北側第一龕，有「文殊問疾」的畫面。維摩詰眉目舒展，眼略微下視，左手置腹前，右手揚起，食指上翹，手持塵尾。一幅胸有成竹的神態。內著僧祇支，外披褒衣博帶式外衣。雙腿蜷坐，為遊戲坐式。作品形象生動，通過放鬆的坐姿和人物平靜、優雅的動作與神態，表現了智慧的人物形象。維摩詰的居士形象對漢族士人有很大吸引力，因此在佛教石窟寺中出現維摩詰像，是人們對其形象傾仰的反映。

甘肅慶陽北石窟寺第 165 窟菩薩像 >>

北魏，石刻。甘肅慶陽北石窟寺造像之一。北石窟是一個規模較大的石窟群落，位於甘肅隴東董志塬西側寺溝川。石窟寺自北魏創建以來，經西魏、北周、隋、唐、宋各朝均有開鑿。第 165 窟是北石窟最大的洞窟，內部主體為七佛，均高 8 米，另有脅侍菩薩、彌勒菩薩和護法像。圖示為脅侍菩薩，高 4 米，高浮雕加彩繪。菩薩頭頂梳高髻，戴花冠，臉形方圓，面部五官結構寫實，表情、神態積極、樂觀。長耳闊大，頸部略短，衣著帔帛，紋飾優美，肌體渾圓，人物形象豐滿，富有生命動感。

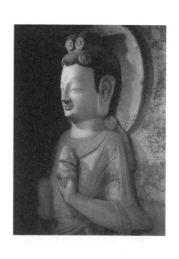

麥積山石窟第 133 窟一號造像碑 »

　　北魏，石刻。麥積山石窟造像之一。第133 窟中現存造像碑 18 通，雕刻內容豐富，手法技藝高超，採用淺浮雕、高浮雕和陰刻線相結合的手法，形成豐富的多層次效果，是古代藝術匠師創造才能的體現。第一號造像碑通高 2.05 米，寬 59 公分，厚 13 公分。碑首為山形，正面雕刻佛龕，龕內雕一佛二菩薩像，龕外兩側有二弟子，龕頂刻小坐佛；背面龕相對簡單，龕內刻一佛二菩薩，龕外兩側有弟子，碑兩側面雕成山巒狀，並有猛虎形象。碑身正反兩面通體雕刻坐佛，形成千佛形象，排列整齊、有序，千佛雖然尺度較小，但刻工精緻，具有較高的觀賞性。

麥積山石窟第 133 窟十號造像碑 »

　　北魏，石刻。麥積山石窟造像之一。十號造像碑通高 1.36 米，寬 73 公分，以佛本生故事為主題，以高浮雕形式為主要手法雕刻而成。碑面縱橫都採用三段式構圖，縱向以中間三個大佛龕為軸將碑面分為上、中、下三層，每層又在大像龕兩側各分設兩層小龕，形成不同場景的畫面，各小龕有不同主題，有釋迦牟尼成佛前樹下思維、阿育王施土、燃燈授記、夢日入懷、乘象入胎、樹下誕生、九龍灌頂、深山說法、降魔成道、初次說法、進入涅槃、文殊問疾等情節為題材，雕刻內容繁複，人物眾多，場景生動，組成一幅完整的佛傳故事連環畫。整個造像碑共雕刻 100 多個人物，從 3、4 公分到 20 公分不等，其間穿插花草樹木、飛禽走獸，在有限的碑面上布局構圖疏密得體。

麥積山石窟第 133 窟十六號造像碑 »

　　北魏，石刻。麥積山石窟造像之一。第133 窟第十六號造像碑，高 1.92 米，寬 89 公分，厚 13 公分。碑正面小佛龕帶與成排的坐佛帶相間而設。造像碑的正面，大小不同的佛龕相互組合，各龕內主佛或坐或站，菩薩優美，手法簡潔，細部處理精細，尤其是下垂的裙褶層疊富有質感，呈現出自然飄逸的動態美。整個碑面構圖整齊，人物場景較多，但通過較為統一的背光樣式增強了整體感。

交腳菩薩像 >>

北魏，石刻。作品屬雲岡石窟北魏時期作品，像高 1.46 米，原位於雲岡第 16 窟，現藏於美國紐約大都會藝術博物館。菩薩像頭戴寶冠，身披帔帛，繞胸前垂至腿部，下身著裙。左手撫膝，右臂抬起，手部殘缺，雙腿交叉呈交腳坐式。面部與身體修長、飽滿，眉目清秀，雙耳下垂，神態安詳、愉悅。作品刻工自然，人物面部表情及衣裙紋飾寫實生動，整體造型與敦煌等地北魏時期的交腳菩薩像相比，更添雍容華貴的氣息，是北魏時期交腳菩薩的典型作品。

佛立像 >>

北魏，石刻。推測為雲岡石窟北魏時期作品，法國國立吉美亞洲藝術博物館藏。像施無畏、與願印，高肉髻，面部長圓、眉目清秀、削肩，符合早期較瘦的造像特徵。像頭飾巾，後披，著通肩袈裟，腰間繫帶，腰際前呈三角形。衣褶紋飾優美，但身前衣紋作階梯狀略顯程式化。作品造型完整，人物形象略顯厚重，風格流暢、大方，頗能顯示佛的大度與寬容，神態充滿無限神往。

思維菩薩像 >>

東魏，石刻。雕造於興和二年（540 年）。1954 年河北省曲陽修德寺出土，故宮博物院藏。高 59 公分。像頭戴冠，冠繒飄豎，頭後有圓光，浮雕冠帶和一枝含苞待放的蓮蕾。上身袒露，脖飾頸圈，胸前飾瓔珞，下著羊腸裙，半結跏趺坐於墩座上，下為覆蓮座。左臂部分遺失，手撫右足，右臂彎曲，肘部支於盤起的右膝上，以手托腮，是典型的「思維菩薩」形象。風格簡潔、嚴謹，衣褶線條刻飾簡練有序，質樸大方。石像背面刻有造像題記，說明造像主邸廣壽為紀念亡父所造。

彩繪佛立像 >>

北魏，石刻。山東省青州市龍興寺遺址出土，青州博物館藏。殘高 1.215 米。作品中主像頭束高肉髻，臉龐五官清晰，面帶微笑，神態慈祥，體現出當時鮮明的「秀骨清像」的雕塑風格。佛像手部可能是單獨製作後安裝到身體上的，目前不存。佛後部有尖券形背光，頂部外圍對稱浮雕六位飛天，正中托有一寶塔。作品表面施有彩繪，通體有金、紅、白等色，色彩明艷。作品結構完整而嚴謹，手法簡練，工藝精湛，具有地域風格特徵，從佛像的服飾可以看出同時受南朝文化的影響，屬同類作品中的精品。

石彩繪觀音像

東魏，石刻。故宮博物院藏。殘高 46.5 公分。此像由白石雕刻而成，菩薩帔帛搭在兩臂，大衣正面的衣紋細密層疊。菩薩身段苗條，立於蓮花臺座上，體態生動，造型優美，衣紋柔和飄逸。雖後部的背光已破損，但並不影響作品整體的藝術效果。造像背面還有彩繪的思維菩薩像。

興國寺造像

東魏，石刻。位於山東博興寨高村。據記載興國寺始建於東魏天平元年（534 年），今寺院已毀，僅留石像。像高 5 米，俗稱八丈佛。佛頭高髻，方臉、長耳、面相敦厚，神情肅穆、莊嚴。佛頭長，肩平，身披袈裟，內著僧祇支，其外衣堆疊了較多的衣飾褶紋，但雕刻手法高超，使佛的衣裙富有飄逸感。佛一手掌面向上施無畏印，一手掌面向下施與願印，赤足站於蓮臺上。蓮花座高 1.35 米，寬 2.8 米，長 2.19 米。上端為雙層履蓮，中部正立面雕一人以手托博山爐，左右雕六供養人及一比丘像。作品造型莊重，尤其是對衣裙下擺的表現繁而不綴，手法細膩完整。

南響堂山石窟 1 窟造像

北齊，石刻。南響堂山石窟造像之一。第 1 窟是中心柱窟。中心柱正壁開龕，龕中塑一佛四弟子二菩薩像，其中一尊已毀，現存六尊。主尊佛半結跏趺坐，身下是蓮花須彌臺座，身披袈裟，左手施與願印，右手施金剛拳，造型端莊，人物形象飽滿。頭後有佛光，刻飾忍冬紋並在忍冬紋之間加飾七身小型坐佛，周圍有浮雕飛天。主佛身後有弟子侍立，右側弟子頭部已殘。整龕造像風格一致，手法凝重，線刻流暢是這一時期石窟雕塑的代表作品。

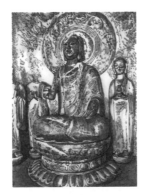

北響堂山石窟 7 窟造像

北齊，石刻。北響堂山石窟造像之一。因山上有常樂寺，所以也名常樂寺石窟。石窟自北齊至清代均有開鑿，2、4、7 窟均為北齊開鑿。其中以 7 窟開鑿最早，也是三窟中規模最大的洞窟。7 窟立中心方柱，為中心柱窟。柱三面開龕。其中正面塑彌勒像半跏趺坐像；左面塑一佛二脅侍，右側脅侍已失；右面為半跏趺坐像和二菩薩像，可惜兩側菩薩頭部已失。正面主尊佛身披袈裟，衣紋刻飾呈階梯狀，面方、豐潤飽滿。佛身後有佛光為後世增塑彩繪。刻飾蔓草、蓮枝花紋，外圈有火焰紋，中間雕有七龍，造型生動。

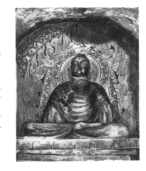

田延和造像

北魏，石刻。1974年河南淇縣出土，河南博物院藏。通高96公分，寬43.5公分。造像碑是用青灰色石材雕刻而成，碑陽面雕阿彌陀佛、觀世音菩薩和大勢至菩薩，即西方三聖組像。佛赤足站立於正中，施無畏、與願印。面龐方正，五官清晰，雙目微閉，兩耳下垂，嘴角上揚，微笑狀，神態溫雅。佛上身披寬袖大衣，下著長裙，垂至足面。衣飾紋理自然生動，既飄逸又富於垂質感。菩薩站於蓮座上，皆頭戴花冠，長衣，長裙，帔帛在胸前束於玉璧中。菩薩皆微笑狀，眉彎目細，面容恭謹，容貌、衣飾相似。造像背後為尖券形背光，以浮雕加線刻的方法刻火焰紋、芭蕉葉和荷葉。在火焰紋的正中刻有一面目猙獰的獸面紋，獸面下方為主纏枝牡丹紋的像碑陰面為兩側各為弟子，層，共34個都有題名，的魏碑體。佛雕飾蓮花紋和圓形背光。造本尊佛像，兩像下面刻三供養人像，字體為典型

佛頭像

南朝，石刻。1937年四川成都萬佛寺遺址出土，四川博物院藏。頭像為釋迦牟尼佛頭像。螺髮，高肉髻，長方臉，眉宇舒展，雙眼微閉，鼻子高挺，嘴角上揚，略帶微笑。佛像神態慈祥，表情端莊。作品刻工簡約，線條轉折自然流暢，刀法嫻熟，對面部肌肉變化表現得相當真實，因此使佛像更為感人。

麥積山第135窟造像

西魏，石刻。麥積山石窟造像之一。第135窟窟室中央的左側，置立像一佛二菩薩，為石雕作品。佛高2.2米，頭頂肉髻較高，飾水波紋，面形方圓，形寬體大，內穿僧祇支，外披長衣，赤腳站於蓮座上。兩側菩薩形制相仿，是經由宋代補塑。由於是採用石質雕塑，這一組塑像所體現的立體感和厚重感更為強烈，而且塑像造型也顯得更為沉穩和優美。尤其是塑像的衣紋，層層疊落，質感強，堅硬的石材質，很適合雕刻層疊、優美的線條，表現出衣物柔軟的質地和垂落感。

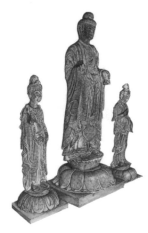

佛立像

南朝，石刻。1937年四川成都萬佛寺遺址出土，四川博物院藏。佛像呈立姿，頭部和手部已殘。著通肩袈裟，並通過層層雕刻線條表現出袈裟質地的輕薄，頗有「曹衣出水」之風。造像比例勻稱，軀體在衣紋下顯現，豐滿、渾圓。衣飾線條流暢，刀法純熟，堆疊的衣紋仍受印度笈多時期造像做法的影響。

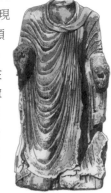

皇澤寺 27 窟彌勒佛像 >>

西魏，石刻。皇澤寺摩崖造像之一。該石窟造像位於四川廣元。27 窟整個窟龕以彌勒佛造像為主，像高91公分。佛頭頂高螺髻，面相方圓，豐潤飽滿。眉宇清晰，鼻直挺，唇部突顯，五官立體感強，表情肅穆沉靜。佛頸中三道佛光深厚，佛像造型更加莊重、豐滿，這種較北魏時期更為寬厚、豐滿的造像風格，也是西魏造像最重要的特徵。

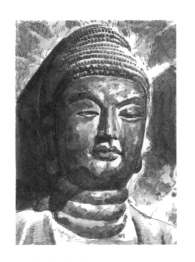

宋德興造佛坐像 >>

北魏，石刻。太安元年（455年）造，日本藏。高 41.5 公分。砂岩。佛像結跏趺坐，螺髮，束高髻，圓臉。身著袒右肩大衣，衣下裹體，雙手作禪定印，神態淡定。佛身後背光部分損壞，上刻坐佛和飛天，下部兩側刻菩薩。佛像背光後浮雕佛教故事為題材的場景畫。佛身下須彌座刻獅子和供養人像。作品髮式和衣飾具有北魏初期佛像的特徵。雕刻精細，造型概括，線條轉折灑脫流暢。

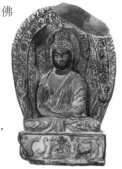

釋慧影造佛像 >>

南朝梁代，石刻。上海博物館藏。像背面刻銘文，記為梁武帝中大同元年（546年）比丘釋慧影造。高 34.2 公分。主佛坐像，兩側脅侍菩薩為站像。主佛與菩薩之間的內側背光上線刻兩弟子像，上部線刻坐佛和眾弟子像，表現的是釋迦牟尼初轉法輪時的情景。佛結跏趺坐，螺髮，高髻，面容飽滿，豐頤。神態安詳、端莊。褒衣博帶，衣擺下垂須彌座，衣褶呈水波紋狀。菩薩戴圓氈帽狀冠飾，一尊雙手合十，一尊手握在胸前，腹部皆圓鼓袒露，下身著裙，赤腳站於蓮座上。須彌座下方兩側雕兩獅相對，中間為博山爐。造像原通體飾金，現有殘餘。雕刻手法簡潔，製作工藝精細，人物形態已從早期的清秀逐漸向飽滿風格轉變。

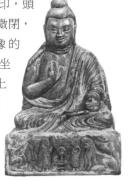

馮受受造佛坐像 >>

北魏，石刻。天安元年（466年）造，日本大阪市立美術館藏。高 28.7 公分。造像為典型的北魏初期佛像的樣式。佛像身著袒右肩大衣，衣褶線條流暢自然，左手持大衣一角，右手施無畏印，頭略向下低垂，雙眼微閉，做沉思狀。在坐像的背面同時浮雕有佛坐像，底部方形基座上有「天安元年四月八日馮受受敬造供養時」的刻字。

皇興四年彌勒造像碑 >>

　　北魏，石刻。陝西咸陽興平出土，西安碑林博物館藏。高 86.9 公分，寬 55 公分。碑題記顯示為北魏皇興四年（470 年）所造。造像碑主像為彌勒佛，雙腿交叉坐於兩層臺座上，雙手合十。佛像面部較為飽滿，嘴角上翹，呈微笑狀。頭戴寶冠，身著圓領袈裟。佛身後有蓮瓣形背光，其上對稱浮雕飛天、坐佛和火焰紋裝飾。佛身下臺座四周雕刻伎樂天和供養人，在佛雙腳交叉的中間雕一菩薩像。造像碑的背面雕滿各種表現佛傳故事的圖像，題材多樣。作品造型概括簡練，雕刻精細，尤其佛像的面部極具個性，額骨突出，具有較強的世俗象徵性。

延興二年彌勒菩薩造像碑 >>

　　北魏，石刻。美國紐約陳哲敬收藏。高 45 公分。據題記，為延興二年（472 年）所造。石碑正面刻交腿而坐的彌勒佛。佛面相方圓，大眼但雙目微閉，雙唇緊閉，做沉思狀。大耳垂肩，兩手捧物於胸前。後部背光外緣刻有火焰紋，內部刻花紋，因石質風化，佛像表面和背光刻飾均已模糊。碑背面刻有釋迦成道、本生、捨身飼虎等佛傳故事圖，風格粗獷，也因風化已模糊不清。作品刀法簡練，各種圖飾雕刻細緻，風格質樸。

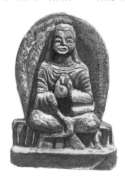

魏裕造佛碑像 >>

　　北魏，石刻。日本大原美術館藏。砂岩，高 42 公分，據題記，為神龜三年（520 年）造。碑為圭首形，上部雕飾兩條相互交纏嬉戲的龍。龍首相對，中間鑲龍珠。碑下部正中為跏趺坐的釋迦牟尼像，四周浮雕飾小千佛，緊貼佛兩側為兩站姿佛。佛像衣飾紋理相同。石碑上的龍和佛像衣飾上的圖案紋樣用平行刻線密集排列的形式，而這種形式在陝西鄌縣出土較多，因此有學者便將其稱為鄌縣式佛像，具有地方特色。這件石雕佛碑像作品造型簡潔，刀法簡練，但刻飾線條整齊，程式化特色明顯。

佛立像 >>

　　北魏，石刻。美國華盛頓弗利爾美術館藏。高 95.1 公分，永熙三年（534 年）造。主尊佛像為釋迦牟尼像，頭束髮髻，為波狀紋，面相圓潤，眉眼細長，嘴唇微閉，面帶微笑，神情端莊慈祥。內著僧祇支，外披袈裟，赤足。手施與願無畏印。佛像左右兩側各立一脅侍菩薩，與佛像稍斜向設置均頭戴寶冠，祖露的上身飾瓔珞，下著羊腸長裙，赤足立於蓮座上。三像整體造型渾厚敦實，佛背光及衣飾陰線刻飾，是北魏清秀之風向東魏豐滿的造像風格過渡的表現。

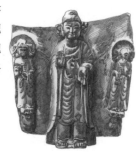

龍形龕佛坐像

北魏，石刻。美國紐約大都會藝術博物館藏。石灰岩質，高 1.12 米，寬 37 公分，厚 28 公分。約永熙二年（533 年）造。龕頂部兩側雕飾巨龍，兩端均作龍首，形成拱門，拱門龕內雕刻坐佛。佛像結跏趺坐，身著袈裟，高肉髻。雙手拱於腹前，面相方圓，神態端莊、祥和。佛袈裟衣紋雕飾概括，為北魏盛期雕刻樣式。佛頭後浮雕有一圓形蓮花形背光。底部的臺座上線刻兩排手捧香爐的供養人像及侍者、隨從等人物形象。石碑左右兩側還刻有供養人，碑側線刻菩薩，有銘文，已磨損。這件石雕作品造型莊重，雕刻細緻，刀法簡練，彌足珍貴。

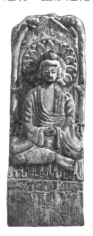

趙照僉造釋迦坐像

北魏，石刻。1954 年山西平遙顯慶寺出土。高 54 公分。永熙三年（534 年）造。佛像面龐豐頤，長眉細目，鼻子高挺，嘴角上揚，面露微笑。跏趺坐於方形臺座上，雙手施無畏、與願印。衣飾自然下垂呈波浪紋，極富裝飾性，雕刻手法已相對程式化。背後有尖券形背光，火焰紋裝飾。整體造型風格寫實，雕刻工藝精細，為北魏晚期代表性作品。

王阿善造像

北魏，石刻。中國國家博物館藏。石刻上有銘文，為隆緒元年（527 年）造，是一尊道教造像。高 27.8 公分，寬 27.5 公分。題記顯示為女信徒王阿善捐造。作品兩面均有雕飾，正面刻兩位並排而坐的神像，相貌、服飾、姿態相似。均頭戴道冠，身著通肩廣袖道袍，雙手做說法狀。二像面相飽滿，頭微低垂，有長髯，雙眼微閉，沉思狀。佛像身後背光浮雕三侍女像，皆頭戴冠，著廣袖長袍，雙手攏於胸前。風格自然流暢，刀法洗練，人物形象柔和。造像背面刻浮雕圖像，分上下兩層，上層刻童子驅牛，後跟一婦女；下層刻一人騎馬，後有侍者舉傘。造像石刻側面銘文標明造像時間、造像人姓名以及禱詞。

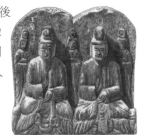

尹受國造石佛坐像

北魏，石刻。美國納爾遜藝術博物館藏。通高 54 公分。作品中主造像為趺坐的釋迦牟尼佛，佛像高肉髻，兩大耳下垂至肩部，彎眉細目，雙眼微向下垂，做沉思狀。身著袒右肩式袈裟，右手施無畏印，左手持袈裟一角。佛像身後為寬大的背光，邊緣部分滿飾浮雕的火焰紋，內圈刻小坐佛，再向內圈又為火焰紋，最內層中心為盛開的蓮花，下端兩側浮雕脅侍菩薩，赤足立於蓮座上。底部的臺座為束腰形式，束腰處滿飾蔓草紋，四端各雕一蹲獅，中間為鏤雕的博山爐，爐兩側各立一供養人。作品造型整體布局合理，構圖嚴謹，富有層次感。雕刻線條流暢，呈現出雕刻精細的外觀。

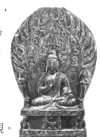

雙層龕彌勒釋迦造像碑 　　>>

北魏，石刻。西安碑林博物館藏。高1.19米，寬58公分。造像碑正面分為上下兩層，龕楣雕飾精美，兩神龕內各雕一佛二菩薩像，以及佛弟子、供養人、力士像等。上層神龕龕楣鏤成帷幕，帷幕上面雕有若干化佛。下層龕楣鏤雕忍冬花紋，四周圍有化佛數身，龕內佛著袈裟坐於有水波紋狀裝飾的高臺座上。佛底下雕護法的獅、象和力士。碑最下層為一排供養人。整個造像碑四面均開龕雕像，並普遍採用透雕手法，使碑身形像精緻華麗，為北朝較高技藝水準的造像碑。

薛安顥造交腳菩薩像 　　>>

東魏，石刻。日本京都藤井有鄰館藏。高66.5公分。據刻記銘文顯示造於元象元年（538年）。交腳彌勒佛像身著袈裟，祖右胸，雙手作說法印。佛像上方為釋迦與多寶並坐，周圍簇擁有飛天；左右兩側為脅侍菩薩和弟子；底部為負重的獅子和托舉臺座的力士形象。整尊像的各種人物形象和紋飾均較為突出，但人物衣飾卻用淺浮雕，而且人物形象與衣服樣式仍帶有濃郁的印度風格。

戎愛洛造思維菩薩像 　　>>

東魏，石刻。日本東京書道博物院藏。高54公分。武定二年（544年）造。菩薩像半倚坐，左手撫膝，右手托臉，右手肘撐右膝。頭戴寶冠，面相清秀，頭微向下低垂，五官刻畫清晰，雙眼微閉，做沉思狀。上身祖露，飾瓔珞，下著束腰長裙，長裙垂至臺座。蓮臺下方置方形座，立面上浮雕飾有雙獅形象。桃形背光上浮雕有卷草紋，作品佛像部分雕刻細緻，背光與臺座的風格洗練，主次分明。

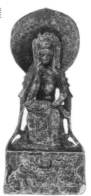

半跏趺坐思維彌勒菩薩像 　　>>

東魏，石刻。美國紐約大都會藝術博物館藏。雪花石質，通高55公分，寬31.5公分。彌勒菩薩為半跏趺思維狀，神態慈祥平和，體貌清秀柔美，身著袈裟，施無畏印。左右兩側各有一立於蓮座上的羅漢、菩薩像，造像底部採用高浮雕的手法飾有一對相向的臥獅，兩獅之間雕有一力士，力士雙手上舉，頭頂香爐。作品雕刻手法簡潔明快，造型突出，線條生動有力。

佛像殘碑 >>

東魏，石刻。美國紐約大都會藝術博物館藏。石灰岩質，高 3.08 米。佛像碑四面均雕刻，其中背面雕千佛，正面採用分層式構圖，把碑體分為上、中、下三部分，上層以一坐佛和兩邊的脅侍為主佛，因碑損不詳，但在主佛像龕下飾有金剛力士、博山爐、雙獅等形象；中層飾維摩詰、文殊說法圖；下層雕刻有二十位供養弟子。其他還雕八神王像等。碑體各面雕刻內容豐富，布局合理得當，雕刻精細，採用線刻與「剔底」相結合的做法，碑面雕刻線條轉折流暢，自然舒展。

僧悅造佛碑像 >>

西魏，石刻。日本東京書道博物館藏。黃花石質，高 71 公分。大統十三年（547 年）造。碑正面、背面均有雕刻。碑首正、背面相似，都是二龍背向的形式。正面碑首雙龍之下是一條五座佛的飾帶，再向下為正龕。龕正中為釋迦牟尼說法像，佛像束高肉髻，身著通肩袈裟，面龐飽滿，五官清秀，兩側各立有菩薩、弟子像。碑像背面上方為交腳彌勒佛龕，下方並排雕二龕坐佛像。雕刻手法採用浮雕與線刻相結合的手法，構圖較滿，雕琢精細。在碑側有銘文，記錄造碑時間，禱文和造像的像主名為僧悅。

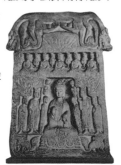

薛氏造佛碑像 >>

西魏，石刻。美國波士頓美術博物館藏。石灰岩質，高 2.15 米，寬 80 公分，厚 73 公分。恭帝元年（554 年）造。碑像較高，頂部有殘損，但根據殘留部分推測，第一層圖案應為文殊、維摩詰對坐論道圖。第二層為並坐的釋迦、多寶二佛。第三層是釋迦佛說法像，兩側雕有金剛和力士，同時還飾有脅侍菩薩像。最下層為王侯貴族儀仗的供養人。銘文造像通體採用浮雕和線刻相結合的手法，層次豐富，具有較強的立體感。由碑底銘文可知，碑是由薛山及同鄉二百人募化所刻，因此叫做薛氏造佛碑像。

趙氏造彌勒佛坐像 >>

北齊，石刻。日本大原美術館藏。大理石質，高 70.9 公分。銘文顯示為趙氏三人所造，造像日期為天保三年（552 年）。彌勒佛雙腿下垂呈倚坐狀，雙手施無畏與願印，身著袈裟，右胸袒露，頭微向上昂，雙眼微閉，做沉思狀，神情靜穆。兩側侍立有二菩薩、二弟子均光腳立於蓮臺上。背石鏤空，拱券上面雕有飛天及蓮花座塔。下部的臺座正面浮雕飾有供養人和水瓶，背面及兩側雕有八位神王。作品整體構圖比例適度，雕刻技藝嫻熟。

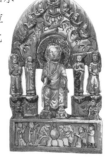

張嗷鬼造碑像

北齊，石刻。1957年河南襄城孫莊出土，河南博物院藏。碑高1.08米，寬57公分，厚8公分。天保十年（559年）造。正面碑首刻一小神龕，龕中塑一菩薩和二脅侍菩薩。龕外兩側雕成相互纏繞嬉戲的游龍。碑中部開一大龕，龕內雕本尊釋迦佛，施說法印，坐於臺座上。左右各列一弟子、一菩薩、一羅漢、一天王，站於蓮臺座上。龕上部雕維摩詰經變，底部中間雕一力士，頭頂香爐，兩側各有一供養人和一獅子。碑背面主要分兩部分，上部為佛傳故事場景，下部為銘文。正反兩面碑身均採用浮雕加線刻的手法，使圖飾主次突出。

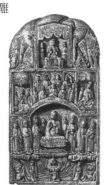

坐佛九尊造像碑（局部）

北齊，石刻。美國賓夕法尼亞大學博物館藏。石灰岩質，高98公分。碑首為一火焰形券，券楣上有胡人樂舞形象，龕內雕文殊與維摩詰說法圖，中層為九佛造像，最底層雕有博山爐和二獅形象。整體構圖緊湊，刀法嫻熟，形神兼備，極具北齊時期的雕造藝術風格。

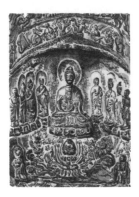

天保元年佛立像

北齊，石刻。德國法蘭克福奧曼工藝美術館藏。黑石灰岩質，高1.64米。佛赤腳呈站姿，頭高黑髻，面龐清秀，彎眉細目，隆鼻薄唇，雙眸下垂，做沉思狀。立佛身穿褒衣博帶式大衣，衣服自然下垂，多層堆疊，造型優美。後部背光以線刻的手法裝飾，頂部刻彌勒佛跏趺坐，兩側二菩薩。背光兩側滿飾雲氣紋、火焰紋以及飛舞的飛天等，十分繁麗。作品雕刻精細，流露出虔誠的宗教氣息，是北齊時期的造像精品。

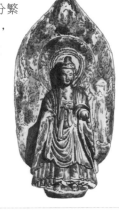

坐佛七尊像碑

北齊，石刻。瑞士瑞特保格博物館藏。石灰岩質，高1.5米。全碑上下共分為四層，上部體量較大，雕刻內容豐富，構圖較為密集，但不顯繁亂。下部構圖相對較為疏鬆。從上至下分別為，碑首及中心龕的思維主像，其下為佛弟子分開的維摩詰與文殊菩薩說法，再下為釋迦佛及眾菩薩、弟子，最下層是力士、獅子和蓮池的場景。此種構圖模式與佛造像主題的搭配已成為一種定式，尤其在北齊時期的造像碑中最為常見。

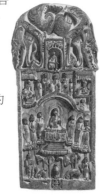

釋迦坐像

北齊，石刻。上海博物館藏。石質，高
1.62 米，寬 62 公分。主佛結跏趺於雙層覆
蓮束腰式須彌座上，雙手已殘。頭有肉髻，
垂耳，頭略低垂，雙目微閉，面帶微笑，容
貌溫潤秀麗。雙手已殘，身著褒衣博帶袈裟，
衣飾陰刻線，紋理清晰。佛身後舟形背光，
雕飾十分華麗。外層飾火焰紋，內有五尊蓮
花座坐佛。主佛頭光為雙層，外飾一圈卷草
紋，內飾蓮瓣，紋飾刻工細
膩、裝飾優美。與早期佛
造像相比，佛體格趨於
飽滿、面容豐腴，服飾
呈現漢化趨勢，注意外
在形體特徵外，主要強調
佛內在精神的刻畫。

釋迦立像

北齊，石刻。1952 年山西太原開化寺出
土。高 90 公分。釋迦為立像，舟形背光覆
蓋整個背後，背光外圈飾火焰紋，頭光外圈
飾寶相花紋，內圈飾環紋，刻線細膩。佛著
通肩大衣，領口處自然下垂，內穿僧祇支，
胸前束結。雙手殘。大衣下垂，淺陰線刻飾
衣紋，下擺處浮雕衣褶富有層次感。刻工清
圓秀朗，體格飽滿。風格上與山東青州一帶
的北齊石佛像相類似。

菩薩殘立像

北齊，石刻。1957 年山西沁縣南涅水村
出土，山西博物院藏。高 95 公分。造像頭
及雙臂已殘，僅留軀幹。佛像內著右袵衲衣，
交領，於胸下束帶，頗顯女性特徵。長衣覆
足，外披袒右袈裟，衣紋作水波狀凸起，且
隨形體變化，有修身效果，
顯示出柔軟的質感和輕薄
材質。造像身軀修長，體
態優美，身體已經出現曲
線變化，衣紋的處理頗具希
臘雕塑的風範。

佛頭像

北齊，石刻。美國紐約大都會藝術博物
館藏。石灰岩質，高 38 公分。頭頂布滿排列
整齊的螺髻。面部方圓，寬額，彎眉細目，
挺鼻薄唇，雙眸微閉，似做沉思狀，神態祥
和莊重。像僅留頭部，但突顯雕刻特徵和造
像風格。刻工細緻明快，線條流暢。造型風
格與北響堂山石窟造像相似，應為北齊代表
作品。

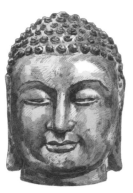

佛手

北齊，石刻。美國舊金山亞洲藝術博物館藏。石灰岩質，高 63.5 公分。佛手保存完好，比例真實，對關節與肌肉變化的表現生動。佛手拈天衣，作說法印。刻工精細，刀法簡練，其形象富有活力，為北齊石刻佳作。

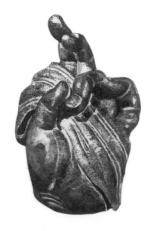

佛立像

北齊，石刻。山東省青州出土，臺灣靜雅堂藏。高 98 公分。佛頭頂排列整齊的螺髮，肉髻低平，寬額，臉龐圓潤，眉眼細長，雙眼微閉，做沉思狀。鼻高挺，嘴角略向上揚，兩大耳下垂，面貌清秀。袈裟輕薄貼體，身形起伏隱約可見，衣飾褶皺採用直接在佛身上陰線刻的手法表現，整體風格十分簡潔。佛立像並無太多細節和紋飾的雕刻，而注重表現內在的精神，給人以聖潔崇高之感。

脅侍菩薩像

北齊，石刻。山東省青州龍興寺遺址出土，青州博物館藏。殘高 36 公分。菩薩頭戴花冠，髮髻已殘，有髮帶向兩側垂落於雙耳上。低眉頷首，眉眼細長，臉龐圓潤，面目清秀，面帶微笑。飾項圈、瓔珞，衣帶飄落兩臂，小臂及雙手已殘。菩薩形貌端莊秀麗，佩飾華麗。作品雕刻工藝精良，裝飾精美、華麗，體現出了日趨豐滿的造像特徵。

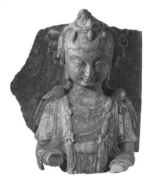

菩薩立像

東魏，石刻。山東省青州出土，臺灣靜雅堂藏。高 70 公分。菩薩頭戴寶冠，兩側冠帶自然下垂，冠上線刻花紋。上披帔帛，下著長裙，腰束寬帶，胸飾瓔珞，交叉於腹前。面相略方，彎眉細目，隆鼻薄唇，略帶笑意，目光祥和，神情溫婉、優美。像雙手及腳殘缺，身體比例和諧，充滿生命氣息。衣裙褶皺明顯，富有立體感。像全身衣飾雕刻繁複，工藝高超，具觀賞價值與審美價值。

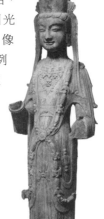

盧舍那法界人中像

北齊，石刻。山東青州出土，青州博物館藏。高1.18米。雕像頭部及左臂殘缺，身著通肩袈裟，輕薄貼體，十分平滑，通體塊面少有雕刻裝飾，僅在袖口和裙底部有線刻紋痕。袈裟表面繪有小格，格內有彩繪，使雕像色彩更為豐富，宗教氣息濃郁。佛像身體比例勻稱，姿態自然放鬆，風格獨特。

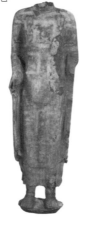

佛立像

北齊，石刻。山東青州出土，臺灣靜雅堂藏。高1.16米。佛頭部飽滿，頭頂無明顯肉髻，只是螺髮突出，頂部略凸。五官精細，身著袈裟，袒右肩，衣飾線刻突出，從肩部到腳部線條由密漸疏，隨形體變化，富有節奏感。佛面相略方，長眉秀目，垂眸做沉思狀，神態安詳。雙手施無畏、與願印，雙手皆有殘損。軀體刻畫結實豐潤，整體較為簡約，風格樸素，極具感染力。

菩薩像（局部）

北齊，石刻。山東青州出土，青州博物館藏。高1.36米。菩薩頭像戴有寶冠，有殘缺，冠飾精美。面部豐頤，彎眉細目，鼻挺，兩唇緊閉，雙眼下垂，做沉思狀。五官刻畫立體感強，表情莊重，雕工極為精細。面部皮膚表現細膩圓潤，富有真實的肉感。菩薩項飾項圈，有裝飾，上披帔巾，下穿長裙，裙垂至腳面。頸上覆長串瓔珞。腰繫帶，兩側各垂珠串飾，背面也有長串瓔珞交於背間。整體雕刻豐富細膩，給人以華麗之感。

佛立像

北齊，石刻。山東青州出土，青州博物館藏。高97公分。頭束螺髻，寬額圓臉，面相清秀，神態端莊。嘴角上揚，面帶笑意，施無畏、與願印，赤足站於蓮臺座上。身著通肩大衣，質地輕薄，貼身下垂至足踝，可隱約看出軀體身形的起伏變化。佛像彩繪至今保存，外露的臉、頸、手、足等部分有金粉痕跡，袈裟繪成綠格紅底並飾有金絲，螺髮為藍色。整體造型生動寫實，手法概括簡練。

石獅

北周，石刻。1955 年陝西西安出土，西安碑林博物館藏。通高 25.3 公分，白石質。石獅為圓雕，呈蹲坐狀。兩眼圓睜，直視前方，張口露齒，表情猙獰。頸部螺卷，裝飾鮮明。體態渾圓、壯碩，富有氣勢。前足支地，後足蜷曲，姿態勇猛。作品造型渾厚莊重，刀法簡練，獅子的整體形象較接近於真獅，還未像後期造像那樣誇張。

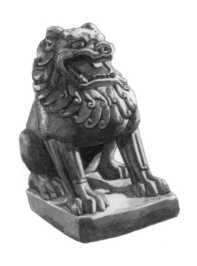

須彌山石窟佛坐像

北周，石刻。須彌山石窟造像之一。須彌山第 51 窟。須彌山石窟位於寧夏固原縣城西北約 60 公里的六盤山支脈上。石窟始建於北魏，北周、隋、唐相繼有開鑿，以北周最為興盛，現存共一百五十多個窟洞。窟內原塑有一佛二菩薩像，右側菩薩已損毀，僅主尊佛與左側菩薩相對完整。主尊佛高約 6.2米，頭頂有扁平肉髻，臉形方圓飽滿。肩部寬大，形體壯實，衣著通肩袈裟，衣口自然下垂，線刻紋飾自然，殘留有明代增飾的彩繪。佛結跏趺坐，表情莊重，面部形象寫實，表現手法簡潔，人物形象與北魏早期「秀骨清像」的風格有明顯的差別，佛的形象更趨向於世俗化，對隋唐時期的佛教造像有一定的影響。

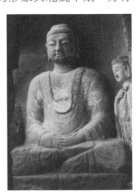

拉梢寺摩崖造像

北周，石刻。位於甘肅武山東北魯班峽響河溝北岸，又名大佛崖，是武山水簾洞石窟群之一。這一窟造像開鑿在高約 60 多米上的懸崖峭壁處，共包括大小窟龕 11 個。一佛二菩薩摩崖造像為其中規模最大者，均為石胎泥塑浮雕像，主佛高約 40 米，據銘文記載營造於北周武成元年（559 年）。大佛像為釋迦牟尼，高約 36 米，整體以線刻浮雕加彩塑而成。肉髻低平，圓臉胖身，背負圓光，通肩袈裟，雙手施禪定印，結跏趺坐於蓮臺座上。兩側菩薩眉清目秀，臉形豐潤，面含笑意，神情和藹，體態飽滿。兩菩薩均戴寶冠，半披袈裟，著長裙，頸飾項圈，手托蓮花站立於主佛左右，姿態優美，與主佛風格一致。佛身下蓮座高達 20 多米，分層雕飾。最上層為仰蓮，下面一層浮雕六獅，中層刻九鹿，最下層為九象，動物形像均作伏臥狀，似有承馱佛身之意。各層動物之間均以一層蓮瓣分隔，中間向上還設龕並雕一菩薩立像。除北周這三尊摩崖造像之外，在其周圍還有宋代造小型佛龕以及唐代至元代所補的彩繪。

佛頭像

北朝，石刻。1937 年四川成都萬佛寺遺址出土，四川博物院藏。作品為釋迦牟尼頭像，高肉髻，臉龐較方，五官刻畫精細，神情和悅，面帶微笑，各部位比例勻稱協調，對面部肌肉變化表現真實，雕刻工藝精湛，風格洗練。

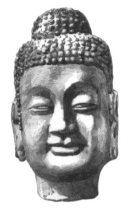

彩繪木馬

東晉十六國，木雕。1964 年吐魯番阿斯塔那 22 號墓出土，新疆維吾爾自治區博物館藏。長 40 公分，高 25 公分。木馬呈站立狀，馬的頭、頸、四肢、軀體、尾、鬃毛都分別製作，再用榫卯與膠黏法組合而成。馬通體飾以紅色，鬃毛、尾部、四蹄與障泥為黑色，馬鞍為白色與綠色，障泥上面留出餘白作為馬鐙。造型略顯誇張，頸部較長，四肢較短，雕刻風格古拙粗獷。

竹林七賢畫像磚

南朝，磚雕。1960 年江蘇南京西善橋出土，南京博物院藏。為模印磚畫，由二百餘塊模印墓磚組成，分別砌於墓室兩壁。畫面表現的是魏晉竹林七賢，即阮籍、山濤、向秀、劉伶、王戎、嵇康、阮咸的畫像，又增加了戰國隱士榮啟期。畫面中八人席地而坐，中間以松、柳等樹相隔，組成畫面豐富，背景簡單，相互連接而又分隔的一幅長卷。人物形象清秀灑脫，各具神態。八個人的形象依次為榮啟期盤坐撫琴；阮咸手彈四弦琵琶；劉伶手執耳杯，把其嗜酒如命的形象刻畫得淋漓盡致；向秀倚樹而坐，雙目微閉，作苦思冥想狀；嵇康撫琴，神態平和；阮籍側身而坐，身旁置有酒器，引吭長嘯；山濤手執酒杯，作豪飲狀；王戎手舞如意，悠然自得。畫面裡人物刻畫筆法簡潔，主要表現出不同人物的不同性格特徵。衣飾與樹形象用線自然流暢，畫面具有立體感，青松、垂柳等植物形象的變化使畫面富有情趣，更突出山林隱士主題。

鳳凰畫像磚

南朝，磚雕。鄧縣學莊墓畫像磚之一。長 38 公分，寬 19 公分，厚 6 公分。畫像磚的色彩現已脫落。鳳凰是古代傳說中的神鳥，是鳥中之尊。畫面中鳳凰造型獨特，兩翅上揚，昂首挺胸。鳳凰四周雕飾有多種不同的鳥。磚的邊緣裝飾華美異常。作品紋樣清晰，層次豐富，風格簡潔明快。

鳳凰畫像磚

竹林七賢畫像磚

樂隊畫像磚　≫

南朝，磚雕。1975 年河南鄧縣學莊墓出土，墓為磚砌，全長 9.8 米。墓內裝飾大量畫像磚，磚面模印紋飾，加繪彩色。磚雕題材主要分三類，包括出行、孝子以及與佛教相關的祥瑞圖案。畫像磚長 38 公分，寬 19 公分，厚 6 公分。畫面中雕飾有四人，全部戴黑色翹沿高帽，著對襟寬袖上衫和緊腿喇叭形長褲。腰繫帶，於身後打結。前兩人持長角，作演奏狀，後兩人腰掛圓鼓，作擊鼓狀。四人動感十足。人物服飾刻畫精細，動作自然，風格寫實，具有濃郁的生活氣息。

牽牛畫像磚　≫

南朝，磚雕。鄧縣學莊墓畫像磚之一。為墓封門磚。長 38 公分，寬 19 公分，厚 6 公分。這塊畫像磚正中浮雕有一頭軀體強健的牛，俯首弓背，四蹄躍起，作奮力向前奔跑狀。牛造型寫實，比例勻稱，刻畫簡潔生動，表現重點集中在牛頭部。一人手執牛繩跟在牛後，頭束髮髻，上身著對襟短衫，腰繫帶，下著喇叭褲，造型概括簡練，富有濃郁的生活氣息。

白虎畫像磚　≫

南朝，磚雕。鄧縣學莊墓畫像磚之一。長約 38 公分，寬 19 公分，厚 6 公分。白虎是古時神話傳說中的西方之神，常與象徵東方的青龍對應設置。畫面中的白虎四肢強健，前俯身，後腿斜撐，作騰躍狀。虎身與青龍相似，都被拉長，並且頭部較小，部分畫面色彩已脫落，隱約可見白、黃相間的虎身和虎口中的白齒、朱舌。

玄武畫像磚　≫

南朝，磚雕。鄧縣學莊墓畫像磚之一。長 38 公分，寬 19 公分，厚 6 公分。玄武是古代神話中的北方之神，是蛇、龜的合體，與青龍、白虎、朱雀合稱四神。畫面中刻有一向前行走的龜，龜身上纏一條長蛇，龜蛇二首對望，口中均銜一顆寶珠。畫像磚通體以白、朱、綠三色為主，色彩鮮豔。

戰馬畫像磚 >>

南朝，磚雕。鄧縣學莊墓畫像磚之一。長 38 公分，寬 19 公分，厚 6 公分。這塊畫像磚位於墓內東壁第一柱，畫面中前後兩馬童各牽一馬，前面黑色戰馬著白色鎧甲，做行進狀，後馬紫紅色，揚前蹄，兩匹馬均體格強健。畫面構圖均衡，但圖案富有變化，又極具寫實性。

青龍畫像磚 >>

南朝，磚雕。鄧縣學莊墓畫像磚之一，長 38 公分，寬 19 公分，厚 6 公分。畫像磚正中浮雕一條張牙舞爪的青龍，四肢分立作行走狀，四周飾流雲紋。畫面施以彩繪，龍身為粉綠色，朱舌、白鬚，色彩豐富，造型極富生氣，但整體比例略顯誇張。裝飾色彩十分濃厚。

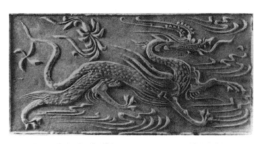

飛仙畫像磚 >>

南朝，磚雕。鄧縣學莊墓畫像磚之一。長 38 公分，寬 19 公分，厚 6 公分。磚邊緣飾有一圈精美的卷草花卉紋樣，正中以一個插有花卉的花瓶為軸，兩側對稱設置二位相向的飛仙，一位身著紫紅長裙，繫有紅、綠相間的飄帶，一位著粉綠色長裙，披朱紅色飄帶。裙帶隨風飛動，造型優美，線條刻畫流暢自如，整體風格華麗，具有很強的動感。

武士牽馬畫像磚 >>

南朝，磚雕。1958 年河南鄧縣學莊墓出土，河南博物院藏。長 38 公分，寬 19 公分，厚 6 公分。畫面為一武士牽馬前進，另一武士跟於馬後左側。馬背上有鞍，馱有行李，作飛奔狀，前後二人腿分立，也作疾馳狀。雕刻造型寫實，比例勻稱，線條流暢自然，神態生動而極富動感。

郭巨埋兒畫像磚　>>

　　南朝，磚雕。1958 年河南鄧縣學莊墓出土，河南博物院藏。長 38 公分，寬 19 公分，厚 6 公分。畫像磚整體雕刻郭巨夫妻為母埋兒而得金的故事圖案。畫像磚是以蒼茂的林木花草為背景圖案，周邊飾以忍冬紋。畫面一側郭巨頭罩巾，上身穿窄袖袍衣，下著長褲，腰繫帶，手持鐵鍬作挖土狀；另一側郭巨的妻子懷抱幼兒，二人中間夾置一盛滿金餅的圓釜。磚上還刻有「郭巨」「妻子」「金壹釜」七字以點明主題場景。雕刻造型寫實，布局嚴謹，疏密適度，紋樣清晰，極具立體感。

佛坐像　>>

　　十六國時期，銅鑄。據傳為河北石家莊出土，是已發現的中國年代最早的金銅佛像之一，佛像面部八字鬍和衣紋樣式，均是受外來風格影響的早期造像的特徵。美國哈佛大學福格藝術館藏。高 32.9 公分。佛結跏趺坐於方形臺座上，施禪定印。頭頂束高肉髻，髮紋線刻細密，長眉細目，眉間有白毫，嘴唇緊閉，蓄八字鬍。身著通肩大衣，衣紋刻飾清晰，左右兩肩部各飾四個火焰形裝飾。佛身下臺座正立面刻花紋，兩側各刻一獅，為高浮雕蹲獅。佛像造型莊重渾厚，身體各部位比例適度，塊面轉折灑脫自如。佛像上半身的火焰紋裝飾謂「焰肩」，出自《佛本行經》記載釋迦在降伏外道時，身上出火，身下出水。這種造型的佛造像在中國較為罕見。

建武四年銅佛坐像　>>

　　十六國時期，銅鑄。銘記為後趙建武四年（338 年）造，美國舊金山亞洲藝術博物館藏。高 39.7 公分。佛像為跏趺坐式，雙手作禪定印。束高肉髻，面相方圓，長眉秀目，微俯首，雙眼低垂，做沉思狀。身著通肩大衣，胸部衣紋為「U」字形平行紋線排列。外形飽滿溫潤，姿態自然，刻工簡約，線條轉折自如，表現出雕工的高超技藝。

龜鈕金印和鎏金銅印　>>

　　十六國（北燕），金鑄、銅鑄。遼寧省北票市西官營子北燕馮素弗墓出土，遼寧省博物館藏。印共有四枚，一枚金印和三枚銅製鎏金，均為龜鈕方座。四枚中，金印形制最小，但至今保存最為完好。龜鈕金印通高 1.98 公分，印面寬 2.27 公分。龜鈕形象寫實，四肢站立，頭部外伸，龜背上的紋路清晰可見，印陰刻篆書「范陽公章」四字。其餘三枚銅印的龜鈕形象概括簡練，外表的鎏金已脫落。印文均為單刀細畫，陽文篆書，分別為「車騎大將軍章」「遼西公章」「大司馬章」。

鴨形玻璃器

十六國（東晉）。遼寧省北票市西官營子北燕馮素弗墓出土，遼寧省博物館藏。長20.5公分，口徑5.2公分。器物通體透明，隱約可以看到有銀綠色的鏽浸。形體橫長如鴨身，流似鴨嘴，長頸，鼓腹，後托一條細長的尾巴。器腹部飾有一對三角形的羽翅，腹底部貼有一餅狀的圓形玻璃托座。器物的重心在前，因此只有在腹內充半壺水才可以保持平穩。作品造型為抽象化的鴨形，其體身藉助充實其中的液體保持平衡的做法設計巧妙，整器線條流暢自然，集實用與裝飾於一身，風格雅致。

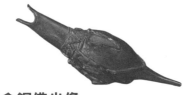

鎏金菩薩銅立像

東晉，銅鑄。故宮博物院藏。高17.5公分，寬8.2公分。菩薩頭髮中分，自頸後披肩。面相飽滿，五官清秀，唇上有鬚雙目微閉，略含笑意。左手持瓶，右手施無畏印。上身裸露，下著束腰長裙，胸佩瓔珞。造像形體比例略誇張，頭部與手部較大，身軀較短，腳部佚失。全像無精細刻線，造型敦實，造像手法簡練，風格質樸大方。

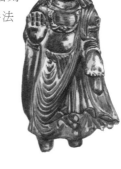

鎏金銅佛坐像

南朝宋，銅鑄。日本東京永青文庫藏。通高29.2公分。佛結跏趺坐於束腰須彌座上，雙臂屈肘於腹前，兩手相疊作禪定印。臉龐長圓，五官清秀，雙耳垂至肩部，兩眼低垂，做沉思狀，神態溫和。衣褶呈階梯狀，順身體走勢流暢、均勻地分布。身後圓形背光上飾火焰紋，紋樣深刻、明晰。整體造型簡練，刻工起伏轉折自如，具有江南地區的造像風格。佛像上銘文記為元嘉十四年（437年）韓謙為父母兄弟等所造，是南朝有紀年的較早的造像，十分珍貴。

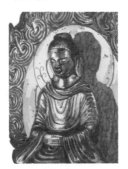

比丘法恩造鎏金銅佛坐像

北魏，銅鑄。日本的博物館藏。通高47.1公分。造像身穿袈裟，袒右胸，結跏趺坐於束腰宣字形臺座上，臺座上雕刻有卷草及供養人紋飾。佛右手作說法印，左手攬大衣一角。身後蓮瓣形背光滿飾火焰紋，線條蒼勁有力。造型凝重渾厚，又十分華麗，其銘文顯示為比丘法恩為亡父母造於太和元年（477年）。

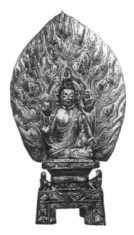

李日光造鎏金彌勒佛像

北魏，銅鑄。太和八年（484 年）造，日本出光美術館藏。高 24.4 公分。佛呈站姿，立於四足臺座上，上身祖露，下著束腰長裙，左手持大衣一角，右手施無畏印，背後舟形背光飾以火焰紋。這種立佛與舟形或蓮瓣形背光的組合模式，是已發現的多座太和時期造像的共同特徵。

佛立像

北魏，銅鑄。日本大阪私人收藏。高 53.5 公分。造於北魏太平真君四年（443 年），相傳是現存北魏紀年最早的造像。佛高肉髻，著通肩袈裟，赤足立於覆蓮座上。臉龐較方且飽滿，服飾貼體，質地輕盈，是早期常見的貼體水波紋表現模式。立佛造型概括簡練，用線流暢，刀法遒勁有力。

太和八年鎏金銅佛像

北魏，銅鑄。內蒙古托克托縣古城出土，內蒙古博物院藏。通高 28.5 公分。釋迦佛結跏趺坐於束腰四足方形座上，臺座上雕有兩獅，底座有四高足，前兩足立面上各浮雕有一供養人。坐佛面部方圓，五官刻畫清晰，嘴角略帶笑意，雙耳下垂至肩部。身著祖右肩式袈裟，邊沿部位向外隆起，上面褶皺線條流暢自然。造像造型凝重洗練，細部處理精細，其上所刻銘文顯示為比丘僧安造於太和八年（484 年）。是此時期銅佛像的代表作。

韓氏造鎏金觀音銅立像

北魏，銅鑄。銘文記述佛像造於正始元年（504 年），日本東京出光美術館藏。作品為雙面雕刻，正面浮雕觀音像頭戴寶冠，肩搭帔帛，胸飾瓔珞，下著裙，左手持蓮花，右手握帔帛一角，直立於四足蓮座之上。蓮臺下方為四足方座，在舟形背光的後部也有淺浮雕觀音像及銘文，記敘韓姓造像人的信息及禱詞。作品整體造型莊重洗練，線條概括，兩面觀音的形象都較為簡略。

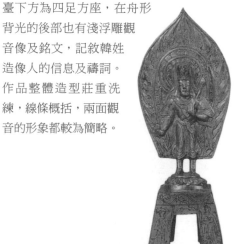

銅佛立像

北魏，銅鑄。美國紐約大都會藝術博物館藏。高 1.415 米。佛像高肉髻，面相飽滿，彎眉細目，隆鼻薄唇，雙目微閉，兩耳下垂，神態慈祥。身著通肩廣袖大衣，質地輕薄貼體，兩臂屈肘向外，手掌平展，赤足立於蓮花臺上。造像整體形象細膩，這種長衣附體和水波紋式衣褶的做法，是早期受笈多造像風格影響的結果，也是此時期突出的造像特徵。這尊像是迄今為止，古代金銅雕像中形體最大的作品，具有極高的藝術研究與收藏價值。

鎏金彌勒佛坐像

東魏，銅鑄鎏金。臺北鴻禧美術館藏。高 28 公分。佛像為坐姿，神態祥和。右手施無畏印，左手已損，衣褶流暢自然，坐姿為雙足自然下垂的倚坐狀。神像後頭光為鏤雕，外側有一圈火焰紋。佛像造型寫實，頭部所占全身比例略大，通體鎏金，色彩鮮豔，雕鑄精細，技法嫻熟，華貴精美。

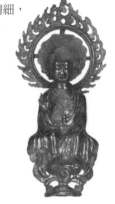

金銅二佛並坐像

北魏，銅鑄。法國國立吉美亞洲藝術博物館藏。高 26 公分。據銘文可知此像為比丘曇任、道密兄弟二人為父母造於熙平三年（518 年）。二佛面容和身體都十分消瘦，髮式、衣飾、姿態相類似。均束高髻，著袈裟，施無畏、與願印，雙目微閉，作沉思狀，神態平靜祥和。二佛身後均各飾有一個舟形背光，上面飾以火焰紋。作品製作精良，其造型是北魏時期最為流行的佛教雕刻題材，人物形象均瘦骨嶙峋，衣飾的形象極為細緻，具有鮮明的時代特徵。

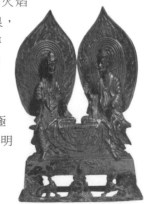

彌勒佛銅立像

東魏，銅鑄。銘文顯示立像於天平三年（536年）由定州中山上曲陽縣樂氏家族造，美國賓夕法尼亞大學博物館藏。高 61.5 公分。佛呈站姿，頭束高髻，面相清瘦，長眉、細目、隆鼻、薄唇，垂眸做沉思狀。身體修長，著褒衣博帶式大衣，手施無畏、與願印，赤足立於兩層仰覆蓮臺上。蓮座下為四足方座。背光外緣處飾火焰紋，內刻卷草紋，頭光刻飾一圈蓮瓣。整體人物造型清瘦，衣服寬大飄逸，仍沿襲前期「秀骨清像」的特徵。

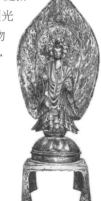

銅龜

魏晉，銅鑄。1987年甘肅敦煌一里墩出土，甘肅省博物館藏。長30公分，重15公斤。銅龜作引頸向前爬行，口微張。前後足伸出支撐地面，後足向後蹬地，尾短小，向後平伸，使整隻龜呈現向前爬行的動態。龜背甲上飾有長方形和多角形回紋。銅龜形體較大，造型渾厚敦實，神態生動，栩栩如生。以龜為形象的青銅製品在魏晉時期並不多見，此作品具有很高的研究與收藏價值。

魏歸義氐侯、晉歸義氐侯、晉歸義羌侯金印

魏晉，金鑄。甘肅西和縣出土，甘肅省博物館藏。高2.5公分，印面邊長2.25～2.3公分。曹魏統治時間短，頒賜的印章十分罕見。這三枚印章是當時魏晉中央政府頒賜給西和地區氐、羌首領的爵印。三枚印章均為方座，上鑄有獸形鈕，形象概括。鈕底部正中有一圓形穿孔，可供穿繩提掛。通體金鑄，威嚴華麗。金印造型簡潔，風格洗練。

神獸紋包金鐵帶飾

北魏，鐵鑄。呼和浩特市土默特左旗出土，內蒙古博物院藏。鉤長9.2公分，扣長5.9公分，寬7.1公分，飾牌長4.2公分，寬2.2公分。鮮卑民族十分崇拜自然神，因此多將神獸等作為裝飾，以求保佑。此帶飾由弧頭的帶扣、帶鉤和四個長方形帶牌組成，上面的裝飾圖案均為獸紋。帶鉤與帶扣均以雲紋為底，帶鉤上飾有一隻展翅行走的神獸，帶牌上的雲紋呈山形排列，造型美觀、別緻。帶飾造型精美，雕刻細膩，紋理清晰。整個帶飾為鐵鑄，表面通體包金，富貴華麗。

鹿角金步搖冠飾

北朝，金鑄。原烏蘭察布盟達爾罕茂明安聯合旗西河子出土，內蒙古博物院藏。高18.5～19.5公分，寬12～14.5公分。步搖是一種頭飾，人走動時會發出悅耳聲音，非常受北方鮮卑慕容部落的喜愛。此金步搖分別為牛頭鹿角和馬頭鹿角兩種形象，輪廓清晰。牛頭和馬頭形的基部分別用魚子紋進行勾勒，並分別嵌有白、藍、綠等寶石。在牛頭和馬頭的兩耳之上有鹿角形支叉，支叉向上再分出數枝小叉，每個小支叉的頂部均有一金環，上面掛有一片桃形的金葉，均可搖動。戴金質步搖冠在當時不僅是時尚的代表，也是身分地位的象徵。步搖造型生動，風格華麗，製作精湛，技藝嫻熟，通體金製。

隋唐

時期 / 俑型	陶女立俑	陶侍女俑	陶捧物女俑	陶舞女俑
隋				
唐				

時期 / 俑型	陶女僕侍俑	陶女伎俑	陶伎女俑群	陶武士俑
隋				
唐				

時期 / 俑型	陶男侍俑			
隋				
唐				

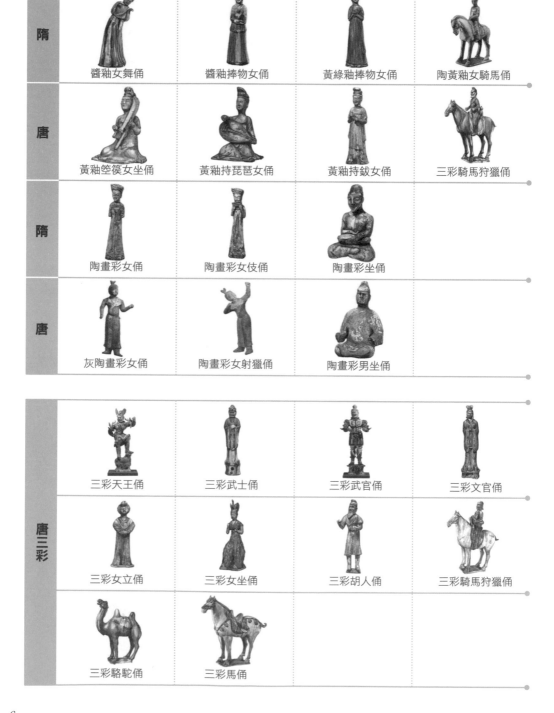

隋
- 醬釉女舞俑
- 醬釉捧物女俑
- 黃綠釉捧物女俑
- 陶黃釉女騎馬俑

唐
- 黃釉箜篌女坐俑
- 黃釉持琵琶女俑
- 黃釉持鈸女俑
- 三彩騎馬狩獵俑

隋
- 陶畫彩女俑
- 陶畫彩女伎俑
- 陶畫彩坐俑

唐
- 灰陶畫彩女俑
- 陶畫彩女射獵俑
- 陶畫彩男坐俑

唐三彩
- 三彩天王俑
- 三彩武士俑
- 三彩武官俑
- 三彩文官俑
- 三彩女立俑
- 三彩女坐俑
- 三彩胡人俑
- 三彩騎馬狩獵俑
- 三彩駱駝俑
- 三彩馬俑

彩繪女立俑

隋代，陶塑。1952 年陝西西安出土，陝西歷史博物館藏。同時出土有兩件，一件高33 公分，一件高 34.5 公分。二俑均梳高髻，一人單髻，一人雙髻。服飾、姿態都大致相同。俑頭略向下低垂，身著長裙，裙尾曳地，覆足。披巾，於胸前交叉綰（旋繞打結）結，雙臂置於胸前，雙手隱於結中。女俑作徐徐前行狀，身材修長，身體略有彎度，但面部已顯豐滿，既承繼了早期清秀的造像風格，又流露出唐代豐腴造像風格的先聲。

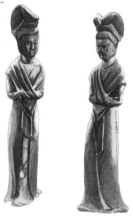

女侍俑

隋代，陶塑。安徽合肥杏花村五里崗出土，安徽博物院藏。高 23.7 公分。女俑臉龐較長，頭頂雙髮髻，眉目清秀，神情喜悅。身著覆足長裙，外套圓領及膝上衣，腰中繫帶。左肩搭一袋，雙手抓袋頭。女俑體態豐滿，明顯鼓腹，身體略向側傾。體形敦厚，形貌樸實、自然。作品塑造手法較為寫實，塑造手法洗練，風格質樸大方。

張盛墓胡俑

隋代，白陶。1959 年河南安陽張盛墓出土，河南博物院藏。高 15 公分。胡俑高鼻深目，卷髮，濃鬍鬚。身著翻領袍，束腰帶，下著寬褲，足蹬軟靴。左臂下垂，手扶帶，右臂屈肘置於胸前。身體微側，頭向右扭，站於長方形踏板上。俑像風格概括簡練，除頭部外無精雕細琢，重在整體形貌。作品為胡人形象，是隋代各族人民交流往來的象徵。

捧罐女俑

隋代，陶塑。上海博物館藏。高 26.5公分。女俑呈站姿，頸細長，面形略圓，身材修長。頭上於右側盤一花瓣狀髮髻，五官刻畫清秀。身著長裙曳地，腰中繫帶。雙手捧一個尖頂圓形罐，置胸前。女俑像通體施釉，釉色略泛青。這類俑是陪藏墓俑中的生活類俑，隋代女俑中，較多的是樂俑。此俑造型優美，體態纖巧、生動，獨具清麗的風韻。

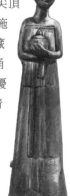

哀思女俑 >>

隋代，紅陶。河南出土，河南博物院藏。俑高 18 公分。女俑呈坐姿，身著托地長裙，盤左腿，豎右腿，席地而坐。左臂自然下垂，右臂彎曲置於膝上，手托腮。女俑束偏頭髻，頭略向右扭，兩眼微眯，似為休息狀，神情略顯憂愁，故名「哀思女俑」。作品輪廓清晰，塑造手法簡潔概括，衣裙紋飾簡潔，但突顯出飄逸的質感，注重對人物內在氣質的表現，寫實性極強，富有濃郁的生活氣息。

持杖老人俑 >>

隋代，陶塑。湖南長沙出土，湖南省博物館藏。高37.5公分。俑像為站姿，頭戴冠，身著對襟廣袖大衣，有寬帶繫於胸部，腳穿草鞋。人物面相略圓，濃眉大眼，眼角刻有細長的魚尾紋，隆鼻闊嘴，絡腮鬍鬚濃密。雙手於胸前拄杖而立。作品突出對人物頭部刻畫深入，形象生動，造型寫實。把老人歷經滄桑的年齡感與堅毅的性格特徵表現得淋漓盡致，具有很強的表現力。

麥積山第 60 窟脅侍菩薩 >>

隋代，泥塑。麥積山石窟造像之一。位於麥積山第 60 號龕內。菩薩高 1.04 米，頭戴花冠，面部不再像之前人像面部那樣呈長圓形，而是明顯略方，五官清秀，略帶笑意。頭略向上側揚。頸飾項圈，肩披帔帛，下身著長裙，腰間繫帶。衣飾線條自然、優美，形象寫實。其胸部平坦，腹部略鼓，左手自然下垂，托寶珠，右手抬起至胸前，手握蓮蕾，姿態優美，形象典雅。人物造型生動，氣質高雅，又樸實無華，雕塑手法大方、明朗。

麥積山第 14 窟力士像 >>

隋代，泥塑。麥積山石窟造像之一。位於麥積山第 14 窟。力士雙臂已殘，赤雙腳。人物塑造較高的技藝水平體現在對面部表情、肌體形態以及拱腰而站的身姿的表現方面。頭側向一邊，雙眼炯炯有神，獅鼻、厚嘴唇且嘴緊繃，神情剛正勇武，體現出暗含的力量感。上身赤裸，戴項圈，下身著戰裙，衣飾線紋生動、自然。頸部與腿部的肌肉塊面起伏寫實。力士像拱腰站立，身體的重心落在了右腿，造型形態對這一姿態表現得十分明顯，受力點準確，形象生動，手法明朗，作品富於動感。

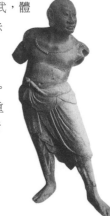

莫高窟第 419 窟造像 >>

隋代，彩塑。莫高窟造像之一。莫高窟現存隋洞窟八十一個，彩塑二百八十七身，窟龕中造像多為一佛、二弟子、二菩薩、二天王和二力士組合，個別洞窟中有十大弟子群像和三世佛群像等不同形式組合。莫高窟第 419 窟內西壁開龕，龕高 2.44 米，寬 2.08 米，深 98 公分。龕內塑一佛、二弟子、二菩薩像。佛高 1.33 米，寬 77 公分，厚 25 公分。整鋪造像全為圓塑，整體為組合群像。佛為跏趺坐像，施與願印，穿圓領通肩袈裟，左右弟子、菩薩像造型生動，刻塑精細，人物造型趨向寫實。龕壁滿飾忍冬紋、火焰紋等各類宗教題材的圖案。其中龕楣塑兩條龍，龍身彩繪纏繞在龕梁上，龍頭圓雕，單足站在有蓮花環繞的蓮蓬柱頭，回首向佛。

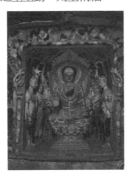

莫高窟第 302 窟中心塔柱 >>

隋代，莫高窟第 302 窟造像。窟室為前後室形式，主室前部為人字坡頂，後部平頂。後室設中心塔柱。室內三壁各開一龕。塔柱整體為須彌山狀。上部呈螺旋形七級倒塔，下部有二級金剛座。塔柱上六級原有影塑千佛，基部圓柱環繞一周雕仰蓮，彩塑四龍。金剛座上層四面各開一圓券龕，東、南向龕內均塑一佛二菩薩像，西、北向龕內均塑一佛二弟子，各面龕外兩側均塑一菩薩像。龕內外塑像均已殘損。

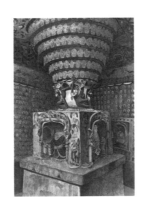

莫高窟第 419 窟迦葉和菩薩造像 >>

隋代，彩塑。莫高窟第 419 窟造像。迦葉高 1.52 米，寬 40 公分，厚 14 公分；菩薩高 1.74 米，寬 43 公分，厚 15 公分。龕主尊佛左側為弟子迦葉和脅侍菩薩。迦葉在歷代造像中均以苦行僧的形象出現。這裡的迦葉像為一個體態瘦弱、精神矍鑠的老人，額頭及臉布滿皺紋，鎖骨及胸骨突出，兩眼深陷，牙齒殘缺。迦葉一手持缽，一手放在胸前，穿紅色袈裟，足穿氈靴，顯現出一位飽經滄桑的高僧形象。其造型形象與對面年輕且充滿朝氣的阿難形成鮮明對比。菩薩端莊豐腴，眉清目秀，身穿深藍色羊腸裙，披帔巾，突出了深沉的形象，同時展露出幾分世俗女性的柔美。不同人物通過衣飾、面貌的差別，突出人物的性格和身分特徵。

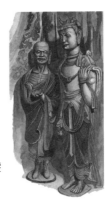

莫高窟第 420 窟西壁內龕菩薩像 >>

隋代，彩塑。莫高窟第 420 窟造像之一。窟室為前後室形式，主室為覆斗形頂，室西、南、北三壁各開一龕。西壁龕為複式方形龕。龕內層高 3.2 米，寬 3.3 米，深 1.6 米，外層高 3.4 米，寬 4.5 米，深 78 公分，內龕塑一佛、二弟子、二菩薩像，外龕左右兩側各塑菩薩一身。內龕菩薩高 2.25 米，寬 60 公分，厚 26 公分，頭飾冠，上半身赤裸披巾，佩戴項圈及臂釧。下身著長裙，腰間束帶，左臂下垂，右臂放置胸前，手執拳。揚眉細目，唇上有髭鬚，面貌趨於男性，身材略顯女性特徵，由此可以看出菩薩塑像在由男性形象轉為女性形象過渡時期的造型特徵。人物造型圓潤，頭光殘損。

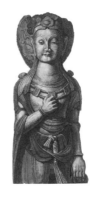

莫高窟第 420 窟西壁外龕菩薩像 >>

　　隋代，彩塑。莫高窟第 420 窟造像之一。菩薩像高 2.32 米，寬 60 公分，厚 27 公分。造型與內龕菩薩相像，面相飽滿，唇上有八字鬍，下巴上有鬍鬚，男性化特徵明顯，但身材則女性化特徵明顯，尤其腰、腹部，形體修長，姿態優雅。頭飾寶冠，帔巾長裙，造型完整，身材比例適宜，衣飾絢麗。

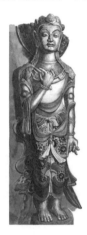

白釉龍柄象首壺 >>

　　隋開皇十五年（595 年），瓷塑。1959 年河南安陽張盛墓出土，河南省博物院藏。高 15 公分，腹圍 29 公分，足徑 4.8 公分。壺口為突起的管狀，豐肩，腹部下收，平底，實圈足。壺柄造型為龍形，向上俯首緊銜壺沿，頸身彎曲。與壺相對的另一邊設象首形流嘴，象口微張，長鼻上卷，兩側有牙外露。柄和流之間的壺肩部飾雙泥條環四對。壺通體施白釉，造型精巧，構思新穎，裝飾獨具匠心，通體無精細裝飾，既實用又兼具裝飾作用。

麥積山石窟牛兒堂 第 5 窟踏牛天王像 >>

　　隋，彩塑。麥積山石窟造像之一。位於上七佛閣西側，為 5 號窟。隋代開鑿，唐初完工。龕形為仿木結構崖閣式。龕前開三間柱廊，後壁鑿有三龕。其正中為大龕，塑一佛二弟子四菩薩像。中龕前廊左右對稱設置天王踏牛像，今右側像已不存，左側塑一踏牛天王像，高 4.5 米。此像為摩醯首羅天像，頭戴寶冠，臉龐方圓，濃眉大眼，高鼻直挺，嘴唇上八字鬚，頦下為絡腮鬍，神情威武。內著長衣，外穿明光甲，屈肘於胸前作握拳狀，手中原似握有武器。天王腳踏牛背上，牛昂首，作欲躍狀。因天王踏牛，故這裡又稱牛兒堂。隋代造像人物形體修長，還不似唐代那樣豐腴，雖經明代重妝，但原塑風貌不失。

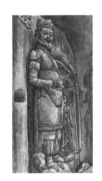

白釉黑彩人面鎮墓獸 >>

　　隋開皇十五年（595 年），瓷塑。1959 年河南安陽張盛墓出土，河南博物院藏。高 49 公分。鎮墓獸是古時人們設置在墓中可驅邪的神獸，其形象通常為現實和人們臆想中凶猛人物與動物的組合體，多面目猙獰。這件鎮墓獸為人面獸身，昂首挺胸，呈蹲坐狀。人面大耳，濃眉，雙眼圓瞪，目視前方，表情猙獰。獸背插有一戟，肩部刻畫有花翼，腹部刻簡單的紋飾，四足為獸蹄，蹲坐在方形平板上。通體施以白釉，在頭部間施黑彩，造型誇張。塑造手法較為簡略，但整體形象十分鮮明，形神兼備。

白釉黑彩侍吏俑

隋開皇十五年（595 年），瓷塑。1959 年河南安陽張盛墓出土，河南博物院藏。高72公分。俑像束髮戴冠，內著敞領廣袖長衫，外著裲襠（古代的一種背心），腳蹬靴，挂劍直立在蓮座上。形體高大，面龐豐頤，五官清晰，濃眉圓眼，蓄短鬚，目微下視，神態謙恭。眉眼等突出部位施以黑彩，在冠、肩、袖口、鞋面、劍身、眉、鬚處均施黑釉，其餘通體施以白釉。色彩對比強烈，塑製手法細膩。

白釉圍棋盤

隋開皇十五年（595 年），陶瓷。1959 年河南安陽張盛墓出土，河南博物院藏。高4公分，邊長10公分。棋盤為方形，上面縱橫各刻十九道直線，構成三百六十一個交叉點。在盤面四個角和四角的中心點各有一小孔。盤面及四壁均施以白釉。這是迄今為止發現年代最早的十九道圍棋盤。棋盤造型寫實，無精雕細琢裝飾，手法概括，質樸大方。

彩繪陶房

隋代，陶塑。約1931年河南洛陽市出土，河南博物院藏。高76公分，面闊53.3公分，進深65.3公分。這座陶房為殿堂型建築，其突出表現在九脊歇山式屋頂和開敞的前立面兩方面。屋頂正脊兩端有鴟尾，垂脊、戧脊飾以虎頭。殿面闊和進深均為三開間。正面明間設門，兩側開間封閉，牆面各刻一直欞窗，窗上部刻一株菩提樹，一佛坐於樹上。其他三面均設實楊門，門上塑有門釘、鋪首和魚形拉手。陶房採用寫實手法塑造，其上的簷柱、角柱、斗栱等結構，造型逼真，是研究隋代建築極其珍貴的實物資料。

彩繪女僕侍俑群

隋開皇十五年（595 年），陶塑。1959 年河南安陽張盛墓出土，河南博物院藏。高22 ～ 23公分。九位女僕俑均為站姿，手中各持有不同器物，有瓶、盤、勺、果盤、盆、巾等，持姿各異，形態生動。有雙手捧於胸前，或單手托於肩部，或挾於腋下，每人姿態各不相同。女俑服飾與髮式相對統一，俑者都頭梳平髻，腦後插梳，五官端正，面相豐滿且略帶微笑。身穿窄袖長裙，裙尾曳地，覆足，胸前繫帶，雙帶下垂。衣裙多著綠、紅、黃、褐色，色彩鮮豔。人物造型寫實，神態栩栩如生，展現了隋代侍女的服飾特徵，是研究隋代陶塑藝術、女侍形象及葬儀習俗的珍貴資料。

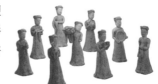

彩繪坐部伎樂俑 >>

　　隋開皇十五年（595年），陶塑。1959年河南安陽張盛墓出土，河南博物院藏。高17～19.5公分。群俑呈坐姿，手持不同樂器，有琵琶、鈸、排簫、笛等，分別作吹、拉、彈、拍等各種演奏姿勢。俑像頭梳髮髻，神情專注。服飾與髮式均與同墓出土的女僕俑形象相似。俑人造型寫實，手持樂器刻畫逼真，表演姿態各異，作品重在傳神，無過多的細節刻畫，風格質樸自然。這套坐部伎樂俑是研究隋代樂伎藝術的珍貴實料。

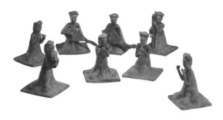

守門按盾武士俑 >>

　　隋代，陶塑。1973年安徽合肥郊區隋墓出土，安徽博物院藏。高50公分，身寬18公分。秦、漢至唐代貴族墓中，作為隨葬品的陶俑十分流行。陶俑分為很多類，武士俑是其中的一種。這件武士俑頭戴盔帽，身穿盔甲，腰束寬帶，外披風衣，腳蹬圓頭靴。俑像面龐豐腴，五官清晰，雙目圓睜，張口露齒，神態威武。左手握拳，拳中空，可能手中原握有兵器，今已不存，右手拄長形盾牌。俑像表面原施以彩繪，但因長期埋於地下，彩繪多已剝落。俑造型寫實，表情生動、傳神。

白瓷雞首壺 >>

　　隋代，陶瓷。1957年陝西西安隋李靜訓墓出土，中國國家博物館藏。高27.4公分，口徑7.1公分，底徑7公分。壺口為盤狀，細頸，深腹，腹下部內斂，底部微向外撇，平底。肩部塑有一雞頭為流口，頸根部粗向上漸細，至端頭成雞首樣式。壺柄上部塑成龍頭狀，龍身向下垂至肩部，龍首銜壺口。壺體無精雕細琢，僅在頸、肩、腹部飾以凸、凹弦紋。壺體表面可見細小的冰裂紋，體表施白釉，質感潤滑。雞首壺造型別緻，構思巧妙。這種雞首壺是早期的流行樣式，唐代之後逐漸消失不用。

白釉雙龍柄聯腹瓶 >>

　　隋代，陶瓷。天津市藝術博物館藏。高18.5公分，口徑5.2公分，底徑2.5公分。瓶為單頸、雙腹聯體結構。兩腹部頂端各出一柄，柄首為龍頭，銜於瓶口，形態生動，造型奇巧。瓶通體施以白釉，釉面白潤，瓶底刻有「此傳瓶有並」銘字，說明這類形式的瓶子稱為「傳瓶」。作品整體玲瓏，是隋代時期的新形制。

陶醬釉女舞俑

隋代，陶塑。故宮博物院藏。高18公分。女俑上綰頭髻，左右分梳。上著窄袖上衣，下穿長裙蓋住腳面。臉龐清瘦，五官精緻，面帶微笑，腰肢扭動，稍向左傾，雙手縮於衣袖內，向前抬起，正作舞蹈狀，姿態生動有趣。作品造型寫實，塑工簡約。

陶打腰鼓女俑

隋代，陶塑。故宮博物院藏。高21公分。女俑像呈站立狀，頭髮盤平髻，五官刻畫準確，面帶微笑，神態怡然。著齊胸長裙，外套短披肩。左手腋下夾鼓，右手掖在鼓邊。女俑形象寫實，整體造型概括，衣飾線條流暢自然，風格質樸粗獷。

陶醬釉捧物女俑

隋代，陶塑。故宮博物院藏。高19公分。俑像站姿端莊，頭盤髻，臉龐豐腴，五官緊湊，略帶笑意。雙手捧物於胸前，著窄袖上衣和曳地長裙，裙褶線條明顯自然。造型寫實，刀法簡潔概練，把侍女恭謹小心的神態刻畫得淋漓盡致。

陶黃綠釉捧物女俑

隋代，陶塑。故宮博物院藏。高27公分。女俑像齊頭簾，其上頭髮分梳，上盤兩髻，面龐圓潤，五官精緻，著齊胸束腰長裙，外置短衫，裙紋細密，線條刻畫流暢。女俑雙手持物，捧於胸前。俑像身材修長，形貌婉麗，神態溫雅恬靜。塑工技藝嫻熟。

陶畫彩擊鼓女俑

隋代，陶塑。故宮博物院藏。高24.2公分。髮梳低盤髻，面龐清瘦，雙目微垂，穿齊胸長裙，外著窄袖短衫，雙手持扁鼓，作演奏狀，神情專注。俑像造型優美，身體修長，體態端莊。主要突出人物的衣冠和表演姿態。塑工簡約，是典型的隋代樂伎形象。同時出土多件女樂俑，其髮式與服飾相似，只手持樂器與動作各有不同。

陶畫彩吹排簫女俑

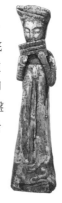

隋代，陶塑。故宮博物院藏。高24公分。排簫是一種管樂器，由長短不一的竹管組合而成，管底有封與不封兩種形式。女俑短衣長裙，胸繫雙帶，兩腳站立，腳穿方頭履，裙衣裹體，覆足。頭盤髻，揚眉細目，雙手持排簫置於嘴前，正在表演狀。

陶畫彩女俑

　　隋代，陶塑。故宮博物院藏。高22公分。女俑為隋代侍女形象，頭盤低髮髻，呈坡面狀，瓜子臉，面龐清瘦，五官清秀，著襦衫和齊胸長裙，垂至足面，僅露出履頭部分，裙上端繫有錦帶，長而下垂。身體保持肅立，雙目向下微閉，神情自然，雙臂向前彎曲，手部殘損。造型略顯僵直，塑工疏爽，手法質樸粗獷。

陶黃釉女騎馬俑

　　隋代，陶塑。故宮博物院藏。高28.7公分。駿馬身軀強健，馬頭低垂，四肢健碩，直立於長方形陶板上，作緩慢行進狀。馬背上塑有一女騎俑，梳高髻，面龐豐頤，形貌端莊。身穿長袖衣裙，右手自然下垂，左手置於腹前。雙腿夾馬腹，足登馬鐙。女俑騎馬像在前代雕塑中還十分少見，此俑為侍女形象，暗示出社會風尚的改變。通體施以黃釉，造型寫實，手法簡練，線條圓潤流暢。

白陶文官俑

　　隋代，陶塑。故宮博物院藏。高58.4公分，寬18公分。像呈站姿，直立於一圓形基座上。頭戴冠，眉粗，眼小，蒜頭鼻，蓄八字鬍，下頜絡腮鬍濃密，頭微向下垂，雙眼微閉。著圓領寬袖上衫，下著裳，雙手拱於胸前，神態恭謹。造型寫實，塑工細膩，刻畫生動，尤其是人物面部肌肉起伏圓潤自然。通體施以白釉，表面光潔，大面積的服飾只用幾條線刻表現褶皺，簡潔且寫實，表示當時的陶塑工藝已達到了一定的水平。

陶武士俑

　　隋代，陶塑。故宮博物院藏。高48公分。武士頭戴盔帽，身穿盔甲，下著長褲。五官刻畫入微，雙眉略蹙，雙眼下垂，蒜頭鼻，八字鬍，頜下濃鬍卷曲，表情沉靜。左手抬於胸前，右手置於腰側，似握武器狀，站姿威武。形象塑造偏重於上半身，刻工較為簡練，造型寫實，尤其盔甲表現較為逼真，為研究隋代武士形象提供了珍貴的實物資料。

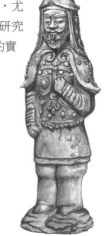

陶畫彩坐俑

　　隋代，陶塑。故宮博物院藏。高13公分。像為坐姿，盤腿，雙手於胸前抱小型平案。頭戴黑色襆頭，身著窄袖長袍，塗紅色。腳穿靴。臉龐清瘦，額、面頰有皺紋，連同眉目、鬍鬚刻畫細緻，嘴角上揚，面露微笑。人物面部表情生動，整體洋溢著喜悅之情。刻塑手法粗獷自然，風格質樸，形神兼具。俑頭部的黑色襆頭，也稱「折上巾」，隋唐時期皇室貴族、官吏文人、平民百姓，不分男女均有戴者，是隋唐時的一種流行頭飾。

陶母子豬

　　隋代，陶塑。故宮博物院藏。高10.5公分。母豬腹臥平躺狀，腹前臥有九隻豬仔，正擠在一起吃奶，其中一隻被擠到上面，踩在其他小豬身上爭著吃奶，場面真實，生動有趣。作品造型寫實，形象概括，以塊面、弧線表現物象及各部位特徵。作品匠心獨具，有濃郁的生活氣息。這件陶器為模具壓製而成，可見在當時的陵墓中設置陶塑家畜、家禽明器的做法十分風行。這件陶母子豬為母豬養子形象，這種題材內容的作品在北朝晚期至唐朝初期較為常見。

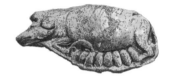

陶淡黃釉臥牛

　　隋代，陶塑。故宮博物院藏。高9.5公分，長22公分。牛為臥狀，體肥身健，四肢刻畫簡省，頭向上抬起，兩角稍向外彎，大眼圓睜，口微張。通體施淡黃色釉，釉色光潔。造型寫實，手法粗獷，風格簡潔明快，把牛憨厚溫順的性格表現得十分到位。

陶黃釉牛

　　隋代，陶塑。故宮博物院藏。高19公分。牛在中國古代是一種重要的動物，在祭祀和社會生產、生活方面，都有著十分重要的地位。因此，在陵墓的隨葬品中，常常會出現牛形象的陶塑作品。這件作品中牛為站姿，牛頭高昂，雙角豎立，兩耳向後，雙眼圓睜，圓鼻孔，口微張，腹部微鼓，四肢粗壯有力，尾巴下垂。全身施以黃釉，另繪有紅色籠套，頭部與尾部塑有花飾，從其姿勢和裝飾上來看，應為駕車之牛。整體造型生動，手法洗練，但準確地表現出了牛軀體的肌肉變化，表現出了牛溫馴、健壯的特徵，反映出了藝人高超的技藝。

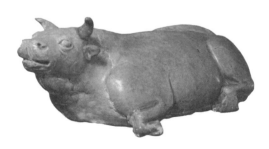

陶醬黃釉牛車 >>

　　隋代，陶塑。故宮博物院藏。全長 53 公分，通高 41.5 公分。牛車為分塑底座、牛、車輪、車篷後再黏在一起而成。牛造型簡潔概括，四肢短小，軀體肥碩，昂首挺立，頭背有花形裝飾，作前進狀。車身造型寫實，車頂為弧形，前後兩端均出挑，遮陽避雨。車輪巨大。醬黃釉牛車塑造真實，手法細膩，刻工精巧。乘坐牛車是魏晉南北朝時延至隋唐的風尚，墓室中置牛車，是墓主人生前生活的寫照，表現了當時的習俗。

陶綠釉牛車 >>

　　隋代，陶塑。故宮博物院藏。全長 44 公分，通高 27 公分，牛高 17.5 公分。車廂後開門，前部開一方形小窗。車頂為卷棚式，前後兩端伸出較長。兩側車輪塑造精美，輪軸外作葫蘆形畫，向外浮雕有連珠紋、同心圓、蓮瓣花紋及十四根輻條。車前的塑牛，形體敦實，牛身為分模合製，頭、腿為分別捏塑，再組裝黏合而成。牛和車身施綠釉，車輪施黃釉，風格古拙。

陶黃釉騎馬鼓吹儀仗男俑 >>

　　唐代，陶塑。故宮博物院藏。高 32 公分，長 24 公分。儀仗用馬與平時狩獵、打仗使用的戰馬不同，通常情況下為小馬，沒有籠套等佩戴物和裝飾物，方便演奏。儀仗馬通體素樸無飾，馬頭向下低垂，兩耳前豎，眼睛圓睜，嘴微張，身材比例較騎行人要小，也應為小馬。馬背上騎一男俑，頭戴風帽，雙足穿靴，登踏馬鐙，為胡人形象。俑人雙手上舉，為執物狀。俑人前方，在馬的頸部塑有一支架，應為架鼓用，現鼓已失。作品造型寫實，人與馬的形象均飽滿圓潤，輪廓清晰。這種鼓吹俑多成組，多個共同設置。鼓吹為社會上層所使用，因此在唐代高官和皇家陵墓中都有設置。

陶畫彩牛車 >>

　　隋至唐貞觀年間，陶塑。故宮博物院藏。全長 45 公分，通高 28 公分，牛高 19 公分。牛車的車身、車輪和牛為單獨製成。牛全身比例準確，軀體塑造重點突出強健的體魄。肩部突起，腹圓鼓，四肢粗壯勁健，顯出力量感。車身四周用紅色繪出直欄格紋，前後擋板高出拱形，上面墨繪圖案。左右兩側的車輪塑造十分精細，作品塑造手法簡潔明快，造型風格寫實，質樸自然。

麥積山第 4 窟造像

隋代泥胎，宋代重修或重塑，明代妝彩貼金，泥塑。麥積山石窟造像之一。窟洞位於麥積山東崖最上層，是這一區域石窟群中最為宏偉的洞窟。窟離地面約 50 米，高 16 米，橫長約 31 米，窟前立有方形的立柱八根，由列柱在窟前組成的前廊甚是壯觀，廊頂有脊梁，兩端飾鴟獸，簷下設斗栱以承簷額。廊頂部還雕有平棋天花裝飾，為北周時期仿木構建築鑿造。窟前廊深為 4 米，廊子向裡為窟洞，內開龕，共為七間，每個龕內均塑佛像一身，合起來為「七世佛」，七佛加上洞窟的樓閣形式，正好是這一洞窟「七佛閣」名稱的來歷。窟洞七佛龕內除主佛陀像外，均有脅侍菩薩及弟子造像，菩薩體形勻稱，體態適中，頗有俗世女子的形象與氣韻，面部流露出的微笑讓人產生親切感。

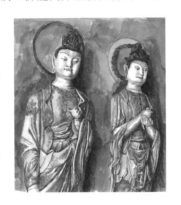

莫高窟第 328 窟跏趺坐佛造像

初唐，彩塑。莫高窟第 328 窟建於初唐時期，龕高 2.75 米，寬 3.95 米，深 2.05 米，整個窟龕造像包括一佛、二弟子、二菩薩和四個供養菩薩，其中南壁南側一供養菩薩已失竊，現藏美國哈佛大學賽克勒博物館。龕正中為主尊佛，高 1.3 米，寬 71 公分，厚 28 公分。主佛結跏趺坐於臺座上，高綰髻，面龐豐滿，面形略方，唇上有鬚，袒胸，內著僧祇支，外穿袈裟，質地輕柔，衣褶線條自然流暢。佛施無畏印，表情莊重肅穆。整件雕塑刀法簡潔，塑像衣紋處理細膩，是唐初佛陀造像的代表作品。龕內浮塑佛光，內繪飾蓮花、忍冬、火焰紋。佛兩側分別是迦葉和阿難，再向外有兩尊呈半跏趺坐式的菩薩像。龕內頂部及四壁彩繪為西夏重繪。

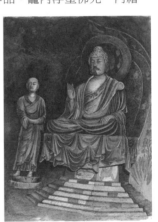

莫高窟第 328 窟北側菩薩像

初唐，彩塑。莫高窟第 328 窟造像。菩薩像高 1.6 米，寬 50 公分，厚 21 公分。菩薩體量較大，遊戲坐姿，坐於束腰蓮臺座上。表情莊重，面龐豐潤，神態自然。菩薩像上半身裸露，瓔珞從兩肩下垂至前腹，戴雙臂釧，下著長裙覆蓋腿面，右腿自然下垂，腳踏於蓮坐上，左腿蜷起盤於臺座上，為遊戲坐姿。右手置於膝頭，左手抬起，施手印，姿態悠然。菩薩衣飾華麗，繪飾彩紋豐富，線條流暢，極富質感，整體造型端莊、華貴。

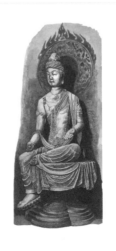

莫高窟第 328 窟南側菩薩和阿難像

初唐,彩塑。莫高窟第 328 窟造像。菩薩高 1.6 米,寬 50 公分,厚 20 公分;阿難高 1.61 米,寬 44 公分,厚 19 公分。這是窟龕內主尊佛右脅侍弟子阿難和脅侍菩薩像。與北側觀音菩薩和迦葉相對。兩脅侍菩薩像大小、造型基本一致,均為自由式坐姿,所施手印及衣飾略有不同。一般來說,主佛釋迦牟尼兩旁的脅侍,左為觀世音菩薩,右為大勢至菩薩。菩薩坐於束腰蓮臺高座,右腿盤起,左腿垂下作半倚坐式。面龐豐潤,高髻,體態飽滿豐腴。上身赤裸,飾項鏈臂釧

和腕鐲,下身裙衣彩飾華麗。阿難是佛陀最小的弟子,與迦葉相對,以聰明清秀的童子形象最為常見。阿難姿態灑脫,腰部微扭,頭略向外側,表情莊重。阿難衣飾以紅綠兩色為主,其上彩繪絢麗。兩尊塑像均為莫高窟初唐彩塑的代表作品。

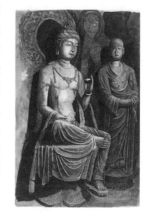

莫高窟第 328 窟供養菩薩像

初唐,彩塑。莫高窟第 328 窟造像。這一窟龕內外共塑有六尊菩薩,其中龕內南側龕菩薩於 1924 年初被竊往美國,現存美國博物館。龕內北側龕菩薩通高約 1 米。頭綰花形髻,上身赤裸,頸上佩瓔珞,戴臂釧,披長巾繞於雙肩。下身著薄裙,緊貼身。菩薩右手托物狀,左手在側,雙手均有殘損,單膝跪坐。塑像腿部衣紋褶皺十分細膩,既顯衣飾柔軟質感,又襯托人物的美感,為同題材作品中的佳作。

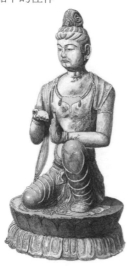

莫高窟第 328 窟迦葉像

初唐,彩塑。莫高窟第 328 窟造像。迦葉高 1.61 米,寬 44 公分,厚 19 公分。身著圓領通肩袈裟,臂腕戴護臂,足穿靴,雙手合十,站立於蓮臺上。迦葉是整組造像中表情最豐富的尊像,他皺眉、半睜雙眼,咧嘴,脖頸處青筋外露。寬大的披肩袈裟使其看上去更加瘦弱,流露出其「苦禪僧」的形象。迦葉是佛教初創時期的一位真實人物,與阿難一起成為釋迦牟尼佛的左右脅侍,也是釋迦牟尼的首座大弟子,而且在眾多弟子中,他以「苦修第一」而著稱,其塑像的形象與對面的阿難相比,明顯也突出了年高、消瘦的特徵,在人物形象的塑造上,創作者利用對比的手法來襯托人物的形象,如寬鬆、整齊的袈衣及披巾尤其顯出瘦弱的體格。

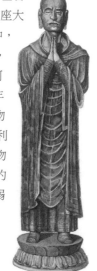

莫高窟第 386 窟菩薩像

初唐造像，清代塗彩。莫高窟第 386 窟造像。窟主室西壁開斜頂敞口龕，龕內塑一佛二弟子四菩薩像。此為佛右側脅侍，高 1.7 米，寬 40 公分，厚 20 公分。兩尊菩薩像，造型、姿態及佩戴衣飾大致相同。均梳花式高髻，赤裸上身，飾瓔珞，佩臂釧，下身著長裙，質地輕盈貼體。衣帶飄逸、優美，人物造型為拱腰側立，姿態隨意，神情悠然、輕鬆，富於形象美感。兩尊菩薩雖經過清代塗彩，但初唐風格依存。

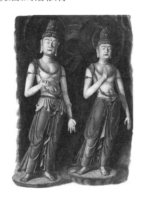

莫高窟第 458 窟造像

盛唐，彩塑。莫高窟造像之一。窟室頂部已毀，西壁斜頂敞口形龕，高 2.55 米，寬 3.55 米，深 1.8 米。龕內塑一佛、二弟子、二菩薩、二天王和二供養菩薩像，為一處較為完整的佛教造像窟龕，圖示為主佛右側的弟子迦葉和一脅侍菩薩、一天王、一蹲坐蓮臺的供養菩薩。迦葉高 1.62 米，佛右侍菩薩高 1.76 米，天王像高 1.66 米，跪姿供養菩薩高 64 公分。全窟造像弟子赤誠，菩薩優雅，力士威武，供養菩薩造型別緻，整龕造像完整和諧，各類人物的動作、姿態及衣飾紋理都表現得十分生動。雕塑手法顯示出彩塑作品的特徵和盛唐雕塑藝術的魅力風格。龕內

莫高窟第 384 窟菩薩像

盛唐，彩塑。莫高窟第 384 窟造像之一。窟為前後室，主室為覆斗形頂，室南壁平頂敞口龕內塑一佛二菩薩。這是主尊佛西側的脅侍菩薩像。高 1.56 米，寬 39 公分，厚 17 公分。頭綰高髻，上身赤裸，飾瓔珞，腰束巾，下身著長裙。面相豐潤、飽滿，揚眉、細眼，長耳下垂。右臂自然下垂，左臂抬起至胸前，手持物狀，物已失。腹圓鼓，肌體圓潤，豐滿。菩薩眼略向下視，姿態、神情略顯高傲、冷漠，頗有民間貴婦的形象，風格趨於世俗化。菩薩體態雍容豐滿，袒胸露肌的形象足以顯示出盛唐時代開放的社會風氣。菩薩像後經清代重新裝飾。菩薩後背為團花紋背光，華蓋和飛天等像為中唐時期繪製。

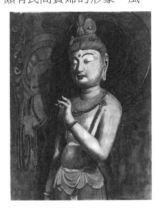

九身塑像均為泥塑，與盛唐其他窟龕內的彩塑相比，雕刻手法與塑像色彩處理都顯得較為簡潔淡雅，在龕外還留有西夏時期的大量題文與彩繪。

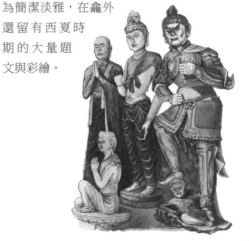

莫高窟第 458 窟跏趺坐佛 >>

盛唐，彩塑。莫高窟第 458 窟造像之一。佛高 1.15 米，寬 62 公分，厚 33 公分。佛為坐姿，結跏趺坐在須彌座上。持手印，部分手指殘，披袈裟，衣紋逼真寫實。佛高肉髻，長耳下垂，袒右胸。佛造型端莊樸素。佛身下須彌座束腰處周圈有壺門形龕，底分多瓣並有階梯狀線飾，造型別緻。佛背後有雙層火焰紋背光，浮塑造型生動逼真。作品塑造手法自然流暢，衣紋處理生動，線條灑脫，整體工藝精湛。

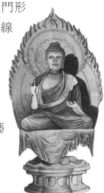

莫高窟第 79 窟左側脅侍菩薩像 >>

盛唐，彩塑。莫高窟造像之一。第 79 窟西壁龕高 2.2 米，寬 2.9 米，深 1.8 米，龕內塑一佛、二弟子和四菩薩像，龕外兩側還立有兩尊天王像。龕內主尊佛左脅侍菩薩。菩薩呈半跌坐式，袒胸裸足。像高 1.22 米，寬 48 公分，厚 17 公分。梳高髻，腹圓鼓，體態豐腴飽滿。項飾鏈，有臂釧，肩與腰間斜掛帔巾；下身著裙，柔地質軟，腰繫帶，其寶座覆織物亦質輕，蓋滿整個臺座，並沿臺座四周下垂，紋飾逼真，造型生動。菩薩姿容美麗，神采奕奕，具有唐代婦女的世俗美感，是唐代美貌的菩薩像的典型代表。

莫高窟第 79 窟右側脅侍菩薩像 >>

盛唐，彩塑。莫高窟第 79 窟塑像。主尊佛右側脅侍菩薩。與左側菩薩相對，造像尺度與左側菩薩像相同，姿態也相同，皆呈遊戲坐。身體略扭，頭向外側。塑像面目清秀，面龐圓潤，體態豐腴勻稱，形象端莊優美。頸紋三道，裸上身，下身著敞裙，形態悠然，顯慵懶之態。塑像肌膚畢露的形象，和極具現實性的軀體形象，世俗氣息濃郁。雖然在裝束上仍然保持著早期印度佛像的一些特徵。但已形成典型的中國佛教造像的風格。

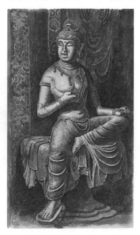

莫高窟第 45 窟跏趺坐佛像 >>

盛唐，彩塑。莫高窟造像之一。窟龕高 2.14 米，寬 3.28 米，深 1.76 米。為前後室形式，主室覆斗形，西壁開一龕，內塑一佛二弟子二菩薩二天王像。其中佛為跏趺坐姿，高 1.05 米，寬 53 公分，厚 23 公分。釋迦牟尼佛結跏趺坐於須彌座上，手結法印，頭頂螺髻，身披袈裟，袒露胸脯。造像豐滿勻稱，衣飾褶紋塑工精細，線條流暢自然，衣裙質感寬鬆、輕柔。塑像整體感強，所塑佛像既有佛慈悲寬厚的氣度，又顯示出威武的形象。佛身後彩繪背光，造型富麗莊重。

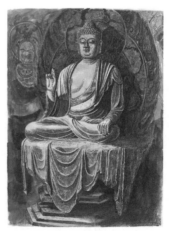

莫高窟第 45 窟迦葉像　　>>

　　盛唐，彩塑。莫高窟第 45 窟造像之一。像高 1.55 米，寬 39 公分，厚 15 公分。迦葉是釋迦牟尼十大弟子之一，勤奮苦修，窟中塑像將其表現為一個虔誠的苦行僧形象。內穿僧祇支，外披袈裟，部分胸袒露，右臂上揚，左臂屈肘掌面向上作托物狀。眉目深邃，面相清瘦，一副飽經風霜的高僧形象。儼然是一個印度佛教徒的寫真。塑造細膩，手法精湛，形神俱佳。

莫高窟第 45 窟阿難像　　>>

　　盛唐，彩塑。莫高窟第 45 窟造像之一。阿難高 1.55 米，寬 39 公分，厚 15 公分。與同是佛弟子的迦葉相比，阿難更像是漢族僧人形象。阿難全稱阿難陀，本是釋迦牟尼的堂弟，但卻作為釋迦牟尼的侍從，侍奉釋迦達 25 年之久，後成為十大弟子之一。第 45 窟阿難像，面部與身體皆飽滿，富於朝氣，性情溫順、靦腆。像雙臂相交放於腹前，動作自然，身體略向內傾，呈「S」狀，身披袈裟，衣裙垂至腳面，衣飾優美華麗，衣褶層層疊落，並隨人物形體呈現出曲線美。雕造與彩繪的配合華而不豔，使造像不失莊嚴、虔誠的氣質。

莫高窟第 45 窟右側天王像　　>>

　　盛唐，彩塑。莫高窟第 45 窟造像之一。像高 1.6 米，寬 40 公分，厚 17 公分。頭束高髻，八字鬍，厚唇。怒目圓睜，雙眉緊鎖，右臂拱起手卡在腰間，左臂彎起，手握空拳手中原握有物，現已遺失。身著甲冑，其造型飽滿健壯，甲冑的塑造通過簡潔明快的線條和富有質感的表面，展現出了金屬的材質和甲衣的堅硬，更加襯托了天王的威猛形象。人物造型由腳底的不平衡引起的腰及肩部的扭曲，使塑像蘊含有強大的力量感。天王腳下踩的夜叉鬼的表情和動作，更襯托了天王的勇猛氣勢。

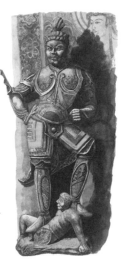

莫高窟第 45 窟北側菩薩造像　　>>

　　盛唐，彩塑。莫高窟第 45 窟造像之一。位於窟西壁龕主尊像左側，相對右側也塑一立菩薩像。造型姿態相似，衣飾裝束相同。左側菩薩高 1.64 米，寬 40 公分，厚 16 公分。上身半裸，斜掛帔巾，佩瓔珞；下身衣飾繁複華麗，色彩鮮豔。頭頸、肩部和腰胯分別向不同方向扭轉，整個塑像體型呈「S」形自然彎曲狀。菩薩形象一改以往呆板直立的形象，塑像既顯出豐滿的身姿，又具有真實的神態，具有生命氣息和動態感，是莫高窟盛唐時期作品的代表作。

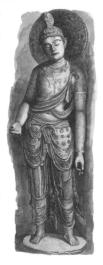

莫高窟第 45 窟南側菩薩像 ≫

盛唐，彩塑。莫高窟第 45 窟造像之一。位於窟西壁龕主尊佛右側。菩薩高 1.64 米，寬 40 公分，厚 16 公分。菩薩略俯首向下，身呈「S」形，手指殘缺，肌體豐潤。造型姿態、衣飾裝束與北側菩薩幾乎相同。顯示出唐代佛教藝術更趨於世俗化的特徵。

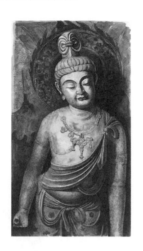

莫高窟第 445 窟造像 ≫

盛唐，彩塑。莫高窟造像之一。主室為覆斗形頂，西壁帳形龕殘高 2.55 米，寬 3.3 米，深 2.1 米，龕內塑一佛二弟子二菩薩二天王像，南側天王像殘毀。佛高 1.27 米，寬 74 公分，厚 28 公分；弟子高 1.72 米，寬 47 公分，厚 23 公分；菩薩高 1.77 米，寬 51 公分，厚 25 公分；天王高 1.82 米，寬 54 公分，厚 25 公分。佛高肉髻，施手印，結跏趺坐在須彌臺座上，面相方圓，外披紅色袈裟。佛弟子與菩薩像均立於蓮臺上，天王則腳踏鬼怪，各人物造型各異，神形並貌。弟子、菩薩及天王衣飾或帔巾均有相同的紅色，色調組合十分協調，整龕塑像格調統一。

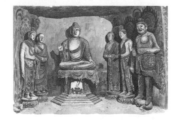

莫高窟第 444 窟供養菩薩像 ≫

盛唐，彩塑。莫高窟第 444 窟造像之一。龕洞西壁開龕，龕內現存彩塑二弟子二菩薩一天王像，均為盛唐作品。龕外兩側各塑一身坐於高臺座上的供養菩薩，像均高 1.03 米，寬 47 公分，厚 20 公分。兩尊像衣飾以紅為主，其後的彩繪和頭光則是五彩，突出了菩薩的主體地位。此為龕外南側供養菩薩像，束高髻，雙盤腿坐於束腰蓮臺上，右手扶膝，左手施無畏印，手指殘。上身斜披帔巾，無佩飾，下身著敞裙。蓮座雕塑精緻，造型優美。塑像背後有花飾頭光，側壁繪千佛，素雅莊重。

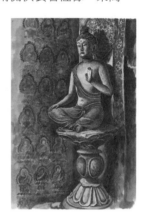

莫高窟第 66 窟西壁北側 菩薩和天王像 ≫

盛唐，彩塑。莫高窟第 66 窟造像。窟西壁開平頂敞口龕，龕高 2.65 米，寬 3.15 米，深 1.8 米。內塑一佛、二弟子、二菩薩、二天王像。主尊釋迦牟尼為倚座佛像，脅侍弟子和菩薩均站立於蓮座上。其中北側脅侍菩薩高 1.63 米，寬 40 公分，厚 15 公分，天王高 1.57 米，寬 40 公分，厚 16 公分。菩薩著長裙，上身赤裸，體態豐腴，神態慈善。天王怒目直瞪，身著盔甲，腳下踏小鬼，更顯威猛形象。菩薩像和天王像並側而立，形成鮮明的對比，同時都極具世俗性。

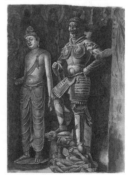

莫高窟第 46 窟佛和弟子像

　　盛唐，彩塑。莫高窟第 46 窟造像。窟洞為前後室，主室為覆斗形頂。西、南、北壁各一龕，南壁為圓券頂橫長形的佛涅槃龕，北壁為方形頂橫長形的七佛龕，西壁為一平頂敞口形龕，龕內塑一佛、二弟子、二菩薩、二天王像。龕高 2.26 米，寬 3.2 米，深 1.73 米。主尊佛高 1.1 米，寬 53 公分，厚 22 公分。弟子均高約 1.44 米，寬 38 公分，厚 14 公分。佛釋迦牟尼結跏趺坐於束腰蓮花臺上。高肉髻，身著袈裟，袒露右胸和部分右臂。衣紋塑出，線條流暢。脅侍弟子迦葉和阿難站於蓮臺上，形神突出，衣飾整齊，均內著長衫，外披袈裟，迦葉形象不再如之前枯瘦的苦行僧狀，而是具有盛唐的富足與威武氣質。世俗氣息濃郁。佛身下蓮臺座造型獨特，刻繪精緻。像後有背光，龕頂繪《法華經》中的場景。

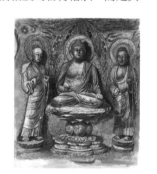

莫高窟第 194 窟南側菩薩像

　　唐代，彩塑。莫高窟造像之一。龕南、北兩側皆塑立菩薩像，南側菩薩像高 1.28 米，寬 35 公分，厚 12 公分。頭作花式髻，面頰豐滿、圓潤，身穿圓領上衣，長裙至地蓋住部分腳面，左臂屈肘外張，手部殘缺；右臂自然下垂，姿態悠然。雙眼微閉，嘴角略上翹，眉宇間流露出滿足、享受的神情。這尊像被認為是唐代造像「菩薩如宮娃」的典型造型，豐腴的姿態散發著女性的獨特魅力。塑像衣裙通身飾以團花、蔓草花紋，並配合以彩繪，十分絢麗。像立在須彌蓮座上，腰部略側傾，腹部微微突起，整體塑像為內傾側立的姿勢，整體塑像張弛有度。人物形體所表現出來的氣質豐麗、儀容優雅、軀體比例適宜，充滿強烈的真實感及世俗氣息。

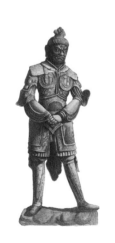

莫高窟第 113 窟北方天王像

　　盛唐，彩塑。莫高窟第 113 窟造像之一。第 113 窟主室為覆斗形頂，西壁帳形方龕外南北兩側各塑一尊天王像。天王像高 1.59 米，寬 43 公分，厚 15 公分。天王頭頂綰髻，身穿甲衣，雙腿跨持站立，雙手交叉置於腹前，造型孔武有力，神形兼具。北方天王即毗沙門天王，是隋唐以後，在佛團、民間都極為信仰的形象，此處位於北側的天王被認為是北方天王。這件天王塑像身著為唐代鎧甲的樣式，人物形象較為寫實。

莫高窟第 194 窟北側菩薩像　>>

　　唐代，彩塑。莫高窟第 194 窟造像之一。龕北側菩薩像，高 1.28 米，寬 35 公分，厚 12 公分。頭束高髻，下身著裙，上身半裸，帔巾斜披。像頭部略抬，雙眉高挑，眼也更趨於平視，人物形象十分自信，整體造型與同龕南側菩薩像相比，氣質上少了幾分嫻雅，多了幾分傲慢，反映了中國唐代以豐肥為美的審美觀。作品更加趨向世俗化。

莫高窟第 194 窟北側
密跡金剛力士像　>>

　　盛唐，彩塑。莫高窟第 194 窟造像。此窟龕為盝頂帳形龕，龕內塑倚坐佛一尊，二弟子、二菩薩和二天王像，龕帳門外南北側還各塑一身密跡金剛力士像。力士高 1 米，寬 36 公分，厚 13 公分。這是北側力士，像右手殘缺，左手指殘。裸上身，下身著帶花戰裙雙腿分立，雙腳各承蓮臺。力士身體肌塊突現，強調了人物的力量感，表現出雄強的氣質。尤其是裸露的上半身和腿部肌肉、骨骼的形態，在真實的基礎上有所誇張，因此使人物形象更富於力量感。表情生動、威嚴，手法誇張。整體造型飽滿，為盛唐優秀的雕塑作品。

莫高窟第 130 窟彌勒佛造像　>>

　　唐代，彩塑。莫高窟造像之一。塑於唐開元九年至天寶年間（721～755 年），是一尊彌勒佛像，洞窟進深約 10 米，像通高達 26 米，屬倚坐像。像左手撫膝，右手施無畏印，面部輪廓豐滿，五官造型突出，整體造型龐大。整尊像的塑造過程是先在窟內岩壁上鑿出內胎，再附上草泥塑出形體及面貌，然後再進行細部的紋飾塑造和彩繪。從雕塑的手法來看，整尊佛像在雕造的過程中，匠師已經注意到大的佛像會使觀賞者產生下大上小的視差，因此設置了超大尺寸的頭部，其高度幾乎占塑像全身高度的 $\frac{1}{4}$，使頭部的形象成為整尊塑像的核心。匠師們對頭部五官進行了重點的塑造和突出的刻畫，尤其在髮際、眼部、鼻翼和嘴唇等處，塑出較深的紋道，使五官各部位在佛底部的觀者看來更明顯突出，而且頸部的三道，又產生了很好的襯托作用，使整個頭部極具立體感和真實感。而且，窟頂的明窗投射出來的自然光線，正好更加突出佛像面部五官的輪廓，造型更加真實生動。

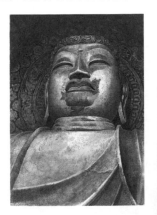

莫高窟第 159 窟阿難和菩薩像 ≫

　　中唐，彩塑。莫高窟第 159 窟西壁龕南側造像。菩薩高 1.27 米，寬 33 公分，厚 10 公分；阿難高 1.23 米，寬 32 公分，厚 10 公分。菩薩造型面相略方，眼角上翹，具有藏傳佛教造像的特點。兩個人物衣飾華麗，錦裙裝飾體現的是濃重的唐代風格，這一塑像在形式和手法上相對盛唐時的塑像要含蓄，人物動作幅度不若之前那樣呈現明顯的曲線形式，在雕塑技法上更注重對衣飾等細部的表現。阿難造型如童子，其動作謙恭，不像對面的迦葉像那樣與菩薩之間似有互動，而是肅立菩薩身旁。兩側的造像通過動作與衣飾色調等，也都相應地表現出了協調一致性，使整個窟龕的塑像統一完整，空間氛圍具有互動性。

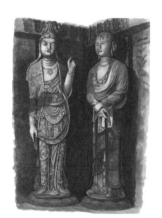

莫高窟第 159 窟迦葉和菩薩造像 ≫

　　中唐，彩塑。莫高窟第 159 窟造像。第 159 窟塑像位於一個小型洞窟內，洞中主佛不存，只有菩薩、弟子和天王像。洞窟西壁龕北側立迦葉高 1.23 米，寬 32 公分，厚 10 公分；菩薩像高約 1.27 米，寬 33 公分，厚 10 公分。菩薩頭頂高髻，鑲寶冠。上身半裸，一條帔巾自胸前繞至腰間。下身著長裙，裙擺下垂至腳面，雙足赤裸。整尊塑像表現出了菩薩修長的身軀、豐腴圓潤的體態，以及亭亭玉立的優雅身姿。從塑像的頸部、腰肢到胯部還稍稍呈現出了「S」形的曲線，不僅符合人體曲線變化，也是唐朝女性審美觀念的體現。迦葉上身半裸，袈裟圍至胸部，明顯有唐朝服飾的特點，而且袈裟較為輕薄，衣紋相對簡潔。兩個人物的衣飾都加彩繪裝飾，菩薩衣飾華麗，迦葉衣飾素雅，突出了二人身分上的差別。

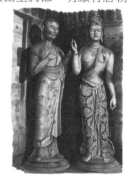

莫高窟第 158 窟涅槃佛造像 ≫

　　中唐，彩塑。莫高窟第 158 窟造像之一。此窟建於後唐天成四年（929 年）以前，因塑大臥佛而得俗名臥佛窟。主室長方形，西壁設涅槃壇。佛像側臥於佛壇上，為釋迦涅槃像。這尊臥佛像在莫高窟佛像雕塑中體形屬較大者，佛身長 15.35 米，肩高 2.7 米，胸厚 18.7 米。頭向南，腳朝北，側身垂足而臥，枕右手。佛像頭部綰高髻，發呈波浪狀，面部飽滿，眉目修長，兩眼微閉，神情安詳甚至略帶笑意。眼下鼻唇突出，嘴角稍稍向上翹起。涅槃像表現的是佛的無為與圓滿，而塑像豐滿的面容和身軀以及佛頭下的彩繪蓮花枕，都是極富唐代造像特徵的設置。涅槃像為佛橫臥的姿態，總體工程量較大，因此在石窟中設置的數量有限。這尊像獨占一窟，在佛頭對著南壁與佛足對著的北壁，分別雕有代表過去與未來的兩尊佛。除此之外，窟壁上還繪滿了佛傳故事及各種人物形象。

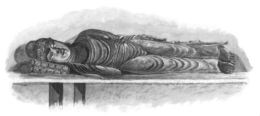

莫高窟第 30 窟釋迦佛像　　>>

　　晚唐，彩塑。莫高窟第 30 窟西壁開龕，為平頂敞口龕。龕內唐代塑像現僅存釋迦佛和阿難，其餘均為清代塑像，龕內壁為清代裝修。釋迦佛高 88 公分，寬 47 公分，厚 20 公分。螺旋髻，眉下彎，眼睛微閉，姿態安詳。雙耳下垂，施手印，結跏趺坐於須彌座上。佛身披紅色袈裟，無論面相還是體態，都不似盛唐時期那般豐腴。佛背後有團花項光及火焰紋背光，均為清代重修飾。整體風格趨於繁麗，已失原始面貌。

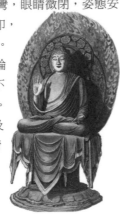

莫高窟第 30 窟阿難像　　>>

　　晚唐，彩塑。莫高窟第 30 窟造像之一。像高 1.4 米，寬 40 公分，厚 20 公分。阿難明顯著漢地樣式的袈裟，在肩部打結，衣紋線條自然流暢。阿難頭形長圓，雙眼微閉，已經不再是以往的青少年童子形象，而是穩重的成人像。身體略扭，雙手交疊放置腹前，姿態生動逼真，富有世俗情趣。

莫高窟第 17 窟洪䛒像　　>>

　　中晚唐，彩塑。莫高窟造像之一。塑像所在窟主室為覆斗形頂，北壁前設床坐，坐上塑洪䛒像。第 17 窟是清代才發現的藏經窟，內藏大量佛教經卷、文書、繪畫和雕塑，大部分現分藏俄、英、法、日和中國國家圖書館。洪䛒死後塑其真容紀念像於窟內，像體內裝有他的骨灰袋。像高 94 公分，寬 34 公分，厚 23 公分。身披田相袈裟，結跏趺坐，袈裟覆蓋全身。人物造型寫實傳神，安詳的神態中透出威嚴。作品手法簡潔，刻工嫻熟，其腹內空，置有骨灰袋的做法，是莫高窟石窟造像中的獨特作品，也是中國雕塑藝術史上具有很高歷史意義的作品。

韓森寨高氏墓彩繪女立俑　　>>

　　唐代，陶塑。1956 年陝西西安韓森寨段伯陽妻高氏墓（667 年）出土，同時出土有多件陶俑，國家博物館和陝西歷史博物館均有收藏。這件女立俑作品高 32.7 公分，頭戴尖頂高帽，身著窄袖對襟上衣，下著曳地長裙，覆住足面，披帔帛，雙手置於腹前。面龐清瘦，身體修長，略帶笑意。作品塑造手法簡潔概括，注重總體性而無過多細節表現，風格寫實，質樸古拙。

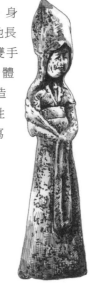

騎駱駝俑

　　唐代，陶塑。1954 年山西長治唐墓（679年）出土，中國國家博物館藏。俑通高 89.7公分，長 26.5 公分。駱駝形體高大，四肢修長，直立於托板上，做行進狀，頭部的刻畫細緻。豎立的兩峰之間搭行囊，其上跨坐一男俑。男俑頭戴尖頂帽，面部明顯為高鼻深目的胡人形象。俑身著翻領褶衣，腰間繫帶，左手拽轡繩，右手上揚，作揮鞭狀。駱駝整體略顯消瘦，體格健壯，動作輕盈。作品造型明快，人物與駱駝的形象寫實，形神兼具。

永泰公主墓飲馬俑

　　唐代，陶塑。1960 年陝西乾縣永泰公主墓出土，陝西歷史博物館藏。通高 20 公分。馬表面通體施赭色釉，張口垂首，作飲水狀，因此得名。馬軀體肥碩、強健，四肢肌肉飽滿，四蹄平立於方板上。靜中有動，蘊含著驃悍形象。頸部鬃毛刻飾自然，頭部形象逼真。馬的比例準確，塑工洗練明快，富有生機。馬在唐朝較前代使用更頻繁，也更受重視，在馬的造型和塑作技術上，較前代相比向著豐滿、肥碩方向發展。

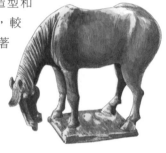

參軍戲俑

　　唐代，陶塑。陝西西安出土，中國國家博物館藏。高約為 45 公分。「參軍戲」是唐代十分流行的一種由「參軍」和「蒼鶻」兩個角色作各種滑稽的對話表演，以逗人發笑，類似於相聲。這組參軍俑為陶質綠釉。俑人站姿，均身穿綠色長袍，戴襆頭。兩個人物動作不同，其中一人雙手拱於胸前，頭戴冠，臉龐飽滿，另一人雙手攏袖於腹前，面龐方圓，皺眉頭，兩眼低垂。俑人比例真實，形態自然，以不同表情表現角色的不同。衣飾裝扮為唐代伎俑典型形式。

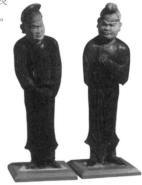

駱駝載樂俑

　　唐代，陶塑。1957 年陝西西安唐墓出土，中國國家博物館藏。高 58.4 公分。駱駝四肢修長，直立於陶板上，引頸抬頭，神態悠然。駝背上鋪條紋長氈，其上塑五位樂舞俑。其中一人站中間，深目高鼻並有長髯，為「胡人」形象，左手甩袖，右手握拳，正作舞蹈狀。另外四人為坐姿，前面兩人胡人形象，後面兩人為漢人形象，各持不同樂器，正在演奏，現三人樂器已失，只有一人彈琵琶。胡人與漢人均穿相同的服裝，表示唐代民族文化融合的特徵。整件作品中駱駝與人的比例較真實世界要大得多，並通過誇大的駱駝尺度與人相對比，獲得了視覺上的平衡，同時也更突出了熱烈的歌舞氛圍。

彩繪仕女俑頭像

　　唐代，陶塑。新疆喀喇和卓出土，旅順博物館藏。高 17.5 公分。女俑頭梳單刀半翻髻，中部飾有寶相花，髮式簡潔而精緻。面龐圓潤，五官刻畫緊湊，彎眉細目，隆鼻小口，額頭正中繪飾花紋，臉上裝飾有盛唐時期流行的彩妝。雙眸低垂，表情自然，脖頸修長，線條優美，為唐代時典型的婦女妝容特點。作品塑造手法細膩，刀工刻塑與彩繪相結合的方式，十分精彩地表現出了唐代女人高貴、時尚氣質。作品以繪、塑相結合，五官表現生動真實，造型優美，是唐代雕塑藝術的佳作。

馴馬俑

　　唐代，陶塑。出土時間、地點不詳。中國國家博物館藏。馬高 40 公分，俑高 36.8 公分。作品分塑馬和馴馬師，馬匹身強力健，頭部向下垂扭，張口露齒，左前蹄高抬，整個身體向後斜，兩後腿蹬地，似要奮力掙脫背上的鞍具和韁繩。馬夫身體前傾，右腿前伸，左腿彎曲，左手後伸，右手作握拳勒韁狀，手腕上青筋暴出，面部牙齒咬下唇，作用力狀。作品塑造準確生動，把馬的動態和馬夫繃緊的小臂肌肉都形象地表現了出來，風格極為寫實，富於動感。

生肖群俑

　　唐代，陶塑。出土時間、地點不詳。上海博物館藏。高為 18.6 ～ 20.4 公分。這是十二生肖俑中的七件，均為紅陶胎質。俑全部作擬人化處理，為獸首人身形。各俑衣式雖在細部有所差異，但均為廣袖長袍，昂頭前視，拱手而立，表情肅穆。動物形體大小不一，姿勢相同，面目特徵各異。頭部造型生動形象，表現手法獨特，在唐代這種十二生肖的人形俑做法可能較為流行，除陶質外還發現有三彩十二生肖俑。

三彩胡人背猴騎駝俑

　　唐代，彩塑。故宮博物院藏。三彩器是當時貴族的陪葬品，約造於 8 世紀，正值唐朝的鼎盛時期，高 74 公分，長 55 公分。此彩塑作品的底座為一菱形托板，三彩駱駝四足直立，高昂著頭，齜牙嘶叫，全身以黃褐色為主要基調，駝峰上的披墊為綠色的橢圓形，上面用一種上蠟技術，點綴有黃、白二色相間的斑點，成為唐三彩的魅力所在。駱駝雙駝峰之間坐有一人，高鼻深目，蓄著濃密的鬍鬚，為一胡人。胡人身穿翻領窄袖衣，腳蹬高筒靴，雙手向上抬起，原應有韁繩在手，今已不存。俑人背上有一隻猴，一爪緊緊摟其頸部，另一手抓腮。此作品造型極為寫實，以猴子為寵物是西域地區一些民族的習俗，據說可以識路，其造型尺度雖小，但形象細緻、真實。

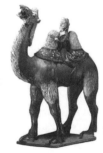

彩繪胡俑頭像

唐代，陶塑。1960年陝西乾縣永泰公主墓出土，陝西歷史博物館藏。高14.5公分。俑頭襆巾包冠，於前端繫有花結。面相方圓，濃眉大眼，鼻子肥厚，唇上蓄八字鬚，臉頰與頷下絡腮鬍卷曲，雙目炯炯有神，神情畢現，很富有人物的個性。外貌特徵為典型的古代少數民族胡人形象。作品生動，立體感強，造型飽滿，刻塑渾圓，線條舒展流暢，形質俱佳。

彩繪陶鞍馬

唐代，陶塑。1984年陝西長安嘉里村裴氏小娘子墓出土，陝西歷史博物館藏。通高34.5公分。唐代墓中出土的馬的形象多樣，無論浮雕還是圓雕，馬的形象多肥碩、健壯，其突出表現為豐肩和圓潤的臀部。唐代各種馬的形象多是表現出動態，強健的體格中蘊含著驃悍的形象。此陶馬為四肢站姿，陶製彩繪，仰首向天，表現的是馬常見的嘶鳴姿態。馬的四肢勁健，馬尾束起，微向上翹，背上置鞍無轡。造型寫實，略顯誇張，動態富於趣味性。

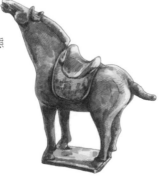

文吏俑

唐代，陶塑。1953年陝西咸陽底張灣豆盧建墓（744年）出土。墓中出土多件陶俑，有文吏俑、武士俑、文吏跪拜俑等。這件文吏俑高1.17米。頭戴高冠，身穿寬袖長袍，齊胸束帶，袍緣垂足，腳蹬雲頭鞋，立於岩石臺座上。雙手攏袖置胸前。其臉龐方圓、飽滿，五官刻畫緊湊，富有立體感。彎眉細目，隆鼻小口，雙眼直視前方，姿態表情恭謹。整體造型寫實，塑工疏闊大雅，衣飾線條由浮雕與線刻相結合表現，既顯現人物體態的豐腴，又表現衣料質感，形神兼備。

女供養人頭像

唐代，泥塑。新疆焉耆出土。供養人，就是信仰佛教出資建造石窟或佛像的人。他們為了表示虔誠信佛，留名後世，在開窟造像時，有的在造像記中署名，有的則單獨造像置於佛像旁邊，如佛臺基座就是最常設置供養人雕刻的位置。這尊女供養人頭像綰於耳後側面髮髻，臉龐圓潤，面貌娟秀。五官刻畫精細入微，彎眉細目，兩眼間距較大，鼻子直挺，小口微閉，嘴角上揚，略帶笑意。頭像造型寫實，從頭部頭髮的雕刻形式來看，受西域雕刻手法的影響明顯，但人物形象則為當地人的面貌特徵。

五臺山南禪寺彩塑 >>

　　唐代，彩塑。位於山西五臺山南禪寺大殿。大殿建於中唐初期，唐德宗建中三年（782 年），為中國現存最早的木構建築。大殿內以釋迦牟尼為主佛，左右文殊、普賢和脅侍菩薩、天王及供養菩薩等，共十七尊塑像。主尊釋迦牟尼像高 2.5 米，通高 4 米，結跏趺坐在須彌蓮座上，身披袈裟，手施拈花印。兩側文殊、普賢二菩薩分別乘坐獅、象，前列童子。童子之外有脅侍菩薩和天王像。脅侍菩薩頭戴寶冠並簪花飾，上身穿袒右胸彩衣，頸飾瓔珞，下身衣裙拽地，掛帔帛，右臂屈肘揚掌，持手印，左臂下垂，手部殘缺。塑像形象端莊，形體優美流暢，裝飾處理十分細膩，一條絲飄帶搭於右肩，又環繞著左臂，在身前形成一圓弧形，另一角垂到腳面，與衣裙並齊。脅侍菩薩旁邊的天王像頭戴戰盔，身著鎧甲，胸前縮結，腰中飾獸面護腰，肩上披帔帛。面頰豐盈，身體碩壯，具有唐代造像的豐滿又不失威武氣勢。這一組彩塑中的菩薩像，豐腴絢麗，造型具有盛唐時代的典型特徵，但衣飾的表現也難免開始出現繁複和模式化的發展趨勢，這也是唐代後期造像的一大特徵。塑像雖經幾代重新妝鑾，但仍保持了唐代造像總體的風格造型。

五臺山佛光寺東大殿彩塑 >>

　　唐代，彩塑。位於山西五臺縣東北 32 公里以外佛光寺東大殿內。於唐大中十一年（857 年）在原彌勒閣舊址上重新修建的東大殿，為現今寺內主要建築。東大殿內有佛、菩薩塑像共計三十五尊，唐代造像，後世重裝，使精美華麗的彩塑至今保存，為中國唐代佛寺寺廟造像中的經典作品。佛壇前以釋迦佛、阿彌陀佛和彌勒佛，三世佛為主尊，各主尊佛都設左右脅侍，其中有佛弟子和文殊、普賢菩薩及天王、供養菩薩像等，造型豐富，人物形態各異。正殿貫穿五開間的佛壇上，每開間設一主像和脅侍菩薩及弟子、天王等像，除主尊三世佛之外，兩端梢間各設騎獅文殊和騎象普賢兩菩薩像為主像。因此佛光寺東大殿為主壇五尊主像，並各設有多種脅侍的形式，非常特別。圖示為設置在東大殿南梢間的群像，由普賢騎象為主像。

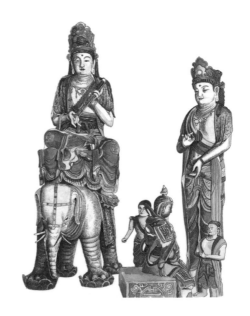

男供養人頭像

唐代，泥塑。新疆焉耆出土，新疆維吾爾自治區博物館藏。殘高 9 公分。造像頭略向一側低垂，上面層疊纏繞著束髮帶。面相清瘦，眉毛彎長，兩耳微閉，上下眼瞼飽滿，直鼻，唇上八字鬚，頷下絡腮鬢鬚卷曲，神情虔誠。人物面部與鬍鬚的雕刻細緻，人物形象生動。

鎮墓俑

唐代，陶塑。陝西西安中堡村唐墓出土，陝西歷史博物館藏。通高 65 公分。在古墓中有用形象凶猛的俑像，守衛墓地、保護死者的傳統。此鎮墓俑為三彩像頭戴高挑冠飾（據稱鶡冠，因鶡好鬥，用以象徵勇武者）。身穿鎧甲，足下踏鬼。俑怒目圓瞪，大嘴張開，做憤怒狀。其左手叉腰，右手上舉，左腿直立，右腿拱起，踩於鬼卒背部。小鬼亦面目猙獰，襯托出墓俑的凶猛。俑像身軀粗壯，主體造型呈唐代造像標誌性的「S」形，通體以紅、黑兩色為主，塑工細緻，造型寫實。外形、裝束均仿當時的武士而塑。

三彩騎馬狩獵俑

唐代，陶塑。1971 年陝西乾縣懿德太子墓出土，陝西歷史博物館藏。高 36.2 公分，長 30 公分。駿馬肩臀豐圓，四肢強勁有力。武士騎在馬背上，緊踩馬蹬，腰佩長劍，戴冠，穿緊身衣褲，身體斜側，仰視天空。左臂揚舉，右臂彎曲，作搭箭欲射狀，今弓與箭均已失。作品在製作工藝上手法獨特，人物與馬上均釉色斑駁絢麗。人物造型寫實，觀賞性強。

彩繪塗金武士俑

唐代，陶塑。陝西歷史博物館藏。高 66 公分。陶俑是古代陪葬品中較為常見的明器。武士身穿緊身鎧甲，左手握拳原似握有兵器，右手叉腰，上身直挺，左腿屈膝，右腿跪立，體態挺拔，威風凜凜。此類俑在墓中不僅只是戰士的角色，同時也有震懾妖孽的重要責任，因此造型上與宗教裡天王力士形象十分相似。此俑像造型寫實，對面部進行重點刻畫，誇大了怒瞪的雙眼和皺著的眉頭，通過獅鼻與長八字鬍鬚的配合突出其威武雄強、驍勇無畏的特質。

駱駝灰陶俑

唐代，陶塑。1977 年揚州市郊區城東鄉林莊唐墓出土，揚州博物館藏。通高 52.1 公分，長 72 公分。灰陶質，駱駝為跪伏狀。體形碩大，頸向上，昂首作半張嘴狀。駝峰之間搭掛有獸面形裝飾。作品手法寫實，形態逼真，以不規則的細線飾表現出了駱駝脖頸和身體上的毛。塑工明朗，主要形體以大塊面表現，線條委婉自如。

彩繪舞蹈女陶俑

唐代，陶塑。1977 年揚州市郊區城東鄉林莊唐墓出土，揚州博物館藏。高 28.2 公分。女陶俑為舞蹈狀，站立，上身向下傾。頭束中髮髻，面容圓潤，五官清晰，高鼻，朱唇。上身穿金色上衣，下著孔雀綠長裙，雙臂已殘損，形象生動。俑像體態豐盈，婉約嫵媚，動作優美，衣褶線條轉折流暢。

一佛二菩薩像與佛龕

唐代（南詔 738～902 年），泥塑。雲南省博物館藏。高 9.5 公分，寬 4.5 公分。此為泥塑作品，整龕形象採用模具壓製而成。拱形龕邊緣飾有一圈連珠紋和一圈火焰紋。在龕的正中為一結跏趺坐於須彌座上的釋迦佛，佛兩側各立有一菩薩。從雕刻風格和塑像造型及衣飾特徵來看，作品具有明顯的印度佛教藝術特徵。造像以整體輪廓的表現為主，忽略細節，這也是模壓造像的特徵之一。

黑釉三彩馬

唐代三彩塑。1972 年河南洛陽關林出土，中國國家博物館藏。長 78.2 公分，高 66.5 公分。馬體施黑釉，馬頭、頸上鬃毛、馬尾與四蹄均白色，形象鮮明。馬頭略向左傾，嘴頭內收，雙目圓睜，目視下方。額前頂鬃向兩側分梳，頭部鬃毛整齊。四肢粗壯，挺拔有力，直立於平面板座上。馬背上置鞍為綠色，下襯有褐色鞍墊和白色障泥。馬尾繫一花結，尾尖上翹，馬胸前、股後均繫有白色皮帶，上飾以圓珠。通體施黑、白、褐、綠三色釉，釉色明亮，顯得華麗且典雅。三彩馬塑造比例勻稱，臀豐腹圓，是唐代標準的良馬形象。這件三彩馬無論造型比例還是釉色設置，都代表當時雕塑藝術的較高水平。

藍釉驢俑

唐代，彩塑。1956 年陝西西安出土，中國國家博物館藏。長 26.5 公分，高 23.5 公分。驢通體施藍色釉，鞍和四蹄留白。驢四肢開立，體腹豐圓，比例勻稱，造型生動。驢為站姿，但脖頸前探，頭微揚起，張嘴露齒，似乎正開始發聲。唐三彩中以藍色釉燒製最難，但驢體上藍釉均勻，表示施釉彩技術的大進步，是一件具有較高工藝價值的作品。

長沙窯獅形鎮紙

唐代，陶瓷。1953 年安徽合肥出土，安徽博物院藏。長 8.9 公分，高 5.3 公分。鎮紙是在書寫或作畫時，用來壓住紙張、書籍的重物。這件鎮紙為瓷質，臥獅形，獅頭在身體中所占比例較大，頭微微上抬，獅口緊閉，雙目圓瞪，兩豎耳，四肢作蜷縮狀，尾稍內卷。獅子刻塑表現手法粗獷，形象簡約，只以豎壓紋表現獅爪和毛髮。臥獅通體施以彩釉，以黃色為主，周身再點綴紅、綠、褐彩，色調清淡雅致。這件鎮紙雖風格樸拙，但臥獅形象及神態刻畫生動，具有趣味性。

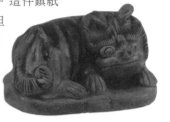

唐三彩龍柄壺

唐代，陶瓷。1955 年安徽壽縣出土，安徽博物院藏。通高 22.5 公分，口徑 5.4 公分，腹徑 10.8 公分，足徑 8.5 公分。壺口為筒狀，直口，壺蓋為傘狀，中間有一寶珠鈕。頸部細長，其上有凸弦紋裝飾。腹鼓為球形，高圈足，口、肩部設卷曲的龍形彎柄，口外部貼模印葡萄紋。肩部的另兩側塑有泥條雙繫環並貼模印的葡萄紋和鳥紋。壺胎質為米白色，通體施以黃、綠、白釉，色彩鮮豔，造型優美，具有較高的觀賞價值。

三彩釉陶印舞樂紋扁壺

唐代，陶瓷。天津市藝術博物館藏。高 18.5 公分，口徑 4.7 公分。壺體造型為雙魚形，取吉祥寓意。壺折口，短頸，腹頂端塑有兩圓耳似魚頭，兩面均飾有西域人舞蹈紋樣，風格獨特，下設圈足。壺體造型簡潔，但線條流暢，富有動感，並以整體感覺來表達手舞足蹈的歡快情景。壺通體施以綠、黃、褐色釉，色彩鮮豔，具有濃郁的外來文化氣息，是唐代藝術融外來文化藝術與本土技法於一體的創造性體現。

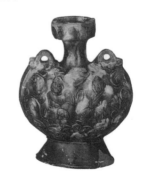

伎樂女俑

唐代，陶塑。1956 年湖北武昌何家壟出土，湖北省博物館藏。高 18.9 ～ 20.1 公分。湖北地區成組的樂俑並不多見，這組樂女俑共有四人，均為坐姿，其頭飾與衣飾相同。女彩俑頭上束兩髻，五官清晰，面容清秀，神態優雅。身著尖領窄袖長裙，每人各演奏一樂器，分別是琵琶、笙、拍板、腰鼓，專注而自然。四女俑像造型寫實，除面部與衣飾有線刻表現之外，無精雕細琢，以概括簡練的風格，展示了盛唐時期的音樂文化。

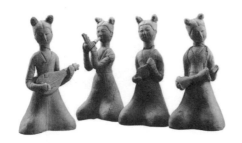

青釉褐彩人首獅身俑

唐代，陶瓷。湖南長沙咸嘉湖出土，湖南省博物館藏。此為鎮墓獸，有一對，其中一隻為人面獅身，另一隻為獸面獅身，高度為 34 公分左右。人首獅身俑呈蹲坐狀，形體較為簡化。脊背部塑有豎直的鬃毛，面部表情生動。揚眉瞪目，鼻高挺，神態刻畫凶猛威武，頭上盤圓髻，似著短袖衣，有刻飾。俑像通體施以青釉，全身又以釉下點彩紋飾，釉色瑩淨，其造型怪誕，構思巧妙。

舞蹈人物壺

唐代，陶瓷。湖南衡陽出土，湖南省博物館藏。高 16.3 公分，口徑 5.8 公分。壺口緣部較小，短頸，腹部圓鼓，腹上部塑有兩耳，平底，矮圈足。在壺腹部以貼塑的方式進行裝飾，短流口下有一舞者形象。人像手舞足蹈，表情愉悅，身著輕紗，手拿帶有裝飾的節杖，立於蒲團上，婀娜多姿。在兩耳下則分別是方底座尖頂塔和立獅。壺通體施以青釉，腹部間有褐色斑紋，人物形象寫實，刻畫生動準確，衣飾紋理清晰，這種帶有異域風情的陶瓷製品，是長沙窯製品的一大特徵，其證明了西亞文化在唐代的深入影響。

彩塑佛像

唐代，彩塑。甘肅武威天梯山石窟出土，甘肅省博物館藏。通高 1.3 米。這尊佛像為跏趺坐式。頭頂肉髻，面相豐圓，雙目下垂，做沉思狀。身著敞肩大衣，衣服自然下垂，質感輕軟。右手撫膝，左手施禪定印。佛像原位於基座之上，在其左右各有一尊脅侍菩薩像。

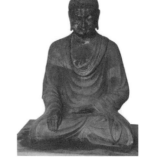

彩繪騎馬仕女泥俑

唐代，陶塑。1972 年吐魯番阿斯塔那 187 號墓出土，新疆維吾爾自治區博物館藏。通高 42.5 公分，馬長 28.4 公分。作品塑造為一女子騎馬像。馬軀體高挑，四肢修長，體格矯健，頭低垂。馬背上女子頭戴黑色帷帽，下有紗巾遮擋。著淺色寬袖長衫，綠色及胸長裙，面龐豐潤，體態飽滿。其左手握韁，右手垂於身側，面帶微笑，似正要驅馬前行。仕女衣裙有紅、綠、白色花形裝飾，馬身上也有褐色點綴，整體裝飾和諧。史籍中記載武則天周朝時期，當時貴婦騎馬出行是一種時尚，尤以戴這種帶紗的帷帽最為流行。

彩繪泥塑鎮墓獸

唐代，陶塑。1972 年吐魯番阿斯塔那 216 號墓出土，新疆維吾爾自治區博物館藏。高 75 公分。鎮墓獸通常在墓門兩側成對設置，用來鎮妖避邪。這件鎮墓獸形象怪異，誇張。整體呈蹲坐狀，獅頭、豹身、牛蹄、狐尾。兩眼圓凸，怒視前方，張嘴露齒，神態凶猛，背部兩側又各塑出一圓睜複眼；頭頂、脊部塑有細長的翅裝飾，猶如虎翼，更添獸的凶猛威力。作品造型怪誕，集多種動物特徵於一身，色彩豔麗，感染力強。

彩繪泥塑人首鎮墓獸

唐代，陶塑。1972 年吐魯番阿斯塔那 224 號墓出土，新疆維吾爾自治區博物館藏。高 86 公分。人面獸身，呈蹲坐狀。人首為武士像，頭戴兜鍪，唇上與頷下均蓄有鬍鬚，大眼圓睜，直視前方。與其他鎮墓獸不同的是，面目威嚴但不露凶色，略帶笑容，充滿趣味性。鎮墓獸豹身、牛蹄，尾巴細長，自臀部前伸，又向後穿過後腿與軀體間的縫隙，再向上翹，就像一條蜿蜒的長蛇貼於背後。造型獨特，是較為特別的鎮墓獸形象。

彩繪打馬球泥俑

唐代，陶塑。1972 年吐魯番阿斯塔那 230 號墓出土，新疆維吾爾自治區博物館藏。馬球起源於波斯，唐代時，作為皇家十分喜愛的運動項目而十分流行。這組騎馬俑通高 26.5 公分。作品塑正騎在馬背上的打馬球者，雙腿夾馬腹，一手握馬韁繩，一手舉擊球棒縱馬欲擊。人物與馬分塑，人物為典型的唐代男子裝束，頭戴襆巾，身穿絳色圓領長袍，足穿靴。馬通體白色，四肢略呈直線，奮力前奔狀，具有時代特徵。

彩繪大面舞泥俑 >>

　　唐代武周，陶塑。1960年吐魯番阿斯塔那336號墓出土，新疆維吾爾自治區博物館藏。高10.2公分。泥俑為勇士形象。左腿彎曲，右腿直伸，呈弓形步半蹲狀，雙臂展開，顯示武士奮力搏擊的形象。俑像造型寫實，勇士獅鼻豹眼，絡腮鬍鬚，似張口吼叫狀，神態與動作威武，塑工粗獷，風格質樸。大面舞是唐代一種舞蹈，起源於古代武士戴面具戰敵，後發展為一種戴面具的舞蹈，再之後面具也被省略，猙獰的舞者面目在演出時以勾畫代替，據說是中國京劇臉譜的起源。

彩繪木胎宦者俑 >>

　　唐代，陶塑。1973年吐魯番阿斯塔那206號墓出土，新疆維吾爾自治區博物館藏。高34.5公分。出土的成組俑像有多個，服飾做法相同，表情、樣貌各異，但面部均無鬍鬚，是太監的典型特徵。各俑均頭戴黑色襆頭官帽，身著黃色長袍，腰繫帶，人物表情怪異。作品採用變形與誇張的手法，突顯人物陰險狡詐之相，塑造了生動的宦者形象，具有諷刺意味。這是同墓出土同類俑像中已修復的兩件，此組俑像均為細緻雕刻出頭部和上半身，下半身為細木的結構，推測為表演戲劇時所用的俑。

彩繪「踏謠娘」戲弄泥俑 >>

　　唐代武周，陶塑。1960年吐魯番阿斯塔那336號墓出土，新疆維吾爾自治區博物館藏。俑高12.8公分。同墓出土多個技藝表演的人俑形象，這種被認為是在表演一種多為「踏謠娘」戲劇的人俑有兩個，分別為男性和女性裝扮。男性形象俑穿白袍，作扶杖而行狀，圖為女性俑形象，俑像呈站立狀，身體微向右前方傾斜，左臂後伸，右臂彎曲於胸前，面若男性，表示由男角裝扮，表情怪異。阿斯塔那墓出土的隨葬品中有各式俑像，或稚拙古樸別有情趣，或形態逼真栩栩如生。這些人俑向人們展示了唐代社會豐富多彩的文化活動。這件出土的泥俑形象寫實，惟妙惟肖地展現了唐時流行的喜劇「踏謠娘」的表演場景。

彩繪勞動婦女泥俑群 >>

　　唐代，陶塑。1972年吐魯番阿斯塔那201號墓出土，新疆維吾爾自治區博物館藏。俑身高7～16公分。由四人組成，各自做不同的事情，展現了將麥子碾成麵粉做餅的全過程。第一個工序是一女俑持杵舂糧，第二個工序是一女俑拿簸箕篩糧，第三個工序是一女俑推磨磨糧，第四個工序是一女俑跪坐擀麵烙餅。泥俑像及器物表面施以藍、黑、白、黃色，色彩鮮豔。造型寫實，手法簡練，風格質樸，神態生動，真實地再現了當時的真實生活場景，具有濃郁的生活氣息。

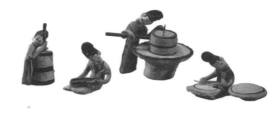

彩繪書吏泥俑

唐代，陶塑。1972 年吐魯番阿斯塔那201 號墓出土，新疆維吾爾自治區博物館藏。高 24.2 公分。書吏頭戴黑帽，身著長袍，腰繫黑帶。五官清晰，用黑線描出眉、眼、鬚，用白底色畫眼白，表情嚴肅。左臂下夾有文薄，右手持筆，衣冠整齊，形貌端正。俑像造型寫實，比例勻稱。推測可能是「書吏」形象俑，有可能是管家或文書先生。

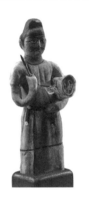

人首牛頭陶飲器

唐代，陶塑。1976 年和闐縣（今和田）約特干遺址出土，新疆維吾爾自治區博物館藏。長 19.5 公分。器身為細長的飲器，由上部較大的人首形，器底牛頭共兩部分構成。人面類似胡人形象，頭戴螺形高帽，帽頂為器口，呈外凸的圓形，眉長，深目，高鼻，唇上八字鬚，頷下絡腮鬍，嘴角上揚，面帶微笑。絡腮鬍底部為牛頭，牛口部作一細流，供吮吸用。器中空，口與流相通，黃陶質，通體呈黃褐色。造型優美，別緻新穎，風格質樸古拙，反映了當時藝人高超的塑作技藝和豐富的想像力。

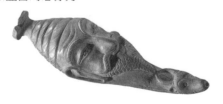

彩繪豬頭泥俑

唐代，陶塑。1972 年吐魯番阿斯塔那216 號墓出土，新疆維吾爾自治區博物館藏。高 77 公分。泥俑為豬頭人身的女像，直立於方板上面。身著寬袖長衫和及地長裙，衣服自然下垂，雙手於胸前對插入袖中。豎耳，彎眼，長鼻，尖齒，長頸。俑像造型怪異，無繁瑣雕琢，風格質樸自然。十二生肖常整組出現在墓葬中，這座墓中僅出土兩件生肖俑，因此，推測墓主人之一可能是豬年生。

彩繪三足陶釜

麴氏高昌（約西元 6 ～ 7 世紀），陶塑。1973 年吐魯番阿斯塔那 116 號墓出土，新疆維吾爾自治區博物館藏。通高 23 公分，口徑30.3 公分。灰陶質。器為圓口，深腹，平底，三靴足。外表通體塗黑色，腹部用白色的連續散點劃分為方格形，格內繪白色珠圈，中心為紅色圓球。器內壁滿塗紅色。造型敦實、美觀。裝飾簡潔，構思獨特，尤其裝飾頗具特色。這種以圓點或圓圈組成的連珠紋樣，被認為是波斯薩珊王朝裝飾手法之一，由此可見當地受西域文明影響的程度較深。

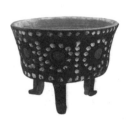

單耳彩繪陶罐

麴氏高昌（約西元 6～7 世紀），陶塑。1972 年吐魯番阿斯塔那 186 號墓出土，新疆維吾爾自治區博物館藏。高 24.5 公分，口徑 11.5 公分。灰陶質。罐為圓口，單耳，短頸，鼓腹，平底。通身塗以黑色底，再以紅、白、綠色滿繪紋樣。口沿部塗紅色，罐體紋樣自上而下分五層，分別是圓點、圓圈、卷草紋、蓮瓣紋、弧線和圓點。造型簡練，紋樣清晰，線條流暢，色彩豐富。彩繪圖案已有明顯磨損。由器形和裝飾來看，應是專門為殉葬製作的明器。

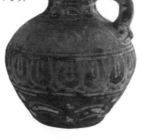

刻花卷草紋陶棺

唐代，陶塑。1958 年庫車縣麻扎布坦古城（即現龜茲古城）出土，新疆維吾爾自治區博物館藏。高 21.5 公分。黃陶質手工製作。棺呈橢圓形，直壁平底。口沿部塑成鋸齒狀，可以與頂蓋相互咬合，棺蓋已失。棺外側周圈滿飾高浮雕卷草花紋。分上下兩層，上層為一圈連續的菱形，格內與菱格之間以卷葉紋填充。下層為一圈波浪紋，內飾卷草紋。棺表原塗一層紅色，今已剝落。棺造型優美，雕刻紋樣清晰，風格華麗，由此可以推斷棺內主人應有較高的社會地位。

彩釉貼塑雲龍紋三足罐

唐代，陶塑。遼寧省朝陽市唐韓貞墓出土，遼寧省博物館藏。高 17.5 公分，口徑 14.2 公分，腹徑 22 公分，底徑 7 公分。這件陶罐口沿外折，頸部短小，腹部為球形，平底，三獸形足。腹部飾有兩道凸弦紋。爐通體淋釉，以綠色為主，胎質細膩。器腹貼飾三個動物紋，兩個對稱設置於上腹，一個位於中部的舞獅紋樣，獅身彎曲，施黃、綠、白釉，釉色豐富，絢麗多姿。三足罐造型莊重，器形簡潔，風格古拙。

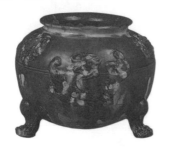

陶黃釉吹笛女坐俑

唐代，陶塑。故宮博物院藏。高 15.1 公分。女俑雙腿跪坐，頭盤髮髻，面龐略長，著窄袖上衣和齊胸長裙，雙手持笛，作演奏狀。風格古拙。

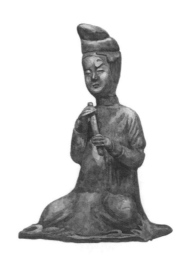

三彩武官俑

　　唐代，彩塑。1928 年河南洛陽出土，臺北歷史博物館藏。高 1.02 米。俑像頭梳髮髻，濃眉大眼，張嘴露齒，八字鬍鬚。身著鎧甲，肩飾獸面，左手伸展，掌心向外，右手握拳於胸前，原似握有兵器。俑像神態威武，造型寫實，通體施以白、褐、綠三色，色彩明豔。

唐三彩天王神像

　　盛唐，彩塑。1928 年河南洛陽出土，臺北歷史博物館藏。高 80 公分。鎮墓天王神像，是極具代表性的墓守護者，唐代源於佛教藝術中的四大天王造型在當時極為流行。這件神像俑頭托兩翅，雙眉緊蹙，雙眼圓睜，張嘴露齒，面目猙獰，象徵著天王的神力和威猛。他右手叉腰，左手握拳上揚，身穿盔甲，腹部有護甲，腰繫帶，著裙，下身著緊身褲，右腿直立，左腿微曲，踏於一臥羊之上。衣著裝束基本依唐代武官的鎧甲樣式而來。塑像造型生動，比例勻稱，裝飾精細，以黃、白、綠色為主，通體色彩鮮豔明快，極具感染力。

陶黃釉彈箜篌女坐俑

　　唐代，陶塑。故宮博物院藏。高 15.5 公分。豎箜篌是一種始於西亞的樂器，後傳入中國內地，是古代的一種弦撥樂器，有臥、豎兩種形式。這件作品中女樂俑呈跪坐姿勢，頭綰高髻，顴骨突出，五官清晰，雙目微閉，面帶微笑。著窄袖長裙，肩披紅色長巾，雙膝跪坐。雙手持豎箜篌，作彈撥狀。俑像造型寫實，形態逼真，塑工以突出塊面為主，把女俑專注的神態及箜篌的樣式刻畫得細緻入微。

陶黃釉持琵琶女坐俑

　　唐代，陶塑。故宮博物院藏。高 15.4 公分。女俑像頭盤高髻，臉龐瘦長，表情專注。上著窄袖長衫，披紅色長巾，下著長裙，盤腿而坐。雙手抱琵琶，正在演奏。琵琶頸部已殘缺。琵琶作為一種自西域傳入中原的樂器，發展到唐代時已經成為當時很流行的彈奏器，有撥彈與手彈兩種，這種坐式的手彈琵琶俑是一種較立式撥彈俑技藝更高的樂俑，在整個樂隊中的地位也較高。

舞女陶塑

唐代，陶塑。1928 年河南洛陽出土，臺北歷史博物館藏。高 42 公分。同時出土的舞女俑為四件，姿勢各不相同，這是其中的一件。女像呈站姿，人物體態豐滿。俑頭束髮髻，面龐圓而飽滿，五官精緻，表情愉悅，正雙手作舞蹈狀。身著寬袖長衫，垂至足面，足著覆頭履，腰繫帶，略顯大腹便便。根據舞女的舞姿及衣飾，可看出表演的應該是傳統舞蹈。俑像塑造寫實，線條轉折自然，風格質樸，人物造型頗能體現盛唐以肥為美的審美觀。

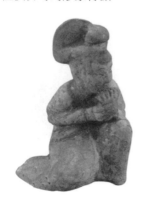

陶黃釉持鈸女俑

唐代，陶塑。故宮博物院藏。高 21.5 公分。銅鈸在隋唐時開始流行。女俑呈站立狀，頭髮盤髻，臉龐圓潤，五官清晰，眼睛細而彎，面帶笑意。著齊胸長裙，上穿襦衫，外有肩披。雙手持鈸，作相互敲擊狀。塑工手法簡練，形象生動準確，寫實性極強，比例勻稱。唐代伎樂俑分為站立式與坐式兩種，據史籍記載，坐式俑要較立式俑的地位高，樂隊人數也少，主要為室內小型演奏形式，而立式俑則人數較多，多為室外大型活動進行演奏。

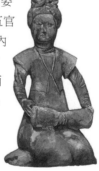

陶黃釉吹排簫女俑

唐代，陶塑。故宮博物院藏。高 10.8 公分，作品塑造的女俑白胎施黃釉。俑呈單腿跪坐狀，頭梳單刀高髻，身體略向前傾，含胸，雙手捧排簫，作演奏狀，神情專注入神。作品造型簡練，線條流暢，生動細膩地表現了女俑專注演奏時的形象特徵。

陶持腰鼓女坐俑

唐代，陶塑。故宮博物院藏。高 20.5 公分，寬 10.5 公分。腰鼓是唐朝時常見的樂器之一，主要用於西域等少數民族樂舞演奏中。女俑所用腰鼓造型為圓形，中間細，兩端粗。演奏時掛在腰間，因此而得名。根據其演奏方式的不同，可分為正鼓與和鼓兩種。正鼓以杖擊打，聲音洪亮，和鼓用雙手拍打，聲音低沉。女俑呈跪坐姿勢，頭梳雙螺髻，面龐豐潤，五官緊湊，雙眼微閉，神態專注。內穿窄袖襦衫，外罩半臂衫（古代舞樂女子歌舞時一種罩在外面的衣著，形制較小），下著長裙，腰鼓置於腿上，雙手作拍擊狀。造型凝練，線條流暢，真實感強。

陶持鈸女坐俑

唐代，陶塑。故宮博物院藏。高 20.4 公分，寬 9 公分。女坐俑呈跪坐狀，頭梳雙螺髻，外罩半臂衫，內穿窄袖長裙，雙臂上抬，手中持鈸，作打擊狀。俑像造型寫實，形象刻畫生動準確，下身形象概括。整體風格質樸古拙。鈸是自西域傳來的一種打擊樂器，在唐代較為流行。

陶吹笙女俑

唐代，陶塑。故宮博物院藏。高 35 公分，寬 8 公分。笙是一種簧管樂器，演奏時用手按指孔，靠吹吸振動內部的簧片而發出聲響。女俑為立姿，身材修長。頭梳螺髻，內著襦衫，下著及地長裙，外披肩帛。五官清秀，頭微向一側轉向，雙手持笙，作準備演奏狀。作品造型簡潔，只著重塑造了面部與手部，其他部分以粗線條勾勒，人物形貌生動寫實。

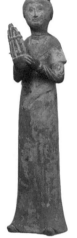

陶女舞俑

唐代，陶塑。故宮博物院藏。高 21.5 公分，寬 11 公分。女舞俑頭梳雙髻，面龐豐圓，五官刻畫緊湊，略帶笑意。上身穿翻領半袖衫，下著曳地長裙，束腰。頭與身體微向左傾，右腿拱起，左腿擺出，揚臂甩袖作歌舞狀，舞姿優美、動人。作品塑造手法簡練，無過多細部刻畫，但人物的優美動態極度寫實，場面活潑生動。從舞女的服飾和舞姿來看，屬於中國傳統漢族舞蹈中的軟舞，由於唐代施行按照官級設置不同數目女樂的政策，因此在陵墓中設置這種女樂俑，也有暗示墓主社會地位的作用。

陶女舞俑

唐代，陶塑。故宮博物院藏。高 27.5 公分。女俑像頭梳丫形髻，面部飽滿，五官緊湊，頭微向左上揚，腹部隆起，體態豐腴。內穿具有唐代風格的窄袖長裙，外罩半臂衫。兩腿一前伸，一微屈，一手殘損，另一手握拳，手中原似有物，今已佚，從動作來看正在進行表演。這件女舞俑像為唐代女子豐滿形象的真實寫照，軀體刻畫細膩準確。舞蹈動作略顯拘謹，從俑的姿態分析，推測是在表演中原傳統舞蹈。

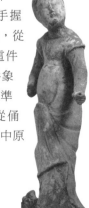

紅陶男舞俑

唐代，陶塑。西安西郊土門村出土，故宮博物院藏。高 5.5 公分。 這組紅陶男舞俑共塑有兩人，為一對，形象忽略細節表現，只有簡單、明晰的動作形態。兩尊俑的形象相似，均頭束髮髻，略呈蹲站狀，雙手合十相對上舉。五官用墨線勾畫。兩人動作神態略顯滑稽，又自然生動，充滿情趣。

白陶畫彩女俑

唐代，陶塑。故宮博物院藏。高 20 公分。白陶質。女俑像為站姿，頭盤雙層高髻，眉清目秀，面相清麗，神態溫順。身著窄袖襦衫，下著束胸及地長裙，肩披披帛，兩端繞於腋下垂兩側，形象優美。腳穿方頭履，僅露出履頭，雙手攏於袖中置腹前，姿態恭敬端莊。由女俑瘦長的臉頰和修長的體態造型來看，推測為唐初時期的墓葬女俑。

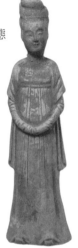

白陶女俑

唐代，陶塑。故宮博物院藏。高 24 公分。女俑頭戴折沿胡帽，身著圓領窄袖過膝長袍，足穿尖頭鞋，雙手拱於胸前，直立於方形陶板上。圓臉，面部刻畫清晰，但無表情。形象概括簡潔，風格質樸。人物為中原人面貌特徵，戴胡帽，從側面說明了當時人們著胡服的現象較為普遍。

灰陶畫彩女俑

唐代，陶塑。故宮博物院藏。高 28 公分。女俑為站姿，頭梳丫形髻，面部飽滿，略帶笑意。身著翻領長袍，腰間束帶，足蹬靴。左腳微向外撇，左臂彎曲向上微舉，右臂自然下垂。造型生動自然，極具寫實性，塑造形象豐滿，神態逼真，尤其是對頸部與腹部的表現十分寫實。

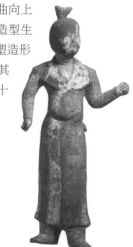

陶女俑

唐代，陶塑。故宮博物院藏。高 27.5 公分。唐墓出土的眾多陶塑作品中，仕女形象多種多樣，有做家務的侍女，有彈奏樂器或跳舞的伎樂等，向人們展示了唐代社會生活的各個方面。這件作品中女俑束高髮髻，內著襦衫，外穿短袖裙拖地，圓臉，微向上仰，表情凝注，雙目微閉，兩臂上舉，仿佛在祈禱。造型寫實，神情畢具，不雕不鑿，質樸自然。這件作品為鄭振鐸先生捐獻。

陶女胸像俑

唐代，陶塑。故宮博物院藏。高 14.6 公分。作品只塑造出女俑頸與頭部。俑像頭微向左側扭轉，髮梳雙環望仙髻，五官刻畫簡練，面帶笑意。形象寫實，尤其是頭部的髮髻華麗、高貴。人俑身體為木質，已損。

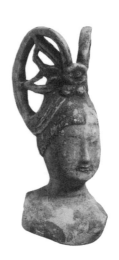

陶畫彩女胸像俑

唐代，陶塑。故宮博物院藏。高 13 公分。女胸像束樸頭形高髻。面龐豐潤，細目直鼻，嘴唇緊閉。女俑的頭髮、眉毛、雙眼及胸前衣飾全部彩繪而成，形象更生動寫實。五官精緻，俑像姿容婉麗，神情端莊，畫工精細，呈現出陶塑與彩繪的完美結合。

陶畫彩女胸像俑

唐代，陶塑。故宮博物院藏。高 13.5 公分。女胸像俑頭戴前端和兩側都向上卷起的風帽，帽後部直垂至肩。這種形式的帽子推測應為西域地區傳入國內。在河南、陝西唐代墓葬中，都有身穿胡服的陶俑，頭上戴類似的帽子，因此，推測這尊俑身可能為胡人裝。女俑長臉，臉頰長圓，五官刻畫細膩，彎眉，細目，隆鼻，小口，充滿健康、飽滿的氣息。肩部左右兩側各有一個圓形插孔，應該是用來榫合臂膀的。

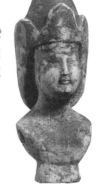

陶女俑

　　唐代，陶塑。故宮博物院藏。高 30.5 公分，寬 8.5 公分。女俑頭戴高冠，形似藏傳佛教僧人的喇叭形帽，前面略折起，帽下有巾，下垂至肩部。女俑頭飾可能源於異域的風帽。臉龐嬌小，兩眼微閉，直鼻，小口，著窄袖短衫和豎條拖地長裙，雙手交於腹前。刻畫細緻入微，體態優雅，衣褶紋線簡練概括，整體造型灑脫流暢。

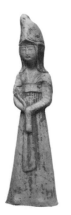

紅陶牽引俑

　　唐景雲元年（710 年），陶塑。陝西西安東郊郭家灘騫思愻墓出土，故宮博物院藏。高 28 公分。這件人俑的髮式比較獨特，在目前考古發現僅此一件。長髮編成辮子盤繞在腦後，左右兩側對稱梳兩個牛角形髻。臉龐豐潤，五官清晰。身穿圓領窄袖袍衣，腰繫帶，足穿短靴，長袍前面撩起，分掖在腰帶上，一幅勞動者裝扮。左手搭於腰間，右手前伸，作牽引狀。俑像造型新奇，與唐代大部分端莊、豐腴的造像不同，而是顯示出一種敦實、健壯的人物形象特徵。

陶畫彩牽駝女俑

　　唐代，陶塑。故宮博物院藏。高 36.5 公分。女俑呈站姿，體態強健，頭髮左右分梳紮繫在兩側耳際，面龐豐滿，五官緊湊，雙目微閉，略帶微笑。女俑身著男裝，翻領大衣之下的左臂脫下，露出小臂，衣袖纏繫於腰間，雙足穿長筒靴。人俑雙手做牽引狀，可能原與馬或駱駝一起為組像形式。造型精湛，形象寫實，風格質樸。唐時，女子有著男裝和胡服為時尚的做法，此俑充分地表現出當時這一時尚潮流。

紅陶畫彩女俑

　　唐代，陶塑。故宮博物院藏。高 30 公分。女俑為站姿，身材勻稱，著胡服。頭髮左右中分，束髮下垂於兩耳際，方臉，下頜上揚，表情生動。雙手分上下握拳置於胸前，原應持有韁繩之類，俑雖為靜態，但其造型醞釀著力量感。俑身穿翻領長袍，飾紅彩描繪花紋，腰繫帶，腳著長筒靴，充滿英武之氣，整體造型簡潔，形象刻畫生動準確，風格質樸。

陶畫彩女射獵俑

唐代，陶塑。故宮博物院藏。高 28 公分。女射獵俑頭梳丫形髻，身著翻領窄袖衣袍，腰繫帶，下著靴。腰略向後拱，仰頭，雙手上舉，作開弓欲射狀。五官略顯模糊不清，重點表現射獵的造型形象。風格質樸，造型寫實，形象地再現了當時女子也參與射獵活動的社會風貌，充滿濃郁的生活氣息和時代特徵。

紅陶畫彩女俑

唐代，陶塑。故宮博物院藏。高 37 公分。俑像梳抱面髮式，頂部束高髻，兩側髮髻垂至臉龐。俑像面部飽滿，五官緊湊，臉頰敷紅粉，眉、眼、髮均墨繪，人物體態豐滿、形象可愛。身著尖領廣袖拖地長裙，胸繫帶，左手上舉，右手攏袖於胸前。腳蹬翹頭屐，恭身而立，姿態優雅。

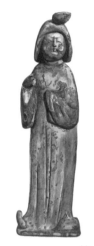

紅陶女俑

唐代，陶塑。故宮博物院藏。高 35.5 公分。女俑側身站立，姿態恭敬。頭梳偏髻，體態豐滿，臉龐圓潤，五官集中。細眼，直鼻，小口，雙目直視前方，表情專注。身著廣袖拖地長裙，胸繫帶，雙手攏袖置於腹前，臀部微向左扭。女陶俑造型簡練，形象準確自然，整體無精雕細琢，僅衣袖處有紋理，風格質樸。

陶女俑

唐代，陶塑。陝西西安出土，故宮博物院藏。高 44 公分，寬 14 公分。陶女俑頭髮偏束高髻，五官精巧，彎眉細目，直鼻，小口，雙臉頰塗紅粉。身著窄袖齊胸拖地長裙，雙手攏袖置於腹前，大腹明顯，作緩慢行走狀。女立俑造型簡潔明快，衣褶線條流暢自然，形神兼備，表現為典型的盛唐「胖美人」樣式，是盛唐以胖為美的獨特審美傾向的表現。

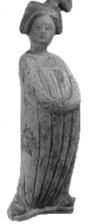

陶女俑

唐天寶四年（745年），陶塑。西安東郊韓森寨雷府君宋氏墓出土，故宮博物院藏。高64公分，寬21.5公分。俑像梳抱頭髻，頭髮向下抱面，於頭頂束花髻，臉龐圓潤、飽滿，五官小巧精緻。內穿窄袖襦衫，外著齊胸拖地長裙，雙手攏袖中置於胸前，兩腳側開，直立於方板上。女俑體態豐腴，造型寫實，活脫脫一個貴婦形象。作品塑工簡練，用淺浮雕和線刻的手法表現了流暢的衣飾紋理。

陶畫彩捧物女俑

唐天寶四年（745年），陶塑。西安東郊韓森寨雷府君宋氏墓出土，故宮博物院藏。高22.5公分，寬6.5公分。女俑頭微向上抬，雙眼直視前方。頭梳偏頭高髻，髮繪黑色。身著廣袖長裙，裙擺覆足，袖口寬大，雙手隱藏在衣袖中，托起一長方盒於胸前，雙腿直立，兩足尖均微向外撇。女俑為侍女形象，體態豐腴，衣著寬鬆，形神姿態恭敬、自然。

陶持花女俑

唐代，陶塑。故宮博物院藏。高41公分。俑像面龐方圓，眉彎目細，五官精緻。頭梳高髻，身穿寬袖長裙，上著襦衫，著翹頭鞋，立於方形陶板上。俑左手攏於袖中上舉至胸前，右手持花。造型豐腴，如實地展現了盛唐時代婦女肥碩的形象。衣飾自然簡潔，手法質樸。

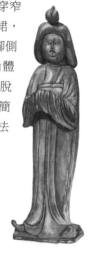

紅陶女俑

唐天寶四年（745年），陶塑。西安東郊韓森寨雷府君宋氏墓出土，故宮博物院藏。高21.7公分。俑像為一女子著男裝形象。頭飾男裝襆頭，穿長袍，束腰，拱手而立。頭部豐滿、圓潤，微向上抬，表情悠然閒適，神態拘謹、恭敬。作品樸素無華，質樸生動，顯現出唐代女扮男裝的時尚。

三彩女俑

唐代，陶塑。故宮博物院藏。高 32 公分。三彩作品在唐代時燒造的數量眾多，品種繁雜，有人物、鎮墓獸、馬、駱駝及日常用品等。三彩女俑是唐代最具代表性的雕塑作品之一。女立俑綰髮於前額成髻，身著當時流行的窄袖襦衫和齊胸長裙，肩披帛帶，長裙垂至足面。雙臂於胸前交至袖中，拱手而立，神態自如，充滿濃郁的生活氣息。通體施黃、綠、白色釉，色彩豐富，造型寫實。女俑面如滿月，神態悠閒典雅。

三彩女俑

唐代，陶塑。故宮博物院藏。高 26 公分。唐三彩的釉料是以鉛為熔劑，然後配以銅、鐵等著色劑，燒製出來的帶有深淺不同的黃、綠、白、藍、赭等顏色的一種工藝品，造型外觀都十分優美。這件三彩女立俑頭梳螺狀髮髻，內穿白色襦衫，外罩綠色披巾，自肩下繞至胸前，下穿黃色長裙。俑面部豐腴飽滿，身材修長，衣紋以及軀體比例都很自然，手法寫實，既表現出絲織衣裙的質感，又表現衣裙轉折的變化，還顯露出健美修長的體軀，頗能顯示雕塑匠師的技藝水平，作品整體造型優美。

三彩抱嬰女俑

唐代，陶塑。故宮博物院藏。高 16 公分。女俑頭髮抱面，面龐略顯消瘦。內著拖地長裙，外穿翻領廣袖大衣，雙手托起，懷抱一幼小嬰兒。人物造型明顯為一中年婦女形象，神態動作似嬰兒的母親，與多數豐腴的貴婦人形象有明顯的區別。作品在人物長裙部分施綠釉，大衣白底上面飾以不同的顏色，人物形象富有一定的意義。造型簡約，手法粗獷、質樸。

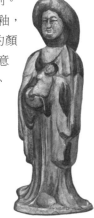

三彩女坐俑

唐代，陶塑。故宮博物院藏。高 51 公分，寬 16 公分。女俑為坐姿，頭上戴鳥形高冠，臉龐豐潤，五官清秀，眉、眼均繪以黑墨，鼻高唇薄。上穿短襦，腰束長裙，裙緣長垂覆足，裙身滿飾柿蒂紋。足登雲履，右手舉起，左手持一小鳥。神態嫺靜，富有生活情趣。整體造型優美，衣飾色彩以綠色為主，間以黃褐色，裝飾精細，此類坐俑一般都被認為是按照生前樣貌所塑的墓主俑像。

白陶畫彩男俑

唐代，陶塑。故宮博物院藏。高 22.5 公分。男俑呈站姿，頭戴襆頭，身穿翻領窄袖短袍，下著長褲，腰束帶，腳穿靴。左手屈置腹前，右手置在胸部，似持有某種杖狀物。俑人面目略顯風化，眉目清秀，鼻頭略大，嘴角上翹，面帶笑意。由此低垂眼簾的神態和短衣、窄袖的裝扮來看，應為侍役俑。

陶戲弄俑

唐代，陶塑。故宮博物院藏。高 27.3 公分。這件男俑形象頭戴襆頭，身穿圓領窄袖長袍，腰繫帶，足穿短靴。雙腿直立，腹略鼓，聳肩，雙手拱於胸前。頭微扭，表情生動，富有感染力。俑像為正在表演的形態，唐代戲劇活動興盛，被稱為戲弄，且歌且舞。此俑被推測正在表演的是一種名為參軍戲的劇種。

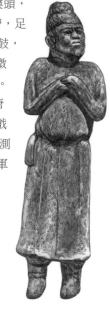

陶男侍俑

唐代，陶塑。故宮博物院藏。高 35 公分。男俑身體修長，並足站立，五官端正，雙眉緊皺，似遇到問題正處於思考之中。頭戴襆頭，身穿圓領窄袖長袍，腰中繫帶，足穿靴，雙手拱於胸前，姿態神情略顯拘謹，頗具侍役俑的身分特徵。造型寫實，結構比例勻稱，風格質樸。

陶侏儒俑

唐代，陶塑。故宮博物院藏。高 13 公分，寬 7.5 公分。唐朝時期，侏儒通常供宮廷和貴族官宦之家取樂，或為侍奴。陶侏儒俑在陝西、河南等地達官貴族的墓葬中出土較多。這件陶侏儒俑的軀體比例有所誇張，頭部及上身較大，雙腿較短。頭戴黑色襆頭，眼、鼻、口都較大，面部肌肉略顯臃腫。著翻領長袍，左手自然下垂，右手屈於胸前。造型獨特，通過對面部的突出表現與身體比例的調整，塑造了滑稽的人物形象。

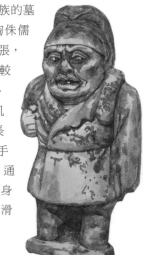

陶畫彩男坐俑

　　唐代，陶塑。陝西咸陽底張灣出土，故宮博物院藏。高 13.5 公分。男俑頭戴襆頭，身著圓領長袍，腰間束帶，兩腿盤坐。男俑臉龐圓潤，肩部較寬，兩臂曲肘抬至腰間，雙手已殘，似作擊鼓狀，應是唱樂俑。俑像通體以白粉為底，表面原繪有彩色紋飾，現已脫落。人物軀體飽滿，形象寫實，塑工古拙粗獷，無精雕細琢。

陶畫彩男俑

　　唐開元二年（714 年），陶塑。河南洛陽戴令言墓出土，故宮博物院藏。同墓中已出土有陶俑多件，其中包括文官俑、天王俑、男立俑等，這是其中之一。俑高 76.5 公分。頭戴襆頭，穿圓領窄袖衣，束腰繫帶，足蹬長靴，直立於方板上。左手握拳於胯部，右手曲臂向前，作牽引狀，可能為牽馬或駱駝俑。俑人五官豐潤，面龐飽滿，精神抖擻。包括此俑在內的同墓陶俑，均為素陶像上彩繪的形式，但今顏色多已不存。

紅陶騎馬狩獵俑

　　唐代，陶塑。故宮博物院藏。高 35 公分。馬形體矯健，胸部結實飽滿，四肢碩壯有力，立於一微弧形陶板上。馬背上男俑頭戴襆頭，穿翻領大衣，眉目上翹，八字鬚，身體略向左側，兩腿夾馬腹，兩手架空，原似握有轡繩。馬背上另馱有一水囊，外掛有飛禽、野兔一類的動物。因此推測，此俑應表現的是狩獵活動。俑人姿態表情生動，相貌似有胡人特徵。

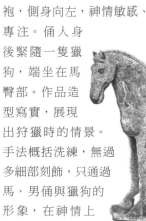

紅陶騎馬狩獵俑

　　唐代，陶塑。故宮博物院藏。高 35 公分。駿馬身軀健壯，四肢修長。馬頭低垂，尾巴紮束，略向上翹，頭部造型寫實，刻畫細緻。馬背上跨一男俑，頭戴襆頭，臉部狹長，有八字鬚，五官清晰。身著翻領窄袖長袍，側身向左，神情敏感、專注。俑人身後緊隨一隻獵狗，端坐在馬臀部。作品造型寫實，展現出狩獵時的情景。手法概括洗練，無過多細部刻飾，只通過馬、男俑與獵狗的形象，在神情上形成鮮明的對比。

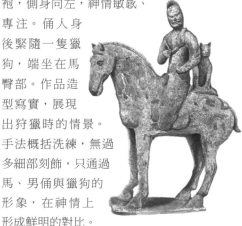

三彩騎馬狩獵俑 >>

唐代，陶塑。故宮博物院藏。高43公分。狩獵是中國古代的一種體育活動，被唐代統治者所重視，騎馬俑在唐代俑塑中較為多見。這件騎馬俑頭戴襆頭，長臉，顴骨突出，兩眼內凹，尖鼻，唇留八字鬚，頜下蓄鬚，凝視前方。俑穿綠色翻領窄袖衣衫，腳穿黑色高筒靴，雙手作持轡狀，足踩馬鐙，獵人身後蹲坐一獵犬，身形較小。馬為褐色，膘肥體健，四肢修長，直立於方陶板上。狩獵俑塑工精細，技法純熟，風格寫實，是當時狩獵出行時的情景再現。

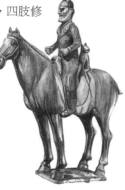

三彩騎馬狩獵俑 >>

唐代，陶塑。故宮博物院藏。高42公分。白馬高大，壯碩，馬背上為一獵人，胡人形象。腦後梳齊髮，額頭纏繫有束帶，眉目清秀，面帶微笑。身穿綠色窄袖長衫，腰繫帶，足穿靴，雙手抱獵豹，端坐在馬背上。據《大唐西域記》記載，「齊髮露頂」，是粟特人的特徵。因此，推測此俑應是粟特人進貢朝廷的獵豹。粟特自漢朝開始與中國有經濟、文化方面的交流活動，是今中亞地區的古老民族，以善於經商而聞名，唐朝時與中原的商賈貿易尤甚，因此中國各地都有粟特人形象的俑人出土。

黑陶畫彩胡人俑 >>

唐代，陶塑。故宮博物院藏。高33.2公分。胡人俑為站姿，頭戴尖頂胡帽，眼睛微眯，臉龐圓潤，五官清晰，尖鼻深目，嘴角上揚，露出微笑。身著圓領窄袖長袍，束腰繫帶，足登靴，直立於一方形陶板上。右臂彎曲於胸前，左手伸出，手指部分已殘，似正在打手勢說明什麼，姿態表情生動。作品造型準確，風格寫實。

陶畫彩胡人俑 >>

唐天寶四年（745年），陶塑。西安東郊韓森寨雷府君宋氏墓出土，故宮博物院藏。高50.5公分，寬18公分。俑像頭戴襆頭。面相方圓，為胡人形象，雙目凸出，高鼻闊嘴，絡腮鬍鬚。身穿圓領長袍，下著長褲，腰中束帶，足登長筒靴，側身立於托板上。雙臂向前彎曲，頭微向右揚，身體略向左扭，推測應是一牽引俑。

陶畫彩胡人俑

唐代，陶塑。故宮博物院藏。高 37.5 公分，寬 14 公分。髯鬚，穿翻領短大衣，下穿長褲，腰束帶，頭戴襆頭，黑色長靴，雙腿分立，是典型的胡人裝扮形象。其面észa部粗眉大眼，顴骨突出，獅鼻闊嘴，面部形象刻畫略顯誇張。俑腹部隆起，雙臂彎曲向前，作牽引狀。俑人全身顯得體力充沛，是牽馬者俑像。人物刻畫細緻真實，充滿生氣。

陶黃釉胡人俑

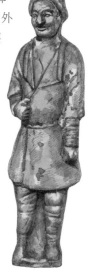

唐天寶四年（745 年），陶塑。故宮博物院藏。高 24 公分。頭戴方帽，前沿部向上翻折，臉龐較為清瘦，五官刻畫生動，濃眉，細眼，高鼻，嘴角上揚，面帶微笑。上穿外翻領長袍，下著收腿褲，腰中繫帶。左臂自然下垂，右手握拳屈臂於腹前，身材中等，形態似青年。作品主要側重於表現人物的神態表情與姿勢，風格質樸、寫實。

陶綠釉胡人俑

唐代，陶塑。故宮博物院藏。高 59 公分，寬 20.3 公分。深目高鼻，眉毛濃密，眼睛圓睜，有髯鬚。頭戴襆頭，身穿右衽翻領長衣，腰束帶，足蹬靴。雙臂抬起，手握拳，腰拱，上身前傾，作牽馬或駱駝狀。俑人造型典型，黑色襆頭和靴子，綠色長袍和褐色翻領的色彩搭配鮮明。人物塑造手法寫實，五官及衣紋處理較為細膩，使人物形象更加生動。

三彩胡人俑

唐代，陶塑。故宮博物院藏。高 61 公分，寬 21 公分。頭戴襆頭，蓄髯鬚，尖鼻深目。身穿右衽翻領長衣，束腰繫帶，腳穿靴。身體略向前傾，雙手作牽引狀。人物外衣施黃釉，但在衣領處可見綠色。造型寫實，形象準確，線條流暢，無精雕細琢，形神兼備。是唐代商業發達和與西亞交往頻繁的見證。

陶昆侖奴俑　　　　　　　>>

唐代，陶塑。故宮博物院藏。高 24.5 公
分。中國古代的昆侖一詞有兩重含義，一指
昆侖山，一指黑色的事物，因此這些非洲裔
的奴役便稱為昆侖奴。這件昆侖奴俑像頭頂
濃密的卷髮，雙目圓瞪，嘴緊閉，五官精緻，
皮膚黝黑，身材短小。身著右衽
窄袖長袍，腳穿靴，腰中繫帶，
腹部鼓起。俑頭向右扭，身體
略側，腳呈八字形站立。俑人
面龐稚嫩，似為少年形象，其
袖長，手縮於袖中，衣飾已是
典型的中原樣式，表示這時的
外族人已開始接受唐人的生活
習慣。陶昆侖奴俑造型粗獷質
樸，無精雕細刻，風格寫實。

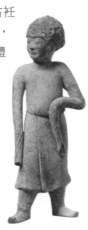

陶黃釉昆侖奴俑　　　　>>

唐代，陶塑。故宮博物院藏。高 24.5 公
分。像呈站姿，直立於方形陶板上。頭頂卷
髮，面龐豐潤，大眼圓睜，微向內凹，頭偏
向一側。身著窄袖圓領長袍。雙手握拳，分
別置於胸腹部。通體施以黃釉，釉色光潔。
形象概括簡潔，色彩明快，整體造型生動準
確，是常見的一種昆侖奴形象。

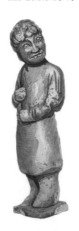

陶昆侖奴俑　　　　　　　>>

唐代，陶塑。故宮博物院藏。高 22 公
分。昆侖奴的出現，說明了唐代的開放和城
市的國際化。這件作品中昆侖奴黑髮卷曲，
面龐方圓，五官緊湊，面帶微笑。右肩袒露，
左肩披一條帛巾，下身穿圍繫的
短褲，右手向前平伸，　持有一
物，左手向外伸展，
左腿微彎，右腿前
邁，作受力狀。形象
寫實，風格粗獷，把昆侖奴的特
徵表現得恰到好處。

侏儒俑　　　　　　　　　>>

唐代，陶塑。故宮博物院藏。高 18.5 公
分。從各地唐代高官和貴族墓中出土大量的
侏儒俑來看，在社會上層階級中，蓄養侏儒
的做法較為普遍。此俑身材矮小，面龐飽滿，
圓腹，眼小，眉彎，塌鼻，小嘴。頭戴圓帽，
帽子邊緣部位向上翻折，身穿右衽窄袖衣，
胸腹部袒露，足穿黑色長靴。
左臂自然下垂，右手屈臂握
拳，中空，原應握有器物，
現已失。人物造型簡練，
形貌真實生動，對面部、
腹部的表現準確細微，
人物形象突出。

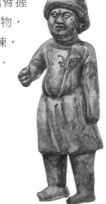

陶黃釉大食人俑

唐代，陶塑。故宮博物院藏。高29公分。大食人是中國唐代對阿拉伯人的稱呼，唐朝與阿拉伯帝國的經濟文化交流頻繁，在許多唐墓中都出土有大食人物形象的人俑。這件大食人陶俑作品通體施淺黃釉，施釉均勻明亮。大食人頭戴高帽，前部向上翻折，身著圓領右衽衣，束腰繫帶，下身著褲，並腿直立。左臂按於胸前，右臂下垂至腰間，手中握胡瓶，姿態謙恭。這件大食人俑的獨特之處在於其均勻的釉色，顯示出較高的製作水準。

陶大食人俑

唐代，陶塑。故宮博物院藏。高28公分。陶大食人俑頭戴尖帽，邊沿向上翻折，臉部較長，雙目內凹，直鼻闊嘴，蓄有濃密的絡腮鬍鬚。著長袍，腰中繫帶，足穿長靴，背上背長方形包裹。左手持壺，右手抓住胸前的繫繩，右腿前邁，身體前傾，做行進狀。形象寫實，造型簡練但形態逼真，表現了負重行走的大食商人形象。

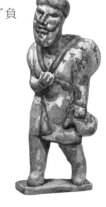

陶大食人俑

唐代，陶塑。故宮博物院藏。高33.2公分。大食人俑頭戴卷簷尖頂帽，內著短袖襦衫，外穿翻領大衣，右袖脫掉，繫於腰間，足穿長靴。唐代人俑中，這種翻領衣飾很常見，其領和袖均可翻折，常有將一側袖脫下纏於腰上的穿法。人物頭向右上揚，顴骨突出，目深鼻高，滿臉鬍鬚。面部唇上仍殘留有紅色彩繪痕跡，其面部眼眉等原似繪製。左臂夾一包裹，右手上揚，雙腿直立於方形陶板上。塑造手法洗練，而形質俱佳，是研究大食地區人物衣飾、形象的重要資料。唐代墓葬中發現的各式大食人俑，是唐代中西文化交流的見證，也是當時經濟繁榮的象徵。

紅陶男俑

唐景雲元年（710年），陶塑。西安東郊郭家灘竇思恭墓出土，故宮博物院藏。高19公分。男俑頭戴風帽，身披翻領大衣，內著長袍及地。俑圓臉飽滿，五官緊湊，體態豐腴，形象敦實。雙手拱於胸前，兩手中間有孔，應是原來握有兵器，現已失。

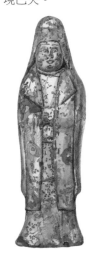

黃釉武士俑

唐代，陶塑。故宮博物院藏。高 38.4 公分。武士俑頭戴獸面盔，獸面朝天，露出牙齒，張開的大嘴為開敞的孔洞，孔洞恰好可以露出真人的面孔。盔的獸面造型凶猛。武士俑內穿右衽衣，下著長褲及腳面。外套鎧甲，臂有護膊，腰中繫帶，形象威武莊嚴。俑雙手均呈握拳狀，中空，原應持有武器，現已丟失。作品刻塑手法細膩，輪廓清晰，尤其對武士面部獸面盔的表現真實、生動。

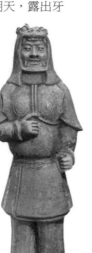

白陶畫彩男俑

唐代，陶塑。故宮博物院藏。高 81.5 公分，寬 25 公分。男俑頭戴皂冠，身穿長袍。面龐圓潤豐滿，五官刻畫緊湊，雙目微閉，眉頭微皺，表情拘謹。長袍及地，外披有長袖立領大衣，闊袖敞口，大衣外罩裲襠，袖口及胸前裲上繪有圖案紋飾，製作精美。隋唐時期，裲襠是一種較為流行的服飾，其衣分前後兩片，武士裲襠多為甲制，文官則只保留樣式不變，材質改為織物，其上可飾精美的裝飾。作品塑造技藝嫻熟，衣飾質感較強，其上紋飾為彩繪而成。

白陶畫彩男俑

唐代，陶塑。故宮博物院藏。高 78 公分。俑像頭戴冠，身著右衽闊袖長袍，蓋住足面，雙手拱於胸前。衣服的袖口及領口均飾有精美的紋飾帶，十分華麗。臉龐豐腴，體態端正，彎眉，細眼，直鼻，闊嘴，面帶微笑。作品造型寫實，塑工細緻。

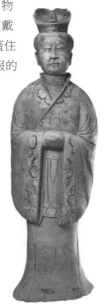

陶淡黃釉畫彩文官俑

唐代，陶塑。故宮博物院藏。高 42 公分。文官俑像頭戴小冠，冠下有帶，繫於頜下。臉龐較方，揚眉平視，闊鼻，八字鬍，神態安詳從容。身著寬袖大衣，下著裳，外罩裲襠，腰中繫帶，足穿雲頭靴，雙手拱於胸前，姿態恭敬大方。俑像通身施以淡黃色釉，眉目、鬍鬚、頭髮及裲襠有墨繪，衣飾紅色，整體色彩鮮豔、明快。造型簡潔，手法寫實。

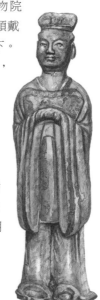

紅陶畫彩文官俑

唐開元二年（714年），陶塑。河南洛陽戴令言墓出土，故宮博物院藏。高130公分。俑像呈站姿，頭戴高冠，身穿右衽寬袖長袍，足登雲履，雙腿直立於高臺座上，雙手交叉於胸前。俑臉龐方圓，五官清晰，顯示出一種程式化的面貌特徵。闊耳，頭略向下低垂，體態略顯消瘦。人物形象寫實，塑工簡約，面貌與動作在隨葬俑中都非常多見。

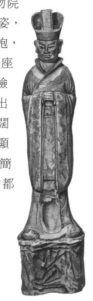

三彩武士俑

唐代，陶塑。故宮博物院藏。高70.5公分。俑像頭戴鶡冠，為深目高鼻的胡人形象，雙目低垂，兩腮圓鼓，神情威武。著寬袖長袍，外置裲襠，足穿如意雲頭履，雙手交握，置於胸前，直立於一圓柱形矮座上。辨明人俑身分主要是頭冠的區別。武官所戴冠稱為鶡冠，其上有雀鳥造型，是勇猛的象徵。這尊武士通體以褐、綠、白三色釉為主，釉色鮮豔明麗。作品造型精緻細膩，形象生動，是唐代陶塑中的精品。

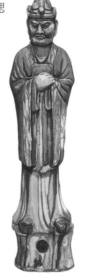

三彩文官俑

唐代，陶塑。故宮博物院藏。高1.022米，寬25公分。頭戴高冠，身著寬袖長袍，下著裳，外穿裲襠，腳穿如意雲頭履，直立於陶托座上。臉龐圓潤，眉、目、鬍、髮均為墨繪，神情威武。雙手交拱於胸前，中有長方形孔，推測應為插笏之用。俑像通體施綠、褐、白釉，釉色明亮。裲襠及袖口部分，多種顏色交融，色彩鮮豔。作品無論整體造型，還是用釉著色均較為精細，極富裝飾色彩。

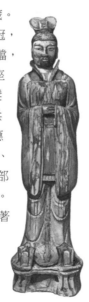

陶醬褐釉鎮墓獸

唐天寶四年（745年），陶塑。西安東郊韓森寨雷府君宋氏墓出土，故宮博物院藏。高25公分。鎮墓獸早在春秋戰國時期楚地墓室內就已經出現，隋唐時期的鎮墓獸大都成對出現，設於墓門左右，其形象有所不同，一個是人面獸身，一個是獸面獸身。這件陶塑鎮墓獸作品是十分罕見的醬褐色為主基調，較為特殊。墓獸形體較小，怒目圓瞪，張嘴露齒，表情猙獰，形象簡練，風格誇張。

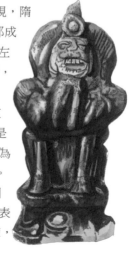

紅陶彩繪鎮墓獸 ≫

　　唐代，陶塑。故宮博物院藏。高 33.5 公分。這件陶塑鎮墓獸為獸面人身造型。獸面凶猛，面目猙獰，額頭外突，獠牙外露。頭戴尖頂帽，雙肩飾火焰紋兩翼。右臂上舉，左臂下彎，手握拳置於膝頭，腿呈弓字步，足下踩踏有一獸，獸作奮力掙扎狀。鎮墓獸體格矯健，充滿力量感，腳下踏獸更加襯托了鎮墓獸的威猛氣勢。作品手法略顯誇張，塑工概括簡練，原獸身上有彩繪，今已不存。

陶畫彩鎮墓俑頭 ≫

　　唐代，陶塑。故宮博物院藏。高 31 公分。為鎮墓俑獸的頭部。獸臉在人面基礎上誇張而成，呈圓方形，雙眉上聳，兩眼內凹圓睜，鼻子高挺，八字鬍鬚上翹，張口，似正作喊叫狀。頭髮豎起，分成三股，成線條向上扭曲，造型怪異。獸面兩側有兩大耳，呈張開狀。作品形象誇張，形貌威武凶悍，塑工精湛，極具裝飾色彩，感染力強。

三彩天王俑 ≫

　　唐代，陶塑。故宮博物院藏。高 97 公分，寬 40 公分。天王俑頭戴兜鍪，頭頂塑有一隻展翅欲飛的朱雀，兩護耳上翹，粗眉豹眼，獅鼻闊嘴，下蓄鬍鬚。眉、眼、髮、鬚均為墨繪。身穿鎧甲，腰中繫帶，腰下垂膝裙，下縛束腿。左手握拳，向上揚起，右手叉腰，臂上有龍首護膊。雙足踩一臥牛，右腿直立於牛背，左腿彎曲，踏於牛頭部，臥牛下面為一臺座。作品比例勻稱，人物總體呈「S」造型，使人物威武而靈動。俑像通體施綠、褐、白三色釉，著色手法簡練。

紅陶彩繪天王俑

　　唐代，陶塑。故宮博物院藏。高 62.5 公分，寬 21.5 公分。天王原本是佛教中的護法神形象，後被人們用作避邪驅鬼的鎮墓獸天王。這件俑像頭戴鳥冠，冠上鳥翼展開，扇形鳥尾高翹，兩護耳外翹，頭冠造型誇張。俑面部豐腴，五官突出，眉毛緊蹙，眼圓瞪，鼻尖口闊。其腰間繫帶，使腹圓鼓外突，肢體健碩粗壯。身穿明光甲，龍首護膊。身體略呈「S」形，兩臂翹起，右手握拳，剛強有力。右腿直立踏小鬼腹部，左足踏小鬼頭部，小鬼作奮力掙扎狀。底部為高臺座。天王俑神情肅穆，造型渾厚，整體蘊含力量感。雕刻精緻，陶質細密，顯示出較高的製作工藝水平。

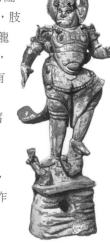

紅陶天王俑

唐代，陶塑。故宮博物院藏。高 66 公分，寬 22.5 公分。天王俑頭戴冠，身穿明光甲，形象威武。冠上立有一鳥，鳥展翅，尾蹲坐於冠上，冠前額為雲頭狀，頭兩側護耳外翹。面部刻畫細緻，天王皺眉咧嘴，表情冷峻。兩臂駕起，兩臂上均有龍首護膊。左腿踏於小鬼腹部，右腿踩於小鬼頭部，臀部微向左扭，身體略呈「S」形，足下小鬼掙扎狀，躺於底部高托座上。塑工精湛，人物軀體飽滿，形神皆備，尤其是對天王所穿盔甲的線條描繪細緻而精準。原有彩繪，現大部分已經脫落。

三彩鎮墓獸

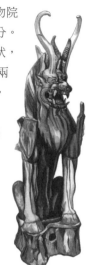

唐代，陶塑。故宮博物院藏。高 80.5 公分，寬 26 公分。鎮墓獸四肢修長，為蹲坐狀，下部有底座。頭上生有兩角，雙眼圓睜，張嘴露齒，面目猙獰。肩部飾雙翼，後背有鬃毛，均飾有陰線紋，偶蹄足。通體施褐、白、綠三色釉，採用獨特的工藝，使釉色在燒製過程中自然流下，並且相互交融。

三彩天王俑

唐代，陶塑。故宮博物院藏。高 84 公分，寬 28 公分。唐代的三彩天王俑造型有寫實性與誇張性兩種不同的特徵。這一件較為寫實，這件天王俑頭綰髮髻，濃眉大眼，雙眼圓睜，八字鬚均著黑色釉。身穿鎧甲，兩肩處有獸面披膊。右手叉腰，左手呈握拳狀，雙足踏於臥牛之上，底部為一方形臺座。通體以黃、綠、白色釉為主，色彩搭配柔和、鮮豔。

陶綠釉生肖雞俑

唐代，陶塑。故宮博物院藏。高 21 公分。陶像為人身雞首。雞首敷白粉，粉上施朱，除雞冠和嘴塑形之外，臉部都採用線刻。身著綠色窄袖長袍，腰繫帶，雙肩並於身體兩側，兩手攏於胸前，足穿短靴，直立於方形陶板上。塑工精巧，造型獨特，充滿趣味性。

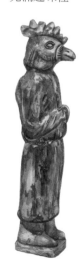

陶綠釉生肖狗俑

唐代，陶塑。故宮博物院藏。高 25 公分。陶狗兩耳下垂，鼻突出，略顯誇張，嘴部長伸，微張，露出犬齒，兩眼圓睜，形象生動準確。身穿綠釉窄袖長袍，腰部束帶，腹部微鼓，足登靴，施綠釉色。雙手拱於胸前，兩腿直立於陶板上。造型生動，有趣，形象惟妙惟肖。

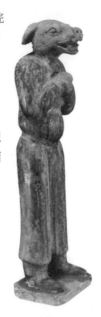

陶畫彩駱駝

唐開元二年（714 年），陶塑。洛陽戴令言墓出土，故宮博物院藏。高 1.035 米。唐代駱駝俑有單峰和雙峰兩種，這件為單峰駱駝。這件駱駝俑形體高大，四肢修長，直立。頭部刻畫細膩，駝峰高聳，腹部渾圓，細尾上卷。整體造型飽滿，表現手法概括，形象寫實，生動準確，風格質樸。

紅陶畫彩駱駝

唐開元二年（714 年），陶塑。洛陽戴令言墓出土，故宮博物院藏。高 1.04 米。為雙峰駝，產於中國及中亞。隋唐時期，中外文化交流已日益頻繁，駱駝是溝通中西往來的運輸交通工具，也成為匠師們進行藝術創作表現的常用題材。這件雙峰駱駝俑四足直立，體格健碩。頭部高昂，頸部自然彎曲。兩峰之間置有橢圓形鞍韉，上面有獸首形駝囊，左右有絲卷、水壺等物。駝首及背上的鞍韉雕刻逼真，尤其是對腿部肌肉與骨節變化的表現細膩。頭、尾及頸部用細線淺刻來表現柔軟的駝毛。整體造型寫實，刀法精細，塑工簡約、大方。

三彩駱駝

唐代，陶塑。洛陽關林出土，故宮博物院藏。高 39.5 公分。這件三彩駱駝為雙峰駝，形體較小，頭部高昂，雙眼圓睜，嘴微張。以褐色為主，全身施釉。雙峰間背有駝囊，上有綠色和白色的點狀釉斑，四肢修長，直立於托板上。造型洗練，風格質樸，反映出藝人粗獷的表現手法。

三彩駱駝

　　唐代，陶塑。故宮博物院藏。高 87 公分，長 82 公分。作品中塑造的駱駝形體高大，作向前行進狀。引頸張口，露齒，兩眼圓睜。兩峰之間有獸面狀飾物，兩側掛有絲綢、水壺等物。駱駝頸及腿、腹部駝毛塑造非常逼真。通體以接近駱駝本色的褐色為主基調，背部略施綠、白釉，風格寫實。此駱駝俑為鄭振鐸先生捐贈。

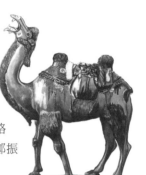

三彩駱駝

　　唐代，陶塑。故宮博物院藏。高 86 公分，寬 61 公分。駱駝為雙峰駝，兩峰均向外傾。駝體以褐色為主，駝峰、頭及頸部駝毛為白色，駝峰上有獸面裝飾，有水壺、水囊等物，駝墊為黃、綠、白相間色調。駝首上昂，張嘴露齒。四肢直立於托板上。從造型和塑造手法看，作品應為盛唐開元、天寶年間洛陽地區雕塑。

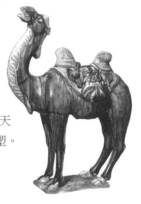

三彩駱駝

　　唐代，陶塑。故宮博物院藏。高 80 公分。駱駝呈站姿，引頸昂首，四肢直於一塊托板上。小耳直豎，大眼圓瞪，嘴微張，露出牙齒。這件三彩駱駝與同一時期三彩駱駝俑在施釉上有明顯差別。通體以白釉為主，僅頭頂、頸、雙峰施褐色，韉以綠、褐色相間，飾連珠紋和菱形紋。整體造型簡潔、樸實，唯雙峰間的鞍韉刻塑細膩，用色講究，與簡約的駱駝形成了對比。

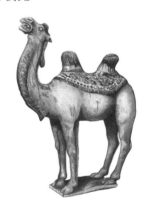

三彩馬

　　唐代，陶塑。故宮博物院藏。高 76 公分，長 86 公分。唐朝與漢朝一樣，特別注意對馬匹的馴養，以抗擊北部少數民族的侵擾。同時馬在唐代皇室貴族和平民生活中都占據著重要位置，所以在這一時期，以馬為題材的三彩俑在各地的墓中都經常出現。馬頭略向左偏，上戴轡頭，兩小耳直豎，大眼圓睜，張嘴銜鑣，頸鬃短而齊，後部還有一絡下垂的馬鬃，這種在後部留馬鬃散置的做法在各地三彩馬中都很常見，可能是當時的一種流行飾馬法。馬昂首挺立於托座之上，形體健壯，四肢有力，軀體豐肥適度，比例得當，是當時標準的良馬形象。馬俑釉色以白色為主，背置鞍韉，有墨綠色絨毯狀鞍帕，頭載轡頭，胸、背的漫帶上繫鬃毛形飾物為綠色和褐色，與白色的馬體對比鮮明。整個馬的釉色明亮，色調和諧，作品風格寫實。

三彩馬

唐代，陶塑。故宮博物院藏。高76.5公分。三彩馬呈站姿，雙眼圓睜，揚鼻張口，似正嘶叫，頭微向左偏，四肢屹立，體格健壯，裝飾華麗。頭戴絡頭，綠色釉花形飾物。鬃毛豎立，施白釉，堅挺整齊。肩及背部飾黃綠色漫帶，上掛有黃、綠雙色杏葉飾片，飾片中心有蛙形飾非常逼真且華麗。馬背跨鞍，外包施綠釉鞍袱，鞍下襯墊和障泥，線刻花形紋飾，十分華麗。馬通體施褐色釉，白、綠兩色的裝飾對比鮮明、絢麗。作品整體比例勻稱，刻工精細，形象刻畫生動逼真，塑造手法具有一定的水平。

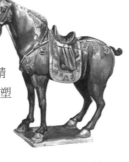

三彩馬

唐代，陶塑。故宮博物院藏。高51公分。唐代以製作用白、褐、綠三種釉色繪彩的陶製品為特色，而以藍色彩最為珍貴，因為藍色三彩料須從波斯和中東等地進口。這件三彩馬以褐色為主基調，馬頭部消瘦，面部刻畫精細，馬背上鞍韉、障泥、雕花墊均施藍釉，尤其是馬鞍上的藍色釉料均勻、光亮。馬的造型自然，手法簡練，裝飾精美，風格寫實。

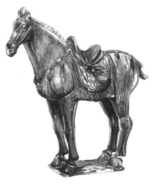

三彩馬

唐天寶四年（745年），陶塑。西安東郊韓森寨雷府君宋氏墓出土，故宮博物院藏。高46公分。陶馬通體施褐色，包括頭、胸及臀部的心形花環裝飾和背部鞍韉在內，均施藍釉。由於藍釉料十分珍貴，由此突顯墓主的地位與財富有異於普通富貴人家。馬四肢立托板，分前後兩部分，這與一般馬四肢立一整塊板的做法有區別。作品造型略顯呆板，但不失生動。

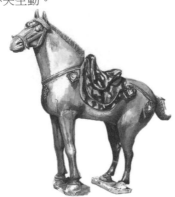

三彩馬

唐代，陶塑。故宮博物院藏。高72公分，長79公分。馬全身白色，呈站立狀。兩眼圓睜，大而有神，雙耳短小。鬃毛短齊平整，頸後部有一絡鬃毛下垂。頭、胸前後臀部繫黑色革帶，上懸掛葉形飾物，內塑一動物形象。馬背鞍褐色，下襯綠、黃色釉襯墊。馬尾束起上翹，四肢健壯有力，軀體比例勻稱。四足直立的陶板上，印刻有鴛鴦紋，裝飾獨特，工藝細密。作品釉色簡約，形神兼備，為唐代鞍馬形象的代表之一。

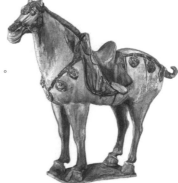

三彩馬

唐代，陶塑。故宮博物院藏。高47公分，長47公分。唐代的三彩馬多呈站姿，表現出其佇立的靜態。這匹駿馬身軀壯碩，四肢強勁有力。馬彎頸低首，微偏向一側，口、眼均閉。頭戴轡頭，額前飾物為杏葉狀，短鬃齊整。通體以白色為主，背上鞍韉為褐、白、藍色的斑紋，色彩鮮豔。尾部紮束卷翹，四肢直立於陶板之上。造型寫實，尤其對馬腿的刻飾準確生動，釉較厚，形體飽滿，線條流暢。

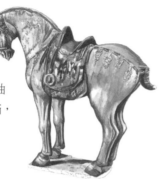

天梯山石窟佛像

唐代，泥塑。原位於甘肅天梯山石窟內，甘肅省博物館藏。高1.3米。結跏趺坐像，盤高髻，刻細密花紋，造型精緻。面相方圓，天庭飽滿，雙耳下垂，雙眉微蹙，兩眼微眯，雙唇緊閉，作深思狀。身著大領袈裟，衣服下垂，衣紋褶皺呈梯形，線條紋理簡潔清晰。作品整體形象寫實，同窟中佛左右還設脅侍菩薩像，均低額、眼睛向下斜視，表現出了佛端莊的體態和莊嚴沉靜的佛教氣息。

鑒真像

唐代，夾紵像。廣德元年（763年），由鑒真弟子思托、忍基等人設計製作。像呈坐姿，高80.1公分。日本奈良唐招提寺藏。夾紵像是先以泥為胎造像，再在泥胎外以麻和漆層層包裹成像，最後去掉泥胎，成空心夾紵像。此造像法始於東晉，但在唐代時則興盛於日本。這件塑像為鑒真等身坐像，製作精細，形象逼真。像內著僧祇支，外穿寬大袈裟，結跏趺坐，雙手相疊置於腹前。臉龐圓潤，濃眉，細目，闊嘴。雙眼微閉，神態安詳。作品造型寫實，塑工簡練，衣紋線條轉折流暢自如，生動傳神，較為寫實地再現了鑒真和尚的樣貌。

菩薩立像

北齊～隋初，石刻。臺北歷史博物館藏。高1.07米。石灰石質。菩薩立像挺拔、莊重，像五官清秀，面龐圓潤，做微笑狀。頭戴冠，披巾帔，姿態僵直。身著露右肩袈裟，衣紋巾帶均採用淺浮雕手法表現，形象優美。人物神態婉約，身姿直平，與同一時期洛陽龍門石窟中的菩薩像極為相近。雕刻手法細膩、柔和，線、面起伏有度，雕刻技藝嫻熟。

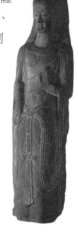

思維菩薩像

北周至隋代，石刻。臺灣靜雅堂藏。高39公分。作品為半石背屏式石質造像，菩薩呈思維狀，頭戴寶冠，面相趨方略顯扁圓，兩眉細長，雙眼微閉，做沉思狀，神態平靜祥和。身著袈裟，袒右胸，飾瓔珞。左腿撐地，右腿置於左腿上，左手撫右足，右手殘缺，身後背光素面無飾。作品雕刻精細，佛身飽滿圓潤，線條流暢自然，整體風格概括、簡約。

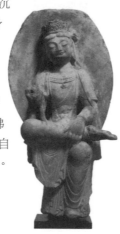

觀音菩薩像

隋代，石刻。1963年陝西藍田孟村出土，陝西歷史博物館藏。通高44公分。菩薩呈站姿，頭束高髻，戴寶冠，兩側有飄帶下垂，上身袒露，胸佩瓔珞。形貌圓潤，臉龐方圓，眉清目秀，雙眼微閉，做沉思狀。左臂自然下垂，手持淨瓶，右臂彎曲上舉，手持柳枝現已殘損。雙腿直立於覆蓮座上，方形臺基前部雕有兩隻呈蹲臥狀的石獅，石獅造型概括簡潔。作品刻工刀法純熟，菩薩身體比例勻稱，造型準確，是隋像中的精品。

張茂仁造石阿彌陀像

隋代，石質。河北曲陽修德寺出土，故宮博物院藏。高30公分。主像為阿彌陀佛，赤足直立於蓮臺上，臉龐豐頤，雙目微閉，做沉思狀，右手施無畏印，左手與願印，身著袈裟，袒右肩，造型端莊，神態靜穆。彌勒佛兩側侍立二弟子，應為觀世音和大勢至兩位菩薩，造型略同，內著僧祇支，外披袈裟，雙手合十置於胸前。佛身頭後有圓形頭光，三像背後為一個巨大的蓮瓣形背光，均素樸無飾。作品整體造型簡潔，風格質樸，整體感強。基座上刻有造像時間為隋開皇十一年（591年）。

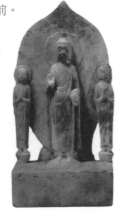

阿爾卡特石人

南北朝至唐代，石刻。發現於新疆伊犁阿爾卡特草原，新疆維吾爾自治區博物館藏。高1.45米，花崗岩質。人像臉型扁圓，大眼，鼻子高挺，蓄八字鬍，頸部戴項圈，身著翻領大衣，腰中繫帶，帶上繫小刀。左手持刀按在腰間，右手舉杯於胸前，腳蹬皮靴，兩腳向外，呈八字形而立。石人像刻工簡潔，形象概括，形體粗大扁平，造型威嚴，一副英勇武士形象。石像後面石人頭髮編成九條辮子，垂到腰際。石人所在地為突厥等遊牧民族的墓葬區，那裡散置諸多不同造型的石人，推測或原置於墓前。

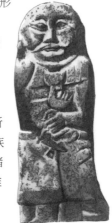

牛角寨第 40 號三寶窟造像　>>

　　唐代，石刻。位於四川仁壽牛角寨。從窟內壁所刻名為「南竺觀記」的碑文中，可知此窟建造於天寶八年（749 年）。窟高 2.4 米，寬 2.9 米，深 2.1 米。窟內雕像群為道教塑像。以三清為主造像，三清指道教中元始天尊、靈寶天尊和道德天尊三位神。三像的服飾、姿態、形貌相類似，均盤膝而坐，頭綰髮髻，身著通肩道袍，左臂屈肘舉物，其中兩尊像手部已損，右臂自然下垂，置於膝上。三像面相方圓，五官刻畫都十分精細，背後皆飾有桃形背光，素樸無飾。三尊像中以元始天尊為主尊像，置於正中，因此正中坐像下為蓮瓣形臺座，兩側像為方形臺座，以示區別。三像身後刻有十餘位真人立像，排列錯落有致，兩側分列金童、玉女、力士像等。群像均位於一平整臺基上，臺基立面排列有淺浮雕侍女及供養人像，共二十七人，形貌、服飾各異。

牛角寨第 30 號彌勒佛半身摩崖造像

　　唐代，石刻。牛角寨造像之一。造像為彌勒佛形象，摩崖造像，雕鑿於高 16 米、寬 11 米的石崖間。佛像背倚山崖，僅雕出頭部。形體碩大，頭部高 6.3 米，寬 4.6 米，肩部寬 11 米。佛像頭頂螺髮，面相方圓，五官刻畫概括，長耳垂肩，肩胸部依自然山勢形成，更加雄壯。下半身省略，與山融為一體。半身彌勒佛像無精雕細琢，風格簡約，氣質莊重。

颯露紫　>>

　　唐代，石刻。「昭陵六駿」之一。原位於陝西醴泉的唐太宗李世民昭陵墓前，現藏於美國費城賓夕法尼亞大學博物館。這六匹馬均為李世民所騎戰馬，其名為颯露紫、拳毛騧、青騅、什伐赤、特勒驃、白蹄烏。其中颯露紫和拳毛騧被盜賣，現藏美國賓夕法尼亞大學博物館，其他四尊像藏於陝西西安碑林博物館。六駿馬形象均刻在高 2.5 米，寬 3 米的石板上，分置於昭陵北麓祭壇東西兩廡內。颯露紫是唯一有人像的浮雕，其形象來自一場真實的戰役。浮雕圖中描繪的是颯露紫胸部中箭受傷，隨行將領丘行恭上前將颯露紫身中的箭拔出的情節。丘行恭身著戰袍，腰挎佩刀和箭囊，作俯首為馬拔箭之姿。颯露紫依然鎮定自若，不失英勇雄健的戰馬氣質和勇士風範。而另一面，它又低頭貼近前來拔箭的丘行恭，將受傷、尋求撫慰的那種心情也細緻入微地表現了出來。六匹駿馬形貌相似，都紮三花式鬃毛，配鞍韉，較為寫實地反映了唐代戰馬的基本裝備。六匹馬渾厚圓潤的體態和矯健的身姿，體現出了唐代所常見的西域馬的典型特徵。

拳毛騧 >>

唐代，石刻。昭陵六駿之一。原位於陝西昭陵墓前，現藏於美國費城賓夕法尼亞大學博物館。為西組第二。為李世民平劉黑闥時所乘。高1.727米，寬2.07米。馬胸部及背部各中數箭，兩腿抬起，兩腿支地，作向前緩步行進狀。馬身軀圓潤，形體與颯露紫相比略顯低矮，形象健壯。馬背鞍飾精巧，形象突出。作品整體雕刻手法自然，馬的造型寫實、生動，表現出戰馬昂揚的形象特徵。

什伐赤 >>

唐代，石刻。昭陵六駿之一。原置於陝西昭陵前，現藏於西安碑林博物館。為東組第三駿。高1.72米，長2.04米。馬作騰空飛馳狀，四蹄揚起，奮力伸張，幾近平直狀。頭向前伸，鬃毛向後，尾巴上揚。體格飽滿，充滿力量感。馬匹身軀肥碩，這是唐代馬形象的突出特徵。

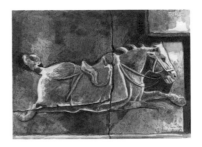

順陵 >>

唐代，石刻。陝西咸陽陳家村南順陵石雕刻。順陵是武則天的母親楊氏的墓。陵園內現存石雕刻三十四件，形體巨大，皆用青石雕刻而成。陵南門前走獅為雄雌一對，其中雄獅高約3米，長約3.5米，形體矯健，肌肉飽滿，形象誇張。石獅頭部雕刻生動，眼睛突出，張口露齒。石獅整體風格粗獷，但細部雕刻顯示出其技藝水平較高，如獅頭後部鬃毛的螺旋狀花紋雕刻細膩，石獅腿部粗壯，腿後部以及頜下和胸前的獅毛也進行了細緻雕刻。獅子身體的肌肉變化也有所表現，顯示出細緻嚴謹的雕刻態度。

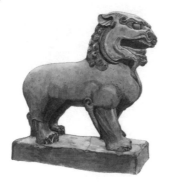

龍門石窟萬佛洞造像 >>

唐代，石刻。龍門石窟造像之一。位於龍門西山中部。龕分內外兩室，內龕高5.8米，深6.5米，寬5.9米；外龕深2.2米，寬4.9米。此窟的內室南北兩壁上雕刻有一萬五千尊小坐佛，因此被稱為萬佛洞。據窟頂刻文記載，此窟建成於唐永隆元年（680年）。內龕西壁有主尊阿彌陀佛坐像，像高4米，下有束腰蓮瓣須彌座。須彌座上、下均浮雕蓮瓣，束腰處深浮雕力士像。阿彌陀佛呈結跏趺坐式，左手扶膝，右手舉至胸前，持無畏印，手指部分有殘損。身穿褒衣博帶式袈裟，右胸部袒露。高肉髻上飾以波狀髮紋，髮紋旋轉宛如花冠。佛像後壁除了圓形頭光和大背光之外，還有五十四尊小型菩薩坐像，每尊菩薩均坐在一朵蓮花上，深浮雕手法，造型生動。除主尊佛之外，還搭配設置二弟子、二菩薩、二天王、二力士以及二供養人和二獅子像。

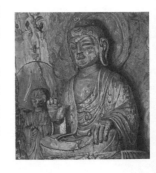

龍門石窟萬佛洞外壁菩薩立像 »

　　唐代，石刻，高 85 公分。龍門石窟造像之一。萬佛洞窟外南壁的菩薩像龕的一側有造像題記說明其為觀世音菩薩，永隆二年（681 年）刻成。像頭部已殘，高束的頭髻顯現出唐代婦人的特徵。面容豐滿，長耳下垂。右臂上舉，手揚塵尾，動作自然優雅。腰部的扭曲使得塑像右肩上翹，左肩自然向下傾斜，身體呈現優美的「S」形，這是唐代菩薩形象的典型特徵。左臂自然下垂，手持淨瓶，掌面向外，瓶口夾在指間，向上拉提的動作十分逼真，富有動感，這一細節塑造得十分細膩。菩薩赤腳站在圓形蓮花臺上，豐潤的腳面露出裙擺，衣飾線條細密，層次分明，顯示出較高的雕刻水平和追求華麗的造像風格。

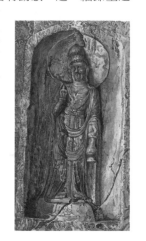

龍門石窟摩崖三佛龕佛造像 »

　　唐代，石刻。龍門石窟造像之一。位於龍門西山北部，是一處規模較大的窟龕造像。約開鑿於武周時期（684 ～ 704 年）由三尊坐佛和坐佛之間的四尊脅侍，共七尊佛像組成，但整個像龕並未完成。中央的彌勒主佛高約 6 米，身著寬大的袈裟，形體豐滿氣質雍容，豐滿的面龐及面部流露出的笑容頗具盛唐時期的造像特徵，可惜手部及下部臺座的雕刻還未完成，留下殘狀。左右佛像皆高肉髻，披袈裟，倚坐於方形臺座上。佛像均只鑿出輪廓，尚未雕刻完成。三佛像兩側立侍菩薩有的只鑿出大樣，有的身體也不完整。由此可以看出菩薩像和佛像的雕造是在同一工程期內進行的，可見當時雕造工程聲勢的浩大。並由此不完整形象可了解大型造像群的雕造工序和方法，作品同樣具有珍貴的參考價值。

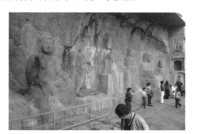

龍門石窟奉先寺造像 »

　　唐代，石刻。龍門石窟造像之一。位於龍門西山南部山腰處，高宗時期（650 ～ 683 年）開鑿，約在上元二年（675 年）建成，是龍門石窟規模最大的摩崖佛龕。宋、金時期曾在崖像前增築木構建築，此後被拆除。窟龕主尊大盧舍那佛通高達 17.14 米，結跏趺坐於須彌座上，方額廣頤，曲眉秀目，形象優美，一改以往佛陀為男性形象的習慣做法，塑造了一位端莊典雅、體態豐腴的東方女性形象。佛左側阿難稚氣天真，與右側老成持重的弟子迦葉一起成為佛身邊的固定隨侍者，在歷代佛教造像中均以佛弟子的身分出現在佛的兩側。佛弟子向外，右側為普賢菩薩，左側為文殊菩薩，分別是真理和智慧的象徵。主龕向外，兩側分別開龕，龕中分別以天王、力士像為主像再塑小型的供養人像，既烘托造像氣勢，又通過尺度的對比突顯主佛的中心位置和崇高的地位。造像組合主從分明，內容豐富，整體氣勢莊重。

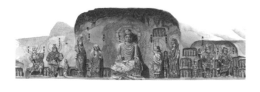

龍門石窟奉先寺北方天王像　»

　　唐代，石刻。龍門石窟造像之一。位於龍門石窟奉先寺大盧舍那佛龕。奉先寺佛龕北壁為北方毗沙門天王像，高達 10.5 米，頭戴花冠，怒目圓睜，雙眉豎起，面部表情豐富生動。耳郭造型大而優美，耳下垂有花飾，形象較為特別。左手扶腰，右手托寶塔，臀部翹起，腳下踏小鬼，扭動的身姿呈「S」形，再配合腰臀部和手部的動作，使其整體呈現出優美的體態。身著甲冑，形象更加威武。其腳下夜叉鬼齜牙咧嘴，奮力掙扎反抗的形象將天王像襯托得更加雄壯。

龍門石窟奉先寺北壁力士造像　»

　　唐代，石刻。龍門石窟造像之一。位於龍門石窟奉先寺大盧舍那佛龕北壁，高 9.75 米。力士像面部呈憤怒狀，肌肉凹凸，凝眉咧嘴，赤裸的上身露出健壯的肌肉，突出人物的力量感。精美的瓔珞與簡單的衣紋搭配，為雄壯勇猛的力士增添了幾分柔美氣韻，相互映襯。其自然扭動的身姿較身邊的天王像幅度更大，更增加了作品的動感。奉先寺天王、力士像均採用了深、淺浮雕相結合的雕刻手法表現人物形象，使整體造型主次突出，既顯華麗又不繁綴。

文殊菩薩像　»

　　唐代，石刻。龍門石窟造像之一。位於龍門石窟奉先寺露天大龕北壁。造像高 13.25 米。文殊菩薩頭戴寶冠，兩大耳垂至肩部，身材飽滿，飾有耳環、瓔珞、帔帛等。臉部圓潤，雙目微閉，神態安詳，讓人心生敬畏。菩薩像較力士與天王像的動作幅度小，整體造型風格寫實，衣紋線條細密、精緻，以突出華麗感為主，軀體比例適度，反映了盛唐時高超的雕塑技藝。

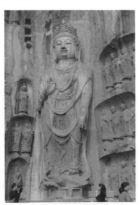

阿難像　»

　　唐代，石刻。龍門石窟奉先寺南壁造像之一。高 10.65 米。阿難像呈站姿，內著僧祇支，外披開襟袈裟，袈裟右襟撩起搭於左手，雙手已殘，赤足立於束腰蓮座上。頭部渾圓，五官刻畫精細，彎眉細目，隆鼻薄唇，雙眼直視前方，神情祥和。衣飾線條自然簡潔，形體結實豐滿，刻工洗練。

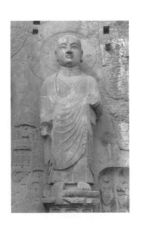

力士像

唐代，石刻。位於龍門石窟極南洞窟外北側，高 2.1 米。力士像頭部、右臂及右腿已殘。上身裸露，體格健壯，較為誇張地表現了胸、腹部隆起的肌肉，下著貼體戰裙，腰繫帶。左手彎臂上舉須彌山，右臂及右手已殘。身體略向右傾斜，富有很強的動感。全像採用高浮雕的手法，身體結構比例精準，將力士充滿力量的身體形象刻畫得淋漓盡致，細部表現深入細膩，刀法柔中見剛。

羅漢像

唐代，石刻。位於龍門東山看經寺北壁。看經寺窟為方形平頂窟，窟內高 9 米，進深 10 米，寬 10.5 米，窟內南、東、北壁面刻有一條羅漢群像浮雕帶，共二十九尊羅漢像，圖示為其中之一，高約 1.8 米。羅漢像為側面形象，光頭，面部豐潤，五官清晰，雙眉微皺，兩眼前視。鼻高耳長，嘴緊閉，神情專注。身著袈裟，左手撫胸，右手持淨瓶，形象生動。

彬縣大佛窟佛陀造像

唐代，石刻。位於陝西彬縣西清涼山大佛寺內。大佛寺始建於唐貞觀年間，原名慶壽寺，主要由大佛窟、千佛洞、羅漢洞和丈八佛窟幾大石窟群構成。唐代之後的宋、明、清幾代都有整修和加建。大佛窟平面呈半圓形，高 30 多米，龕內大佛為石胎泥塑像，後世敷彩，像通高 24 米，佛像結跏趺坐於蓮臺上，佛像頭頂螺髻，並有摩尼珠裝飾，螺髻呈現藍色，十分特別。大佛持無畏印，佛像的手大而厚實，襯托出佛像的高大、豐滿。佛像背後有佛光，採用深浮雕的手法，外圈布滿飛天，內圈為小型坐佛，再向裡為蓮花、寶珠等花紋裝飾。主佛兩側脅侍菩薩高約 5 米，窟內壁刻密集的小佛龕。

炳靈寺一佛二菩薩龕造像

唐代，石刻。位於甘肅炳靈寺 34 號龕內。造像為一佛二菩薩組合，中間佛像呈倚坐姿勢，頭頂高肉髻，身披袈裟，赤足。廣額豐頤，曲眉隆目，雙目微閉，做沉思狀。佛左右兩側各站一菩薩，左側菩薩左手持淨瓶，右手持柳枝；右側菩薩左手持蓮蓬，右臂自然下垂，手握帔帶。兩菩薩衣飾相近，頭髮均束高髻，有髮辮下垂至肩。三像面相均飽滿豐腴，體態婀娜，衣飾簡潔，線條流暢，造型寫實，風格質樸。

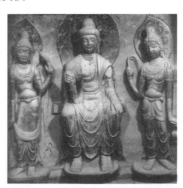

優填王造釋迦倚坐像

　　唐代，石刻。龍門石窟敬善寺內。此窟為唐早期造像窟，未完工，在窟南北兩壁上設有優填王造像龕。像高98公分，呈倚坐佛形象，坐於方形臺座上，雙腿向下，雙足踏於束腰的蓮花座上。面相飽滿，兩大耳垂至肩部，五官刻畫精細。身穿袈裟，袒右肩，肩寬腰細，體表不飾衣紋，僅右腿有一條衣紋卷起，通體素樸無飾。雙臂彎曲，兩手現已殘損。足下蓮花座有紋飾雕刻。造像形貌端莊，手法簡樸洗練，為7世紀時印度流行佛像樣式。據說唐代玄奘從印度取經時帶回來的七尊像中就有優填王造像，在中國石窟中多有發現。

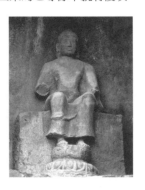

樂山大佛

　　唐代，石刻。位於四川樂山棲鸞峰，岷江、青衣江、大渡河的交匯處。塑像始雕於唐開元元年（713年），於唐貞元十九年（803年）雕刻而成。佛像原測量數據稱其總高71米，肩寬28米，後經武漢大學重新測量實高為58.7米，肩寬24米，頭高11.7米，臉寬7.8米，腳背長19.9米，均與原測量數據存在差異。佛像造型大而方，雙目微眯，神態安詳，呈向下俯視狀。頭頂肉髻扁平，一圈繞一圈的肉髻稱為螺髻，整個頭像共有1051個螺髻（武漢大學測定螺髻為1236個），均為單獨嵌入頭頂而成。雙肩平直而寬大，雙臂自然下垂，雙手扶雙膝，手部塑造寫實逼真，身披袈裟，袒胸赤足。佛像建成後，在其外原建有十三層的樓閣作為防護，後於明代被毀，致使佛像表現受風雨侵蝕較為嚴重。塑像規模龐大，氣勢宏偉，風格質樸，是世界上規模最大的石刻佛像之一。

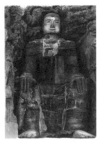

乾陵石獅

　　唐代，石刻，乾陵石像生雕刻之一。陵園內城東、西、南、北四門前各立有一對石獅。其中以朱雀門前的最有氣勢，雕刻最為精美。東側石獅高約3.3米，作蹲踞式。頭部形象生動，張口昂首，目視前方，極具威嚴氣勢。線條雕刻圓潤飽滿，前腿支地，以腿部直線條與胸部的曲線形成對比，突出獅子肌體勁健。呈螺旋狀的鬃毛是中國石獅形象的突出特徵。整體雕刻風格粗獷、質樸，但不乏對鬃毛和腿部等部位的細緻表現，富貴中盡顯威嚴氣勢，頗具有唐代雕塑大氣之風。

菩薩頭像

　　唐代，石刻。原位於山西太原天龍山石窟，現藏於美國紐約大都會藝術博物館。殘高38.5公分。菩薩頭束高髻，有嵌珠冠飾，面龐圓潤，彎眉，秀目，直鼻，小口，雙眸微垂做沉思狀，神情溫雅，具有唐代貴婦的形象特徵。刻塑線條流暢，造型質樸自然。

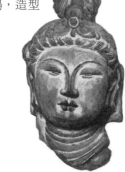

菩薩殘立像 >>

唐代，石刻。1959 年陝西西安大明宮遺址出土，西安碑林博物館藏。殘像高 1.1 米，塑像頭部殘缺，項飾瓔珞，裝飾精美。雙臂已殘，雕塑的視覺重點落在了人體的形態造型上。塑像上身僅斜掛絲帶，露出豐滿圓潤的軀體，顯示出充沛的生命力。腰部採用唐代流行的「S」形的軀體線條。腹部的隆起和腹下衣物的縈繫更使作品充滿生命力和自然的美感。衣裙緊貼軀體，線條表現細膩，更顯人物體態的優美。作品手法寫實，刻工細膩，殘缺的軀體給人以想像空間，顯示了唐代高超的雕刻水平。

釋迦立像 >>

唐代，石刻。新疆焉耆出土，中國國家博物館藏。高 43.5 公分。佛像頭束高肉髻，彎眉細目，雙目微閉，直鼻，嘴角上揚，面帶笑意，大耳下垂，戴有耳環，面容祥和，神態和藹。釋迦像身著通肩寬袖袈裟，下垂覆足。佛左手自然下垂，右手現已殘缺。衣服質地輕薄，佛像身體的輪廓轉折變化明顯。作品造型準確，手法粗獷，風格質樸。

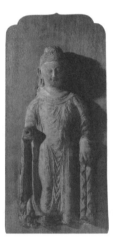

天尊坐像 >>

唐代，石刻。山西博物院藏。通高 3.05米。這尊造像是一件道教雕塑作品。唐代佛教與道教並重，雖道教造像十分盛行，但現存不多。天尊盤腿坐於臺座上，頭頂高束髮髻，頷下蓄鬚，五官清晰，兩眼圓睜，直視前方，直鼻高挺，嘴角上揚，略帶微笑，神情怡然。身著廣袖長袍，腰中繫帶，於正前方打結，衣服下垂，蓋住雙腿。左手平置於前面的憑几上，右臂屈肘，上舉拂翠鷺尾。造型樸拙大方，雕塑手法簡潔洗練，頭部線條略顯直硬，使其與普通造像相區別，也突顯了人物的特殊地位。

天龍山石窟第 21 窟佛坐像 >>

盛唐，石刻。原位於天龍山第 21 窟，美國哈佛福格藝術館藏。高 1.15 米。天龍山石窟位於山西省太原市西南 40 公里的天龍山麓，始建於東魏，北齊至隋、唐，陸續開鑿。這尊佛像為盛唐時期的作品。造像為結跏趺坐姿，面相豐腴飽滿，彎眉，細目，直鼻，小口。兩眼低垂，神情肅穆。薄衣貼體，右胸袒露，左手與右臂現已殘缺。佛像造型比例準確，極具寫實感。刻工尤以衣褶線條具有「曹衣出水」風格，細密、流暢。

279

天龍山石窟佛坐菩薩

唐代，石刻。原位於天龍山石窟 14 窟內，東京藝術博物館藏。高 1.15 米。佛坐菩薩像呈遊戲坐式，頭部及左手小臂已殘缺。上身袒露，下著裳，肩搭帔帛，頸戴項圈。肩寬腰細，在精細雕刻下的衣服將身體的曲線變化生動地表現出來，寫實性極強，是盛唐時期豐潤、嫵媚佛教造像的典型代表。

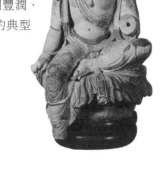

四川梓潼臥龍山第 1 窟脅侍菩薩

唐代，石刻。位於四川梓潼臥龍山第 1 窟。高 1.6 米。菩薩赤足立於蓮座上，頭戴化佛寶冠，面相豐潤，廣額豐頤，彎眉細目，兩唇略張開，給人以親切之感。通身飾瓔珞，肩披帔帛，衣飾貼體。左手握荷包上舉，右手自然下垂。菩薩像苗條、修長，腰部略有彎折，再加上服飾裝飾華麗。具有世俗化、生活化的造像特徵，是窟內最為精美的造像。

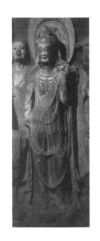

夾江千佛岩第 91 號合龕寶誌禪師像

唐代，石刻。位於四川夾江千佛岩 91 號龕內。禪師半跏趺坐於平臺之上，面形略長，顴骨突出，大眼，直鼻，闊嘴，兩腮內凹。頭戴風帽，內著右衽衣，外罩寬袖僧衣，於胸前繫結，僧衣自腿下垂，褶皺層層疊起，顯得十分貼體。右手撫腿，左手拄杖，杖上懸掛有剪刀等物。作品整體施彩繪，並以紅、綠兩色為主，十分豔麗。

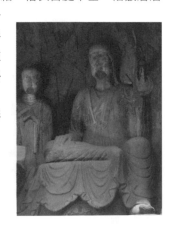

金剛力士像

唐代，石刻。瑞士瑞特保格博物館藏，標注年代為北齊。高 1.09 米。造像頭縮高髻，面部肌肉凹凸變化，濃眉上揚，怒目圓睜，神情威嚴。上身袒露，下著戰裙，腰部束帶，光足。右臂下垂，掌心向下，左臂殘缺。人物形象刻畫細膩，肌肉飽滿略有誇張，採用高浮雕的手法，注重對形象氣質特徵的表現，造型於誇張中寫實，塑工簡潔概練，線條有力，像雖已殘損，但氣勢不減。

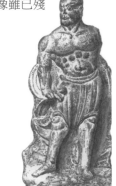

東林寺護法力士像

唐代，泥塑。位於江西廬山東林寺內。東林寺在江西廬山西北麓，是佛教淨土宗的發源地，由東晉名僧慧遠於晉太元十一年（386年）創建，是中國佛教八大道場之一。寺中這尊力士像呈半蹲半坐狀，臉形略長，雙眉微蹙，兩眼圓睜。造像全身裸露，僅在頸部帶項圈，手臂有臂釧，以及手腳環。造像十分豐滿誇張，其雙乳和小腹圓鼓，胯部寬大，左手撫膝，右手拄於腿部。總體造型寫實，手法古拙，塊面轉折大起大落，風格質樸粗獷。

彈阮咸婦女像

唐代，石刻。日本東京藝術大學藏。高23.4公分。女像為坐姿，頭髮抱面，額前綰小髻，臉龐圓潤，體態豐腴，雙眼微閉，神情專注。身著交領寬袖長裙，下垂至地面，覆足。右腿抬起，放置於左腿上，懷抱阮咸，似正作演奏狀。臺座左側依偎有一貓一狗，似在凝神傾聽，作品形象寫實，刻畫細膩，極具生活氣息。

四川巴中鬼子母龕

唐代，石刻。位於四川巴中南龕山石窟。鬼子母是佛教密宗諸神之一，相傳有五百兒，初每日以一童男女為食，後經佛教感化，皈依佛門，成為佛的護法之一。這裡鬼子母面形圓潤，眉清目秀，直鼻小口，兩眼直視前方，神態慈祥。像黑頭束高髻，身著藍色窄袖長裙，肩飾帔帛，已完全是唐代婦女形象打扮。鬼子母盤腿而坐，懷抱幼子。其身旁兩側各圍坐有四幼子，姿勢神態各不相同，為九子鬼子母像形式。作品布局對稱和諧，手法洗練，生活氣息濃郁。唐代的造像以現實人物的形象來表現宗教題材內容，這時的宗教造像開始向世俗化發展，這組鬼子母形象的造像也是這種風格轉變的突出例證。作品極富藝術感染力，這種高度的世俗化造像風格，也是四川石窟造像的一大特色。

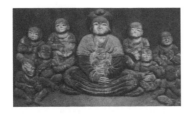

廣元千佛崖臥佛洞涅槃變浮雕

唐代，石刻。位於廣元千佛崖臥佛窟內。高75公分。廣元千佛崖位於四川省廣元市北嘉陵江東岸，始建於南北朝時期，隋朝之後歷代陸續都有開龕，現存窟龕有四百多個，共七千餘身造像，是四川規模最大的石窟群。這幅浮雕壁畫表現的是婦女們得知佛涅槃後互相告知的情景。畫面採用近大遠小的原理表現群山背景，山前刻有六位婦女形象，均頭梳螺髻，身著窄袖右衽拖地長裙，六人有的相互之間對話，有的側身聆聽，還有的正用手比劃訴說，神態各異。利用人物位置與尺度的配合，使畫面層次更為豐富。畫面布局具有景深效果，刻工精湛，人物形象生動，情節性突出。

富縣直羅塔羅漢像

　　唐代，石刻。位於陝西富縣直羅鎮西北山上。高40公分。羅漢橢圓形頭，著僧衣，面龐圓潤端莊，五官刻畫精細，彎眉細目，獅鼻闊嘴，頭略向左低垂，雙眼微閉，做沉思狀。羅漢像造型莊重傳神，刀法概括簡練，輕鬆嫻熟。作品寫實性強，具有世俗人物特徵，無精雕細琢，風格質樸。

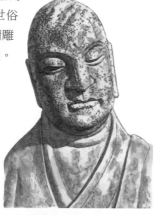

馬周造佛坐像

　　唐代，黑石灰岩。根據像上刻發願文可知坐像於貞觀十三年（639年）造，日本京都藤井有鄰館藏。高81公分。佛像呈結跏趺坐姿，下為束腰蓮座。頭頂椎形螺髻，面相豐圓飽滿，身著袈裟，質地輕薄。左手撫膝，右手作說法印，體態端莊。身後背光雕飾精美，周邊刻有一圈火焰紋，內環刻有多圈細密的紋飾，刻工細膩精緻，繁複華麗。作品通體刻畫精到，細緻入微，無論佛像還是背光的刻飾均顯示出較高的模式化紋飾特徵。

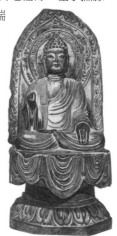

骨思忠造佛殘坐像

　　唐代，石刻。臺座正面銘文記載刻於開元五年（717年）。出土地點不詳，現流失海外。造像為釋迦佛結跏趺坐說法像，像的頭部及雙手均殘。身著袈裟，袒右胸。方形束腰臺座正面刻有文字：「開元五年二月口日，上騎都尉骨思忠，上為國王、帝王，下為七代先亡……」刻工簡潔洗練，刀法深淺配合，風格質樸，衣紋線條簡潔、流暢。

石佛像

　　唐代（南詔738～902年），石刻。雲南省博物館藏。造像為阿彌陀如來佛像，通體採用紅色砂岩雕刻而成，像高10.2公分。佛像於蓮花座上，後有半圓形背光和桃形頭光，素樸無飾。佛像面龐方圓，五官雕刻清晰，眼微閉，做沉思狀。此像造型寫實，手法簡潔，風格質樸。

石雕武士俑

唐代，石刻。1958 年陝西西安楊思勗墓出土，武士俑為一對，均為大理石質，紋飾處有貼金，今大多剝落，中國國家博物館藏。高 40 公分。武士呈站姿，直立於方形底座上，髮束戴襆頭，五官清秀。身穿寬袖及膝上衣，腰束帶，下著收腿長褲，腳穿靴。武士雙手抱一套兵器，腰左右各挎一套兵器，經後世鑑定應為裝弓的弓袋，又稱韜。俑像石色潔白，質地細膩，光滑圓潤，為漢白玉質。造型生動，比例勻稱，寫實性極強，是研究唐代兵器的重要參考。

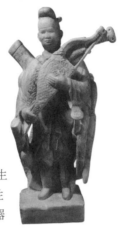

彩繪騎馬武士木俑

唐麴氏高昌，木雕。1973 年吐魯番阿斯塔那 206 號墓出土，新疆維吾爾自治區博物館藏。通高 32 公分。這組騎馬俑是隨葬儀仗的一部分，因新疆地區氣候乾旱，才使得這些木俑得以很好地保存下來。這組騎馬武士俑均分人物上、下身，馬身、四肢和馬頭等大部分構件單獨雕刻後再黏合在一起，最後在接縫處黏紙並彩繪而成。因此形象略顯僵直、簡單，但也統一整齊。馬背上的騎士頭戴盔帽，身穿盔甲，用黑彩繪出面部五官，表情嚴肅。武士和馬頭部均低垂狀，表示對死者的哀悼。武士俑通體以黃、白色為主，馬主要是綠、棕等，色彩對比分明，造型形貌突顯地域民族特徵。

鑲金瑪瑙獸首杯

唐代，玉雕。1970 年 10 月陝西西安市南郊何家村出土，陝西歷史博物館藏。長 15.5 公分，口徑 5.9 公分。此杯為弧形，是中亞地區流行的樣式，也說明了唐代貴族追求西域胡風的生活特徵。此杯順原瑪瑙紋雕刻而成彎牛角形，杯一端巧妙雕牛首，並以牛角為杯柄，端頭以金牛鼻為杯窟，可取下使酒流出。古人好飲，因此金、銀、玉等奢華的酒器被視為尊貴的象徵。此器質地溫潤，色澤絢麗，其雕刻充分顯示了唐代玉器的製作水平。

彩繪天王踏鬼木俑

唐代，木雕。1973 年吐魯番阿斯塔那 206 號墓出土，新疆維吾爾自治區博物館藏。高 86 公分。俑像身體、四肢等各部分獨立雕成，共用三十多塊大小不等的組成部分拼接，然後再黏接而成。天王頭束高髻，兩火焰形耳，五官清晰，雙目圓瞪，張嘴露齒，表情猙獰。身穿鎧甲，腳穿長靴，左臂彎曲下垂，右臂上舉，右足踩地，左足踏一厲鬼。厲鬼雙手拄地，全身裸露，做掙扎狀，更襯托了天王的威武之氣。天王按照漢地天王像製成，但面部明顯為高鼻深目的胡人面具，其身通體飾以紅、白、綠、黑等彩漆，色彩鮮豔，雕刻精細，線條流暢。天王右足底有榫頭置於小鬼腹部卯眼內，用於固定。

283

彩繪三足木釜

唐代，木雕。1972 年吐魯番阿斯塔那唐墓出土，新疆維吾爾自治區博物館藏。高 21 公分。器為木質，採用鏇木工藝製作而成。圓口，腹部深鼓，平底，三矮足。器內壁刳刻粗獷，滿塗紅色，外表通體以黑色為底，以白色點狀繪出連續的方形，內套一黃線方格，中間用綠、紅、黃、白色繪出紋樣，圖案雖簡單，但用色與布局嚴謹；三足上飾有白點。造型簡潔，紋樣整齊，色彩附著不實，是專為死者殉葬用的物品。

彩繪木胎女舞俑

唐代，木雕。1973 年吐魯番阿斯塔那 206 號墓出土，新疆維吾爾自治區博物館藏。高 31 公分。女舞俑像胸部以上為木胎，外施膩子後彩繪，雙臂由紙撚做成。置於木樁之上，著及胸長裙，外罩披肩。頭盤雙環望高髻，眉目細長，嘴小，額及臉頰有花鈿裝飾。體態端莊，面龐豐腴，五官清秀，造型寫實。這是同時出土的女舞俑群中的一件。同墓出土的宦官俑和舞女俑製作手法相似，都是由木刻出人物上半身，再將其插在木柱上加飾手部和華麗的衣飾，頭面部則進行細緻的彩繪而成。

彩繪仕女木俑

唐代，木雕。1972 年吐魯番阿斯塔那 216 號墓出土，新疆維吾爾自治區博物館藏。高 54 公分。通體以一整塊木料雕刻而成。體態豐腴，臉龐豐潤，五官清晰，雙目微閉，神態悠然靜謐。頭髮抱面，頭頂唐式高髻，著寬袖曳地長裙，有披肩，雙手攏袖於腹前，一幅雍容華貴的體態。女俑衣著華美，體態豐腴，是盛唐時期貴婦式造像的典型形象。俑像出土時色彩鮮明，面頰有貼彩鳳花鈿的痕跡清晰，可惜因墓遭水浸，色彩已減退，木質也有裂變。

飛天磚雕

唐代，磚雕。美國紐約大都會藝術博物館藏。高 66 公分，寬 41.5 公分。作品整體呈菱形，通體以祥雲紋為底，上面雕飾一位體態婀娜的飛天，飛天隨磚的形狀設置，為仰身側首狀，髮高綰髻，上身袒露，下著長裙，帔帛周身纏繞，以雲紋襯底，猶如空中翱翔，輕盈優美。作品磚雕以表現細密流暢的線條為主。此種菱形浮雕磚，在河南安陽修定寺塔上也有嵌飾，且有圖案相同者，推測可能為修定寺塔的磚雕作品。

鎏金觀世音菩薩立像

北齊～隋，銅鑄鎏金。臺灣鴻禧美術館藏。高 13.1 公分。這尊觀音菩薩像造型簡練，呈站姿，赤足立於蓮座上。面龐較方，五官清晰，雙目微閉，左手持念珠垂至腰間，右手持蓮花上舉過肩，腰部微束，胸佩瓔珞，自腰垂至膝部。衣下垂。造型略顯呆板，手法細緻生動，衣紋洗練，充分展現了由南北朝向隋過渡時期，人物形象日趨寫實化的造像特色。

雙觀音銅像

隋代，銅鑄。藏於旅順博物館。長方形高足床上，立兩尊觀音塑像，像分立於覆蓮座上，背後有舟形火焰紋背光相連。兩尊像造型基本相同，均頭戴寶冠，身著通肩長裙，項有寶石瓔珞，向下盤繞過膝，立於覆蓮座上。頭光雕飾有蓮瓣紋樣，外圍火焰紋，雕刻都較為簡約。高床腿上有陰刻文字：「大業四年三月十五日，佛弟子王僧意為身合家眷屬敬造雙觀音像一區交法界眾生一成時佛」。表示其鑄造時間為隋大業四年（608 年）。

千體化佛造像

隋唐時期，銅鑄。1983 年山西平陸西侯村出土。高 16.5 公分，寬 11.5 公分，厚 0.4 公分。造像為樹狀，底部為六角形側面鏤空臺座，其上置蓮花，蓮花向上伸出十枝蓮莖，橫向對稱式一字排列，在每枝上設有一蓮座，蓮座上各有一尊結跏趺坐的化佛，各枝化佛蓮座上，又向上伸出造型相同的化佛，層層向上，共有六層。除第六層為八尊化佛，下面五層均各有十尊。最頂部的正中設有一桃形寶珠，兩側各有一飛天，長裙覆足，飄帶舒逸委婉，將八尊坐佛聯繫在一起，也作為造像的邊飾。造像整體構思巧妙，布局均勻，化佛排列有序，風格簡約明快，具有誇張意味。

七化佛造像

隋唐時期，銅鑄。1983 年山西平陸西侯村出土。共兩件，一件高 7 公分，寬 11 公分，厚 0.4 公分；一件高 7 公分，寬 4 公分，厚 0.3 公分。兩件形制相似。六角形鏤空雙層基座正中設蓮花座，座上蓮莖呈一字形伸展花苞與荷葉，錯落有致。其上七枝蓮蕾對稱排開，分布均勻。蓮蕾上各置一尊坐佛。七尊佛像全部結跏趺坐於蓮蕾中央，身著通肩袈裟，頭後飾桃形頭光，中間一尊頭部已失。作品造型別緻，構思巧妙、新穎，雖無精雕細琢，但整體形象通透、輕盈，是佛題材雕塑作品中較不常見的造型。

思維菩薩銅像

唐代，銅鑄。上海博物館藏。通高 11 公分，重 0.57 公斤。菩薩盤腿坐在蓮花臺座上，頭束高髻，面部豐滿，五官刻畫概括，上身袒露，項飾項圈，有臂釧、手環，肩臂纏繞帔帛，下著長裙，垂於腿間，腰束帶。左手自然下垂，置於腿上，右臂屈肘支膝，身體微傾，腰部略彎，頭微向右扭，做沉思狀。人物肌體造型飽滿。刻工疏朗，衣折自然流暢。人物形質俱佳，風格神韻獨特。

鴻雁銜綬紋九瓣銀碗

唐代，銀鑄。故宮博物院藏。高8.1公分，口徑 18 公分。此碗造型為九片花瓣形，碗身分為上下兩部分，通體以魚子紋為底，碗肚上的紋飾分兩種圖案，一種為鳥口中銜綬，「長綬」象徵長壽。鴻雁是一種吉祥飛鳥，「鴻雁銜綬」寓意美好長壽，是當時的一種流行裝飾紋樣。另一種為花朵紋樣。這種多瓣形的碗造型具有異域風格特徵，是唐早期的流行樣式。

海獸葡萄紋鏡

唐代，銅鑄。臺北故宮博物院藏。徑13.6公分，邊厚 1.6 公分。此件銅鏡背部用凸起的稜脊分為內外兩環，中間有獸形鈕，上面有一鏤孔，作繫繩穿掛用。銅鏡的內圈飾有五隻伏在葡萄間的瑞獸，高浮雕形象生動。外圈飾以飛鳥紋和葡萄紋，圖案勻稱、優美。最外緣的鏡邊上飾一圈排列整齊的花朵紋樣，這些圖案均為唐代銅鏡常見裝飾紋樣。銅鏡雕飾紋樣繁複，由內到外，圖案由繁到簡，層次分明，寓意深刻。

菱花形打馬球圓銅鏡

唐代，銅鑄。1965 年揚州市邗江泰安鄉金灣壩工地出土，揚州博物館藏。徑 19.4 公分，厚 1.0 公分。馬球是一項源於波斯，在唐代時十分流行的運動。銅鏡呈八瓣花形，其內再以八瓣紋分成內大外小的兩圈。鏡背中心有半圓鈕，鈕四周飾四騎士，均手拿球杖，作擊球狀，四騎士之間裝飾以高山、花卉紋裝飾，概括表現出在郊外運動場比賽的情景。鏡外圈飾以簡單的花卉昆蟲紋。目前中國僅存有兩面關於打馬球圖案的銅鏡，另一件收藏在故宮博物院。

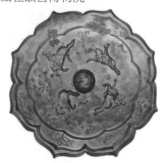

螺鈿人物花鳥鏡

唐代，銅鑄。1955 年河南洛陽澗西出土，中國國家博物館藏，至德元年（756 年）製。直徑 23.9 公分，邊厚 0.5 公分。作品採用螺鈿工藝法裝飾。先用螺蚌貝殼雕製成各種造型圖案，然後用漆黏貼在鏡子背面，構成紋樣，再經加工打磨而成，也有先黏貼貝殼、寶石、琥珀和水晶等，然後再雕花紋的，是唐代一種十分盛行的工藝。這件銅鏡為圓形，正中有圓鈕，整面鏡的裝飾圖案分三層，上層正中飾一棵樹，幾隻飛鳥在枝頭嬉鬧，樹梢間懸掛一輪明月，樹兩側對稱設飛鳥，樹下臥有一犬。畫面中層是兩老人席地對坐於樹前，中間置有酒壺和酒樽，一人奏樂，一人正在舉杯聆聽，背後立一侍女，雙手捧物於胸前。畫面底層正中有一隻仙鶴起舞，兩側飾以鴛鴦。在畫面的空白處有花草、碎石假山。畫面整體布局勻稱，雖然各種形象眾多，但不顯煩亂。人物雕刻較為細緻，尤其 是衣服褶皺和面部的刻 畫更為真實， 顯 示出較高 的 工藝水平。

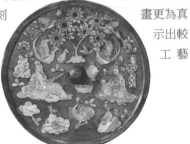

金銀平脫羽人花鳥鏡

唐代，銅鑄。傳為河南鄭州出土，中國國家博物館藏。直徑 36.5 公分，邊厚 1 公分。青銅製。鏡背裝飾採用金銀平脫技法。整體為葵瓣形，中央有圓鈕，鈕座為金銀鏤刻重瓣蓮花形，四周飾長有雙翅的羽人、鸞鳥相間設置，其間點綴各種花、蝶、飛鳥和祥雲紋樣，裝飾繁複、華麗。金銀平脫是先將金銀片用漆貼在鏡背上，再髹漆多層，最後加以打磨，使金銀花紋與填漆齊平，這種特殊工藝使三種不同質地和顏色的材料，相互映襯，呈現出圖案豐富、精緻和貴重的形象。唐代金銀平脫鏡紋中，最常見的就是此種花鳥紋圖案。

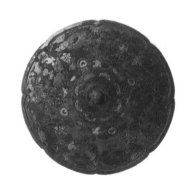

鎏金菩薩銅頭像

唐代，銅鑄。旅順博物館藏。通高 18.3 公分，面寬 9.85 公分。菩薩頭綰高髻，戴寶冠，面相方圓，眉毛彎曲，雙眼微閉，做沉思狀。鼻子直挺，兩唇緊閉，大耳垂肩，神態慈祥平和，給人一種親切感。作品造型寫實，雕刻技藝嫻熟，線條舒展流暢，造像飽滿豐實。

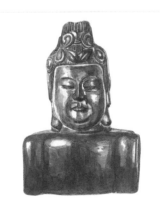

287

銅胡騰舞俑

唐代，銅鑄。甘肅山丹搜集，甘肅省博物館藏。高 13.4 公分。「胡騰舞」是一種男子舞，主要以騰跳和踢踏舞步為主，在唐代時十分流行。舞俑深目高鼻，頭戴尖帽，著短袖及膝長裙，肩背一葫蘆，右腿騰空抬起，左腳下是一花形底座。舞俑振臂旋轉，身姿輕盈、矯健，充滿戲謔和娛樂的趣味，表現出胡騰舞獨特的風格。舞俑造型寫實中略帶誇張，軀體比例勻稱，手法粗獷，充滿地域特徵。

伎樂飛天紋金櫛

唐代，金雕。1983 年江蘇揚州市區出土，揚州博物館藏。高 12.5 公分，寬 14.5 公分，厚 0.04 公分，淨重 65 克。櫛是梳子和篦子的總稱。這件金雕作品為頭飾，通體用金薄片鏤空雕刻而成。整體分為兩部分，上部為馬蹄狀裝飾區域，下部為齒狀梳。馬蹄狀中心布滿花紋，以卷雲紋式蔓草紋作底，上飾對稱的奏樂飛天。在飛天下方飾如意雲紋，周邊飾五層紋帶，由內向外依次是單相蓮瓣紋帶、雙線夾珠紋帶、鏤空魚鱗紋帶、鏤空梅花間蝴蝶紋帶。紋樣豐富，工藝精湛精巧，具有盛唐時期崇尚奢華的風格。

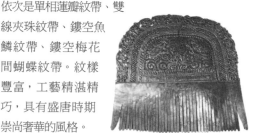

摩羯紋金花銀盤

唐代，銀鑄。內蒙古赤峰市喀喇沁窖藏出土，內蒙古博物院藏。高 2 公分，直徑 47.8 公分。此盤形狀為六曲花瓣形，在折沿處有六道向內的尖脊，將盤底分割成六瓣花形。沿邊較寬，邊緣上間隔雕飾有兩種花卉紋樣。盤心的圖案為兩條相向遨遊的摩羯。摩羯是印度神話中的動物，隨著佛教的傳入，摩羯開始出現在中國佛教器物中，反映了唐代佛教受外來文化的影響。該盤造型華麗，做工精湛，具有較高的工藝價值。

花飾糕點

唐代，麵捏。新疆維吾爾自治區吐魯番阿斯塔那墓出土，新疆維吾爾自治區博物館藏。直徑 6.1 ～ 6.5 公分。新疆是多民族聚居的地區，也是古代中西文化交通的要道，唐代時與中原文化交往密切。新疆地區保留下來的藝術作品具有獨特的民族和地域特徵。位於吐魯番的阿斯塔那墓中先後出土了許多食品類的陪葬物，其中最具代表性的就是各類麵點。這些麵點以小麥粉為原料，模壓成型後再烘烤而成。麵點上有許多源自中原地區的紋飾，如梅花和菊花等，從側面反映出當時這一地區與中原地區文化交流的廣泛性。這些點心造型精美，製作精細，由於新疆地區氣候乾燥，所以這些食物埋藏在地下達千年之久，至今仍保存完好。

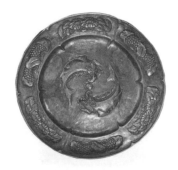

五代遼宋西夏金

時期 / 器形	金鑄	銀鑄	銅鑄
五代			
北宋			
南宋			
遼			
金			

時期 / 器形	陶塑	木雕	石雕	磚雕
五代				
北宋				
南宋				
遼				
金				

欽陵女舞俑

五代，陶塑。1950 ～ 1951 年江蘇南京江寧祖堂山南唐王李昪欽陵出土，中國國家博物館藏。高 49.5 公分。頭頂高髮髻，臉龐圓潤、飽滿，五官清晰。身著長袖裙，裙垂地覆足，衣外罩雲肩。右臂外伸，作甩袖舞動狀。左臂內收，扶在腰處，拱腰，腿彎曲，身體略呈「S」形，造型優美，動作柔和，形象寫實。衣飾裝束略能顯現出當時的衣飾特徵，衣紋線條流暢，整體風格自然生動。

陶男舞俑

唐代，陶塑。1950 年江蘇南京江寧祖堂山南唐王李昪欽陵出土，南京博物院藏。高 46 公分。為優伶或稱俳優俑。俑頭戴樸頭，身穿窄袖翻領長袍，袒胸露腹，腰束綬帶，下著寬口褲，足蹬長筒靴，為胡人裝束。俑頭部深目高鼻，絡腮鬍，也為異域人相貌。男俑身體左傾，腰向右扭動，左手撐腰，右手彎曲上舉，雙腿隨身體略彎曲，呈丁字形站立，正在舞蹈。作品造型寫實，五官生動，體態飽滿，充滿動感。胡人俑是唐、五代時期帝王、貴族墓葬中常見的隨葬品。

人首魚身俑

五代，陶塑。江蘇南京江寧祖堂山南唐王李昪欽陵出土，南唐昇元七年（943 年）造，南京博物院藏。長 35 公分，高 15 公分。俑為神異物陶塑，人頭魚身。頭戴冠，昂首挺頸，臉龐豐頤，五官端正，兩眼直視前方，神情嚴肅，形象逼真。魚身通體鱗片，背鱗突出，作游弋狀。作品造型精美，構思巧妙，充滿神祕氣息。除人首魚身俑外，墓陵中還出土了人首蛇身、龍身俑塑。據考證，這種具有怪異造型的俑塑和人面獸身的形象在唐墓中屢有發現，還有獸首魚身等形象，可能與唐時出現的人面獸身鎮墓俑一樣，起鎮墓辟邪的作用。

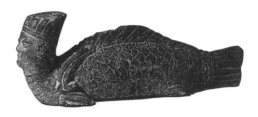

老人俑

五代，陶塑。福建博物院藏。高 47.4 公分。頭戴巾帽，身著托地長袍。臉龐清瘦，顴骨突出，雙目內凹，鼻挺，兩唇緊閉，五官清晰生動。左手自然下垂，右手抬至胸前，頭向下低垂，略拱腰，塑造的是一個步伐蹣跚的老者形象。作品塑造概括簡練，除面部之外無精雕細琢，卻生動地表現出了人物年邁體弱的特質。

鎮國寺彩塑

　　五代，彩塑。鎮國寺位於山西省平遙縣東北約 15 公里處的郝洞村，寺院始建於五代北漢天會七年（963 年），於清嘉慶二十年（1815 年）重修。寺內主殿萬佛殿內遺存有 11 尊彩塑，均為五代時期原作。有一佛、二弟子、二菩薩、二脅侍、二金剛、二供養人像。塑像形象生動，神態畢具，主尊佛為金身釋迦牟尼像，結跏趺坐於束腰須彌座上，其兩旁為老年迦葉與青年阿難，再向外分別對稱設半倚坐菩薩，站立菩薩和天王，並在佛前單獨設高蓮座，其上為尺度變小的兩尊供養人像。圖示為半倚坐菩薩頭像。菩薩單腿偏坐於須彌座上，表情端莊，頭梳高髻，面龐圓潤飽滿，頸間保留早期的「三道」樣式。作品在繼承唐代氣勢磅礴、健勁及超凡脫俗的形象特徵之外，造像風格上又有了明顯的變化，以女性形象為標準的菩薩像除了表現高貴氣質之外，嫵媚的形象被削弱，代之以更莊重、細瘦的形象。

三彩舍利塔

　　北宋，陶塑。1966 年河南密縣（今新密市）法海寺塔基出土，河南博物院藏。高 98.5 公分，基邊長 30.5 公分。塔由基座、塔身、塔 三部分組成，外形為方形密簷式，基座為造型簡單的須彌座，由間柱、角柱將四面分為八格，逐格設置仰蓮、寶蓮、麒麟、寶塔、伏鹿、力士、天王等圖案。塔第一層最高敞，四壁均設門洞，內置四尊坐佛，外壁兩側均立菩薩。第二層簷下正中刻匾，上書「咸平二年（999 年）四月二十八日記施主仇訓」字樣。塔向上逐層收縮，均為漢地木構屋簷樣式，各層簷之間設有祥雲等圖案裝飾。塔剎造型優美，頂端由寶珠結束，整塔造型寫實，通體施以綠、紅、白三色釉，色彩絢麗，工藝精巧。

陶畫彩女俑

　　五代南唐昇元七年（943 年），陶塑。1950 年江蘇南京江寧祖堂山南唐王李昇欽陵出土，故宮博物院藏。高 49 公分。女俑頭盤高髻，臉龐豐潤，面部敷粉，五官刻畫入微，身著廣袖對襟拖地長袍，僅露上翹的鞋頭，外披雲肩、華袂，腰中繫帶，寬袖下垂。衣著華麗，氣質高貴。南唐在政治上主張為唐代的延續，因此服飾等方面均承襲唐代樣式，在塑造手法上也沿襲了唐代雕塑技法，人物形象豐滿、高貴，可見唐朝婦女造像的餘韻。衣褶線條流暢自然，富有質感和韻律，雕塑手法寫實，為研究南唐服飾提供了形象資料。

陶畫彩女俑

　　五代南唐昇元七年（943 年），陶塑。1950 年江蘇南京江寧祖堂山南唐王李昇欽陵出土，故宮博物院藏。高 46.3 公分，寬 16.8 公分。女俑像頭盤高髻，身著對襟曳地長袍，束腰繫帶，面龐敷粉，彎眉、細眼，直鼻，小口施朱，面帶微笑。雙手縮於袖中，兩腿彎曲，扭腰，作舞蹈狀。女俑造型優美，形象生動，衣褶線紋流暢，刻畫自然。頭部約占全身的三分之一，比例過大，與身軀不太協調，但動態舒展，頗能表現出人物造型的精神面貌和南唐雕塑技藝。

晉祠聖母殿侍女像

　　北宋，彩塑。位於山西太原晉祠聖母殿內。聖母殿始建於北宋天聖年間（1023～1032年），後於崇寧元年（1102年）重修。殿面闊七間，進深六間，殿內存有四十三尊塑像為宋代原物。主尊聖母像置於大殿正中神龕內，主像周圍是四十二尊姿態、神態、造型各不相同的侍者塑像，其中有宦官像五尊，身著男服的女官像四尊和侍女像三十三尊，因侍女像數量較多，塑像統稱為「侍女像」。侍女像明顯較唐代造像修長，造型端莊秀麗，面部表情各不相同，或活潑、或謹慎，動作各有不同。作品手法寫實，生活氣息濃郁。侍女像大多面龐清秀，尤其表情生動，體現宋代造像風格的轉變。

陶畫彩生肖猴俑

　　五代，陶塑。故宮博物院藏。高 21.5 公分。紅陶製作，呈跪姿的人俑，頭頂一猴頭。猴頭造型較小，其頭部刻三道紋，圓眼，尖嘴，形象活潑生動。俑像頭戴髮箍，頂後部豎有兩個圓形帽翅，向前托捧著猴頭。俑五官清晰，略含笑意。身著右衽寬袖長袍，裹雙腿，雙手攏於胸前，長袖下垂，衣飾紋線深刻，自然流暢。作品塑造手法簡約，形象生動。

綠釉獅形瓷香爐

　　北宋，陶瓷。1963 年安徽宿松縣北宋紀年墓出土，安徽省博物館藏。通高 32 公分，口徑 12.2 公分，足徑 12.3 公分。香爐造型特別。底座塑成一蓮花形須彌座，座頂為多層蓮瓣構成的爐體，蓮蓬為爐蓋。蓋上獅形獸實為狻猊，是龍的第九子，因「喜煙好坐」常被置於香爐頂上，此尊像呈蹲坐狀，側向昂首，頭部掛有三枚鈴鐺，尾巴上翹，一前足踏繡球，張嘴，煙從其嘴部出，充滿情趣。香爐胎色呈黃白色，通體施綠釉，但爐體上的蓮瓣有些不施釉，以此來顯示花瓣的陰陽向背之分。香爐造型獨特，構思巧妙，塑造精美，釉色瑩潤，風格質樸清新。

靈岩寺羅漢坐像

　　北宋，陶塑。位於山東靈岩寺內。靈岩寺內有四十尊羅漢像，其中二十七尊為宋代作品，其餘為明代。後於清代重妝。此像高1.53 米，面相清秀，隆鼻薄唇，五官刻畫精細，神情與動作之間配合得十分協調。羅漢身著寬大僧衣，衣褶層層自然下垂，結跏趺坐於臺上，神情專注於雙手小心拈起的微小之物。整體造型完整，刻畫生動傳神，手法寫實。這些人俑內部還有用絲織品做的內臟，其位置與真人同，顯示出此時對人體結構的認識較為深入。

男立俑

北宋，泥塑。山東曲阜，山東博物館藏。高 30.4 公分。男俑頭戴襆頭，身著圓領寬袖長袍，腰間繫帶，端立於臺座上。雙手胸前捧書，衣袖寬大飄逸，自然下垂。俑人面相刻畫精細，面龐方圓，眉、眼、鬚均用墨線勾勒，形象逼真細膩。雙目低垂，直視下方，表情凝重，似在沉思，突顯出沉穩、安靜的文人氣質。作品塑造手法簡潔，用色淡雅，生動傳神，充滿生活氣息。

男戲俑

南宋，瓷塑。江西鄱陽出土，江西省博物館藏。高 18 公分。男戲俑頭戴頭巾，頭稍向左扭，五官刻畫清晰，面帶笑意。身著圓領窄袖長袍，腰帶堆繫在腰間。左臂外伸，右臂上揚，雙腿直立，作舞蹈狀，右手有殘損。作品塑造準確生動，充滿情趣。雕刻繁簡結合，細部刻畫入微。

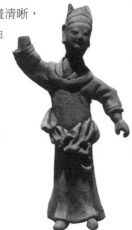

泥孩俑

南宋，泥塑。江蘇鎮江出土，鎮江博物館藏。共五件，其中一個泥孩俑摔倒在地，仰面朝天；一個趴在地上，支起上半身歪頭看；一個端坐在臺座上，表情認真，一手扶膝，一手抬起，似正指向摔倒在地的小孩兒。另外的兩個小孩正在旁觀。從這組泥孩俑的動作可以看出，他們當時正在玩耍。作品手法生動寫實，稚嫩頑皮的形象表現得非常細膩，作品充滿童趣。

陶瓷觀音菩薩坐像

南宋，陶瓷。上海博物館藏。高 25.6 公分，重 0.66 公斤。觀音髮束高髻，戴寶冠，冠上塑化佛，精緻美觀。像臉龐方圓，彎眉細目，隆鼻小口，雙眸低垂，神態平靜。身披袈裟，項帶瓔珞，左手撫膝，右手施印，為坐姿。俑為白胎，施青白釉為底，局部加繪紅、藍色並貼金，但色彩多不存。臉、手、胸以及裸露在外的皮膚不施釉彩。作品塑工秀朗，菩薩形象端莊雅致，胎質細膩，釉料富於光澤。

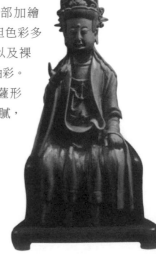

三彩武士俑

南宋，陶塑。故宮博物院藏。高 47 公分，寬 13 公分。紅陶胎，加施黃、綠色釉。俑頭戴盔帽，身著綠色長袍，披鎧甲和護腿，足蹬烏色長靴，直立於圓柱形托座上。陶俑色彩保存不好，大部分色彩已脫落，露出紅胎體色。五官刻畫清晰，眉眼角上提，鷹鉤鼻，表情威武。雙手相握於腹前，中空，原應插有武器。武士俑形體壯碩，造型概括，風格質樸。作品略顯粗拙。作品形體高大，應為鎮墓使用。

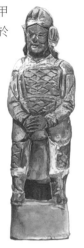

三彩文吏俑

南宋，陶塑。故宮博物院藏。高 19.5 公分。頭戴高冠，身著圓領博袖袍衣，長袍垂至地面，蓋住雙足。雙手拱於胸前，衣袖自然下垂，頭向下低垂，姿態恭敬，面部刻畫模糊。作品通體施褐、綠、白三色釉，色彩淡雅，風格簡潔。雕刻細部與整體形象均較為概括。

三彩蛇身雙頭俑

南宋，陶塑。故宮博物院藏。高 5.7 公分。作品造型為兩相背的人頭。其頸部與底陶板黏接，人首向上高昂，五官清晰。頸後部的蛇身相互交纏。造型怪異，構思巧妙，塑造手法簡略。

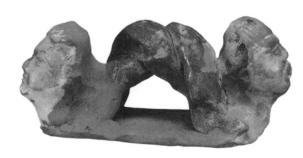

三彩聽琴圖枕

宋代，陶瓷。1976 年河南濟源出土，河南博物院藏。長 63 公分，寬 25 公分，高 16 公分。枕為長方形，為前低後高狀。枕面正中菱形盒子框中設煮茶聽琴場景畫，圖中共有四人，前二人盤腿而坐，一人膝上置琴，雙手撫彈，一人側耳聆聽，聚精會神。身後有二童子，一人拱手侍立，一人正在煮茶。枕面四角設圓形框嬰戲圖。枕側面為荷花紋。通體施以黃、綠、赭等色釉，色彩豔麗。作品形體較大，紋飾豐富，線條刻畫細膩，人物形象生動，具有裝飾意味。

青釉提梁倒注瓷壺

宋代，陶瓷。1968 年陝西彬縣出土，陝西歷史博物館藏。高 18.3 公分，腰徑 14.3 公分。此器為圓形壺身，頂部設高提梁，為簡約的飛鳳造型，壺體分壺蓋、壺身與圈足。壺蓋只雕出瓜蒂形象，實際不能開啟。壺身為纏枝牡丹紋，壺嘴為母獅哺幼仔形象，其口張開為壺嘴。壺底部有五瓣梅花孔，裝水時要將壺倒置，由梅孔灌入壺內，壺內有漏柱與水相隔，待壺正立時水也不會漏出。此壺造型精巧，雕刻紋樣線條舒展，精緻美觀，出自北宋著名的耀州窯。

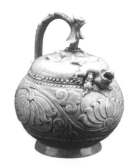

麥積山第 165 窟菩薩、侍者像

宋代，泥塑。麥積山石窟造像之一。高 2.1 米。兩尊像均為女像形式，呈站姿、臉部較長，五官清秀，彎眉細目，隆鼻小嘴，神態安靜。侍者頭束高髻，上飾花冠，內著交領衣，外著右衽廣袖長衫，下著曳地長裙，腰繫帶，裙襬覆足，衣紋線條自然，充滿垂感。右臂自然下垂，手部殘損，左手屈臂於胸前。女菩薩形態高大，身穿袒右袈裟，外罩寬袖袍，下著裙，露出寬厚的胸部。人物直立，身體正直，已無唐代大幅度的扭動姿態，人物造像風格端正、肅穆。

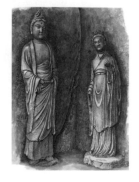

小兒相撲

宋代，泥塑。河南出土，河南博物院藏。高 6 公分。相撲是宋代十分盛行的一種比賽活動，在當時的社會生活中也是一項較為流行的活動。作品中表現的是兩個小孩子相撲的情景。兩人頭束髮髻，身上均刺花紋，腰中繫帶和護襠。二人雙臂張開，正抱住對方的腰、腿及臀部，奮力將對方摔倒。雖然造型簡略，但將人物張口用力的神態表現得十分生動。作品充滿動感，因是小孩子形象，動作體態笨拙稚嫩，充滿童稚之趣。手法簡潔，姿態生動。

麥積山第 43 窟右側脅侍菩薩

宋代泥塑，明代重妝。麥積山石窟造像之一。高 1.75 米。菩薩頭略顯小，五官清秀，雙眼微閉，沉思狀，神態平靜。身著衣飾繁複，線條深刻有力，身體微側，姿態優美，雙手置於胸前，右手已殘。塑造技法精湛，尤其衣飾紋線部分刻畫細膩，將衣結挽繫的造型表現得十分準確、逼真。

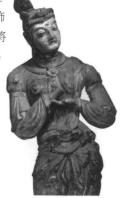

麥積山第 191 窟造像

宋代，泥塑。麥積山石窟造像之一。麥積山第 191 窟為摩崖造像，最初開鑿於西魏時期，窟內塑像大多經過宋代重塑。崖壁上方開一圓券形龕，龕內主佛為倚坐佛。頭頂螺髮肉髻，雙目微合，嘴微張，大耳下垂，鼻眉弧度流暢，臉龐豐潤飽滿，雖是宋代塑像，卻有唐代造像遺風。穿袒胸裂裟，頸部「三道」雕刻十分明顯。左手置於左膝，右臂抬起，手部已殘。佛身微向前傾充滿動勢。宋代風格較為明顯，塑像更貼近真實的人物形象，尤其是對身體細部的表現，這種濃郁的世俗化和生活化氣息，是宋代雕塑風格的特徵之一。

華嚴寺薄迦教藏殿脅侍菩薩

遼代，彩塑。山西大同下華嚴寺薄迦教藏殿彩塑之一。華嚴寺以菩薩造像最為精美，以露齒菩薩最為著名。這一脅侍菩薩位於南部主佛彌勒佛前左側，高約 2 米。菩薩像面帶微笑，含唇露齒，因此又被稱作露齒菩薩。菩薩像頭戴寶冠，胸飾瓔珞，臂戴玉釧，長裙覆足，形態優美。雙手合十，身體微傾斜，雙目下視，口略張，腰略向一側扭轉。菩薩像歷代均塑造得莊嚴，肅穆，唐代菩薩造像奔放，但面部仍保持微笑，此尊像露齒的面部設置非常少見，顯示出此時造像的世俗化。

下華嚴寺造像

遼代，彩塑。位於山西大同下華嚴寺薄伽教藏殿內。華嚴寺是遼代重要的廟宇。明朝時寺分上、下兩寺。下寺的薄伽教藏殿建於遼重熙七年（1038 年）。殿內供奉大小塑像二十九尊，塑像身分、人物造型各不相同。主尊為三世佛，各由主佛和一眾脅侍構成。中央主尊釋迦牟尼佛，脅侍二位弟子和四尊菩薩；南部為彌勒佛、脅侍六菩薩；北部是燃燈佛、脅侍二弟子和兩位菩薩。大殿佛壇的四角立有四大護法天王像，彌勒佛和燃燈佛前還塑有供養童子像。這種分組設置，又組合為一體的群像組合獨特，利用造像的不同儀態和相互間的呼應，突出主次和身分關係。塑像端莊，仍有唐代風格遺存，姿態和形貌中又透露出北方遊牧民族的幹練健壯氣質，充滿時代和民族特徵。

獨樂寺十一面觀音像

遼代，彩塑。位於天津薊縣（今薊州區）獨樂寺觀音閣內。高 16.78 米。獨樂寺觀音閣為中國現存最早的木結構閣樓，是寺內主體建築之一。閣高 23 米，從外觀看是兩層，內部為三層。閣內置十一面觀音大型彩塑雕像，形體龐大。造像頭戴寶冠，冠上分四層，最底層四個，向上逐層減一個頭像，共塑有十個小型觀音頭像，面向前方布列，稱十一面觀音。觀音身披天衣，胸飾瓔珞，造型優美。觀音前設散財童子和龍女為脅侍，也為遼代所塑。

三彩羅漢坐像 >>

遼代，陶塑。美國紐約大都會藝術博物館藏。高 1.047 米。羅漢結跏趺坐於臺座上，身著寬大袈裟，右臂屈肘於胸前，手指拈住衣襟，左手持經卷置於腿上。羅漢蹙眉，眼角下垂，兩大耳，耳垂豐滿，五官刻畫精細，尤其額頭和面部皺紋表現逼真。體格消瘦，頸部、胸部骨骼明顯。羅漢坐像除頭、臉、手處不施彩釉外，通體均施黃、綠、藍為主的釉色，色彩搭配協調。塑工精到，雕刻細膩，注重對人物面部表情的刻畫，極具寫實性。

陶女俑 >>

遼代，陶塑。北京昌平出土。高 51.5 公分。女陶俑頭髮中分，於頭頂束高髻，身著圓領長裙，外著長袖對襟上衣，雙手攏袖置於腹前。臉龐豐潤，眉較淡，眼神專注，隆鼻薄唇，面帶微笑，表情自然。從服飾上來看，應為契丹族女子。作品塑造人物形象生動，風格簡潔，注重人物整體性的刻畫，極具生活氣息。

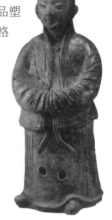

白釉綠彩紐帶裝飾雞冠壺 >>

遼代，陶瓷。法庫縣葉茂臺契丹貴族墓出土。遼寧省博物館藏。通高 37.8 公分，口徑 3.6 公分，底徑 11.4 公分。壺體為扁圓形，高身，平底，圈足，壺柄塑成雞冠形，系仿照契丹族使用的傳統的皮囊形制燒造而成。壺通體無刻畫裝飾性紋飾，只模仿皮革縫製線貼飾以綠色皮條和皮扣。造型簡潔、獨特，無精雕細琢，質樸古拙，極具民族特色。遼代的瓷器受到唐及宋的影響，但在造型和裝飾上，都表現出獨特的民族風格，這種獨特的壺形在內地漢墓中也有出土，由此可見其對漢地亦有影響。

綠釉花鳳首壺 >>

遼代，陶瓷。興安盟突泉縣六戶區遼墓出土，內蒙古博物院藏。高 37 公分，口徑 10.1 公分，底徑 6.9 公分。瓶口為荷葉形，長頸飾多圈弦紋，在口與頸之間塑有一隻鳳首，造型寫實。瓶肩處飾有羽紋，同樣通過弦紋將肩、腹部分開，腹部為牡丹花，疏密適度，布局勻稱，紋樣清晰，通體施綠釉。瓶體簡潔圓潤，線條流暢，風格素雅，為遼代特有的一種生活用品，是盛裝液體的容器。

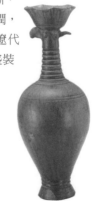

三彩摩羯壺

遼代，瓷塑。科爾沁左翼中旗出土，內蒙古博物院藏。高 26 公分，腹徑 16 公分，底徑 8 公分。此壺造型為一臥於仰蓮上的摩羯，向上昂起的頭為壺口，後尾自然形成了壺的流，造型充滿張力。摩羯軀體以浮雕加線刻紋表現魚鰭和魚鱗，無論是層層鱗片，還是羽翅等紋理都刻塑得十分細密、清晰，紋理細膩而不顯繁亂。胎呈灰白色，通體施黃、綠、白三色釉，眼睛點以黑色。摩羯壺造型獨特，整體造型優美，反映出了遼代雕塑者豐富的想像力和高超的塑造技藝。

三彩荷葉童子枕

金代，瓷塑。1977 年河南上蔡縣出土，河南博物院藏。長 33 公分，寬 16.5 公分，高 15 公分。陶枕造型為一童子側身躺在長方形板座上，左手扶地，右手持一綠色荷葉，葉邊向上翻卷，形成一個弧形的枕面。童子造型飽滿，頸帶項圈，左臂伏地，右臂袒露手持葉梗，形象可愛。右肩部飾有一朵小花，十分精巧。瓷枕童子身體施白釉，荷葉為綠釉，童子身穿黃底綠鑲邊上衣和綠底黃圓點裙，色彩對比鮮明。荷葉、童子有「連生貴子」的美好寓意，是常見的紋飾題材。

白釉黑花葫蘆形注壺

金代，陶塑。遼寧省阜新白臺溝水庫出土，遼寧省博物館藏。高 28.4 公分，腹徑 17 公分。壺體為葫蘆形，上部壺體有凸紋一圈，並設塔狀提手，但只是做了一個壺蓋的樣子，實際為封閉式，不開口。此壺為倒流壺，壺底開口，使用時將酒通過壺底的注管灌滿，然後將壺正置，使用時酒可從流口倒出。流口短小，上塑有一人，頭戴黑巾，腳蹬黑靴，目視前方。壺柄以龍為造型，龍頭與前肢伏在壺頂上，龍身為壺柄，上面貼塑有凸起的菱形齒狀紋飾，後肢貼在壺腹部。壺通體施乳白色釉，略黃。另外，在壺的肩、腹部飾有鐵鏽色點狀的菱形紋樣，腹下部有一圈黑色覆瓣仰蓮紋和黑三角形紋飾帶。作品裝飾繁複，風格略顯粗獷。

侍女立像

金代，泥塑。位於山西晉城東嶽廟，高 1.62 米，金代造像，明代重妝。女侍俑頭盤高髻，插飾髮釵，並繫紅巾，面相略長，彎眉細目，隆鼻小口，容貌娟秀。身著對襟長袍，外著衫，雙手於胸前托盤，神情謙順，似在凝神等待主人吩咐。塑像造型生動準確，面部刻畫細膩，衣著紋飾處理得當，明代重妝仍保留了金代造像的總體特徵，其形象具真實性。

大同善化寺地天像

金代，泥塑。位於山西大同市城區南部的善化寺內。寺院始建於唐代原稱開元寺，五代、遼、金、明等各代均有修繕，至明代時改為現名。寺內有主要建築大雄寶殿，始建於遼代，金天會、皇統年間（1123～1148年）重修。殿內佛壇上供五尊泥塑金身佛陀像，代表東、南、西、北、中五個方向的五方佛在大殿內一字排開，旁邊有弟子及菩薩塑像，殿堂兩側為護法二十四天像。圖示地天像位於主佛壇東側，位於自北向南的第五位。大殿內地天像頭戴寶冠，內穿及地長裙，外披錦繡寬袖長衫，紅色長衫的領口、袖口

和下擺均有華麗的金色卷草紋飾。造像曲眉秀目，雙目向下俯視，臉部方圓，面部造型飽滿。項飾瓔珞，戴手鐲，雙手持不同手印。二十四天造像高度都有 3.8 米左右，雖然造型各有不同，但總體上人物形象飽滿，衣飾無論紋飾還是彩繪，均細緻、華麗，顯示出細膩的造像風格和較高的造像水平。

吹篳篥樂伎浮雕

五代，石刻。永陵石雕之一，位於該墓棺槨石床西面。高 27.5 公分，通寬 28 公分。篳篥是古時一種以竹子製成的簧管樂器，源於古龜茲國。畫面中樂伎頭略向右仰，兩腮圓鼓，雙手持篳篥，正在用力吹奏。作品刻畫生動細膩，樂伎的衣領、袖口裝飾精緻，衣飾線條自然流暢，有飛動之勢，與動感的軀體動作一致。作品無精雕細琢，但富有和諧優美的氣質。

永陵吹篪伎浮雕

五代，石刻。永陵石雕之一，永陵墓為前蜀國開國皇帝王建的墓，位於四川成都西郊三洞橋。王建墓棺槨石床三個側面分格雕刻有二十四幅伎樂圖，展示了中外二十四種古代樂器的演奏情景，圖示為其中之一，女俑正在吹奏一種類笛的橫吹式竹管樂器，多用於宮廷雅樂演奏。石刻高 28.5 公分，通寬 29 公分。女樂伎束髮髻，頭微側，容貌秀麗，盤腿席地而坐，雙手持篪，做吹奏狀。身著圓領衫，長裙覆地，寬大的衣袖造型與流暢的線條相結合，使衣服顯得很飄逸。作品採用高浮雕的手法，刻塑生動、洗練。

靈臺舍利棺浮雕

五代、宋，石刻。1957年甘肅靈臺寺出土，長45.6公分，寬24公分，高35.7公分。棺身左右兩側浮雕佛教故事，左側為迎佛場面，右側為涅槃變。圖示為石棺左側迎佛場面。棺壁左側刻釋迦牟尼結跏趺坐於祥雲之上，兩側為仰佛人群。佛前有三人，上身袒露，下著短裙，腰繫帶，拱手而立，頭向佛的方向注視，作施禮狀。隨後四人為樂者形象，每人各持一種樂器，作演奏狀，姿勢各異，有人只顧低頭演奏，有人側目看向佛陀。佛後有兩侍者像，侍立相隨。佛於整個畫面中，靠向上方，神態安詳，頭俯視狀，顯得端莊、高尚。右側的涅槃變像，刻釋迦牟尼側身臥姿，袈裟貼體，雙眼微閉，神態自若。前後兩端各浮雕一婦女像，周圍有十弟子，神態悲慟哀傷。棺身的前後兩端均為線刻門扇和浮雕天王像，天王身著武士鎧甲，威武強壯。棺蓋與棺身由子母卯套合而成，蓋邊緣及棺身刻蓮瓣裝飾，整幅浮雕內容豐富，各種細部紋飾精細，場面生動，反映了當時雕工技藝的高超以及人們對佛教思想重視的社會風貌。

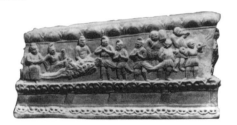

欽陵武士像浮雕

五代，石刻。欽陵為南唐第一位皇帝李昇之墓。浮雕位於墓中室北壁兩側。武士為立姿，束高髮髻，頭戴盔帽，臉龐飽滿，五官清晰，身著鎧甲，雙手拄長劍，兩腿叉開，腳下浮雕祥雲。作品風格簡練，武士形體壯碩，身軀形態略顯僵硬，但衣飾服裝雕刻細緻。

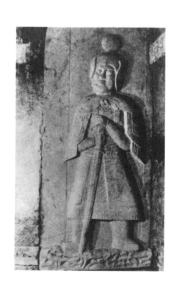

烏塔金輪王佛浮雕

五代，石刻。位於福建福州烏石山麓，原名崇妙保聖堅牢塔。塔未完全建成，現為七層，八角，花崗岩疊澀砌造，中間有石級可登。塔通高35米。每一層塔壁上都浮雕佛像，圖示為其中之一的金輪王佛坐像。像頭束高髻，臉龐豐頤，略帶笑意，雙手作禪定印，上托一圓形火輪，結跏趺坐於蓮座上。身著圓領寬袖長袍，造型莊重渾厚，線條流暢生動，刀工簡練，整體風格古拙，為五代石刻精品。

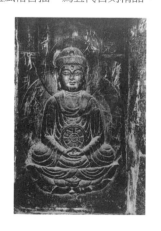

王建坐像

五代，石刻。四川成都永陵出土。高 86 公分。永陵以出土大量反映當時伎樂場景的雕刻而聞名，這件墓主像為寫實風格像，且這種在墓中設置墓主雕像的做法，在其他帝王陵中沒有發現，僅此一例。雕像臉方，濃眉細目，表情安詳，頭戴襆頭，身穿長袍，兩手攏在袖中，置於胸前。人物的線條簡潔，無論頭、面部還是軀體、服飾，都無過多的細部刻飾，但卻把人物威嚴的神態刻畫得栩栩如生，是中國古代紀念性帝王肖像雕刻孤例。

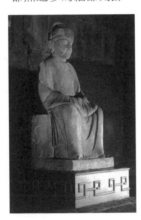

毗盧洞紫竹觀音像

北宋，石刻。位於四川安岳縣境內的毗盧洞內，這一地區石窟造像包括毗盧洞、幽居洞、千佛洞和觀音堂，集中了五代後蜀至北宋時期大量的佛教密宗雕刻。毗盧洞主洞內的觀音像，被稱作水月觀音像，也稱紫竹觀音像。觀音像高約 3 米，頭戴寶冠，身著短袖裟衣，胸飾瓔珞，肩披帔帛，穿長裙，側身坐於一塊向外凸出的峭壁岩石上。身下是蒲葉，頭後有圓光，腳下踏蓮蓬，神態悠然，儀態端莊。人物洋溢著安閒慵懶之感，隨意自在的坐姿具有世俗生活的氣息。雕刻手法寫實，構思巧妙，右手有殘損。

雙龍千佛洞石窟佛造像

北宋，石刻。位於陝西黃陵縣西峪村。宋紹聖二年開鑿（1095 年），寬 9.2 米，深 8.4 米，其形制為方方平頂，窟外為仿木結構三開間形式，窟內中間石壁向內凹。窟內正中基壇上置三世佛造像，釋迦佛居中，燃燈佛與彌勒佛在其兩側相對而坐，並且在主佛兩側立有菩薩、弟子。窟南壁排列三尊立佛，均有三米多高。北壁前側藥師佛高 2.5 米，其背光上雕有精美的飛天像。千佛洞內造像較為密集，其中不僅有高大的立佛，還有場景式的佛傳故事和諸多發願文。根據發願文的內容，可知石窟的鑿建與造像工程約在宋政和五年（1115 年）完成。窟內雕像整體造型莊重，窟內造像多施有彩繪，色彩豐富絢麗。

天王像

北宋，石刻。位於四川安岳毗盧洞內。高 2.8 米。毗盧洞內有著名的柳本尊「十煉修行圖」密宗造像窟，此窟兩側設有天王、金剛像，圖示為天王像局部。天王頭戴飛翅盔，四方臉，眉頭緊蹙，雙眼內陷，隆鼻闊嘴，為胡人形象。頭微向上揚，神情威武凶猛，寫實中略顯誇張。身著鎧甲，外披戰袍，腰間繫帶。左手握左腕，右手持斧，呈站姿，英武挺拔。天王衣飾雕刻細緻，紋飾層次眾多但不顯凌亂，衣紋線條流暢自然，形象地表現出了天王威嚴不可侵犯的神化氣質，雕工技藝精湛。

華嚴洞觀音像

北宋，石刻。位於四川安岳的華嚴洞石窟約開鑿於北宋建隆元年（960年），洞中主像為華嚴三聖像，主像兩側對稱設置十座觀音坐像，圖示為其中之一。觀音像高4.1米，頭戴寶冠，鏤雕飾有花葉紋，頂部雕一化佛，冠上覆一層薄巾，兩側自然下垂。觀音面相方圓，五官端正，眉彎眼細，兩眼微閉，面容慈祥。身著貼體袈裟，結跏趺坐於臺座上，雙手攏袖置於腹前，體態端莊。塑像手法簡潔，與端莊、平靜的造像基調相符合。

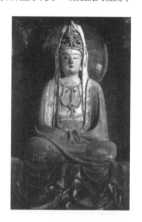

孔雀明王像

北宋，石刻。大足石刻造像之一。位於大足北山佛灣第155窟。窟高3.5米，深6.2米，寬3.2米，此窟為中心柱式窟，但將中心支柱雕刻為一尊乘騎孔雀的明王塑像，為佛母大孔雀明王菩薩像。菩薩像一頭四臂，兩臂向上舉起分持如意與經書，另兩臂自然下垂，放置在雙腿上分持寶扇與孔雀翎。塑像背後火焰紋背光，背光表面飾精美火焰紋，雙腿結跏趺坐於三層蓮花座臺上，座下是一隻雙翅開展的孔雀。孔雀翅膀和軀體雕刻形象，但為保持後部柱體的支撐力，翅膀部分只雕出整體造型，細部採用淺浮雕和線刻的方式表現。

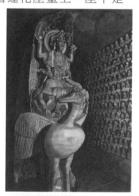

誌公和尚像

北宋，石刻。位於重慶大足石刻石篆山第2號龕。誌公為南朝僧人，被後人尊為神。像高2米。誌公和尚頭戴風帽，面相方圓，五官端正。身著寬袖僧衣，腰中繫帶，於正面中央打結。雙腳著靴，左靴頭已破，露出腳趾。頭微扭，左手持角尺，腕部掛有剪刀，右手後伸，似在對弟子說些什麼。身後弟子肩挑斗、秤、拂塵等物，身材敦實，抬頭聽師父教誨。作品塑造手法簡潔，形象刻畫生動，曾因其手持角尺而被誤認為魯班像，後經銘文證實為誌公和尚像。

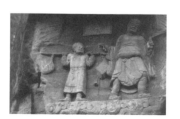

數珠觀音像

北宋，石刻。位於重慶大足石刻北山125龕。像高1.08米。觀音頭戴花冠，長髮披肩，臉龐豐頤，五官精緻，雙眸低垂，面帶微笑，神態祥和。雕像背景為一橢圓形身光，其身著長裙，赤足立於雙蓮座上。遍身瓔珞，佩帶飄逸，體態輕盈，姿態婀娜。因手持撚珠而得名數珠觀音像，是密宗造像的代表性動作之一。整體造型完整，線條流暢，風格典雅飄逸。因石質疏鬆，遭嚴重風化，外觀輪廓模糊。

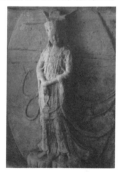

泗州大聖像

北宋，石刻。重慶大足石刻北山 177 窟。像高 1.01 米。泗州大聖為初唐時來到中原的著名西域僧人，其像位於窟正壁獨立的臺座上，頭戴披帽，內著交領僧衣，外罩袍，衣褶自然下垂，線條對稱，雙手攏於袖內，置於胸前，盤腿坐於高方臺上。臉龐圓潤，舒眉垂眼，神態溫和。面前置有一憑几，條形的几面頂部雕飾獸頭承托，底部為三獸爪支地。風格簡約洗練，造型準確生動，對人物面部額頭和眼角皺紋的刻飾非常細膩。

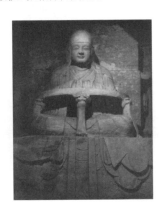

大足石刻不空羂索觀音像

南宋，石刻。大足石刻造像之一。位於大足石刻北山第 136 窟，雕刻於南宋紹興十二至十六年間（1142 ～ 1146 年），是大足石刻中宋代晚期雕塑代表作品之一。雕塑通高約 2.3 米，像高 1.54 米。像結跏趺坐，身下為須彌座臺基。身後有橢圓形背光，身生六臂，兩臂置胸前，分執楊柳枝和捧缽，兩臂下垂置身兩側，一手舉長柄斧，一手持寶劍，形象威武，後兩臂上舉，托日、月，因此得名六臂觀音。觀音頭戴寶冠，胸飾瓔珞，均精雕細琢，顯得華麗繁複、其面如滿月，神情溫婉安詳。像兩側分置男女侍者，像高 1.33 米，須彌座下似為力士，已殘。作品雕刻刀法細緻熟練，衣飾線條複雜交錯，整體效果威嚴、奢華。

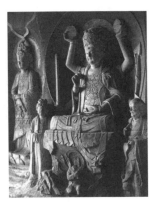

后土聖母龕造像

南宋，石刻。大足石刻造像之一。位於大足石刻南山第 4 窟。雕造於南宋紹興年間（1131 ～ 1162 年）。洞龕高約 3.1 米，深約 1.6 米，寬約 2.7 米。龕正壁刻三尊聖母像，正中間為注生后土聖母，端坐於雙背寶座上，頭上八角形華蓋上有匾額寫其名諱「注生后土聖母」，神態莊重。左右兩尊聖母頭戴花冠，坐於單背寶座上，面容和藹慈祥。聖母是道教中地位最高的女神，掌管大地山河，萬物生靈。洞窟中三位聖母通過位置與細部裝飾的差異暗示其不同身分，如中間聖母頭上為鳳冠，兩側聖母則頭飾孔雀釵，中間聖母為四龍頭寶座，兩側則為雙龍頭寶座，體現出了道教中尊卑分明的禮制傳統。整座窟龕雕塑細緻、華麗，塑造出了道教聖母的至尊形象，為道教造像藝術的精品之作。

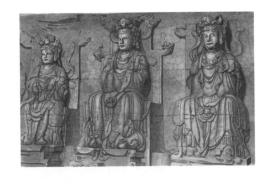

養雞女石雕

南宋，石刻。大足石刻造像之一。位於大足石刻寶頂山大佛灣第 20 號地獄變相石雕像之一。整龕高為 13.8 米，寬 19.4 米，全像分為四層。最上層在十個圓形龕中刻十方諸佛，中上層以地藏菩薩坐像為中心，在其左右設十尊閻王坐像，各像左右又有侍從，中下層為十組地獄圖，下層為八組地獄圖，養雞女石雕像高 1.25 米，就位於下層。這組雕像旁邊有「養雞者入於地獄」的刻文，本意是佛教中勸誡世人不要殺生。作品刻畫的養雞女頭裹髮巾，腰間束著裙，雙手將雞籠倒翻，作放雞出籠狀。養雞女的面部表現出微笑、滿足的神情，是純樸的農家婦女形象。整件雕塑造型準確生動，場景寫實性強，與周圍恐怖的場景形成對比，反而突顯出世俗生活的美好。

牧牛道場組雕之未牧

南宋，石刻。大足石刻寶頂山大佛灣石刻造像之一。第 30 號龕牧牛圖之一。「未牧」是整幅牧牛道場石刻中的第一組雕刻，表現的是剛開始馴牛時，人與牛對峙的場景。畫面中的壯牛正欲向山上奔去，一旁的牧童雙手緊勒韁繩，與強壯的牛抗爭。雕刻畫面將牛的倔強，牧童用盡力氣拉韁繩的形象表現得十分生動。在這組「未牧」圖旁還有石刻頌詞：「突出欄中不奈何，若無繩韁總由他；力爭牽尚不回首，只麼因循放者多。」牧牛道場組雕是大足石刻寶頂山大佛灣南崖壁最富有世俗氣息的雕像群之一，而且也是歷代石窟造像少見的民間雕像題材。反映深刻佛理的代表性作品。在雕塑手法上，將主要人物及牧牛的形象以及二者之間不同的關係狀態表現得十分突出。十組雕像與刻文相結合，形象、準確地向普通民眾傳達了深刻的思想。單從雕刻效果來看，則構圖豐富，疏密相間，是一組極富有生活樂趣的雕塑作品。

牧牛道場組雕之馴服與無礙

南宋，石刻。大足石刻寶頂山大佛灣石刻造像之一。第 30 號龕「牧牛道場」是大足石刻寶頂山大佛灣以民間牧者馴牛過程隱喻佛弟子修行過程的一組雕像。雕像共包括十個場景，即十牛十牧。摩崖石刻形式的全圖依山勢開鑿，全長 27 米，高 45.5 米。包括未牧、初調、受制、回首、馴服、無礙、任運、相忘、獨照、雙忘十個情節，雕塑內容有牧牛人和牛群，是一組表現田間牧牛場景的畫面，由不同主題的單個場景串聯而成，並且各場景旁還刻有短詩點明主題。各場景都有簡單的情節性，人物與牛的形象均生動自然，充滿濃郁的生活氣息，具有強烈的感染力。圖為牧牛道場組雕之「馴服與無礙」圖。這是整組造像中唯一將兩個主題放在一起表現的雕像，表現的是馴服牧牛之初的情景。牛兒頭向主人靠近，雙耳豎起，似正在偷聽主人的談話。兩牧童並肩坐於山石之上，顯出極親密的樣子。右邊的牧童還一手持牧棒，一手牽牛繩，繩的另一頭繫在牛頭上，雖然此時牛已經被馴化，但牧童卻仍不放心。牧童的神態刻畫得十分生動，一個瞪眼，張口，嘴角上翹，側臉傾訴；另一個牧童咧開嘴，頭歪向一邊，身體靠在另一牧童身上，形象十分生動。作品充滿趣味性，與牧牛道場所表現的嚴肅主題形成對比。

千手觀音

南宋，石刻。大足石刻寶頂山大佛灣造像之一。千手觀音龕鑿建於南宋，後於清代在龕外建木構大悲閣。龕高 7.2 米，寬 12.5 米，占據壁面面積達 88 平方米。主像高達 3 米，通體貼金，結跏趺坐於寶座上，雙手合十，頭戴寶冠，上鑲嵌有小佛龕，上方正中有一尊阿彌陀佛像，雙手作禪定印。佛像四周有一千多隻手呈放射狀從佛後的壁龕中伸出來。據確切數字顯示，觀音像加上主臂共計有 1007 隻，每隻手中都刻有一眼，每隻手中都持一法器。作品構圖合理，視覺效果強烈。

釋迦牟尼涅槃像

南宋，石刻。大足石刻寶頂山大佛灣造像之一。此龕編號為第 11 號龕，俗稱「臥佛圖」。龕頂高 7 米，像寬 31.6 米。釋迦像長 31 米，高 6.8 米。佛像頭部及面部塑造極有特色，頭頂肉髻為螺髻式，佛頭長 6.5 米。眉目細長，眼睛微閉。佛身只雕出半身，其腳和右肩均沒入岩石中，給人未盡之感。上部平伸的左臂長約 20 米，龕後部佛腹前設有雕花柱承托窟頂，以確保整窟的堅固性。佛陀涅槃像上部塑一排佛親眷像，眾像頭至龕頂，腳立岩石，正好穿插於佛像左臂上的空隙處，使整龕造像內容更加充實。窟龕底部，沿涅槃像由前向後塑有天王、佛弟子及供養人像。雕像均以圓雕的手法呈現，下半身都被隱藏在了岩石中，各像手持不同器物，面部都呈現出虔誠的神態。

十大明王像

南宋，石刻。大足石刻寶頂山大佛灣崖壁雕像之一。為第 22 號石窟摩崖造像，像龕高 5 米，寬 24.8 米，龕內十尊明王造像高度在 1.6 米至 2 米之間，均為半身像。十尊造像中完成的僅五尊，另處五尊只不同程度地雕出輪廓。整個雕像群包括馬首明王、降三世明王、大威德明王、大笑金剛明王、無能勝金剛明王、大輪金剛明王、步擲金剛明王、憤怒明王、大火頭明王和大穢跡明王共十大明王像。圖示明王為大穢跡明王，塑像面目猙獰，豎眉瞪目，眉間一天眼。明王生六手，有三面，向上的兩隻手，左手持法輪，右手執鞭。塑像的胸部衣飾雕刻不十分明顯，以簡潔的衣紋處理。明王像下臂向前，兩手合十，作虔誠向佛狀。下部雙臂及雙手雕刻僅具有手臂的大概形態，但仍十分形象。塑像下部由幾塊形狀各異的石塊組成，顯然還未完工。

柳本尊行化石雕

南宋，石刻。大足石刻寶頂山大佛灣造像之一。主像柳本尊是五代時期著名的密宗代表人物。曾在四川設立道場，石刻像群頂高約 15 米，寬約 25 米，是寶頂山大佛灣一處龐大的密宗道場石刻群。柳本尊像位居中央，身穿居士裝，左臂斷缺，右手舉在胸前做說法狀。主像的四周布滿附屬群像，群像分三層設置，上層為五佛四菩薩像，中層為「柳本尊十煉圖」，即其修煉的十個故事場景。下層為侍從像。這些人像均著世俗裝，

雕像群身著不同服飾，形態容貌各不相同，既體現出了雕塑內容的豐富性，又如實反映了當時社會的服飾特徵。群像構圖主次分明，排列緊湊，敘事性強。

父母恩重經變像

南宋，石刻。大足石刻寶頂山大佛灣造像之一。第 15 龕，龕高 6.5 米，寬 14.5 米，整龕刻有 11 組人物圖像，這 11 組場景以中間一對年輕夫婦求子的場景為中心，左右對稱設置，其中以「投佛祈求嗣息」「懷胎守護恩」「臨產受苦恩」「哺乳不盡恩」等圖為代表，內容突出父母從祈子、懷胎到臨產、哺育、教誨，直到父母年邁還掛念兒女的人生過程，教誨世人勿忘父母養育之恩。整組雕刻結構緊湊、內容完整，畫面富有感染力，給觀者以深切的感受。圖為懷胎守護恩。圖中孕婦雙眉緊鎖，面露難色，外穿寬鬆長袍，右臂伸出準備接過侍女端來的碗，左臂自然

戒酒圖組雕之夫不識妻

宋代，石刻。大足石刻寶頂山摩崖造像「地獄變相」大型石龕中的一個小場景。全龕高 13.8 米，寬 19.4 米，各種造像分四層設置。上兩層中心為通層的地藏菩薩坐像，其兩邊分雕十佛與地獄十王、兩司像。下兩層刻十八組地獄場景和一舍利塔。全龕最下層一角的「截肢地獄」一主題的雕刻又分上下二層，分雕六組醉酒像和兩組地獄處罰犯戒者像，圖示為其中一幅醉酒像。雕刻以勸世人戒酒為主要表達內容，「夫不識妻」這組雕刻表現的丈夫身著長袍，上身祖露，神態迷離，妻子攙扶丈夫，而此時的丈夫已視自己的妻子同陌生人一般。戒酒圖塑造人物形象生動自然，以生活化的表現方式，讓人警醒。

下垂，對侍女端來的碗做欲取狀，雕塑將懷孕時期的婦女臃腫和行動不便的外在形象以衣著的方式體現了出來。侍女頭兩側束髻，體態健康，充滿青春氣息及生命活力，與孕婦形象形成對比。此組像旁有題字，直接點明懷孕婦女身體沉重，行動不便的過程。

華嚴三聖像

南宋，石刻。大足石刻寶頂山大佛灣造像之一。第 5 號窟。窟龕開鑿於南宋年間，龕高約 8 米，整龕造像由主尊毗盧舍那佛與普賢、文殊兩脅侍菩薩組成，三尊主像後面有八十一個小圓龕，每個龕內各雕有一尊小坐佛，小佛龕的直徑約 0.76 米。三尊主佛高約 7 米，腳下均踏蓮臺，頭頂崖壁。中間的毗盧舍那佛右手平伸，左手結印，頭頂放射佛光，左邊普賢菩薩頭戴五佛冠，手持舍利塔，面帶微笑，給人以親切優雅的感覺。右邊文殊菩薩手托的是七重寶塔。七重塔高達 1.8 米，塔重 800 多斤卻能歷經千年而不墜，匠師在進行雕塑的過程中，將菩薩的手臂用寬大的衣襟完全遮住，使手臂能與膝蓋相連接，形成近似三角形的承托架構，使寶塔的重量向下轉移，通過腿部傳達到了雕像的基座上，這是巧妙地利用了建築力學上轉移分解的原理，使塔的重量得以分化。

山神與道祖老子造像

宋代，石刻。大足石刻造像之一。是一處道教雕塑，雕刻的是道教始祖老子與山神的雕像。山神生六臂，其中兩臂上舉，手托日月；兩臂從後背伸出，雙手握兵器；前胸兩臂拱手放至胸前，造型怪異生動。頭戴冠，眉目緊鎖，嘴角生牙上翹，露出凶神惡煞的表情和神態，在主頭兩側又各長出一顆腦袋，作怪笑狀。山神單腿坐於虎背上，虎的形象雖凶猛但體量較小，以襯托出山神的武力氣勢。老子束髮髻，長鬚垂胸，也單腿抬起，坐於牛背上，其神態與鄰近的山神不同，刻畫出老子悠閒自在的形象，慈祥親切的面容與山神的孔武形象也形成對比。造像題材富於神話色彩，刻塑手法圓潤，人物形象生動傳神。

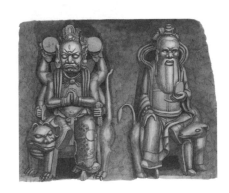

永安陵文官像

北宋，石刻。永安陵為宋太祖趙匡胤之父的陵墓，於乾德二年（964 年）改葬於此，陵墓位於河南鞏縣（今鞏義市）鄧封村西。高 2.4 米。文官頭戴帽，身著圓領官袍，長袍覆住足面，腰繫帶，雙臂屈肘置於胸前。面相飽滿，頭微向下低垂，雙眼直視下方，表情嚴肅，似在凝神聽皇帝聖旨。造型簡潔，刀法洗練，風格質樸。

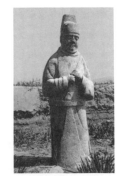

永裕陵文官像

北宋，石刻。位於河南鞏縣（今鞏義市）八陵村東南。通高 3.45 米，因造像瘦長，又有長袍及地，因此人物形象顯得格外高大。人物手捧笏，目視前方，風格肅穆。

永昌陵石馬

北宋，石刻。位於河南鞏縣（今鞏義市）北端老龍窪。高 2.3 米。永昌陵建於太平興國二年（977 年），是宋太祖趙匡胤的陵寢。宋初雕刻承襲唐風的豐滿、敦實，但寫實性被一定程度地削弱。永昌陵裡石馬雕刻概括，軀體比例勻稱，形體已現程式化特徵，側重表現一種儀仗性質的威武氣勢，具有很強的裝飾意味。

永昭陵武官像

北宋，石刻。河南鞏縣（今鞏義市）城南宋仁宗趙禎陵寢前石刻群像，雕造於嘉祐八年（1063 年）。武官頭戴冠，身著廣袖官服，長袍蓋住足面。臉形長方，兩眼微閉，神態恭謹。造像整體形象簡略，但細部雕刻十分逼真，如手部把手指關節及起伏的肌肉都表現了出來。整體造型風格簡約，粗獷與細緻相結合，反映出此時的造像特徵。

永昭陵客使像

北宋，石刻。河南鞏縣（今鞏義市）城南永昭陵石像生。高 3.1 米。頭纏巾，髮鬚卷曲，大眼深目，高顴骨，面部塑造異域特徵明顯。其身內穿交領衣，外罩窄袖長袍，雙手捧貢物。人物身軀修長，與漢臣相比，其面貌和頭冠、服飾具有明顯的西域外族特徵，因此稱客使像，由此看出，宋時與外國仍有文化經濟等方面的交往。作品造型概括簡潔，風格質樸。

永裕陵石獅

北宋，石刻。河南鞏縣（今鞏義市）永裕陵石像之一。永裕陵為北宋神宗趙頊陵寢，造於元豐八年（1085 年）。石獅通高 2.5 米，造型莊重渾厚，頭向上昂，作吼狀。頸部帶項圈，上掛鈴鐺，刻有鐵鏈，四肢粗壯，作向前行走狀。造型完整，將雕刻的重點集中於頭部，身體的雕刻雖然簡約，但腿部肌肉的變化表現得自然、圓潤，顯示出較高的雕塑技藝水平。

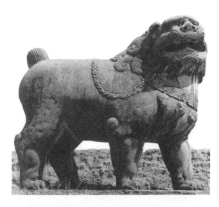

永泰陵瑞禽浮雕 　　>>

　　北宋，石刻。位於河南鞏縣（今鞏義市）永泰陵墓前神道旁。永泰陵是宋哲宗趙煦的陵寢，築造於元符三年（1100 年）。這種在皇室陵寢神道設置一對瑞禽浮雕石，象徵吉祥的做法始於宋陵。永泰陵內的瑞禽浮雕刻於高約 4 米、寬約 2 米的石壁上，畫面以全石屏的浮雕山石雲朵為背景，雕刻出一隻瑞禽怪獸。其形象怪異，頭似馬又像羊，龍頸、鳥身，其名稱有待考證。雕刻手法繁複，充滿生命感的肢體羽鱗與身後生硬粗獷的山岩形成對比，氣勢壯觀。整體雕刻精細，技藝精湛。

永泰陵石象 　　>>

　　北宋，石刻。永泰陵石像之一。石象呈站立狀，身軀高大敦健。高 3.02 米。鼻子彎曲，身體圓潤，真實生動。雕刻造型真實感強，風格較為寫實，是宋陵石刻中的優秀之作。

天王立像 　　>>

　　北宋，石刻。上海博物館藏。高 1.86 米。天王頭戴寶冠，上飾化佛，臉龐方圓，高眉隆鼻，渾目圓瞪，兩唇緊閉，神情威武。天王身著鎧甲，雙手握一長柄兵器，兩足下各踩一夜叉，夜叉面目猙獰，作驚恐掙脫狀。作品塑造細緻，衣飾花紋雕刻華麗，人物形象寫實，面部略見誇張，氣勢雄渾。

羅漢坐像 　　>>

　　宋代，石刻。山西太原紅溝發現，山西博物院藏。通高 71 公分。羅漢結跏趺坐於山石狀的臺座上，頭稍向上昂，深目隆鼻，口緊閉，大耳垂肩。人物頭部較大，突出表現了一種悲苦的表情。身著寬大裂裟，衣紋線條刻畫粗獷，雙手相疊置於腹前，隱於衣袖中。作品石質粗糙，無精雕細琢，風格粗放。

清源山老君像

南宋，石刻。位於福建泉州北郊清源山右峰羅山、武山下羽仙岩。高 5.1 米，厚 7.2 米，寬 7.3 米。老君即老子，是中國古代春秋時期著名的哲學家、思想家。老君像是由一塊天然的巨型大石略施雕鑿而成。像身著寬大道袍，面相方正，額紋清晰，兩眼凹陷，面帶笑容，整個頭部的比例有所誇大，凸顯五官雕刻生動、獨具匠心。鬍鬚向下與袍衣融為一體，造型自然。左手扶膝，右手憑几，衣飾線條流暢，衣褶明顯。作品以自然山石雕成，雕刻手法生動，造型渾厚凝重，逼真地表現了一位平和、慈祥的老者形象，其造像尺度較大，而雕刻技術高超，為宋代道教石刻珍品。

楊粲像

南宋，石刻。1957 年發掘於貴州遵義，墓室建造於淳祐年間（1241 ～ 1252 年）。位於貴州省遵義市南約 20 公里處的楊粲墓是一座大型的宋代墓葬，是保存較少的宋代墓葬之一。墓內共發現有二十八尊雕像，除楊粲像外，其餘二十七尊人物雕像主要為武士像和侍女像。楊粲像雕造在墓室後壁的壁龕中，像高約 1 米，面闊體寬，一副高官形象。像穿宋時官袍，圓領寬袖，腰間束寬腰帶，頭戴官帽，腳蹬官靴，完全是南宋時期官員的裝束打扮。雕像面部豐滿，大眼、厚鼻和雙下頦的雕刻十分生動，嘴角略帶微笑，端坐在寬大的椅子上，顯出非凡的氣度。以簡單的線條勾勒出了人物頭頂的帽子，是宋朝官帽的典型樣式。

飛來峰彌勒佛像

宋代，石刻。浙江杭州西湖飛來峰第 36 龕造像。彌勒佛是典型的中國化的佛形象，民間稱布袋和尚。飛來峰的彌勒佛雕塑體形肥大，袒胸露腹，雙眼微眯，席地而坐，一手拿佛珠，一手扶著自己的布袋。身著袈裟為紅色，袈裟衣紋自然流暢，更顯衣著的隨意與自由。手拿念珠，神態悠然，隨心所欲、歡樂愉悅的心情洋溢在整件作品中。作品在造型的處理中，採用寫實的手法，按傳說中的布袋和尚為原型進行塑造，同時又進行了一定的誇張，使雕塑具有較強的感染力，將彌勒佛這一佛教化人物在人們心目中的形象得到了最大限度的詮釋。作品整體效果生動傳神。

石水月觀音像

宋（大理國 937 ～ 1254 年），石刻。雲南省博物館藏。高 10.8 公分。石雕水月觀音像，其像底部的石座與帶鏤空座的觀音像分為上下兩部分，中間插以竹籤用來連接，後有銀質背光，背光內設太陽紋，外飾火焰紋和忍冬花草紋樣。像呈倚坐式，胸佩瓔珞，右手持披帛，左手撫座。月觀音，是佛教菩薩的一個名稱，因觀音作觀水中月影狀而得名。塑像造型鬆弛，神情悠然。

崗崗廟羅漢像 >>

遼代，石刻。1955 年內蒙古巴林右旗崗崗廟發現，內蒙古博物院藏。高 51 公分。羅漢坐於石座上，左腿屈於座上，右腿撐地。頭戴帽，身著右衽長袍，衣飾素模。頭向左上抬起，口微張，似在與人爭辯，面相清瘦，表情生動。五官刻畫清晰，左手自然下垂，置於膝上，右手殘缺。作品塑造羅漢形象世俗氣十足，人物形象生動傳神，是少量存世的遼代雕塑中的代表性作品。

石獅 >>

遼代，石刻。1959 年內蒙古寧城大明城出土，內蒙古博物院藏。長 24 公分。石獅呈蹲臥狀，形體比例略顯誇張。頭部較小，兩眼圓睜，張口露齒，神態凶猛。鬃毛和鬍鬚在頭部呈放射狀向後分散，臀部渾圓，兩後肢蹬地，軀體刻畫充滿動感。石獅造型別緻，雕刻細膩傳神，刀法遒勁有力，表現出了遼代高超的石雕技藝。

朱雀紋石棺壁板浮雕 >>

遼代，石刻。1974 年遼寧法庫葉茂臺出土，遼寧省博物館藏。高 73 公分，長 97 公分。石棺頂蓋及四周棺壁均滿飾雕刻紋樣，四壁分刻四方神，圖示為東壁刻朱雀。朱雀以正面示人，直立於蓮座上，展翅，其四周浮雕龍牙蕙草紋。構圖採用向心式，造型主次突出，線條流暢，疏密有致。

盧溝橋石獅雕塑 >>

金代，石刻。位於北京市西南永定河上的盧溝橋始建於金大定二十九年（1189 年），明、清時都曾重新修建。石橋為連拱形式，長達 266.5 米，寬 7.5 米，橋上兩側欄杆上的石獅雕刻，尤為著名。橋身兩側石雕護欄上的望柱共有 281 根，平均高度為 85 公分，各望柱頂均置有一圓雕石獅。有的石獅旁又雕刻有小獅，造型和組合形式各不相同。大獅子高 10 公分左右，小獅子則大小不等。獅子形象造型各異，有的凶猛，有的和善，姿態變化多端，充滿情趣。橋上眾多的石獅子因橋體的歷代重修而年代不一，由金、元、明、清四代不斷累積而成。

鳳耳白玉杯　　　　　　　　　>>

南宋，玉雕。中國國家博物館藏。高 6.7 公分，口徑 8.6 公分，足徑 4 公分。此為一整塊玉鏤雕而成。玉杯為直口，深腹，小圈足，圈足底刻有一「氏」字，杯壁較厚。腹兩側各飾有一耳，為鳳形，鳳口銜住杯沿，雙翅展開附於杯壁，尾部與杯身連為一體。杯口外沿及圈足各飾有一圈回紋，杯身飾以四道彎曲的線紋，之間點綴以紋樣，構成器身花紋圖案，且這些圖案從兩側鳳尾處開始，處理為鳳尾在杯身上的延伸。作品造型新穎，紋飾巧妙，雕鏤技術較高，是南宋時期的玉雕刻佳作。

團城瀆山大玉海（局部）　　　>>

元代，世祖忽必烈於至元二年（1265 年）下令製作，玉雕。位於北京團城承光殿前玉甕亭內。高 70 公分，口徑最小處 1.35 米，最大處 1.82 米，最大周長為 4.93 米。玉海通體用一塊青白色中略帶黑色的大玉石雕刻而成，依其自然形狀及天然色彩，採用浮雕、線刻等不同方法雕製而成，相傳為盛酒之玉甕，現置於北海團城玉甕亭中。雕刻畫面中表現在驚濤駭浪中出沒的各種神獸形象，雕刻精細入微。海浪、水紋等線條自然舒展，其上有龍、馬、鹿、螺等多種奇異的動物形象，雖整體造型渾厚豪放，但細部雕刻卻真實、生動，具有很高的藝術研究及收藏價值。

木雕女侍俑　　　　　　　　　>>

五代，木雕。1975 年揚州市邗江蔡莊五代「尋陽公主」磚室大墓出土，揚州博物館藏。通高 36.5 公分，寬 7.8 公分，厚 2.2 公分。俑為立姿，頭束高髻，頭後飾有以蔓草紋為主，透空雕飾的葉形片飾，造型獨特。身穿交領寬袖長裙垂至足，雙手交叉入袖，抬於胸前。俑像面頰圓潤，五官刻畫清晰，雙目微閉，此侍俑雕刻手法簡約，而形神俱備。

昂首執笏男木俑　　　　　　　>>

五代，木雕。1975 年揚州市邗江蔡莊五代「尋陽公主」磚室大墓出土，揚州博物館藏。高 35 公分，寬 9 公分。俑像為立狀，頭戴高帽，昂首側視，臉龐豐頤，五官清晰。身穿寬袖長衣，雙手執笏板捧於胸前，腳露雲頭鞋。最下面置有一塊長方形的木座。作品刀刻簡練，只對手部和頭部做了較細緻的刻畫。

木雕羅漢坐像　　　　>>

　　北宋，木雕。此尊木雕為 1963 年在廣東韶關曲江南華寺大雄寶殿發現的木雕五百羅漢之一，故宮博物院藏。高 54.5 公分。作品塑造的羅漢像頭為長圓形，臉龐豐潤，彎眉細目，隆鼻小口，赤足坐於山石形狀的須彌座上，右腿架於左膝，左手撫足，頭略向右扭，似在靜坐冥思。羅漢身著寬大僧衣，尤其對衣服底部衣褶的雕刻最為細緻。整尊像塗彩，現多剝落。作品塑造人物形象生動，於面部和衣褶處顯示出較高的雕刻水平。

南華寺羅漢像　　　　>>

　　北宋，木雕。廣東曲江南華寺內於 1963 年在大雄寶殿大佛腹內發現大量木雕羅漢像，系原五百羅漢造像，今有殘損。大多數羅漢像上刻有銘文，記錄造於北宋年間，有慶曆（1041 ～ 1048 年）等年款。圖示木雕羅漢像呈坐姿，頭略大，濃眉細眼，直鼻闊口，身著右衽長袍。右腿平放，左腿撐起，坐於木臺座上，臺座雕飾成石形，雙手持經卷，似在研讀。

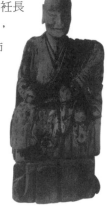

善財童子像　　　　>>

　　南宋，木雕。美國紐約大都會藝術博物館藏。高 69.8 公分。童子頭頂束一小髮髻，臉龐飽滿，面相圓潤，眯眼、咧嘴，一臉笑意。著寬袖僧衣，身體略向前傾，頭向後扭，雙手合十，舉於胸前，赤足跨立。作品形象塑造生動，無精雕細琢，將隨身體擺動的衣褶紋線變化表現得十分流暢，風格寫實。

觀音菩薩坐像　　　　>>

　　像 宋代，木刻。故宮博物院藏。高 1.275 米。此像為宋代木刻半跏趺坐像的代表作之一，採用分部件雕刻最後組裝並彩繪而成。菩薩頭戴化佛花冠，兩側各有寶繒和髮辮下垂。面容豐頤，長眉細目，雙目下垂，做沉思狀。上身袒露，胸前飾有瓔珞，帔帛從肩臂環繞到腹前，下著輕薄紗裙。左腿自然盤膝，右腿屈膝向上，右臂置膝上，左臂支於地面。這種立腿而坐的姿勢，又稱遊戲坐，是最具表現力的觀音姿態。木刻工藝細密，造型寫實，衣紋概括簡練。

斫鱠磚雕

北宋，磚雕。傳為河南偃師出土，中國國家博物館藏。長 34.2 公分，寬 24 公分，厚 2.2 公分。磚面浮雕一位婦女，身體修長，面容清秀，頭束高髻，身著右衽上衣，下著長裙，腰繫圍裙，左手高挽右臂衣袖。身前置一方形高案，案上刻有斫、刀和魚，桌前側置有火爐，爐上燒有開水。畫面生動地描繪了婦女做飯時的情景，刻工精細，將婦人戴的手鐲，鼓動的魚鰓和滾開的水都表現得很真實。

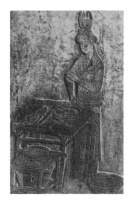

萬部華嚴經塔浮雕

遼代，磚雕。位於內蒙古呼和浩特東郊白塔村西豐州故城西北角，塔建於遼聖宗時期（982～1030 年），俗稱白塔。塔為樓閣式，八邊形平面，磚木結構，殘高七層，高 45.18 米。圖示為塔身有牽獅圖案浮雕。雄獅四足踩蓮臺，昂首前行，旁有牽獅人相伴，牽獅人為胡人面貌，人與獅面均顯露歡快愉悅的神情，雕刻手法繁簡搭配，形象生動傳神。

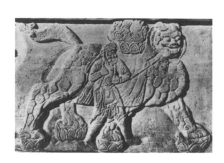

推磨磚雕

北宋，磚雕。1977 年寧夏涇源出土，寧夏博物館藏。墓室出土磚雕共三十二塊，分別嵌砌在兩個墓室下部須彌座處，有長條形和方形兩種形狀。這件推磨磚雕長 31 公分，寬 19 公分，鑲嵌在墓室左室右壁券門的一側。磚面刻畫母子二人推磨盤的場景。圓形磨盤位於畫面正中，孩童由於個子矮小，需雙手上舉才能觸到橫在上方的推扛。推扛另一側為一婦女形象，頭高束髮髻，身著圓領上衣，下著長裙，腰中繫帶，雙手握推胸前的推扛。作品刻畫形象輪廓清晰，採用平面減地的方法，刀法簡練，無精雕細刻，風格質樸粗獷。

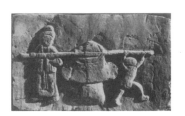

主人宴飲圖磚雕

金代，磚雕。1973 年發現於山西稷山馬村、化峪鎮及縣苗圃等地。磚面正中刻一方桌，桌上滿布酒菜，飯桌兩端各雕一主人形象，女主人梳扁圓髻，身著對襟長袍，男主人頭戴帽，身著圓領長袍，皆袖手端坐，似在交談。兩人身旁各站有一孩童，頭束髻，著衫裙，雙手拱於胸前，姿態恭謹。磚雕雖出自民間藝人之手，卻反映出金代高超的雕刻技藝，人物形象生動傳神，栩栩如生，為研究金代服飾提供參考。

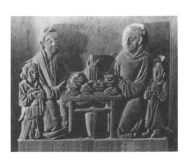

雜劇人物磚雕　>>

金代，磚雕。1973 年發現於山西稷山馬村、化峪鎮及縣苗圃等地。人物高者約 70 公分，矮者約 30 公分。畫面共雕有五人，四男一女，女像為老者形象，頭盤髮髻，身著圓領窄袖長袍，右肩負袋，雙手攏袖於腹前，神態自然。四男俑形象均不相同，著衫，腰束帶，或空手，或持笏，或雙手交叉於胸前，姿態表情各異。作品表現手法簡練，雕作工藝嫻熟，表現的是金代雜劇中的人物，形象生動。

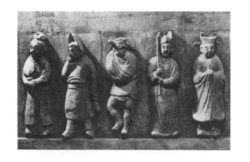

吹笛舞磚俑　>>

金代，磚雕。1973 年河南焦作西馮封村出土，河南博物院藏。灰陶質，高 35 公分。陶俑於兩側耳後各盤一髻，身著半袖及膝長裙，胸前繫有十字結，腰繫帶，足蹬靴。同墓出土十八塊人物俑磚雕，多為童子形象，髮式形貌相似，手持不同器物，雖動作不同，但都活潑、動感，向人們展示了當時的服飾與社會生活狀況。

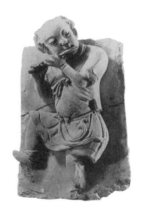

擊鼓舞磚俑　>>

金代，磚雕。1973 年河南焦作西馮封村出土，河南博物院藏。灰陶質，高 35 公分。俑上身裸露，斜披帔帛，於身側繫結，下著短裙，腰繫帶。左臂挾一圓形鼓，右手持捶作擊打狀。右腿前伸，左腿屈膝向上抬起，頭微揚，神情愉悅。俑像紋飾簡練，但刻工細緻，形象塑造生動，線條流暢自然。

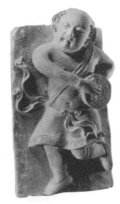

捧壺侍俑　>>

金代，磚刻。河南出土，河南博物院藏。高 50 公分。男俑頭盤髮髻，臉龐圓潤，雙眉上挑，大眼、大鼻頭，小口緊閉。身著圓領窄袖長袍，腰中繫帶，勒出隆起的腹部，袍緣垂地，僅露出鞋頭。雙手捧壺於左胸前，頭微向右扭，表情緊張恭謹。侍俑採用頭部圓雕與身體高浮雕相結合的手法，體態豐滿，尤其頭部形象突出，衣紋線飾流暢。作品雕刻形象富有張力，造型生動，風格質樸。

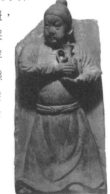

龍興寺千手千眼觀音像

北宋，銅鑄。河北正定龍興寺內，高22米。觀音呈站姿，赤足立於蓮花臺座上，面方彎眉，雙眼微閉，做沉思狀，鼻子直挺，兩唇緊閉，神態肅穆。全身塑四十二臂，最前方兩手合十置於胸前，左右兩側各二十臂，均呈輻射狀。手中持有淨瓶、寶劍、金剛杵等不同寶物。觀音身著天衣，上身袒露，上著長裙，垂至足面，瓔珞滿飾，裝飾繁縟富麗，十分華美。造像整體由七段拼接而成，工藝精湛，尺度巨大。

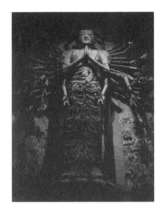

惠能銅坐像

北宋，銅鑄。位於廣州六榕寺六祖堂內。像高1.72米。北宋端拱二年（989年）造。惠能為唐代僧人，是禪宗南派創始人，被尊為禪宗六祖。像為結跏趺坐於椅上。身著右衽僧衣，外披袈裟，衣飾卷草、蓮花紋樣，精美華麗。坐像兩眼微閉，細眉修長，頭部和身體均消瘦露骨，其形象直接來自於惠能真身像。兩臂自然下垂，置於腹前作禪定印。作品造型寫實，鑄造工藝精良，細部雕鑿精細入微，線條自然流暢，為宋代雕塑佳作。

銅觀音坐像

五代十國，十國，吳越，銅鑄。中國國家博物館藏。高53公分。為水月觀音菩薩坐像。頭戴寶冠，上飾化佛，長髮披肩，帔帛斜披，上身袒露，下著長裙，胸飾瓔珞長垂至膝，衣紋飄動輕柔。左腿自然下垂，右腿屈膝置於臺座上，左手扶臺，右手屈臂置於右膝，呈遊戲坐。面容清秀，雙眸低垂，似在禪定修行，姿態悠然，造型優美。身後塑一圓形背光，上端及兩側飾火焰紋。觀音形體比例協調，衣紋、相貌方面的塑造，融合了外來藝術的表現風格，中外結合，風格華麗，是宋代佛像精品之一。

大黑天像

宋（大理國937～1254年），銅鑄。雲南省博物館藏。高15.4公分。此造像為三頭六臂的大黑天神，三頭均戴火焰寶冠，手持法器，周身有蛇纏繞。大黑天像有二臂、四臂和六臂之分，在雲南造像十分普遍。作品造型誇張，原表面貼金，現已剝落。

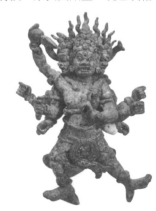

萬年寺普賢銅像

北宋，銅鑄。位於四川峨眉山聖壽萬年寺無梁殿內。寺院始建於東晉隆安三年（399年），為慧持禪師開創，初名普賢寺，明萬曆二十八年（1600年）神宗皇帝朱翊鈞御題「聖壽萬年寺」，以頌其母七十壽誕，簡稱萬年寺。萬年寺無梁殿重修於明萬曆時期，殿內立有一尊普賢菩薩銅像，像鑄造於北宋太平興國五年（980年）。像通高7.4米，其中白象高3.33米，蓮花寶座高1.42米，普賢像高2.65米。白象背上設蓮花臺座，普賢菩薩結跏趺坐於蓮花座中央。普賢臉龐飽滿，表情肅穆莊重，體態豐潤。頭戴花冠，身披袈裟，胸前掛瓔珞。頭戴華麗寶冠。其冠，身披袈裟和底部的蓮座都貼金，顯得華麗、尊貴。白象體量較大，四肢粗壯，腳踏蓮花，一副馴服姿態。塑像、蓮臺等各部分的比例尺度適中，雕塑結構比例合理，雕刻工藝精細。

金剛杵

宋（大理國937～1254年），銅鑄。雲南省博物館藏。長21公分。金剛杵又名降魔杵，為佛教中法器，可降妖除魔。此杵為銅鑄，杵身為連珠，兩端接蓮花座，蓮座上各出四個龍頭圍繞一杵頭，自龍頭各出彎鉤形龍舌圍護在杵頭四周。整個杵身紋飾精細，顯示出較高的製作工藝水平。

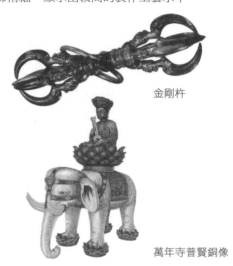

金剛杵

萬年寺普賢銅像

三塔模

宋（大理國937～1254年），銅鑄。雲南省博物館藏。高分別為12.7公分、12.3公分和12公分。圖中左右兩塔均為銀身銅座，中間塔為銅身銅座。三座塔身均為方形密簷式塔，內置有舍利子，形狀略有不同，可能是參照大理崇聖寺三塔的樣式製作而成。三塔造型精緻，至今保存完好，為佛教藝術珍品，也是體現區域文化的典型代表。

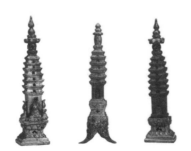

銅坐龍

金代，銅鑄。1965年黑龍江阿城白城金上京故城牆垣出土，黑龍江省博物館藏。通高19.3公分，重2.1公斤。這件銅坐龍是金代皇帝御用馬車上的裝飾物。兩後肢呈蹲踞狀，左前肢平伸，右前肢著地，與後肢連鑄。昂首張口，作長嘯狀。頭部刻畫十分細膩，整體造型以曲線為主，但柔中帶有很強的力度感，整體造型概括，鑄造精良，雕刻細緻。

中嶽廟守護神像

　　北宋，鐵鑄。位於河南登封中嶽廟。高2.54米。守護神頭戴冠，上身著戰袍，下身著戰裙，腰繫帶，腹部隆起，足蹬靴，叉腿而立。頭扭向右側，雙眼圓睜，表情威嚴。雙手握拳，舉於胸前，中空，原應握有兵器，已失。整體造型寫實中略帶誇張，仍留有鑄造時的模具印記，是寫實性較強的道教造像。風格粗獷質樸，鑄工精良。

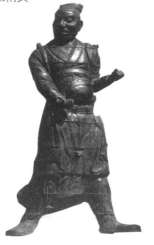

金藤編耳飾件

　　宋（大理國937～1254年），金織。雲南省博物館藏。直徑6.2公分，重80克。此飾物通體由金絲編織藤紋環而成，中央部位為如意花形，向外為一圈連珠裝飾，再向外飾一圈卷雲如意紋，以金絲按藤編紋編織而成。造型優美，紋飾精細，表現出了當時匠師高超的技藝。

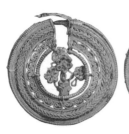
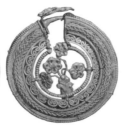

葵花形金盞

　　南宋，金鑄。1952年安徽休寧縣朱晞顏墓出土，安徽博物院藏。高5公分，口徑10.6公分，足徑4.4公分，重153.33克。金盞敞口，腹部斜收，圈足低矮，整體造型為六瓣秋葵花狀。花瓣邊緣內外雕飾紋樣一致，盞心飾有六瓣形的突起花蕊，約高1.8公分，使金盞宛如盛開的花朵。圈足上刻以二方連續草葉紋。該器通體金鑄，造型精巧、新穎，具有宋代金銀器清麗雅致的風格。製作工藝精湛，顯示了南宋時期金銀鑄造工藝的水平，為南宋金鑄代表作。

銀背光金阿嵯耶觀音像

　　宋（大理國937～1254年），金鑄。雲南省博物館藏。高29.5公分，重1135克，此尊像出土於大理崇聖寺千尋塔中，是現存宋代純金佛像中尺度較大的作品。觀音呈站姿，頭梳高髻，戴化佛寶冠，雙目微閉，做沉思狀。上身袒露，頸佩瓔珞，下著長裙，垂至足面。佛像通體金鑄，背光為銀製，分上下兩部分，最外沿鏤刻一圈火焰紋飾，裡面為花紋圖案。造型簡練，佛像刻鑿精細，圖案裝飾古樸渾厚，在宋代金鑄造像中屬佳作。

銀佛像

宋（大理國 937 ～ 1254 年），銀鑄。雲南省博物館藏。高 8.6 公分，重 115 克。此造像為純銀鑄造而成，為大日如來佛像。佛像為跏趺坐式，身穿袈裟，下垂至地面。面部眉眼刻畫簡略、生動，大耳，五官清晰。其身背和臂上鑄有「奉為高祥連」的字樣，為鑄奉者之名。造型整體圓潤，無瑣碎雕鑿，線條洗練，風格簡樸明快。

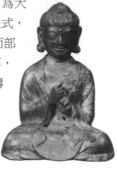

銀鎏金佛像

宋（大理國 937 ～ 1254 年），銀鑄。雲南省博物館藏。高 8.4 公分。此像為銀鑄而成，但外露的臉、胸、手等膚色均以鎏金的方法處理。佛像的造像形象已現程式化特徵，只在細部和鎏金等後期加工工藝方面略有不同。

銀鍛製佛像

宋（大理國 937 ～ 1254 年），銀鑄。雲南省博物館藏。高 8.9 公分，重 40 克。此造像為藥師佛像，通體用銀箔鍛製而成。佛像身披袈裟，左手於腹前捧一藥缽，右手自然垂置於盤踞的腿上。佛像衣服褶皺紋理清晰、概括，但不失生動，是當時佛教藝術的精品之作。

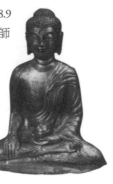

阿彌陀如來金佛像

宋（大理國 937 ～ 1254 年），銀鑄。雲南省博物館藏。高 8.6 公分，重 125 克。此像為純金鑄造而成。高束髮髻，耳大下垂，五官清晰，眉眼填以藍黑色，唇填以朱色，面帶微笑，雙手執於腹前。雕像造型簡單，其突出特色是頭髻與袈裟均飾以細密的線刻紋。

晉祠金人臺造像

北宋，鐵鑄。山西省太原西南郊懸甕山下的晉祠內。祠內中部區域、聖母殿的前方建有一座會仙橋，橋有一座方形的平臺，磚石結構，臺上四角各立一尊塑像，塑像全身用鐵鑄成，因鐵是五金之一，所以人們便將塑像稱為「金人像」，而這個方形平臺也因此得名「金人臺」。金人像共四尊，分別立於晉祠金人臺四角，高均約 2 米。其中東南角一尊鑄造於宋元祐四年（1089 年），頭部為 1926 年補鑄；東北角一尊為 1913 年補鑄；西北角一尊鑄造於北宋紹聖五年（1098 年），頭部為明永樂二十一年（1423 年）補鑄；西南角一尊為北宋紹聖四年（1097 年）鑄造。但由於年代較久，其中有三尊現已殘缺，只有位於臺西南角的一尊像至今保存完好。像胸前刻記有銘文。整尊塑像採用寫實的手法鑄造，體形較為粗壯，身著宋朝服裝，面部略有誇張，高鼻深目。這種胡人形象的護衛自唐代以來都較為常見，以其突出的形象來塑造勇猛的性格。整像採用多塊鐵範拼接鑄成，仍留有接口的痕跡。

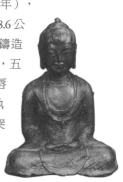

淨水觀音像

宋（大理國 937 ～ 1254 年），銀鑄金頭光。雲南省博物館藏。高 30.6 公分。造像為站姿，頭戴化佛寶冠，胸佩瓔珞，長垂過膝，著長裙，蓋過足面。左手持一蓮鉢，右手持柳枝，作撒播狀。觀音面目祥和，眼微閉，做沉思狀。後飾有桃形的金鑄頭光，上面鏤刻有火焰紋飾。頭光與觀音衣飾均有複雜紋飾，顯示出較高的製作工藝水平。

木刻蓮花佛龕

宋（大理國 937 ～ 1254 年），銀鑄。雲南省博物館藏。龕高 10.6 公分，金佛像高 3.9 公分，銀明王像高 4.3 公分。木雕龕呈蓮花花苞狀，內刨空，並在前後開兩個不同大小的拱形門，內置釋迦如來金像和阿修羅、金剛手明王像。如來佛像坐於須彌座上，做說法狀，兩明王手執法器坐於蓮花座上，似正在聽佛說法講經。木刻蓮花龕有兩片拱門頁，將佛像置於龕中後，可以將頁片扣合，結構機巧。三造像造型寫實，雕刻精細，通過材質的不同自然分出主次關係，設計巧妙。

金翅鳥

宋（大理國 937 ～ 1254 年），銀鑄。此鳥出自大理崇聖寺千尋塔，現藏於雲南省博物館。高 18 公分。通體鎏金，昂首展翅，作欲飛狀，立於蓮座之上。鳥身與背部之間插有火焰背光，背光上面飾有晶瑩剔透的五顆水晶珠。此鳥的頭、身、翼、尾也分別澆鑄而成。相傳此鳥是舍利佛的化身，居於塔頂以護塔，又相傳是白族原始崇拜圖騰之一。

鎏金雙龍紋銀冠

遼代，銀鑄。遼寧省建平縣張家營子遼墓出土，遼寧省博物館藏。高 18.7 公分，口徑 20.1 公分。這件冠飾是契丹貴族用冠，製作複雜，首先是用銀胎模製錘製出如浮雕的紋樣，然後再在表面鎏金而成。冠為前低後高的圓筒形，上下邊緣部位飾以連珠紋和如意雲紋。冠正中為流雲，上托火焰珠，左右飾以卷草紋，再向外為兩坐龍，表現出遊牧民族率真的情趣。銀冠造型簡練大方，紋飾精細、華麗，通體鎏金，光彩奪目，是遼代金銀製品的代表作。

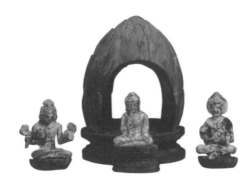

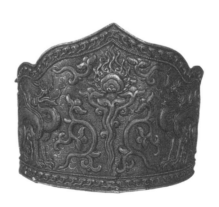

中國器物圖解詞典

元	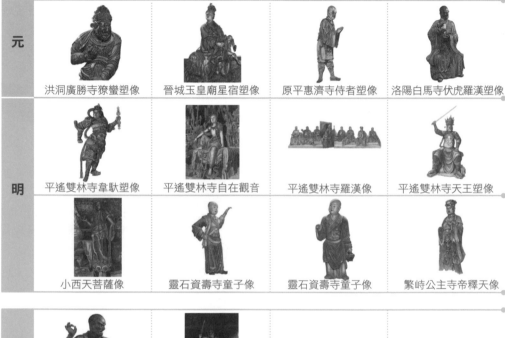			
	洪洞廣勝寺獠蠻塑像	晉城玉皇廟星宿塑像	原平惠濟寺侍者塑像	洛陽白馬寺伏虎羅漢塑像
明	平遙雙林寺韋馱塑像	平遙雙林寺自在觀音	平遙雙林寺羅漢像	平遙雙林寺天王塑像
	小西天菩薩像	靈石資壽寺童子像	靈石資壽寺童子像	繁峙公主寺帝釋天像

元	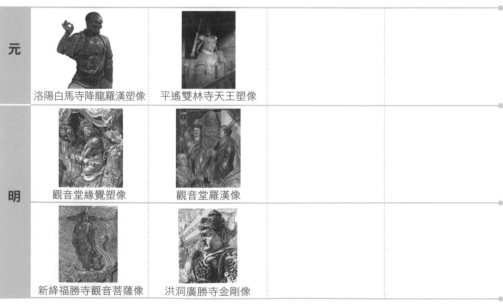		
	洛陽白馬寺降龍羅漢塑像	平遙雙林寺天王塑像	
明	觀音堂緣覺塑像	觀音堂羅漢像	
	新絳福勝寺觀音菩薩像	洪洞廣勝寺金剛像	

耶律世昌夫婦墓騎馬女俑

元代，陶塑。1950 年陝西長安韋曲村耶律世昌夫婦墓（1326 年）出土。通高 42 公分，長 36 公分。馬上騎女俑，女俑頭側挽髮髻，身著窄袖右衽長袍，腰繫帶，足穿靴，兩臂前後撐開，作策馬欲行狀。女俑臉龐方圓，五官刻畫概括。跨下馬軀體強健，四肢有力，鞍墊、馬韁刻畫逼真，馬目視前方，富有動感和生命氣息。作品造型極具寫實性，塑造手法簡潔，風格質樸，頗有遊牧民族風格的特色。

陶龍

元代，陶塑。1983 年陝西西安出土，陝西歷史博物館藏。灰色陶質，鎮墓獸形象。高 17.6 公分。陶龍頭部長扁，雙目圓瞪，上唇彎翹，腦後部伸出獨角。龍身如蹲坐的犬狀，只是龍身通體布滿鱗片，排列整齊密集。陶龍形象怪異，塑造簡潔概括。

騎馬男俑

元代，陶塑。1950 年陝西長安韋曲村耶律世昌夫婦墓出土。通高 42 公分，長 39 公分。馬匹形體矯健，四肢粗壯有力，直立於陶板上。馬背上男俑頭戴尖頂寬簷圓帽，身著窄袖長袍，腰中繫帶，後背有一物，足穿靴，雙手緊握鞍轡，抬頭望向遠方，元代造像對馬的形象方面更趨向於表現高而健壯的體魄，與唐代肥碩的馬形象截然不同，突出了遊牧民族的英武氣質。

女立俑

元代，陶塑，西安市南郊元代王世英墓出土的眾多陶形人俑中的一件。女俑呈站姿，衣著交領長袍，腰繫帶，另有胸前束帶並打花結，長垂至裙擺處，長袍覆足。俑長髮分梳於腦後縮雙螺髻，面相圓潤，頭微向上仰，雙手攏袖置於胸前，神情專注，姿態恭敬。俑像身體修長，衣飾紋線流暢，造像手法簡潔生動。

陶胡人俑　　　　　　　　　　　>>

元代，陶塑。山東濟南祝甸出土，山東博物館藏。高 29.2 公分，灰陶製，外飾紅色陶衣。陶俑身著紅色長袍，雙足邁開，雙手端起，作疾馳狀。右手握筒狀物，似急報的使者。其面部略方，頭紮束，鬚髯濃密，雙眼內陷，鼻子高挺，正望向前方。從其形貌和服飾上來看，此俑為胡人形象。作品風格粗獷、簡潔，手法寫實。

洪洞廣勝寺彩塑　　　　　　　　>>

元代，泥塑。位於山西洪洞縣城東北 17 公里處的廣勝寺內。寺院始創於漢朝，經後代多次重修，寺分上寺和下寺兩座寺院，現存多為明代建築，但也有幾座具有代表性的元代建築和元代雕塑。上寺內有山門、飛虹塔、彌陀殿、大雄寶殿等主要建築。圖示為上寺大雄寶殿內保存的元代塑像。獠蠻像頭戴高冠，螺旋形花飾與卷曲的頭髮向上堆成尖塔狀。肌膚赤紅，眉頭緊鎖，嘴咧開，臉部長有蜷曲的絡腮鬍，頗具北方遊牧民族的強悍形象特徵。頸戴項圈，全身衣褶流暢，紋飾突出深刻，具有緊張的氣氛與動勢。俑像雙手握拳，充滿力量，尤其是對手部肌肉與筋骨形象的表現最為細緻、真實。人物的面貌形態、衣飾特點及表情動作都極富動態感，造型生動，神態逼真。

晉城玉皇廟彩塑　　　　　　　　　　　　　　　　　　　　>>

元代，泥塑。位於山西晉城城東 13 公里府城村後土崗玉皇廟內。寺廟建於北宋熙寧九年（1076 年），金泰和七年（1207 年）重建，後於元、明、清各代均有修建。寺院內存大量道教造像，製像時間含宋、金、元多個時代，其中尤以元代塑二十八宿像最具代表性，造型生動逼真，形象各不相同。二十八星宿神，即中國古代用來觀測四季和測算天體經緯度的 28 組星座，後來經道教附會出二十八神的形象。塑像有男有女，因執司不同，形象性格也各不相同，每個神像旁都有一種動物像，以暗示主神的身分。圖示參水猿為一青年婦女形象，頭頂髮髻，插花形冠，髮髻用紅巾包裹。身穿交領長衫，外披巾，項飾瓔珞，造型美麗。像呈單腿坐姿，左腿拱起，雙手抱膝，頭向上抬起並向右扭，一副悠然自得的神態，臉與手部均白皙、飽滿，華麗的衣飾與人物整體的造型呈現出優美典雅的氣質。塑像身旁蹲一隻猿猴，為塑像身分的象徵。全塑二十八像，有青年女子，有穩重的中年人，也有表情生動的老人，人物形象身分各異，造像風格寫實，人物形象突出世俗性。

原平惠濟寺彩塑

元代，泥塑。山西原平惠濟寺內。寺院始建於唐代，宋代重修，金、元、明、清都有整修。現寺內主要建築有山門、觀音殿、鐘樓、伽藍殿、大佛殿等。大佛殿內設有佛壇，佛壇上彩塑佛、菩薩、脅侍、童子、金剛像等，均為彩塑藝術佳作。侍者塑像立於大殿佛壇一側，其形象為一民間普通百姓。頭光面闊，體格壯實，衣飾簡樸。內穿夾衣，外罩及膝短衫，腰間繫巾，並在腰前打結，垂下來的衣帶可見紅、綠正反兩面的顏色。下身穿長褲，小腿上部、膝蓋下部於腿上用細帶勒繫，腳穿布鞋，儼然一位農家青年形象，俐落的穿著有利於生產勞作。塑像動作造型虔誠，雙手合十，略向前傾的上身，神態、姿勢和諧，表現出人物虔誠向佛之心。作品手法寫實，衣飾流暢，塑工對衣紋的變化表現真實，整體結構協調，體現元代雕塑藝術的世俗化特徵。

白馬寺獅子羅漢像

元末明初，夾紵乾漆。位於河南洛陽白馬寺大雄寶殿內。白馬寺位於河南洛陽市東，為中國最早的佛教寺院之一。據說在東漢明帝時創建寺院，為白馬寺。有「中國第一寺院」之稱。白馬寺大雄寶殿內東西兩側排滿十八羅漢塑像。羅漢群形貌姿態各不相同，有跏趺、半跏趺、普通坐式，造像高度在 1.55 米至 1.61 米之間。羅漢手中各持一物，有手拿書，有扶杖、托山、執筆等，造型豐富，神態各異。其中獅子羅漢像為十八尊者中的第七位，名嘎納嘎巴薩尊者，身著長袍，外披袈裟，端坐於臺上。雙手托一幼獅置於胸前。塑像額頭隆起，眉鬚濃密，戴大而圓的耳環為北方少數民族形象。塑像神情和藹，人物面帶微笑。塑工精細，儀態逼真。衣紋線條流暢自然，作品形象豐滿生動。

白馬寺降龍羅漢像

元末明初，夾紵。白馬寺羅漢像之一。降龍羅漢像形態尤其逼真，生動傳神。降龍羅漢像原名為嘎沙雅巴尊者，俗稱降龍羅漢，位居大殿東側第九位。身披雲龍袈裟，腰繫墜地長裙。衣飾描金彩繪袒露前胸，右臂向身側屈肘上舉，指間捏寶碧珠；左臂自然下垂，掌面上托缽，缽內有騰躍的小龍，其右腿盤坐，左足著地跨置於臺座上。這尊塑像面部表情和肌體的塑造相當生動，雙目立睜，豎眉上揚，隆鼻張口，氣勢洶洶。臉上的肌肉隨表情的豐富變化充滿張力和動感，頸下袒露的前胸突出強健的頸骨和豐健的肌肉，氣勢雄渾飽滿。作品刻塑有力，塊面屈伸自如，衣紋飄灑自然，為雕刻藝術中的佳作。

鈞窯香爐 >>

元代，陶瓷。呼和浩特市東郊白塔村窖藏出土，內蒙古博物院藏。高 42.7 公分，口徑 25.5 公分。爐為直口，腹部圓鼓，雙豎耳，下有三矮足。在頸部堆塑有三隻麒麟，正面兩麒麟之間豎有一塊方形的題記，上面不施釉，只刻有此爐的製造時間，內容為「己酉年九月十五小宋自造香爐一個」。作品造型粗獷，胎體呈紫紅色，通體施天青色釉，由於施釉較厚，在燒製過程中釉水流溢不勻，因而沿口和兩耳等處釉層較薄，露出胎體，但整體自然、生動，渾厚的爐體與流動的釉層都顯示質拙的風格特徵。

陶男俑 >>

元代，陶塑。故宮博物院藏。高 24.5 公分，寬 11 公分。男俑頭戴尖頂圓邊帽，圓臉，五官清晰，雙眼直視前方。身著圓領窄袖長袍，腰中繫帶，帶結於腹前，衣袍下擺呈喇叭形，下著長褲，雙腿直立於托座上，衣著裝扮具有蒙古族特徵。人物左手伸出，右手殘缺，手中原持有物。

陶女俑 >>

元代，陶塑。故宮博物院藏。高 23.6 公分。陶女俑呈站姿，頭髮左右分梳成兩髻，臉型略方，上寬下窄，雙眼下垂，小口緊閉，神態恭謹。身著窄袖長袍，垂至地面，蓋住雙足。雙手捧一圓形食盒，托於胸前。從造型上看，女俑衣飾簡單，神態含蓄，再加上手捧物的姿態，應為侍女形象。塑工概括簡練，對髮式和衣紋的表現精細，顯示出較高的技術水平。

陶馬 >>

元代，陶塑。故宮博物院藏。高 20.6 公分，長 23 公分。這件陶馬作品中，頭部刻畫精細，飾有籠套，雙眼圓睜，直視前方，兩耳豎立，嘴微張。頸部以線刻的方式表現長鬃，背平臀圓，蹄腕粗壯，尾巴長，四肢直立於長方形陶板上，形象敦實。馬造型寫實，塑工簡練，馬的造型略顯呆板，重在表現總體造型，忽略了大部分細節的表現。

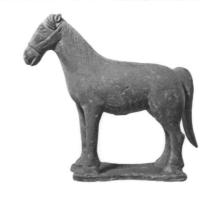

陶羊

元代，陶塑。故宮博物院藏。高 11.5 公分。羊呈昂首臥狀，四肢彎曲跪於橢圓形板上，採用高浮雕的手法表現。雙角內卷，口閉，兩眼直視前方，頸部繫帶，神態溫順，軀體肥碩。作品造型淳樸，雕塑手法簡潔明快，整體輪廓清晰，把羊的基本特性生動地刻畫出來，具有很高的藝術價值。

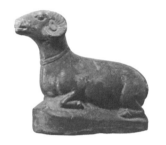

彌勒佛

元代，石刻。位於福建省福清市海口鎮瑞岩寺垣外。彌勒佛像依巨大岩石的天然形態略施雕鑿而成，高 9 米。石像盤腿而坐，頭方，面相豐滿。身披袈裟袒露肩、胸，腹部圓鼓。左手撚珠，右手撫腹，兩眼微眯，笑容滿面，神態慈祥。在彌勒佛的腿腰部雕有三尊小羅漢，生動地襯托出彌勒佛的形象之大，也更添趣味性。作品形神兼備，刻鑿手法概括，線條流暢，代表了這一時期高超的石雕技藝。為中國東南重要的大型石刻雕像之一。

雙林寺四大金剛像

彩塑，元代。雙林寺彩塑。塑像位於寺院天王殿簷下，左右各二。四大金剛造型生動威武。四大金剛像的高度都約為 3 米，坐於臺座之上，手持金剛杵，其腿部為一腿倚臺座，一腿著地形式，因此倚坐的小腿部分多有殘損。金剛像的面部表情生動，尤其是眼珠為琉璃珠，更增添了形象的真實性。四金剛像個個強壯有力，造型堅定，神氣十足，因其面部與眼睛經過事先處理，因此各位金剛正好瞪視著中間的觀者，設計巧妙。

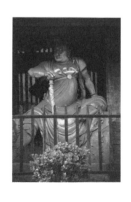
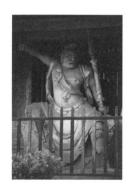
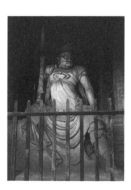
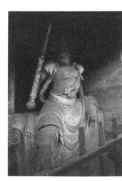

金剛薩埵菩薩

元代，石刻。飛來峰。龕高 2.1 米。飛來峰位於浙江省杭州市靈隱寺前，現存有380 餘尊造像，是五代至元代期間的佛教雕刻，其中五代造像較少，宋代造像最多，元代造像次之。元代造像以受梵像密教風格的造像最具特色。如圖示菩薩頭戴寶冠，臉型長方，長眉大眼，隆鼻薄唇，額正中間又長有一眼。上身袒露，飾瓔珞。半結跏趺坐於仰蓮紋臺座上。左手執金剛鈴，右手持十字金剛杵，體態豐盈。整體造型莊重渾厚，佛坐相為漢地式，但面部三眼，誇張的耳飾和手持法器樣式均為梵式風格。

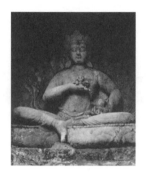

飛來峰金剛手菩薩像

元代，石刻。飛來峰。高 1.6 米。菩薩頭頂高螺髮，戴寶冠，冠上有化佛，臉龐方正，雙眉微蹙，大眼圓瞪，耳飾墜。上身袒露，下著短裙，胸飾瓔珞，體態飽滿。左臂屈肘置於胸前，右手握金剛杵。軀體比例刻畫略顯誇張，兩腿短小，胸腹肥碩，兩腿呈弓箭步支撐身體。形象屬於密教造像，但已帶有濃郁的本土化風格傾向。刻畫細緻傳神，技法純熟，刀法簡練，具有神祕氣息。

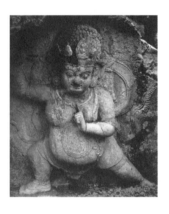

居庸關雲臺天王浮雕

元代，石刻浮雕。位於北京市昌平區西北部居庸關。居庸關是長城的主要關口之一，舊時稱軍都關或薊門關。雲臺是居庸關關城中心的一座長方形的城臺，城臺約建於元至正五年（1345 年）。雲臺基座東西長約 27 米，南北深 17 米多，基臺中間券形門，形狀略呈六角形，券門和券門外邊緣洞內布滿了各式各樣的浮雕。券門兩側有怪獸、花朵和龍神圖案浮雕，圖案中間刻的是金翅鳥王，左右對稱分布。券洞內石壁上雕刻有四大天王浮雕像；券頂上布滿小佛像和曼陀羅花紋浮雕，兩斜頂上還刻有十方佛像。雕刻手法細膩，表現手法成熟，浮雕形象生動，四大天王浮雕像同時採用了高浮雕和淺浮雕兩種不同的雕刻手法，突顯出人物面部表情和精神風貌。富有層次感和立體感的雕刻手法令整幅浮雕像中圖案的主次關係視覺效果明顯，襯托出天王的氣勢，顯示出元代雕刻風格的豪邁氣質。

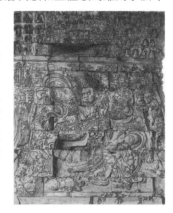

毗�溼奴像

　　元代，石刻。1934 年福建泉州校場出土，泉州海外交通史博物館藏。灰綠石質，通高 1.43 米。此像的形象與雕刻技法均帶有濃郁的印度造像風格特色。這尊毗溼奴像頭戴寶冠，臉龐較長，眉目清秀，大耳垂肩，雙眼直視前方。上身裸露，有四臂，其中兩臂屈肘上舉，左手執法螺，右手持寶輪；另兩臂下垂，左手持杖，右手已殘。毗溼奴是印度本土宗教中的神祇，由此暗示出元代在中國東南沿海一帶已經有更多來自印度的宗教傳播。

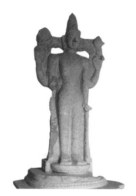

摩尼光佛像浮雕

　　元代，石刻。位於福建泉州南門外 13 公里處的草庵內。高 1.63 米，寬 1.72 米。草庵建於元代初期，庵內浮雕有波斯摩尼佛一尊。石佛四周深刻一直徑約 2 米的佛龕，摩尼光佛位居龕中央。佛面略方，長髮披肩，並蓄有長鬚，面帶微笑，表情祥和。身著寬袖僧衣，胸前繫結，衣袖寬大垂於座下。摩尼教是一種從波斯傳入的宗教形式，唐代後期轉變為明教，在民間發展，並吸收了道教等本土宗教的內容，此幅摩尼教雕像的人物造型，就充分印證了這一點。

獸面形石柱

　　元代，石刻。1939 年福建泉州塗門城基出土，廈門大學人類博物館藏。灰綠岩質。高 28 公分，寬 15 公分。獸頭略長方，彎眉，雙眼內凹，大鼻頭，闊嘴露齒，兩耳外張，頭頂似卷髮，形象怪誕，富有神祕氣息，似有某種象徵意義。石柱底部有榫頭，推測可能為某建築的部件之一。

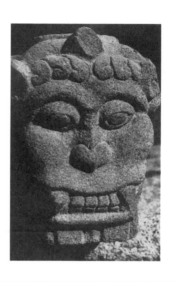

人面獅身像浮雕 >>

元代，石刻。位於福建泉州開元寺內，原為印度教寺廟建築構件，於明洪武年間（1368～1398年）重修開元寺時移到開元寺內作為大雄寶殿臺基側面的裝飾。人面獅身浮雕板共七十三塊，獅身人面像高24公分，長65公分。畫面造型為側身正首示人，頭部束三層螺髮，濃眉大眼，神情平和，胸前飾有護甲。獅形身軀，尾上翹，卷曲至背部。

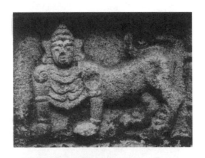

臥鹿紋鏨花金馬鞍 >>

元代，木刻。內蒙古錫林郭勒盟鑲黃旗出土，內蒙古博物院藏。前橋高20.8公分，寬23公分；後橋高11公分，寬16公分。這套馬鞍是一蒙古族少女的隨葬物。木刻馬鞍的前後均飾鏨花金飾層，前橋上的主題裝飾圖案以一海棠花形框為主，內有一隻臥鹿，在外圍飾以纏枝牡丹紋樣。後鞍橋和前後鞍翅均以卷草紋為底紋，邊緣部位飾以二層連續的卷葉紋。馬鞍造型簡單，金飾圖案精細。此馬鞍是迄今為止僅見的元代馬鞍遺物。

四臂溼婆像浮雕 >>

元代，石刻。1943年福建泉州南嶽街發現，泉州海外交通史博物館藏。全長65公分，高47公分。塑像題材源於印度教，通體用一整塊輝綠石浮雕而成。畫面作屋形龕，龕楣上飾鐘形圖案，內刻火焰紋，兩側有龍形裝飾。龕兩側雕刻石柱，上飾蓮紋，下飾雲紋，柱兩側向外各雕一小塔，塔上有浮雕圖案。龕內正中是一朵盛開的蓮花，花中央結跏趺坐四臂溼婆像，像上身袒露，下著長裙，面部風化，模糊不清。身生四臂，兩臂屈肘上舉，左手持圓形法器，右手執矛，另外兩臂於胸前施無畏印。作品整體布局排列有序，雕刻細膩，造型優美。

「張成造」剔犀雲紋漆果盒 >>

元代，木雕。安徽博物院藏。高6公分，直徑14.5公分。果盒木胎黑漆，平面呈圓形，蓋與身以子母口相接。採用漆器工藝中的剔犀技法製作而成，即在胎上先後相間施二或三種顏色的漆層後再進行雕刻，由此使其表面呈現多色刻痕。此漆盒由黑、紅兩色漆層相間構成表面，即首先是在胎體上髹飾黑漆，讓黑漆積累成一定的厚度後，再髹紅漆，黑紅漆相間多次反覆，當漆層達到所需要的厚度時，再用刀剔刻出如意雲頭紋。在黝黑的刀口斷面露出三道紅漆。在盒底邊緣有針刻的「張成造」三字，用來告示製作者姓名。作品造型精美，古樸雅致，晶瑩照人，刻工圓潤，具有很高的藝術價值，代表了中國雕漆工藝的最高水平。

釋迦牟尼像

元代，銅鑄。故宮博物院藏。高 21 公分，寬 15.8 公分。佛結跏趺坐於仰覆蓮座上，頭束多層螺髻，面相圓潤，五官刻畫略顯緊湊，長眉細目，大耳垂肩，神情端莊，面帶笑意。身著袈裟，袒右肩，右臂自然下垂置於膝上，左手掌向上，置於腹前。作品塑造手法細膩，具有梵相造像風格特徵。在像背鑄有「歲次丙子至元二年八月望日謹題」字樣，顯示像造於元惠宗至元二年（1336年）。

金銅菩薩坐像

元代，銅鑄。故宮博物院藏。高 18 公分。菩薩頭戴華麗寶冠，全身布滿精美裝飾。項戴佛珠，臂有金釧，腰、肩、頸部均有綠松石及黑、紅、白等色寶石鑲嵌，塑像全身富麗堂皇。像面龐豐圓，五官清秀，面帶笑意，雙手持蓮花長莖合掌結跏趺坐於蓮臺之上。兩株蓮花均繞臂向後，於雙肩後部盛開。造像通體金光閃亮，蓮臺須彌座刻畫得十分精美生動，座底刻有「大德九年（1305 年）五月十五日記耳」的字樣。造像風格具濃郁的藏傳佛教色彩。

鎏金憤怒明王像

元～明代，銅鑄鎏金。臺灣鴻禧美術館藏。高 1.05 米。呈立像，單腳獨立於法輪上，肩生八臂，其中兩臂攏於胸前，其他六臂姿態各異，或持法器，或施手印，其周身纏蛇，尤其手臂上最多。明王像造型極富動感，手臂與身體肌肉蘊含張力。塑像受外來影響很大，是吸收西藏或域外風格，造型誇張的密教代表性造像作品。

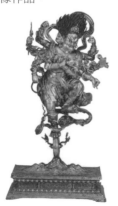

銀果盒

元代，銀鑄。安徽博物院藏。通高 16.8 公分，口徑 34.4 公分，足徑 26.5 公分，重 4375 克。1955 年合肥市孔廟舊基出土。果盒造型新奇，蓋與盒身有子母口，合縫嚴密。盒平面為十棱蓮花瓣形，由盒蓋、底座和格層三部分組成，是元代創製的一種新的器皿造型。銀果盒通體飾滿圖案，以花卉為主，紋樣精美。蓋面中心飾有一對相向而飛的鳳凰，四周刻多種花卉圖案。格層淺盤中飾一株盛開的牡丹。底部的圈足飾一周纏枝卷草紋。整個銀果盒紋樣繁複，線條細密，造型奇特，據同墓出土製品推測製作於至順四年（1333 年）。

八思巴文虎頭銀字圓牌

　　元代，合金。甘肅省博物館藏。通長18公分，圓徑11.7公分。圓牌為合金製成，頂端飾有一個供佩掛用的圓環，環座為浮雕的虎頭紋形。圓牌面內從左至右嵌鑄有凸起的五行制八思巴蒙古字，譯意為「至高無上皇帝聖旨，違者斬」。這是元代中央朝廷鑄造的牌飾，專門供政府外派的官員使用，作為身分及差使沿途官府、驛站的憑證。造型簡潔，雕刻細緻，風格質樸。

銀錠

　　元，銀製。臺北歷史博物館藏。銀錠是古代秤量貨幣，最早使用於漢代，而當時的使用僅限於貯藏。宋以後，銀錠開始以貨幣的形式在市面上流通，明代中期，白銀開始作為市面上最主要的通行貨幣。自元朝起，銀錠又被稱作「元寶」，意為「元朝之寶」。圖中這件銀錠造型如馬蹄，正面刻「元寶」二字，背面有文字記載，為元代至元十四年（1277年）在揚州鑄造的官錠。這種銀錠的造型如一隻馬蹄，因此，又稱作「馬蹄銀」。

龍槎

　　元代。銀鑄。故宮博物院藏。高18公分，長20公分。槎的原意為筏，鑄造成龍形，因此稱「龍槎」，是一種盛酒器物。槎身做成彎曲的龍狀，龍作躍起回首姿勢，其身為古柏形象，全器造型如同枝杈茂盛的老樹。槎身坐一老者，手捧書卷閱讀。老者束高髻，身著寬袖長袍，腳蹬雲頭履，形體略消瘦，神態怡然自得。人物之下為盛器，較小，槎尾刻有「龍槎」二字和「至正乙酉（1345年），渭塘朱碧山造於東吳長春堂中。子孫保之」字樣，可以得知這件龍槎作品是元代著名工匠朱碧山所製，其製作目的應以賞玩為主，非真正的實用器。

明

時期／器形	石武將		石文官	
明				
清				

時期／器形	石文官	石像生	石五供
明			
清			

達摩渡海像 >>

　　明代，瓷塑。產於福建德化窯，故宮博物院藏。高 43 公分。達摩即菩提達摩，是南北朝時期的印度高僧，被稱為中國禪宗始祖。達摩像頭大圓光，雙目堅毅，鼻直口方，雙耳下垂，蓄鬍鬚，面部為典型的印度僧人特徵。內著僧袍，垂至足面，外披寬袖大衣，衣紋線條自然流暢。像雙手攏袖置於胸前，雙足直立，腳下踩雲。塑像者為明代著名的塑像家何朝宗，其代表性的瓷塑即為這一尊像，以人物衣飾靈動和神情深邃而聞名。

德化窯觀音坐像 >>

　　明代，瓷塑。產於福建德化窯，故宮博物院藏。高 28 公分，底徑 13.3 公分。觀音雙目微閉，面帶微笑，神態安詳。胸佩瓔珞，身穿寬袖袍，雙手隱於袖中，衣服褶皺紋理流暢自然。此像質地細密，釉色呈牙白，溫潤如玉。像中空，後部刻有何朝宗的葫蘆形名章。

雙林寺千佛殿自在觀音菩薩 >>

　　明代，泥塑。雙林寺彩塑之一，位於山西平遙雙林寺千佛殿內。高 3.3 米。寺院始建於北齊武平二年（571 年），明代曾多次重修。各殿內均滿布彩塑，多為明代遺物。自在觀音菩薩像是雙林寺千佛殿的主像。菩薩高髻，頭戴寶冠，鑲金裝飾，精緻華麗。肌膚潔白凝潤，面龐豐滿，具有唐代女像的審美特徵。上身祖露，項飾瓔珞，佩戴臂釧，左肩披巾繞至右臂，向下垂落於臺座上。衣紋流暢，塑像和諧完整。腹部隆起，再次顯示了人物體態的豐腴，是唐代佛教人物塑像的典型特徵。右腿支起，右臂搭在膝頭上，左腿自然下垂，隨意自由。菩薩像背後布滿各種題材的懸塑，烘托主像氣勢，整體造像完整。

雙林寺天王殿內四大天王像 >>

明代，泥塑。雙林寺彩塑。位於寺院天王殿南牆前。天王是佛教中保護佛法的護法神，其中以居佛世界中心須彌山上的四大天王最為出名。雙林寺天王殿內四大天王像高度約為3米，按其所執法器不同，被寓以不同意義，合在一起則稱「風調雨順」。包括南方增長天王，高3米，「增長天」護法南方，能使人善根增長。手持清風劍，意為「風」。兩眼凝視前方，豎眉怒目，神氣十足，右手舉劍，是一位個性剛直的壯士。東方持國天王，「持國天」護法東方，懷抱琵琶，是樂神，意為「調」。膚白，神情內斂，唇上八字鬍鬚，似一位神情慈祥的文將，給人神祕、親切之感，刻畫精妙，以「神」寫人。西方廣目天王，「廣目天」護法西方，福德名聞四方，右手執雨傘，意為「雨」。廣目天身為紅色，怒髮未平的神態，姿態豪放，腳踏小鬼，表現出赤膽忠心的勇將氣勢。北方多聞天王，「多聞天」護法北方，右手托舍利塔，左手握蛇（大蛇為蜃），意為「順」。多聞天方臉端正，兩眼直視，身側向扭動，腹部圓鼓，表現出一個多謀善斷，心思慎密的大將形象。四大天王在民間又被當作是保平安、祈幸福的保護神，是人們期盼五穀豐登的象徵。

雙林寺羅漢殿十八羅漢像 >>

明代，泥塑。雙林寺彩塑。羅漢原本是印度小乘佛教中的人物，中國羅漢像為男性的形象。中國化的羅漢形象與普通人更為接近，身穿漢式僧衣，與俗世中的和尚形象極為相似。在佛教雕塑中，常見以羅漢為題材的雕塑，並且常以群組出現，多見為「十六羅漢」和「十八羅漢」。雙林寺羅漢殿內有「十八羅漢朝觀音」的羅漢像組合，其中包括十四尊坐像和四尊立像。分別為多言羅漢，約高1.45米；伏虎羅漢，高約1.42米；啞羅漢，高約1.05米；英俊羅漢，高約1米；醉羅漢，高約1.75米；迎賓羅漢，高約1.6米；長眉羅漢，高約1.5米；講經羅漢，高約1米；羅怙羅漢，高約1.5米；瘦羅漢，高約1.45米；胖羅漢，高約1.5米；大頭羅漢，高約1.05米；矮羅漢，高約1.2米；病羅漢，高約1.75米；養神羅漢，高約1.1米；鎮定羅漢，高約1.55米；降龍羅漢，高約1.6米；靜羅漢，高約1.05米。十八尊羅漢塑像全為明代塑造，造型、神態各異，風格各具特色，有的雙目緊鎖，似正在凝思；有的哈哈大笑，相貌生動；有的則慈眉善目，顯得極為親切。神態變化，表情豐富傳神，手法寫實，略有誇張，形象準確，既具有藝術美感，又充滿濃郁的世俗生活氣息，堪稱同類題材塑像佳作。

華嚴寺大雄寶殿造像

　　華嚴寺分上、下兩寺，始建於遼代，上寺大雄寶殿中現存以五世佛為主尊的造像為明代遺存。主尊五世佛的中央三尊為木雕。大殿兩側設二十諸天像，均前傾15°，造型較為世俗化。

雙林寺千佛殿韋馱天像

　　明代，泥塑。雙林寺彩塑之一。位於寺院千佛殿內，高1.76米。身材魁梧，眉頭緊鎖，面部表情豐富；左手揚舉，右臂握拳，富有張力；右腳抬起，左腳丁立，似要跨步前行，充滿動感，氣勢威猛。雙目炯炯有神，仿佛透視人間善惡，正義之氣表現無遺。整件作品最精彩的部分在於韋馱的腰部，扭曲的腰身使身體造型呈現為「S」形，曲線感強，極富有彈性和動感，使作品富於生命氣息。像立於自在觀音旁邊，為觀音身邊的守護大將。韋馱天像是雙林寺最著名的彩塑之一，也是明代彩塑藝術中的佳作，有「全國韋馱之冠」的美譽。

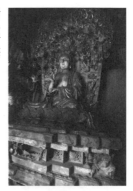

雙林寺千佛殿善財童子像

　　明代，彩塑。雙林寺彩塑之一。通高55公分。塑像身體豐滿，微向前傾，上身裸露，胸飾瓔珞，臂飾釧，下著短裙，褶皺細密繁瑣以紅綠兩色為主。臉龐方圓，五官刻畫精巧，雙手合十置於胸前，赤足，雙腳踏雲，充滿神祕氣息。童子神情恭謹，作朝拜狀。塑像刻畫人物真實，肩披帛帶，自然飄逸，身體飽滿，胸腹渾圓，將兒童的稚拙形象表現得十分生動。

雙林寺羅漢殿觀世音像

　　明代，彩塑。雙林寺彩塑之一。高1.6米。羅漢殿正中主像觀世音菩薩像。像頭戴冠，著通肩袈裟，胸腹袒露施手印，結跏坐在蓮座上，法相莊嚴，神態寧靜。菩薩像後背光有精美木雕刻，採用透雕的手法雕有龍、雀、花、鳥，其中菩薩頭頂上有蹲坐姿力士，兩側有飛天，上部有日、月兩字，因此這座菩薩像應為日月觀音菩薩。整尊塑像造型簡單，但雕飾花紋繁複、華麗。

雙林寺釋迦殿主佛像

明代，彩塑。像高 1.98 米，底座高 1.6 米。雙林寺釋迦殿主像釋迦佛，兩側有文殊和普賢二尊菩薩立像。東側文殊菩薩手持經卷，西側普賢菩薩手持蓮花。各高約 1.85 米。佛像通體飾紅，頭蓄螺髻，大耳垂環，眉目細長，體態豐腴。袒右胸，戴臂釧，結跏趺坐須彌蓮座上，佛陀造型形象具有印度風格特徵。兩菩薩拱身侍立，姿態恭敬，體態修長，神態充滿悲憫之情。衣紋處理簡潔而流暢，體態勻稱，整體形象莊嚴、肅穆。

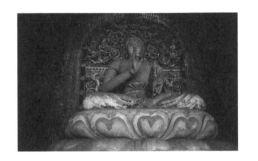

觀音堂塑像之一

明代，彩塑。長治觀音堂觀音殿十二緣覺懸塑之一。觀音堂位於山西省長治市西南郊梁家莊。堂院創建於明萬曆十年（1582年），正殿觀音殿內滿布彩塑。有二十四諸天、十二緣覺、十八羅漢及各種瑞獸、供養人等，共計四百多身。像高約在 66 公分至 98 公分之間，有坐姿、站姿，姿態形象不一，獅、象、麒麟等各種異獸，形象栩栩如生。彩繪塑像，高 68 公分。頭戴如意珠翠寶冠，上身裸露，肩披帔，下著長裙，赤足，蜷腿，雙手抱膝，腰身轉折自然。觀音堂彩塑融合儒、釋、道三教於一體，且具有較強的世俗性，尤其是人物形象的服飾等均為當時生活服飾的反映。

長治觀音堂彩塑

明代，泥塑。位於山西長治觀音堂。觀音堂創建於萬曆十年（1582 年），主殿觀音殿，殿內主供觀音、文殊、普賢三大士像。四壁滿布彩繪懸塑，其中有二十四諸天像、十二緣覺、十八羅漢及諸菩薩及供養人像。除各式人物造像之外，還有諸多異獸與亭臺仙閣，卷雲等龐大、炫麗的仙境景觀。十八羅漢像的雕造充分反映了明代塑像世俗化的特徵，他們已完全成了俗世中普通人物的形象雕塑。其中有一組十分難得的佛教造像，以民間化的彌勒佛為主題，塑造了一副充滿生活情趣的生動畫面。彌勒佛頭大面闊，面龐豐滿，身披袈裟，袒胸露乳，大腹便便，形象幽默，塑造誇張，使整尊塑像及整幅畫面洋溢著喜樂的氣氛。彌勒佛身旁的童女頭束兩側髻，笑容滿面，童女手扶羅漢右臂，似扶持羅漢行進。童子手握拐杖扛在肩頭，肩後垂有布袋，是布袋和尚的標誌物。人物衣飾色彩鮮豔，整組雕塑充滿世俗生活氣息，生動地體現出明代佛教雕塑的風格。

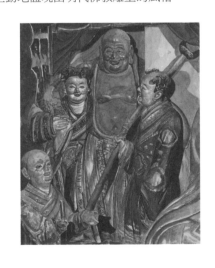

晉祠水母樓魚美人 ≫

明代，泥塑。位於山西太原晉祠，高1.8米。晉祠水母樓供奉難老泉（晉水源頭三泉之一）水神，為水母形象，其兩側有六名侍女像，圖示為其中之一。因為這些侍女像的背景如魚，因此又稱魚美人。魚美人頭高束髮髻，上飾花形髮簪，面相豐頤，曲眉細目，隆鼻小口，凝神右視前方，神情恬淡。身著圓領寬袖長袍，雙手於胸前捧有一物。整體形象秀美，造型簡練。作品注重對人物的寫實性表現。

彩塑太監像 ≫

明代，彩塑。故宮博物院藏。高59.5公分，寬18公分。太監頭戴烏紗帽，面相圓潤，細目彎眉，隆鼻薄唇，神情恭謹虔誠。身著圓領長袍，衣緣垂地，覆住足面，雙手合十抬於胸前，右腕掛有念珠。作品注重對其神態的刻畫，人物性格表現得尤其貼切。紅色長袍與紗帽的搭配，成功塑造出了太監唯命是從的形象氣質。

靈石資壽寺彩塑 ≫

明代，彩塑。位於山西靈石縣城東10公里處的蘇溪村資壽寺內。寺院創建於唐代，後於宋代重修，金末被毀，於元泰定三年（1326年）又重新建造。大殿內塑彩塑達七十九尊，均為明代作品。其中寺內羅漢殿有彩塑十八羅漢像，塑工最佳，也最具代表性。圖示為羅漢殿中的兩尊童子像。一童子肩上搭巾，屈肘，手攜巾角扶在腰間，左臂揚起，手掌伸開，作呼喝狀，略帶微笑的面容，像是一家店鋪的夥計正在招呼客人，形象生動，富有世俗情趣。塑像既表現出羅漢像的典型形象特徵，又是世俗青年形象的生動寫照。其中另一童子像顯得更加稚拙，外著短袍衫，內穿長裙，這是明代普通人士普遍穿著的衣裝。童子右臂舉起，手部已斷裂，左臂下垂，手提水壺，一副鄰家男孩形象。塑像衣飾形式和穿著方式，頗有明代社會上層服飾的特點，腰間的束帶和略微向外鼓出的腹部，使童子形象具有鮮明的寫實性和世俗化特徵。同時，這也是中國佛教藝術更加群眾化、世俗化的體現。

繁峙公主寺帝釋天彩塑

明代，彩塑。山西繁峙公主寺彩塑之一。位於山西省繁峙縣城東南 10 公里處的鐵家會鄉公主村。寺院初建於北魏時期，明代重建，寺內前殿內有明代塑像。帝釋天身材魁梧，面龐豐滿，氣質端莊；身披長袍，內著裳衣，腰間繫帶，下垂佩環，並以絲帶打成花結。頭戴帽冠，衣帶飄逸，神氣泰然。塑像衣飾的處理上細緻，著裝繁褥，裝飾講究，雍容的體態和尊貴的氣質顯現出塑像尊貴的身分和地位，頗有王者風範。有關帝釋天的形象，在中國民間常混同為玉皇大帝，因此在中國寺廟裡大多為男性，也有是男人女相的，均為氣度非凡的帝王形象。

晉城玉皇廟高禖像

明代，彩塑。位於山西晉城玉皇廟內。玉皇廟位於晉城東 13 公里府城後土崗上，創建於北宋熙寧九年（1076 年），金泰和七年（1207 年）重建，元至正十五年（1355 年）創建山門及鐘鼓樓，明清均有修葺。寺殿、廊內均有塑像。高禖是主司婚姻與生育的神，玉皇廟中的高禖神像高 1.62 米。造型為精幹的老者的形象，光頭，包綠巾，身著敞口大衣，胸部袒露，體格消瘦，肋骨明顯。臉龐稍長，濃眉大眼，面部肌肉變化表現真實、細膩，額上的皺紋顯示出其歷經滄桑。作品注重對人物面部的刻畫，神情自然，人物莊重、專心、傾聽的狀態表現得十分傳神。

福勝寺渡海觀音像

明代，泥塑。山西新絳福勝寺內。寺院位於新絳縣城西北 17 公里光村，始建於唐貞觀年間（627 ～ 649 年），宋元均有重修，明代大修。寺院殿堂規模壯觀，彌陀殿建於明代，殿內有彌陀佛、觀音、童子、明王及供養人像等，均為明代塑像。渡海觀音像通高約 1.7 米。面相方圓，神態安詳靜穆，一手攜衣巾，一手揚拂塵，頭戴風帽，身披長巾，腰繫長裙，赤足站立。身體略向一側扭動，呈現出優美的形體曲線，身體動態的平衡，呈現出一種運動的美。同時，由身體的扭曲引起的衣紋肌理的變化，使衣紋更顯自然生動，呈現出柔軟、親切的感覺，人物形象更加富於動感。畫面左下方有善財童子作參拜狀，雙手合十，稚氣可愛。觀音腳下是蛟龍背負祥雲，飛騰於海面上，龍身之上，波浪翻滾的海面背景加強了作品的氣勢和生動感。這尊渡海觀音利用懸塑的手法獲得了立體空間的藝術效果，利用大面積的海面使作品的視覺效果產生了豐富的變化，從而擴大了塑像本身的視覺空間。明麗的色彩與動態感的背景相結合，襯托人物形象更加優美生動，塑工嫻熟，為明代不可多得的彩塑佳作。

小吏像

明代，泥塑。位於山西晉城玉皇廟內。高 1.17 米。小吏為一位少年童子形象，頭戴帽，面相方圓，身著圓領窄袖長袍，腰繫帶，足穿高筒靴，雙手置於胸前，雙腿直立，呈站姿。面部刻畫細膩，雙眉較淡，雙眼凝神前方，表情自然。軀體比例協調，衣褶紋理流暢灑脫。作品塑造形象平實近人，風格質樸，生活氣息濃郁。

水星

明代，陶塑。位於山西晉城玉皇廟內。高 1.45 米。為青年婦女的形象，呈端坐狀。頭束髮髻，裹有紅巾，臉龐清秀，身著紅襖長裙，雙手舉於胸前作捧物狀。細眉微蹙，雙眸低垂，表情若有所思，又微露愁容。像小口緊閉，神態平靜。衣紋繁複，線條處理手法寫實，尤其是領部多層衣領嵌套的部分，色彩、紋飾均刻畫細緻。此造像最突出的特徵在於外貌和服飾頗具世俗人物形象特徵。

小西天脅侍菩薩像

明代，泥塑。位於山西省隰縣西北約 1 公里處的鳳凰山小西天寺院。寺院始建於明崇禎二年（1629 年），原名千佛庵，因寺內有數千尊佛像而得名。寺院主殿大雄寶殿內牆壁上有彩塑，大小佛像、菩薩像相間錯落，大的有 3 米多，小的僅有手指大小，雕塑精細、設置巧妙，造像技藝高超。寺院大雄寶殿內有一尊高約 2.1 米的脅侍菩薩像，像頭戴翠珠花冠，身披帔帛，胸前佩戴瓔珞，右手舉至胸部，眼睛微閉，神態端莊安詳又悠然自得。塑像形體勻稱，面容飽滿，衣著華麗，氣質高貴。作品雕工技藝成熟，形體結構寫實，而且注重色彩的裝飾，極力渲染造像氣氛，顯示出高超的雕塑水平。

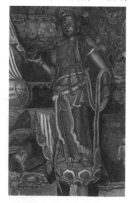

彩繪三進陶宅院

明代，陶塑。1960 年河南郟縣出土，河南博物院藏。長 1.49 米，闊 89 公分，高 58 公分。建築群組為紅陶繪彩，由一座牌坊和三進院落組成。院落由中軸線上包括大門在內的四座主體建築及其各自的配房組成「目」字形的四合院。五脊歇山式牌坊與大門之間分列有二排騎馬俑。大門兩側設有八字牆，門內有影壁，內部三進院落中，包括最後部二層堂樓在內的建築都採用懸山式屋頂。院內男僕女婢成群。整座建築造型寫實，製作精細，風格質樸古拙，並以其豐富、生動的造型而具有較大的研究價值，為人們提供了研究當時的建築樣式與做法，以及組群規範的重要參考。

三足蟾油燈 >>

明代，陶塑。臺北歷史博物館藏。通高
16.5公分，寬20公分。器物造型為「三足蟾」
形象。「三足蟾」源於民間傳說「劉海戲金
蟾」，是送財的吉祥之物，人們以其造型製
作油燈，是取其美好的象徵意義。作品以透
明釉為底，局部上綠釉完成飾面。三足立
地，體態憨厚，
造型生動，
手法概括自
然，充滿情趣
與生命氣息。

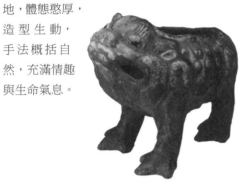

扁形陶壺 >>

排灣族，陶塑。順益臺灣原住民博物館
藏。高39公分，寬18公分。扁形陶壺是巫
師占卜時的用品之一。這件陶壺口、頸部已
損，腹為扁圓形，周身飾有百步蛇紋。造型
簡約抽象，壺形線條流暢、簡約。現在這類
陶壺極為少見，多用葫蘆代替。

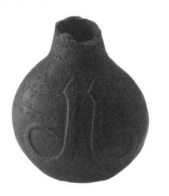

關羽像 >>

明代，彩塑。故宮博物院藏。高1.68米。
關羽頭戴黑色襆頭，身著綠色長袍，腰繫帶，
一側長袍撩起，掩衣角於腰帶之下，足蹬如
意靴，雙腳叉開而立。人物面方，眉眼上挑，
左臂屈肘上抬，右臂自然下垂，手中握物，
神態威武。作品整體造型比例勻稱，形象健
碩、威武。此尊造像的人
物衣飾繪黑、綠、紅等
顏色，色彩鮮豔絢麗，
但未削弱人物的威武
氣勢。

陶黃綠釉高冠男俑 >>

明代，陶塑。故宮博物院藏。高31公分，
寬13.5公分。男俑像頭戴高冠，臉龐較小，
頭微向左偏，五官清晰，面帶笑意。身著右
衽綠色大衣，腰繫帶，下擺飾以垂條紋狀的
圖案，足穿靴，直立於托座上。男俑右手自
然下垂，掩於寬大的長袖內，左手屈於右胸
前。俑像造型寫實中略帶誇張，塑工簡潔概
練，衣服樣式肥大，線條圓潤，
無華麗雕飾，風格質樸。

明墓石雕

明代，石刻。位於遼寧撫順。高 2.03 米。石雕馬造型身體強健，四肢粗壯，直立於石座上，馬的形象刻畫概括。馬奴昂首挺胸，頭戴帽，身著右衽長袍，腰繫帶，足蹬高筒靴，倚馬而立，右手握彎嚼，左手提衣襟，神情威猛神勇。整體雕刻做法概括簡潔，刀工疏朗，風格樸拙，以簡練的手法突出石雕的體量感，從而傳達出一種肅穆的紀念性。

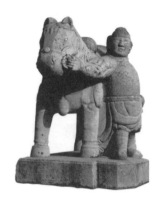

十三陵石獅雕刻

明代，石刻。十三陵神道石像生之一。石獅雕造於宣德十年（1435 年）。石獅為兩對，一對為蹲姿，一對立姿。立姿石獅高約 1.8 米，長約 2.5 米，寬約有 1 米。石獅頭部碩大，臉闊且寬，石獅的雕刻頗有裝飾色彩，尤其是獅子的頭部和頸部，布滿了卷曲的鬃毛，而且頸項上還有環飾，好似花環。雕刻形象逼真，極具裝飾色彩。獅子軀體粗壯，胸部及前肢肌肉發達。作品造型規矩，整體形象突出紀念物的觀賞陳設性，與獅子真實的形象相比已相去甚遠。

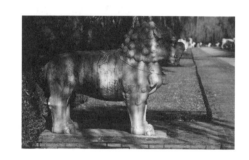

十三陵神道武士像雕刻

明代，石刻。位於北京昌平天壽山下明十三陵。陵始建於永樂七年（1409 年），為明代十三位帝王的陵墓群。十三陵陵群共用一條神道。神道兩側列置各類石雕像。包括有獅、獬豸、駱駝、大象、麒麟、馬，及文、武官像等，前後共計三十六件，這些石雕均用整塊的白石雕刻而成，個個高大威猛，頗具氣勢。其中武士像頭戴鐵盔，肩臂處都有護甲，肩上還另附披巾，下身著戰裙，前有魚鱗腹護，並繫帶作裝飾，塑像造型英武，氣勢莊重。右手持兵器，左手握刀柄，頗有實戰者的風範，為明朝武官形象。十三陵石像生反映了明朝石雕的風格和石雕藝術水平。從外觀造型來看，石雕以體魄碩大、造型古樸為主要特徵。在個體造型上，雕刻追求形象逼真，突出寫實，但動作刻板，由此致使造像整體風格更趨向於肅穆而生動性不足。

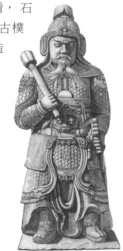

天安門前石獅

　　明代，石刻。北京天安門前。石獅在金水橋南北各安置一對，高 2.4 米。石獅呈蹲坐狀，頭部微傾，眉頭緊蹙，怒目圓瞪，張口露齒，神情凶猛。頂部及頸部滿布螺旋卷鬣毛，此石獅頭頂螺旋為十三個，是最高等級的象徵。頸部佩環飾，上掛鈴鐺。身軀矯健，四肢粗壯有力，全身肌肉隆起。天安門前的石獅造型與陵墓前的石獅造型不同，它代表著皇家威嚴肅穆的氣勢，對烘托宮殿建築起著不可或缺的作用。整體造型比例適中，雕刻手法細膩，極具裝飾特色。

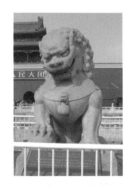

顧從義石鼓文硯

　　明代，石刻。天津博物館藏。直徑 18 公分，高 10 公分。這件顧從義石鼓文硯呈鼓狀，黝黑色，質地細膩潤滑。硯頂開半月形硯堂和硯池，其側刻有「內府之寶」方印，說明原為宮中之物，賜予顧從義。硯通體摹刻宋代石鼓文，共四百餘字，均刻畫清晰。硯盒為紫檀木質，蓋頂雕飾有一圈牡丹花紋，中央鑲嵌玉螭紋飾，蓋身也刻有銘文。硯造型精緻，雕刻精美，充分顯示了中國古代製硯匠師高超的技藝和才能。目前國內宋拓石鼓文均流傳海外，因此這塊硯對石鼓文的研究具有重要參考價值。

隆恩寺雙鹿浮雕

　　明代，石刻。這組石雕原位於北京西郊隆恩寺內，後張學良為其父張作霖修造陵墓，將其移至現處，位於遼寧撫順元帥林。高 1.18 米，寬 1.7 米。通體由漢白玉雕刻而成，上刻雙鹿，以側面形象示人。裡側的鹿埋頭吃草，身軀被外側鹿擋住。外側鹿軀體肥健，作向前行走狀。鹿角自然向後伸展，雙眼微閉，直視前方。二鹿一仰一俯，相互映襯，富有生氣。四周刻以山石、流水、松、竹、梅、蘭、草地等。鹿身磨光無雕飾，而背景則紋飾多樣，由此主圖與背景形成對比，主次突出，使畫面整體協調，極富生活氣息。

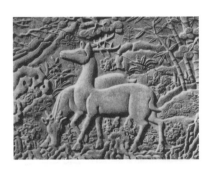

朱砂荷魚澄泥硯

　　明代，石刻。天津博物館藏。長 24 公分，寬 15.4 公分，高 2.2 公分。這塊硯體呈一紅色金魚狀，側臥在蓮葉之上，魚腹微向內凹，為硯堂，魚鰭、荷葉邊向上翻卷，形成硯緣，硯周及硯背均為黑色，紅黑相映，形成鮮明的對比。「魚」與「餘」音同，有吉祥之兆，硯底部有隸書刻字，顯示其為友人贈與宋氏家族之物。朱砂荷魚澄泥硯造型精緻生動，色彩豔麗，質地細膩，不論是題材、造型，還是製作工藝，均符合明代特點，而紅色澄泥硯更是澄泥硯中的精品。

白玉鱉魚花插 >>

明代，玉刻。臺北故宮博物院藏。高
15.6 公分，寬 9.55 公分，厚 4.26 公分。此玉
雕作品以帶黑褐條斑的白玉雕成，製作者利
用玉自身的黑褐色，雕出龍鬚、口沿及背鰭。
造型新穎，龍首魚身，張
嘴成花器，魚肚部分的
鰭雕成雲狀，並附飾
一條小龍。魚身上鱗
紋採用線刻，十分細
緻，清晰可見。

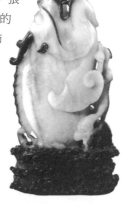

廣勝寺飛虹塔金剛像 >>

明代，琉璃。位於山西洪洞縣城東北 17
公里霍山巔。飛虹塔為明嘉靖六年（1527 年）
所建，磚砌，外飾琉璃。寺院飛虹塔二層正
面有金剛像。通高 1.5 米。金剛是護法神，
其頭戴盔帽，身著鎧甲，腹前飾以獸頭，腳
蹬戰靴。面相方圓，怒目圓瞪，隆鼻闊嘴，
神態威嚴凶猛。金剛像以黃、綠兩色琉璃為
主，神態極為生動。塔上除金剛像外，另有
各式菩薩、童子和神仙像，均造型生動。

雙層透雕雲龍紋青玉帶板 >>

明代，玉雕。1968 年揚州邗江楊廟殷
湖村出土，揚州博物館藏。長 5.3 ～ 13.1 公
分，寬 2 ～ 5.6 公分，厚 0.7 ～ 0.8 公分。
玉帶板為綴掛於腰帶上的裝飾物。這套玉帶
板共由十七塊玉飾組成，其中的十五塊玉帶
板以雲龍飛舞的紋樣為主，在龍紋的兩側再
飾以鳥紋和卷草紋；另外兩小塊較窄的帶板
僅飾以鳥紋。造型精美，玉質溫潤，各帶板
上以龍鳥紋為主，層次豐富，具有典型的明
代中晚期帶板風格。

占卜用具箱 >>

明代排灣族，木雕。順益臺灣原住民博
物館藏。規格為長 23 公分，寬 13 公分，高
4 公分。箱體是剜空的方形容器，上部開口
處縫接有一段傳統織布作為收口，也有以麻
線編織的袋網做成。木箱通體塗以紅漆，正
面刻有人形紋及百步蛇紋，以銅釘做眼睛，
蛇身嵌以三角形或圓形的藍色碎瓷片和白色
螺片。風格質樸，裝飾簡單，手法簡約，造
型古拙。

伏虎羅漢像 >>

明代，木雕。中國佛教圖書文物館藏。高1.02米。羅漢身體強壯，光頭，面方圓，雙眉緊蹙，怒目圓睜，鼻子直挺，口微張，神情嚴厲。身著廣袖長袍，腰束寬帶，左手握拳置於腿上，右手殘缺，踞坐於岩石上。右側下方雕有一虎，虎頭上昂，仰視羅漢。身後以線條粗獷簡練的山石作為背景，極具整體性。

張果老像 >>

明代，竹雕。故宮博物院藏。高19.9公分，長14.9公分。張果老為民間傳說中八仙之一，通常被塑為老者形象。驢低首向前，四蹄開立，直立於方形托板上，正在抵抗主人的命令。背上張果老頭戴風帽，長鬚飄逸，頭微垂，正俯首拽韁繩，試圖控制住驢子。作品整體造型生動，富於動感，對於人物與驢子的動態雖無精雕細琢，但刀法嫻熟洗練。

竹刻筆筒 >>

明代，竹刻。安徽博物院藏。高10公分，直徑11.6公分。筆筒為竹幹雕刻而成，外表面雕飾人物、木石等，畫面一側有一棵枝葉茂盛的松樹，松下設有石桌，桌上書紙疊壓，旁邊有一火爐，正在煮茶。一老者站立於桌前，笑容滿面地觀看前方的兩書童攀枝逗餵松鼠。畫面的另一側光潔樸素，不做裝飾，只陰刻行書「戊午秋日，三松製」字樣，表示了筆筒由明代著名工藝家朱三松所製。筆筒造型簡潔，採用浮雕、鏤雕相結合的手法，刀法嫻熟，畫面層次清晰，構圖對稱中富於變化，人物形象生動，朱三松存世作品較少，此為珍貴作品之一。

仙人乘槎犀角杯 >>

明代，犀角雕。揚州博物館藏。高8.6公分，長26.5公分，寬10.2公分。這只杯子是用犀角製成，順應犀角的形狀雕刻成船形，錐形角端有一孔，為飲口。中腹為船艙，以盛酒。在艙的後面坐有一位老者，手拿酒壺，其身旁和澆口部分則雕刻為枯木狀。在杯的外側及底部雕飾以水波紋樣，動感十足。犀角杯整體造型巧妙，雕刻精細，風格高雅，是一件不可多得的藝術珍品。

牙雕八仙（一組） >>

明，牙雕。臺北歷史博物館藏。通高52～57公分。作品以民間傳說中的八仙為原型塑造，雕刻手法精細，人物表情生動。雕像順應象牙本身的彎度，都雕刻為弧形，而且為了最大限度地利用象牙，各人物身體比例都被拉長。作品名稱上排由左至右為李鐵拐、韓湘子、張果老、漢鍾離；下排由左至右為呂洞賓、藍采和、何仙姑、曹國舅。

靈岩寺羅漢像 >>

明代，鐵鑄。藏於故宮博物院。高1.17米，寬74公分。根據像上所刻文可知，此像由太監姚舉出資塑造於明弘治十年（1497年）。羅漢像面龐消瘦，前額突出，眉毛濃密，兩眼微閉，隆鼻闊嘴，大耳垂肩。身著袈裟，結跏趺坐於臺座上。衣紋自然下垂，線條簡潔自然，成功地刻畫了一位飽經風霜仍意志彌堅的老者形象。佛像為分段鑄造，像模拼接的痕跡猶存。

觀音像 >>

明代，銅鑄。故宮博物院藏。高54公分。觀音像後部有銀絲嵌製「石叟」二字，此類造像在故宮博物院不止一件，以銅質純正，造像形、韻俱佳為其特色，造像品質較高。圖示為渡海觀音像，觀音頭戴化佛寶冠，上覆綢巾，兩側垂肩，臉龐長圓，彎眉隆鼻，雙目低垂，面相平和。上身著寬袖長衫，下身著長裙，胸飾瓔珞，雙手自然交叉置於腹前，赤足站於臺座上，臺座刻成波浪湧起的海濤狀。衣裙及瓔珞均嵌飾有銀絲，突出的銀絲與靈動的褶皺突出了衣服輕柔的質感。

遇真宮張三丰像 >>

明代，銅鑄。位於湖北武當山遇真宮內，為明永樂年間（1403～1424年）御製。像高1.415米。造像成坐姿，頭束髻，臉龐豐潤，眉清目秀，口緊閉，長髯下垂，神情平靜祥和，面部的塑造形象同佛像。身著廣袖道袍，胸襟繫花結，長袍垂至足面，足穿草鞋，左手掩於袖中，右手撫膝，衣紋線飾流暢自然，褶皺層次清晰，軀體比例協調，形象寫實，複雜的衣紋都集中於銅像下部，緩解了放大的身體下部的沉重感，使簡潔的面部與密集衣紋的下部在對比中獲得視覺上的平衡，是道教造像中的珍品。

鎏金雙虎銅硯

明代，銅鑄。天津市藝術博物館藏。長24.6公分，寬16.4公分，高6.7公分。硯與托座一體，底部中空，托座四足飾人面獸紋，表情猙獰。硯面高出底座，四周以雙線分隔的菱形紋為主，另加點狀紋飾。硯面上刻有連續的萬字紋圖案，中間平坦處為硯堂，硯池為橢圓形，置於一側，硯池兩側對稱鑄有鎏金銅虎，如衛士般守護在硯池兩側。銅硯為古代硯材之一，硯底部有四足支撐，下部可加熱，用以解凍。

嵌赤銅阿拉伯紋銅香

明正德五年（1510年），銅鑄。甘肅省博物館藏。香爐為長方形，鼓腹，高13公分，腹最鼓處長16公分。爐身為銅鑄，上覆木質爐蓋，兩耳，短頸，平底，四矮足。爐蓋稍向上隆起，上面雕飾有連續不斷的卷草紋和祥雲紋。腹部兩側嵌赤銅阿拉伯文。這件銅爐是明武宗賞賜給伊斯蘭教首領的器物，香爐造型精緻，蓋頂雕刻精細，鑄造精良，風格雅致，是研究伊斯蘭教相關歷史的重要考證。

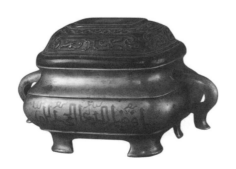

鎏金銅玄武

明代，銅鑄。原置湖北武當山金頂真武大帝像前，湖北省博物館藏。通高47公分，長63公分，寬44.5公分。中國古代，分別以蒼龍、白虎、朱雀、玄武來象徵東、西、南、北四個方向，又被稱為四靈，在四靈中只有玄武造型為龜蛇的合體。龜四肢著地，作向前攀爬狀，頭向後扭，與纏繞在龜背上的長蛇對視。蛇為雙尾同首形式。龜殼上紋理等處及蛇體的鱗紋全部作鎏金處理，雕工極為精細，刻畫生動傳神。明永樂年間在武當山修建金殿，並鑄有大量鎏金銅像，這件銅玄武即為其中銅雕之一。

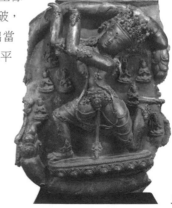

西藏龍王水神

14世紀，銅鑄。臺灣奇美博物館藏。高58公分。這件作品造型精美，帶有明顯的西藏、尼泊爾造像特色。龍王水神站在蓮花臺座上面舞蹈，頭戴寶冠，全身裸露，飾以瓔珞，其中還嵌有藍色寶石。其背後的牆壁上附有八個手捧供品的坐佛裝飾其間。造像比例勻稱，形象生動，尤其是寶冠和身著的瓔珞形象十分精美。全像雖然部分已殘破，但仍可顯現出當時藝人較高水平的製造工藝。

鎏金文殊師利菩薩坐像 >>

　　明代，銅鑄鎏金。臺北鴻禧美術館藏。高 25 公分。此尊像明顯為藏式密宗造像風格，成像華麗。作品中雕鑄的文殊師利菩薩為坐姿，雙足結跏趺坐於仰覆蓮花座上。右手持劍，象徵切除一切煩惱，左手結三寶印，左肩蓮瓣上置般若波羅蜜多梵匣，喻義以智慧摧毀愚癡。身體呈「S」狀，頭戴寶冠，面目清秀，五官端正，雙目下垂，略帶微笑。上身袒露，胸佩瓔珞，肩披帛帶。造型寫實，寶冠、耳飾及瓔珞的紋飾複雜，線條精細。

鎏金文殊師利菩薩坐像 >>

　　明代，銅鑄鎏金。臺北鴻禧美術館藏。高 22.3 公分。菩薩頭戴寶冠，雙耳下垂，帶有耳環，五官清秀，雙目微閉，面帶微笑。身著高腰長裙，於胸前繫花結，外套廣袖長衫，半跏趺坐於獅背上，右腿彎曲於獅背上，左足下伸踏於岩崖。獅為臥狀，胸前掛有一鈴鐺，面目憨蠻，與以往勇猛的形象不同，而是呈現出可愛的一面。造型精美，通體鎏金，衣飾紋理清晰，表現技法純熟。

金酥油燈 >>

　　明代，金鑄。1956 年四川省阿壩藏族羌族自治州徵藏，四川博物院藏。高 1.05 米，口徑 7.6 公分。這盞燈為純金打造的宗教用品。燈身為圓柱形，燈口為盤形，柄呈蓮瓣狀，蓮瓣下垂並外張，底座是喇叭形。燈身上下均有細密紋飾，有模壓法形成，也有掐金絲構成，裝飾手法多樣。酥油燈是指在藏族佛教的寺院中和信徒家中的佛龕前，供奉著的以酥油作為燃料的長明燈。這件酥油燈器形較大，造型精美，製作精細，反映了較高的藏族金銀工藝水平。

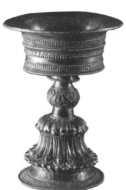

鏤雕人物金髮飾 >>

　　明代，金雕。1974 年四川省平武縣王瀚妻朱氏墓出土，四川博物院藏。最高處 6.5 公分，最寬處為 20 公分。這件金雕作品為當時的頭上飾品。呈起伏的山形，採用雕刻和焊接相結合的手法製作而成。總體為七間帶拱券頂的宮殿式房屋，中層為夫妻出行圖，最精彩的也是這部分，前面為擊鼓、吹笙及持燈者形象，後面緊跟持扇侍者和龐大的儀仗隊、樂隊，總人數多達四十餘人。這件髮飾通體金刻，各種人物造型精緻寫實，構圖嚴謹，各種人物形態生動，繁而不亂，反映出當時藝人嫻熟的製造技巧。

清

景泰藍	玉刻	玉雕	木雕

竹雕	象牙雕	根雕	

筇竹寺持杖羅漢像 >>

清代，泥塑。雲南昆明筇竹寺羅漢像。筇竹寺五百羅漢像塑於清代，由當地塑像家黎廣修及其助手完成，分別陳列在大殿、天臺萊閣和梵音閣中，圖示二羅漢位於天臺萊閣北側廂房內。羅漢為老僧形象，身著廣袖袈裟，頭戴披風，左手平抬於胸前，右手拄龍頭拐杖。面部刻畫精細，顴骨高突，眉、眼墨繪，直鼻闊嘴。彎腰前伸，作低聲訴說狀。另一羅漢光頭，手托塔狀佛龕，躬身向前，神情專注的傾聽對面老者的訴說。筇竹寺彩塑羅漢像加入礦、植物顏料，因此人物形象色彩淡雅，更具真實性。

侍女 >>

清代，彩塑。天津市藝術博物館藏。高30公分。作品中表現兩位少女並排而坐，似在親昵聊天。每一尊塑像都是獨立的作品。這也是天津泥人的特徵之一，多以古代文學或歷史故事為主題，既可單獨成像，又可組合在一起，形成一些經典的場景。

漁樵問答 >>

清代，彩塑。天津市藝術博物館藏。高52公分。作品彩塑兩人，樵夫肌肉結實，年輕力壯，右肩袒露，後背一捆薪柴，衣著簡單；左側的漁夫為老者形象，白髮束髻，身著對襟長衣，腰中繫帶，左臂挎一魚簍，右肩搭網，兩人作相互交談狀。作品十分注重寫實的塑造，鬚髮、薪、簍等道具均用實物，以求生動逼真。此作品為天津著名泥塑世家「泥人張」的始祖，張長林（字明山）所做。宋人邵雍曾寫《漁樵問對》一書，利用漁人與樵夫的問答刻的人生道理。中國又有「漁樵耕讀」的歷史典故，分別為四位隱居的高士，因其學識淵博又不為世俗所困而在文人與民眾中享有較高的地位，因此也是各類藝術表現形式常用的題材。

小板戲 >>

清代，彩塑。江蘇無錫市泥人研究所藏。高12公分。這組作品中彩塑的兩人為戲劇中的人物形象，呈相互對望狀。兩人均穿戲服，花臉，雙腿直立，一手持刀，一手上揚，神情威武。無錫惠山彩塑是中國著名的地區特產，其生產主要有手捏和模塑兩種方法。圖示這種手捏的戲曲人物形象在清代盛行，以造型生動，色彩豔麗著稱。

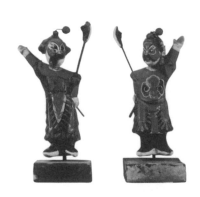

大阿福

清代，彩塑。江蘇無錫市泥人研究所藏。高 24 公分。作品取材於無錫當地廣為流傳的傳奇故事中阿福的形象。阿福呈盤腿坐姿，頭分梳兩髻，上飾花結，面龐飽滿，五官清秀，眉、眼施墨，口施朱，雙眼視前方，面帶微笑。頸戴金項圈，身穿圓領短袖長袍，下著紅褲，足蹬黑靴，懷抱一青獅。作品是惠山彩塑中的模製品代表，其上半身，尤其是頭部的比例被誇大，以增加人物形象的趣味性。

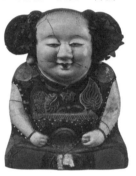

蘇州姨娘

清代，彩塑。江蘇無錫市泥人研究所藏。高 18.5 公分。在古時，姨娘的稱呼有很多種意義，可以稱「女傭」，也可叫「奶媽」。這件作品中塑造的正是一位奶媽哄小孩子。奶媽面相豐圓，彎眉，圓目，直鼻，小口，笑容滿面。身著圓領右衽長袍，腰繫絲帶，綰結於一側，下著長裙，垂至足面，鞋頭微露。左手抱孩子，右手持玩具哄孩子，其手中玩具現已失。孩子身著紅裳，作努力掙出狀。造型生動，具有情節性，風格寫實，表現出民間手工製品主題貼近日常生活的特點。

媒婆

清代，彩塑。江蘇無錫市文物保管所藏。高 15.5 公分。媒婆頭戴黑色小帽，內著紅色寬袖長袍，下著羅裙，外套黑色背心，足穿紅色小鞋，腰繫黃絲帶，於左側打結。面龐清瘦，五官清晰，眉、眼墨繪，小口施朱，略帶微笑。左手屈於腹前，右手自然下垂，身體微向前傾。作品造型概括簡練，人物刻畫生動，運用簡單、強烈的色彩搭配使人印象深刻。

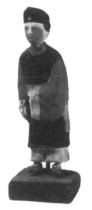

黃泥方鐘壺

清代，臺北鴻禧美術館藏。高 12.2 公分，寬 14.7 公分。黃泥方鐘壺為仿古鐘造型，壺身為方鐘形，上窄下粗，流口呈四方狀，壺身堆貼有銘文，壺柄下有「用霖」字樣，底下印有「陳曼生製」字樣。陳曼生為中國清代篆刻家，「西泠八家」之一，又善書法與繪畫。他與製壺名家楊彭年合作，設計製作有許多創新形制的紫砂壺，在業界廣受推崇，其中一項特色就是將詩文刻於壺身，增加了壺的文化觀賞價值。

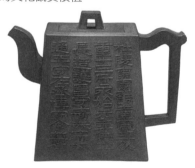

琉璃日月神像

清代，陶塑。臺北歷史博物館藏。高 83 公分。日、月神像均為站立狀，日神像為一老翁形象，其頭戴花冠，面帶微笑，神態祥和，蓄長鬚，雙手握拳，右手有孔，原應持有物，現已不存。月神為年輕女子形象，頭束髮髻，戴耳環，右手拿一圓形道具，象徵月亮。左手叉腰，身略向側斜，著廣袖長衫和及地長裙，身上配飾錯落分明，再加上色彩和樣式的變化，顯得高貴、華麗。兩塑像除臉、手為素燒無釉外，通體施以藍、綠、白、褐色釉，色彩鮮豔。這兩座像是石灣陶藝的代表作。石灣陶藝是廣東石灣地區的民間窯址，其特色在於題材廣泛，釉層較厚，且多不在面部和手部施釉。

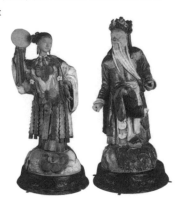

陶獅（一對）

清代，陶塑。臺北歷史博物館藏。通高 50 公分。底座長 16 公分，寬 12 公分，高 23 公分。作品造型為陶獅立於一方形托座上。陶獅與唐三彩的鎮墓獸相似，形象怪異，通體施以褐黃色釉，身上布滿不同的曲線，怒目圓睜，張嘴露齒，表情猙獰，兩大耳，尾巴卷曲。從獅子的形貌上來看，更貼近南方造獅的形象，從塑造手法上來看則是以貼塑為主，即將事先做好的各部分泥條貼在相應部位上。方形托座為須彌座，束腰較高，上、下枋飾以雲雨紋，轉角處飾竹節紋，前後的束腰部分為貼塑的牡丹等不同的花卉。這件陶塑作品整體造型誇張，塑造技藝嫻熟，風格粗放，具有十分濃郁的世俗趣味性。

陳家祠堂屋脊雕飾

清代，陶塑。陶塑歷史悠久，是中國原始時期雕塑藝術的代表，作為建築裝飾的陶塑主要集中在明清及民國時期，主要用於各大寺廟、祠堂、會館等宗教建築和公共性建築的屋脊裝飾。廣州陳家祠堂是一座建築規模巨大，裝飾豪華的民間建築代表。祠堂建築屋頂脊飾採用陶塑裝飾，其陶塑形式主要為彩色釉。內容豐富多彩，有人物戲曲、傳統故事，以突出屋脊的鮮明個性特色。陳家祠堂中部的聚賢堂上有規模宏大、製作極其精美的脊飾，整條脊全長 25 米多，高約 3 米，連同基座就高達 4 米多，全脊塑有人物形象達 200 多個，故事內容包括

「群仙祝壽」「加官晉爵」「和合二仙」「麒麟送子」等 10 多個主題，另外還有各種植物組成的代表榮華富貴、吉祥平安等美好寓意的花卉圖案。陶塑工藝精湛，裝飾內容豐富，色彩富麗斑斕，使建築具有絢彩、華麗的裝飾形象，作品充滿濃郁的地方特色。

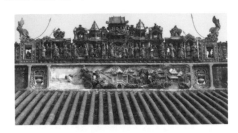

張飛像

清代，陶塑。臺北歷史博物館藏。通高
37.5公分。為石灣陶藝。作品塑一隻抬足昂
首，騰空而起的馬，馬背上馱著怒目咧嘴，
雙臂揚起，拱腰前趨的張飛。作品從馬身上
細密的鬃毛走勢，人與馬的面部表情，以及
人物飛動的衣襟等多方
面相互配合，來營造出
瞬間場景的緊張感。作
品表現手法及形象塑
造都十分成功，整體
散發出強大的動勢，感
染力較強。

金漆夾紵大士像

清代，泥塑。臺北故宮博物院藏。高73
公分，重1.2公斤。大士像面相長圓，五官
端正，雙目微閉，神情嫻靜溫和。下身穿高
腰裙，上身披廣袖衫，袒胸飾瓔珞，衣褶紋
理清晰，上面的紋飾細膩，赤足踏座上。寶
座浮雕有波濤卷水紋，上面有含苞欲放的荷
蓮，是典型的過海觀音像。全像
造型寫實，外髹金漆，紋飾的雕
刻十分精細，顯示出較高的水
平，在大士像底部刻有「福州
沈紹安蘭記」，由此可以看
出此作品出自乾隆間沈紹安之
手，為福州漆器作品。

惜春作畫

清代，彩塑。天津市藝術博物館藏。高
36.5公分。這組彩色泥塑像出自中國著名的
天津「泥人張」第二代張玉亭之手。作品取
材於中國四大名著之一《紅樓夢》，《紅樓
夢》中有一情節是賈母要惜春描繪大觀園的
全景，而這件彩塑畫面表現的就是賈惜春作
畫。惜春居中，正在聚精會神地運筆作畫，
右側有一丫環為其研墨，服侍惜春作畫，寶
玉在其左不遠處背手躬身觀賞。人物造型寫
實，塑工明朗，布局安排富有戲劇性，表情
刻畫生動入微，藝術處理手法嫻熟，
人物面部眉眼表情以
及衣飾紋樣都繪製而
成，其形象生動，
是繪塑完美結合的
代表作之一。

白蛇傳

清代，彩塑。天津市藝術博物館藏。
高35公分。作品取材於神話故事《白蛇
傳》，天津「泥人張」始祖張明山作。這
組彩塑作品所表現的內容是白素貞與法海
鬥法後，小青怒斥許仙的情景。小青滿臉
憤怒，雙手叉腰，氣憤不已，表現出豪爽、
潑辣的性格。白素貞坐於石上，一手示意
勸阻小青，一手緊撫許仙，把其愛恨交織
的心情通過動作表現了出來。許仙依偎在
白素貞左側，神態驚恐。畫面動人心弦，
造型寫實，塑工細
膩，表情與動作
搭配完美，整組
造像的情節緊湊，
情緒完整，人物生
動傳神。

品簫 >>

清代，彩塑。天津市藝術博物館藏。高28公分。張明山作。畫面表現兩位古裝少女，其中一人靠石倚坐，頭微低垂，正專注地吹簫。另一人右手托腮，側耳聆聽。人物形象寫實，表情生動，塑法嫻熟、樸實，用色淡雅，身形柔美，通過兩個人物的動作和表情，營造出一種陶醉的氛圍。

漁翁 >>

清代，彩塑。天津市藝術博物館藏。高27公分。作品為中國著名的天津「泥人張」第二代張玉亭之作。塑造了一位飽經風霜、和藹可親的老人。老漁翁體態稍胖，面部肌肉已鬆弛，但五官端正，面部肌肉的塑造精細，雙眼直視前方，張口露齒，面帶微笑，頭戴草笠，上身穿青褐色長袍，下著長褲，繫白色腰裙，藍色腰帶，腳穿草鞋。其左臂腋下夾一竹簍，右手持一漁竿。人物造型寫實，比例適度，形象逼真，色調淡雅，風格質樸。

襲人 >>

清代，彩塑。天津市藝術博物館藏。高53公分。張玉亭作。作品取材自文學名著《紅樓夢》中襲人的形象。襲人背手站立，身體前傾略扭腰，面目清秀，神態端莊，表情含蓄優雅。髮向右側束一髻，上插一紅花。身穿淺藍色花襖，金銀花裡坎肩，繫紅底黃花腰裙。造型寫實，姿態瀟脫隨意，塑造細膩，形神兼備。

老者 >>

清代，彩塑。天津市藝術博物館藏。高28公分。老者呈坐姿，鬢髮已白，蓄長鬚，面帶微笑，神態慈祥，身著藍色寬鬆長袍，左手放於膝上，右手托黑色帽子，神情超然瀟脫。這件作品出自張明山之手，把老人祥和、內斂的性格刻畫得淋漓盡致。

掐絲琺瑯塔

清代，景泰藍。故宮博物院藏。高 1.1 米。此塔為黃金鑄成後，又於塔表作掐絲琺瑯並鑲嵌各色寶石裝飾。掐絲琺瑯塔在乾隆時期盛行，以紋飾繁縟和釉色種類多樣為特色，圖示這件金胎掐絲琺瑯塔，就是此時期代表作品之一。塔由方形須彌座，四層基座、二層覆蓮座為基，其上為覆缽形塔身，塔身正面開龕，內供玉佛。塔身上呈錐形設置多層塔，頂部華蓋上又設火焰紋飾。在須彌座上，又在大塔基周圍環設小塔。各色寶石，珍珠與藍色琺瑯相間設置，做工細密，顯示出高超的製造藝術水平。乾隆時期曾燒造了十二座高度約在 2.3 米的大型掐絲琺瑯塔，珍藏於北京故宮梵華樓與寶相樓。

黃任銘墨雨端硯

清代，石雕。天津市藝術博物館藏。長 22.6 公分，寬 18.6 公分，高 5.2 公分。這塊硯是依材質自身的形狀雕鑿而成，石質柔潤細膩，內含有絲絲墨色斑紋，因此收藏者把它命名為墨雨硯。這塊黃任銘墨雨端硯硯堂呈井字形，上端有清代周紹龍篆刻的楷體銘文，硯底淺浮雕有一老翁形象，頭戴斗笠，左手持硯，右肩扛鋤，著寬袖長袍，衣帶飄揚，線條流暢，瀟灑超然。在人物的左邊刻有銘文，署款「莘田任」。硯造型樸拙，刻工精細，風格雅致。

閱書像

清代，石刻。故宮博物院藏。高 17.5 公分。石刻造像為一著清式袍服的男子端坐讀書。造像頭戴紅纓帽，身穿圓領右衽窄袖長袍，下著長褲，腰繫帶，於腹部打結，足蹬高筒烏靴。衣服上飾有蟒、團龍、山石、波濤紋樣。此尊像尺度不大，但人物面部樣貌以及袍服上的花紋都雕刻得相當精細，可見其雕刻技藝水平之高。左手持書，右手置於右腿上，頭微向左偏，雙眉緊蹙，雙眼視卷，若有所思。造型寫實，線條舒展自然，風格細膩。

太白醉酒像

清代，石刻。故宮博物院藏。高 6.5 公分。作品質地為壽山石。太白呈半臥狀。頭戴樸頭，身著圓領廣袖官袍，鼓腹繫帶，斜傍酒壇半臥，兩眼微眯，面帶笑意。作品表現的是太白醉臥的情景，身體動感很強，雖然造像尺度較小，但衣服紋飾與褶皺線條細緻且舒展灑脫。

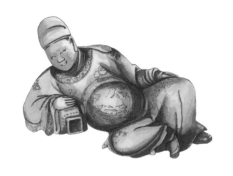

盧溝橋碑亭石刻 >>

清代，石刻。北京市西南盧溝橋東西兩端分別建有碑亭，其中設石碑。雕造於清康熙和乾隆年間，是盧溝橋上的精美雕刻作品。「盧溝曉月」是金章宗燕京八景之一，盧溝橋東頭為著名的「盧溝曉月」碑，是盧溝橋的一大著名景觀。石碑正面刻「盧溝曉月」四個大字，為乾隆皇帝所題，十分醒目。碑頂以高浮雕手法雕出祥雲圖案，中間刻篆體「御筆」，點出這塊石碑的重要意義和價值。碑亭以四根圓雕柱子支撐，柱體上深浮雕雲龍圖案，龍穿梭於浮雲中，形象生動，氣勢非凡。碑亭四周，四柱間以石雕穿林圍合，四柱間都有掛落，均為石質，雕刻精緻。底部欄杆欄板上雕如意頭和淨瓶，欄杆柱頭上圓雕蓮花柱頭，線條細膩流暢，造型優美精緻。與「盧溝曉月」碑遙遙相對的橋西，有一塊平面呈正方形的碑亭建在石砌的臺基上，亭內有康熙所題的《察永定河》石碑，四周有階條石。基臺四角分別立有龍柱，漢白玉石柱上雕刻蟠龍、山崖等圖案，雕刻細膩、精緻。龍柱頂上還安設雀替、墊板、額枋，均為仿木結構。漢白玉龍柱下設欄杆，望柱上仍雕有蓮座，據說還有葫蘆或石獅雕刻，現已不存在。

孔廟龍柱浮雕 >>

明代，石刻。位於山東曲阜孔廟大成殿殿前。孔廟是祭祀孔子的主要場所。山東孔廟大成殿原位於杏壇處，宋乾興元年（1022年）遷至現址，明代擴建為九開間，清代重建時按照明代平面，且重雕了殿前的十根雕龍柱。雕龍柱的設置在明代大成殿已有，據史籍記載原柱雕刻於弘治十三年（1500年），據說是由當時的徽州名工匠雕刻而成。大殿周圍龍雕柱子，雕刻手法和鐫刻圖案並不完全相同。其中大殿後簷和兩山處的十八根柱子，是水磨浮雕石柱，柱子表面有棱角，呈八面形，每面均採用減地平及雕刻雲龍紋。大成殿前簷下的柱子雕刻最為精美，採用的是石雕中視覺效果較強的「剔地起突」雕刻作法。圖案生動逼真，遠觀近看都具有良好的視覺效果。明間兩側、兩次間及盡間兩側的側簷柱分別採用起突雕刻，十根柱子上雕刻升、降兩條盤龍，中間刻寶珠。龍身周圍有雲朵相襯，柱腳也雕刻為山石和濤紋以烘托意境。雕刻手法細膩，高浮雕雕刻形象具有較強的立體感，氣勢逼真，造型優美。

伏虎羅漢像

清代，石刻。故宮博物院藏。高10公分，寬8公分。一虎伏臥於臺座右側，羅漢倚虎偏坐，身穿窄袖長袍，腰束帶，肩披十字結，右腿盤曲，左腿蹲踞，姿閒適，雙目圓睜。此像為桃紅石所刻，但羅漢頭及擒金剛環的手部則為白色石刻後嵌入而成。羅漢眉、鬚、衣紋以及虎紋，也都採用陰刻線後染墨或金的方法修飾，工藝複雜。像坐下有「弟子開通鐫」六字篆文及「開通」章印兩枚。

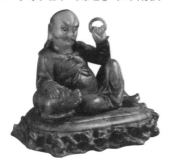

施琅像

清代，石刻。福建泉州。高1.76米。施琅是福建晉江衙口人，明末清初時曾隨鄭成功收復臺灣，因此塑其雕像，供後人敬仰。造像呈坐姿，頭戴盔帽，身著盔甲，面部刻畫生動，雙眼平視，神情威武，左手叉腰，右手置於腿上，把其威武、自信的將軍風範表現了出來。造像塑工洗練，手法粗獷，造像尺度不大，但不失英勇氣概，顯示出藝人高超的塑造工藝。

清東陵孝陵石像生

清代，石刻。河北清東陵孝陵神道石像生。孝陵神道兩側共立有十八對石像生，由南向北依次是獅子、狻猊、大象、麒麟、石馬、武將、文臣等。神道上的石像生，人、獸共存，個個雕刻逼真，形象生動，猶如排列整齊的儀仗隊，威武神氣、精神抖擻。孝陵神道前的石像生在雕刻手法上並不是一味地追求石像的象形性，而是達到其神似，並且沒有細膩的紋案裝飾，雕刻技法自然、簡潔，所體現的是一種粗獷、古樸的風格。

清東陵裕陵石五供

清代，石刻。位於河北清東陵裕陵陵寢地面建築方城明樓前。石五供雕塑，體量龐大，造型精美，是具有極高藝術價值的石刻雕塑藝術品，其雕塑形象為裕陵建築藝術增添了無限的光彩。裕陵石五供上陳設著五件石刻器物，這就是祭祀時用的石五供。石五供整體由五供及一個須彌座祭臺組成，全部用白石雕刻而成。祭臺上面位於中央的是一尊巨大的香爐，兩側是兩隻漂亮的花瓶，再向外是兩個精緻的燭臺。五件形體巨大、造型優美的石器物上均布滿了各種紋樣的浮雕，雕工自然，氣勢磅礴。石五供是陵墓建築中常用的一種祭祀物品，尤其是在明清皇家陵墓建築群中十分常見。

清東陵裕陵地宮浮雕

清代，石刻。河北清東陵裕陵地宮內。清東陵裕陵地宮由九券四門構成，各門扇上均雕刻有菩薩像。明堂券頂部雕刻有五方佛像，工藝精湛；穿堂券頂部雕刻有二十四尊坐佛像，佛像各呈不同的手印，有說法印、降魔印、禪定印等，不同的手印對應佛的不同活動情態，二十四尊神像神態各異，且個個形貌端莊；金券頂部雕刻有三朵大佛花，佛花中間的花蕊是由佛像和一些梵文組成的，形象美麗，佛意突顯。金券的東西兩側壁上分別雕有一尊佛像，四周有吉祥八寶圖案，包括法輪、法螺、寶傘、蓮花、寶瓶、金魚、盤長等。除門扇外，門的其他部位也有雕刻，門樓上雕的是瓦壟、脊吻、走獸等圖案。門口兩邊的門垛上則雕刻著梵文咒語和花瓶圖案，而且門垛下還設計成須彌座的形式，既有陵寢地上建築的形象又具有佛教象徵意義。除四個門樓外，地宮內三個重要的洞券頂部，也分別雕刻有不同內容的佛像雕刻，作品充分顯示出清代雕刻裝飾的技藝水平。

清西陵泰陵石像生雕刻

清代，石刻。河北易縣清西陵泰陵內。清西陵是清朝定都北京後，繼清東陵建造的又一處大規模的皇室陵墓區。泰陵神道兩側肅立有五對石像生，分別有石獸三對、文臣一對、武臣一對。圖示為石象馱寶瓶雕塑，以喻「太平有象」。造像尺度雖大，但對象鼻部肌肉變化以及象身雲龍紋的雕刻均細膩、生動。

松花石硯

清代，石刻。臺北故宮博物院藏。松花石在清朝康熙時期因受皇室推崇而流行開來。此綠色松花石硯呈長方形，其厚度僅僅0.4公分，墨池底部浮雕卷雲紋，硯背刻有「康熙年製」字樣。由於硯臺較薄，因此又配木盒。松花石硯因清代皇室專用而未在民間流傳。

張希黃刻竹臂擱

清代，竹刻。安徽博物院藏。長 10.1 公分，寬 3.5 公分，厚 0.6 公分。臂擱為書寫時枕臂用，由縱向剖開的竹片製成。在臂擱一角有「張希黃」印記，系明末清初雕刻家。竹色呈黃，紋理清晰，質地細潔如玉。作者充分利用這一特點，刻畫出精美的圖案。畫面中遠處高山聳立、山徑遊廊、樓臺庭院、古樹，各種景觀由遠及近一一呈現，如同畫作。由此說明作者具有較深的繪畫功底，而山石、樹葉和窗格的紋理則表示了作者高超的雕刻工藝水平。

壽星墨

清代，石刻。安徽博物院藏。高 21.5 公分。墨為壽星造型，呈坐姿。壽星右手持拐杖，左手執卷，身後有一鹿，鹿頭從左側臂下伸出，看似溫順。作品底座作山石狀，上面附有靈芝等圖案。底部刻有「徽州屯鎮老胡開文監製」字樣，表示墨的製作地點及製作者。胡開文是清代中晚期徽墨的代表性人物，以模製墨為主要特色。

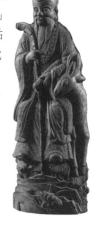

汪節庵仙人墨

清代，石雕。安徽博物院藏。高 21.7 公分，最寬 8.1 公分，重 519 克。人物形象取自神話故事「八仙過海」中的藍采和，這是一套以八仙為題的仙人墨中的一件。人物臉龐豐滿，五官精緻，衣飾貼身，裙帶飄動，手提花籃，立於一龍首之上，龍首下為細密的波濤紋，墨底座楷書刻有「乾隆年製」，記錄製作時間。此墨作者汪節庵，為清代四大製墨名家之一。汪氏製墨為清代名品，以墨質地堅硬和帶有香味而著稱，此人物形墨的衣飾紋樣細密、精巧，即是其墨質最好的證明。

碧玉璽

清代，玉刻。故宮博物院藏。通高 10.3 公分，鈕高 5 公分。清乾隆六十一年（1796 年）歸政後，製作了多座署名為「太上皇之寶」的玉璽以供日常使用，其中一枚刻滿漢兩種文字，主要用於政事，其他如圖示刻漢文題詩的玉璽，則主要作為日常之用。這些「太上皇」玉璽的造型相似，均為交龍鈕，方形璽身的形式。

白玉雙童洗象

清代，玉刻。故宮博物院藏。高 20.4 公分。此作品為圓雕，玉色青白，圓潤光滑。大象回首，卷鼻，長牙外露。象身上有兩童子，一童站立，手持角形觥往象身上倒水。童子披長髮，穿長袍，腳蹬靴，笑容可掬。另一童伏臥象身，手拿掃帚，正在清洗象身。造型寫實，生動形象，刀工簡練，雕刻，線條流暢，生活氣息濃重。

大禹治水圖玉山

清代，玉刻。故宮博物院藏。玉山高 2.24 米，寬 96 公分，基座高 60 公分。此雕刻作品是用名貴的密勒塔山和田青玉雕刻而成，重達 5000 公斤。玉山由乾隆皇帝欽點按照宋《大禹治水圖》為藍本雕刻而成。根據有關記載於乾隆四十六年（1781 年）發往揚州，由當地工匠按圖雕琢，後於乾隆五十二年（1787 年）雕成送於北京。後又於其上題乾隆御製詩和璽文。玉山放於嵌有金絲的褐色銅鑄座上，擺置在北京故宮樂壽堂內。

玉山子

清代，玉雕。揚州博物館藏。寬 11 公分。這件玉山子作品雕刻的題材是五老圖，為五位年近八十的老人在山林間怡然自樂的情景。構圖嚴謹，形象準確生動，人物動態各不相同。人物後面為陡峭的山壁，上面飾有古松和藤枝。作品採用線刻與深淺浮雕相結合的手法，將畫面的主體突出。造型寫實，人物排列參差錯落，利用疏闊的畫面質感把五位老人遠離鬧市、隱居深山的清遠心境表現了出來。

翠羊紐活環蓋瓶

清代中後期，玉雕。瀋陽故宮博物院藏。通高 22 公分，口徑 4.5 公分。古時，人們多以「羊」通「祥」，把羊視為瑞獸，因此，以羊作為裝飾以寓意吉祥。這件作品的瓶頸及瓶身部共飾有四層銜環的羊首，蓋頂部有一站立的羊，下面又飾四羊首銜環，羊角均稍微卷，形象寫實。瓶是以整塊翡翠雕琢而成，質地圓潤晶瑩，各羊首形貌相同，耳鼻突出，兩角上有扭紋，再加上活環的設置，都顯示出精湛的雕作水平。

碧玉雕山水人物插屏

清代，玉雕。瀋陽故宮博物院藏。通高37.3公分，厚0.9公分。插屏為圓形，由整塊碧玉雕琢而成，玉質細膩潤滑。插屏兩面均雕飾有圖案，一面的畫面雕刻有淼淼的海水，遠處崇山峻嶺。另一面遠處為山崖，山下蓋有兩間茅舍，近處有一小亭，亭前有蒼松。插屏底座為木雕鏤刻製成，上面嵌有銀絲靈芝紋樣，刻工精細。玉插屏的做法始於漢，在清代尤為流行，並以康乾時期出品最佳，此時玉片較薄，不僅可兩面雕刻，還有鏤雕的做法。

獅紐青玉活環爐

清代，玉雕。瀋陽故宮博物院藏。通高23.9公分，爐高15.4公分，口徑9.7公分。爐蓋頂部雕飾有兩隻作蹲式的獅子，爐腹部飾有一對獸耳形的活鈕，三足雕飾有獸首。爐通體飾有精美的獸面紋，繁複華麗。清代宮廷玉雕中非常重要的一支，是仿古玉雕。圖示這件玉香爐即為仿古青銅器的樣式和紋飾雕刻而成。

白玉浮雕玉蘭花插

清中期，玉雕。瀋陽故宮博物院藏。高25.3公分，口徑10.7公分。清代宮廷花插通常以生活中常見的動物、植物形狀為題材，以象牙、玉石、水晶等為原料雕刻而成。常見的造型有雙魚、白菜、玉蘭、靈芝、荷葉等。這件花插作品為單支蘭花花苞造型，通體用白玉雕刻而成。花插上部為玉蘭花七瓣簇成一體，中空，下部以透雕的手法飾以花蕊及枝葉，在玉蘭花下覆有透雕的葵花木座。整件作品造型別緻，刻工簡潔明快。清代宮廷中各式花插是常見的擺件。這種由整塊玉石雕刻而成的花插多呈筒狀，並附有同樣雕刻精美的木座。

翡翠雙龍帶鉤

清，玉雕。臺北歷史博物館藏。長10公分，寬3.5公分。帶鉤是指古人腰帶上的帶頭，是兼具實用性的裝飾物。清代服裝中，帶鉤的應用較為普遍。這件翡翠帶鉤由整塊翠玉雕製而成，兩塊玉面上各鏤雕一隻盤龍，形象優美，雕刻細膩精緻。盤龍表面以線刻造型，自然流暢。

水晶雕犀牛望月

清中期，水晶雕。瀋陽故宮博物院藏。全長 16.5 公分，通高 10 公分。作品雕有一隻四肢伏臥、頭向後扭的犀牛，回首望向其後的圓月。圓月為水晶球，底部雕有祥雲托座，牛、月採用一整塊水晶雕刻而成，牛身形象概括，重點雕刻牛頭的部位。

漁翁像

清代，黃楊木雕。溫州博物館藏。高 14.5 公分。漁翁呈站姿，立於礁石上。頭戴斗笠，面部消瘦，五官清晰，雙眼微閉，頜下蓄長鬚，神態安詳。身著交領短衫，腰束帶，裸足。左臂撫腰，右手持竿，竿上掛一魚簍，雙腿微曲，作緩慢行走狀。作品形象寫實，雕工細緻，衣褶紋理清晰自然。作品背面刻有「子常」章款。刻像人為清末雕刻家朱正倫，字子常，浙江溫州人，以善刻黃楊木人物像著稱。

普寧寺千手千眼觀音菩薩像（頭部）

清代，木雕。位於河北承德普寧寺大乘閣內。普寧寺建於乾隆二十年（1755 年），是一座漢藏混合式布局的藏傳佛教寺廟。木雕千手千眼觀音像高約 23.51 米，其內部為三層樓閣式木構架，以一根從底到頂的大柱為中心，在其周圍又設十根邊柱和四根戧柱，橫向在不同高度設隔板，隔板上又設邊柱。大佛左右兩側手臂採用槓桿法連入胸部木構架內部以平衡力保證獲得堅固的支撐力。框架外部採用松、柏、杉、榆等多品種木材包鑲，後雕刻細化，最後披麻抹灰並貼金箔，佛像共雕有四十二隻手，正面兩手作合掌狀，其餘四十隻手各有一隻眼睛，持一件法器，代表著神通廣大、法力無邊。

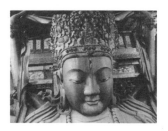

濟顛和尚像

清代，木雕。溫州博物館藏。高 11.5 公分。作品題材取自民間廣為流傳的濟公和尚形象。濟公頭戴尖僧帽，身穿右衽袈裟，腰中繫帶，左腳拖著鞋，光右腳。頭略向右低垂，兩眼微閉，口微張，似在自言自語。左臂下垂，手中持念珠，右手握拳上舉，中空，原應持扇，現已丟失。作品造型寫實，刀法簡潔洗練，生動地表現出了濟公和尚那種無憂無慮、放蕩不羈的性情。此像於宣統元年（1909 年）在南洋第一次國際比賽中獲優等獎。

仕女像

清代，木雕。故宮博物院藏。通高 10 公分，人高 6.3 公分。女像頭盤高髻，面容清秀，五官標緻，彎眉細目，直鼻小口，面帶微笑，神態悠閒。身著右衽長裙，蓋住足面。肩披帛帶，纏至全身。衣紋起伏流暢，表現出衣裙輕柔絲滑的質感。左臂托臉，倚書半臥在床，右手扶榻，略支起上半身。床榻通體漆黑，上飾金色花紋及卷草紋樣，上面鋪以描金錦被，更顯別緻。作品為黃楊木質地，雕琢精細，設計精巧，獨具匠心，生活氣息十分濃郁。

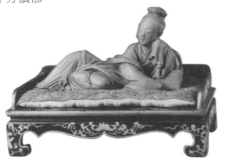

雍和宮木雕彌勒佛像

清代，木雕。位於北京雍和宮萬佛閣內。像高 18 米，地下有 8 米。整尊佛像的主體是用一棵名貴的白檀香木雕刻而成的，手臂、衣紋等用其他木材雕刻，並貼金。佛像頭戴五佛寶冠，上身半裸披帔，項飾瓔珞、佛珠，還有臂釧、手鐲等飾物。左手持與願印，右手持說法印，下半身也滿飾珠寶，與衣裙及自然下垂的衣帶相互映襯，顯得華麗異常。佛像左右肩上都有一荷花籃，籃內伸出蓮花上又有淨瓶和法輪。

觀音像

清代，木雕。故宮博物院藏。高22公分。觀音呈坐姿，頭微向下低垂，束高髻，面相娟秀，五官精細，雙眼微閉，表情沉靜。觀音左手支地，右手持念珠，搭於支起的右腿上，姿勢自然。上身袒露，頸佩瓔珞，外披廣袖袍，內著高腰裙，腰部繫帶，帶結自然下垂。外著衣飾線條細密、流暢，充分表現出了絲綢的質感。造像為木雕製成，通體髹以金漆，色澤明亮，光彩奪目。造型寫實，神態刻畫細膩生動，刀法嫻熟，充分體現了衣服的輕柔質感，但面部雕刻略顯刻板。

沉香木如意

清代，木刻。臺北故宮博物院藏。全長33.8 公分，首寬 7.4 公分，長 4.8 公分。此如意作品為沉香木質，但通體雕成桃枝，在頂部嵌有二顆白玉桃狀如意首，柄底嵌一玉瓶，從瓶口處接雕一古藤，古藤盤繞而上到頂部，並在柄身上點綴以天然珍珠。如意在梵文中的意思為無貪，原是佛教中僧人的日常用品，到了後來逐漸演變成一種供觀賞的藝術品，以玉質如意最為多見。

雕龍鹿角扶手札薩克寶座

清代，木雕。內蒙古博物院藏。通高 1.14 米，寬 1.14 米，長 1 米。此寶座為阿拉善和碩特旗札薩克親王府遺物，由末任札薩克親王達理札雅捐贈。寶座造型華麗，為鹿角扶手的木雕椅。椅背略呈弧形，分為上下兩部分，上部的面積較大，浮雕有一正面示人的龍，龍身曲折蜿蜒；下部為二龍戲珠圖，周圍雕以祥雲紋用以填補空虛。椅背兩側連接著金色的六叉鹿角扶手。四椅腿上部均雕刻為龍頭、龍足的樣式，椅腿間的橫梁上浮雕有二龍戲珠圖紋樣。此座造型莊重，雕刻細膩，線條流暢，龍身的雲紋均髹金漆。

雕龍彩繪馬頭琴

清代，木雕。內蒙古博物院藏。通長 1.12 米，音箱長 32 公分，寬 28.5 公分。馬頭琴是中國古代蒙古族的一種獨具特色的樂器，因琴柄頂部雕有馬頭而得名。此琴下部的琴箱為梯形，外以羊皮蒙面，琴弓為藤條與馬尾構成。馬頭下端的琴杆上飾有一木雕龍首紋樣，上面髹以彩色。馬頭、龍首造型寫實，整體藝術處理莊重而細部玲瓏。

動物紋背板

清代，木刻。內蒙古博物院藏。高 1.5 米，寬 20 公分。背板為鄂溫克族獵戶的墊板。此背板形狀類似於長方形，使用時擱置在背部，其頂部立有一個心形套索頭，上套獸皮條以固定在肩膀上。在背板兩側對稱設有八個小孔，內繫獸皮條以捆綁物品。背板正面從上至下裝飾有六隻鹿，其中還刻有一隻鴨和兩隻松鼠。此背板集實用與裝飾於一身，圖案均為線刻，動物造型寫實，線條流暢自如。

黃楊木雕鼻煙壺

清代，木雕。揚州博物館藏。通高 6.9 公分，底徑 3.7 公分，口徑 1.8 公分，底徑 1.8 公分。這件鼻煙壺呈瓶狀，上有壺蓋。在雕刻手法上集浮雕、圓雕、線刻於一身。壺身一周雕飾有亭臺、山林、小橋棧道等，其間人物眾多，有憑欄而望者，也有於亭中對弈者。瓶身畫面連續為一體，雕刻細緻。蓋頂雕成太白醉酒圖。在壺的肩部刻有「植之刻」的字樣，表示了這件作品的作者是清末民初喜好木雕的揚州人朱植之。

木雕李鐵拐像

　　清代，木雕。安徽博物院藏。高 63 公分。雕像取材於民間傳說中八仙之一的李鐵拐，以黃楊木雕製而成。李鐵拐左手持酒壺，作仰面暢飲狀，右手拄拐撐地，左腳赤足，蹬於拐上，右腳穿草鞋，踩地，胸前斜挎佛珠，人物形象看似衣衫襤褸，鎖骨與腿腳骨均筋瘦露骨，但肌肉結實有力，雖然人物動作充滿動感，但同時給人穩定、紮實的感覺。整尊像線條瑣碎、變化複雜，但整體感很強，顯示出雕刻者的高超水平。

彩繪木製讀書架

　　清代，木雕。自喀什噶爾徵集，新疆維吾爾自治區博物館藏。長 62 公分，寬 18.5 公分。新疆維吾爾族人多席地而坐，而書籍多厚重，因此，把書置於書架上，便於翻閱。書架為兩長條木板相互直立交叉支立，不用時可扣合，方便攜帶。折合後，書架成為一塊兩面雕花的木板。板上紋飾分上、中、下三部分，最上部為一圈小圓形花飾圍繞大圓花飾，中部為三對螺旋花紐式結，下部設不規則開口，飾圓形花飾與對稱的串式花飾。因當地主要信奉伊斯蘭教，因此花飾也為伊斯蘭風格。

彩繪文具盒

　　清代，木雕。自喀什噶爾征徵集，新疆維吾爾自治區博物館藏。長 31.5 公分，寬 5.3 公分，高 6 公分。文具盒為木製抽拉式套盒，不規則式開口。盒通體以金色為底，表面滿飾細密的蔓草式彩色花卉紋，內盒兩側繪有二方連續波形花卉紋，仍為黃底色，但花卉紋以黑色為主，間以點紅花心。外盒另塗有透明漆罩層，以保護花紋色彩。彩繪文具盒造型別緻，設計新穎，紋飾繁縟，風格高雅。

紫砂「馬上封侯」樹段壺

　　清代，木雕。臺灣鴻禧美術館藏。高 7.2 公分，寬 19.5 公分。壺造型別緻，以紫砂仿木雕成，壺身、流、柄連為一體。流一側伸出的枝幹上掛有一蜂窩，周邊蜜蜂飛舞，靠近壺柄處雕有一隻獼猴，蹲臥於樹枝上，扭頭看向前方。壺蓋上圓雕有一匹臥馬，有「馬上封侯」的寓意。蓋內及把中有「鶴村」「陳鳴遠」字樣，底銘「漢宜侯王」「戊申杏春之日。陳鳴遠」。由銘文可知造壺人為清康熙年間的製壺高手陳鳴遠（號鶴峰），其人以製作復古仿青銅器壺和自然的樹段、蠶桑等形貌的壺為特色。

蘇州園林門樓磚雕

　　清代，磚雕。位於蘇州網師園，為精雕
細刻的江南門樓的代表。網師園藻耀高翔磚
雕門樓有「江南第一門樓」之稱，門樓位於
花園門廳和大門之間，門樓距今已有約 300
年的歷史，門樓高 6 米，寬 3 米多，厚約 1 米。
門樓為仿木結構，其上布滿磚雕，中枋匾額
由方磚砌面，上面雕刻「藻耀高翔」四個大
字，剛勁有力，清高淡雅，寓意美好，是書
法和雕刻融合的藝術傑作。中枋匾額兩側是
兩幅有單獨邊框的磚雕，一側是「郭子儀上
壽」，一側是「文王訪賢」，其中「文王訪
賢」雕刻中的姜子牙端坐在河邊，悠然垂釣；
一邊的周文王單膝下跪，文武群臣前呼後擁，
姜太公的胸有成竹，周文王的求賢心切之態
和誠心，都表現得生動逼真，淋漓盡致，體
現了相當高的雕刻技藝。門樓下枋匾額略向
裡凹進，橫長的匾額滿飾淺浮雕雲朵，雲中
雕刻有蝙蝠，三個「壽」字分列在雲朵中，
形成豐富的雕
刻畫面。整座
門樓雕刻精緻
無比，雕工精
湛，手法純
熟，是中國傳
統古建築中裝
飾雕刻藝術中
的經典作品。

北海九龍壁浮雕

　　清代，琉璃。位於北京北海北岸，是一
座五彩琉璃磚影壁。影壁高 6.65 米，長 25.86
米，厚 1.42 米。影壁東端是山石、海水、流雲、
旭日等組成的圖案；壁西端有海水、流雲和
明月，一個是白天，一個是夜晚，象徵日月
乾坤。全壁由四百二十塊琉璃磚拼砌而成，
以藍、綠水紋為背景，黃色坐龍位於中心部
位，在其兩側對稱設置藍、白、紫、黃四龍。
各龍之間以珊瑚和龍珠相分隔。包括龍身和
海浪、珊瑚在內的形象均突出壁面，使整壁
形象逼真，氣勢洶湧，是皇家建築藝術水平
的完美體現。是一件集藝術價值、歷史意義
與皇苑文脈於一身的藝術作品。

牛背牧童

　　清代，竹雕。臺灣鴻禧美術館藏。高 4
公分，寬 6.5 公分。這件作品為竹根雕刻而
成，主體為一頭扭頭站立的牛，雙目圓睜，
雙角上彎。牛背上伏有一童子，左手持牛鼻
繩，活潑可愛，與憨態可掬的牛在體量和動
態兩方面形成對比，趣味十足。造型誇張，
刀法簡練，雕刻風格質樸。

漁家嬰戲

清代，竹雕。臺灣鴻禧美術館藏。高 9.2 公分，寬 9.7 公分。這件作品選材竹根部位作為材料，竹質堅硬。鏤雕有一柱形魚簍，編織紋前後雕刻寫真，魚簍兩旁各雕有一孩童，笑意融融，神態可愛，十分有趣。造型寫實，雕刻精細，風格質樸，顯示出較高的雕刻技術水平。

竹根雕人物乘船

清代，竹雕。揚州博物館藏。高 19 公分，長 35.5 公分，寬 12 公分。這件作品是利用竹根雕刻而成。船上載有五人，一仕女立於船頭，體態端莊，神情恭謹。船的右側有一孩童，頭束兩髮結，雙手握槳，活潑可愛。另有三位老人，位於船後。三位長者談笑風生，神情祥和愉悅。船座雕刻波浪紋，營造出船在波浪中前行之勢。作品造型精美，布局嚴謹，雕刻人物形象生動逼真。作品採用圓雕、浮雕、透雕等多種手法，使人物衣紋，樹紋和船紋相互配合，產生很強的動感效果。船尾都被雕成翹起狀，其形如枯樹，又如同怒浪湧起或抽象的龍頭，使整組雕刻富有超現實的意味，神化色彩濃厚。

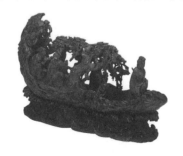

竹雕童子牧牛

清代，竹雕。安徽博物院藏。高 18 公分，長 18.5 公分。作品是用一段竹根雕刻而成。牛體形碩大，垂頸俯首，雙角略向上彎曲，神態溫順。童子頭束髮髻，赤足，著窄袖上衣，下著短褲，腰束帶。雙手攀牛角，右腳蹬牛鼻，欲上牛背，生活氣息濃郁。作品造型寫實，雕刻手法簡練。明、清兩代竹雕藝術興盛，尤其以同時運用深淺浮雕、圓雕、鏤雕等多種手法刻製風格華麗的作品見 長。圖示牧牛童子為 根雕常見題材，這 件作品雕刻手法簡 潔，突出質樸的鄉 土風格。

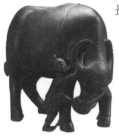

竹絲纏枝番蓮多寶格圓盒

清代，竹雕。臺北故宮博物院藏。高 24.3 公分，徑 18.6 公分。多寶格為可收放的圓柱體結構，這件多寶格外壁用竹絲拼圍，面上再黏貼木雕的纏枝番蓮花，圖案紋樣優美。圓筒形盒內分成四個扇形，可以一字排開，成為一座小屏風，回轉過來又可成為一個多寶格。多寶格雕刻精緻細膩，每扇多寶格中又分多層，可用來放置相關物品，其設計巧妙，製作精良。

滾馬圖筆筒

清代，竹雕。故宮博物院藏。筆筒為圓形，用一段竹節雕成，口緣與底微侈。外壁浮雕有一馬，馬背朝地，頭部高昂，作嘶鳴狀。身軀、四蹄翻滾姿態生動。刻工精湛，輪廓清晰，動感強烈。運刀遊刃自如，刀法工藝秀麗，是清代竹刻的代表作品之一。

鵪鶉盒

清代，牙雕。故宮博物院藏。高5.6公分，長12公分，寬4.5公分。作品造型為一隻圓雕的鵪鶉形象。鵪鶉通體飾羽，由頭部開始，全身覆蓋鱗片狀羽毛，雕刻細緻，層次豐富。雙尾下垂，盒底雕刻鳥爪，使鵪鶉呈蹲踞狀。盒口沿處隱藏於胸腹羽毛間，使盒蓋扣合後與盒體融為一體，構思巧思。頭微向右偏，兩眼凝視前方。體現了工匠高超的技巧。雍正、乾隆時期，這種集實用與美觀於一體的藝術手法十分盛行。

牙雕洛神賦小插屏

清代，牙雕。瀋陽故宮博物院藏。通高34公分，直徑10公分，厚0.4公分。這件小插屏為圓形象牙微雕，插屏正面以淺浮雕的手法雕刻著美麗的洛神，正上方約2公分的壁面上微雕有《洛神賦》全文。插屏下面的托座為木質，鏤雕為水雲紋，髹深褐色漆，在色彩上形成鮮明的對比。屏面上雕有「乙巳春二月江都芝田先生雅屬，吳南愚刻」的落款。

牙雕諸天法像龕

清代，牙雕。瀋陽故宮博物院藏。高23公分，座寬13.4公分，上頂9.4公分。龕有三扇，之間用鈕環相連，可閉合。底部為蓮瓣須彌座式的形式，上部均分為三層，雕有二十一尊藏傳佛教中的護法神像，用來象徵佛經中的「三界諸天」。這件牙雕諸天法像龕原來供奉於瀋陽皇家寺廟長寧寺像龕中，所雕諸天神像非常生動，有多頭、多臂、動物身和持不同法器，呈現不同神態的各式造像，其衣飾也清晰、精緻，顯示出極高的雕刻水準。

樺木根雕雙虎

清代，根雕。瀋陽故宮博物院藏。通高24公分，長37公分。雕刻兩虎為母與子的關係。母虎神態凶猛，怒目圓睜，鼻孔大張，口銜小虎，尾巴伸向前方。被母虎叼住的小虎四肢張開，其頭部與兩前肢向一側扭動，尾伸直呈用力態勢，作奮力掙脫狀。兩虎造型寫實，雕刻者利用樺木根上天然瘤結作為斑斕的虎皮斑紋，雕刻者巧妙利用並突出了樺樹根部表面特殊的肌理，使人工雕刻與天然紋理完美配合，達到了很好的造像效果。

仙人騎犼根雕

清代，根雕。故宮博物院藏。高16.2公分。仙人為番僧狀，卷髮、深目、高鼻，披衣斜坐犼背，盤曲在犼背上的腿部與手部均只刻出大概輪廓。犼的形象是在材料原有根節的基礎上進行雕刻而成的，因此形象生動並富有自然材料的美感。

納西族「靴頂老爺」銅雕像

清代，銅鑄。雲南省博物館藏。高23.2公分。「靴頂老爺」是納西族傳說中掌管雨水的神仙，其形象為頭頂靴，有專門供奉靴頂老爺的靴頂寺。這尊像中的靴頂老爺上身袒露，下著短裙，大肚下垂。五官刻畫精細，雙目圓睜，向上仰望。下面為蓮座造型的銅鼓形臺座，雕飾素雅，風格質樸。

大威德金剛像

清代，銅鑄。內蒙古博物院藏。高17.3公分，底長18公分，寬6.7公分。大威德金剛形象為九頭、三十四臂、十六足並在胸前抱明妃的形式，也有不抱明妃的做法，其像為無量壽佛的化身。造像最上部為無量壽佛頭，中間為一牛形頭代表閻王，頭戴冠，雙角向上翹起，三隻眼，神情威武凶猛。此尊大威德金剛像三十四隻手中各握有代表智慧、勇猛等含意的法器，下踩蓮花座，胸前抱明妃羅浪雜娃。造像通體鎏金，氣勢威嚴，刻工細緻，技術精湛。

宗喀巴像

清代，銅鑄。內蒙古博物院藏。高 17 公分，底座長 11.3 公分，寬 8.8 公分。造像為宗喀巴像。宗喀巴結跏趺坐在蓮座上，頭戴黃色尖頂帽，身著長袍，雙手作轉法輪狀，手中生有兩枝蓮花，枝蔓沿著手臂向上延伸，在雙肩處開以花朵，在右肩的蓮花上生有一把寶劍，左肩的蓮花上生有經卷。這兩件法器是宗喀巴的標誌性法器。

鎏金銅面具

清代，銅鑄。1956 年四川省甘孜藏族自治州徵集，四川博物院藏。這件面具是事先把模具刻好，然後用銅澆鑄而成的。面具頭戴骷髏冠，冠上鑲有珊瑚和綠松石。怒目圓瞪，張口露齒，卷舌，嘴角和唇下貼飾有金花。這種面具是在舉行驅鬼儀式時佩戴的一種面具，用來祈福驅邪之用。面具通體鎏金，造型於寫實中略帶誇張，更富神祕氣韻。

掐絲琺瑯獸面出戟帶蓋罍

清代，銅鑄。瀋陽故宮博物院藏。通高 60 公分，寬 31 公分。方罍為銅胎琺瑯，呈扁方形，腹部微鼓，長方形足微向外撇，呈梯形狀。通體滿飾獸面紋，上覆蓋，蓋鈕造型為盝形頂的方塔狀，肩部兩側各有一龍耳，器身從上至下有八條棱式出戟的裝飾，均為銅質鎏金。通體飾以獸面紋，紋飾均填以不同的彩釉，色彩鮮豔，做工精良，風格華麗，是清代仿古青銅器製造的大批琺瑯器之一。

掐絲琺瑯象馱瓶

清代，銅鑄。瀋陽故宮博物院藏。高 39 公分，長 41 公分。作品造型別緻，做一大象立於須彌座上，須彌座為仰覆蓮式，上圍有一圈卷草紋樣的欄杆。象四足粗壯有力，長鼻內卷，象牙彎長，兩大耳，邊緣稍向內卷，象耳、象牙均鎏金。象背上馱有一葫蘆形寶瓶，瓶身上分別嵌有「大吉」二字，葫蘆上方嫋嫋祥雲托捧一圓日，左右兩側各伸出一如意頭，掛磬和魚，以寓意「吉慶有餘」象通體嵌琺瑯，橫紋並填釉，形成橫向花紋。此象瓶為一對，通常設於寶座兩側作觀賞器。

剔紅山水人物天球瓶

清代，銅鑄。瀋陽故宮博物院藏。通高63公分，口徑 14.5 公分。這種圓口、長頸、球腹、假圈足的天球瓶形式，是自明永樂年間興起的一種受西亞文化影響產生的造型。瓶身通體滿飾纏枝花卉紋樣。口沿處雕飾有一圈蕉葉紋樣，頸、腹部均有開光，頸部為海棠花形，腹部為圓形，裡面雕刻有內容豐富的各種場景式畫面。圈足上飾有一周連續的菱形紋。瓶造型優美，雕飾技藝嫻熟，風格精緻華麗。

雕花銅洗手壺

清代，銅鑄。自喀什噶爾徵集，新疆維吾爾自治區博物館藏。通高 33 公分。銅鑄器物是新疆維吾爾族傳統手工藝之一，當地有許多製作精美的銅壺，其製作工藝大致相同，都先採用鍛造、模壓等方法製造出各部位構件，再經過鉚、焊，合成。壺蓋與柄部把手用活銷相連。壺蓋為塔狀，流呈尖形，外表通體飾有精美的伊斯蘭風格花紋，繁複華麗。銅壺造型優美，裝飾精細，既是水洗用具，也是一件精美的工藝品，具有很高的收藏欣賞價值。

掐絲琺瑯寶相花三足爐

清代，銅鑄。瀋陽故宮博物院藏。通高48 公分，腹徑 28.8 公分。爐體為筒狀，上有蓋，蓋鈕為一頭臥地休息的大象，爐蓋上部飾以壽字及寶相花紋樣，下部鏤空，以供燻香。爐頸、腹部滿飾變形的夔紋、回紋、蕉葉紋等，兩耳和三足均為象首狀，俱作鎏金處理，生動準確。通體以藍色釉為底，紋飾有金、紅、綠三色，色彩鮮豔，造型和紋飾均帶有濃郁的裝飾意味，顯示出清代中晚期日漸繁複的裝飾風格趨向。

銀鎏金財寶天王坐像

清代，銅鑄鎏金。臺灣鴻禧美術館藏。高 30.8 公分。財寶天王實際為北方毗沙門天王，密教稱其為財寶天王，其形象為一面兩手形象，頭戴玉佛寶冠，坐騎為獅子。圖示財寶天王像神態威武，頭戴玉佛冠，雙眼圓睜，八字鬚。左手握於胸前，右手托一吐珠天鼠。天王身穿鎧甲，腳蹬長靴，腰繫帶，帶上佩飾有雙魚形掛璉。天王坐於獅形寶座上，獅臥於長方形覆蓮座上，亦瞪眼、張口，與天王像同樣呈現猙獰面目。

鎏金迦葉尊者立像　>>

　　清代，銅鑄鎏金。鴻禧美術館藏。高
28.8公分。迦葉通常被塑造為老年男僧，因
其苦行，形象清瘦。圖示為中年男子形象的
迦葉像，呈站立狀，大耳下垂，面目清瘦，
雙目微閉，神態安詳，身斜披袈裟，袒胸，
下著及地長裙，衣袍邊緣部位飾
有紋樣繁縟的飾帶，十分華麗。
造型寫實，比例適度，雕刻精
巧，通體鎏金，尤其是紋線
細密的衣服飾帶，反映出
匠人嫻熟的雕鑄技巧。

鎏金無量壽佛坐像　>>

　　清代，銅鑄鎏金。鴻禧美術館藏。高
21.2公分。無量壽佛呈坐姿，頭束高髻，戴
寶冠，五官清秀，雙目微閉，上身斜披架裟，
下著裙，雙手結定印，上托一長壽寶瓶，雙
足跏趺坐於須彌座上。佛像後面背光飾以葫
蘆形火焰紋，座底刻有「大清乾隆庚寅年敬
造」九字。此像受藏傳佛教
造像的影響明顯，技法純
熟，通體鎏金，成像略
顯呆板。

鎏金觀音菩薩自在坐像　>>

　　清代，銅鑄鎏金。臺灣鴻禧美術館藏。
高36.8公分。這尊菩薩為倚坐姿態，頭戴寶
冠，上面立有一彌陀佛像。左手拄於蓮座上，
右手撫右膝，胸前、腰部飾以珍寶瓔珞。蓮
莖由手腕繞臂到肩部，其上有寶瓶等法器。
菩薩雙目下垂，神態安詳，做思考狀。造像
形象寫實，鑄造精細，為藏
傳佛教造像風格。

天子之寶　>>

　　清代，金鑄。故宮博物院藏。印面為
11.9公分邊長的正方形，通高8.3公分，紐
高5.1公分。推測製作於清太宗崇德時期，
印面以滿文刻「天子之寶」。此印主要為祭
祀祖先和百神時用。印紐上繫黃色綬帶，並
綴有正反兩面分別用滿文和漢文刻寫的「天
子之寶匱」象牙牌。

銀鏨花梵文賁巴壺

清代，銀製。故宮博物院藏。高 21.2 公分，口徑 1.3 公分，底徑 9.8 公分。此瓶為銀製，但在瓶肚上的花紋、瓶口上的蓮花瓣、注水口的動物紋及瓶座等處為金製，壺腹還有一周鎏金梵文。此瓶為皇宮藏傳佛教廟禮拜時使用的法器，裝以聖水澆熄聖火之用。此壺造型雅致，紋樣繁複，雕刻精細，風格華麗，為清代裝飾風格。

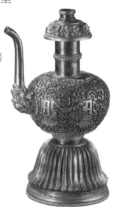

烏蘭察布盟盟長貝子乘馬牌

清代，銀鑄。內蒙古博物院藏。通高 16.9 公分，牌高 14.4 公分，寬 9.9 公分。此銀製乘馬牌上部為尖雲頭形，下部為方形，上面陽刻有四行蒙古字，大意為烏蘭察布盟盟長征用坐騎證。由此可知，此乘馬牌為烏蘭察布盟盟長征調盟內馬匹的令牌。馬牌雕鑄精細，四周用鑲有回旋紋的黃銅邊飾，背面為兩道黃銅箍，穿以皮帶，方便佩掛。乘馬牌造型精緻，裝飾精美，具有極強的裝飾效果。

蘇尼特左旗札薩克印

清代，銀鑄。內蒙古博物院藏。銀印高 11 公分，印邊長 10.5 公分，重 4000 克，印盒高 17.8 公分，長 16 公分，寬 15.8 公分。此印為蘇尼特左旗札薩克郡王薩木札之印，於康熙二十五年時頒發。印為銀製，呈方形，頂部正中有一虎形鈕，造型寫實，呈蹲臥狀，印文刻有漢、蒙兩種字體。這種銀、銅質的方印，是清王朝賜予蒙古各派勢力的權力見證，除此之外還有多枚，其尺寸相同，只在鈕的造型和印文上有所差異。

REFERENCE LIST
參考文獻

〔1〕王謝燕.中國建築裝飾精品讀解〔M〕.北京：機械工業出版社，2008.

〔2〕王其鈞.中國古代雕塑精品讀解〔M〕.北京：機械工業出版社，2008.

〔3〕王其鈞，張連生.中國工藝美術精品讀解〔M〕.北京：機械工業出版社，2007.

〔4〕王其鈞，王謝燕.中國工藝美術史〔M〕.北京：機械工業出版社，2008.

〔5〕王其鈞.中國園林圖解詞典〔M〕.北京：機械工業出版社，2006.

〔6〕郎天詠，李諍.全彩中國雕塑藝術史〔M〕.銀川：寧夏人民出版社，2000.

〔7〕孟劍明.甦醒的秦代兵團〔M〕.西安：陝西旅遊出版社，2004.

〔8〕張濤.秦始皇兵馬俑〔M〕.臺北：藝術家出版社，1996.

〔9〕劉興珍，鄭經文.中國古代雕塑圖典〔M〕.北京：文物出版社，2006.

〔10〕李建偉，牛瑞紅.中國青銅器圖錄〔M〕.北京：中國商業出版社，2000.

〔11〕馬承源.中國青銅器〔M〕.上海：上海古籍出版社，2003.

〔12〕馬元浩.雙林寺彩塑佛像〔M〕.臺北：藝術家出版社，1997.

〔13〕朱裕平.中國唐三彩〔M.〕濟南：山東美術出版社，2006.

〔14〕田自秉，吳淑生，田青.中國紋樣史〔M〕.北京：高等教育出版社，2003.

〔15〕曾廣植.世界博物館巡禮週刊2——陝西歷史博物館〔J〕.大地地理出版事業股份有限公司，1995.

〔16〕曾廣植.世界博物館巡禮週刊9——北京故宮博物館〔J〕.大地地理出版事業股份有限公司，1995.

〔17〕曾廣植.世界博物館巡禮週刊15——瀋陽故宮博物館〔J〕.大地地理出版事業股份有限公司，1995.

〔18〕曾廣植.世界博物館巡禮週刊23——湖南省博物館〔J〕.大地地理出版事業股份有限公司，1995.

〔19〕曾廣植.世界博物館巡禮週刊25——遼寧省博物館〔J〕.大地地理出版事業股份有限公司，1995.

〔20〕曾廣植.世界博物館巡禮週刊27——秦始皇兵馬俑博物館〔J〕.大地地理出版事業股份有限公司，1995.

〔21〕曾廣植.世界博物館巡禮週刊29——湖北省博物館〔J〕.大地地理出版事業股份有限公司，1995.

〔22〕曾廣植.世界博物館巡禮週刊34——天津市藝術博物館〔J〕.大地地理出版事業股份有限公司，1995.

〔23〕曾廣植.世界博物館巡禮週刊35——中國歷史博物館〔J〕.大地地理出版事業股份有限公司，1995.

〔24〕曾廣植.世界博物館巡禮週刊42——新疆維吾爾自治區博物館〔J〕.大地地理出版事業股份有限公司，1996.

〔25〕曾廣植.世界博物館巡禮週刊50——甘肅省博物館〔J〕.大地地理出版事業股份有限公司，1996.

〔26〕曾廣植.世界博物館巡禮週刊52——雲南博物館〔J〕.大地地理出版事業股份有限公司，1996.

〔27〕曾廣植.世界博物館巡禮週刊54——西漢南越王墓博物館〔J〕.大地地理出版事業股份有限公司,1996.

〔28〕曾廣植.世界博物館巡禮週刊58——順益臺灣原住民博物館〔J〕.大地地理出版事業股份有限公司,1996.

〔29〕曾廣植.世界博物館巡禮週刊61——南京博物院〔J〕.大地地理出版事業股份有限公司,1996.

〔30〕曾廣植.世界博物館巡禮週刊63——揚州博物館〔J〕.大地地理出版事業股份有限公司,1996.

〔31〕曾廣植.世界博物館巡禮週刊69——安徽省博物館〔J〕.大地地理出版事業股份有限公司,1996.

〔32〕曾廣植.世界博物館巡禮週刊70——鴻禧美術館〔J〕.大地地理出版事業股份有限公司,1996.

〔33〕曾廣植.世界博物館巡禮週刊71——河南省博物館〔J〕.大地地理出版事業股份有限公司,1996.

〔34〕曾廣植.世界博物館巡禮週刊72——四川省博物館〔J〕.大地地理出版事業股份有限公司,1996.

〔35〕曾廣植.世界博物館巡禮週刊74——中國美術館〔J〕.大地地理出版事業股份有限公司,1996.

〔36〕曾廣植.世界博物館巡禮週刊75——河北博物館〔J〕.大地地理出版事業股份有限公司,1996.

〔37〕曾廣植.世界博物館巡禮週刊76——內蒙古自治區博物館〔J〕.大地地理出版事業股份有限公司,1996.

〔38〕曾廣植.世界博物館巡禮週刊78——故宮博物院〔J〕.大地地理出版事業股份有限公司,1996.

〔39〕鄭文聰.沙漠明珠:敦煌〔J〕.大地地理出版事業股份有限公司,1999.

〔40〕趙一德.雲岡石窟文化〔M〕.太原:北嶽文藝出版社,1998.

〔41〕李治國.雲岡石窟〔M〕.北京:文物出版社,1995.

〔42〕雲岡石窟文物保管所.中國石窟——雲岡石窟〔M〕.北京:文物出版社,1994.

〔43〕天水麥積山石窟藝術研究所.中國石窟——天水麥積山〔M〕.北京:文物出版社,1998.

〔44〕樊錦詩.敦煌石窟〔M〕.北京:中國旅遊出版社,2004.

〔45〕段文杰.中國石窟雕塑全集第1卷:敦煌〔M〕.重慶:重慶出版社,2001.

〔46〕溫玉成.中國石窟雕塑全集第4卷:龍門〔M〕.重慶:重慶出版社,2001.

〔47〕吳山.中國工藝美術辭典〔M〕.臺北:雄獅圖書股份有限公司,1991.

〔48〕王子雲.中國雕塑藝術史〔M〕.北京:人民美術出版社,1988.

〔49〕林通雁.中國陵墓雕塑全集第3卷:東漢三國〔M〕.西安:陝西人民美術出版社,2009.

中國工藝美術雕塑器物圖解詞典

作者：王其鈞

本書由機械工業出版社經大前文化股份有限公司

正式授權中文繁體字版權予楓書坊文化出版社

Copyright © 2014 China Machine Press

Original Simplified Chinese edition published by China Machine Press

Complex Chinese translation rights arranged with

China Machine Press, through LEE's Literary Agency.

Complex Chinese translation rights © Maple Publishing Co., Ltd

中國器物圖解詞典

出　　　版／楓書坊文化出版社

地　　　址／新北市板橋區信義路163巷3號10樓

郵 政 劃 撥／19907596 楓書坊文化出版社

網　　　址／www.maplebook.com.tw

電　　　話／02-2957-6096

傳　　　真／02-2957-6435

作　　　者／王其鈞

企 劃 編 輯／陳依萱

審　　　校／龔允柔

總 經 　 銷／商流文化事業有限公司

地　　　址／新北市中和區中正路752號8樓

網　　　址／www.vdm.com.tw

電　　　話／02-2228-8841

傳　　　真／02-2228-6939

港 澳 經 銷／泛華發行代理有限公司

定　　　價／480元

出 版 日 期／2018年1月

國家圖書館出版品預行編目資料

中國器物圖解詞典／王其鈞作. -- 初版. --
新北市：楓書坊文化, 2018.01
面；　公分

ISBN 978-986-377-327-6 （平裝）

1. 工藝美術 2. 詞典 3. 中國

960.41　　　　　　　　　　106021286